北京电影学院影视技术系专业系列教材

电影虚拟化制作

陈军　赵建军◎著

清华大学出版社
北京

内 容 简 介

"北京电影学院本科规划教材"是北京电影学院的整体规划教材，"北京电影学院影视技术系专业系列教材"为该系列教材的子系列，得到了学校的重点支持。编者根据近年来电影制作的最新发展，结合本专业的培养目标以及行业实际需求编写了本教材。

本书围绕电影虚拟化制作的产生与发展历史，对应用的关键技术、理论和实践应用案例，进行了详细介绍。本书讲解了电影虚拟化制作产生的契机与发展状况、电影虚拟化制作的各项关键技术及其核心技术原理，电影虚拟化制作技术的整体发展与应用情况，结合目前电影虚拟化制作的发展现状，对该项技术的未来发展进行了展望。

本书可作为影视技术系专业本科生的专业课程教材，也可以作为影视制作相关专业教师、研究生与本科生的参考书。

本书封面贴有清华大学出版社防伪标签，无标签者不得销售。

版权所有，侵权必究。举报：010-62782989，beiqinquan@tup.tsinghua.edu.cn。

图书在版编目(CIP)数据

电影虚拟化制作 / 陈军，赵建军著. —北京：清华大学出版社，2023.7
北京电影学院影视技术系专业系列教材
ISBN 978-7-302-63696-0

Ⅰ.①电… Ⅱ.①陈…②赵… Ⅲ.①数字技术—应用—电影—制作—高等学校—教材 Ⅳ.① J91-39

中国国家版本馆 CIP 数据核字(2023)第 095709 号

责任编辑：韩宜波
封面设计：杨玉兰
版式设计：方加青
责任校对：徐彩虹
责任印制：刘海龙

出版发行：清华大学出版社
网　　址：http://www.tup.com.cn，http://www.wqbook.com
地　　址：北京清华大学学研大厦 A 座　　邮　编：100084
社 总 机：010-83470000　　邮　购：010-62786544
投稿与读者服务：010-62776969，c-service@tup.tsinghua.edu.cn
质 量 反 馈：010-62772015，zhiliang@tup.tsinghua.edu.cn

印 装 者：北京同文印刷有限责任公司
经　　销：全国新华书店
开　　本：185mm×260mm　　印　张：16.25　　字　数：393 千字
版　　次：2023 年 8 月第 1 版　　印　次：2023 年 8 月第 1 次印刷
定　　价：69.00 元

产品编号：091330-01

前 言

2009年，詹姆斯·卡梅隆（James Cameron）导演的电影《阿凡达》上映并取得了巨大成功。伴随着影片的上映，其拍摄制作过程中采用的新兴技术手段——"电影虚拟化制作"（Movie Virtual Production）也开始为世人所知，它是多种新兴技术交汇融合的产物，也是一个包容开放的技术框架。它通过计算机技术辅助内容创作，强调制作过程的可视化、非线性、交互性、智能化，致力于在电影制作的全流程中打破部门、环节与技术壁垒，打破虚拟与真实的界限，从制作到呈现都实现数字化与可视化。当前，电影虚拟化制作技术不断迭代和发展，全方位融合各个领域的最新技术，为行业发展和产业升级提供了革命性的技术手段，成为影视行业研究与产业应用的热点。

从"电影虚拟化制作"这一概念诞生开始，北京电影学院影视技术系就组织研究团队进行专项研究，围绕电影虚拟化制作关键技术、电影虚拟化制作流程、电影虚拟化制作的示范应用，进行了深入研究和应用实践。在完成相关研究的过程中，我们形成了一系列研究成果，项目团队共发表论文20余篇，相关技术内容申请发明专利10余项，授权软件著作权4项，相关研究成果"基于LED背景墙的电影虚拟化制作系统"获2022年中国电影电视技术学会科技进步二等奖。集成研发的电影虚拟化制作系统和相关技术也在行业中成功应用，从2014年开始便在多部商业大片中推广应用这一技术，并在实践中不断完善，在新技术发展过程中不断迭代提高。

影视技术系在完成相关研究的基础上，已将这些研究成果用于本科生和研究生的专业课程教学当中，分别作为课程的理论教学内容和实践环节内容。电影虚拟化制作研究的相关成果，服务于北京电影学院影视技术系和校内相关院系的教学与实践，大量测试片和学生作业也应用了这一技术，学生也充分学习和实践新兴技术，了解最新的电影创作手段。

电影虚拟化制作技术已经在电影制作中发挥了重要作用，受到国内外影视从业者的重视。然而，目前国内介绍这一技术的相关书籍和教材却很少，数字电影技术与制作的相关书籍大多数还是按照"前期筹备、拍摄、后期制作、发行放映"的线性制作流程进行讲解，或是针对专门的数字电影特效技术及相关软件进行介绍。针对电影虚拟化制作技术的讲解主要见诸相关领域论文或专著的部分章节，尚未形成专门教材。为了改变这一状况，北京电影学院影视技术系身负使命，在十多年来对电影虚拟化制作的研究和应用的基础上，组织专门团队撰写了这部教材。

本教材面向影视技术相关专业方向的学生、影视行业从业人员，以及对影视制作与影视技术发展有着浓厚兴趣的爱好者，立足于电影技术的历史、现状以及未来的发展趋势，结合当前的新兴科技，重点介绍影视制作领域最新的技术方向与未来发展趋势——电影虚拟化制作。全文围绕"电影虚拟化制作的产生与发展""电影虚拟化制作的关键技术""电影虚拟化制作的理论与应用"三个部分展开，篇章结构如图1所示。

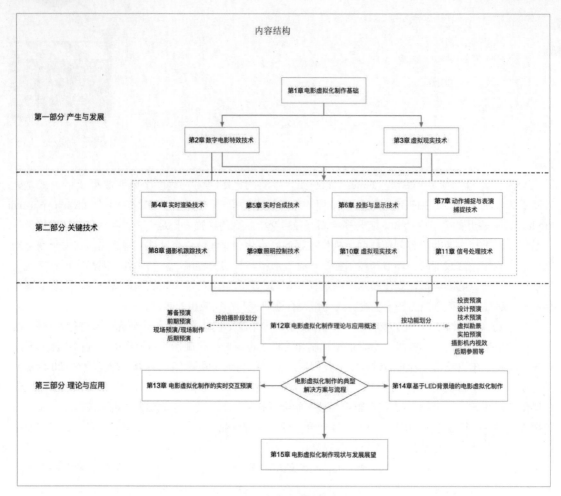

图1　本书内容结构

第一部分——产生与发展篇，包括第1章、第2章和第3章。第1章从电影虚拟化制作的概念与定义入手，以电影技术发展为大背景，结合传统电影特效向数字电影特效变革的历史与现状，向读者简要介绍了电影虚拟化制作产生的契机与发展状况，从基础层面引入电影虚拟化制作。第2章和第3章则着重讲解了电影虚拟化制作产生的两大契机——数字电影特效技术和虚拟现实技术。其中，第2章整体回顾了电影技术的发展历史以及电影特效的具体变革历史，从技术发展的角度出发介绍了电影虚拟化制作出现的契机。该章节阐述了电影从诞生之后近一百年胶片时代的传统电影特效发展情况，以及数字时代到来后，数字电影特效技术所经历的变革与蓬勃发展，最后梳理电影技术的发展现状，并展望其未来发展趋势。第3章则着眼于虚拟现实技术，详细介绍了虚拟现实技术的定义与相关概念、产生与发展历程、技术构成等，并分析了虚拟现实技术在电影制作中的应用情况与应用价值，以及其为电影虚拟化制作的出现与发展带来的技术突破与变革。

第二部分——关键技术篇，包括第4章至第11章，分别介绍了电影虚拟化制作的各项关键技术及其核心技术原理。其中第4章详细介绍了渲染技术的基础——离线渲染技术和实时渲染技术，以及实时渲染在电影虚拟化制作中所应用的离轴渲染和基于复杂表面模型的渲染技术；第5章着重介绍了电影虚拟化制作的实时合成技术，包括蓝/绿幕实时抠像合成、摄影机内视效拍摄和XR实时合成；第6章则从投影与显示技术出发，介绍了投影显示技术与直视型显示技术的代表性成果，并对电影虚拟化制作中所用采的LED显示技术展开深入讲解；第7章描述了动作捕捉和表演捕捉的技术重点与具体应用流程；第8章介绍的是摄影机跟踪的具体技术原理；第9章则从照明的角度，详细介绍了电影虚拟

化制作的光源、灯光控制方式与数控照明方案；而第 10 章则结合当下的虚拟现实技术，介绍了应用于电影虚拟化制作中的虚拟现实的关键技术；第 11 章着眼于信号处理，从流程、信号传输接口、信号处理手段等方面介绍了电影虚拟化制作的信号处理技术及其原理。

第三部分——理论与应用篇，包括第 12 章至第 15 章，共 4 章。第 12 章是理论与应用的概述章节，介绍了目前电影虚拟化制作技术的整体发展与应用情况，同时对当前各项电影虚拟化制作中的具体预演技术进行了归类与概念阐述，并按照典型制作流程，将目前的电影虚拟化制作划分为"电影虚拟化制作的实时交互预演（简称'实时交互预演'）"与"基于 LED 背景墙的电影虚拟化制作（简称'LED 虚拟化制作'）"两个大类，并分别通过第 13 章和第 14 章进行了细致与深入的应用讲解。第 15 章是全书的总结，结合目前电影虚拟化制作的发展现状，对该项技术的未来发展进行了展望。

本书由陈军、赵建军编写，参与编写第一部分内容的还有鲁梦河、王潇珏；参与编写第二部分内容的还有侯爵、肖翱、耿天乐、鲁梦河、李想、卢柏宏、罗瑞珍、尤子元；参与编写第三部分内容还有耿天乐；参与全文统稿修改的还有王潇珏、鲁梦河、程绪琪、耿天乐；参与图片修改和完善的有卢柏宏、鲁梦河。

在此，特别感谢北京电影学院以及教学科研平台对本书的支持，正是得益于学院政策上的支持，得益于教务处在教学资源建设和教材建设中的具体支持，才使本教材能够圆满完成。

由于编者能力所限，本书难免有不当之处，恳请专家和广大读者不吝指正。

编　者

目 录

第 1 章　电影虚拟化制作基础 / 1

1.1　电影虚拟化制作概念 / 1
1.2　电影技术的发展 / 2
1.3　数字电影特效的革新 / 4
1.4　电影虚拟化制作的产生与发展 / 4
　　1.4.1　电影虚拟化制作的产生 / 4
　　1.4.2　电影虚拟化制作的发展 / 5
1.5　思考练习题 / 6

第 2 章　数字电影特效技术 / 7

2.1　电影特效概念 / 7
2.2　传统电影特效发展历程 / 7
　　2.2.1　传统电影特效的出现 / 8
　　2.2.2　传统电影特效的发展与革新 / 8
　　2.2.3　传统电影特效概述 / 10
2.3　数字电影特效发展历程 / 11
　　2.3.1　特效的数字化革命 / 11
　　2.3.2　数字特效技术流程 / 17
2.4　电影特效的发展趋势 / 21
2.5　思考练习题 / 22

第 3 章　虚拟现实技术 / 23

3.1　虚拟现实概述 / 23
　　3.1.1　虚拟现实的定义 / 23
　　3.1.2　虚拟现实的性质 / 23
3.2　虚拟现实发展历程 / 24
　　3.2.1　技术诞生期（1950—1960 年）/ 24
　　3.2.2　技术发展期（1970—1980 年）/ 26
　　3.2.3　技术消沉期（1990—2000 年）/ 26
　　3.2.4　技术启蒙期（2000—2018 年）/ 27
　　3.2.5　稳步发展期（2019 年至今）/ 27
3.3　虚拟现实系统 / 28
　　3.3.1　虚拟现实系统概述 / 28
　　3.3.2　虚拟现实系统类型 / 28
　　3.3.3　虚拟环境表现形式 / 29
3.4　虚拟现实技术与电影制作 / 30
　　3.4.1　新颖的观影方式 / 30
　　3.4.2　虚拟预演与电影虚拟化制作 / 31
3.5　思考练习题 / 32

第 4 章　渲染技术 / 33

4.1　离线渲染技术 / 33
　　4.1.1　光栅化渲染 / 33
　　4.1.2　光线追踪 / 35
4.2　实时渲染技术 / 36
　　4.2.1　渲染方程 / 37
　　4.2.2　实时阴影 / 37
　　4.2.3　实时环境光照 / 43
　　4.2.4　实时全局光照 / 45
　　4.2.5　PBR 材质渲染模型 / 50
　　4.2.6　实时光线追踪 / 52
4.3　电影虚拟化制作中的渲染方式 / 54
　　4.3.1　离轴渲染 / 54
　　4.3.2　基于复杂表面模型的渲染 / 54
　　4.3.3　多机同步渲染 / 55
4.4　思考练习题 / 56

第 5 章　实时合成技术 / 57

5.1 实时合成技术分类 / 57
 5.1.1 蓝/绿幕实时抠像合成 / 57
 5.1.2 摄影机内视效拍摄 / 58
 5.1.3 XR 实时合成 / 58
5.2 实时合成关键技术 / 59
 5.2.1 摄影机跟踪技术 / 59
 5.2.2 实时渲染技术 / 60
 5.2.3 LED 显示技术 / 60
 5.2.4 扩展现实影像制作技术 / 60
5.3 蓝/绿幕实时抠像合成 / 60
 5.3.1 实时合成步骤 / 61
 5.3.2 常见问题及解决方法 / 63
 5.3.3 常用工具 / 64
5.4 摄影机内视效拍摄 / 65
 5.4.1 实时合成步骤 / 65
 5.4.2 常见问题及解决方案 / 67
5.5 XR 实时合成 / 68
 5.5.1 实时合成步骤 / 68
 5.5.2 常见问题及解决方案 / 69
5.6 思考练习题 / 69

第 6 章　投影与显示技术 / 70

6.1 投影显示技术 / 70
 6.1.1 CRT 投影 / 70
 6.1.2 LCD 投影 / 70
 6.1.3 DLP（DMD）投影 / 71
 6.1.4 数字电影放映机光源 / 72
6.2 直接显示技术 / 72
 6.2.1 自发光 / 73
 6.2.2 非自发光 / 74
6.3 LED 显示技术 / 75
 6.3.1 LED 显示技术原理及发展概述 / 76
 6.3.2 LED 显示技术的应用历史 / 76
 6.3.3 LED 发光原理和关键特性 / 78
6.4 思考练习题 / 82

第 7 章　动作捕捉与表演捕捉技术 / 83

7.1 动作捕捉技术 / 83
 7.1.1 动作捕捉技术概述 / 83
 7.1.2 动作捕捉技术分类 / 84
 7.1.3 动作捕捉技术流程 / 88
7.2 表演捕捉技术 / 92
 7.2.1 表演捕捉概述 / 92
 7.2.2 面部捕捉技术 / 92
 7.2.3 手部捕捉技术 / 96
7.3 思考练习题 / 98

第 8 章　摄影机跟踪技术 / 99

8.1 摄影机跟踪技术概述 / 99
 8.1.1 摄影机跟踪技术定义 / 99
 8.1.2 摄影机跟踪技术发展 / 100
 8.1.3 对电影虚拟化制作的意义 / 100
8.2 摄影机跟踪技术原理 / 100
 8.2.1 真实摄影机的模拟 / 100
 8.2.2 摄影机内参 / 102
 8.2.3 摄影机外参 / 102
8.3 摄影机跟踪技术流程 / 104
 8.3.1 标定 / 105
 8.3.2 注册 / 106
 8.3.3 跟踪 / 107
8.4 思考练习题 / 112

第 9 章　照明控制技术 / 113

9.1 用于照明控制的光源 / 113
 9.1.1 光台 / 113
 9.1.2 LED 光源 / 114
9.2 灯光控制 / 115

9.2.1 灯光控制协议 / 115
9.2.2 灯光控制方式 / 117
9.3 数控照明 / 121
9.3.1 数控照明设备 / 121
9.3.2 数控照明应用 / 123
9.4 未来与展望 / 124
9.5 思考练习题 / 125

第 10 章　电影虚拟化制作中的虚拟现实技术 / 126

10.1 虚拟现实建模技术 / 126
 10.1.1 虚拟现实建模技术概述 / 126
 10.1.2 虚拟现实建模技术与电影虚拟化制作 / 128
10.2 虚拟现实全景技术 / 129
 10.2.1 虚拟现实全景技术概述 / 129
 10.2.2 虚拟现实全景技术与电影虚拟化制作 / 129
10.3 虚拟现实显示技术 / 130
 10.3.1 虚拟现实显示技术概述 / 130
 10.3.2 虚拟现实显示设备 / 130
 10.3.3 虚拟现实显示技术限制 / 135
 10.3.4 虚拟现实显示技术与电影虚拟化制作 / 135
10.4 虚拟现实跟踪技术 / 136
 10.4.1 虚拟现实跟踪技术概述 / 136
 10.4.2 虚拟现实跟踪技术与电影虚拟化制作 / 140
10.5 人机交互技术 / 141
 10.5.1 人机交互技术概述 / 142
 10.5.2 人机交互设备 / 142
 10.5.3 人机交互技术与电影虚拟化制作 / 146
10.6 虚拟现实声音技术 / 146
 10.6.1 虚拟现实声音技术概述 / 146
 10.6.2 虚拟声音技术与电影虚拟化制作 / 147
10.7 思考练习题 / 147

第 11 章　电影虚拟化制作中的信号处理技术 / 148

11.1 电影虚拟化制作信号流程概述 / 148
11.2 电影虚拟化制作中涉及的信号传输接口与协议 / 149
 11.2.1 网络接口与协议 / 149
 11.2.2 视频信号接口与协议 / 151
 11.2.3 同步信号接口与协议 / 152
11.3 用于实时交互预演的信号处理手段 / 153
 11.3.1 摄影机信号的获取与传输 / 153
 11.3.2 现场信号的处理与录制 / 155
 11.3.3 信号的分发与管理 / 156
11.4 用于 LED 虚拟化制作的信号处理手段 / 158
11.5 思考练习题 / 158

第 12 章　电影虚拟化制作理论与应用概述 / 159

12.1 电影虚拟化制作的概念 / 159
12.2 电影虚拟化制作的发展 / 160
 12.2.1 数字技术的发展 / 160
 12.2.2 预演技术的发展 / 161
 12.2.3 电影虚拟化制作的发展 / 163
12.3 电影虚拟化制作中的虚拟预演分类 / 164
 12.3.1 前期阶段 / 165
 12.3.2 现场拍摄/制作阶段 / 166
 12.3.3 后期阶段 / 167
12.4 电影虚拟化制作中的虚拟预演制作 / 167
 12.4.1 常见预演软件 / 167
 12.4.2 常见预演硬件设备 / 174
12.5 电影虚拟化制作的典型流程 / 175
 12.5.1 电影虚拟化制作的实时交互预演 / 175
 12.5.2 基于 LED 背景墙的电影虚拟化制作 / 176
12.6 思考练习题 / 177

第 13 章　电影虚拟化制作的实时交互预演 / 178

13.1 实时交互预演的产生与发展 / 178
 13.1.1 实时交互预演的概念 / 178
 13.1.2 实时交互预演的发展与特征 / 179
 13.1.3 实时交互预演的现存问题 / 180
13.2 实时交互预演的框架与技术 / 181
 13.2.1 交互元素与交互方式 / 181
 13.2.2 实时交互预演遵循的原则 / 182
 13.2.3 实时交互预演的基础框架 / 183

- 13.2.4 实时交互预演中的实时技术 / 186
- 13.3 实时交互预演的应用总结与发展展望 / 187
 - 13.3.1 技术应用实例 / 187
 - 13.3.2 技术优势及对产业的影响 / 194
- 13.3.3 应用中的局限性与讨论 / 198
- 13.3.4 发展趋势与展望 / 199
- 13.4 思考练习题 / 200

第 14 章 基于 LED 背景墙的电影虚拟化制作 / 201

- 14.1 LED 虚拟化制作的产生与发展 / 201
 - 14.1.1 实时交互预演中的蓝/绿幕拍摄 / 201
 - 14.1.2 LED 光源在影视照明效果光中的应用 / 202
 - 14.1.3 LED 虚拟化制作 / 204
- 14.2 LED 虚拟化制作的框架与技术 / 205
 - 14.2.1 LED 背景墙显示技术 / 206
 - 14.2.2 渲染技术 / 207
 - 14.2.3 跟踪技术 / 209
- 14.2.4 照明技术 / 210
- 14.2.5 人机交互技术 / 212
- 14.3 LED 虚拟化制作的应用总结与发展展望 / 213
 - 14.3.1 技术应用实例 / 213
 - 14.3.2 技术优势及对产业的影响 / 218
 - 14.3.3 应用中的局限性与讨论 / 219
 - 14.3.4 发展趋势与展望 / 220
- 14.4 思考练习题 / 221

第 15 章 电影虚拟化制作技术发展现状及展望 / 222

- 15.1 发展现状 / 222
- 15.2 未来展望 / 224
- 15.3 思考练习题 / 226

附录 1 中英文术语对照及释义 / 227

附录 2 书中出现的影视、书籍、游戏作品列表 / 246

第 1 章 电影虚拟化制作基础

电影由胶片时代进入数字时代，是电影技术发展史上经历的最为深刻的变革。从胶片电影的个别镜头的数字化生成时期，到胶片与数字并存的数字中间片时代，再到今天全数字制作时代，数字技术的使用正逐渐改变着电影制作的流程，并不断提高电影制作的效率。进入数字时代后，电影技术仍然持续进化和变革。

电影虚拟化制作（Movie Virtual Production）是当前国际上电影全数字化制作流程的最新发展趋势，与传统胶片电影制作流程和数字技术参与的数字中间片流程相比，电影虚拟化制作意味着电影技术在"更多的数字化"方向上的一次飞跃，也被业界称为是"下一代电影工业技术流程"。作为目前电影制作领域最新的技术变革，电影虚拟化制作技术已经开始逐步影响整个电影制作体系，为电影制作和创作提供了更多的可能性。

1.1 电影虚拟化制作概念

今天我们常常提到的电影虚拟化制作技术，是一种汇集了多种技术、多种功能、多种观念的技术交融形式，因此提出一个同时可以兼顾电影虚拟化制作各个方面的定义非常困难。

从广义上讲，凡是电影制作过程中涉及了虚拟角色而非拍摄的真实人或生物，涉及了虚拟场景而非拍摄的真实场景，其相应的制作技术都可称之为电影虚拟化制作技术。从1988年的电影《谁陷害了兔子罗杰》（*Who Framed Roger Rabbit*，1988）开始，虚拟角色和虚拟场景开始进入电影制作，从那时起，便有了电影虚拟化制作的概念。而2001年上映的电影《最终幻想：灵魂深处》（*Final Fantasy: The Spirits Within*，2001）更是把电影虚拟化制作的概念推到了普通大众面前，整部影片的画面全部采用三维软件生成，不同于塑造卡通形象的动画片，这部影片着力于在细节上再造一个真实的世界，从人物、场景到镜头运动都力求达到用真实摄影机拍摄出的效果。尽管最终效果跟实拍还是有差距，如人物目光不够灵动，表情比较呆板，肢体运动不自然等，但是这部电影已经让人们看到了电影虚拟化制作的强大力量。于是从这部电影开始，便有了"未来电影无需再实拍，可以完全采用计算机技术全虚拟化制作"的说法，创作者们认为最终实现这一目标仅仅只是时间问题。电影制作技术发展到今天，随着相关软硬件性能不断提高，以及动作捕捉技术、实时渲染引擎技术、光台技术等支撑技术的进一步发展，计算机生成图像的质量较十几年前已经有了很大的提高，然而全片使用三维软件来制作的电影，其画面质量与真实拍摄还有一定距离，特别是涉及真实人物时，观众还是觉得"假"，细节上还不能够以假乱真。但可以预测，到20年以后，电影虚拟化制作将会产生更大的进步，从而完全颠覆传统的电影制作方式。另外，过去20年的特效大片充满了虚拟角色和虚拟场景，电影虚拟化制作概念早已被各类商

业大片普遍采用，蓝/绿幕前的拍摄对普通观众而言已经不再陌生。

从狭义上来讲，电影虚拟化制作技术是新兴电影制作技术的特指概念，其又被称为现代电影虚拟化制作技术，其概念来源于2009年詹姆斯·卡梅隆导演的影片《阿凡达》。该片在制作过程中综合运用动作捕捉、面部捕捉、虚拟摄影等技术手段，创造了一种新的制作方式。20世纪福克斯电影公司（20th Century Fox）的执行副总裁约翰·基尔肯尼（John Kilkenny）称《阿凡达》是"电影全虚拟化制作的诞生地（the birthplace of pure virtual production）"，并首次提出了电影虚拟化制作的概念，之后很多美国商业大片也开始逐步采用相关技术制作，并在应用过程中不断更新技术，使得电影虚拟化制作技术持续完善和提高。2009年10月，电影虚拟化制作委员会（Virtual Production Committee）在美国成立，该委员会旨在探索实时计算机图形图像技术对未来电影制作的改变。2012年，电影虚拟化制作委员会给出了这样的定义："电影虚拟化制作是协作和交互的数字电影制作过程，这一过程从虚拟设计和数字资产开发开始，并在整个制作过程中持续贯穿交互和非线性特点"。电影虚拟化制作涵盖了虚拟场景构建、前期预演、现场预演、虚拟摄影、角色开发，以及连接所有这些实践环节的数字资产制作管理流程。可以看到，直到目前为止，业界对电影虚拟化制作的定义尚未十分明确或不够全面。

相较于之前广义的电影虚拟化制作技术，今天的电影虚拟化制作技术在流程上并非仅仅集中于后期，而是完全贯穿于整个电影制作的前后期流程之中，甚至包含筹备阶段。在技术上，电影虚拟化制作技术是多种技术的交汇融合，它整合了特效、游戏、媒体及娱乐行业不同类型的新技术和流程，通过运用摄影机跟踪、实时渲染引擎等技术作为支撑，创造出一种全新的非线性、超越各个流程简单相加、更具交互性和创造性的工作流程。这个互动的非线性流程从数字资产的创建开始，先后经过虚拟角色开发、前期预演、现场预演、动作捕捉、虚拟摄影、数字特效，直到最终画面的渲染，贯穿于整个制作流程当中。其强调实时互动，在操作上则强调人性化、智能化。在制作观念上，电影虚拟化制作技术的观念是开放包容、兼容并蓄的，它引入更加广泛的合作，利用任何可为创意决策提供帮助的手段，消除部门之间的壁垒，相互合作的每个成员和部门都在共同参与电影虚拟化制作的过程，并在其中不断探索和学习，这种参与电影创作的个体和部门之间的广泛合作，给电影制作观念带来了巨大的变革。

因此，我们可以为今天的电影虚拟化制作技术给出这样的定义：电影虚拟化制作技术是一种贯穿于电影制作全过程，融合了电影、游戏、媒体及娱乐行业最新技术，实现了制作过程的人性化、智能化，保证了每个制作者广泛合作、充分参与的新兴技术集成。

今天的电影虚拟化制作已经不仅仅指影片含有的某些虚拟场景或角色，而是指从制作过程利用虚拟手段到制作内容包含虚拟元素的全方位虚拟化，它为电影创作提供了无限的想象空间和更多元的创作手段。

1.2 电影技术的发展

电影是视觉和听觉的艺术，是一门包含文学、戏剧、摄影、美术、音乐、舞蹈等多种艺术形式的融合体；电影更是技术的产物，相对于其他的艺术形式，它的技术依赖性更强，技术原理更为复杂。电影从拍摄、制作到放映的全过程，往往会广泛吸收最先进的科技成果，并在新技术的基础上进行电影新形式和新观念的探索。电影艺术与电影技术的这种融合共生、协同发展的特性，在众多艺术形式中表现得尤为突出。

电影这门"第七艺术"的发展迄今已有百余年历史，从早期活动影像的诞生到当今的大制作电影，电影的诞生与发展都是建立在电影技术进步的基础上，其涉及化学、光学、机械、电子、计算机等诸多学科的内容，可以说电影的发展和电影技术的发展是密不可分、相生相伴的。在这一百多年的发展历程中，每一次技术应用上的革新与突破，都为电影的制作和呈现提供了源源不断的动力，使电影的表现手段更加丰富，制作更加高效，声画效果更加完美。一些重大的技术变革更是推动了电影在视听语言、摄制流程、播映

形式、产业发展等诸多方面的升级与蜕变。

自1895年诞生以来，电影共经历了三次重大的技术革命。

1927年，电影完成了从无声到有声的技术变革，这是电影诞生三十多年之后的第一次技术革命。今天的人很难想象，有声电影在诞生之时曾受到许多电影理论家的质疑，他们认为声音的出现破坏了电影的艺术性。然而，随着时间的推移，人们的观影习惯也发生了变化，有声电影逐渐取代了默片。无论是电影专业从业人员还是普通观众都开始认识到，声音对于电影的表现非常重要。电影声音的出现为电影带来了新的生命力，让电影从单纯的影像艺术发展成为影音的艺术，从视觉艺术发展成为视听艺术。

电影的第二次技术革命发生在20世纪30年代，即在电影中应用了彩色胶片技术。电影从黑白时代进入了彩色时代，电影的记录和呈现方式发生了巨大的变革，电影画面更加接近真实世界。实际上，黑白电影诞生之后，人们对如何获取彩色影像的探索就没有停止过，对更加真实地再现世界的渴望，激励着电影技术开拓者探索为影片着色的各种方法。在此期间的很多尝试，都因为流程复杂、成本高昂、效果欠佳而未能在电影中应用。直到1933年英国特艺色公司（Technicolor）发明了三色染印法，彩色电影才正式问世。然而，彩色电影从起步到普及经历了一个较长的过程，其出现之后并没有迅速全面地占领电影市场，而是经过了近三十年的不断发展，才在电影市场上占据主流，最终使得黑白电影退出了历史舞台。今天，我们还能看到个别影片采用黑白影像制作，但这一形式已经成为一种服务于艺术表达的手段，而不再是技术限制的结果。

电影技术的第三次革命是数字技术取代胶片技术的革命。从20世纪80年代开始，随着以计算机技术为代表的数字技术的飞速发展，数字化在各个领域的应用逐渐展开，对人类的生产生活产生了前所未有的影响。其中，计算机图形图像技术、数字影像捕获及处理技术等新的技术手段开始为电影人所关注，并逐步尝试应用于电影制作中。从最初在个别电影镜头中加入计算机生成图像元素，到数字中间片技术的广泛应用，再到整部影片的制作和放映完全脱离胶片而进入全数字化流程，这一发展历程持续了近三十年的时间。从记录和存储介质来看，数字电影规避了胶片介质的褪色和老化，以及胶片随着翻印次数增加而导致的影像质量降低等问题，使影片画面和声音始终保持原始质量而不会遭受损失。从制作手段来看，数字技术使电影人能够在虚拟的数字空间中进行各种充满想象的创作，制作出异乎寻常甚至匪夷所思的景象，实现胶片电影制作无法或很难实现的视觉效果。数字技术在制作中潜能巨大，使电影创作人员在更加广阔的世界中有了更多的创作手段。因此有人说，数字技术诞生后，电影创作"只有想不到，没有做不到"。从发行方式来看，数字电影的发行过程中不再需要洗印大量的胶片，数字拷贝制作相较于胶片拷贝来说，其制作效率更高、成本更低，拷贝传输或运输相较于胶片更加方便，尤其是数字拷贝可以通过互联网或卫星等进行传输，时效性更强。从影院放映端来看，数字设备放映的画面和声音质量更高，视听效果更加震撼，影片放映管理更加智能化。总之，今天的数字技术在电影工业领域实现了对胶片技术的全面超越。

电影的数字化革命是一个渐进的过程，今天的数字电影制作技术已经从数字前期拍摄、数字后期制作发展到电影虚拟化制作的阶段，其制作理念和手段相较于仅仅用数字摄影机取代胶片摄影机、用数字中间片技术取代胶片冲洗配光等初始阶段已经有了质的变化。随着虚拟现实、人工智能、物联网、元宇宙（Meta Universe）等技术的快速发展，电影虚拟化制作技术也在快速升级迭代，影片摄制过程中的很多现实场景正在被虚拟的数字复刻场景所代替，创作手段和方式更加直观、高效。不仅如此，现实中不存在的事物也正在被"真实"化，观众可以在电影中看到、听到、感受到数字技术"虚拟"出来的事物，其真实感已经非常强，让人难辨真假，这也是电影虚拟化制作的初衷与愿景。可以说，电影虚拟化制作技术是数字技术的进一步深入，它不仅仅增强了电影的真实性，甚至能够超越现实中的真实性。依靠先进的电影虚拟化制作技术，电影创造出来的"真实"，逐渐模糊了真实与虚拟之间的边界，人造世界中的人、物、环境和真实世界一

样逼真，观众在真实世界和人造世界穿行而不自知，虚实做到了浑然一体。

1.3 数字电影特效的革新

电影自诞生以来，电影工作者们一直在探索如何去拍摄真实世界不存在的画面，或者将在真实世界拍摄的画面制作出不同寻常的视觉效果。在胶片时代，人们只能通过美术置景来搭建一个假想环境、制造一个假想物体，或者通过投影创造一个环境；拍摄时，通过二次曝光、延时摄影等传统特效手段，实现迥异于现实的效果；洗印时，通过光学技巧印片来实现镜头的合成和一些特殊效果。尽管胶片时代的电影特效手段非常有限，且制作成本高、周期长，但还是诞生了一些经典作品，如电影《2001太空漫游》（2001: A Space Odyssey，1968）。

电影特效技术真正的普及应用还是电影进入数字时代后。随着计算机图形图像技术的发展，数字影像的生成和处理能力在过去三十年里迅速提高，特效镜头的制作效率越来越高、质量越来越好、成本越来越低，在电影制作中的应用越来越普遍。电影从最初不得不做的必需的特效镜头，发展到如今无处不在的特效镜头，有些是自然融入现实场景的特效镜头，有些是创造现实中不存在的奇观的特效镜头，其中很多镜头为影片效果锦上添花，为电影带来了无与伦比的视觉冲击力。特效镜头的普及也促进了数字特效技术的快速发展，硬件性能的不断提高、软件功能的不断完善，使得特效镜头的画面质量不断提高。

除了制作特效画面本身的制作技术外，电影特效的周边配套技术和流程管理手段也在协同发展，它们提高了特效镜头的制作效率，降低了制作成本，使得特效技术更加方便易学，特效画面创造直观可见。其中，颇具代表性的是虚拟预演（Virtual Previsualization，Virtual Previs）技术。由于特效镜头变得越来越复杂，多种元素叠加，复杂运动交错，有些镜头在后期制作完成之前，主创人员很难想象其效果。这使得电影创作者亟须一种在拍摄前能够直接预览特效镜头效果的技术，由此催生出了虚拟预演技术。该技术能够让主创人员在设计阶段对最终特效镜头的视觉效果作出预先审视和判断，以便随时修改。不过这一阶段的虚拟预演与现场拍摄乃至后期制作之间并无直接技术关联，更多的是对原来文字剧本的动态影像化，这一阶段的技术可看作是电影虚拟化制作的雏形。2009年，詹姆斯·卡梅隆导演在电影《阿凡达》的制作中采用虚拟预演技术，并将预演技术进一步延伸到拍摄现场，开发出了实时交互预演技术。电影工作者最终在此基础上提出了电影虚拟化制作的概念，开辟了数字电影特效的新时代。

随着技术的进步，今天的新兴技术也在快速融入电影特效制作，沉浸式、交互式的娱乐内容也影响着电影的制作和展现方式。观众可以通过电影追寻一种真实的"虚拟现实"的感受，在其中体验逼真的奇观世界。电影工作者在制作过程中可以使用最新的数字特效技术构建一个非常真实的虚拟世界，这个虚拟世界能够与参与者和摄影机实时交互，让环境中的人随着时空的变换获得超越现实的沉浸式体验，也使得电影工作者可以在这个虚拟世界中进行创作。当前，基于LED背景墙的电影虚拟化制作（下称"LED虚拟化制作"）技术正在构建这一技术体系，随着技术迭代升级，未来电影工作者会在一个更加完善的"元宇宙"中创造更加精彩的作品。

1.4 电影虚拟化制作的产生与发展

电影的诞生有赖于技术的发展，从默片到有声片，从黑白片到彩色片，从胶片到数字片，每一次技术革命都对电影创作产生了深刻的影响，不仅带来了画面和声音表现质量的提升，更带来了新的电影创作理念、表现手法。电影虚拟化制作作为最新的一次变革，使得数字技术更广泛、更深入地参与到影片的制作中，新形式的讲故事方法和互动体验，将电影领向了创作更加自由和合作更加广泛的发展道路。

1.4.1 电影虚拟化制作的产生

电影虚拟化制作是技术发展与产业需求结合的产物。随着数字特效镜头变得越来越复杂，

三维动画、运动控制等手段逐步应用到前期的电影制作中；同时，前期拍摄需要为后期制作中的很多工作提供相应支持。这时，主创人员发现他们面对的是很复杂的技术以及诸多的元素，但在拍摄期间无法直观地看到拍摄效果（如使用蓝/绿幕进行拍摄），需要他们凭空想象最终画面的样貌，这使得许多艺术工作者无所适从。针对此类问题，电影技术团队开始尝试采用新的数字技术提供解决方案。技术团队需要研发一种工具，使导演和主创人员能够具象地指导特效制作，正是这种需求催生了今天意义上的电影虚拟化制作技术。

1.4.2 电影虚拟化制作的发展

近年来，随着相关软硬件的发展，电影虚拟化制作技术也有了长足的进步，并逐渐成为电影行业的热点。电影虚拟化制作将动态的创意过程融入影片制作，从前期制作的预演技术到实时交互预演，再到基于LED背景墙的电影虚拟化制作，电影虚拟化制作为整个电影制作流程带来了全新的变革，使电影制作更加友好，更加灵活，更能激发演职人员的想象力，也使得工作团队的合作和交流更加顺畅。目前，电影制作的全数字化流程无论是在制作技术深度和还是广度上都被电影虚拟化制作全面渗透，电影虚拟化制作也代表着最新的技术趋势。

电影虚拟化制作的出现为电影制作带来了诸多进步，具体内容如下所述。

（1）电影虚拟化制作吸收了时下最先进的科学技术。

电影是科技进步的产物，科技的最新成果往往会催生出新的电影科技，电影虚拟化制作吸收了虚拟现实、计算机图形学等领域的最新成果。如在虚拟摄影技术中，就应用了最前沿的人机交互设备、先进的动作捕捉系统、虚拟摄影套件和实时合成等技术成果。导演可以使用一个类似真实摄影机的仿真装置来控制电脑中的虚拟摄影机，摄影机的运动和演员的表演被动作捕捉设备捕获，并实时地显示在计算机屏幕或仿真摄影机的监视器上，这可以让导演和摄制人员实时地、直观地指导数字表演，与他们在拍摄真实的电影时所做的别无二致。电影虚拟化制作将电影制作数字工具集的各种功能应用到整个电影制作过程中，导演及其他创意合作者能够在拍摄现场从一个完全交互的世界里看到他们的数字资产，使他们能够更好、更快地做出创作决策，从而改善创意过程并提高生产力。

（2）电影虚拟化制作极大地丰富了电影创作手段。

今天的电影虚拟化制作技术不仅包括在电影进行实际大规模制作之前对某些或者全部的镜头进行可视化呈现，在不需承担高昂的实际制作成本的情况下探索影片故事创意、测试摄影机拍摄以及镜头运动、灯光、场地和剪辑等内容，也包括在拍摄现场使用实时交互预演技术为电影创作人员提供接近最终电影画面的现场视觉预览、为后期制作提供参考数据等，还包括最新的LED虚拟化制作，即通过摄影机跟踪系统和实时渲染引擎，将渲染画面实时显示到LED背景墙（LED Wall）上，演员在LED背景墙形成的环境中进行表演，从而实现拍摄时的虚实"合成"效果。

（3）电影虚拟化制作进一步推动了电影制作的流程革新。

电影虚拟化制作技术扩展了前期预演技术，并渗透到了电影制作的全流程。它与实时渲染引擎技术、摄影机实时跟踪技术和动作捕捉技术相结合，为电影演职人员提供非常直观可见的实时交互体验。身处摄影棚，电影制作人员能够看到虚拟场景与演员表演实时互动融合的结果，仿佛身处在真实环境中直接拍摄，演员也仿佛在真实的环境中表演。这一技术手段甚至比在真实的环境中拍摄更加灵活，因为创作人员可以随时改变虚拟场景的环境。此外，电影虚拟化制作也提升了原来预演技术的直观性和便捷性，如改变了传统的预演由预演技术团队成员来操作的局面，摄影师或导演可以手持接近实际操作习惯的轻便的仿真摄影机来设计镜头，而不是只能看到预演团队生成的镜头。

电影虚拟化制作为电影制作团队提供了一种全新的、更直观和可视化的方式，帮助其探索、确定、规划和交流彼此的想法，降低风险、避免混乱，更早地解决电影制作过程中的未知问题。电影虚拟化制作能够优化整个影片的效果，充分

发挥主创人员的创造性，确保更多的预算在最终画面效果中得到体现。目前，从电影前期规划和预制作、实际制作再到后期制作阶段，电影虚拟化制作已经发展成为一个不同制作阶段不断迭代、彼此协作、即时反馈的过程。电影虚拟化制作能够为艺术家提供快速迭代创作的能力，与此同时，也最大可能地避免了"创意孤岛"——与传统的将影片制作分为预演、镜头实拍、特效制作等离散而相互隔离的方法不同，电影虚拟化制作将融合这些线性的创作过程而变成彼此交互的非线性流程。美国著名预演公司第三楼（The Third Floor）首席执行官克里斯·爱德华兹（Chris Edwards）说："通过电影虚拟化制作，我们能够优化整部电影的制作流程，让电影更有创意，并保证更多的预算转化到最终的大银幕呈现，这也是如今所有技术的共同宗旨——所有硬件和软件都致力于：确保导演的创作理念融入整个电影的制作过程。"因此，从技术层面来看，电影虚拟化制作是指数字技术更多地参与到影片的制作过程；而从更加宏观的角度看，可将电影虚拟化制作理解为电影制作观念的变化：引入更加广泛的合作，利用任何可以为创意决策提供帮助的手段，电影制作过程中涉及的彼此合作的每个人，包括编剧、导演、演员、摄影师等艺术创作者，以及各种参与制作的技术人员，都在共同参与和塑造电影虚拟化制作的流程，这是一个每个参与者都在不断学习和探索的过程。数字时代这种参与电影创作的人与人之间、人与技术之间越来越无界限的合作，是电影虚拟化制作除了技术之外带给电影制作的又一个意识上的革命。

1.5 思考练习题

1. 数字技术的发展与应用，为传统的胶片电影制作流程带来了哪些革新？

2. 什么是电影虚拟化制作？其中的"虚拟"可以从哪些方面去理解？

3. 如何看待"未来电影可以完全采用计算机技术进行虚拟化制作"这类观点？

第 2 章 数字电影特效技术

自电影诞生之初,电影特效便是电影不可或缺的表现手段,早期胶片时代的传统电影特效已经发展到了数字时代更加灵活、自由、高效的数字电影特效时代。随着技术的不断发展和进步,数字电影特效技术也在不断地改变和创新,电影创作者致力于突破现实的屏障,不断求索,为电影制作创造出更加广阔的故事场景,提供更加真实和惊人的视觉效果,提供更加丰富多样的创意和表现方式,将艺术想象力变为可能,为人们搭建通往梦境的桥梁。

2.1 电影特效概念

电影中的镜头,除了实际拍摄的部分,还有许多难以通过摄影机直接拍摄获得,往往需要借助一些非常规的拍摄方式以及特殊的制作技巧才能完成。通常,我们将这些除了摄影机直接拍摄以外的特殊制作方式与手段统称为"电影特效"或"电影特殊效果",翻译自英文"Film Special Effects"。电影特效旨在通过这类特殊的技术手段与成像方式去呈现难以复刻的景象与现实场景,以及充满想象的非真实场景。作为电影艺术中非常重要的制作方式与呈现形式,电影特效自电影诞生时期就已经出现,并随着科技进步与电影制作技术的发展变化不断丰富着自身的具体内涵,在电影制作中占据着越来越重要的位置,而电影特效制作部门也成为每一个电影剧组中最为重要的创作部门之一。

具体来看,电影特效可以视为一个庞杂的技术与手段的集合,囊括了非常丰富的内容。随着

时代的发展与变迁,旧的特效技术不断淘汰和优化,新的特效技术不断涌现。就主要发展阶段而言,电影特效的发展大致经历了传统电影特效与数字电影特效两个阶段。

在早期的胶片电影时代,特效(Special Effects,SFX)也被称作特技(电影特技),主要是指在影片拍摄过程中,使用非常规的特效摄影手段来实现的"特殊效果",如利用停机再拍、高速摄影、逐格摄影、倒放、倒印等手段,完成爆炸、烟火、飞檐走壁、河水倒流等效果。

20世纪八九十年代,随着计算机技术引发的各行各业从模拟到数字的革命,电影也迅速进入了数字时代,各种利用传统特效方法难以实现的效果都可以用数字特效来实现。当前我们多采用视效(Visual Effects,VFX)即"视觉效果"一词,来指代影片后期制作流程中基于计算机技术实现的数字特效,如计算机生成图像技术、数字化加工与合成等。

当前,数字电影特效已基本成为整个电影制作中特效技术的统称,并且从电影后期制作的数字化处理逐渐延伸至筹备、拍摄与放映的全流程。此外,以电影虚拟化制作为代表的新技术不断涌现,更是丰富、改变并优化着整个电影制作流程。

2.2 传统电影特效发展历程

伴随着胶片电影的发展,影视制作者通过各种非常规的摄影手法,与模型、机械装置等一起,为众多作品创造出了令人惊叹的视觉效果。

2.2.1 传统电影特效的出现

早期的电影，无一例外都是"单镜头"故事，并没有应用我们现在常见的改变摄影机位置的拍摄技巧以及丰富的剪辑技巧。1895年8月28日，位于美国新泽西州的爱迪生电影摄影棚内，摄影师阿尔弗雷德·克拉克（Alfred Clark）首次使用"停机再拍（Substitution Splice）"的方法，拍摄了女王玛丽的斩首镜头（见图2-1），这一镜头被公认为电影史上的第一个含有特效的镜头。当时，其真实可信的视觉效果，使有些观众真的认为有位女演员为此奋勇献身了。1910年，英国自然学家波西·史密斯（F. Percy Smith）在短片《花之绽放》（The Birth of a Flower，1910）中，使用逐格拍摄和快速放映的方法，短时间内再现了鲜花开放的过程。这些早期的努力为后来的一些电影制作提供了灵感。

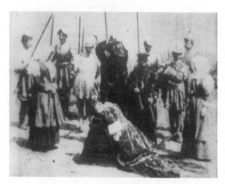

图2-1 《苏格兰玛丽女王的行刑》（The Execution of Mary, Queen of Scots，1895）被认为是世界上第一个特效镜头

早期电影特效大师毫无疑问当属法国人乔治·梅里爱（Georges Méliès）。一次意外的机械故障启发梅里爱将"停机再拍"手法应用于特效镜头的制作中，拍摄了《胡迪尼剧院的消失女子》（Escamotage d'une dame chez Robert-Houdin，1896）等作品，该片被认为是第一部使用特效的现代电影。此后，他使用停机再拍、二次曝光、升格、降格等技巧拍摄制作了一系列影片，并搭建了专门拍摄特效镜头的摄影棚，该摄影棚成为世界上第一个专业特效制作场所。使用遮片和二次曝光方法拍摄的《橡皮头》（L'Homme à la tête en caoutchouc，1901，见图2-2）和使用模型和接景绘画方法拍摄的《月球旅行记》（Le Voyage dans la Lune，1902，见图2-3）是最能代表梅里爱风格的影片。

图2-2 《橡皮头》使用了遮片和二次曝光技术

图2-3 《月球旅行记》使用了模型和接景绘画技术

在美国，一批电影创作者惊异于电影特效的潜力，热情地投入研究和制作中。导演埃德温·S·鲍特（Edwin S. Porter）使用类似梅里爱《橡皮头》的二次曝光技术拍摄了影片《火车大劫案》（The Great Train Robbery，1903），在片中还尝试将匪徒开枪的三格胶片染红以模拟开枪效果。大卫·沃克·格里菲斯（D.W. Griffith）通过剪辑、摄影机运动、镜头合成和照明技巧，革命式地推动了电影的表现手法的发展。为更好地讲述故事，格里菲斯创立了许多特殊摄影效果，包括改变光圈（Aperture）实现淡入淡出、升格/降格拍摄、利用镜头前的光阑实现中心划像效果等。格里菲斯的代表作品《一个国家的诞生》（The Birth of a Nation，1915）就使用了上述技巧。

2.2.2 传统电影特效的发展与革新

20世纪20年代后期，电影特效的应用更为

深化，大型制片厂开始设立专门的特效部门，采用微缩模型、活动遮片（Travelling Matte）、后期光学合成等手法制作特效镜头。德国影片《大都会》（Metropolis，1927，见图2-4）充分利用了模型、动画、活动遮片、早期背面投影合成拍摄、机械装置等特效技术，构筑了充满想象力的科幻城市。美国电影特效和定格动画先驱威尔斯·奥布莱恩（Willis O'Brien），在影片《失落的世界》（The Lost World，1925）中采用单独拍摄演员、逐格拍摄恐龙模型再后期合成的特效手法，实现了真人与恐龙的互动。

图2-4　德国电影《大都会》

20世纪30年代，背面投影合成拍摄（Rear Projection）方法诞生，其方法是将预先拍摄的背景素材片通过投影机从背面投影在透光漫射幕上，摄影机在幕前将演员、道具与银幕透射过来的影像合成拍摄在同一画面中。与此同时，光学技巧印片机的改进推动了活动遮片技术的发展，多次拍摄的影像可以通过活动遮片合成到一条胶片上，大幅提高了影像质量。在这一时期，特效技术分工开始变得更加专业化，如米高梅公司（Metro-Goldwyn-Mayer Pictures，MGM）的特效部门就分为背面投影、模型、物理化学效果、光学技巧印片等多个分支。《金刚》（King Kong，1933）和《乱世佳人》（Gone with the Wind，1939）是综合应用上述拍摄手法制作的传统特效集大成之作。

20世纪40年代初，美国导演奥逊·威尔斯（Orson Welles）的首部作品《公民凯恩》（Citizen Kane，1941），采用了以接景绘画进行场景延伸、真人表演和模型摄影结合、光学技巧印片复制人群、实景拍摄和照片相互转换等手法，辅以高超的化妆技巧，使得这部电影在艺术表达与制作手法层面都取得了很高的成就，成为美国影史上的不朽佳作。

20世纪50年代初，多层彩色胶片代替了沿用多年的三色染印法技术，胶片感光度的提高和投影机的进步使背面投影的影像质量有了保障。模型摄影的应用也愈加成熟，以《海底两万里》（20 000 Leagues Under the Sea，1954）中的巨大鲨鱼为代表的机械控制的模型角色开始出现。这一阶段的特效成就包括使用纳蒸灯照明的活动遮片系统、机械式的摄影机控制系统等。

20世纪60年代以来，受电视普及的冲击，电影观众流失严重。为挽回颓势，好莱坞开始奉行"越大越好"的原则，因此诞生了像《斯巴达克斯》（Spartacus，1960）、《出埃及记》（Exodus，1960）、《埃及艳后》（Cleopatra，1963）、《万世流芳》（The Greatest Story Ever Told，1965）等投资巨大的大场面历史题材影片。对视觉奇观和真实感的追求，使得好莱坞开始减小对传统特效的依赖，转而去拍摄真实的道具和危险的演员表演来征服观众，这导致许多特效部门遭遇裁员甚至是被取消，一些特效艺术家转而建立自己的公司开始制作独立电影。传统特效的转机出现在1968年。斯坦利·库布里克（Stanley Kubrick）执导的《2001太空漫游》（2001: A Space Odyssey，1968）（见图2-5）无论在视觉效果还是特效制作上，都达到了史无前例的高度，并获得了巨大的票房成功。该片在特效上取得了极大的成就：首先，其使用正面投影代替背面投影，从而能够得到更大、更清晰、更明亮的背景画面，这也是正面投影合成拍摄（Front Projection）第一次在故事片中应用；其次，为更好地拍摄，电影中大量使用的模型，该片的制作团队开发出了可以重复运动的摄影机控制系统，成为当代运动控制系统（Motion Control System，MoCo）的前身；最后，光学特效灵活运用在影片后部的"星际门穿梭"片段中，观众从未见过这样绚丽奇幻的影像，他们为此而激动不已。

图2-5 《2001太空漫游》中的太空飞船特效

《2001太空漫游》的成功具有划时代意义，它激发了当年许多年轻电影人心中用特效来讲故事的热情，并使制片厂意识到，特效可能会成为电影工业的救命稻草。

2.2.3 传统电影特效概述

当前我们所讲述的传统电影特效，主要是指数字手段成熟前电影制作中所使用的特效技术。在科技条件有限的情况下，电影创作者们通常会聚焦于摄制技巧与拍摄对象，以丰富多彩的制作方式巧妙地为观众呈现出惟妙惟肖的镜头效果。根据具体的方式与呈现效果，传统电影特效主要包括特效摄影、光学特效、特效模型、人造气氛、机械装置、特效化妆等类型。

- 特效摄影

特效摄影（Special Effects Cinematography）是传统特效的重要实现手段，是为满足电影艺术创作中影像造型的特殊需要而采用的非常规摄影方法。在胶片时代的传统电影拍摄与制作中，特效摄影是一种常用的电影特效手段，而随着数字摄影的发展，特效摄影并未被淘汰，反而沿袭至今并衍生出了许多新的数字化特殊摄影技巧。

特效摄影主要包括以下几个方面：使用非常规的拍摄方法，如逐格摄影、延时摄影、模型摄影、倒拍、停机再拍等；以假的景物（如照片、模型、绘画等）代替实景进行仿真拍摄；合成摄影方法，如玻璃景片拍摄、折射镜拍摄、正面（背面）投影合成拍摄等；以及一些特殊的拍摄设备，诸如航拍、水下摄影、立体摄影、全景摄影等。

- 光学特效

光学特效（Optical Effects）诞生于胶片时代，这里主要是指创作者们在拍摄完成后使用光学印片机、化学洗印等光学合成的方式对胶片进行创作或二次加工，使其呈现出预期的画面视觉效果，传统的光学特效和印片技术主要包括：定格印片、变速印片、倒向印片、多画面画幅印片、光学转场印片、变形印片、旋转印片、遮片印片、捕捉印片、反向印片、变焦效果印片等。

- 特效模型

特效模型（SFX Model / Miniature）不仅是传统电影特效中非常重要的技术手段，同时也是当今数字化时代电影特效的一个重要组成部分。传统特效模型一般采取物理的方式进行制作，主要是将模拟对象等比例缩小成仿制品，根据形态大致可以划分为人物模型、动物模型、建筑模型、机械模型等。特效模型技术用来制作与实现科幻、战争题材以及现实中难以复刻的画面效果，因其制作的灵活性、创造性、成本可控、拍摄较为安全等优点，故而一直被沿用至今且在电影制作中占据着极其重要的位置。

- 人造气氛

在拍摄中，除了布景、角色与模型，环境与气氛的营造也显得尤为重要。按照制作方式可以分为物理方式与化学方式，按照呈现的气氛内容可以分为风霜雨雪等气象效果、枪击刀箭效果、车辆撞击、烟雾特效与爆破效果等。这些气氛的营造，在电影特效中同样占据着重要的位置，尤其是在灾难、战争与科幻等题材的影片中，即使在数字特效技术可以创造一切的今天，人造气氛仍是必不可少的。

- 机械装置

根据使用目的，机械装置主要分为两大部分：一部分是作为被摄物的机械装置，诸如机械动物、城市景观、太空飞船、异形等，常用于科幻等题材的电影制作，另一部分是作为辅助拍摄工具的机械装置，常见装置的如威亚、运动控制系统等，用于控制摄影机的运动轨迹与相关参数，辅助摄影机进行运动拍摄。而随着科技的日益发达，机械装置也设计得越来越精妙，可以实现各种普通摄影难以完成的高难度拍摄任务。

- 特效化妆

对于奇幻、惊悚、战争、科幻、人物传记等特定题材的影片，常常需要用到特效化妆（Prosthetic Makeup / Special Effects Makeup）技

术,诸如改变表演者的外型使其"变成"外星人,做出受伤的效果,或是将真人化妆为不同的年龄、进行"克隆"和模仿等,以实现想要达到的逼真的视觉效果。

2.3 数字电影特效发展历程

伴随着计算机技术在各行各业的应用,数字特效技术在电影制作中出现并快速发展,它不仅能够使画面元素变得更加精确和可控,有效提高电影制作效率,还能够实现传统电影特效难以实现的效果,为电影创作者提供更广阔自由的创作空间。

2.3.1 特效的数字化革命

20世纪70年代初期以来,计算机图形图像技术开始形成并快速发展,并逐渐渗透进入电影特效、声画编辑处理、电子游戏等领域,开始了从画面、声音到整个电影制作流程的巨大变革。数字特效技术在好莱坞电影深度和广度的发展上,可以归纳为三大阶段——萌芽期、发展期和成熟期。

1. 数字特效技术萌芽期(1977—1989)

20世纪60年代末到70年代初,入不敷出的音乐片和历史片,使好莱坞进入财政经营最困难的时期,其间许多大片厂被并购和接管。《2001太空漫游》和《国际机场》(Airport,1970)的成功,使片商开始拍摄一系列的科幻片和灾难片,以迎合市场的需要。这些电影为好莱坞特效艺术家们带来了很好的机会,这时的制片厂也开始转向新一代的电影制作人,其中包括弗朗西斯·福特·科波拉(Francis Ford Coppola)、乔治·卢卡斯(George Lucas)和史蒂文·斯皮尔伯格(Steven Spielberg)等一腔热血的电影学院毕业生。

真正意义上的数字化技术参与制作始于乔治·卢卡斯的《星球大战》(Star Wars,1977)。在这部电影中,卢卡斯的技术团队开创性地将计算机与摄影机连接在一起,用以记录镜头参数变化并精确重复摄影机的每一步运动,还可以根据计算机系统内预先绘制的路径进行运动,这就是运动控制系统的雏形。可以说,运动控制系统的发明是电影摄影技术上的一大创举,自此摄影师又增加了可以对摄影机动作进行精确控制的工具。在影片制作期间,卢卡斯开始搭建一个为有才华的年轻艺术家和技术专家提供的大舞台,这就是当今大名鼎鼎的工业光魔公司(Industrial Light & Magic,ILM),其现在已成为特效行业最具实力的公司之一。

史蒂文·斯皮尔伯格拍摄的《第三类接触》(Close Encounters of the Third Kind,1977),将地貌模型、微缩飞船、接景绘画、动画、光学和机械装置等传统手段发挥到了极致,并搭建了有史以来最大的场景,用于特效拍摄。《星球大战》和《第三类接触》在票房上获得巨大成功,为这两部电影的创作者们带来了丰厚的财富回报,使得他们在好莱坞树立了行业标杆。

在特效风潮的影响下,20世纪70年代末期,一大批优秀的特效电影涌现出来,其中包括《超人》(Superman,1978,见图2-6)、《星际迷航1:无限太空》(Star Trek: The Motion Picture,1979)、《黑洞》(The Black Hole,1979)和《异形》(Alien,1979,见图2-7)等。斯皮尔伯格的《E.T.外星人》(E.T. the Extra-Terrestrial,1982,见图2-8)凭借感人的剧情和精湛的特效,取得历史性的成功,票房高达8亿美元。ET造型的制作为《侏罗纪公园》(Jurassic Park,1993)积累了很多经验。《谁陷害了兔子罗杰》(见图2-9)在真人与卡通角色的互动上取得很大进展。这些影片的成功为好莱坞带来了复兴的希望,片厂开始重新盈利,他们也越来越乐于投入更大的成本来营造视觉的奇观,这也就促成了特效发展的良性循环。

图2-6 《超人》将光学合成、特效摄影技术提升到更高层次

图2-7　《异形》中的镜头

图2-8　《E.T.外星人》中的镜头

图2-9　《谁陷害了兔子罗杰》中的镜头

下,影片第一次用计算机生成图像技术创造出了一种匪夷所思的神秘海底力量,它可以使海水变成水柱飘浮在半空,甚至变成人脸,友善地模仿人类的各种表情。这一逼真的视觉效果在当时引起了极大轰动,特别是这种效果如果借助传统特效手段是无论如何也无法做到的,计算机图形图像技术开始显示出强大的创造能力。

图2-10　《深渊》中水的特效得益于CGI变形技术

2. 数字特效技术大发展时期（1989—1999）

20世纪90年代初期,使用计算机生成图像的速度更快而且更加简单,快速可靠的胶片扫描和记录技术也得到了充分的开发,这样就能够将胶片扫描成数字文件,进而在计算机中进行处理,最后再输出到胶片上,而不再需要传统的光学手段。解决了在胶片和数字之间无损转换的难题,数字化革命就此展开。

20世纪80年代,计算机技术进入快速发展时期,硬件性能和软件体系都有了长足的进步,计算机图形图像技术开始走向娱乐产业。乔治·卢卡斯的工业光魔公司制作的《星际迷航2：可汗之怒》（*Star Trek II: The Wrath of Khan*,1982）和迪士尼（The Walt Disney Company,Disney）的《电子世界争霸战》（*Tron*,1982）公映,标志着计算机生成图像技术开始正式进入电影。计算机生成图像技术创作出来的视觉造型,第一次完整独立地作为"镜头"表现主体,而不再仅仅是作为辅助道具出现在影片中,数字特效技术在电影创作上的应用又向前迈了一大步。

1989年,美国导演詹姆斯·卡梅隆自编自导的第三部重量级作品《深渊》（*The Abyss*,1989）（见图2-10）问世。在工业光魔的帮助

1991年,詹姆斯·卡梅隆终于推出了影迷们盼望已久的《终结者2：审判日》（*Terminator 2: Judgment Day*,1991）。这部影片最为人津津乐道的便是其中的液态金属杀手T-1000,他会变幻各种形状,脑袋上被霰弹枪打出窟窿也能够很快复原,就算被打成碎片也能迅速恢复原身。从这部电影开始,计算机生成图像真正成了电影中最重要的角色。这部令所有观众瞠目结舌的影片震惊了世界影坛,并且赚得了2亿美元的美国国内票房,获得了四项奥斯卡奖：最佳视觉效果、最佳音响、最佳化妆和最佳音效剪辑。《终结者2：审判日》宣告了数字特效技术大发展时代的来临,人们终于相信,电影已经无所不能,唯一的制约只是人们的想象力。从此,计算机生成图

像在好莱坞大行其道,恐龙、外星人、龙卷风、小行星纷纷登场,人们看到了一个又一个以前想也不敢想的神奇画面。

此时的计算机生成图像技术已日益成熟,不再是只能由极少数人使用晦涩难懂的机器指令艰难地进行创作的技术了。计算机生成图像的工具和功能已大大丰富,出现了可以在工作站甚至个人计算机上运行的三维软件。创作者进入计算机图像设计的门槛已经降低,还出现了建模、动画、材质、照明、渲染和预演系统等概念,而这些概念又细分了创作的流程,从而进一步加强了每一个环节的专业性,提高了制作效率和质量。

1995年,以三维制作而著名的皮克斯公司(Pixar Animation Studios,Pixar)与迪士尼公司合作,用300台工作站代替了传统的逐格摄影机和透明的手绘赛璐珞片,完成了电影史上第一部全三维电脑动画片《玩具总动员》(Toy Story,1995),并大获成功。其完美的影像、引人入胜的人物和故事,成功抓住了人们的眼球。它开创性的地位是动画史,也是电影史上的又一大里程碑。这以后的动画电影,包括迪士尼的《虫虫危机》(A Bug's Life,1998)、梦工场(DreamWorks Pictures)的《蚁哥正传》(Antz,1998)、皮克斯的《玩具总动员2》(Toy Story 2,1999),以及其后各公司出品的《埃及王子》(The Prince of Egypt,1998)、《泰山》(Tarzan,1999)、《怪物史莱克》(Shrek,2001)、《海底总动员》(Finding Nemo,2003)等,都深受这部电影的影响,成为计算机三维动画技术应用的优秀代表,这些电影在角色造型、动作、场景、气氛营造等方面,均有着长足的进步,而且一部比一部精彩。

20世纪90年代中期,数字特效技术在电影中的应用发展可谓日新月异,从前巨大预算的影片变得可以实现:人群可以复制,用少量的演员就可以变出千军万马,大大节省了制片成本和周期;动作类特效也变得更为安全,因为可以将保护演员用的钢索在计算机中轻易地抹去;未来或历史风格的场景也更容易"搭建",最多只要盖到一半高度就可以了,剩下的部分可以用计算机生成;导演要想让天空更蓝、草地更绿,点几下鼠标就可以实现;甚至拍摄中的穿帮用数字特效

技术都能够弥补。这一时期数字特效技术参与制作的影片,无论在数量上还是在质量上都有了极大的飞跃,如《阿甘正传》(Forrest Gump,1994)、《真实的谎言》(True Lies,1994)、《阿波罗13号》(Apollo 13,1995)、《泰坦尼克号》(Titanic,1997)、《第五元素》(The Fifth Element,1997)、《星河战队》(Starship Troopers,1997)、《美梦成真》(What Dreams May Come,1998)、《木乃伊》(The Mummy,1999,见图2-11)等。

其中《泰坦尼克号》充分发挥了数字特效技术的威力:在三维海洋模拟、摄影机运动匹配、虚拟角色动作捕捉等技术方面,取得了极大突破和成绩。此片获得了巨大的商业成功,成为当时收入最高的影片,更获得了14项奥斯卡奖的提名,并赢得了其中的11项,与《宾虚》(Ben-Hur,1959)并列成为有史以来获奥斯卡奖最多的影片。《泰坦尼克号》的出现,意味着一个新时代的开始。正如《星球大战》系列的视觉效果指导、曾四次荣获奥斯卡最佳视觉效果奖的理查德·艾德伦德(Richard Edlund)所说:"又一个文艺复兴时代开始了——前面一个复兴时代是《星球大战》那种利用摄影机器人和光学技巧印片机的时代,现在我们拥有了数字化手段,电影工业的面前出现了一块巨大的调色板,我们真正能够在一张空白画布上施展才能了。"

图2-11 《木乃伊》出色的粒子特效

3. 数字特效技术成熟期（1999年以后）

自20世纪90年代末以来，信息技术爆炸式的发展使得数码相机、底片扫描、网络游戏、虚拟生存这些原本概念上的东西走进了千家万户，也改变了人们的生活甚至思想。数字特效技术在电影中的应用，开创了从未有过的广阔天地，影片的风格、个性普遍来说与从前大不相同，数字特效技术与故事情节的结合更为紧密。同时，数字特效技术在电影制作行业的应用更加广泛和深入，已不单单停留在视觉效果的层面上，而是在制片的每个阶段改变着电影的制作流程。

1999年年底，对漫画和网络狂热痴迷的沃卓斯基导演组合（Lana and Lily Wachowski）在《黑客帝国》（The Matrix，1999）中巧妙地使用了虚拟预演系统设计，并采用多台数码相机拍摄，完成了高速摄影机无法实现的"子弹时间"的场面（见图2-12），在视觉上具有非常独特的冲击力，给观众留下了极其难忘的印象。这部影片将炫目的数字特效和晦涩的虚拟生存概念紧密结合，在视觉风格和故事内涵两个方面都远远超越同时代的其他作品，造成的影响几乎可以与1968年斯坦利·库布里克的《2001太空漫游》相提并论。此后的《黑客帝国》系列电影不仅给人们带来了思维上的冲击，同时也给电影娱乐制造业本身带来了新的制作理念。

图2-12 《黑客帝国》"子弹时间"拍摄现场

在这一时期，许多电影在数字特效的发展上具有重要作用，如在计算机人物真实化处理上取得突出成就，全虚拟角色的《最终幻想：灵魂深处》（Final Fantasy: The Spirits Within，2001）、模拟真实海浪非常成功的《完美风暴》（The Perfect Storm，2000）、场景延伸和复制很到位的《角斗士》（Gladiator，2002）等。这些电影在数字技术的应用方面各有所长，影片的个性呈现出丰富多样的发展态势。

从2001年到2003年，新西兰导演彼得·杰克逊（Peter Jackson）执导的一系列魔幻题材的电影——《指环王》三部曲（The Lord of the Rings Trilogy，2001—2003），神话般地在竞争激烈的电影行业独占鳌头，并获得30项奥斯卡提名、17项奥斯卡奖，创下新的系列片提名和得奖纪录。该系列电影在商业上的成功也史无前例：其拍摄投资3亿美元，而总票房高达28亿美元。

《指环王》三部曲在特效上的成就也是空前的：数字特效数量最多、质量最高，它所采用的动作捕捉系统使得三维虚拟角色在质量上实现了飞跃（见图2-13），创造性地应用了人工智能程序，开发创新了运动控制系统等。杰克逊在谈到数字特效技术对影片的贡献时说："《指环王》之所以能够搬上银幕，一个重要的原因就是科技的进步。数字特效的进步是最近七八年的事情，现在我们有丰富的工具和方法，可以把托尔金（J.R.R. Tolkien）笔下的世界呈现在银幕上。如果是在20世纪80年代拍这部电影，我们的资源就会非常贫乏，所以成果也不会令人满意。"《指环王》系列电影的技术和艺术成就，无疑成了这个时代的佼佼者，为今后电影视觉效果树立了新的标杆。

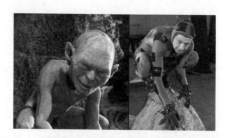

图2-13 《指环王》中演员通过动作捕捉虚拟角色

在《指环王》系列电影大获成功之后，彼得·杰克逊本人及其特效制作公司维塔数字（Weta Digital）成为视效行业最先进生产力的代表。后来推出的《金刚》（King Kong，2005）获得了第78届奥斯卡最佳视觉效果奖，在影片中对动作捕捉、群组动画、虚拟城市、环境光照和数字绘景等先进技术的研发应用，再次大大丰富了特效制作的工具，提高了画面质量和制作效率。

2008年，由大卫·芬奇（David Fincher）执

导的《本杰明·巴顿奇事》（The Curious Case of Benjamin Button，2008，见图2-14），将一个传奇的故事生动地呈现在大银幕上，让观众全身心地投入影片的情节中的同时，惊叹于其完美的数字特效。这部影片也在第81届奥斯卡金像奖颁奖典礼上一举斩获最佳艺术指导、最佳化妆和最佳视觉效果三个奖项。为将影星布拉德·皮特（Brad Pitt）的面部表情完美地融合到其老年、中年和青年时代的不同数字模型中，该片特效的主要制作公司数字王国（Digital Domain）特别开发了"面部动作编码系统"（Facial Action Coding System，FACS），并联合其他公司开发了Contour Reality Capture 面部捕捉系统，同时结合改进的运动匹配、光台等新技术，完成了令观众真假莫辨的真实感视觉呈现。

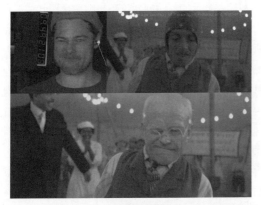

图2-14 《本杰明·巴顿奇事》完美地实现了演员面部表情的高质量采集与移植

2009年，潜心研究立体电影（Stereoscopic Movies）拍摄制作的著名导演詹姆斯·卡梅隆，推出了投资5亿美元、轰动全球的史诗巨片《阿凡达》（Avatar，2009），该片以史无前例的视听体验征服了全球观众，票房高达27.8亿美元，超出《泰坦尼克号》近10亿美元，再次创造了票房神话。

《阿凡达》的成功绝非偶然，这是卡梅隆及其团队长期保持旺盛的创造力和想象力，潜心研究高端制作技术，在实践中不断总结推进的结果。《阿凡达》集当代电影制作技术之大成，其在特效制作方面取得的最为重要的突破包括以下几个方面。

● 数字立体摄制技术

在开始拍摄《阿凡达》之前，卡梅隆感到未来电影的发展的重要趋势之一就是数字立体，于

是他历经数年研究实践，与合作伙伴文斯·佩斯（Vince Pace）一起成功地研发出功能完善的数字立体电影摄影系统——Fusion 3D Camera System（见图2-15），并在包括《地心历险记》（Journey to the Center of the Earth，2008）、《U2乐队3D演唱会》（U2 3D，2007）等电影中进行了充分的实践检验，逐渐使该系统完善成熟。在《阿凡达》的拍摄中，Fusion 3D系统发挥了重要作用，其灵活多变的组合配置和精密强大的性能，将同时代使用类似技术的产品远远甩在了身后。

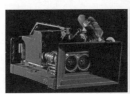

图2-15 数字立体电影摄影系统

● 表演捕捉

《阿凡达》在传统的动作捕捉的基础上，增加了对演员的面部表情的实时捕捉，实现了肢体动作和面部表情数据的整体高精度采集，从而创造性地实现了多人虚拟角色的实时互动捕捉。在动作采集现场，所有演员的表演细节都被完整地记录下来，并实时传递到计算机虚拟角色上，这就突破了原来的制作中表情与动作分离采集的局限，使得演员更能够沉浸到虚拟环境中专心表演，从而大幅度提高了虚拟角色本身以及角色间互动的表现力和真实感，如图2-16所示。

图2-16 表演捕捉

- 虚拟摄影

通过动作捕捉系统相关软件的扩展和高性能计算技术，《阿凡达》将虚拟角色的虚拟摄影应用到了真实世界。不论是用于虚拟角色生成的"表演捕捉"，还是真人与虚拟角色的互动，卡梅隆都能够通过手中的"虚拟摄影机"自如地进行推拉摇移升降等各类动作，同时还可以实时地看到经过粗略渲染后的虚拟角色在虚拟场景中的运动效果（见图2-17）。虚拟摄影技术与Fusion 3D摄影机的结合运用，更是为真人与虚拟角色合成镜头提供了重要的直观的现场参考，大大提升了导演、演员及全体制作人员对最终画面的认识，从而提高了影片质量和制作效率。

图2-17　卡梅隆在虚拟世界中自由拍摄

通过《阿凡达》的成功应用，以动作捕捉技术和高性能计算技术为基础的虚拟摄影（Virtual Cinematography）技术，已经成为当前乃至今后电影拍摄和制作的重要创作手段。2011年获得票房和口碑双丰收的《猩球崛起》（*Rise of the Planet of the Apes*，2011）以及《丁丁历险记》（*The Adventures of Tintin*，2011），也都应用并且推进了该技术。

近年来，在特效制作方面取得巨大技术进步的电影还有《加勒比海盗》系列（*Pirates of the Caribbean* Film Series，2003—2017）、《变形金刚》系列（*Transformers* Film Series，2007—2017）、《钢铁侠》（*Iron Man* Film Series，2008—2013）系列以及《盗梦空间》（*Inception*，2010）等，这些电影都具有鲜明的艺术特色和技术成就。电影创作者一次又一次将技术推到巅峰，技术难题已不再是叙事最主要的羁绊，人们更加注重技术与创意和故事的结合，数字特效逐渐成为熟练掌握和使用的工具，而不单单是目的和卖点，数字特效技术的加速推进也在不断深入地改变着电影的拍摄制作方式，带来了整个工业更深层次上的大变革。

现如今，各种形式、各种类型的电影，都在使用数字特效技术对自身内容进行丰富和完善。如今的数字特效技术已经让创作者完全不会受到实现方法的束缚，使他们可以更加天马行空地进行创作，充分释放自身的想象力。2019年，著名导演马丁·斯科塞斯（Martin Scorsese）拍摄了电影《爱尔兰人》（*The Irishman*，2019）。这部电影创造性地使用了"面部光线捕捉软件系统（Flux）"和"三头怪（Three Head Monster）"摄影系统（见图2-18），在不影响演员表演和实景拍摄的情况下，成功地让罗伯特·德尼罗（Robert De Niro）、阿尔·帕西诺（Al Pacino）和乔·佩西（Joe Pesci）这三位在影片拍摄时已经70岁高龄的演员，呈现出从20岁到90岁之间的不同样貌，从而完成了一部具有60余年时间跨度的美国黑帮史诗电影。在这部电影中，电影创作者已经不再追求使用数字特效技术创造视觉奇观、为观众带来强烈的视觉刺激，而是直接将复杂的数字特效技术作为创作者叙事的辅助，让创作者完全不再受到拍摄场地、演员年龄等诸多条件的束缚，自由地进行叙事，将数字特效技术完全变成了电影表达的手段。这样的应用方式，使数字特效技术能够得到更加充分的发展。影片《爱尔兰人》也获得了包括最佳影片、最佳摄影、最佳视觉效果在内的多项奥斯卡奖提名。

图2-18　《爱尔兰人》中使用的"三头怪"摄影系统

随着科学技术的发展进步与一代代电影创作者的不懈努力和探索，数字特效的技术、形态、应用都在不断发展。相信在不远的未来，数字特效会给电影带来更多的创造力，协助创作者制作出更加优秀的电影。

2.3.2　数字特效技术流程

数字特效常以视效（VFX）代称，是指使用计算机图形图像技术来实现电影中的特殊视觉效果。随着计算机图形图像技术的飞速发展，数字特效的运用已趋向成熟，在电影中的作用极其重要。可以说，数字特效已经成为当今电影造型语言的一个重要组成部分。

数字特效应用包含两个大的方面：计算机生成图像、数字化加工与合成。

1. 计算机生成图像

计算机生成图像（Computer Generated Imagery，CGI）是借助计算机硬件和软件绘制图像和动态影像的相关技术的总称。得益于20世纪50年代以来计算机图形学（Computer Graphics，CG）的飞速发展，计算机生成图像相关技术已经广泛应用于电影特效、动画制作、计算机辅助设计/制造等领域中。

计算机生成图像可以创造出人物、动物、环境、气氛、自然现象等视觉形象，这些形象要么是现实生活中不存在的，要么是实际拍摄起来难度很大、危险系数很高或者成本过高，比如千军万马的战争场面、龙卷风袭击、超大海啸、传说中的神怪、演员浑身着火被炸飞等情况。

在数字特效制作中，三维动画是计算机生成图像的主要制作形式，其制作流程包括建模、材质与纹理、灯光、绑定、动画、特效和渲染等。目前市面上已经有越来越多的软硬件产品可以支持三维动画和相关视效场景的制作与渲染，这些产品有的功能齐全、覆盖整个制作流程，有的着重于建模、材质或动力学某一个环节的制作。其中较为主流的产品有Maya、3ds Max、Houdini、Cinema 4D、Blender等。

以下就三维动画的制作流程进行详细介绍。

（1）建模。

从胶片时代开始，制作和使用模型进行拍摄就是电影特效制作的重要组成部分。而随着数字化的发展，以数字特效技术的方式构建数字模型成了区别于实物模型的一项新的电影特效手段。

建模（Modeling）是在三维空间中建立几何图形来表现物体和角色。这个几何图形描述了模型的位置和形状，是通过三维软件的特定功能模块实现的。模型的数据类型主要有三种：多边形、NURBS和细分曲面（Subdivision Surfaces）。另外，还有一种新出现的类型，称为体积像素或体素（Volume Pixel，Voxel）。

这里所谓的多边形通常指的是一个由三个顶点定义的几何图形，即三角面。多边形模型通常由许多这种三角面构成。模型师通过编辑多边形的点、线、面来编辑多边形模型。

NURBS是Non-Uniform Rational B-Spline的简写，即"非均匀有理B样条曲线"，其最初用于工业设计。NURBS表面由利用B-spline算法生成的"面片"（Patch）组成。模型师通过编辑B-spline来编辑NURBS模型。

细分曲面通常是以多边形为基础，通过添加可编辑的网格来增加模型的细节。细分曲面技术可以让我们以类似多边形建模（Polygon Modeling）的方式工作，并得到像NURBS模型一样的平滑表面。

数字模型的出现极大地扩展了电影的视觉呈现内容，从前难以通过制作实物模型进行拍摄的内容，现如今都可以通过数字的方式进行建模得以实现。建模的主要内容包括虚拟场景、虚拟角色、虚拟道具等，而建模的方式也多种多样，既可以通过相应的软件手动建模，也可以通过编程的方式进行程序化建模，还可以通过扫描的形式采集真实场景建模，或是通过基于图像的建模（Image-Based Modeling，IBM）等。

（2）材质与纹理。

真实世界中物体不仅有重量、体积、形状，还有表面属性，诸如色彩、质地、纹理等。因此，在完成建模后，还需要为模型添加材质。与此同时，物体还会随着光照的不同而呈现出不同的明暗和阴影效果。真实世界中，物体表面对光存在吸收与反射现象，反射又因表面质地的不同而存在区别，如粗糙表面的漫反射、光滑表面接近镜面反射等。但由于三维空间难以模拟物体表面与其他物体表面的相互作用，因此往往是通过设置材质与纹理的方式来实现的。

材质（Material）是通过赋予模型在渲染时的各方面参数，来模拟真实世界中物体的表面属性，决定模型的光照模型，从而体现模型的质

感,这对于要模拟的物体是否逼真有着重要的作用。材质不等同于颜色:想象一块红宝石和一块红积木,虽然颜色相近,但它们在材质上有很大区别——这些区别都可以归为它们对光的"反应"不同。与此同时,数字材质还可以有效地在视觉呈现上优化模型本身的多边形棱角,使其看起来更加平滑,因此可以在渲染中很好地节省算力资源、提升效率。在渲染管线中,决定CG对象材质的是着色器(Shader),所以着色器经常被称作材质的处理器。着色器本质上是一组计算机指令,在渲染时,它负责计算正在被渲染的图像中某个像素对应的表面对照射在其上的光作出的反应。在三维制作中,人们用着色器模拟塑料、金属,甚至布料、沙漠等各种材质。

纹理(Texture)则是为了模拟物体表面的纹路,如凹凸质感、表面花纹或图案,给模型表面添加更为丰富的细节和视觉效果。一些CG对象表面的不同区域具有不同的外观,比如,一个西瓜、一只大熊猫,或是一块生锈的铁皮。这些外观上的变化是通过纹理来实现的。纹理既可以来自用户创建的图像文件,即纹理贴图,也可以通过编程的方式得到。

(3)灯光。

和在现实中一样,三维场景中的物体也必须有灯光(Lighting)才能被照亮,否则得到的只能是一片漆黑。现实中光的作用是"立竿见影"的:只要它照在物体上,物体就可以被看见,影子也是自动伴随而来的。而在三维软件中,光只是一个虚拟的对象——这点和三维模型是一样的。光照射在模型上的效果,需要通过渲染才能得到。渲染器在渲染时,会考虑光的属性,例如方向、颜色、强度。影子的有无则是可控的——这经常是现实中的摄影师梦寐以求的。

数字照明在颠覆了人们在现实中布光的经验的同时,也给制作带来了巨大的灵活性。对于完全使用数字特效技术制作的对象,比如一艘在太空中飞行的飞船,数字照明的灵活性可以得到充分利用:灯光师被赋予在"太空"中任意布光的能力,且光的数量、位置、颜色等都可以控制,这一切都是在现实中不可能做到的。

(4)绑定。

绑定(Rigging)是使用一系列相互连接的数字骨骼来表示三维角色模型的技术,模型经过绑定后就变得"可以"活动了。绑定涉及很多方面的问题,包括骨骼、变形器、表情、编程等。这是一项偏重技术的工作,通常需要绑定人员具有一定的编程能力,熟悉某些编程语言,诸如Python、C++、MEL。

绑定可分为两类:动画绑定和变形绑定。这两类均可进一步分为身体绑定、面部绑定和非角色绑定。

(5)动画。

动画(Animation)是一些数值随时间变化的结果。这些数值可能代表着对象的位置、旋转,也可能代表着变形器影响对象形状的程度、方向等,抑或灯光的颜色、虚拟摄影机的焦距等等。动画师的工作本质上就是规定一些数值如何随时间发生变化。

从理论上说,大部分动画,从人的行走到直升飞机的起飞,都是既可以通过编程实现,也可以通过人工实现的。但一些复杂的、需要模拟物理规律的动画,例如旗帜随风飘展,或是楼房倒塌,只能依靠三维软件的动力学模拟等功能来实现,此类动画就归为"特效"。当然,许多动画是人工控制和物理模拟的综合产物,例如,一个行走时赘肉摇晃的怪兽,可能其行走的姿态是人工控制的,而赘肉的摇晃则是由软件模拟出来的。

(6)特效。

特效的可信度一定程度上取决于画面中对象的"行为"是否符合人们的日常经验,而特效中对象的相互作用,只有符合物理学规律才能做到可信。通过关键帧动画实现诸如楼房倒塌、海洋等复杂的特效是不可行的,而计算机非常适合做需要大量精确计算的工作。

随着计算机图形学的进步与相关视效软件的发展,越来越多的数字特效已经能够被解算和模拟出来,其算法功能的强大已经超乎想象。这类技术被统称为"动力学系统"(Dynamics)与"模拟技术"(Simulation),二者是数字特效的核心要素之一。使用物理学算法模拟自然力的功能十分强大,这些算法不仅可以模拟自然现象,还可以控制群组的运动场面。

当前,动力学与模拟技术的基本对象主要

被归纳为六大类：粒子、流体、刚体、柔体、毛发、布料，经常用于实现坍塌、碎裂、爆炸、火、烟、流体等效果，也可用于毛发、布料、皮肤和肌肉的运动等效果。用模拟技术可实现传统特效难以实现的复杂效果。

（7）渲染。

渲染（Rendering）是三维制作中的重要一环，是指用计算机程序从场景文件生成图像的过程。一旦场景里所有部分准备就绪，就可以按摄影机的视角并选择适当的算法，对每个像素进行显示生成计算，这个过程就是渲染。渲染的结果可以是单帧图像或者图像序列，也可以分别单独渲染物体及其遮罩，为合成系统提供画面元素。

渲染用的软件被称作渲染器（Renderer）。渲染器是计算机图形学科研究成果的体现，渲染器开发者也在不断追求着图像质量更好、效率更高的渲染技术。

从三维制作流程的角度来看，渲染和设置照明、制作表面材质等工作是分开的，但对渲染器来说，照明、着色器等是渲染管线中的一部分，所以，渲染得到的图像质量不仅取决于对渲染器本身的设置，还取决于照明和表面材质的设置。

渲染的过程通常是很耗费时间的。渲染几十秒动画的时间经常要以小时计。因此，渲染工作的重点在于合理、优化地设置渲染器参数，在保证质量的同时，尽可能减少渲染时间。

2. 数字化加工与合成

数字化加工与合成，指的是用计算机技术对影像进行各种形式的处理加工，最终将不同画面元素合成为一个画面的过程。它能够实现实拍画面与计算机生成图像的合成，是影像创作的最后一步，其重要性不言而喻。

数字化加工与合成的流程通常包括抠像、扭曲变形、运动匹配与运动跟踪、数字绘景、色彩调整和滤镜效果、画面元素合成等。下面就这些环节分别进行介绍。

（1）抠像。

抠像（Keying）是将画面中的某些部分分离出来，用于与其他画面中的前景、后景或对象进行画面合成的工序。其采用硬件或软件技术，通过吸取画面中的某一种颜色，如绿布背景的绿色，获取其有关的所有信息，然后从画面中将其抠去，使背景透明，前景的人物就被单独保留下来，从而可以与其他各种背景叠加在一起，形成新的画面，如图2-19所示。

图2-19 抠像合成

抠像技术在现代得到了广泛的普及，为释放电影创作者天马行空的想象力提供了有力的技术保证。具体来说，常用的抠像类型有以下几种。

- 色度抠像（Chroma Key）：目前是应用最广泛的抠像方法，是一种基于RGB模式的抠像技术。其从原理上最接近于最初的蓝屏幕技术，就是利用素材画面里前景信息与背景信息在色度上的差异来进行α通道的提取，将背景从画面中去除并完成替换。蓝幕抠像和绿幕抠像是色度抠像中最常使用的两种方式。

- 亮度抠像（Luminance Key）：一般用于画面上有明显的亮度差异的镜头抠像。对于明暗反差很大的图像，我们可以运用这种抠像技术抠除较亮区域或者较暗区域。如明亮天空背景下拍摄的画面，就可利用亮度抠像将天空去除替换成层次丰富的天空。

- 差值抠像（Difference Key）：通过寻找两段同机位拍摄的画面之间的差别，将其差别部分保留，而将没有差别的画面部分作为背景画面去除。其基本思想是，先把前景物体和

背景一起拍摄下来，然后保持机位不变，去掉前景物体，单独拍摄背景。这样拍摄下来的两个画面相比较，在理想状态下，背景部分是完全相同的，而前景出现的部分则是不同的，这些不同的部分，就是需要保留的α通道。这种抠像方式一般用于无法运用蓝/绿幕抠像的场景。差值抠像也可以用于使用运动控制系统多次按照同一镜头运动方式拍摄的镜头的合成。

- 手动抠像（Rotoscoping）：为手工绘制遮罩进行的抠像，通常用于抠除在拍摄时没有使用蓝/绿幕的情况。Rotoscoping也经常指代一种动画的绘制方法，即用线条和颜料逐帧描摹实拍的人物（当然也可以是动物、轮船、汽车等）视频。

（2）扭曲变形。

扭曲变形（Morphing），是将画面中某些部分的图像进行拉伸、挤压、扭曲等处理，以达到理想的造型效果。比如在美国电影《阿甘正传》中，尼克松总统（Richard Nixon）和约翰·列侬（John Lennon）的口形，就经过了变形处理。在不同形状的主体之间，通过变形动画处理，还能够达到类似人变动物、男人变女人等效果，如图2-20所示。

图2-20　人物面部变形

（3）运动匹配与运动跟踪。

运动匹配（Match Moving），是一种让被加入的图像元素（可称为"目标"）的位置、透视等，与合成背景中的运动物体或摄影机的运动相匹配的特效技巧。其采用专门的软件计算出拍摄完毕的连续画面的三维摄影机轨迹，将轨迹导入三维动画系统中，用于渲染和实拍镜头的运动相匹配的三维场景，再和实拍的镜头合成，使真实主体和三维主体之间的运动匹配起来。运动匹配可用于替换画面中远处路边一个广告牌的内容，或用于在实拍画面中加入计算机生成的图像。我们在一些广告片中看到的人物头顶悬浮着的、随人物移动的"对话气泡"，就是通过运动匹配实现的。

在广告牌和"对话气泡"的例子中，广告牌和"对话气泡"都是"平"的，既没有体积，也不需显露它们的背面，这类运动匹配只需要在二维平面中对元素进行变换即可，这种特效技巧一般也称作运动跟踪（Motion Tracking）。而"运动匹配"更多的是指从图像序列中"提取"出一个三维空间，计算摄影机运动轨迹等数据，用于在三维软件中制作与上述条件相匹配的CG元素的一类特效技巧。

（4）数字绘景。

数字绘景（Digital Matte Painting）从字面上直接翻译应该是"数字遮罩绘画"，有时也叫"接景绘画"，因现在通常使用数字绘图软件在计算机上直接绘制，所以也叫"数字绘景"。

在电影拍摄时，实景有时不能满足创作的需要，为了更好地塑造环境，摄制组就聘请画家，以写实的风格将场景画在玻璃上，然后将绘有场景的玻璃放在镜头前，通过光学手段，用遮片进行分割，把绘制的场景和实拍的场景进行合成，这是绘景（Matte Painting）的起源，它既可以用来创建整个场景，也可以对已有的场景进行延伸或改造。现在绘制的工具已经由原来的玻璃和颜料变成了计算机软硬件系统，不过思路还是类似的。图2-21所示是一个数字绘景合成的例子。注意，在合成后的画面中，远山、深谷、河流、桥梁和空中的云都是在后期制作中，以数字绘景的方法加上去的。

图2-21　数字绘景合成

（5）色彩调整和滤镜效果。

由于在一个合成镜头中，各合成画面元素之间的颜色、反差、质感等方面经常不匹配，因此需要对各元素进行不同程度的色彩校正（Color Correction）和匹配，以便形成统一的画面风格和质感。

特效合成系统中的滤镜（Filters）效果与平面图像处理软件的滤镜概念类似，都是为画面增加柔化、虚化、锐化、马赛克及其他风格化的效果。所不同的是，这些风格化效果的参数是可以随时间变化而变化的，因此更适于活动画面的处理。

（6）画面元素合成。

画面元素合成（Compositing），是将不同来源的视觉元素组合在一幅图像中（见图2-22）。合成经常是为了创造视觉奇观而做的，它并不是数字时代的专利。在电影史的早期，乔治·梅里爱等电影先驱就通过多次曝光实现了相当于合成的效果。而在20世纪30年代，人们就已经开始使用蓝幕和"活动遮片"技术实现基于光学技术的合成了。

图2-22　画面元素合成

从广义上来说，合成是指使用多个画面进行拼贴，涵盖范围很广，可以说电影视觉效果的基础工作就是合成。从狭义上说，合成是指使用合成软硬件对所有其他部门的工作成果进行整合及调整。

合成是视觉效果制作流程的最后一道工序，在此时，各个部门工作的成果将以"成品"的形式展现出来，合成也是一个总会出现问题的平台，在合成时会找出画面中存在的问题，可及时通知其他部门进行修改。可以说合成是一块画布，利用其他部门的工作成果进行作画。

合成系统通常会提供不同的计算方法，利用前景、背景元素及各自遮罩，来组合生成一个画面。完成一个合成画面的方法通常不是只有一种，比如有类似树形的节点式合成法，也有将画面分层次处理的层级式合成方法等，这些方法各有各的优缺点。实际应用中，应根据镜头特点、运算量、工作效率及熟练程度等因素，来选择适当的方法。

2.4　电影特效的发展趋势

21世纪以来，人类科技正经历着急速的发展与剧烈的变革，有越来越多新兴技术开始融入电影制作中，并催生出一系列新的数字电影特效技术与手段。现如今，数字特效技术在电影制作中呈现出以下几个非常鲜明的发展特征。

1. 占比高

这一特征主要表现在两个方面，首先是视效镜头在整部电影中的镜头数占比越来越高，单个镜头中，使用特效技术生成的部分占比越来越高，完全使用数字特效技术的全视效大片再也不是稀有产物，如今已出现了不少全数字特效的影片，如2019年的电影《狮子王》（*The Lion King*，2019）。另一方面，当前的数字电影制作，无论是前期筹备阶段的概念设计，还是现场拍摄中将制作好的虚拟场景进行可视化的呈现或实时合成（Real-time Compositing），亦或者是后期制作对于特效画面的精细化制作，都离不开视效团队的配合与投入，从前的诸多传统特效技术已经被更为先进的数字化的方式替代。可以说，数字特效技术在电影制作中的占比越来越高，应用也越发普遍。

2. 种类多

如今，数字特效技术制作的内容也越来越丰富。随着计算机图形学与相关技术的发展，电影超越了原先制作水平的限制，可以呈现出丰富的主题，不论是科幻、奇幻还是末日等众多题材，对于单个视效镜头来说，可呈现的效果、特效制

作的细节也越来越复杂与精细。这也得益于电影制作在经历全面的数字化变革以后，便产生了越来越多、越来越丰富的特效制作技术与软硬件工具，而随着新兴科技的发展，还将有越来越多的技术被应用于电影制作中，进行电影视效镜头的制作。

3. 虚拟化

无论是电影成片还是电影制作流程中，虚拟与真实的界限已被打破并渐趋融合。在成片中，由计算机图形图像技术制作的虚拟场景，已经能够渲染呈现出足够以假乱真的具有真实感的画面效果。而在此基础上，拍摄阶段因现场预演技术的成熟与进一步发展，基于LED背景墙的电影虚拟化制作手段将有效地替代从前的蓝/绿幕拍摄方式，使主创团队在拍摄现场就已经能够直观地感受到近乎最终成片一样直观的、可视化强的、身临其境的、甚至还可能实现与虚拟场景实时交互的视觉效果。这些都有赖于如今虚拟现实、计算机技术等的更进一步发展。其通过计算机等技术辅助内容创作，打破了电影工业制作流程中前期和后期的壁垒，使多部门的工作可以同时进行，极大地提高了工作效率，使艺术家能够以更直观、更具体的方式进行艺术创作。以可视化、交互性为特征的电影虚拟化制作技术正蓬勃发展成为电影制作的新趋势。

4. 资产数字化

曾经的诸多机械的、实景模型等技术，早已被数字化的方式取代，而随着全数字化制作流程的推广，以数字形式存在的电影制作中创造的内容，包括音视频、图像、数据、三维模型、材质纹理等，都是具有价值的资产，如果能够得到有效的存储、管理，便可以得到多次的利用，从而发挥其真正的价值，提升电影制作的效率，也能够作为影片周边的一部分而存在。对于电影数字资产的管理，在如今与未来相当长一段时间内，都是一个重要的课题。

经过了一百余年的发展，特效已经成为了电影中不可或缺的一部分。电影创作者们经历了发现特效、追求特效、运用特效、驾驭特效等多个阶段。现如今，任何一部主流电影都无法离开电影特效。广大电影工作者们也习惯于以特效制作的角度来思考影片的制作方法，而能够成熟的运用电影特效来进行创作已经是电影创作者的基本技能。

目前，电影特效制作已经成为一个全球化的巨大行业，全球有数百万人从事电影特效这项工作。一部影片的特效制作，可能会由来自不同国家的数十家乃至上百家特效公司共同完成。覆盖全球的高速互联网，为特效行业的全球化奠定了良好的基础，特效师们能够在不同时区共同努力，为一个个优秀的特效镜头、一部部优秀的影片奉献出自己的力量。

在中国，电影特效行业也在欣欣向荣地发展，从业人员规模不断扩大，特效制作公司如雨后春笋般茁壮成长，制作技术不断进步，为我国制作出《流浪地球》（*The Wandering Earth*，2019）这种级别的科幻影片提供了扎实的技术保障。而且中国公司也积极参与到特效的全球化制作中来，承接了大量国际大片的特效制作工作，在与国际高水平从业者的交流中，不断吸收学习先进的制作技术和制作经验，从而更好地服务于中外电影制作。

2.5 思考练习题

1. 结合电影史谈一谈，特效技术的进步对电影的题材与表现手法产生了怎样的影响？

2. 数字化时代的特效技术流程，有哪些是脱胎于传统电影特效技术流程的？它们之间有着怎样的对应关系？

3. 在数字特效制作中，计算机生成图像、数字化加工与合成分别有哪些主要环节？

第 3 章 虚拟现实技术

虚拟现实技术作为计算机软硬件技术、人工智能、显示技术、传感器技术等众多科学领域飞速发展的结晶，利用计算机及相关设备模拟一个具有视觉、听觉、触觉等多种感官体验的虚拟空间，能够使处于其中的人产生身临其境的沉浸式体验。虚拟现实技术为电影虚拟化制作的出现与发展提供了坚实的技术基础，与虚拟空间多样的交互形式能够让电影制作变得更加高效和灵活，提升电影的质量和创意。

3.1 虚拟现实概述

虚拟现实技术通过特定的硬件设备和相应的软件系统，为用户搭建出了一个身临其境的虚拟空间，用户能够在这个空间内进行各种沉浸式的、充满想象的交互体验。

3.1.1 虚拟现实的定义

虚拟现实（Virtual Reality，VR），又称为灵境、虚拟环境。这一名词从不同的角度有着不同的解释。

从基本概念层面看，虚拟现实是指由计算机实时生成的一个虚拟的三维空间。这个空间既可以是小到分子、原子的微观世界，也可以是大到天体的宏观世界；既可以是模拟真实社会的生活场景或逼真的自然环境，也可以是从未存在过的幻想空间。在这样的虚拟空间中，用户可以通过多种专用设备"沉浸"其中并对虚拟空间中的景物产生一系列交互操作，用户可以"自由"地走动，随意地观察，看到的是由计算机生成的逼真图像，听到的是虚拟环境中的声音，身体可以感受到虚拟环境所反馈的作用力，从而实时地获得视觉、听觉、触觉等多种维度的感官体验，虚拟和真实的边界逐渐模糊甚至被打破，并由此产生了身临其境的"真实"感觉。

从技术实现上看，虚拟现实是融合了计算机图形学、计算机图像处理（Computer Image Processing）、人工智能、多媒体技术（Multimedia Technology）、传感器技术等多个领域成果的综合性技术体系。从虚拟现实技术系统构成看，它包含了硬件（头戴式显示器、数据手套、交互设备）、软件（虚拟现实环境、增强现实辅助界面、人机交互系统等）和参与者的计算机环境，从而使参与者从多个维度上（视觉、听觉、力觉、触觉、嗅觉、味觉）实现与计算机软硬件维护的三维虚拟世界进行互动。虚拟现实技术被认为是21世纪信息科学领域最具发展前途的技术，同时也是电影虚拟化制作得以产生和发展的重要技术支撑。2020年以来，元宇宙概念关注度持续升温，而虚拟现实则是通往元宇宙中虚实融合世界的关键路径，再度展现出巨大的发展潜力。

总而言之，虚拟现实既是一种通过计算机和多种输入输出设备共同实现的多媒体形式，也是最为复杂的多媒体类型之一。

3.1.2 虚拟现实的性质

当下，虚拟现实最主要的三个性质，即交互

性、沉浸性和想象性，这是用户能够在虚拟空间中进行交互与切实体验的重要保障。

1. 交互性（Interactivity）

交互性是指用户和计算机生成的虚拟空间之间的相互作用。用户通过头戴式显示器（Head-mounted Display，HMD）、手柄等输入设备向计算机发送移动、触碰、控制等信息，计算机立刻将渲染的图像、音频等信息通过头戴式显示器返送给用户，使虚拟环境和用户联系起来。人机之间的联系越多、可操作部分越多，虚拟现实系统的交互性便越好。从这个角度来说，虚拟现实游戏的交互性要大大优于视频。

2. 沉浸性（Immersion）

沉浸性是指用户所能感知到的虚拟空间的自然程度和真实程度。现阶段，绝大多数虚拟现实系统可感知的维度仅包括视觉、听觉、运动等。虚拟空间所呈现的视觉、听觉效果越真实自然，使用者运动时反馈的延迟越小，虚拟现实媒体沉浸性就越好。

3. 想象性（Imagination）

想象性则是指虚拟的环境是人想象出来的，同时这种想象体现出设计者的思想与主观能动性，用户在虚拟空间中探索、交互的时候，既可以使用真实世界中的客观规律，又可以游览现实中不可能存在的空间，用户能根据虚拟空间中的体验进行想象。

目前来看，至少在很长一段时间内，家用级的虚拟现实系统依然会保持视觉、听觉和运动这三种感知维度的输出，触觉、嗅觉、味觉甚至是力反馈等感知实现难度极大，所以在交互性和沉浸性上，虚拟现实系统受到了很大的限制。现阶段，想象性是虚拟现实系统发展空间最大的特性，利用虚拟现实的想象性创造出超现实空间，从而为用户带来更为独特的视听体验是现阶段虚拟现实系统的发展方向。

3.2 虚拟现实发展历程

"虚拟现实"这一概念最早可以追溯到斯坦利·温鲍姆（Stanley G. Weinbaum）于1935年创作的短篇科幻小说《皮格马利翁的眼镜》（*Pygmalion's Spectacles*，1935，见图3-1）。小说中描述了一款充满想象力和科技感的眼镜，佩戴之后可以使佩戴者观看影片的同时感受到听觉、嗅觉、味觉及触觉的刺激。1957年，莫顿·海利希（Morton Heilig）发明了一款叫作Sensorama的设备，被公认为是最早的虚拟现实系统。1987年，杰伦·拉尼尔（Jaron Lanier）第一次提出了"虚拟现实"这一概念，也因此被称为虚拟现实之父。

虚拟现实技术在20世纪七八十年代开始进入实际应用，随着近年来相关学科技术的飞跃式发展，已经成熟地进入到人们生活和生产实践的很多领域环节。其中，电影作为科技介入最多的艺术形式，也不可避免地受到其影响。虚拟现实技术被引入到多种电影制作方法当中，产生了多种新颖的电影表现形式，也逐渐成为电影产业中的核心技术之一。虚拟现实技术与电影艺术的碰撞，擦出了电影诞生百余年来最为绚丽迷人的火花，给数字娱乐时代的电影带来了新的突破点，电影创作者可以更加自由地在"构想性"的世界中进行创作，观众可以在更具"沉浸感"的环境中体会人生，甚至可以"交互式"进行观影活动。

图3-1 短篇科幻小说《皮格马利翁的眼镜》

回顾虚拟现实的发展历程，可以大致将其归纳为5个阶段：技术诞生期、技术发展期、技术消沉期、技术启蒙期、稳步发展期。

3.2.1 技术诞生期（1950—1960年）

虚拟现实技术是对生物在自然环境中的感官和

动作等行为的一种模拟交互技术，它与仿真技术的发展是息息相关的。中国古代战国时期的风筝，就是模拟飞行动物和人之间互动的大自然场景，风筝的拟声、拟真、互动的行为是仿真技术在中国的早期应用，它也是中国古代人试验飞行器模型的最早发明。西方人在发明飞机的过程中也研究过风筝的原理，发明家埃德温·林克（Edwin A. Link）发明了飞行模拟器，让操作者能有乘坐真正飞机的感觉。

1957年，Morton Heilig发明了Sensorama。Sensorama是一款集视觉、听觉、嗅觉和触觉于一体的多媒体观影设备，被公认为是VR设备的鼻祖（见图3-2）。Sensorama的体积非常庞大，配有双目视差显示屏（立体显示）、震动座椅、三维立体声、风扇、气味生成器等刺激用户各种感官神经的装置。

场景进行远程、非实地的游览和参观。

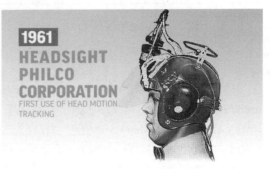

图3-3 第一款虚拟现实头戴显示设备Headsight

1962年，Morton Heilig的"全传感仿真器"的发明，蕴涵了虚拟现实技术的思想理论。

1966年，美国军事工程师托马斯·弗内斯（Thomas Furness）发明了供飞行员进行飞行培训和练习的飞行模拟器，就此引发了对虚拟现实技术的研究。

1968年，计算机图形学之父伊凡·苏泽兰（Ivan Sutherland）发明了第一个计算机图形驱动的头戴式显示器及头部跟踪系统——达摩克利斯之剑（The Sword of Damocles，见图3-4），是虚拟现实技术发展史上一个重要的里程碑。

该设备同样体积庞大，需要用吊臂悬挂在人体上方，因此得名"达摩克利斯之剑"。"达摩克利斯之剑"是第一款由计算机图形驱动的带有头部跟踪系统的头戴显示设备，当使用者转动头部时，可以观看到对应视角的由计算机实时生成的几何三维图形。现在的头戴式显示器都可以说是在"达摩克利斯之剑"的基础之上进行的技术革新，它的出现为虚拟现实技术的基本思想产生和理论发展奠定了基础。

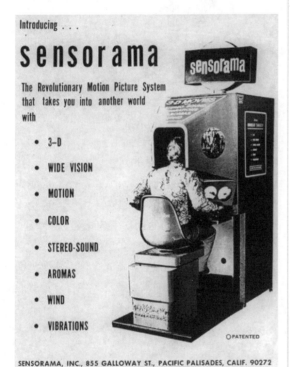

图3-2 Sensorama设备

1961年，Philco Corporation公司的工程师查尔斯·科莫（Charles Comeau）和詹姆斯·布莱恩（James Bryan）发明了第一款虚拟现实头戴显示设备Headsight（见图3-3）。该设备配有两块显示屏幕分别供左右两只眼睛观看，同时还配有一套运动跟踪系统。这也是已知最早的运动跟踪系统。Headsight在当时主要供使用者对一些危险的

图3-4 第一款头戴式显示器"达摩克利斯之剑"

3.2.2 技术发展期（1970—1980 年）

这一时期是虚拟现实技术发展的关键时期，现在所用的很多硬件设备都是在这一时期发明创造的。

1978年，由麻省理工学院（Massachusetts Institute of Technology，MIT）研发的阿斯彭电影地图（Aspen Movie Map），使用了由行驶的汽车拍摄的科罗拉多州阿斯彭的街景，即最早的谷歌街景地图的雏形。

1982年，影片《电子世界争霸战》将虚拟现实的概念传播至大众领域。

1986年，经过十多年的研究，军事工程师Thomas Furness于80年代末研发了"视觉耦合机载系统模拟器"（Visually Coupled Airborne Systems Simulator，VCASS），在飞行模拟训练中为飞行员提供实时飞行数据。在VCASS的基础之上研发"超级驾驶舱"（The Super Cockpit）系统，借助三维地图、红外和雷达图像，为飞行员提供了更加可靠、高效的模拟飞行训练工具（见图3-5）。

图3-5 "超级驾驶舱"系统资料图

1987年，计算机科学家杰伦·拉尼尔（John Lanier）创造了"虚拟现实"一词，并在之后创建了Visual Programming Lab（VPL）公司。该公司随后研发出一系列包括数据手套（Dataglove）、EyePhone HMD等在内的VR设备，并成为第一家售卖VR眼镜的公司。

这一时期，由于VR设备的众多构成元件，如显示屏、处理器、显卡和跟踪系统等在技术上的发展尚不够成熟，因此直到2010年之前，大多数VR设备都远离消费者视野，仅存在于各大科研机构中。

3.2.3 技术消沉期（1990—2000 年）

1991年，英国公司Virtuality Group发布了大量的VR游戏和设备，将VR技术推向了普通大众。游戏玩家们可以通过VR设备畅玩沉浸式游戏，有些设备甚至带有联网功能，为玩家提供多用户协同合作的游玩体验。

同年，日本的世嘉公司（SEGA）尝试为游戏玩家们提供可居家畅玩的游戏。但由于游戏的沉浸感太过强大，SEGA担心玩家们会在游戏中受伤，因此最终没有投放市场。

1995年，日本的任天堂公司（Nintendo）发布了第一款可以显示三维图像的游戏设备Nintendo Virtual Boy（见图3-6），但是由于价格过高，且画质较差、操作复杂，导致市场反响较差。

图3-6 Nintendo Virtual Boy游戏设备

1997年，佐治亚理工学院（Georgia Institute of Technology，GT）和埃默里大学（Emory University）的研究者们组建了Virtual Vietnam。团队利用虚拟现实技术模拟越南战争的场景，帮助治疗退役士兵们的创伤后应激障碍（Post-traumatic stress disorder，PTSD）。

1999年，电影《黑客帝国》上映，引发观影热潮，也将虚拟现实的概念更进一步推广给普通观众。

2001年，第一套基于PC端的Cubic Room——SAS cube诞生，如图3-7所示。

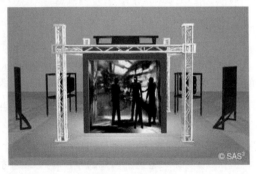

图3-7 SAS cube

2007年，谷歌发布街景地图。

3.2.4 技术启蒙期（2000—2018年）

这一时期，随着科技巨头——亚马逊、苹果、脸书、谷歌、微软、索尼和三星等公司的资金和研发投入，虚拟现实技术有了更进一步的发展，带动了第一波VR热潮。但是对于普通消费者来说，VR设备的价格依然令人望而生畏。

2010年，帕尔默·拉奇（Palmer Luckey）成立Oculus公司，并发明了Oculus Rift VR头戴式显示器的前身。

2013年，威尔乌（Valve）公司发明了一种VR避免滞后（Lag-free）显示的方法，并将其免费分享给了各头戴式显示器生产商。2015年Valve和宏达国际电子（HTC）宣布合作，2016年发布了第一代VR头戴显示设备HTC Vive Pre。

2014年，脸书（Facebook）斥资30亿收购了Oculus。

2014年，谷歌（Google）在美国公开发售Google眼镜，如图3-8所示。

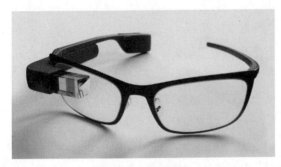

图3-8　Google眼镜

2014年，索尼（Sony）披露了PlayStation VR项目，并于2016年发布第一版。

2015年，谷歌发布了颇具争议的DIY VR眼镜。用户使用自己的手机和纸板（Cardboard）就可以制作一个简易的VR眼镜。

2016年，VR行业呈井喷式发展，上百家公司投入生产VR设备。大多数VR头戴设备都增加了动态立体声，但是在触觉感知方面依然欠缺。

2018年，Oculus发布了拥有140°视觉范围的Half Dome，如图3-9所示。

最终因产品性能不足，价格较高，这一波VR热潮归于寂静。

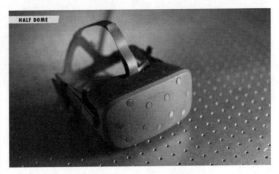

图3-9　Half Dome设备

3.2.5 稳步发展期（2019年至今）

这一阶段，国内外的虚拟现实技术均实现了从研究型向应用型的转变，虚拟现实设备被广泛运用到了科研、航空、医学、军事等人类生活的各个领域中，如：美军开发的空军任务支援系统以及海军特种作战部队计划和演习系统，对虚拟的军事演习也能达到真实军事演习的效果，浙江大学开发的虚拟故宫虚拟建筑环境系统和CAD&CG国家重点实验室开发的桌面虚拟建筑环境实时漫游系统，北京航空航天大学开发的虚拟现实与可视化新技术研究室的虚拟环境系统等。

与此同时，在商业应用领域，VR设备更是实现了持续稳步的发展。

2019年，Facebook发布了Oculus Quest（见图3-10），使得VR一体机的性能大幅改善，为VR头戴式显示器的发展指明了方向。

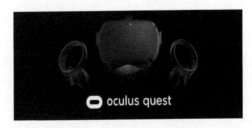

图3-10　Oculus Quest设备

2020年3月，VR史上首个3A级游戏大作《半衰期：爱莉克斯》（*Half-Life: Alyx*，2020）由Valve公司制作发布，销售火爆。

2020年9月，Facebook发布了Oculus Quest 2（见图3-11），销售火爆，成为VR史上首个现象级产品。Quest 2的成功源于较高的硬件配置和性价比，这些都为行业树立了标杆。

图3-11 Oculus Quest 2设备

2021年,随着元宇宙概念的火爆,VR行业迎来了新一波发展热潮,全球VR头戴式显示器的出货量比2020年增加了66%。越来越多的企业、资金投入到VR产业,众多内容平台和创作工具快速增加,产业生态链逐渐完善。

3.3 虚拟现实系统

虚拟现实系统即为了满足用户对虚拟环境的沉浸式体验与交互操作等虚拟现实效果,集成虚拟现实软硬件技术而形成的产品。

3.3.1 虚拟现实系统概述

虚拟现实系统是一系列具体的虚拟现实软硬件技术设备的集合。随着虚拟现实相关技术的不断进步,以及消费者使用需求的日益提升,虚拟现实系统及相关设备正不断朝着轻型化、一体化的方向发展。目前,一个完整意义上的主流虚拟现实系统,按结构通常可以划分为主机系统与输入输出系统两大部分。

主机系统是指为虚拟现实的输入输出、交互控制提供各种功能保障的计算与服务系统,例如外接的PC、智能手机、游戏主机等。主机系统是整个虚拟现实系统的心脏,被称为虚拟现实的发动机。一体机类型的虚拟现实显示设备将主机系统内置进一体机中,不再需要外接主机。

输入输出系统负责实现跟踪用户、接收指令以及输出和显示等功能,而按照其实现的具体功能不同,输入输出系统又可以分为跟踪系统、控制系统以及显示系统。

其中,跟踪系统是虚拟现实得以实现沉浸效果的关键。跟踪系统通过捕获用户的运动数据,将数据实时反馈,系统计算后确认用户当前的位置、姿态等信息,并将与之相匹配的虚拟场景显示给用户。跟踪系统可以作为独立的外部设备,也可以嵌入到虚拟现实显示系统中。

控制系统通常以手持控制器之类的形式出现,比如用于手势输入的数据手套。控制系统一般通过跟踪系统获取用户手部的动作或姿态,并完善虚拟现实系统的沉浸效果。

显示系统则主要是指显示虚拟现实场景的系统,具体而言,虚拟现实系统的显示方式有很多种类,如头戴式虚拟显示、立体三维虚拟显示、投影式虚拟显示、计算机全息虚拟显示等。

3.3.2 虚拟现实系统类型

目前,根据虚拟现实技术的具体应用环境差异,虚拟现实系统可以大致划分为四种主要类型:桌面式虚拟现实系统、沉浸式虚拟现实系统、分布式虚拟现实系统、增强现实和混合现实系统。

1. 桌面式虚拟现实系统

桌面式虚拟现实系统(Desktop Virtual Reality,DVR)是通过个人计算机和低级工作站实现的虚拟现实,其成本相对较低,功能也较为简单,主要用于小型游戏、设计、产品展示等领域。

2. 沉浸式虚拟现实系统

沉浸式虚拟现实系统(Immersive Virtual Reality,IVR)能提供比桌面级更具沉浸感的体验,这类系统一般通过虚拟现实头显、耳机、手柄、位置传感器等硬件设备来为用户提供视觉、听觉、位置变化等信息和交互操作服务,但同时也要求一定的自由活动空间来营造更真实的虚拟环境。这类虚拟现实系统一般用于娱乐、训练、模拟、预演等领域。

3. 分布式虚拟现实系统

分布式虚拟现实系统(Distributed Virtual Reality,DVR)通过网络可以将多个用户连接在一起,使这些用户进入一个相同的虚拟空间。这类系统在满足了虚拟现实交互需求的同时,还提供了协作的可能。在分布式虚拟现实系统中,

多个用户可以针对同一虚拟环境进行交互操作，有助于实现更高效的协同工作。但分布式虚拟现实系统的系统搭建和运行维护成本较高，因此目前主要在大型商用、军用交互仿真系统中应用。

4. 增强现实和混合现实系统

增强现实（Augmented Reality，AR）和混合现实（Mixed Reality，MR）系统，这是应用了虚拟现实相关技术的混合系统，虽然这类系统本身并不能算作狭义上的虚拟现实系统，但却是在虚拟现实技术基础上延伸与扩展的技术形态，可以被看作是广义的虚拟现实系统。这类系统更进一步地实现了真实环境与虚拟环境的结合，在减轻算力需求的同时又满足了一部分交互性。

增强现实又被称为扩增现实，是指在不破坏人体对真实世界感知的前提下，将虚拟世界的信息（视觉、听觉、触觉等）叠加到现实世界中，与现实环境进行融合。增强现实不要求虚拟物体与真实环境之间的交互，而是只要将虚拟物体叠加到真实世界之上，就可以称之为增强现实。

混合现实是虚拟现实的进一步发展，该技术将虚拟物体与真实环境融合到一起，创造出一种可视化的虚拟与现实混合的环境，在真实世界、虚拟世界和用户之间搭起一个交互反馈的信息回路。混合现实的关键是虚拟物体与真实环境之间的交互，如果一切事物都是虚拟的则归为狭义的虚拟现实领域，如果展现的虚拟信息只能简单叠加在现实事物上，则归为增强现实领域。

总体而言，受成本、算力以及活动空间等诸多客观因素的影响，现阶段虚拟现实系统以桌面式和沉浸式相结合为主。这两类系统可以使用个人计算机运行，对活动空间要求也较低，往往只需要室内的一个较小的区域便可提供具有较好沉浸感的虚拟环境。此外，这类虚拟现实系统往往可以搭载娱乐性较强的虚拟现实游戏与软件应用，以供用户体验。例如，由Mojang Studios开发的沙盒游戏《我的世界》（*Minecraft*，2011）便是一款经典的虚拟现实游戏，它可以动态生成由许多1立方米大小的方块组成的虚拟世界，并为玩家提供了探索、创造，以及其他各种交互玩法。这种可以任意探索虚拟环境进行交互的方式同时也是如今虚拟现实在娱乐领域的发展方向之一，如图3-12所示。

图3-12　虚拟现实游戏《我的世界》[①]

3.3.3　虚拟环境表现形式

由于建构虚拟环境方式的差异，相应的虚拟环境通过虚拟现实系统的表现形式也有所差异。目前，各类虚拟现实系统所构建和呈现的虚拟环境主要有对象式、影像式、混合式三种类型，具体内容如下所述。

1. 对象式的虚拟环境

这类虚拟环境主要通过计算机建模、渲染等工序来构建整个场景，然后使用支持虚拟现实编辑功能的软件（如虚幻引擎等），来给场景内的各种对象赋予相应的交互属性。当用户使用输入输出设备与场景进行交互时，场景内的对象会根据自身属性将交互结果通过设备反馈给用户。

虚拟现实系统在呈现对象式的虚拟环境时，虚拟场景内的所有内容都是由计算机渲染得到的，并且这些内容都是可编辑的，因此这种表现形式也为用户进行更多的交互提供了极大便利，其能够实现的交互效果也将更加接近于真实世界。这也是现阶段大多数虚拟现实系统所采用的虚拟环境表现形式，并且在未来相当长一段时间内，对象式的虚拟环境都将会作为虚拟现实系统的主流表现形式而存在，并且可以应用在以娱乐为目标的虚拟现实游戏，以教育、实验为目标的虚拟现实仿真模拟等诸多场景中。

2. 影像式的虚拟环境

这类虚拟环境一般是通过图像采集以及数字

① 图片来源：Minecraft 官方网站

图像处理等流程来构建,也即我们所熟知的全景图像。

全景图像的图像采集工作一般由全景相机、全景相机组或者全景相机阵列来完成。相机在采集图像的同时,还需要进行一系列图像处理,包括水平修正、畸变修复,以及调整各个图像的亮度、色彩差异等,然后再使用专门的全景图像软件进行图像拼合与映射(Mapping)处理,最终获得一个完整的全景图像。

使用这种方法得到的全景图像可以通过虚拟现实头显等输入输出设备进行观看,但由于这类虚拟环境本质是采集真实世界得到的照片或视频,一般为了防止画面撕裂、便于缝合,拍摄时需要与被摄物保持较远的拍摄距离,拍摄内容往往以大范围的风景居多。全景图像除了可以根据头显位置和方向实时改变画面视角以外,便很难再进行更多的交互操作,更不可能用手柄"拿起"场景中的物体了。因此,当虚拟现实系统在表现这类虚拟环境时,其应用情境大多是针对静态场景的展示或者对不包含交互内容的纯叙事全景影像的展示。

3. 混合式的虚拟环境

在实际应用中,也存在将对象式和影像式混合的虚拟环境,这种混合式的虚拟环境在建构时通常是先获得全景图像,再把计算机建模的对象添加进去,并给对象赋予交互属性。尽管虚拟现实系统在处理、建构与呈现这类虚拟环境时可以在一定程度上提升处理速度,并使得虚拟环境具备了一定的交互能力,但仍然存在数字对象与影像之间的匹配等问题,因此这种混合式的虚拟环境较为少见。

3.4 虚拟现实技术与电影制作

电影是技术与艺术的结合,科技快速发展的同时也促进了电影技术的发展。当前,虚拟现实技术在电影制作过程中的应用越来越成熟,它在改变电影制作方式的同时,也对今后数字电影的创作提出了更高的要求。

虚拟现实技术在电影领域的应用主要分为两个方面:其一是对电影放映与观看形式的改变,其二也是最为重要的,就是对电影制作方式的变革。以下将从这两个方面分别阐述虚拟现实技术的应用与发展要求。

3.4.1 新颖的观影方式

电影是时代发展的产物,是科技与艺术融合的"第七艺术"。虚拟现实技术首先是技术上的一场变革,它不仅革新了电影的制作方式,还改变了传统的观影方式。同时,虚拟现实技术还为电影创作理念带来了突破,使得电影创作的核心模式从"文学性"转向了"视觉性",并利用先进的计算机技术和自身的技术特性,从影像制作、角色创造、营造氛围等方面为观众呈现极致的观影体验。

随着虚拟现实技术的不断发展,许多人开始探索制作实时交互的VR电影。2014年,因执导《速度与激情》系列(*Fast & Furious* Film Series,2001-2023)而闻名的导演林诣彬(Justin Lin)拍摄了VR短片《救援》(*HELP*,2015),2016年斯皮尔伯格宣布要拍摄面向家庭的VR电影,2017年,Oculus制作了VR电影《亲爱的安杰丽卡》(*Dear Angelica*,2017)。虚拟现实技术在电影的应用中显示出了自身的特性,对电影制作和展示方式都产生了巨大的影响。其中,虚拟现实的沉浸性、交互性特征最为明显,观众能够从观影中获得沉浸感,甚至通过虚拟现实设备与虚拟世界产生互动。

1. 沉浸性VR电影

虚拟现实的沉浸感相对于其他艺术形式是较理想的,用户可以通过虚拟现实头显、数据手套、传感器等设备完全沉浸在虚拟世界中,从而达到身临其境的体验感。

一般而言,传统电影通过银幕的二维平面给观众带来视觉效果,影像仅存在于有限视线范围内的画幅中,像是透过窗口探查电影世界,缺乏身临其境的体验感。虽然立体电影通过双目立体视觉原理在一定程度上拉近了观众和银幕之间的距离,但观众还是只能从固定角度进行观看。而虚拟现实技术在电影制作中的运用,使观众能够更进一步地置身于电影所创造的虚拟世界中。以

虚拟现实技术所呈现360°全景式VR影像为例，观众佩戴虚拟现实头显可以全方位任意地观看电影中的场景，不再受银幕边界限制，感受虚拟现实所带来的超强视听体验，甚至是全身感官的体验。如果具备部分交互功能，观众甚至还可以参与到电影叙事中，以第一视角与影像中的人物进行互动。这种观影与体验方式将从根本上改变观众的被动观影习惯，沉浸式观影效果也为观众带来了不一样的体验。

2. 交互性VR电影

虚拟现实的交互性是指用户通过虚拟现实设备与虚拟环境中的对象进行互动并获得反馈。

在传统电影制作中，电影的风格与故事情节完全由创作团队决定，影片制作完成后，观众只需要被动地进行观看即可，影片在放映过程中完全按照事先创作的剧本呈现与讲述故事。而虚拟现实的交互性改变了传统的观影模式，观众从被动观看转向主动体验，并参与到电影的叙事中来，这也为电影的故事发展提供了更多的可能性。

在虚拟现实技术制作的电影中，其交互特性能让观众真正地参与到电影中，有权力决定故事的剧情和结局，观众可以获得与影片人物相同的感受。例如：在一场茶馆的镜头中，观众变成了茶馆中正在喝茶的客人，可以与虚拟的服务员角色进行对话，还可以观看演员的表演，并通过与虚拟对象互动完全沉浸在电影情境中。此外，观众还可以根据情节或任务的引导，选择接下来想要体验的场景。在电影《侏罗纪世界VR探险》（*Jurassic World VR Expedition*，2018）中，通过虚拟现实技术，观众可以直接成为电影中的主人公走进侏罗纪公园，不仅可以看到恐龙，甚至可以触摸到恐龙，并真切地感受它们的皮肤和心跳。虚拟现实技术的互动性能够真正激发观众的参与度和创造性，增加互动性的同时也加强了其沉浸感。

当然，通过虚拟现实技术制作的VR电影，在为观众带来沉浸感与互动性的同时，也对传统电影的制作手段、电影理念乃至电影的镜头语言提出了革命性的挑战，特别是打破了蒙太奇的叙事方式，打破了传统电影的时空串联方式，这对电影创作者提出了更多新的要求，因此需要进行长期的探索。

3.4.2 虚拟预演与电影虚拟化制作

作为虚拟现实技术的一项应用，虚拟预演从最初简单的可视化呈现逐步发展成为融合先进技术为电影规划和执行关键制作要素的一个不可或缺的环节，成为电影虚拟化制作中的一个重要组成部分。电影虚拟化制作能够让电影创作人员对电影的制作效果做出准确评估和判断，更加高效地完成工作，并且能够保证最终呈现出来的画面质量更加出色。

1. 虚拟预演

预演的出现是为了解决电影视效镜头在拍摄与制作过程中难以及时看到最终效果的问题。最初，预演的目标是通过对电影剧本故事的可视化呈现，用动画讲故事的方式让制片人、导演和摄影师及各环节技术和制作人员了解影片最终的样子，从而在不需承担高昂的实际制作成本的情况下探索影片故事创意、测试摄影机拍摄以及镜头运动、灯光、场地和剪辑等内容。

随着视效镜头在电影中的占比大幅提升，预演在电影制作中的重要性日渐凸显，而创作团队对预演所呈现的画面效果与质量要求也越来越高。随着虚拟现实等越来越多的先进技术的发展，预演将预制作和制作过程融合到统一的虚拟环境中，使导演和创意团队规划和执行关键制作要素，从而发展出虚拟预演技术。在电影虚拟化制作的技术体系中，虚拟预演是其中的一个重要组成部分，同时也是虚拟现实技术在电影虚拟化制作中的一项重要应用。

经过多年的快速发展，虚拟预演已成为当今好莱坞电影制作的一个必不可少的环节。以电影《阿凡达》为例，在电影拍摄与制作中需要运用数字特效解决演员和场景的问题。《阿凡达》中，大多数镜头都是真人表演与数字特效场景结合而成，在拍摄中就需要演员在没有任何道具的影棚里进行无实物表演，然后通过后期加入数字特效制作的虚拟背景，这样拍摄的不足就是无法同时看到后期制作的结果。最终导演在原有数字特效技术之上研发出来了虚拟摄影机，在拍摄的同时就能看到演员和场景融为一体的效果，达到了一边拍摄一边就能观看制作而成的效果的目

的。这样采用虚拟现实技术对演员和场景进行操作和控制,能够让两者达到完全的配合和互动,让电影画面更加生动。所以正是因为运用了虚拟现实技术,在《阿凡达》中,观众才能看到极度逼真的场景和奇怪的生物,通过视听觉感官的刺激,在虚拟世界中产生真实的感觉。

从最初的《黑客帝国》《指环王》《星球大战》系列,到最近几年的《阿凡达》《丁丁历险记》《少年派的奇幻漂流》(Life of Pi, 2012)《地心引力》(Gravity, 2013)等,很多影片都雇佣大量的视觉艺术家进行虚拟预演的制作,虚拟预演贯穿了整个影片的制作过程。

2. 电影虚拟化制作

电影虚拟化制作作为现实影像制作的技术延伸,其通过虚拟手段制造的影像并不是无现实依据的胡编乱造,相反有时候比真实世界还能够带给人以更强烈的真实感。电影虚拟化制作技术正是利用诸如虚拟现实等诸多新兴技术,帮助电影创作更加真实、更加多元、更加方便地反映真实世界,可以说,电影虚拟化制作中的"虚"是为了更好地反映真实世界的"实"。

电影虚拟化制作技术代表着电影技术发展的方向,是电影全面数字化的产物,运用计算机图形图像技术、实时渲染技术、动作捕捉技术、图像分析技术等,将虚拟摄影机、真实摄影机、虚拟场景、真实场景、真人演员、虚拟角色结合在一起,完成真人演员、虚拟角色的交互和拍摄。导演及其他创意人员能够在拍摄现场从一个交互界面中看到真实元素和虚拟元素的实时呈现,使他们有更直观、更具体的视觉感受,拥有更多的选择,能够更好、更快地作出决策,从而改善创意过程,使得作品本身更加符合创作人员的意图。电影虚拟化制作的出现与发展,为电影创作提供了更友好、更开放、更包容的创作空间,使电影的制作体系发生了重大变革,同时也为电影制作提供了更多的创造性,成为目前电影制作领域最新的一项技术变革。

从我国电影产业发展的角度来看,在应用数字技术后,电影制作的系统化、规范化、流程化、规模化程度进一步提高。过去近十年,我国的电影产业迎来了高速发展的黄金时期,

电影的投资越来越高,五千万元以上的院线影片制作已经很普遍。大的投资也意味着大的风险,它要求更高的票房回报才能够实现盈利。对于电影制作而言,既要提高效率、保证质量,同时又要节省成本、减少投资、降低风险。新兴的电影虚拟化制作可以帮助电影在实际拍摄之前,借助三维软件搭建虚拟场景,添加虚拟角色,构建虚拟光效,设置虚拟摄影机模拟拍摄,电影主创和相关人员在拍摄之前就能预览电影最终呈现的大致效果;在实际拍摄期间,使用实时抠像与合成技术,把虚拟场景、虚拟角色和真人表演合成在一起,能够实时预览与电影最终合成效果非常接近的画面,主创和相关人员也可以避免像以前那样等到后期公司完成画面合成后才能看到画面效果,如果不满意还要重新组织拍摄,这无疑都将增加拍摄成本和制作的不确定性。使用电影虚拟化制作技术能够让电影创作人员对整个电影的制作效果作出准确评估和判断,极大地提高了电影制作的效率,降低了风险率和不确定性。

如今,在美国好莱坞,高投入的特效大片制作涉及技术人员多达千人已经成为常态。在技术不断迭代升级的形势下,拥有诸多核心技术的美国电影产业具备明显的技术优势,其制作观念、使用的技术与工具都会比世界其他地区要领先一步,但某些技术只局限在制作公司内部研发与使用,并不进行商业化普惠全球电影产业。对中国而言,国内电影技术领域的整体局面目前还是以引进技术和设备为主,虽然已经有部分技术设备实现了国产化,特别是在发行放映领域国产化率在不断提高,但自有技术还很少,自主知识产权的产品数量较少,且缺乏核心技术和底层创新,主要是跟随欧美与日本的技术发展,尤其是在产业前端电影制作领域。能否实现国内电影技术的重大突破,打破一直以来跟跑的状态,实现并跑甚至领跑,电影虚拟化制作技术的发展为我们提供了历史机遇。

3.5 思考练习题

1. 什么是虚拟现实技术?
2. 虚拟现实的本质特征有哪些?
3. 请简述虚拟现实的主要技术与典型硬件组成。

第 4 章 渲染技术

渲染是指把三维场景或者模型转换为二维图像的过程，而实时渲染（Real-Time Rendering）则是指在计算机中快速进行渲染的过程。这些年来，游戏引擎一直在推动实时渲染的发展，追求实时渲染的极限。实时渲染技术不仅普遍地应用于交互式图形、视频游戏等领域，而且符合电影和电视的制作需求，逐渐在电影制作领域进行大量应用，如制作公司使用实时渲染技术来加速创作过程，甚至渲染生成最终的成片影像。在电影制作领域，为了满足影像制作的实时性，渲染需要达到每秒30帧以上，即每帧画面渲染时间少于33毫秒，才能被认为是在"实时"中完成的渲染，也就是所谓的"实时渲染"。

实时渲染技术是电影虚拟化制作的基础，而实时渲染是建立在离线渲染的基础上发展而来。因此在了解实时渲染的技术和管线之前，我们首先需要了解离线渲染技术。

4.1 离线渲染技术

离线渲染由于渲染过程不计时间成本，可以获得更高质量的渲染结果，因此通常应用在电影制作的后期视效中，如特效大片《阿凡达》，制作中使用了40 000颗CPU、104TB内存、10G网络带宽，离线渲染耗时达一个多月。从渲染原理上，离线渲染技术大致可分为光栅化和光线追踪两类。渲染技术经过了几十年的发展，期间研究人员提出了多种渲染算法，因为篇幅有限，所以本节就离线渲染的两类技术，介绍具有一定代表性的渲染方法，让读者对离线渲染思路有一个大致理解。需要强调的是：虽然不同的渲染方法出现于不同时代，但它们之间并不都是替代更新关系，而是针对不同场景进行优化应对的协作与补充。

4.1.1 光栅化渲染

光栅化（Rasterization）的原意是将连续的图形采样为离散的像素。

在采样的过程中需要解决的两个主要问题是抗锯齿（反走样）和深度优先性。其中，锯齿是指在采样频率不能满足奈奎斯特采样定律时出现的走样现象，同样原理的还有摩尔纹这种走样结果，因此针对此类现象的反走样技术研究包括：对每个像素多次采样的多重采样抗锯齿、模糊去锯齿的快速近似抗锯齿、借助时序信息的时间抗锯齿，以及在采样领域研究的超采样等方法。而深度优先性则是判断三维虚拟空间中物体的遮挡关系，在光栅化中，主要是利用深度缓存（Z-Buffer）来记录物体表面对每个像素的深度关系，再通过排序来判断相互的遮挡关系。

在图形渲染管线（Graphics Rendering Pipeline）中，完整的光栅化渲染流程是：对经过处理的三维图形数据进行从物体坐标系到二维图像坐标系的坐标系变换，将图形和像素建立联系，然后根据对应的着色器以像素为单位进行着色（Shading），最终输出显示。以下是对流程中各步骤的详细说明。

1. 第一步：对图形进行处理、变换，将三维图形投影到二维屏幕上

我们用 4×1 的齐次坐标向量（分别表示 x、y、z 三个通道和 1）来表示三维空间中的坐标点，用 4×4 的齐次坐标矩阵来表示三维空间中的变换，其中左上角的 3×3 矩阵表示旋转和缩放、第四列的前三项分别表示 x、y、z 方向的位移。使用齐次坐标进行变换，可以将仿射变换（旋转、缩放等）和位移变换在同一矩阵中呈现。将三维模型顶点转换至二维平面，需要通过模型变换（Model Transform）、视图变换（View Transform）、投影变换（Projection Transform）三次变换，这三种变换并称为"MVP 变换"，所对应的齐次坐标矩阵表示也被称为"MVP 矩阵"。

（1）模型变换。

模型变换主要指将模型从物体坐标系转换至世界坐标系的过程。三维空间中的模型具有自己的坐标系，通常以模型本身的中心或特殊顶点为原点，以便于对模型本身进行调整与计算。通常来讲，模型变换仅进行位移和旋转操作，即对物体坐标系在世界坐标系中的位姿、对模型中的物体位姿进行叠加计算。

（2）视图变换。

视图变换又称摄影机变换，其目的是将三维空间中的模型从世界坐标系转换至摄影机坐标系，即以视点为原点、以观察方向为一个轴向（这通常与图形接口采用的坐标系有关，例如 OpenGL 中采用右手系，则观察方向为 -Z）。设在世界坐标系中，相机（视点）位置为 e、观察方向单位向量为 g、垂直向上方向单位向量为 t，则有视图变换矩阵：

$$M_{view} = \begin{pmatrix} x_{g \times t} & y_{g \times t} & z_{g \times t} & -x_e \\ x_t & y_t & z_t & -y_e \\ x_{-g} & y_{-g} & z_{-g} & -z_e \\ 0 & 0 & 0 & 1 \end{pmatrix}$$

其中，e 指摄影机（视点）位置；g 指观察方向单位向量；t 指垂直向上方向单位向量。

（3）投影变换。

投影变换则是最终将三维空间转换至二维平面的步骤，通常分为正交投影和透视投影两种。正交投影（Orthographic Projection）是将长方体的渲染空间转换至标准立方体（OpenGL 中为 $[-1, -1]^3$）后，直接使用顶点的 X、Y 坐标作为平面上的坐标，丢弃 Z 通道（Z 通道仅作为 Z-Buffer 判断平面上的图形覆盖关系）。这种投影方式虽然不符合人眼观看直觉，但尺寸关系更加严谨，因此常用于工程制图等领域。而透视投影（Perspective Projection）则是按照人眼的观看方式，从视点过矩形平面作四棱锥体，产生近大远小的投影效果，是渲染中主流的投影变换方式。

投影变换中，通常是将从视点出发的四棱锥体以远近两个相互平行、且垂直于 Z 轴的平面截切成一个棱台（也称平截头体），然后将该棱台转换为长方体（转换过程中保证远近平面上的点仅为直接缩放，Z 坐标不变）后，再进行正交投影。透视投影矩阵为：

$$M_{perspective} = \begin{pmatrix} \dfrac{2n}{r-l} & 0 & 0 & 0 \\ 0 & \dfrac{2n}{t-b} & 0 & 0 \\ 0 & 0 & \dfrac{n+f}{n-f} & \dfrac{2nf}{n-f} \\ 0 & 0 & -1 & 0 \end{pmatrix}$$

其中，n、f 指近远平面 Z 坐标，l、r、t、b 分别指转换为长方体后的左右面 X 坐标、上下面 Y 坐标。

2. 第二步：着色

在完成"MVP 变换"之后，就可以执行光栅化的过程：着色——也就是生成像素颜色的过程，着色过程也是艺术家可以加以创作的环节。通常，艺术家在这一环节中可以根据其创作意图使用不同的着色器实现各种着色效果。如真实感渲染中基于物理的 Blinn-Phong 光照模型，其着色公式为：

$$L = L_a + L_d + L_s = k_a I_a + k_d (I/r^2) max(0, n \cdot 1) + k_s (I/r^2) max(0, n \cdot h)^p$$

其中，k：系数；a：环境光 Ambient；d：漫反射 Diffuse；s：镜面反射 Specular；I：照度；r：光照半径；n：表面法向量；h：光照方向与观

察方向的半程向量。

上述公式中的系数 k 取决于纹理贴图，这一过程被称为纹理映射（Texture Mapping）。纹理贴图是以二维UV坐标的形式存在，其顶点对应着独立的坐标，而像素对应到三角形内则需要通过重心坐标插值的方法取得对应的纹理值。通常，我们为了提高纹理贴图的利用效率，防止出现映射走样，会采用MipMap（不同精度的纹理集合）查询和各向异性过滤的技巧来解决相关问题。因此，利用纹理映射的原理，可以将光照、阴影等在光栅化中难以通过光线计算的效果显示出来。同时，阴影映射也是在三维游戏场景渲染中重点研究优化的一个问题。

光栅化渲染技术经过多年的发展，在业界获得了大量的应用，并借助艺术家的创造力，在渲染算力较为欠缺的年代创作出了许多难以想象的画面，如最早的三维动画电影《玩具总动员》等。由于光栅化渲染对算力要求相对较低，在实时渲染技术中一直作为主要渲染方法，同时其利用光照贴图（Lightmap）等方法，也能够实现一定的全局光照效果。因此，在目前的实时渲染管线中，尤其是在游戏渲染领域，光栅化渲染仍是主要渲染方法。

4.1.2 光线追踪

光线追踪（Ray Tracing）有别于光栅化渲染，其采用基于物理的渲染原理，以光线作为渲染计算的核心元素，因而也能够更好地处理光线的多重散射和全局光照问题。光线追踪能够渲染出更加真实的物理光影效果，然而由于光线追踪方法需要大量算力，光线追踪自诞生以来便成为电影制作离线渲染的主要手段。当前，随着渲染硬件的发展，光线追踪也逐渐开始应用于实时渲染。

光线追踪的发展历程非常复杂，如今在使用的光线追踪方法也层出不穷。本节仅重点介绍早期的光线追踪思路Whitted-Style光线追踪以及当前应用最为广泛的光线追踪方法——路径追踪，其他光线追踪仅作简单介绍。

1. Whitted-Style光线追踪

Whitted-Style光线追踪方法的核心思想是光线投射（Ray Casting）——即光线追踪的路径（可称为光线）从视点出发，经过像素后射向场景，进而判断出光线与物体的碰撞关系，通过着色计算颜色后，再反射向光源计算阴影，最终反馈到像素显示结果。这一过程中需要解决的核心问题是光线的表示法和其与物体碰撞的计算。与光栅化不同，光线追踪不再以深度缓存来简单地判断物体的前后顺序，而是要计算物体之间的具体距离。

然而，在判断光线与显示表面碰撞的过程中，如果对每一个三角形按判断光线与显式表面相交公式求交，则显得过于缓慢。因此，光线追踪利用包围盒（Axis-Aligned Bounding Box，AABB）的方法来解决计算速度的问题，使用KD-Tree、包围盒层次结构（Bounding Volume Hierarchy，BVH）等数据结构进行空间划分已经成为加速结构的核心技巧。

2. 路径追踪

由于光线追踪本质上是更加接近真实物理世界的渲染方法，在这一意义上，Whitted-Style光线追踪还不够"真实"。基于物理光学的研究，研究人员提出了更多复杂、效果也更加逼真的光线追踪方法。路径追踪（Path Tracing）便是一个更加基于辐射度量学和光线传播理论的渲染方法，体现其核心思想的基本反射方程（Reflection Equation）与最终的渲染方程（Rendering Equation）为：

$$L_r(p, \omega_r) = \int_{H^2} f_r(p, \omega_i \to \omega_r) L_i(p, \omega_i) cos\theta_i d\omega_i$$

$$L_o(p, \omega_o) = L_e(p, \omega_o) + \int_{\Omega^+} L_i(p, \omega_i) f_r(p, \omega_i, \omega_o)(n \cdot \omega_i) d\omega_i$$

其中，L：Light；r：Reflected；i：Incident；o：Output；e：Emission；f_r：BRDF；p：Position；ω：Direction。

以上是仅仅考虑了方向光源情形的基本方程，如果考虑面光源等复杂光源则渲染方程更为复杂。我们再将方程进行模型化的简化后进一步抽象化为 $L = E + KL$，因此得到 $L = (I - K)^{-1} E$，级数展开得 $L = E + KE + K^2E + K^3E + K^4E + \cdots$，从而可以通过对计算阶数的选择，或者考虑级数的收敛，来计算直接光照与间接光照的加和结果，也即全局光照。

在蒙特卡洛路径追踪中，解决全局光照这一复杂难解问题的技巧是利用蒙特卡洛方法（Monte Carlo Method）。

首先，路径追踪算法的计算量异常庞大，就目前来看，对每个着色点进行所有方向光线的遍历计算显然无法实现。因此，可以将每个着色点改为仅发射一条光线，再通过蒙特卡洛方法来降低单根光线造成的噪声问题。

其次是递归调用问题。在蒙特卡洛路径追踪方法中，采用概率随机停止的方式终止递归，同样适用蒙特卡洛方法计算得到基于物理的真实结果。

此外，诸如改变蒙特卡洛积分对象、选择对光源进行积分而不是对物体表面积分等技巧，也能够提高路径追踪的采样均匀性和算法效率。

在路径追踪中，另一个重要的关键要素是渲染方程中的双向反射分布函数（Bidirectional Reflectance Distribution Function，BRDF）。BRDF描述了从某一方向入射到着色点上的光线在各个反射方向上的反射能量分布，因此BRDF也就是材质在光线追踪中的表达方法。BRDF的研究也与物理密不可分，其中漫反射、镜面反射、折射三种材质为基础的BRDF材质，分别基于其材质表现的光学性质而得到。而对表面材质（Microfacet Material）、各向同性/异性材质（Isotropic / Anisotropic Materials）等的研究也大大丰富了路径追踪方法描述物体材质的方式。目前，这一领域的前沿研究方向主要包括模拟毛发、织物等复杂物质的材质，程序化生成随机材质（如木纹等）等。

目前，路径追踪这一光线追踪方法已大量运用于电影制作的离线渲染中。我们所看到的大量高质量动画与电影视效通常都是由基于路径追踪的离线渲染器来完成的。近年来，实时的路径追踪渲染技术作为实时光栅化渲染的有力补充，也逐渐出现在实时渲染引擎中，并为电影虚拟化制作的应用提供了助力。

3. 其他光线追踪方法

除上述光线追踪之外，产业界与研究界也进行了大量的尝试，提出了多种不同的光线追踪思路。

（1）双向路径追踪（Bidirectional Path Tracing，BDPT）。

即针对路径追踪作出的改进，通过从视点出发和从光源出发的两类子路径的连接进行路径追踪，进一步改善了蒙特卡洛路径追踪中随机发射光线的噪声问题。这一方法在带来更好渲染结果的同时也对算力提出了更高的要求。

（2）马尔可夫链光线传播（Metropolis Light Transport，MLT）。

即基于概率论的相关理论知识，采用马尔可夫链来解决采样中的问题，通过当前样本和概率分布生成下一个目标样本。这一方法在一定程度上提升了渲染效率。

（3）光子映射（Photon Mapping）。

即从光源开始，进行多轮计算，每一轮的计算完成后直接将反射面作为下一轮的光源计算处理，其处理过程类似于光子在物体表面的反射积累过程。光子映射被称为有偏差（Biased）的光线追踪方法，有偏差的原因是在计算"光源"的光子密度时，光子数量并不能如真实环境一样趋向无穷，光子密度的结果或多或少都会存在系统误差，这导致了其结果也会产生偏差。尽管如此，光子映射仍是具备一致性的一种可靠的光线追踪算法。

4.2　实时渲染技术

渲染的目的是将三维的场景投射至二维的显示设备上，所产生的二维图像也能够保持合适的透视与遮挡关系。而实时渲染则提出了更为严苛的要求，一帧图像出现在屏幕上，观看者采取行动或作出反应，这种反馈会影响下一步的生成。这种渲染和反馈的循环必须以足够快的速度进

行，观众看到的不是卡顿的单帧图像，而是一个动态影像，实时操作可以得到及时反馈。

一般来说，显示图像的帧率至少要在30 fps以上，用户才能够获得较为顺畅的观赏体验，但为了达到良好的交互性，还需要进一步提高帧率以降低交互的响应时间。比如，对于VR头戴式显示器这种交互性极强的设备，通常需要90 fps甚至更高的帧率来减少交互延迟。

由于各种实际需要和条件限制，实时渲染留给每一帧图像的渲染时间都极为有限。为此无数的学者作了海量的研究，目的就是在保证渲染质量的前提下，尽可能地降低渲染计算的复杂性。随着显卡的发展，大众已经能够在消费级个人电脑上欣赏到许多制作精良的游戏，现代游戏引擎的渲染能力也在不停追赶离线渲染的步伐，甚至有一些电影与动画在制作过程中已经开始使用游戏引擎作为最终的渲染平台。

本节介绍实时渲染领域经典的一些算法与思想，其中绝大部分内容都已广泛应用于游戏引擎中。

4.2.1 渲染方程

早在20世纪七十年代，计算机图形学先驱吉姆·卡吉雅（Jim Kajiya）就对图形渲染给出了精确的定义和计算公式，即渲染方程，从理论上来讲该公式是绝对精准的。然而，因为渲染方程运算非常复杂，哪怕只渲染一帧图像，想要求出精确的解所耗费的时间成本也很高。所以关于渲染的研究更多集中在如何对渲染方程进行简化，从而更快地求解。不透明物体的渲染方程如下：

$$L_o(p, \omega_o) = L_e(p, \omega_o) + \int_\Omega L_i(p, \omega_i) f_r(p, \omega_i, \omega_o) \max(0, \cos(\omega_i, n)) \mathrm{d}\omega_i$$

其中，w_i与w_o分别代表入射光与出射光的方向。

$L_o(p, w_o)$表示p点向w_o方向贡献出的所有能量，即我们最终想要的着色结果。

$L_e(p, w_o)$表示p点自发光（假设其有自发光）向w_o方向贡献出的能量。

$L_i(p, w_i)$表示p点从w_i方向接受的能量。

Ω表示以着色点为球心发生反射的半球（物体不透明时另一个半球处于物体内部，因此忽略）。

$f_r(p, w_i, w_o)$指BRDF，表示p点从w_i方向接受的光经过表面交互后从w_o方向射出的能量。其一般表达式为：

$$f = \frac{dL(\omega_o)}{dE(\omega_i)}$$

其中，L、E分别是某点的辐射度（Radiance）和辐照度（Irradiance）。辐照度是每单位面积上的能量，辐射度是每单位面积每单位立体角（Projected Solid Angle）上的能量。

$\cos(w_i, n)$表示由于光线并非直射表面带来的衰减，n为表面法线方向。

由于日常生活中的绝大部分物体是不会主动发光的，第一项自发光项我们会将其忽略，此时的方程被称为反射方程。

4.2.2 实时阴影

阴影对于渲染具有真实感的场景来说是不可缺少的。假如没有影子，物体在人眼中将会是漂浮的，人们找不到地面与物体的接触点，这将会干扰人们对场景透视关系的判断。因此，在实时渲染中，获得优质的阴影效果至关重要。

日常生活中，人们通常将阴影区分为硬阴影和软阴影。硬阴影通常是指影子边缘十分生硬锋利的阴影，理论上硬阴影只能由点光源产生。软阴影则相反，其影子边缘柔和，阴影区边缘有自然的过渡。大部分情况下，自然界中的阴影都是软阴影，这是因为真实世界中的光源都不是点光源，这也与人们的常识相匹配。软阴影由本影和半影组成（见图4-1），本影（Umbra）和硬阴影类似，但如果光源足够大，阴影的接收者离遮挡者足够远，它甚至可能消失；而半影（Penumbra）则是柔和半透明的。

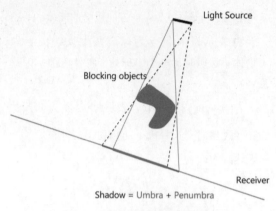

图4-1　光源、阴影关系结构示意

对于阴影的计算，通常有许多方法，其中阴影贴图、PCF与PCSS、VSSM、MSM以及DFSS是渲染中几种比较典型和常见的阴影计算方法，以下将对其进行详细介绍。

1. 阴影贴图（Shadow Mapping）

阴影贴图是图形学中一种十分经典的阴影计算方法，它将阴影信息渲染到图像空间中，生成一张阴影贴图，贴图中记录了当前从光源位置观测场景中各个着色点的深度值。因此阴影贴图一旦生成，便不再需要访问场景的几何信息。阴影贴图因其简单、高效的特性在早期的离线渲染中便被用于生成阴影，迄今仍被广泛应用于实时渲染技术中。同时，后来的大部分实时阴影（Real-time Shadow）技术也是基于该方法发展而成的。

例如经典的Two Pass Shadow Mapping，这种方法对场景进行了两次渲染。其具体做法是：首先，在光源处使用MVP变换，即从光源的视角观察场景，但并不进行着色计算，而是记录此时的最小深度值，并将此图保存记录下来；然后，从观察者视角再次使用MVP变换，找到每一个着色点到灯光的距离，并将此距离与阴影贴图中记录的距离进行比较。从理论上来说，如果某个着色点到灯光的距离等于深度图上的距离，这就意味着灯光照射到了该点上，同时观察者也能看到该点，因此该点并不会产生阴影。反之，如果深度图上记录的深度值小于着色点到灯光的实际距离，说明灯光并不能"看见"该点，这也就意味着此处观测者可以看到阴影。

但该方法的缺点也非常明显：首先，该方法只能产生硬阴影，阴影边缘处可能会被误认为是物体表面的皱褶；其次，由于Shadow Mapping依赖产生的深度贴图，而只要是贴图，分辨率就是有限的，这必然会因采样率不够而导致阴影的轮廓出现锯齿和走样；最后，当深度贴图的分辨率较低时，其单个像素的面积较大，对应到场景中的视角也越大，而贴图中单个像素中记录的深度值为一个常数，因此这会导致场景中一个小范围内的物体明明深度各不相同，但记录在贴图中的深度数据却相等，可想而知，这就会产生所谓的自遮挡现象，一般表现为类似条带纹路的密集图案（Shadow Acne），如图4-2所示。

图4-2　自遮挡现象（左）深度误差偏移过大导致边缘阴影消失（右）[①]

为了避免这种效应，主要有两种比较典型的解决方案。

一种方法是对深度图中记录的数据进行偏移处理，具体做法就是减去一个极小值，人为地修正同一个像素内的深度误差。由于这种误差在光线方向与平面法线的夹角越大时越明显，所以可以使这个偏移量随着角度产生相应的变化。但如果此偏移值设置得过大，则又会使接近遮挡物处的阴影消失，如图4-2中右图所示。

另一种解决自遮挡现象的方法则是使用深度图储存次小深度，这种方法将会额外增加一次Pass，也就是使用两次Pass来储存深度贴图，第一个Pass绘制时设置为背向面剔除，第二个Pass绘制时设置为前向面剔除，这样就可以得到介于两者之间的深度值，用以计算阴影。

但这种方法要求投射阴影的遮挡物必须为闭合曲面，而且每多一次Render Pass必然会带来更大的开销，因此并没有得到广泛的应用。

① 图片来源：Akenine-Möller T, Haines E, Hoffman N. Real-time rendering[M]. Crc Press, 2019.

2. PCF（Percentage Closer Filtering）与PCSS（Percentage Closer Soft Shadow）

如前文所述，Shadow Mapping的一个缺点就是受限于深度贴图的分辨率而带来的走样和锯齿问题。直接提高分辨率进行超采样的方式固然简单直接，但在实际制作中往往并不可取。对此，有一种常见的抗锯齿方法可对采样得到的可见性参数进行滤波（Filtering），这就是PCF方法。

PCF方法的核心思想并不复杂，它与Two Pass Shadow Mapping的最大区别在于，在计算可见性时，PCF不再只是仅仅查询深度贴图上的一个值，而是对该像素点周围的一部分像素都作了查询比较，将所有比较后的结果进行加权平均，从而得到最终的可见性参数。这样的方式本质上就是对可见性参数结果进行了滤波操作，而经过滤波之后的阴影就能够在边缘部分得到明显的柔和过渡效果。更值得一提的是，此处的滤波并不是对深度贴图做滤波，也不是对最终的着色结果做滤波，而是对场景中物体距离光源的真实深度与深度贴图中存储的深度值之间的比较结果进行滤波，因此得到的结果就不再是非零即一的了，而有可能是一个介于0到1之间的小数，这就达到了阴影边缘抗锯齿的效果。

此外，阴影边缘的柔和程度是由PCF的滤波半径所决定。一般来说滤波半径越大阴影越柔和，相反滤波半径越小则阴影边缘越锐利。这种效果也由此启发了PCSS软阴影算法的诞生，这一方法是对那些需要实现软阴影边缘的地方使用更大的滤波半径进行滤波，而对于那些不需要太过柔和阴影边缘的地方，则采用更小的滤波半径，如此一来就能达到控制阴影软硬的效果。如图4-3所示，纸面上的阴影距离笔尖越近的边缘越锐利，同时由近及远可以看到阴影的柔和程度呈现出渐变的效果。

如图4-4所示，根据相似三角形的原理，我们可以得到如下公式：

$$W_{Penumbra} = (d_{Receiver} - d_{Blocker}) \cdot W_{Light} / d_{Blocker}$$

其中，$d_{Receiver}$指的是从阴影接受物到光源的距离，$d_{Blocker}$是遮挡物到光源的距离，这两个参数在传统的Shadow Mapping流程中即可获知，而W_{Light}是已知的。至此，我们将阴影的软硬程度用一个可以精确计算的物理量$W_{Penumbra}$来描述。

图4-3　PCSS软阴影算法效果示意

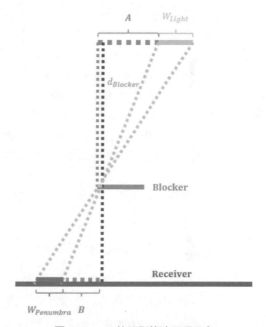

图4-4　PCSS软阴影算法原理示意

PCSS的完整流程分为三步：第一步是遮挡物检索，通过两次Pass可以得到$d_{Receiver}$和$d_{Blocker}$，而在复杂的三维场景中遮挡物的几何特征往往并不规则，所以在计算$d_{Blocker}$时，也要按照范围查询的方法取得多个深度值，并进行加权平均求得平均深度作为$d_{Blocker}$。第二步则是根据上文的相似三角形公式计算$W_{Penumbra}$的大小来衡量阴影的软硬程度，从而决定PCF滤波核的大小。第三步是根据第二步的滤波核大小，使用PCF方法对其可见性系数进行滤波处理。

3. VSSM（Variance Soft Shadow Mapping）

我们知道，现实生活中并不存在纯粹的硬阴影，阴影的柔软程度取决于半影区域的面积大小。

PCSS算法在PCF的基础上进一步实现了自适应的软阴影，但在第一步计算$d_{Blocker}$和第三步PCF滤波中需要多次访问深度贴图。而频繁地访问深度贴图会导致渲染性能的下降，因此人们期望在第一步和第三步上能够针对性地提高效率，VSSM由此应运而生。

PCSS的第一步和第三步过程，其本质都是根据给定的滤波核大小去查找深度贴图的深度值，再进行加权平均等处理，两者都是一个类似的卷积过程。第一步在一个给定大小的滤波核内读取深度贴图中的数据判断是否为遮挡物，若是遮挡物则累加深度值，若不是则跳过，最后进行加权计算得到$d_{Blocker}$。第三步在一个给定大小的滤波核内读取深度贴图中的数据以判断其可见性，最后再将比较结果进行加权平均。上述两者的区别仅仅在于：第一步需要对遮挡物的深度值进行加权平均，而第三步需要对滤波区域的所有比较结果进行加权平均。因此，VSSM算法尝试用同一种思路快速地计算PCSS的第一步和第三步。

对于第三步中的PCF滤波算法，其数学公式表达如下：

$$V(x) = \sum_{q \in N(p)} w(p,q) \cdot x^+[D_{SM}(q) - D_{scene}(x)]$$

其中，$V(x)$代表x点处的可见性，$\omega(p,q)$是滤波权重函数（比如加权平均），χ^+函数对大于0的输入返回1，对小于0的输入返回0（即返回深度值的比较结果）。$D_{SM}(q)$表示Shadow Map上q处的深度值，$D_{scene}(x)$则为场景中x处与光源的真实距离。如果我们换个思路，可以将上式理解为：对于一个给定的滤波范围内，$D_{SM}(q) > D_{scene}(x)$（即存在遮挡物）的概率是多少？其结果就是我们想要的$V(x)$。

于是，VSSM引入了概率论中的切比雪夫不等式：

$$P(x > t) \leq \frac{\sigma^2}{\sigma^2 + (t-\mu)^2}$$

其中，μ为均值，σ^2为方差，$P(x>t)$表示给定t时，$(x>t)$的概率。VSSM还作出了一个大胆假设，即把\leq当作\approx使用，所以如果我们知道了某一滤波半径内的深度均值与方差，那么我们可以快速求解出最终结果$V(x)$。

因此现在问题变成了如何获得均值与方差，在概率论中有如下公式成立：

$$Var(X) = E(X^2) - E^2(X)$$

即如果我们知道了X^2的数学期望与X数学期望的平方，就可以计算出方差$Var(X)$。而且这种方法并不会引入新的Pass，因为深度贴图有多个通道，我们可以将深度值与深度值的平方存储在同一张深度贴图的两个通道中。

此时问题演变成为了如何快速获取任意一点q和滤波半径r下的深度均值。解决这个问题一般有两个办法：多级渐进纹理（MipMap）和SAT（Summed-Area Table）。

其中，MipMap是将同一张贴图进行多次均值降采样而得到的一组不同分辨率的贴图技术，如图4-5所示。使用该技术可以快速获取纹理贴图上任意一矩形内的平均值，而且此技术在现代计算机硬件上实现非常简单，其时间成本几乎可以忽略不计。而SAT是一种类似二维前缀和的数据结构，其思想与MipMap相近，都是提前将运算结果存储下来，使用时再查询。

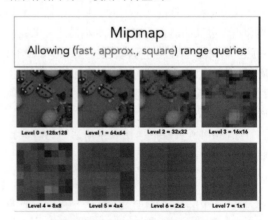

图4-5　MipMap的不同采样效果[①]

① 图片来源：GAMES101：现代计算机图形学入门 - UC Santa Barbara

解决了PCF的快速滤波问题，现在我们将目光转移到PCSS的第一步即如何快速计算$d_{Blocker}$。前文提到，第一步与第三步的区别在于，第一步并不是对滤波核内的所有深度值进行滤波处理，而是仅仅只累加被判定为遮挡物的深度值，因此我们可以将滤波核内的区域分为两个部分：遮挡物z_{occ}与非遮挡物z_{unocc}，滤波核内的总体平均值则为z_{avg}。这三者存在如下关系：

$$P(D_{SM}(q) > D_{scene(x)}) \cdot z_{unocc} +$$
$$P(D_{SM}(q) \leq D_{scene(x)}) \cdot z_{occ} = z_{avg}$$

对于上述公式，z_{avg}可以通过前文的MipMap或SAT方法快速获取，通过切比雪夫不等式可以求出两个P值，所以我们只需要知道z_{unocc}便可以求出最终结果$d_{Blocker}$即z_{occ}。对此，VSSM进一步作出了一个大胆假设，即直接将z_{unocc}的取值作为此处着色点的深度值，其本质是将阴影的接受物当成平面，再根据上式求出z_{occ}。

至此，VSSM通过多个大胆的假设和近似计算技巧，大幅加快了PCSS的两个步骤，避免了多次访问深度纹理贴图，极大地提高了阴影生成的效率。VSSM的效果展示如图4-6所示。

4. MSM（Moment Shadow Mapping）

VSSM虽然效率很高，但其多次大胆的假设必然会引入较大误差，其中一个非常典型的因误差产生的失真结果就是漏光（Light Leaking），如图4-7所示。

图4-7　图像渲染时因计算误差产生的漏光效果[②]

这种现象往往会发生在场景中存在类似窗户这种栅格状遮挡物时，因为z_{unocc}的深度值是假设的，当遮挡物与非遮挡物交替出现时，必然容易因假设引起过大的偏差。

在VSSM中，我们使用过切比雪夫不等式来估计可见性的累积分布函数：

$$P(x > t) \leq \frac{\sigma^2}{\sigma^2 + (t - \mu)^2}$$

在此公式中，我们使用的是均值与方差来逼近结果，其本质上是利用了深度分布的一阶原始矩（均值）和二阶中心矩（方差）来逼近原始$P(x>t)$，类似于微积分中的泰勒展开式，我们也可以在此处使用某种展开公式展开到更高的次数项来提高近似的精度。在概率论中我们用矩来度量变量分布和形态特点。MSM正是使用了更高阶的矩来估算$P(x>t)$，自然就提高了估算精度，避免了VSSM的问题，同时其性能开销尚可接受，如图4-8所示。

图4-6　VSSM算法效果展示[①]

① 图片来源：Yang B, Dong Z, Feng J, et al. Variance soft shadow mapping[C]//Computer Graphics Forum. Oxford, UK: Blackwell Publishing Ltd, 2010, 29(7): 2127-2134.
② 图片来源：Donnelly W, Lauritzen A. Variance shadow maps[C]//Proceedings of the 2006 symposium on Interactive 3D graphics and games. 2006: 161-165.

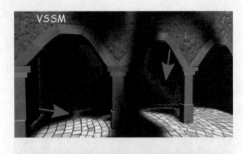

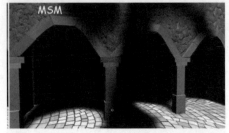

图4-8　VSSM与MSM算法获得的阴影效果对比[①]

5. DFSS（Distance Field Soft Shadow）

在介绍DFSS之前，我们需要先介绍一个概念——有向距离场（Signed Distance Field，SDF）。从数学上来说，SDF是定义在空间上的一个标量场，即对于空间内的任意一点都存储一个浮点值，其数值代表的含义为该点距离场景中所有曲面的距离中的最小距离。曲面上的点为0，曲面内部为负数，曲面外则为正数。

DFSS将光线步进（Ray Marching）的思想融合在SDF中，具体做法如图4-9所示。

图4-9　光线步进基本原理示意[②]

假设我们有一个着色点x，查询SDF便可以知道其距离最近物体的距离，然后我们从x点出发，沿着光源方向朝光源位置步进，每次步进的距离就为当前的SDF值，这样多次步进之后直到抵达某个表面SDF≤0或SDF小于某个阈值时停止。每一次步进之后，我们都可以从原始点位置向以其SDF值为半径的圆上作切线，然后可以得到一个夹角。如图4-10所示的$\theta_1, \theta_2, \theta_3$，我们将所有的夹角比较后取最小值，并以此值度量阴影的软硬程度。

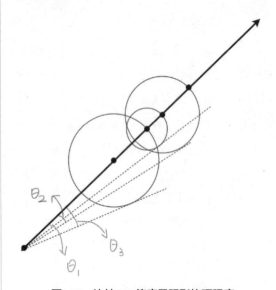

图4-10　比较SDF值度量阴影软硬程度

为何此值可以直接衡量阴影的软硬程度呢？因为夹角在一定程度上反映了从着色点是否能"看到"光源。如果从某一着色点看向光源，途中步进点的SDF值越大，该夹角也越大，而SDF值越大则说明途中遮挡物挡住光源的部分越小，则阴影必然越软，如图4-11所示。

由简单的反三角函数计算可得夹角 $\theta = arcsine \dfrac{SDF(p)}{|p-o|}$，其中$o$为起始点位置，$p$为每次步进后的位置。而反三角函数的精确计算非常耗时，因此我们通常使用一个近似公式来估算最后的阴影软硬系数，具体如下。

① 图片来源：Peters C, Klein R. Moment shadow mapping[C]//Proceedings of the 19th Symposium on Interactive 3D Graphics and Games. 2015: 7-14.

② 图片来源：网格体距离场 | 虚幻引擎文档

$$\min\left\{\frac{k\cdot SDF(p)}{|p-o|},1,0\right\}$$

其中的k为缩放系数,决定了最终计算的半影面积大小,k越大则阴影越硬。

4.2.3 实时环境光照

环境光照(Environment Lighting)是一种较为简单的光照模型,它假设所有的光线都来自无限远处,因此对于场景中的任意物体来说,它们接收到的光照方向和强度都是恒定的。在实时渲染领域中,环境光一般特指由环境贴图(球体或六面体)提供的光照信息,理论上贴图上的每个纹素(Texture Pixel,Texel)都可以视为一个光源,如图4-12所示。

图4-11 通过SDF值度量阴影软硬度原理示意[①]

图4-12 球体环境贴图[②]

根据渲染方程我们知道,如果想要求解某一点的着色结果,需要计算如下结果:

$$L_0(p,w_0)=\int_\Omega L_i(p,w_i)f(p,w_i,w_0)\max(0,\cos(w_i,n)\mathrm{d}w_i$$

环境贴图的作用便是为我们提供了p点朝w_i向的光照信息,即$L_i(p,w_i)$。虽然在离线渲染领域我们可以通过蒙特卡洛方法和重要性采样(Importance Sampling)进行求解,但显然这种方法在追求极致的运算速度的实时渲染领域并不可取。

目前实时渲染领域对于求解该方程的核心思路在于预计算,即在计算着色结果之前先将此方程的积分结果计算出来并保存在一张表格内,在绘制时只需直接访问预计算结果即可达到快速的环境光渲染。目前较为主流的两种方式分别是基于图像的光照(Imaged-Based Lighting,IBL)和预计算辐射传递(Precomputed Radiance Transfer,PRT)。

1. IBL

我们先介绍一个经典的不等式:

$$\int_\Omega f(x)g(x)dx\approx\frac{\int_\Omega f(x)\mathrm{d}x}{\int_\Omega\mathrm{d}x}\int_\Omega g(x)dx$$

当满足以下两个条件时,该不等式左右两边越接近相等,即$g(x)$在积分域内数值变化不大,或$g(x)$在积分域内大部分取值为零,仅在极少数位置有非零数值。而实时渲染中三种典型的BRDF材质,恰好都各自满足上述条件之一。对于偏向镜面反射的Glossy类材质,其在半球积分域内大部分取值都为0;对于漫反射的Diffuse材质,其在半球积分域内的取值可以近似认为是一个常数。因此我们可以利用该不等式对渲染方程进行如下拆分:

① 图片来源:网格体距离场 | 虚幻引擎文档
② 图片来源:应用立方体贴图 | 虚幻引擎文档

$$L_o(p,w_o) \approx \frac{\int_{\Omega fr} L_i(p,w_i)\mathrm{d}w_i}{\int_{\Omega fr} \mathrm{d}w_i} \int_\Omega f(p,w_i,w_o)\max(0,\cos(w_i,n)\mathrm{d}w_i$$

由此，渲染方程被分解成了左右两项，接下来的任务就是如何对这两项进行快速预计算。

对于左项，$\dfrac{\int_{\Omega fr} L_i(p,w_i)\mathrm{d}w_i}{\int_{\Omega fr} \mathrm{d}w_i}$的本质其实就是沿着光线的反射范围逐一访问环境贴图，将其光照信息累加并求平均值。这和实时阴影中的PCF算法非常相似，即对一个给定区域内的数值求平均值。所以，我们可以利用MipMap对环境贴图进行降采样生成一系列滤波过后的环境贴图，然后再根据积分域的大小（即BRDF的粗糙程度）去采样相应级别的环境贴图或在两张贴图中再做一次插值。

对于右项中的BRDF项$f_{(p,w_i,w_o)}$，目前主流的基于物理的渲染（Physically-Based Rendering，PBR）流程都是使用基于微表面的函数来表达，具体如下：

$$f(p,w_i,w_o) = \frac{F(w_i,h)G(w_i,w_o,h)D(h)}{4(n\cdot w_i)(n\cdot w_o)}$$

其中，h、F、G、D分别是半程向量、菲涅尔方程（Fresnel Equation）、几何遮蔽函数和法线分布函数，而这三项又存在许多种不同的数学模型来描述，一般对于F项绝大部分PBR流程都会采用Schlick近似方法，具体如下。

$$F(w_o,h) = F_o + (1-F_o)(1-w_o\cdot h)^5$$

其中，F_o是材质的基础反射率，一般由物理实验测定。h代表光线入射方向与出射方向的中间向量，即半程向量。F函数的自变量有基础反射率F_o和$w_o\cdot h$，而描述G、D函数的数学模型有很多，但其依赖的自变量只有一个粗糙度μ。所以BRDF积分项一共有三个自变量，预计算的结果需要使用三维纹理来存储，为了降低存储的空间，我们可以通过如下方式进一步对此方程进行优化，设法降低其依赖的自变量个数。

$$\int_\Omega f(p,w_i,w_o)\max(0,\cos(w_i,n))\mathrm{d}w_i$$
$$=\int_\Omega f(p,w_i,w_o)\frac{F(w_o,h)}{F(w_o,h)}\max(0,\cos(w_i,n))\mathrm{d}w_i$$
$$=\int_{\Omega+} \frac{f(w_o,h)}{F(w_o,h)}(F_o(1-(1-w_o\cdot h)^5)+(1-w_o\cdot h)^5)\cos\theta_i\mathrm{d}w_i$$
$$=F_o\int_{\Omega+} f(p,w_i,w_o)(1-(1-w_o\cdot h)^5)\cos\theta_i\mathrm{d}w_i + \int_{\Omega+} f(p,w_i,w_o)(1-w_o\cdot h)^5\cos\theta_i\mathrm{d}w_i$$

如此一来，我们就把基础反射率F_o提到了积分的外面，而此时的BRDF项$f_{(p,w_i,w_o)}$就不再包含菲涅尔项。剩下的两个积分只有两个自变量μ和$w_o\square h$，这时我们只需一张二维的查找表就可以存储其积分的结果了，并且可以使用两个通道来分别存储两项积分值，如图4-13所示。

图4-13　IBL方法中使用两个通道存储积分值[①]

① 图片来源：镜面 IBL - LearnOpenGL CN

但IBL方法有一个极大的缺点,就是很难做到实时阴影的渲染。事实上,从上文的公式推导中也可以看出,渲染方程内并没有包含V项,也就是可见性参数。所以为了解决这个问题,PRT方法应运而生。

2. PRT

对于一个确定的函数$f(x)$,可以做如下级数展开:

$$f(x) = \sum_i c_i \cdot B_i(x)$$

其中,$B_i(x)$是第i个基函数,C_i是权重系数,为常数。此概念与线性代数中的向量空间非常相似,即把$B_i(x)$看作构成一个"向量空间"的"基向量",C_i是其在对应基向量下的"坐标值"。因此,我们也把求解C_i的过程称之为投影。投影的过程写成积分形式如下:

$$\int_\Omega f(x)g(x)\mathrm{d}x$$

球谐函数(Spherical Harmonics,SH)就是一组定义在球面上的基函数,随着展开的阶数越高,其所能还原出的高频信息也就越多。而任意一个三维向量在球面坐标系下都可以用(θ,ϕ)来描述,因此场景中的环境光照信息非常适合使用SH来进行展开。

回到渲染方程上,这次我们加入可见性参数,并将其进行简写:

$$L(o) = \int_\Omega L(w_i)V(w_i)f(w_i,w_o)\cos\theta \mathrm{d}w_i$$

$f(w_i,w_o)\cos\theta$称为BRDF项,$L(w_i)$称为光照项,$V(w_i)$称为可见性项,如果此时直接进行预计算,假设每张纹理贴图分辨率为n,那么对于每一个着色点的存储开销为:$6 \cdot n^2$。而一个场景中有数以百万计的着色点,实时渲染几乎是不可能完成的。

而PRT的做法是将$L(w_i)$视为光照项,把可见性项和BRDF项看成一项,记为Lighting Transport项,即$T(w_i)$项,假设观察者的方向w_o不变,那么光照项和Lighting Transport项便可以使用SH展开,具体如下:

$$L(w_i) \approx \sum_m l_m B_m(w_i)$$

$$T(w_i) \approx \sum_n t_n B_n(w_i)$$

其中,B_m、B_n是基函数,l_m、t_n是对应的投影权重系数。带入渲染方程后有:

$$L_o \approx \sum_m \sum_n l_m t_n \int_\Omega B_m(w_i)B_n(w_i)\mathrm{d}w_i$$

根据基函数的正交完备性,当$m \neq n$时,积分结果为0;当$m = n$时,积分结果为1。所以上述公式可以写成如下形式:

$$L_o(p,w_o) \approx \sum_i l_i \cdot t_i$$

此时积分的过程就被我们转换成了两个向量的点乘,极大地优化了计算流程,现在我们只需要预计算出两个投影系数的结果并保存下来,就可以节省大量的存储空间,而且在此方程中是带$V(w_i)$的,这说明PRT算法同时兼顾了着色点与阴影的计算。根据前文提到的投影公式可以计算l_i与t_i,具体如下:

$$l_i = \int_s L(w_i)B_p(w_i)\mathrm{d}w_i$$

$$t_i = \int_s f(p,w_i,w_o)\cos\theta V(w_i)B_p(w_i)\mathrm{d}w_i$$

此处基于一个假设,即观察方向w_o不变,但在绝大部分情况下并非如此。对于漫反射材质来说,其BRDF本身与w_o的方向无关,所以对于漫反射材质可以忽略这个问题。但对于镜面反射材质,其BRDF的返回值会根据观察方向w_o的变化而变化,所以Glossy材质需要对每一个不同的w_o进行遍历,计算每一个不同的Light Transport向量$t_i(w_o)$,因此Glossy材质的$t_i(w_o)$是一个$m \times n$的矩阵,m是$t_i(w_o)$的维数,即基函数的个数,n是离散化后遍历的w_o的个数。

4.2.4 实时全局光照

如何实现渲染场景中的全局光照(Global Illumination)是图形学中的一大难题。现实中,并不是没有被光直接照射到的物体我们就看不

见，实际上任何物体被光照亮后都会继续向周围弹射光线，其他物体接受到光线后又会继续弹射光线，理论上现实生活中的光线会在物体之间经过无限次弹射，最终照亮场景中的所有物体，而这就是全局光照。全局光照会提供极为逼真的视觉效果（见图4-14），实时渲染领域中的全局光照一般指直接光照和只考虑一次光线弹射的间接光照，虽然只考虑一次，但与直接光照相比在光影效果上也有质的飞跃。

图4-15　全局光照基本原理示意[2]（续）

基于这种思路，人们研发出了许多种相关的算法，其中大致分为两类：基于三维空间的方法和基于屏幕空间的方法。

1. 基于三维空间的实时全局光照

（1）RSM（Reflective Shadow Maps）。

基于前文提到的思路，实时全局光照需要解决两个问题，首先是场景中有哪些面是被光源直接照亮的，即寻找次级光源。其次是每个次级光源对当前着色点的贡献是多少，即求解渲染方程。

对于问题一，Shadow Map 可以完美地给出答案。所以 RSM 方法基于 Shadow Map 进行了两步操作，在第一个 Pass 时从光源处看向场景并记录下深度值、世界空间的顶点坐标、法线向量等。在第二个 Pass 时则根据前面存储的信息计算光照。我们把 RSM 上的每一个像素当成一个片元（Fragment），在计算实际光照时把每一个片元当成一个极小的面光源。因为这些面光源的光都来自于反射场景中的主光源，因此把这些面光源称为反射物（Reflector）。

图4-14　全局光照的视觉效果[1]

计算全局光照的思路其实并不复杂，无论场景中的光照条件有多复杂，其间接光照都来自于首先接受直接光照的表面。而渲染方程的求解并不会对场景中的光源进行区分，因此我们可以把接受直接光照的表面当成是一个新的光源（次级光源），然后再利用传统的计算光照的思路去计算即可。这就把间接光照转换成了一个多光源（Many Lights）问题，如图4-15所示。

对于问题二，当 RSM 从观察视角渲染场景时，示意如图4-16所示。

RSM 的做法是假设三维空间内的点是邻近的，那么其在 Shadow Map 上也是邻近的，然后直接在 Shadow Map 上选定一个范围进行采样，这和 PCF 的思想不谋而合，具体实现不再赘述。

RSM 算法的优点是其算法复杂度并不高，在工程中容易实现，但缺点较多，如忽略了间接光

图4-15　全局光照基本原理示意

[1]　图片来源：Jensen H W. Global illumination using photon maps[C]//Rendering Techniques' 96: Proceedings of the Eurographics Workshop in Porto, Portugal, June 17–19, 1996 7. Springer Vienna, 1996: 21-30.

[2]　图片来源：GAMES202: 高质量实时渲染 - UC Santa Barbara

照的可见性带来错误的渲染结果，同时RSM的做法依赖于Shadow Map的生成，因此当场景中的主光源数量变多时，存储对应的Shadow Map所需的空间也就越大。

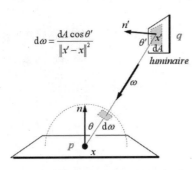

图4-16　RSM从观察视角渲染场景[①]

（2）LPV（Light Propagation Volumes）

LPV方法第一次出现是在Cry Engine 3中，并首次使用在了Crytek Studio制作开发的第一人称射击游戏《孤岛危机》（*Crysis*，2007）中。这一方法基于一个基本假设：光线的辐射度在三维空间中沿直线传播，并且传播过程中辐射度不会损失。LPV算法将一个三维空间像切豆腐一样划分为一个均匀的网格体（三维纹理），其中每个单独的小块被称为体素。这样就可以先把场景中的所有间接光照信息——存放在每一个体素中，着色时只需沿着观察方向将沿路所有体素的信息叠加计算即可。

LPV算法可以分为以下四个步骤。

第一步：生成场景中的直接光照信息，记录次级光源。这一步与RSM一致，LPV借助RSM算法的思路将次级光源的深度信息、法线向量、顶点位置和反射通量保存为纹理贴图。

第二步：创建三维纹理，并将次级光源注入其所在的三维体素中，将其几何中心视为后续传播辐射的中心点。具体而言，这一步根据贴图中的次级光源位置信息找到其所在的体素，将其反射的辐射度信息注入体素内。然后将体素的中心视为一个点光源，但该点光源并不会向四周所有的方向均匀辐射，因为其光源方向信息是由其内部包含的次级光源的属性决定。LPV采用前文提到的球谐函数来描述辐射度，具体来说就是描述

光照信息在球面上的辐射度分布。为了降低每个体素的存储成本，一般采用前两阶（共四个基函数）来描述分布体素内部的辐射度分布情况。

第三步：不同体素之间的辐射度传播与扩散。在这一步中，相邻体素的辐射度使用迭代扩散的方式进行传播计算。其做法是对于场景中的每一个体素，都计算收集其周围6个面传来的辐射度并使用球谐函数进行叠加求和。然后继续扩散传播至下一个相邻的体素直到所有的体素稳定。

第四步：根据着色点所在体素接受的辐射度进行间接光照的计算。这一步的计算过程非常直接，只需要找到着色点所在的体素，收集其中存储的球谐函数的系数代入如下方程即可还原出其光照信息。

$$L(w_i) \approx \sum_m t_m B_m(w_i)$$

我们可以发现，辐射度在体素内的传播过程并没有考虑到体素之间是否存在遮挡关系，这就忽视了其可见性。同样地，其也有RSM算法关于直接光源数量影响存储成本的问题。而且，当场景中的体素划分过于稀疏时（即单个体素过大）会发生漏光现象，但如果体素划分过于密集就会显著提高渲染成本，因此需要在两者之中做权衡。

2. 基于屏幕空间的实时全局光照

前文介绍了基于三维空间的实时全局光照技术，顾名思义，其求解过程可能会涉及到场景中所有的三维空间信息，开销往往较大。而屏幕空间指的是当前摄影机所能看到的画面，即我们能观测到的几何体信息与其内部的直接光照信息。基于屏幕空间的实时全局光照是一种在有限信息的情况下近似解决全局光照的算法。

（1）SSAO（Screen Space Ambient Occlusion）。

环境光遮蔽（Ambient Occlusion，AO）是工业界常用的一种技术，它描述了环境中物体之间相互遮挡的关系，比如在一些墙角、接缝等光线不易到达的地方会更暗淡，如图4-17所示。

① 图片来源：GAMES202: 高质量实时渲染 - UC Santa Barbara

图4-17 环境光遮蔽效果[1]

这种效果会极大地增强场景的真实感，并且其实现成本较低，可以在一定程度上模拟出间接光照的效果。

而SSAO的做法建立在如下假设上：首先假定场景中所有的间接光照强度为一个常数，这与Blinn-Phong光照模型中的环境光项一致。然后假设场景中的物体在计算间接光照时表面都为Diffuse材质。这两个假设将大幅度降低间接光照渲染方程的求解难度。

$$L_o^{Indirect}(p,w_o) = \int_\Omega L_i(p,w_i) f(p,w_i,w_o) V(p,w_i) \cos\theta_i dw_i$$

如前所述，$L_i(p, w_i)$为常数，$f(p,w_i,w_o)$为Diffuse材质时也为常数。再根据以下公式展开：

$$\int_\Omega f(x)g(x)dx \approx \frac{\int_\Omega f(x)dx}{\int_\Omega dx}\int_\Omega g(x)dx$$

得到：

$$L_o^{Indirect}(p,w_o) \approx \frac{\int_\Omega V(p,w_i)\cos\theta_i dw_i}{\int_\Omega \cos\theta_i dw_i} \cdot \int_\Omega Li(p,w_i)f(p,w_i,w_o)\cos\theta_i dw_i$$

上式中$\cos\theta_i dw_i$可以看作立体角在着色平面投影后的微分，然后我们把前文提到的常数项都提取到积分项外部，可得：

$$L_o^{Indirect}(p,w_o) \approx \frac{\int_\Omega V(p,w_i)\cos\theta_i dw_i}{\pi} \cdot L_i(p,w_i) \cdot \frac{p}{\pi} \cdot \pi$$

$$= \frac{\int_\Omega V(p,w_i)\cos\theta_i dw_i}{\pi} \cdot L_i(p,w_i) \cdot p$$

上式第一项就是AO项，观察这一项的数学定义不难发现，AO项本质上即对着色点上半球内的可见性进行加权平均，当其周围遮挡物越多时，间接光照强度就越低，这一点也符合我们的常识。

接下来问题是如何求解出$\dfrac{\int_\Omega V(p,w_i)\cos\theta_i dw_i}{\pi}$，这一过程分为两个步骤：第一个Pass从摄影机出发渲染场景，并存储所有的着色点的顶点位置、深度信息、法线信息、反照率等信息。第二步以着色点为球心创建一个球体，并在球体内部进行随机采样，对于每个采样点的位置信息，使用投影矩阵获得其深度值后与该点在第一个Pass中存储的深度信息进行比较，如果小于贴图上的深度值说明该采样点可见，否则不可见，如图4-18所示。

图4-18 SSAO方法示意

图中绿色点为可见采样点，红色点为不可见点。如果采样范围过大并且几何体较为不规则时将会导致某些点被误判，比如图中中间球体虚线旁的红点。

SSAO的另一个缺点是会对前后不同的物体之间创造一种不存在的遮蔽关系。这个问题在后来的HBAO（Horizon Based Ambient Occlusion）中得到了改善。

（2）SSDO（Screen Space Directional Occlusion）。

SSDO是在SSAO的思路上进行了改进，从前文中可以看到，SSAO实际上最终计算的结果是

[1] 图片来源：环境光遮蔽 | 虚幻引擎文档

使用可见性对着色点接受的光照常数进行削弱，因此SSAO仅仅只能产生变暗的效果。而真实的间接光照除了会使角落变暗以外，还会把次级光源的颜色"溅射"到接受物上，而SSDO就实现了这种效果。类似地，SSDO也假设次级光源为Diffuse材质，但其对接受物间接光照的贡献需要单独计算。

如图4-19所示，与SSAO不同的是，SSDO考虑的是图中黑色射线的方向，如果在方向内被遮挡，说明此处有遮挡物会提供间接光照，如果未被遮挡说明是直接光照。SSAO考虑的是黄色射线的占比来决定明暗程度。

其间接光照计算过程为：

$$L_o^{Indirect}(p, w_o) = \int_{\Omega V=0} L_i^{Indirect}(p, w_i) f(p, w_i, w_o) \cos\theta_i \mathrm{d}w_i$$

其中V=0即指出了被遮挡的方向。

图4-19　SSDO方法原理

与SSAO类似，SSDO会使用第一个Pass存储需要的信息，然后在以着色点为球心的上半球内随机采样并判断深度，假设判断该采样点在模型内部，即说明该方向被遮挡，然后就可以计算出该点对于着色点的实际贡献。

当然这种方法也不会完全准确，如当场景中存在悬浮物体遮挡，且采样点恰好在悬浮物下方的缝隙时，该点将会被判断为被遮挡。

（3）SSR（Screen Space Reflection）。

SSR描述的是一种反射效果，其核心思路是光线追踪中的路径追踪方法，因此SSR不仅可以描述镜面反射，也可以用来求Diffuse和Glossy材质的间接光照（见图4-20）的追踪。

SSR的做法是在屏幕空间内对任意着色点追踪其可能存在的间接光源入射方向。由于物体表面的BRDF是已知的，所以对于镜面反射，则只需追踪一根光线即可。对于Glossy材质，我们可以在其反射波瓣（Lobe）内进行随机采样，对于Diffuse材质则在其上半球范围内随机采样，然后再对所有采样光线进行光线步进来找到其与场景的交点。判断是否相交的条件与SSAO和SSDO一致，即通过深度判断是否在几何体内部。

光线步进的方法在DFSS中介绍过，但DFSS方法拥有场景中的最小距离信息，因此其每次的步进距离都是最优的，而在屏幕空间内我们并没有相关信息，只能人为指定一个步进距离，如果取得太小，则会消耗大量资源；如果取得太大，则可能在步进过程中越过物体而不自知。

因此为了优化求交过程，可以采取深度贴图MipMap方法，只不过与传统的MipMap相比，每次生成的下一级贴图纹素中存储的并不是深度的平均值，而是深度最小值。如果某次步进时没有与某层贴图中记录的深度相交，则光线必不可能与其下级深度贴图中的深度相交。所以在第一次步进时查询原始贴图中的深度值，前进一步如果没有相交则去上层贴图步进，直到相交或者光线离开屏幕空间范围。假如相交，则去寻找其子节点中存储的深度贴图，以此类推。这样就可以加速我们的光线求交过程。

由于SSR方法采用了路径追踪的方法，所以在对着色点间接光照的求解过程中就可以直接采取传统光线追踪的蒙特卡洛方法。

图4-20　Diffuse和Glossy材质的间接光照效果示意[①]

① 图片来源：屏幕空间反射 | 虚幻引擎文档

4.2.5 PBR 材质渲染模型

基于物理的渲染（Physically-Based Rendering，PBR），一般认为PBR指的是基于物理的材质，但严格意义上来说PBR还包括了基于物理的光照、基于物理的摄影机、基于物理的光线传输过程等。在实时渲染领域中，PBR表面材质往往并不是完全物理真实的，这也可以理解，毕竟实时渲染必须考虑计算的时间成本，但其思想仍是基于物理现实的规律。

1. Microfacet BRDF

在IBL中我们曾介绍过基于微表面模型的BRDF模型，其一般形式如下：

$$F(p, w_i, w_o) = \frac{F(w_o, h) G(w_i, w_o, h) D(h)}{4(n \cdot w_i)(n \cdot w_o)}$$

其中，h代表的是反射方向与入射方向的中间向量，称之为半程向量。$F(w_o, h)$描述的是菲涅尔项，其模拟了现实生活中的菲涅尔效应，$G(w_i, w_o, h)$代表的是自遮蔽几何项，描述了几何体自我遮挡的性质，$D(h)$是法线分布函数，描述了表面上不同的微表面法线的分布情况。

菲涅尔效应（Fresnel Effect）是生活中常见的一种真实的自然现象，它描述了观察者的方向与被观察平面的关系对表面反射强度的影响效果，如图4-21所示，离观察者越近的水面上几乎没有反射，而离得很远的水面则会反射山脉的倒影。

图4-21　菲涅尔效应[①]

① 图片来源：Alpsee - Wikipedia

物理学上对该现象的描述方程非常复杂，为了简化计算，目前主流的菲涅尔项主要使用Schlick模型，具体如下：

$$F(w_o, h) = F_0 + (1 - F_0)(1 - w_o \cdot h)^5$$

$$F_0 = (\frac{n_1 - n_2}{n_1 + n_2})^2$$

其中，F_0为物体的基础反射率，n_1、n_2分别为光在两种不同介质中的折射率。

$D(h)$是法线分布函数（Normal Distribution Function，NDF），它描述了一个平面上所有微表面的法线分布情况，该表面越光滑，所有微表面的法线分布将趋于同一方向（该宏观平面的法线方向），如果该表面越粗糙，则其微表面法线分布则越混乱。NDF的常见模型有Beckmann模型与GGX模型。

Beckmann模型的表达式如下：

$$D(\theta_h) = \frac{e^{-\frac{\tan^2 \theta_h}{a^2}}}{\pi a^2 \cos^4 \theta_h}$$

其中，a是表面的粗糙度，a值越小表明表面反射越接近镜面反射。

θ_h指的是半程向量h与宏观表面法线向量n的夹角。

GGX模型也叫Trowbridge-Reitz模型，其表达式如下：

$$D_{GGX}(\theta)_h = \frac{a^2}{\pi \cos^4 \theta_m (a^2 + \tan^2 \theta_h)^2}$$

在实际制作应用中，GGX模型使用更加广泛，因为它在高光处有明显的拖尾（Long Tail）效果，与漫反射之间有良好的过渡，因此整体效果更加自然。

自遮蔽几何项考虑的是微表面之间的相互遮挡现象，可以分为Shadowing与Masking现象。

如图4-22上半部分所示，当有光照抵达平面时，由于某些微表面较为凹陷所以并不会接受到光照，这种现象被称作Shadowing。而如图4-22下半部分所示，当平面向外反射光线时，有些微表面能够被照亮但其向外反射的光线却会被挡住，这种现象被称作Masking。

图4-22 Shadowing与Masking现象

一种常见的几何函数是Schlick-Beckmann函数，具体如下：

$$G_{schlickGGx}(n,v) = \frac{n \cdot v}{(n \cdot v)(1-k)+k}$$

其中，n为宏观法线方向，v为指定的观察方向（为观察者方向时代表Masking，为光线入射方向时代表Shadowing），k为粗糙度重映射因子，在接受直接光照时$k = \frac{(a+1)^2}{8}$。

Smith自遮蔽几何项将Masking与Shadowing现象分开考虑，有：

$$G(w_i,w_o,h) = G_{schlickGGX}(h,w_i) \cdot G_{schilckGGX}(h,w_o)$$

2. Disney Principled BRDF

虽然BRDF材质提供了一种逼近真实的表面渲染方法，但其中涉及的物理参数很复杂，并且很多往往并不直观，对于并不了解背后原理的艺术家们来说调整起来比较费力。于是在2012年，迪士尼提出了著名的迪士尼原则的BRDF（Disney Principled BRDF），其设计理念是以艺术创作为导向的，而不一定是要在物理上完全准确的，它的提出极大地提高了BRDF的易用性，让艺术家们可以使用较少且直观的参数来描述一个物体的表面。而且建立在此原则上也会使工作流程更加严谨，并快速实现不同真实感材质的渲染。

其中，迪士尼原则一共有五条，具体如下。

（1）材质的可调整参数要求尽可能地直观，比如粗糙度描述物体表面的粗糙程度、金属度描述其为金属或非金属等。

（2）在能够表现不同的材质的前提下，可调整参数应尽可能地少。

（3）将可调整的参数在合理的范围内重新映射到[0, 1]内。

（4）当艺术家们认为有意义时，允许可调整的参数超过其可调整范围。

（5）所有可调整的材质参数组合起来的效果应该尽可能地合理和健壮。

Disney Principled BRDF可调整的参数一共有10个，基本涵盖了常见材质的不同属性。

（1）次表面散射（Subsurface scattering，SSS）参数模拟漫反射的次表面散射现象。

（2）金属度（Metallic）参数度量材质的金属特性，金属度为0就是绝缘体，金属度为1就是纯粹的金属导体。理论上此参数应该为布尔值，非0即1。但由于目前材质贴图精度不够的问题，所以我们需要中间值来模拟金属上的灰尘等效果。

（3）高光度（Specular）参数控制镜面高光的反射强度，类似于Blinn-Phong光照模型的k_s参数。

（4）高光反射颜色（Specular Tint）参数控制镜面反射的颜色，为0时代表纯白光反射，为1时为指定的材质颜色反射。

（5）粗糙度（Roughness）参数控制材质表面的粗糙度，与在Cook-Torrance BRDF的参数含义相同。

（6）各向异性度（Anisotropic）参数反映材质的各向异性程度，用于控制镜面反射高光的纵横比，为0时代表完全各向同性，为1时代表完全各向异性。

（7）光泽度（Sheen）参数控制额外的掠射分量（Grazing Component）的效果，主要用于布料，它会在观察方向与表面法线接近垂直时产生一种泛白的效果（类似于布料的表面绒毛）。

（8）光泽颜色（Sheen Tint）参数控制Sheen效果的颜色，为0时代表完全白色的绒毛效果，为1时代表绒毛的颜色是指定的材质颜色。

（9）清漆强度（Clearcoat）参数控制表面上层清漆材质的效果，为0时代表完全无清漆效果，为1时代表清漆效果最大化。

（10）清漆光泽度（Clearcoat Gloss）参数控制表面上层清漆材质的光滑程度。

每个参数的渲染效果如图4-23所示。

图4-23　迪士尼原则的BRDF中每个参数的渲染效果[①]

而在实际的内容生产中，基于Disney Principled BRDF的理念，不同的应用场景有不同的PBR实现，表现为不同的材质参数组合。在实时渲染生产领域，主要以Base Color / Metallic / Glossiness和Diffuse / Specular / Roughness两种工作流为主。具体的差异和衍生也可查阅更多相关资料。

4.2.6　实时光线追踪

光线追踪是目前实现真实感渲染的最优解，这是一种对算力要求极高的算法，也是今天离线渲染中普遍应用的渲染方法。同时，光线追踪在实时渲染中的应用也是近年来真实感实时渲染的一大重要突破。

光线追踪的复杂度主要体现在光线与物体求交的过程，这一过程目前普遍通过BVH树结构实现。而实时渲染所依赖的传统GPU单元其实非常不适合处理BVH树的遍历操作，因此在实时渲染中应用光线追踪，这在过去几乎是天方夜谭。实时光线追踪得以应用的最主要功劳之一，要归结于英伟达（NVIDIA）公司在2018年Turing架构的新一代GPU中，增加了适合用于BVH树遍历等计算的RTX Core单元。这一举措大大提高了光线追踪在GPU上的执行效率，达到了每秒十亿次级的运算能力，但仍只能基本保障每一帧的每一个像素一次路径追踪的实时计算速度。而在离线渲染中，我们通常需要数十次甚至上百次采样才能够得到比较干净的画面，一次采样的光线追踪渲染带来的噪声几乎是不可接受的。因此实时光线追踪的技术难点主要在于降噪（Denoising）。

将一张噪声极为严重的画面处理成人眼可以接受的画面是非常困难的。因此，在实时光线追踪中，主要采用了时域降噪结合空域降噪的方法，最终实现了较好的降噪效果，如图4-24所示。

图4-24　实时光线追踪的降噪效果[②]

实时光线追踪的降噪过程中的核心思想是时域降噪。由于每一帧的采样次数只有一次，但针对每一个静态场景，不同时间对同一世界空间位置的光照影响是一致的，所以需要考虑重复使用每一帧的采样结果。假定前一帧是完成降噪的正确结果，那么只要找到当前帧的每一个像素对应前一帧的画面中的位置，即两帧之间的运动向量（Motion Vector），就可以使用前一帧的渲染结果来增加采样次数。与传统图像处理不同的是，渲染过程中通常会生成较多的附加信息来辅助寻找运动向量——在渲染过程中，我们都可以把每一帧画面的像素深度、法线、世界坐标等附加生成的屏幕空间信息存在G缓冲（G-Buffer）上，用于"反向投影"（Back Projection）过程来精确找寻运动向量。

对第 i 帧上的某一像素的位置 x，都可以

① 图片来源：Burley B, Studios W D A. Physically-based shading at disney[C]//Acm Siggraph. vol. 2012, 2012, 2012: 1-7.
② 图片来源：Ray Tracing Essentials Part 7: Denoising for Ray Tracing | NVIDIA Technical Blog

直接使用当前次渲染的MVPE变换矩阵（E为在MVP变换投影完成后，对平面图像视口的变换，在前面讨论渲染管线时未涉及），计算得出其对应的世界坐标 $s = M^{-1}V^{-1}P^{-1}E^{-1}x$，这一计算中没有z坐标值，z坐标值则可以直接读取G-Buffer中的深度缓存获得。然后我们再利用第 i-1 帧与第 i 帧之间的世界空间变换 T，得到第 i-1 帧中，s 对应的世界坐标 $s' = T^{-1}s$，最后利用第 i-1 帧的MVP变换信息得到第 i-1 帧上对应的像素位置 $x' = E'P'V'M's'$。这样我们就可以使 x' 处的渲染结果参与到 x 处的渲染结果中：

$$\overline{C}^{(i)} = 空域降噪（\widetilde{C}^{(1)}）$$
$$C^{(i)} = \alpha\overline{C}^{(i)} + (1-a)C^{(i-1)} \quad \alpha \approx 0.1 \sim 0.2$$

其中，C：图像码值；$C^{(i)}$：第i帧图像码值；\overline{C}：空域降噪后图像码值；\widetilde{C}：原始图像码值。

这样随着每一帧累积的采样次数增多，每一帧的"靠谱"程度也会不断增加，最终能够实现较好的降噪结果。但时域降噪有较多的局限性，如：切换场景、镜头时往往需要一段时间黑帧来"预热"场景，使"前一帧"具备一定数量的采样次数；需要避免拉镜头或焦段变广时，突然收入画面内的场景信息增多、无法累积采样次数的情况发生；物体遮挡关系变化、背景中出现新物体时可能会残留原遮挡物的拖影，需要通过物体ID等方法来判别并单独消除，但这也会重新出现噪声；光源、物体移动时，阴影、Glossy材质的镜面反射出现延迟等。这些问题目前还需要依赖较强的空域降噪和混合渲染管线中的其他方法来弥补。

而空域降噪的核心思路也是利用G-Buffer中的信息做多条件的联合双边滤波（Joint Bilateral Filtering）。双边滤波（Bilateral Filtering）是为了防止高斯滤波等滤波方法直接做全屏幕的滤波导致高频边界信息丢失，利用物体边界通常出现颜色突变的特点，不让颜色突变的周边像素参与当前像素的滤波计算，从而保留物体的边缘信息。因此典型双边滤波的权重函数为：

$$w(i,j,k,l) = exp(-\frac{(i-k)^2 + (j-l)^2}{2\sigma_d^2} - \frac{\|I(i,j) - i(k,l)\|^2}{2\sigma_r^2})$$

其中，(i, j) 为某一像素，(k, l) 为其周边一像素。

而在渲染过程中，G-Buffer中的法线、世界坐标等信息也都有助于边界的判别，增加突变判别的条件，因而可以更加精准地区分出渲染结果颜色相近的物体边界。然后再通过先做横向滤波、再做纵向滤波的Separate Passes或是多次不断增加滤波核大小和滤波计算间距的迭代计算的A-Trous Wavelet等方法加速大滤波核的计算过程，在滤波处理之前通过像素周边范围的均值方差来缩限（Clamp）超亮、超暗的错误像素等技巧，提高了空域降噪的速度与效果。

结合空域降噪与时域降噪，能够较好地满足目前实时光线追踪技术的降噪需要。在这些思路的基础上，诞生了SVGF（Spatiotemporal Variance-Guided Filtering）、RAE（Recurrent AutoEncoder）等完整的实时光线追踪解决方案。

此外，各种反走样技术、深度学习超采样（Deep Learning Super Sampling，DLSS）等结合图形信息的图像处理技术也为实时光线追踪的进一步发展带来了动力。

在基于LED背景墙的电影虚拟化制作（以下称"LED虚拟化制作"）中，渲染的场景通常情况下相对静态，因此切换场景的速度要比游戏等应用场景的切换要求低，渲染节点主机GPU算力也比较充裕。但电影制作对直接参与最终成像的LED背景墙画面真实感要求非常高，因此非常适合、也迫切需要实时光线追踪技术的加持，以生成具备较高真实感的背景画面。因此结合实时光线追踪和其他实时渲染技术，高质量、高效率的实时渲染引擎成为了LED虚拟化制作技术的核心技术之一。而实时渲染管线则是将这些实时渲染技术串联起来，是共同为画面服务的关键。

4.3 电影虚拟化制作中的渲染方式

电影虚拟化制作中所采用的渲染方式包括用于维持摄影机内正确透视的离轴渲染，用于含曲面折面LED背景墙正确映射的基于复杂表面模型的渲染，以及用于多台计算机协同工作提高LED背景墙渲染效率的多机同步渲染。

4.3.1 离轴渲染

离轴渲染（Off-axis Rendering）是指在MVP变换的投影变换中，利用离轴投影的方法完成变换并渲染的方式。由于电影虚拟化制作中涉及的渲染中，摄影机位置作为投影中心，常常不在渲染画面的中垂线上，故离轴渲染是电影虚拟化制作渲染管线中的重要方法之一。下面主要介绍离轴投影及其相关原理。

在电影虚拟化制作的实时渲染管线中，视点位置和观察方向都是随着摄影机的运动而运动的，并不固定在屏幕中心的垂线上。因此需要通过离轴投影的方式完成正确的渲染，才能保证摄影机内的正确透视与视差。离轴投影（Off-axis Projection）是指投影中心不在屏幕中心垂线上时，渲染模型完成模型、视图两次变换后，视线方向偏离视锥中心，如图4-25和图4-26所示。

此时，投影变换矩阵为：

$$M_{perspective} = \begin{pmatrix} \dfrac{2n}{r-l} & & \dfrac{r+l}{r-l} & \\ & \dfrac{2n}{t-b} & \dfrac{t+b}{t-b} & \\ & & \dfrac{n+f}{n-f} & \dfrac{2nf}{n-f} \\ & & -1 & \end{pmatrix}$$

其中，n、f指近远平面Z坐标；l、r、t、b分别指转换为长方体后的左右面X坐标、上下面Y坐标。

通过修改后的投影变换矩阵，可以将三维内容正确投影到二维屏幕上，使得观众按照观察视线可以看到正常画面。

4.3.2 基于复杂表面模型的渲染

在LED虚拟化制作中，LED背景墙的排列通常不是平面的，而是经常具有曲面、折面等多种复杂表面。因此我们引入基于复杂表面模型的渲染方式，来应对这种情况。

1. 对LED背景墙的建模

为了得到LED背景墙的较复杂表面的正确渲染映射关系，我们首先需要对LED背景墙进行精确建模。

对现实场景建模的方法通常包括测量数据后手动建模、图像建模、激光雷达（Lidar）扫描建模等。LED背景墙通常具有相对规则的形状和排列方式，且对精度要求较高，因此采用精确测量（如全站仪测量）后手动建模的方式完成对多面LED背景墙的精确重建，并通过UV贴图的方式标定LED背景墙的完整表面和多面LED背景墙之间的相对比例关系。其中，UV拉伸至完整占满0-1空间，多面LED背景墙的UV显示在同一个0-1空间并保持正确的比例关系。

2. 基于复杂表面模型的图像变形或图形渲染

得到LED背景墙的精确模型后，就可以根据LED背景墙的模型，实现正确的映射关系渲染。根据思路的不同，主要有以下两种实现方式。

方式一：将完成离轴渲染的图像进行变形，

图4-25 离轴投影原理示意（1）

图4-26 离轴投影原理示意（2）

使其映射变形至LED背景墙上,且完整贴合。如图4-27所示,将离轴渲染得到的图像根据LED背景墙的模型和完整表面UV做相应的扭曲变形,使其贴合非平面的LED背景墙。这样操作虽然损失了一定的渲染分辨率,但算法简单,效率较高。

图4-27 将离轴渲染图像映射变形至LED背景墙上

方式二:根据LED背景墙的复杂表面建立复杂的投影映射关系,直接以LED背景墙的模型为投影表面进行渲染。如图4-28所示,直接以LED背景墙的曲面作为投影目标的屏幕空间,对场景直接进行变换获得与屏幕像素一一对应的画面。在光栅化处理管线中,对复杂表面建立投影映射过程相对复杂,其计算复杂度高;而在光线追踪渲染中则相对方便,只需要计算并记录一次复杂表面每一个像素的位置就可以正常完成光线追踪计算。由于目前基于模型直接渲染还较为复杂、效率较低,因此,现在实时渲染引擎中的渲染管线仍是以光栅化处理管线为主、光线追踪计算为辅。

图4-28 直接以LED背景墙的模型为投影进行渲染

4.3.3 多机同步渲染

由于LED背景墙通常由多面较高分辨率的LED墙组成,单台主机很难完成全部LED背景墙的渲染工作。因此通常选用多台主机同步渲染的方式,即多机同步渲染(Multi Devices Synchronous Rendering)。

1. 多机渲染逻辑

在多机渲染中,涉及的硬件包括渲染主机、GPU、LED背景墙,涉及的软件逻辑单元包括渲染群集、渲染主机、渲染节点、显示窗口、渲染视口。

每台渲染主机有一个或多个GPU。在投影LED背景墙的对应关系上,既可以一个GPU对应一面LED背景墙或多面LED背景墙(多个接口),也可以多个GPU对应一面LED背景墙,甚至还可实现多台主机对应一面LED背景墙。

一组渲染主机的集合构成了渲染群集,可以方便地定义不同LED摄影棚中的环境或是同一LED摄影棚中不同的渲染任务群。其中,定义主要通过如下步骤实现:通过IP地址指定渲染主机,再通过每台渲染主机定义一个或多个渲染节点,而每一个渲染节点可对应一个或多个显示窗口,用于不同的LED背景墙渲染任务,每一个窗口又可对应一个或多个渲染视口,每个视口都可独立指定渲染的投影策略,并指定渲染目标的LED背景墙面积、渲染分辨率等参数,此外还可指定视口渲染的一个或多个GPU等信息。

2. 多机渲染同步

在跨屏拍摄或者拍摄动态场景时,多面LED背景墙显示内容的同步将非常重要。在LED背景墙实现了各显示单元之间同步的前提下,完成画面内容同步的关键便是多台渲染主机、多个GPU之间的渲染同步。

在多台渲染主机中,由于电影虚拟化制作的场景往往相对复杂,一般需要每台渲染主机使用完全一致的工程及其场景与内容,因此需要通过渲染指令的同步来确保每台渲染主机渲染的内容时间点一致。渲染指令的同步可以通过基于TCP/IP网络和硬件同步的方式来实现。

在不具备硬件条件时，我们可以通过TCP/IP管理渲染任务时同步发送渲染指令的方式来实现低精度的同步。但由于这种方式只能同步渲染主机接收网络指令的时间点，不能同步实时渲染引擎处理指令以及开始执行的时间点，因此渲染的同步性较差，仅能满足动态物体较少场景的拍摄需求。

在具备相应的硬件条件时，我们可以通过同步锁定/锁相同步（Genlock）信号直接同步GPU，通过统一的Genlock发生单元连接至每一块参与计算的GPU，使用相同的时间信号或脉冲同步所有GPU，从而使得实时渲染引擎实现精确至每一帧渲染的同步。整体来看，这种同步方式的实现复杂度相对较高，但精度也非常高，可以满足动态场景和跨LED背景墙拍摄的需求。

3. 摄影机内视效拍摄中的内外视锥渲染

由于LED背景墙起到了"作为画面背景"和"提供环境照明"两种不同的作用，在摄影机内视效拍摄的渲染中，还会将LED背景墙上的渲染视口分为"内视锥（Inner Frustum）"和"外视锥（Outer Frustum）"。

（1）外视锥渲染。

其中，外视锥是整个LED背景墙上渲染的主要视口，它能够带来真实的环境照明，也能为演员表演提供场景参考。每一面LED背景墙上均渲染从视点到LED背景墙的投影画面，但其渲染精度要求相对较低。

每一面LED背景墙有一个独立的外视锥，但所有外视锥共有一个视点。该视点一般相对于LED摄影棚为固定的视点，其位置通常选取在LED背景墙环境的中心处或主要表演区域的中心位置。此外，外视锥视点相对于场景的运动也可用于表达一些特殊运动环境，诸如在交通工具内运动的视角等。外视锥渲染是通过离轴渲染和基于复杂模型的渲染来完成的。

（2）内视锥渲染。

内视锥是叠加在外视锥上层的独立视口，其内外参均与摄影机有直接的关联。内视锥对画面

质量的要求也更高。一般而言，内视锥画面显示在点间距小、色彩参数好的LED屏幕上，可直接用于摄影机内视效拍摄。

内视锥的视点和投影方向与摄影机的镜头主点位置实时同步，从而使摄影机能够拍摄到透视、视差均正确的画面，实现了在虚拟场景中"直接拍摄"的效果。具体而言，内视锥视口平面应与摄影机方向垂直，且视口中心在垂线上，内视锥的大小需要覆盖摄影机的完整画幅。而在实际拍摄中，为了减少从摄影机跟踪到渲染完成的延迟所带来的摄影机画面延迟问题，内视锥的实际渲染画面应略大于摄影机实际拍摄画面。此外，镜头畸变（Lens Distortion）、焦点（Focus）、焦距（Focal Length）等内参也应与真实摄影机建立正确的映射关系，从而使得摄影机内视效拍摄的背景画面更加真实。

与外视锥渲染不同的是，因为内视锥往往并不包含整面LED背景墙，而只是根据摄影机的取景范围截取LED背景墙的一部分，因此以固定视口渲染高分辨率的画面，再根据模型投影变换至LED背景墙上的方式更加可控。内视锥渲染是在实时渲染的基础上，通过基于复杂表面模型的图像变形来完成。

4.4 思考练习题

1. 离线渲染和实时渲染的区别是什么？分别有哪些应用领域？

2. 什么是基于图像的照明？其在电影虚拟化制作中是如何应用的？

3. 请简述离轴渲染的概念与原理。

4. 什么是光栅化渲染管线？请结合近期相关行业动态，谈谈渲染管线的未来发展趋势。

5. 请从原理与应用的角度，谈谈什么是基于物理的渲染。

6. 请选择一种全局光照技术，进行深入详细的调研，感兴趣的读者还可以尝试在实时渲染引擎中实现。

5 第5章 实时合成技术

合成是指利用计算机技术将不同画面或不同视觉元素叠加处理组合成一个画面的过程。近些年随着实时渲染技术的发展，现场实拍的影片能够与预先制作好的虚拟场景进行实时合成，输出合成画面供主创人员进行参考，主创人员能够直观地感受画面合成效果并根据需要对拍摄进行修改和调整。实时合成技术从初期的以蓝/绿幕为拍摄背景的实时抠像合成，发展到近期的以LED屏幕为拍摄背景的摄影机内视效拍摄，并进一步发展为能够实现LED背景墙外虚拟场景无限扩展的XR实时合成。

实时合成技术作为电影虚拟化制作重要的组成部分，增加了现场创意的灵活性，扩大了创作的表达空间，摆脱了前后期制作分离导致的前期拍摄素材制约后期创作的情况，从而避免后期制作中出现大量返工造成不必要的时间浪费，提高拍摄的效率和准确性。

5.1 实时合成技术分类

实时合成技术在电影虚拟化制作中的应用发展可以概括为以下三种类型，蓝/绿幕实时抠像合成、摄影机内视效拍摄以及XR实时合成。

5.1.1 蓝/绿幕实时抠像合成

一直以来，电影拍摄团队都面临着诸多问题，如：无法满足导演在拍摄现场同时指导真实角色和数字特效虚拟角色表演的愿望，数字特效的制作只能在后期完成后再交回导演等主创人员进行评判，不合格的镜头还需要大量返工，并且导演在拍摄现场只能对着蓝/绿幕凭空想象，无法直接指导视效内容等。在这种情况下，实时交互预演应运而生，而蓝/绿幕实时抠像合成作为实时交互预演最为重要的技术也因此诞生。

蓝/绿幕实时抠像合成，顾名思义，即实时地将拍摄到的蓝/绿幕画面进行抠像，并完成画面的合成。但是，区别于传统的合成技术，蓝/绿幕实时抠像合成的关键点在于"实时"。要做到实时，不仅仅要利用实时抠像工具完成蓝/绿幕的抠像，还不能像传统的蓝/绿幕抠像合成那样在后期再对摄影机轨迹进行跟踪和反求，而是需要通过摄影机跟踪设备实时地获取摄影机的位置和姿态。与此同时，还要实时地获取透视正确的虚拟画面作为合成背景，这就需要把摄影机的位置和姿态信息实时地传入实时渲染引擎，再由实时渲染引擎根据摄影机的位置和姿态信息渲染出透视正确且帧率与实拍画面相同的虚拟画面进行合成，如图5-1所示。

图5-1 蓝/绿幕实时抠像合成

5.1.2 摄影机内视效拍摄

蓝/绿幕实时抠像合成的虚拟预演方式，在提高拍摄直观性和交互性的同时，也存在其自身的问题，比如跟踪精度不够高、光线经蓝/绿幕反射到前景物体上的溢色现象等，给后期制作带来很大的困难。

近年来出现了一种抛弃蓝/绿幕，在现场使用多块LED模组构成的背景墙来实时显示虚拟场景，并由摄影机直接拍摄获得最终画面的制作方式。其实早在19世纪30年代，就有人通过在背景板上投影的方式来拍摄车戏的镜头。但在当时这种方法也存在很明显的缺陷：由于背景投影画面视角的固定，只能用于拍摄固定机位的镜头，并且很容易出现前后景空间透视关系不匹配的情况。后来又产生了将预渲染的镜头显示在LED背景板上的拍摄方式，这种方式虽然提高了画面的分辨率和沉浸感，实现了运动镜头的拍摄，但由于预渲染镜头机位的运动是提前固定好的，在实际拍摄时缺乏交互性。因此，这种方式也仅仅停留在前期预演阶段，或者应用在一些背景与前景距离特别远的镜头中。《遗落战境》（*Oblivion*，2013）、《东方快车谋杀案》（*Murder on the Orient Express*，2017）、《游侠索罗：星球大战外传》（*Solo: A Star Wars Story*，2018）、《登月第一人》（*First Man*，2018）等影片都运用了这种拍摄方式。

在2019年SIGGRAPH上，Epic Games公司展示了与Lux Machina、Magnopus、Profile Studios、Quixel、ARRI联合研发的摄影机内视效拍摄（In-camera VFX）电影虚拟化制作系统。该系统利用了摄影机跟踪设备实时地获取摄影机的位置和姿态，使用实时渲染引擎生成透视正确的三维虚拟场景，并输出到由多块LED模组构成的背景墙上实时显示出来。LED背景墙显示的虚拟场景既可以作为实际拍摄的背景，又能够为真人演员及道具提供逼真的动态照明与高光反射效果，使得摄影机直接在现场就能拍摄出最终画面，如图5-2所示。

图5-2 摄影机内视效拍摄

5.1.3 XR实时合成

扩展现实（Extended Reality，XR）泛指通过计算机将真实与虚拟相结合，打造一个可人机交互的虚拟环境的技术，也是虚拟现实、增强现实、混合现实等多种技术的统称。随着摄影机内视效拍摄的普及，人们开始考虑在此基础上增加虚拟背景、虚拟前景，实现对场景的虚实结合扩展，即"XR实时合成"（XR Real-time Compositing）。这种合成方式在虚拟演播室、舞台的实例中被广泛应用，它既可以丰富画面的元素，又可以提供更强的交互性。

"XR实时合成"不仅整合了LED虚拟化制作的主要系统模块——摄影机跟踪系统、实时渲染引擎、LED背景墙等，还开创性地结合实时抠像功能，将LED背景墙范围外的部分替换为实时渲染引擎输出的虚拟场景，与LED背景墙内显示的内容进行实时合成与衔接，提供了虚拟背景的无限扩展能力，从而实现了全景级别的沉浸式虚拟场景呈现。同时，还可以在整体合成的画面内容上增添前景的AR元素，实现虚拟前景的实时合成；甚至还提供了虚拟对象的创造性交互等更加丰富、更加先进的虚拟化创作能力，不仅丰富了创作影像的整体内容，更增强了影像在创作至放映全流程的表现效果。

目前，运用XR实时合成方法的代表性实例是disguise公司的XR项目，该项目在舞台和虚拟演播室的领域中应用广泛。disguise公司使用LED背景墙作为实时渲染画面的显示背景，利用Mo-Sys等摄影机跟踪设备帮助实时渲染引擎了解摄影机的位置，然后使用特定的协议传输摄影机的空间位置信息及相关镜头参数，通过实时数据让

实时渲染引擎实现色彩、明暗等方面视觉感受合理的画面渲染效果。最终，通过透视投射装置，将制作好的实时渲染画面输出并显示到LED背景墙上，再叠加另一个实时渲染的前景层，方可毫无违和感地与真人/实物结合，呈现出观众眼中更加符合认知的前、中、后画面关系。整体画面自然逼真、有沉浸感，同时空间视觉感受也更加合理，如图5-3所示。

5.2 实时合成关键技术

实现实时合成依靠的关键技术包括摄影机跟踪技术、实时渲染技术、LED显示技术以及扩展现实影像制作技术。

5.2.1 摄影机跟踪技术

摄影机跟踪技术（Camera Tracking）是蓝/绿幕实时抠像合成中的一项关键技术，它指的是对真实空间中摄影机的位置和姿态进行跟踪的过程，包含空间位置信息 X、Y、Z和姿态信息横摇（Pan）、俯仰（Tilt）、横滚（Roll）六自由度（Degree Of Freedom，DOF）。将这六自由度的信息实时传送至实时渲染引擎中，即可为引擎中的虚拟摄影机（Virtual Camera）提供真实摄影机（Practical Camera）在三维空间中的位置和姿态信息，以及镜头参数信息（包括焦距、焦点和光圈等），实时渲染引擎将根据虚拟摄影机的位置和姿态信息及镜头参数信息对画面进行实时渲染，如图5-5所示。

图5-3　disguise XR直播画面

此外，这种XR实时合成的方式也可以直接应用于舞台直播中，比较有代表性的例子是2019年韩国偶像团体"防弹少年团"巡回演唱会上，创意总监为了增强直播效果，进行了一次XR实时合成的尝试。他们在歌手演唱时，利用STYPE RedSpy摄影机跟踪设备跟踪摄影机实时位置，并利用disguise公司的gx 2媒体服务器进行了空间映射，在画面中实时地合成了艺术字、创意图形等前景层内容，如图5-4所示。

图5-5　实时渲染引擎中的虚拟摄影机（上）与LED背景墙前的真实摄影机（下）

对摄影机跟踪技术的详细介绍参考本书第8章。

图5-4　disguise XR实时合成直播画面

5.2.2 实时渲染技术

实时渲染是计算机图形学的子领域，专注于实时生成和分析图像。相比于离线渲染，实时渲染更加注重"实时"性，因此对于渲染速度有着很高的要求，相对地，其渲染质量通常也会弱于离线渲染。因此，实时渲染通常被应用于对实时性要求高，而对画面要求较低的领域，比较有代表性的是游戏领域，而离线渲染则一般应用于对画面质量要求较高的领域，如电影、动画等。

自发明以来，计算机已经能够实时生成简单的线条、图像和多边形等二维图像。然而，快速渲染详细的三维图形对于传统的基于冯诺依曼架构的系统来说是一项艰巨的任务。但随着计算机硬件的不断发展，渲染技术也随之不断发展，目前现存的渲染技术主要有光线追踪和光栅化等，使用这些渲染技术再搭配上如今先进的硬件，计算机现在可以足够快地渲染图像以创建运动错觉，同时接受用户输入。这意味着用户可以实时响应渲染图像，从而产生交互式体验。而这也使实时渲染技术在电影领域的使用成为可能。

实时合成技术要求虚拟场景随着真实摄影机的运动实时地渲染画面，因此实时渲染技术是实时合成中最关键的技术之一。如今，随着渲染技术的进步和渲染效果的提升，实时渲染技术能够保证实时合成的光照效果更加真实。

对实时渲染技术的详细介绍，参考本书第4.2节。

5.2.3 LED 显示技术

LED，即发光二极管，它是一种半导体光源。当电流流过发光二极管时，半导体中的电子与电子空穴复合，以光子的形式释放能量。而光的波长（对应于光子的能量）由电子穿过半导体带隙所需的能量决定。白光是通过在半导体器件上使用多个半导体或一层发光荧光粉获得的。而人们利用LED这一特性，将其大量地运用在了显示端。

LED显示技术（LED Display Technology）在实时合成中通常被用作背景墙，其采用的LED显示屏都是由独立发光的灯珠组成的，多个LED显示屏相连接组成LED背景墙，既可以作为画面的背景，又可以为拍摄主体提供光照。

对于实时合成技术中的LED背景墙来说，重要的参数包括了像素间距、峰值亮度、色域、动态范围等。相比于传统的投影技术，LED由于其自身的物理特性，所以一直有着高亮度和高动态范围的优势。如今随着制造和封装技术的发展，小间距的LED显示屏产品越来越多，更小的像素间距所带来的更加细腻的成像效果，使LED背景墙在电影拍摄中的应用愈发广泛。同时，随着LED显示技术的发展，灯珠自身的各项参数也在不断提高，其色域和动态范围在一定程度上甚至可与真实世界的光环境进行匹配。因此，无论是在摄影机内视效拍摄还是在XR实时合成中，都出现了利用LED屏幕作为背景墙的应用。

对LED显示技术的详细介绍，请参考本书第6.3节。

5.2.4 扩展现实影像制作技术

"扩展现实影像制作技术"是扩展现实在影像制作领域的技术统称，主要是指利用扩展现实及其所涵盖的虚拟现实、增强现实、混合现实等具体的软硬件技术，辅助并创新影像制作技术内容、制作流程、制作体系，从而以实现在影像拍摄与制作过程中，更加彻底、快速和高质量地融合真实与虚拟场景的目的。在拍摄演员表演时，不仅可以在现场直接地、沉浸性地从视觉上感知虚拟场景，还能够打破真实与虚拟的界限，实现在真实场景的基础上对虚拟场景的无限扩展，甚至是与虚拟对象的实时交互与合成。

可以说，扩展现实影像制作技术，是对目前基于LED背景墙的电影虚拟化制作技术的进一步发展与创新，也标志着影像制作朝着更加彻底数字化、虚实更加融合的方向的进一步迈进。

5.3 蓝/绿幕实时抠像合成

本节将详细介绍蓝/绿幕实时抠像合成的具体实现步骤，拍摄时的常见问题及解决方法，以及常用工具。

5.3.1 实时合成步骤

进行蓝/绿幕实时抠像合成，首先需要正确的蓝/绿幕布置以及合理的灯光布置，然后在摄影机拍摄时对真实摄影机的位置和姿态进行实时捕捉并将数据传入实时渲染引擎与虚拟摄影机同步，再利用色度抠像去除蓝/绿色背景，之后将摄影机拍摄画面与渲染画面实时合成以实现效果预览。

1. 蓝/绿幕布置

在蓝/绿幕实时抠像合成中，蓝/绿幕的选择和布置是极其重要的一步。选择正确的蓝/绿幕并将其布置在正确的位置可以有效地提升抠像的精度，并大大提升实时合成的效果。

首先，关于蓝/绿幕的选择，需要考量和综合多重因素后进行选取。当前，绿色是使用频率最高的抠像颜色，这是由于目前大部分高端高清摄影机的图像传感器都使用拜耳阵列（Bayer Pattern），在这一特定排列模式的滤色器阵列（Color Filter Array，CFA）的作用下，图像传感器上的绿色像点（像点是图像传感器的基本单位）比红色和蓝色像点在数量上都要多一倍，因此绿色通道能够提供更多的信息以及更少的噪波，更加便于抠像。此外，在红、绿、蓝（RGB）三种颜色通道中，绿色通道占像素亮度值的权重最高，它只需要少量的光照就可以被完全照亮，因此可以大大节省灯光和设置工序方面的费用。然而，绿幕也具有一些自身的问题，譬如绿幕的溢色较为明显，这可能会影响后续的抠像和调色工作。因此，为了避免强烈的色彩溢出，需要使拍摄主体与背景的绿幕保持较远的距离。而相比之下，由于蓝色通道的亮度值权重较低一些，因此在使用蓝幕进行拍摄时，几乎不会有溢色的情况出现，这也更加利于一些细节（如毛发、物体边缘）的抠像。但在使用蓝幕进行拍摄时，为了保证正常和均匀的照明环境，就需要使用更大功率的灯光和更复杂的灯光布置。此外，拍摄主体的颜色也会对蓝/绿幕的选取起到关键的作用，我们需要选取主体身上没有或极少出现的颜色作为抠像的背景颜色。因此蓝/绿幕的选择需要综合多重因素。

在完成了蓝/绿幕的选取工作后，还需要进行蓝/绿幕的布置工作。在进行蓝/绿幕的布置时，首先应该确保确拍摄使用的蓝/绿幕保持平整的状态，以免使褶皱造成的阴影影响后续蓝/绿幕的抠像效果。此后，还应将蓝/绿幕布置在可以完整覆盖被摄物的位置。最后，我们还需要尽量确保蓝/绿幕与被摄物体保持一定的距离，以此避免蓝/绿幕的溢色影响被摄物体。

2. 灯光布置

在完成了蓝/绿幕布置后，需要进行现场灯光的布置。拍摄任何蓝/绿幕项目的最重要方面是合理的灯光设定。如果拍摄对象的灯光照射不准确或者蓝/绿幕太暗、太亮或不均匀，都会导致后期抠像时很难获得一个好的遮罩效果。例如，当背景过暗时，即使抠干净，合成时也会造成黑边；而背景过亮，即使抠干净，合成时也会造成白边；若背景亮暗不均匀，抠像时则很难抠干净。因此，需要在拍摄前进行合理的灯光布置。

合理的灯光布置往往需要考虑以下因素。

（1）灯光的选择。

灯光的选择是首要方面，其中最好的办法就是选择比较散的灯光器材，比如太空灯（Space Light），另外Kino Flo也有专门的Cyc Light和供蓝/绿幕专用的灯管。蓝/绿幕打光后频谱越窄，就越容易抠像。

（2）光照亮度的均匀性。

光照的亮度在整个屏幕上应该是均匀的，不能有亮点、阴影区域或者颜色差异。这意味着我们需要将大量灯光对蓝/绿幕进行照明，但又要避免使其照射到被摄体上产生额外的溢色，所以必要时可采用黑布遮挡，这需要摄影师在现场严谨地进行控制。

（3）亮度的控制。

在亮度控制方面，可以引用拍摄过《超人归来》（*Superman Returns*，2006）的摄影指导埃默里·罗斯（Emery Ross）在澳大利亚电影摄影师学会（Australian Cinematographer Society，ACS）的蓝/绿幕拍摄指导课程上提及的观点：当使用数字摄影机拍蓝/绿幕时，蓝/绿幕的亮度应比前景高1档左右。

（4）对被摄物的用光处理。

具体到对人物等被摄物的用光处理，则可根据具体的镜头进行合理的设置。例如，近景拍摄演员的头部或中景拍摄演员上半身，地面就用不着打光，只需要给其上半身打光。而如果需要演员和蓝/绿幕有关联，则地面也需要被打光，以便获得被摄物的影子，如图5-6所示。

图5-6 灯光布置示意图

3. 摄影机拍摄

在完成了蓝/绿幕和灯光的布置后，就进入到现场拍摄的环节了。

进行实时合成时需要使用摄影机跟踪系统对摄影机的位置和姿态进行实时的捕捉和计算，并将其位置和姿态信息传入实时渲染引擎，实时渲染引擎会将真实摄影机的位置和姿态信息同步至绑定的虚拟摄影机，进而使虚拟场景（Virtual Scenes）随着真实摄影机的运动实时地渲染画面。

另外，摄影机在进行蓝/绿幕拍摄时也有一些需要注意的事项，主要包括以下两个方面。

（1）摄影机应当尽量选取视频质量较高的格式进行拍摄。

例如，色度采样4∶4∶4的视频素材相比于色度采样4∶2∶2的视频素材会更加利于蓝/绿幕抠像，因为色度采样的原理就是针对人眼对亮度远比色彩敏感的特性，对分量视频编码（如Y′CbCr）中的色度分量进行压缩，比如4∶2∶2就是两个色度分量的横向、纵向空间采样率都只有亮度分量的1/2。这样的压缩带来的弊端主要是在高频的线条处产生颜色失真，这会使素材中出现很难处理的边缘混杂现象，进而大大降低了抠像的效果。同样地，在采样方面，采用10 bit量化位深也会获得比8 bit量化位深更好的抠像效果，这是因为二者能表示的色彩数量完全是量级的差距，因此采用更高的量化位深无疑会大大提升抠像的精度。

（2）摄影机在拍摄时还应当注意尽量避免运动模糊。

这是因为运动模糊同样会使拍摄的画面边缘出现混杂，进而导致画面难以被精确地抠像。对此我们可以采用更快的快门速度，这将有助于减少拍摄时的运动模糊，使拍摄得到的画面在抠像时能获得更加干净的抠像效果。

4. 色度抠像

色度抠像一般是指通过颜色差异从电影或视频镜头中获取遮罩的方式。很多遮罩合成的硬件和软件制造商也一直参考色度抠像工序，色度抠像发展至今已经非常成熟。这个工序是指将图片或镜头内某种颜色像素点转换为透明。这样，当在图片层中选择背景内的绿色时，色度抠像工具会查找所有绿色并将其透明化，从而留下需要的图片或镜头。在实时合成的过程中，我们会将摄影机拍摄的蓝/绿幕镜头进行色度抠像，以此提供之后的实时合成所需的素材。

然而，这种抠像方式经常会导致想要抠出的对象边缘很不自然，或者产生溢色等情况。目前，大部分的抠像工具都会采取轻微扩大选取的颜色范围或者腐蚀遮罩边缘来尽量减少这种溢色，从而减少其影响。然而这种方式对阴影、反射或者透明物体等的效果都不太理想，而且对于溢色的抑制也不是很好。

因此，在实时合成时常常使用一些专业的硬件键控器进行色度抠像。一个好的硬件键控器或者合成器必须具有控制溢色、透明对象和阴影的技巧功能，包括前景的运动模糊。目前常用的硬件键控器有Ultimatte硬件合成工具、Grass Valley转换器抠像工具、NewTek TriCaster、Pinnacle Studio MovieBox Ultimate等。

5. 实时合成

经过了前文所述的步骤，我们将获得两个透视变化相同的画面，一个是经过了色度抠像的摄影机拍摄画面，另一个是实时渲染引擎根据摄

影机跟踪数据渲染出的符合真实摄影机运动的虚拟画面，由于两个画面的透视变化相同，因此我们将两个画面叠加便可获得符合真实世界透视的画面。

5.3.2 常见问题及解决方法

蓝/绿幕实时抠像合成往往采用较低质量的虚拟资产用以合成参考，因此仅停留在电影虚拟化制作的预演阶段，无法直接获得最终电影所用的高质量画面，此外蓝/绿幕实时抠像合成还会存在前后景色彩不匹配、溢色等问题。

1. 前后景色彩匹配

由于蓝/绿幕实时抠像合成的前景画面为实拍画面，而后景为合成的虚拟画面，因此在色彩上时常会有不衔接的情况发生。在过往电影制作的蓝/绿幕合成镜头中，前后景色彩不匹配的现象并不少见，但在电影制作中，制作者往往可以通过前期拍摄和后期制作两个环节使前景和后景的色彩得以匹配。

（1）前期拍摄时的色彩匹配。

首先，在前期拍摄时，灯光布置是保证前后景色彩匹配最重要的一个环节，这是因为蓝/绿幕拍摄的最终目的是合成，所以就存在一个合成后的统一问题。这一问题在光线上就具体表现为光线的质感、方向以及强度是否统一。举例来说，如果背景是一个日光外景的环境，那么在蓝/绿幕拍摄时，需要在同外景光线统一的条件下布光，让光线从略微高一点的角度照射过来，这样就能够呼应日景光线的大致方向。同样，如果合成的是室内环境内容的背景，除了参考背景环境中的光线方向、性质以及气氛以外，还可以让光线从侧面的方向照进来，这样可以把光源模拟为室内的壁灯等，不仅满足了照明的基本需要，还起到了光线造型和气氛营造的作用。

（2）后期制作中的色彩匹配。

在后期制作时，由于蓝/绿幕实时抠像合成得到的画面是一个把经过了色度抠像的摄影机拍摄画面和虚拟画面合成好的画面，因此在后期制作时，只能根据前后景的曝光、色彩等，通过调色的方式简单地对前后景进行匹配，使画面更加真实。

2. 溢色

蓝/绿色背景总是会反射一定数量的额外光到前景的被摄体上，这种影响就是所谓的溢色，它是蓝/绿幕拍摄所具有的一个无法避免的问题。照射到主体上的溢色不仅会导致光照错误，而且遮挡起来困难重重，如图5-7所示。但由于溢色区域具有与蓝色或绿色衬托背景类似的着色，因此大多数抠像软件都很难区分这些受到蓝光或绿光严重污染的前景。

图5-7　溢色

为了抵消所有可能产生的溢色问题，通常的做法是在主体上增加一些补色光线的照明，也就是品色的照明。然而这种方法并不受欢迎，主要原因在于它将初始背景拍摄中原本不存在的灯光引入了前景。

还有一种最基本的方法可以防止溢色对前景的污染，那就是确保前景尽可能地远离背景蓝/绿幕，通常距离越远，背景反光对主体的影响就越小。但是主体距离背景越远，需要的背景面积也就越大，照明也会相应增加，所以实际操作中必须综合考虑各种利弊。

如果空间小的话，溢色的确比较难控制，这时尽量不要穿白色衣服；而如果拍的是近景，便可以把周围蓝/绿幕用黑布遮挡掉，只露出需要抠像的一块来减少漫反射的光线。只要能抠干净边缘，多余的绿色可以在后期校色中处理掉。

另外，一些全景的合成镜头不仅需要在人物的背景处设置蓝/绿幕，同时还要求幕布一直延伸到演员的脚下。在这样的情况下，即使背景距主

体很远，人物周围也会受到来自地面的反光，所以在拍摄时摄影师都需要考虑到这些问题，并及时同后期人员进行沟通、了解。

蓝/绿幕通常是从前面照明的，但也有半透明的蓝/绿幕，可以从后面照明。具体选择哪种照明方式要根据实际情况加以考虑。一般而言，从后面照明的屏幕通常更贵，而且要求具有更大的地面空间才能实现。但如果希望做到既照亮前后景又不会在衬托背景中引入不希望的光照时，这种方法就会非常棒。

5.3.3 常用工具

蓝/绿幕实时抠像合成的常用工具包括Ultimatte、Grass Valley、NewTek TriCaster、QTAKE等。

1. Ultimatte

Ultimatte系统是由美国工程师佩特罗·维拉霍斯（Petro Vlahos）于1976年创立的Ultimatte公司所研发的。该系统是市场上常用的硬件抠像工具，能够完成实时蓝/绿幕色度抠像及合成工作，直接预览合成结果并通过设备或者硬件设置进行调节，还可以从背景中获取遮罩并完整地保留反射和阴影。后来，许多硬件设备公司获得了Ultimatte系统的特许经销权，推出并且不断更新着自己的Ultimatte系统，比较有代表性的是Blackmagic Design公司的Ultimatte设备。

最新的Blackmagic Design Ultimatte设备版本为Ultimatte 12（见图5-8），不仅是业界的抠像利器，还是一台先进的实时合成处理器。Ultimatte 12 具有全新的色彩科学算法，可以提供逼真的合成效果，在边缘处理、色彩分离、色彩保真度等方面表现优异。即使一些平时抠像难度很大的镜头，如暗部区域或窗户等透明物体，也可以获得较好的抠像效果。Ultimatte 12共有4款型号，支持HD、4K、8K视频信号处理，且支持12G-SDI。目前许多虚拟演播室都会使用Ultimatte系统作为蓝/绿幕实时抠像合成的硬件工具，服务于天气预报、体育赛事、时事新闻、娱乐综艺等节目的制作。

图5-8　Ultimatte 12设备

采用硬件合成工具如UItimatte和先拍摄然后再在后期采用软件抠像工具是有差别的，譬如先拍摄然后再在后期采用软件抠像工具时，我们一般会把背景充分照亮，并将前景的影子尽可能地去除掉。但当我们使用Ultimatte进行直播现场时，就需要保留主体在背景上投射的阴影。Ultimatte对于这种情况有自己独特的补偿方式，可以针对阴影和头发保留非常好的细节。

2. Grass Valley

Grass Valley Group 是一家研发公司，它是由Donald Hare博士于1959年在加利福尼亚州创立的，位于加利福尼亚州内华达山脉的山脚下。该公司产品线包括摄像机、现场制作切换台、媒体存储、编辑、模块化基础设施、路由、转换设备、控制、监控和自动播出设备等。

很多TV工作室、大学、教堂以及现场拍摄场地都采用Grass Valley转换器以及创建色度遮罩的硬件设备。Grass Valley采用了Ultimatte技术，并开发了自己的系统来获得更好的效果。同时，它的抠像工具被整合成数个不同的配置和包，可以很简单地进行装配、安装、使用和训练。

这些系统通常被安装到一个包含几个面板的模块中，并排列成一系列的控制台。Grass Valley公司也同样提供其他几种硬件和软件产品，如数码摄像机、遥控摄像机等。

3. NewTek TriCaster

NewTek, Inc.是一家位于德克萨斯州圣安东尼奥的硬件和软件公司，其主要产品为用于现场拍摄和后期制作的视频工具与视觉成像软件。该公司由 Tim Jenison 和 Paul Montgomery于1985年在美国堪萨斯州托皮卡创立。2019年4月1日，NewTek 被Vizrt完全收购。

NewTek TriCaster的主要服务对象是一些小型工作室、移动式制作单位，以及需要虚拟设备实

时转换、合成和流媒体功能的现场工作,如现场表演等。利用硬件设备和一台拥有相关软件的PC机,这种简便的系统不仅可以为蓝/绿幕拍摄提供多摄影机控制方式,同时还加入了一个实时的虚拟设备来完成反射、生成阴影以及插入监视器。

目前NewTek TriCaster有许多不同版本的产品,包含了TriCaster 2 Elite(见图5-9)、TriCaster 1 Pro等,这些产品基本都包含了实时抠像的功能,还支持使用NDI通过IP传输视频、音频和数据。

图5-9　TriCaster 2 Elite产品

在使用NewTek TriCaster时,我们应当确保背景干净,并且尽量去除其褶皱。如果使用的背景是墙壁或"环幕",需要使用专门的"色度键"涂料进行染色。普通油漆无法提供色度抠像所需的色彩饱和度。在照明方面,重点是消除暗影。像荧光灯这样的柔和光源是最简单的键控照明方式。在拍摄时,我们应当确保摄影机关闭所有自动设置,包括自动光圈、自动白平衡、自动增益、自动对焦等。

4. QTAKE

QTAKE HD Video Assist(见图5-10)是一套科学高效的视频画面信号分配和处理系统,它可以有效地把现场拍摄的画面分配给剧组里有需求的各个部门。这套系统主要包含了硬件和软件两部分,其中硬件部分为一台可移动的主机,该主机与其他计算机一样,包含了CPU、显卡、内存、硬盘等部件,但与此同时它还内嵌了SDI、HDMI等视频音频输入输出的功能,以方便现场视频、音频的存储和输出。在软件方面,QTAKE是一款需要运行在macOS平台的软件,该软件包含了即时录制和回放、强大的片段数据库、实时图像处理、实时合成、直观的剪辑、多摄影机支持、立体视觉、摄影机元数据管理等大量功能。

与此同时,QTAKE还具备了实时蓝/绿幕抠像合成的功能,因此我们可以通过SDI输入现场实时的蓝/绿幕镜头,再通过显卡的HDMI OUT接口将虚拟画面输入到QTAKE,最后通过QTAKE软件进行实时的抠像和合成。

图5-10　QTAKE系统

5.4　摄影机内视效拍摄

本节将详细介绍摄影机内视效拍摄的具体实现步骤,以及拍摄时的常见问题及解决方法。

5.4.1　实时合成步骤

进行摄影机内视效拍摄,首先需要搭建基于LED背景墙的电影虚拟化制作环境,再将数字资产在实时渲染引擎中进行整合、优化,形成能够用于现场制作的场景工程,再对拍摄现场进行灯光布置以匹配色彩与光线,之后进行摄影机内视效拍摄并针对需求现场实时调整。

1. 基于LED背景墙的电影虚拟化制作环境搭建

在基于LED背景墙的电影虚拟化制作(以下称"LED虚拟化制作")中,我们首先要搭建一个稳定的实时合成环境,其中最重要的部分便是LED显示屏的搭建、摄影机跟踪系统的搭建和实时渲染服务器的搭建。

（1）LED显示屏的搭建。

在LED显示屏的搭建方面，像素（Pixel）是LED显示屏上的最小可控成像单位，LED显示屏上的每个像素由封装在灯座上的RGB三色发光二极管灯珠构成。通过树脂或者塑料面板将LED像素封装为像素阵列，若干像素阵列与驱动芯片、PCB电路板构成一个显示模块（Display Module），若干个显示模块连同控制电路及相应的构件构成一个显示模组（Display Panel），如图5-11所示。LED背景墙由多个显示模组拼接而成，并可按需求组合为不同规格和分辨率，形成CAVE式四面环绕或180°以上环形排列的大型背景墙结构，服务于电影虚拟化制作。

图5-11　由LED模组拼接而成的LED背景墙

在LED虚拟化制作中，多台计算机实时渲染输出虚拟场景视频信号，通过视频接口输入给对应LED控制器，控制器将信号发送给屏幕进行显示。同时，根据控制器带载限制，可按需求分配计算机与对应LED屏幕区域的映射关系。

（2）摄影机跟踪系统的搭建。

在摄影机跟踪系统的搭建方面，应当根据拍摄区域的大小、拍摄区域内环境的复杂程度、拍摄遮挡物的多少以及投资预算选取合适的摄影机跟踪系统。并且摄影机跟踪系统应当搭建在不影响摄影机拍摄的区域，即摄影机拍摄不到的区域。在搭建完成后，还需要经常对摄影机跟踪系统进行标定和校正，使其跟踪数据保持准确。

（3）实时渲染服务器的搭建。

在实时渲染服务器的搭建方面，由于实时渲染对计算机性能要求较高，拍摄者应当购买或组建性能较高的实时渲染渲染主机，并根据屏幕分辨率和屏幕总面积计算出每台渲染主机的渲染区域，以此购买足够数量的渲染主机。

2. 工程迁移优化

在完成了LED虚拟化制作环境的搭建后，我们需要从数字资产出发，根据画面效果图、概念设计图等资料，通过模型、材质、灯光、绑定、动画、特效等环节，制作符合摄影机内视效拍摄质量要求、满足实时渲染需求的数字资产。

在前期预演环节中，创作者将已完成的数字资产在实时渲染引擎中进行整合、优化，形成实时渲染引擎中的高质量、高性能场景，并结合镜头设计和现场制作的需要，在实时渲染引擎中设计开发出拍摄现场所需的各项功能，最后形成用于现场制作的实时渲染引擎场景工程。

3. 灯光布置

在LED虚拟化制作中，由于使用LED背景墙同时作为显示与照明设备，且系统中存在其他照明设备，需要匹配的内容较多。LED背景墙的发光特性导致其显色性受限，要让LED虚拟化制作系统准确地还原色彩，则需要进行色彩校正与照明匹配。

由于LED灯珠光谱较窄，而不同型号摄影机图像传感器的滤色器阵列（Color Filter Array，CFA）有差别，其拍摄的画面颜色会产生不同程度的偏移，因此内视锥画面需要根据摄影机型号进行相应的色彩校准。而外视锥的校准则需要考虑被摄物体的反射特性，其色彩校准的参考依据往往是被摄物反射后的光线，但为了使用不同被摄物体进行拍摄，将显色性更高的灯光阵列（Light Matrix）以及智能影视灯光设备作为主要光源也是一种解决方案。

因此，在实际拍摄中，需要将摄影机内视效拍摄的内视锥画面与提供环境照明及反射/投射影像的外视锥画面区分开来，以尽可能地减少内视锥对被摄主体的影响，再分别对两部分进行独立的色彩校正，此外还需要对光源的强度、位置、方向等光源的其他特性进行匹配。一个强大的照明控制系统能让创作者在实际拍摄中对现场光线进行调整、匹配，并针对照明效果进行艺术创作，最终辅助呈现更具真实感的画面。

4. 摄影机内视效拍摄

现场制作阶段，即现场拍摄得到合成后的最

终镜头的过程。在制作环境配置完毕后，创作者可以利用虚拟勘景系统调整数字资产，并根据场景及其在LED背景墙上显示的实际效果，在LED背景墙前进行前景的美术置景、现场灯光环境的搭建以及虚拟内容与现场环境的调整匹配工作。

拍摄过程中，仍可以根据实际拍摄的画面效果随时对上述部分进行高效调整。LED背景墙上的摄影机内视锥除了可以显示实时渲染画面外，还可以根据拍摄需求呈现蓝/绿幕背景，以供后期合成使用。大多数情况下，制作环境的软硬件配置相对固定，作为摄影棚的基础建设存在，而在影片项目有特殊需求时，也可以就软硬件配置进行针对性的调整。

现场制作环境包括LED背景墙显示系统、实时渲染计算中心、匹配与同步系统、交互控制系统、虚拟勘景系统。其中，在以现实搭景为主体、以LED背景墙为部分背景的高成本制作项目中，常常需根据实景对LED背景墙显示系统的搭建形态进行调整。

5.4.2 常见问题及解决方案

摄影机内视效拍摄虽然规避了蓝/绿幕实时抠像合成的数字资产质量不高、溢色等问题，但也产生了摩尔纹干扰、多屏同步等新的问题。

1. 摩尔纹干扰

摩尔纹（Moiré Pattern）是摄影机直接拍摄LED背景墙面临的最大干扰。摩尔纹其实是物理叠加原理所产生的一种现象，如图5-12所示，实际上就是不同物体之间发生了波形干涉现象。在数字成像领域，由于图像传感器（CCD、CMOS）排列方式具有一定的空间频率，而这个空间频率与图像传感器的分辨率有一定的关系。所以，当拍摄的对象具有与图像传感器接近的频率时，就容易出现摩尔纹。同时，当拍摄对象的频率高于图像传感器的空间频率时，也容易出现摩尔纹，这是因为当拍摄对象的频率高于图像传感器的空间频率时，图像传感器无法解析出图像的高频部分，导致图像传感器能够解析的图像频率与自身空间频率接近，这样摩尔纹也容易出现。LED的屏幕是由无数个小的LED灯珠组成，

发光的灯柱之间有许多不发光区域，LED灯珠发光照亮其他不发光的区域，这也是LED大屏的发光原理。由于这种发光原理，LED大屏具有了一定的空间频率，所以在拍摄以LED大屏为背景的拍摄对象时，很多时候会出现摩尔纹。理想情况下，当摄影机的图像传感器的分辨率与镜头的分辨率（解像力）具有以下关系：镜头的分辨率乘以放大倍数远小于图像传感器的分辨率时，不会出现摩尔纹。但在实际中，镜头分辨率往往超过图像传感器的分辨率，这也是摩尔纹容易形成的原因。此外，在实际拍摄中，镜头光心到屏幕距离、镜头焦段、光圈大小、对焦距离、拍摄方向与法线的垂直和水平夹角等因素，都会对摩尔纹的多少产生影响。

图5-12 摩尔纹产生原理

因此，在进行摄影机内视效拍摄时，通常有两种方式可以减弱或避免摩尔纹，而这两种方式分别是从硬件方面和拍摄方法方面解决的。首先，在硬件方面，LED显示屏的像素间距是一项关乎屏幕质量优劣的重要指标，像素间距决定了LED显示屏的像素密度（Pixels Per Inch，PPI），而这也间接影响了摄影机内拍摄画面的摩尔纹的多少，因此在预算足够的情况下，我们应当选取像素间距较小的LED显示屏，这样可以大大地减弱摩尔纹对于拍摄的影响。另一方面，在拍摄过程中，通常需要让拍摄主体向前，与LED背景墙保持一定的距离，并且使LED屏幕显示的背景置于焦外，而这也是避免摩尔纹的最佳方式。

2. 多屏同步问题

摄影机内视效拍摄通常都会使用点距较小的LED屏幕作为LED背景墙。而这也代表着，我们

的整个LED背景墙的分辨率是非常高，采用单计算机进行实时渲染，其渲染能力通常会不足，渲染帧率很难满足拍摄的需求，因此我们需要使用多台计算机分区域地对虚拟画面进行渲染。在渲染时，多台计算机需要连接在同一局域网下，并且配置相同的实时渲染引擎和资产，在接收到主节点的指令后开始渲染工作。

不同于一般的LED屏幕，摄影机内视效拍摄所使用的LED背景墙通常不是一个平面，经常会有曲面或是不规则的形状，这时我们就需要根据LED屏幕的形状，将虚拟场景投影到LED背景墙上，再根据投影关系进行逐像素的渲染。

与此同时，多台计算机渲染同一画面也常常会因不同步而产生画面撕裂的情况。对于这种情况，我们可以基于网络进行多台计算机间的软同步或者通过Genlock信号完成多台计算机显卡的硬件同步。

5.5 XR 实时合成

本节将详细介绍XR实时合成的具体实现步骤，以及拍摄时的常见问题及解决方法。

5.5.1 实时合成步骤

进行XR实时合成，首先需要搭建拍摄环境，再设计场景，之后调试测试进行拍摄。

1. 拍摄环境搭建

XR实时合成目前主要分为两类：一类是直接在现实画面中进行XR实时合成，一类是利用LED作为背景墙的XR实时合成。

如果我们把最终画面分为背景层、拍摄主体和前景层，那么直接在现实画面中进行XR实时合成的拍摄类型中，现实画面就包含了背景层和拍摄主体，我们只需要在画面中叠加一个AR前景层，而利用LED作为背景墙的XR实时合成，其背景层即为LED背景墙投射出的画面和通过扩展现实技术扩展出的画面，我们要在此基础上为拍摄主体叠加一个AR前景层，因此这两种不同的XR实时合成的类型的拍摄环境搭建是有所差异的。

对于在现实画面中进行的XR实时合成，我们需要提前考察现场，确定场景大小，根据场景制定现场的摄影机跟踪方案并进行搭建，放置媒体服务器和直播设备并进行连接和测试。

而对于利用LED作为背景墙的XR实时合成，我们需要先搭建由多个LED模组所组成LED的背景墙，并采用配套的LED控制器和拼接器实现同步显示。与此同时，需要架设好媒体服务器和渲染服务器，并将其与LED控制器连接，通过LED控制器将HDMI、SDI等不同格式的输入视频信号发送至LED屏幕进行显示。完成了LED背景墙的搭建后，还需根据现场拍摄环境制定摄影机跟踪方案，并完成摄影机跟踪系统的搭建。

2. 场景设计

在完成了拍摄环境的搭建之后，就需要开始对XR实时合成进行场景设计。同样地，对于在现实画面中进行的XR实时合成和利用LED作为背景墙的XR实时合成，我们的场景设计的步骤和方法是不同的。

对于在现实画面中进行的XR实时合成，我们可以在视觉设计软件中根据真实场景大小和布局搭建虚拟的场景，并可在搭建完成的虚拟场景中任意漫游，并设计实时合成方案，确定内容分辨率、编码方式、帧率、可视角度、摄影机机位等技术参数。图5-13所示为disguise公司利用d3 Designer为防弹少年团现场XR实时合成所进行的场景设计预演。

图5-13　d3 Designer制作的现场XR实时合成预演

而对于利用LED作为背景墙的XR实时合成，则首先要在实时渲染引擎中根据需求搭建出场景，再将场景进行分层，即背景层和AR前景层，这样在拍摄时背景层会一直置于拍摄主体之后，而AR前景层则会置于拍摄主体之前。随后，进入视觉设计软件，按照LED背景墙真实尺寸建立出虚拟的LED背景墙，并与实时渲染引擎的工

程进行联动。

3. 调试和测试

在完成了场景设计之后，就需要在现场进行拍摄测试以及调试了。同样地，对于在现实画面中进行的XR实时合成和利用LED作为背景墙的XR实时合成，调试和测试的步骤和方法是不同的。

对于在现实画面中进行的XR实时合成，需要在现场拍摄测试，具体测试包括了信号的传输是否稳定，现场的摄影机跟踪是否稳定，XR实时合成的透视是否正确等。对于出现的问题需要尽快在现场完成调试，确保正式拍摄时万无一失。此外，一些XR实时合成的内容具有一些特殊效果，也需要与拍摄主体，如演员进行沟通和测试，确认拍摄主体的动作与特殊效果可以完全合拍、相得益彰。

而对于利用LED作为背景墙的XR实时合成，需要测试和调试的内容除了信号的传输是否稳定，现场的摄影机跟踪是否稳定，整体画面的透视是否正确以外，还包括LED背景墙色彩是否正确还原，扩展现实部分内容与实拍部分是否衔接等。在完成调试工作后，同样需要与演出者进行沟通和走戏，以提高正式拍摄时的拍摄效率。

在完成了上述的步骤之后，现场拍摄时只需按照计划进行拍摄和XR实时合成，便可以获得优秀的效果。

5.5.2 常见问题及解决方案

XR实时合成与摄影机内视效拍摄一样，也存在摩尔纹干扰的问题，此外也会面临场景交互的问题。

1. 摩尔纹干扰

与摄影机内视效拍摄一样，利用LED作为背景墙的XR实时合成也会面临摩尔纹的干扰，因此我们同样可以通过将LED屏幕显示的背景置于焦外或者选取像素间距较小的LED屏产品来一定程度地规避这些问题。

2. 场景交互问题

在XR实时合成的案例中，往往都需要拍摄主体与实时合成背景进行交互，尤其是XR实时合成，目前应用最多的场景便是演唱会、MV、虚拟演播室等，其交互内容非常多且复杂，并且需要运用XR实时合成的项目大多是现场直播，更加需要做到交互方面的万无一失。

对于XR实时合成的场景交互来说，最能够提高其交互准确度的便是采用LED作为背景墙的XR实时合成，因为拍摄主体可以通过旁边的LED屏幕看到目前背景的内容，这也大大降低了表演的难度。而对于在现实画面中进行的XR实时合成，就需要演员多次彩排，找到与XR实时合成内容交互的时间点，以此确保交互的正确性。

5.6 思考练习题

1. 实时合成有哪些典型类型？分别涉及哪些关键技术？

2. 基于蓝/绿幕的实时抠像合成，包含哪些典型合成步骤？

3. 什么是摄影机内视效拍摄？该流程有哪些优势？在使用中又有哪些制约因素？

第 6 章 投影与显示技术

高质量的显示系统是电影虚拟化制作的硬件基础之一。近年来，随着制造材料和生产工艺的进步，支持高动态范围（High Dynamic Range，HDR）内容的显示技术已成为显示领域发展的最新趋势。其中，以LED为原材料，采用直视型显示（Direct View Display）技术的屏幕，可实现远高于传统投影式放映机的动态范围，同时还规避了投影显示技术的其他诸多不足，不仅成为下一代数字电影放映技术的有力竞争者，同时也成为电影虚拟化制作环节中摄影机内视效拍摄（In-Camera VFX）的重要硬件组成部分。本节将分别介绍投影显示技术与直接显示技术的代表性成果，并就LED屏幕的原理和特性深入展开讲解。

6.1 投影显示技术

投影显示是一种通过光线将图像或视频投射至屏幕上的技术，根据不同显示原理，可以分为CRT投影、LCD投影以及DLP（DMD）投影，根据发光光源的不同，数字电影放映机可以分为气体放电光源和激光光源两种。

6.1.1 CRT 投影

CRT投影技术（CRT Projector）诞生于20世纪50年代，是最早的投影技术，其使用小型、高亮度的阴极射线管（Cathode Ray Tube，CRT）作为图像生成元件，将镜头置于CRT正前方以聚焦图像并放大到大银幕上。CRT投影机把输入信号源分解并输出到红（R）、绿（G）、蓝（B）3个CRT的荧光屏上，荧光粉在高压作用下发光，系统放大、会聚，在大屏幕上显示出彩色图像。典型的CRT投影机产品如图6-1所示。

图6-1　CRT投影机

CRT投影技术的优点是寿命长、显示图像色彩丰富、还原性好，具有丰富的几何失真调整能力；缺点是亮度较低，操作复杂，体积庞大，对安装环境要求较高。此种投影技术当前已经被淘汰。

6.1.2 LCD 投影

LCD投影（LCD Projector）技术是投射式投影技术，按内部液晶板的片数可分为单片式和三片式两种，现代液晶投影机大都采用三片式LCD板，其原理如图6-2所示。三片式LCD投影机是用红、绿、蓝三块液晶板分别作为红、绿、蓝三色光的控制层。光源发射出来的白光经过镜头组后会聚至分色滤光镜组，分色滤光镜将红、绿、蓝光依次分离出来，经由反光镜投射到三片式LCD的三块液晶板上。每块液晶板都包含数百万计的

像素单元,可通过改变液晶排列方式调节每个像素的透光量。三色光透过液晶板后在棱镜中会聚,由投影镜头投射到投影幕上形成一幅全彩色图像。三片式LCD投影机比单片式LCD投影机具有更高的图像质量和更高的亮度。

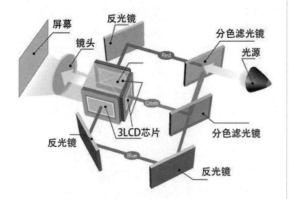

图6-2 三片式LCD投影机原理示意图

LCD投影技术所产生的图像色彩饱和度好,色彩层次丰富,但在文本边缘大都有阴影和毛边,在近距离观看大尺寸图像时,可以明显分辨出像素点间隙。

6.1.3 DLP(DMD)投影

美国德州仪器公司于1987年研发出的数字光处理技术(Digital Light Processing,DLP),当前已经成为数字电影放映的主流技术。DLP技术的核心是数字微镜器件(Digital Micromirror Device,DMD),这是一种采用机械和电子技术结合制造的芯片(见图6-3),其上整齐排列着数百万块微型反光镜片,每块微小的镜片底部通过铰链连接在CMOS基底芯片上,对应于它所投影的数字影像的一个像素。

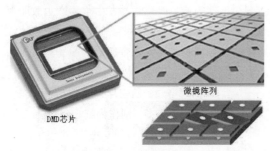

图6-3 DMD芯片

在工作时,投影机灯箱中发出的光束投射到DMD芯片上,芯片中的微镜片在铰链的带动下,受信号控制进行高速的摆动,铰链使微镜片转动朝向或者背向投射光线。当镜面面向光源时,光线就反射进投影镜头里,进而投射到银幕上;而当镜面背向光源时,光线就会反射到光吸收器件上。数字影像经过处理器的计算后,被编码成比特流,DMD芯片就根据这个比特流,让每一块芯片每秒钟摆动上万次。镜片转向光源的次数越多,银幕上看到的光就越亮。通过这种方式,DMD芯片能够将视频或图像信号转换为细节极为丰富的灰阶图像,如图6-4所示。

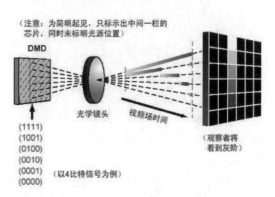

图6-4 DMD芯片工作过程示意图

根据不同的组成结构及工作原理,DLP系统主要分为单片和多片两类。三芯片DMD系统就是采用三块DMD芯片组成的DLP系统,它使用一组分光棱镜来分解和重组色彩。光被分解成红、绿、蓝三色后,分别投射到代表红、绿、蓝信号的DMD芯片上。红、绿、蓝三束单色光在三芯片DMD上反射后,又一次进入分光棱镜,三原色光重新组合后,影像通过放映镜头投到银幕上,如图6-5所示。使用三个芯片的投影机,适合表现最高水平的亮度和影像质量。这些安装位置固定的投影机适合用于大型影院和展示大厅,在数字电影的校色环节上的应用也越来越多。现今的DLP数字电影放映机都是基于这种三芯片DMD系统结构。

与LCD投影显示方法不同,DMD没有"背景亮度"的影响,特别是影院级别的DMD芯片经过特殊处理,背光反射时本底噪声更低。由于各个小镜子非常接近,而且每个镜子以90%以上的面积进行反射(镜片中央部分不是镜面),像素之间缝隙极小,影像轮廓因此而相当平滑,同时

能够获得出色的清晰度。微型镜子的连接铰链可以翻转1.7万亿次,使用寿命约为95年。

根据应用需求的差别,DMD芯片的分辨率从低到高有多种选择,目前数字电影放映机使用的是2048×1080的芯片。2011年,TI又推出了基于4K技术的芯片,分辨率达到了4096×2160,充分满足了数字电影拷贝放映的DCI规范及ISO标准的要求。

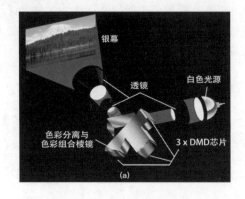

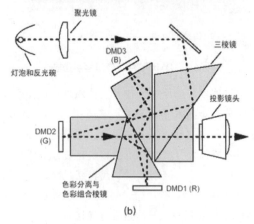

图6-5　三芯片DMD系统工作原理示意图

6.1.4　数字电影放映机光源

当前主流的数字电影放映机(投影机)光源主要是气体放电光源,它利用电极间施加高压电,击穿其间的放电气体而产生弧光的原理制成。除了气体放电光源,激光光源已成为近几年新兴的投影光源。

1. 气体放电光源

气体放电光源(Gas-discharge Light Source)是迄今为止紫外辐射源的主要形式,其电弧单位长度功率从0.1~400 W/cm,辐射光谱范围覆盖紫外区域,效率最高达60%,寿命为100~1000小时。正常状态下的气体不是导体。但当气体原子受到具有一定能量的电子碰撞时,会被激发和电离而发光。当放电电流较小时,放电处于辉光放电阶段;随着放电电流增大到一定程度,气体放电呈低电压大电流放电,这就是弧光放电。生活中常见的超高压汞灯、金属卤素灯就是此类光源。

当前主流数字电影放映机采用的氙灯属于典型的气体放电光源,它最显著的优点就是其辐射光谱能量分布与太阳光非常接近,色温约为6000 K,且一经燃点,几乎是瞬时即可达到稳定的光输出,并可瞬时亮灭,非常适合影片放映需求和色彩表现。

2. 激光光源

激光(Laser)是通过刺激原子导致电子跃迁释放辐射能量而产生的具有同调性的增强光子束,具有定向发光、单色性极好、亮度极高、能量密度极大等优点,且应用广泛。将激光技术应用于光源,可充分利用激光波长的可选择性和高光谱亮度的特点,使显示影像具有更大的色域表现空间。此外,激光光源(Laser Light Source)还具有高光能利用率、高亮度、长寿命、低衰减等特点,是非常理想的显示光源。3P(3 Primaries)即三基色激光光源放映机,是由红、绿、蓝三种颜色独立的激光发射器为核心构建的。

由于激光光源波长带宽非常窄,相同带宽条件下容易获得更大的色域,使得放映影像质量得到极大的提升。但同时因为窄带激光本身具有高度相干性的特点,也容易发生干涉产生散斑现象,即在投影画面中会出现明暗相间的颗粒状的斑点,或者说是噪点。在金属银幕和高亮度的画面中,散斑现象尤其明显。

6.2　直接显示技术

直接显示是一种将图像或视频直接显示在屏幕上的技术,分为自发光和非自发光两种不同的显示类型。

6.2.1 自发光

自发光显示是利用某些材料的特殊性质将电信号转换为光信号从而实现显示效果，不同的自发光显示技术有不同的结构和材料，包括CRT、LED、OLED、Micro LED等。自发光显示的优点在于每个像素点都能独立发光，色彩还原能力高；能够实现完全的黑色，对比度高；不会因为角度的改变影响图像观感，视角广等。缺点则在于材料寿命易受光照影响，亮度和持久性有所限制，成本较高等。

1. CRT

CRT显示技术是一种基于阴极射线管的电致发光（Electroluminescence，EL）显示技术。阴极射线管结构如图6-6所示，主要由电子枪、偏转线圈、荫罩、荧光粉图层、玻璃外壳组成。电子枪中的阴极灯丝加热发射出大量电子，通过阴极外侧的栅极后，在加速和聚焦电压的作用下汇聚成电子束。电子束在高压阳极的作用下获得巨大能量，在水平、垂直偏转线圈的共同作用下进行水平、垂直扫描，最终穿越荫罩的小孔或栅栏撞击荧光粉。荧光粉受到高速电子束的轰击后发出亮光，显示影像。

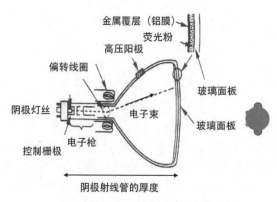

图6-6 阴极射线管结构示意图[①]

图6-7所示为荫罩式彩色阴极射线管的结构图。它的荧光屏内壁上涂有三种不同的荧光粉，在电子束的撞击下，分别发出红、绿、蓝三种原色光。为了使电子束准确地射击到自己的位置上，在电子枪与荧光屏玻璃外壳之间加了一块薄板（荫罩），荫罩上布有30万至50万个小孔，一个小孔对准一组三原色荧光粉，电子束只有准确地穿过小孔时，才能打击到荧光粉上。相邻原色发光点的距离很近，发光点又极其微小，因此人眼在观看时，由于混色效应，分辨不出是三个原色点，所以只能看到一个混色点。混色点的颜色则由三个原色点的色度比例来决定。无数个颜色不同的混色点就构成了我们看到的彩色图像。三枪显像管由于其亮度低和三点会聚问题等固有的缺点，后被单枪式显像管所代替。

图6-7 彩色阴极射线管的剖面图[②]

1-三只电子枪；2-电子束；3-聚焦线圈；4-偏转线圈；5-阳极接点；6-隔离红绿蓝电子束的荫罩板；7-涂有红绿蓝荧光剂的荧光层；8-涂有荧光粉的荧光屏内壁放大图

彩色CRT技术自20世纪50年代发明以来，因其显示性能优异、响应速度快、寿命长、性价比高等优势，曾经在电子显示领域垄断了几十年。但由于CRT显示器体积和重量较大，存在几何畸变、色斑、残影等问题，且其中的重金属容易对环境造成污染，因此该技术后来逐渐被其他电子显示技术取代。

2. LED

LED显示技术是基于发光二极管（Light-Emitting Diode，LED）的显示技术，将在后面的章节中详细介绍。

3. OLED

有机发光二极管（Organic Light-Emitting Diode，OLED）是有机半导体材料和发光材料在电场的驱动下，通过载流子注入和复合而导致发

① 图片来源：阴极射线管显示器（CRT）的构造与原理 - StockFeel 股感
② 图片来源：阴极射线管 - 维基百科，自由的百科全书

光的器件。图6-8所示为其原理示意图。

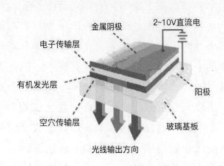

图6-8　OLED发光原理示意图①

OLED的基本结构是由一薄而透明具有半导体特性的铟锡氧化物（ITO）与阳极相连，金属电极为阴极。整个结构层中包括空穴传输层（HTL）、发光层（EML）与电子传输层（ETL）。当电力供应至适当电压时，阳极空穴与阴极电荷就会在发光层中结合，产生光亮，依其配方不同产生红、绿、蓝三原色，构成基本色彩。

OLED显示技术的优点包括：全固态器件，寿命长；自己发光，不需要背光；可视度和亮度均高；低电压供电，效率高；响应时间快，对显示快速运动物体有利，不会造成拖尾现象；厚度薄，可以弯曲，从而实现柔性显示等。基于上述优势，OLED技术在2010年后开始广泛应用于平板电视、智能手机、数码相机等显示领域。但由于OLED在发光过程中不断产生化学反应，其发光强度会出现衰减，因此使用寿命较低，且易发生"烧屏"现象。

4. Micro LED

微发光二极管显示器（Micro LED）技术，是指以自发光的微米量级的LED为发光像素单元，将其组装到驱动面板上形成高密度LED阵列的显示技术。由于Micro LED芯片尺寸小、集成度高和自发光等特点，在显示方面与LCD、OLED相比在亮度、分辨率、对比度、能耗、使用寿命、响应速度和热稳定性等方面具有更大的优势。

与大尺寸LED相比，LED的微缩化技术提高了LED的内量子效率，降低了LED的导通电阻，

器件整体的电流均匀性更好，即提高了LED的光电转换效率，因此 Micro LED 理论上可实现低能耗高亮度的指标要求。随着Micro LED 显示技术的逐步成熟，其应用将从平板显示扩展到AR/VR/MR、空间显示、柔性透明显示、可穿戴/可植入光电器件、光通信/光互联、医疗探测、智能车灯等诸多领域。

6.2.2　非自发光

非自发光显示是利用外部光源的照射实现显示效果，不同的非自发光显示技术有不同的结构和材料，包括LCD、QLED、Mini LED等。非自发光显示的优点在于采用额外的背光源，亮度高；材料不受光照影响，寿命长；成本较低等。缺点则在于背光源的存在使之无法实现完全的黑色，对比度低，视角狭窄等。

1. LCD

液晶显示技术（Liquid Crystal Display，LCD）是继CRT后发展得最为成熟的电子显示技术之一，其应用非常广泛，从电子表的微型屏幕到投影大屏幕都有涉及。

液晶是液态晶体的简称，是介于晶体和液体之间的一种物质状态。在一定的温度范围内，液晶具有晶体各向异性的双折射性，即晶体的各个方向对光的折射率不一样；有液体的流动性和连续性，即没有固定的形状能够随盛装的容器形状而定的特性。在外加电场的作用下，液晶分子的排列会发生变化，从而使其光学性质变化，这称作液晶的电—光效应。

目前最为常见的LCD显示器是薄膜晶体管液晶显示器（Thin film transistor liquid crystal display，TFT-LCD）。TFT-LCD面板结构如图6-9所示。背光模组作为光源发出非偏振光，通过下层垂直偏光片过滤为垂直偏振光。当施加电压时，正负电极与薄膜晶体管层共同产生电场，控制液晶分子的偏转角度，从而改变通过液晶分子的偏振光的偏转角度，最终影响通过水平偏光片的光量，实现了像素的亮暗控制。出射光经过彩

① 图片来源：有机电子元件 (Organic Electronic Devices) . 国立暨南国际大学

色滤光片，形成红、绿、蓝三种颜色的子像素，构成面板上的影像画面。

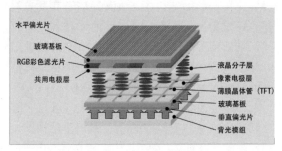

图6-9　TFT-LCD结构示意图[①]

与CRT技术相比，LCD显示技术具有紧凑、轻薄、功耗低、平面稳定性好、无闪烁、屏幕大小可伸缩性好等优势。目前最大的LCD显示屏可以大到65英寸，小的可以使用到数码相机和手机上。其体积和重量均比CRT要小许多；清晰度高；功耗小，只有同面积CRT电视机的1/10～1/7。但是在亮度、对比度、显示角度和响应时间上面，LCD技术相对要差一些，同时该技术也存在部分类型可视角度窄、背光不均匀、"漏光"等问题。

2. Quantum-Dot LED

QLED显示技术是一种基于量子点（Quantum Dot，QD）的特殊光电性质而产生红、绿、蓝三原色以作为显示应用的技术。量子点发光频谱集中，可以发出更加纯净的红、绿单色光，较之LED背光的荧光粉发光效率更高。根据原理，该技术可分为光致发光量子点（Photo-emissive Quantum Dot）和电致发光量子点（Electro-emissive Quantum Dot）两类。

光致发光量子点技术是一种非自发光显示技术，是当前QLED所采用的主要技术，其原理是将量子点制作成量子点薄层，并将该层置入LCD的背光模组（Backlight Unit，BLU）中，激发荧光粉发光。相较于传统液晶显示器，光致发光量子点技术能够有效提升背光亮度，并避免三色滤光片之间的色彩串扰，实现更高的背光利用率并提升显示色域。该技术也同样应用在基于彩色滤光片的OLED显示设备上，如QD-OLED电视。

电致发光量子点技术是一种自发光显示技术，又称为QD-LED技术，目前仍处于实验阶段。其原理类似于主动矩阵有机发光二极管（Active-matrix organic light-emitting diode，AMOLED）和Micro LED，是将电流直接施加于各像素中的无机纳米粒子，使像素直接发光。QD-LED显示器可用于制造大尺寸显示设备，并能够有效解决OLED寿命短的问题，具有良好的技术前景。

3. Mini LED

Mini LED技术主要指Mini LED背光技术，通过将Mini LED背光与LCD结合，可以大幅提升LCD在对比度和运动模糊方面的性能，同时保持超薄厚度，使LCD技术升级到新的台阶。

根据《Mini LED商用显示屏通用技术规范》团体标准，Mini LED定义为：芯片尺寸介于50~200 μm之间的LED器件。针对LED背光，在现行LCD显示器架构的基础上将LED背光源芯片尺寸微缩至 50~200 μm，并矩阵式密集排布在背光模块中，实现对液晶显示屏背光照明。LCD在HDR分区精细度上取决于背光源亮度区域调节的精细度和规模，而Mini LED 采用直下式的设计，相对于侧背光式LED实现了更小范围的区域调光，达到了高动态范围的HDR屏幕效果。该设计的颜色性、色彩对比度和节能方面比OLED更好，同时可以搭配柔性基板，可以配合LCD曲面化，也能够在保证画质的情况下实现类似 OLED的曲面显示；得益于 LED产业链和LCD产业链的成熟，Mini LED的背光模组成本仅为同尺寸OLED的60%左右。

6.3　LED 显示技术

基于发光二极管自发光的LED显示技术，相较于传统投影显示技术在亮度、对比度、均匀度等方面有显著优势，能够更为真实地还原环境作为拍摄背景，并且能够提供动态光照，随着技术的不断进步各项指标的不断提升，LED显示技术成为电影虚拟化制作得以快速发展的硬件基础。

[①] 图片来源：Technology : LCD Basics | Japan Display Inc.

6.3.1 LED 显示技术原理及发展概述

发光二极管是一种可将电能转化为光能的固态半导体元件，其结构如图6-10所示。LED的早期发展可分为如下阶段。

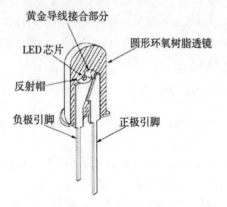

图6-10 LED结构图[①]

1. 基础研究阶段

1907年，Henry Joseph Round在碳化硅（SiC）晶体触点间施加电压时观察到发光现象，但由于亮度太低而放弃研究。1920年代，Bernhard Gudden和Robert Wichard从铜与锌硫化物中提炼黄磷发光。1936年，George Destiau提出"电致发光"术语。

1951年，K. Lehovec等人解释碳化硅发光原理，即载流子注入P-N结区后电子和空穴复合导致发光。随后，基于砷化镓（GaAs）的P-N结制备技术迅速发展。

1962年，通用电气、IBM、Monsanto公司联合开发出发红光的磷砷化镓（GaAsP）半导体化合物，推动了LED进入商业化历程。

2. 商业应用阶段

1965年，Monsanto与HP公司推出基于磷砷化镓的红色LED并投入商用，发光效率约为0.1 lm/W，波长650~700 nm。1968年，氮掺杂工艺的进步使磷砷化镓发光效率达到1 lm/W，可发出红光、橙光、黄光。

20世纪70年代，以磷化镓（GaP）、磷砷化镓为材料的红、黄、绿光LED显示产品，开始大量应用于指示灯和文字显示灯领域。

20世纪80年代，砷化铝镓（GaAlAs）等新材料应用于LED结构中，大大提高了其发光效率，可发出发光效率10 lm/W的红光。随后业界又推出同等效率的磷化镓绿光LED。20世纪90年代，东芝和HP公司研制出基于磷化铝镓铟（InGaAlP）的橙色和黄色高亮度LED。

1993年，中村修二所在的日亚化工实现了氮化铟镓/氮化镓（InGaN/GaN）量子阱结构，大幅提高蓝光LED发光效率，随后蓝光LED实现量产。1995年，日亚化工又研制出基于氮化铟镓/氮化铝镓（InGaN/AlGaN）双异质结的超高亮度蓝光LED。至此，LED户外全彩显示屏成为现实。

20世纪90年代末，白光LED快速发展。单芯片白光LED由InGaN蓝/紫外光LED经不同颜色荧光粉转换而成，多芯片白光LED则由红、绿、蓝、黄LED的单色光组合而成。白光LED接近日光，成为取代白炽钨丝灯和荧光灯的替代品，广泛用于照明、显示领域。

6.3.2 LED 显示技术的应用历史

1969年，惠普公司发布5082-7000型数字指示器（见图6-11），标志着世界首款商用数字智能LED显示屏的诞生。该指示器使用集成电路，内置BCD（Binary-Coded Decimal）解码器，可将输入信号以数字形式显示，可发出波长为655 nm的红光，峰值亮度达200 fL。

图6-11 惠普5082-7000型数字指示器

[①] 图片来源：刘全恩. LED 的原理、术语、性能及应用 [J]. 电视技术，2012，36（24）：46-53.

早期LED模型为单色设计,直到蓝光LED发明后,全彩LED开始普及并应用于大型显示器中。1997年,Mark Fisher为U2乐队巡回演唱会设计了宽52 m、高17 m、含有15万像素点的LED显示屏,以75 mm的像素间距,在较远的观看距离下实现视频显示,如图6-12所示。

图6-13　美国拉斯维加斯弗里蒙特街体验LED天幕

图6-12　1997年U2演唱会使用的户外LED显示屏

2004年,LG公司将美国拉斯维加斯弗里蒙特街体验(Fremont Street Experience)的白炽灯天幕材料替换为长426 m、宽38 m、由1250万LED像素点组成的超大LED显示屏,成为当时世界上最大的户外LED显示屏,如图6-13所示。

1987年,Eastman Kodak公司的Ching W. Tang和Steven Van Slyke发明了第一款基于双层有机结构的OLED,标志着OLED的兴起。1997年,第一款商用OLED进入市场。OLED的像素同样为自发光,对像素点的控制更加精准,其有机塑料层轻薄且富有柔韧性、可弯折并应用于多种环境中。近年来,OLED广泛应用于电视显示屏、手机屏幕等领域。

2014年以来,随着封装工艺的进步,小间距LED显示屏获得快速发展。小间距LED显示屏可大幅提升传统LED显示屏的分辨率及色彩,目前三星、LG、洲明、利亚德、雷迪奥等企业均已实现大规模量产。LED与当前其他常见平板显示技术的特性对比如表6-1所示。

表6-1　LED与当前其他常见平板显示技术的特性对比

技　术	LCD	OLED	Mini LED	Micro LED
发光原理	背光	自发光	背光	自发光
像素间距	/	/	< 100 μm	< 10 μm
对比度	约 5000∶1	接近无限大	接近无限大	接近无限大
反应时间等级	毫秒(ms)	微秒(μs)	纳秒(ns)	纳秒(ns)
功耗	高	中	低	低
使用寿命	中等	较低	长	长

2017年3月,韩国三星电子(Samsung)公司首次展示了其Onyx Cinema LED电影屏产品(见图6-14),并于5月申请通过DCI认证。该产品标志着电影放映行业迎来重大变革,电影放映银幕开始了从被动式非发光体迈入了主动式自发光体的进程。2018年2月4日,国内首家采用三星Cinema LED电影屏的影厅在上海五角场万达影城开业。该屏幕宽度达到10.3 m,高度为5.8 m,分辨率为4 K(4096×2160),峰值亮度达146 fL(500 nit),约是传统影院银幕亮度的10倍。即使是IMAX影厅的银幕,亮度也大约仅有三星该屏幕的1/5。随着相关技术的快速发展,国内外已有多家企业开始研发用于LED电影放映的屏幕产品,截至2021年,Sony、LG、洲明等企业的产品

相继通过DCI认证。

随着具有高亮度、广色域的小间距LED产品逐渐开始作为显示设备进入电影行业，其动态范围广、亮度高、寿命长、工作稳定可靠等特点，使得其逐渐能够满足高质量影像显示的需求。LED屏幕的像素排列愈加紧密、灯珠间的距离愈来愈小，灯珠的参数也不断提高，从而能够在大屏上显示高分辨率、高动态范围、广色域的画面，一定程度上可以满足与真实世界的光环境进行匹配的需求，因此为基于LED背景墙的电影虚拟化制作带来了实现的可能性。LED显示技术的进步是电影虚拟化制作得以快速发展进入电影制作领域的硬件基础。

图6-14　三星Onyx Cinema LED电影屏

6.3.3　LED发光原理和关键特性

本节将介绍LED的发光原理及关键特性。

1. LED的发光原理

与普通二极管相同，LED的核心部分为P-N结，即P型半导体和N型半导体之间的过渡层。P型半导体是空穴浓度远大于电子浓度的杂质半导体，N型半导体是电子浓度远大于空穴浓度的杂质半导体。

LED的发光原理是电致发光效应。当施加正向电压时，由于P-N结具有单向导电性，电流从P区流向N区，称之为正向偏置。在P-N结附近，从P区注入N区的空穴与N区的电子复合，从N区注入P区的电子与P区的空穴复合，使电子跌落到较低能量级，同时以光子形式释放能量，产生自发辐射的荧光，如图6-15所示。

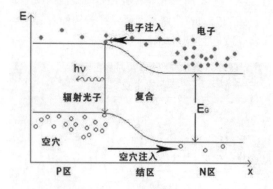

图6-15　LED发光原理示意图[①]

2. LED发光的波长

LED发光的颜色由波长决定，而波长由组成P-N结的半导体材料的禁带宽度（Band Gap）决定。禁带宽度指导带与价带之间的带隙能量，主要取决于半导体材料的晶体结构和原子的结合性质等因素。半导体的禁带宽度越宽，导通电压越高，载流子复合释放出的光子能量越大，从而发光波长越短。波长λ（单位：nm）与禁带宽度E_g（单位：eV）的关系公式如下：

$$E_g = h\nu = \frac{hc}{\lambda}$$

其中，h为普朗克常数，ν为电磁辐射频率，c为光速。

硅（Si）、砷化镓和氮化镓在室温下的禁带宽度分别为1.24 eV、1.42 eV和3.40 eV。要发出波长为460 nm的蓝光，需要禁带宽度为2.7 eV以上的宽禁带半导体，如氮化镓。这也是研究氮化镓以实现蓝光LED的物理原因。

3. LED发光的亮度

在光度学中，常用的物理量包括光通量、发光强度、照度、亮度等，如表6-2所示。其中亮度是用来评价LED的重要光学指标。

① 图片来源：Understanding the Cause Fading LEDs | Digikey

表 6-2 国际单位制光度单位

物理量	含义	表达式	单位
光通量（Φ）	人眼感觉到的光辐射功率，即单位时间内某波段辐射能量与该波段相对视见率的乘积	$\Phi = K_m \int_{380nm}^{780nm} P(\lambda)V(\lambda)d\lambda$	流明（lm）
发光强度（I）	光源在给定方向上，单位立体角内发出的光通量	$I = \dfrac{d\Phi}{d\omega}$	坎德拉（cd）
照度（E）	被照物体表面（入射表面）每单位面积所接收的光通量	$E = \dfrac{d\Phi}{ds}$	勒克斯（lx）
亮度（L）	光源表面（自发光体或反光表面）一点处单位面积在给定方向上的发光强度，与该单位面积光源在垂直于此方向的平面上的正交投影面积之比	$L = \dfrac{dI}{ds\cos\theta}$	坎德拉每平方米（cd/m²）

注：K_m 为最大光谱光效势能（683 lm/W），$P(\lambda)$ 为辐射通量，$V(\lambda)$ 为国际照明委员会（CIE）规定的明视觉标准光谱光视效率函数，λ 为波长，ω 为立体角，s 为面积，θ 为给定方向与单位面积元法线方向的夹角。

调节LED显示屏像素发光亮度的常见方法包括电流调节法和脉冲宽度调制法。

电流调节法，指的是在一定的正向电流范围中，LED发光的亮度与正向工作电流强度成正相关，且近似为线性关系，因此可通过调整正向工作电流来调整LED的亮度。该方法通过调节电阻值实现，不太容易应用于实际设计中。

脉冲宽度调制法（Pulse Width Modulation，PWM），指的是通过改变电流的脉冲宽度（占空比），实现对LED亮度的调节。在交流电压下，只有正向电压能将LED点亮，这使LED以交流电频率闪烁。根据塔尔博特-普拉托定律，当光脉冲闪烁频率高于人眼临界闪烁频率时，人眼感受到恒定光。占空比，是指LED像素在一个扫描周期内的导通时间与扫描周期之比，占空比越大则LED亮度越高。

4. LED发光的视角

LED发光的视角（View Angle）有两种不同的定义。

根据SJ/T 11141-2017标准定义，观察方向的亮度下降到LED显示屏法线方向亮度的一半时，同一平面的两个观察方向与法线方向的夹角称为视角，视角分为水平视角和垂直视角。

而依照行业定义，当LED在某一方向的光强为法线方向光强的一半时，该方向与法线的夹角称为LED的半值角（半功率角），将半值角的两倍称为LED的视角。根据该定义，一个水平视角为120°的LED的发光强度分布如图6-16所示。

图6-16 LED相对光强与水平辐射角度关系示意图[①]

LED的视角由LED封装的材料和结构决定，封装时采用的出光面特征及芯片距顶部透镜的位置影响视角大小。对LED显示屏而言，视角越大，从不同角度观看及拍摄效果越好。在LED虚拟化制作中，通常选择视角尽量大的LED背景墙产品（一般大于140°），同时测试评估其在拍摄角度改变时的亮度衰减及色度坐标偏移，从而决定拍摄能够采用的位置和角度范围。

5. LED屏幕的像素间距

在LED虚拟化制作中，像素间距（Pixel Pitch）是影响成像质量的核心因素。像素间距是

① 图片来源：LED Viewing angle - Electrical Engineering Stack Exchange

指LED显示屏相邻两个像素点中心的距离,记作P,单位为毫米。

行业普遍根据像素间距来定义LED显示屏产品规格,一般称像素间距不大于2.5 mm的室内显示屏为室内小间距LED屏幕,称像素间距不大于4.0 mm的室外显示屏为室外小间距LED显示屏。目前可实现大规模量产的最小像素间距为0.7 mm,主流的小间距LED产品包括P2.5、P1.9、P1.6、P1.2、P1.0、P0.9、P0.7等。尽管毫米级像素间距直观感觉差异较大,但不论是从视距要求还是分辨率,小间距LED产品已经可以满足较高水平的图像显示需求。此外,小间距LED显示在亮度、色温、刷新频率、声噪、功耗方面相较于现有的主流LED大屏显示方案具有明显的竞争优势。图6-17所示为像素间距为4 mm的LED屏幕示意图。

图6-17　像素间距为4 mm(P4)的LED屏幕示意图[②]

在LED虚拟化制作中,像素间距决定了LED显示屏的像素密度,直接影响摄影机内视效拍摄的背景画面精细程度,也对拍摄过程中的运镜和对焦方式产生影响。此外,摩尔纹的出现和规避也与LED屏幕的像素间距密切相关。在当前的电影虚拟化制作中,一般采用像素间距小于3.0 mm的LED背景墙产品进行摄影机内视效拍摄,如《曼达洛人》剧集采用的LED背景墙像素间距为2.84 mm,部分好莱坞影片拍摄采用的LED背景墙像素间距则低于2.0 mm。随着LED生产制造水平的提高,更小像素间距的LED背景墙产品将不断革新摄影机内视效拍摄的质量。

6. LED屏幕的峰值亮度、黑位水平、对比度

LED屏幕的峰值亮度(Peak Luminance),指的是屏幕发光的最大额定亮度,在相关标准中一般定义为全彩色LED屏规定色温下显示白场画面时的亮度。峰值亮度以坎德拉每平方米(cd/m²)为单位,又称为尼特(nit)。LED屏幕的最小有效黑位水平(Minimum Black Level),指的是在规定的均匀度容差内,码值大于0时的最低亮度级别。LED屏幕的帧间对比度(Inter-Frame Contrast Ratio),又称为动态对比度(Dynamic Contrast Ratio),一般指屏幕中心白场亮度与最小有效黑位水平的比值。LED屏幕的帧内对比度(Intra-Frame Contrast Ratio),又称为同时对比度(Simultaneous Contrast Radio),则是当LED屏幕放映棋盘格信号时,白块(100%白场)中心平均亮度与黑块(0%黑场)中心平均亮度的比值,如图6-18所示。

图6-18　用于LED屏幕帧内对比度测试的ANSI棋盘格信号

对于传统投影机而言,由于工作温度限制、光源寿命下降导致衰减、透镜易落灰、银幕反射率有限等因素影响,导致光路在多个环节容易出现衰减现象,使得放映画面难以达到较高的银幕亮度。同时,在显示纯黑信号时光源依然开启,黑位水平难以降低,因此帧内、帧间对比度有限。LED屏幕的每个像素点均可通过驱动达到较高亮度,其直视型显示的特性消除了光路衰减的干扰,最终呈现的亮度可达投影式放映机的10倍以上。同时,在显示纯黑信号时,可通过关闭像素点使像素完全不发光,将黑位水平降至最低,极大地提升了影像的对比度。

在应用实践中,室内LED显示屏的峰值亮度一般在800~1200 cd/m²左右,户外LED显示屏的峰值亮度则能够达到5000~6000 cd/m²左右。用于

① 图片来源:What is Pixel Pitch in LED Video Wall? | Unilumin

LED虚拟化制作的LED背景墙产品，其峰值亮度一般能够达到1500 cd/m²以上，但应结合实际拍摄的照明与摄影机曝光需求，利用LED控制器设置背景墙的亮度输出，一般不会采用100%亮度进行拍摄。

7. LED屏幕的色域

全彩色LED屏幕的色域（color gamut），是指屏幕能够显示的全部色彩的集合。LED屏幕的色域大小由其三种基色灯珠的光谱特性及发光亮度等因素决定。

电视行业常用色彩标准有NTSC、ITU-R BT. 709（Rec. 709）、ITU-R BT. 2020（Rec. 2020）等，电影行业通用色彩标准为DCI-P3，显示器行业常用色彩标准有Adobe RGB、sRGB等，以上标准均定义了对应的色域、白点、转换函数等指标。显示设备的色域一般以CIE xy色度图上的颜色区域表示，图6-19（a）所示为Rec. 709、Rec. 2020、DCI-P3三种常见的色域标准在CIE xy色度图上围成的区域。

实际上，由于色彩空间是三维空间，因此显示设备实际能够显示的全部颜色集合，还由其可显示的亮度范围决定。颜色容积（color volume）是指显示设备色彩和亮度在CIE Yxy空间中所占据的立体，可表示显示设备所能显示的全部颜色和亮度范围。图6-19（b）所示为峰值亮度为10 000 cd/m²、色域为Rec. 2020的HDR显示设备颜色容积，与峰值亮度为100 cd/m²、色域为Rec. 709的SDR显示设备颜色容积。

（a）CIE xy 色度图上　　（b）CIE Yxy 空间中
　的三种色域标准　　　　的两种颜色容积

图6-19　LED屏幕的色域

传统氙灯放映机采用白光光源，通过色轮或分光棱镜将白光分解为RGB三原色光。色轮和棱镜的物理特性导致三原色光从单色光分离的光谱宽度（spectral width）较高，色彩纯度降低，限制了色域大小。相比之下，RGB三色激光数字电影放映机的三基色光源光谱宽度较窄（10 nm以下），且直接耦合为白光输出，可提供更纯净的颜色，实现更广色域的显示。

LED屏幕基于空间混色效应形成白光，其RGB三原色光源与激光光源类似，具有较窄的光谱宽度，相比传统放映机而言更加纯净，可实现广色域显示，但尚未达到RGB激光放映机的色域。当前用于影院放映和LED虚拟化制作的自发光LED屏幕能够覆盖100%的DCI-P3色域，但未完全覆盖ITU-R BT. 2020色域。

8. LED屏幕的均匀度和畸变

均匀度是指影像在屏幕上亮度和颜色的一致性。数字电影放映机以银幕中心为基准校正颜色和亮度，校准空间有限，从中心到角落可能出现25%以上的亮度衰减，同时颜色也容易出现偏移。此外，由于光路上经过的光学表面较多，这些表面的光学特性导致画面容易出现畸变。

LED屏幕在投入使用前，会针对全部模组进行校正，最大程度地保证屏幕各个区域亮度和颜色的均匀度。同时，因LED为点对点映射驱动，像素点位置排布均匀且固定，且像素发光直接入人眼，不存在光路上的干扰，因此解决了画面畸变的问题。

9. LED屏幕的电光转换特性

LED屏幕及控制器支持的电光转换函数（Electro-Optical Transfer Function，EOTF）指的是LED将视频信号转换为线性光输出的函数，而位深（Bit Depth）指的是LED屏幕单个像素显示每个颜色分量所用的位数（bit）。电光转换函数、位深、最小有效黑位水平等指标，决定了屏幕成像的层次细腻度和非线性特征。当前LED模块及控制器的处理位深通常可达16-bit，也能支持10-bit、12-bit视频信号显示及不同的SDR/HDR EOTF标准，但在暗部常因位深不足而出现断层现象（Banding）。对控制器而言，可采取时间抖动（Temporal Dithering）和空间抖动（Spatial

Dithering）方式，间接提升低灰部分的显示位深，以实现暗部平滑显示。

10. LED屏幕的刷新频率与扫描模式

LED屏幕的刷新频率（refresh rate）是指每秒钟显示画面被屏幕重复显示的次数，单位是赫兹（Hz）。刷新率是表征LED显示屏画面稳定不闪烁的重要指标。刷新率越高，画面闪烁感就越低，画面显示越稳定；刷新率越低，画面就越可能出现闪烁抖动现象。当前，高端LED显示屏刷新率可达3840 Hz或7680 Hz，即LED显示屏像素每秒钟被点亮、刷新了3840次或7680次。需要注意的是，LED刷新频率不应与视频帧率（frame rate）混淆。视频帧率是指视频内容本身每秒钟画面信息更新的次数，在LED虚拟化制作中由实时渲染引擎及LED控制器的视频信号输出帧率决定。

大型LED背景墙并非如消费级显示器那样直接从上至下整屏扫描，而是每个显示模组自身从上至下扫描。LED屏幕的扫描模式（scanning mode），指的是每个LED显示模组中，同时点亮的行数与整个模组行数的比例，常见的如1/2扫、1/4扫、1/8扫、1/16扫等。如采用1/4扫的屏幕，在一帧图像内，每行LED像素只能显示1/4的时间。扫描模式由驱动像素的控制电路决定。

在LED虚拟化制作中，通常采用高刷新率LED背景墙，并结合Genlock等方式协同调整控制器输出帧率、屏幕扫描模式、摄影机快门开角的关系，或采用全局快门摄影机以合适的快门开角进行拍摄，从而消除频闪和扫描条纹现象。

6.4 思考练习题

1. 直接显示技术有哪些主要种类？它们分别应用于哪些场景？有哪些优势与劣势？

2. LED屏幕是如何发光的？有哪些关键特性与技术指标？

3. 用于摄影机内视效拍摄的LED背景墙，与用于观看的LED屏幕有哪些异同？

第 7 章 动作捕捉与表演捕捉技术

动作捕捉是一种采集并记录捕捉对象运动数据的技术，捕捉对象既可以是人和动物，也可以是现实中的物体。在对身体部分进行动作捕捉的基础上，加上面部捕捉与手部捕捉，便形成了更为全面的表演捕捉技术。动作捕捉既能够将采集到的运动数据传输至虚拟角色或物体上，也可以进行修改和调整以获得更好的效果。相较于传统的关键帧动画，动作捕捉极大地节省了时间与人力，能够实现更为真实的动作效果。

在电影虚拟化制作中应用动作捕捉，使得电影创作人员在拍摄现场能实时观看虚拟角色的表演及其与对手演员的互动，指导演员调整表演更快地实现创作意图，提高电影的制作效率。

7.1 动作捕捉技术

随着电影虚拟化制作逐渐成为贯穿电影制作前后期的全流程技术，艺术家不再局限于传统的数字特效，而是进一步地将虚拟化的目标拓展至各种生物、动物以及人物。目前，视效大片往往包含了大量由实景元素与虚拟元素合成的镜头，其中，真人与虚拟角色的交互镜头制作难度相对较大，无论是《权力的游戏》（Game of Thrones TV Series，2011—2019）中龙母与巨龙的互动，还是《美女与野兽》（Beauty and the Beast，2017）中贝尔与野兽的华尔兹，如何既能在视觉上形成匹配，又能有效展现出令人信服的角色互动感，是视效电影制作过程中需要考虑的关键因素，因此，虚实角色的自然交互在电影虚拟化制作中显得尤为重要。随着创作需求的提升，动作捕捉技术作为整个电影虚拟化制作流程中的关键技术，一方面为制作逼真的虚拟角色和细腻的人物动作带来了解决方案，使得完全虚构的角色也能有令人信服的表演；另一方面，在预演阶段也能够借助动作捕捉系统设计镜头、记录角色表演轨迹，并与现场实拍内容结合，大大降低了奇幻、科幻、冒险、动作等题材影片的拍摄难度，从而保障了成片视效质量。

7.1.1 动作捕捉技术概述

动作捕捉（Motion Capture，Mocap）又称为运动捕捉、动态捕捉，是指记录并处理人或其他物体动作的技术。在电影制作和电子游戏开发领域，它往往需要先记录真人演员的动作，再将运动数据赋予虚拟角色，并生成二维或三维的计算机动画。

早在1911年，漫画家温瑟·麦凯（Winsor McCay）开始在多张纸上绘制同一角色，每张纸上的角色存在微小的差别，以此方式来实现角色的动画效果。之后的几十年里，动画一直以逐帧绘制的方式进行制作，直到计算机诞生，关键帧动画开始成为主流。从此，动画师仅须绘制每个动作的起始帧和末尾帧，计算机便可自动生成一段时间内的中间帧，形成动画序列，这为动画制作人员节省了大量的时间和精力，他们不再需要为角色的每一个动作和姿态进行绘制，然而，关键帧动画也有其自身的局限性，类似人类行走、奔跑等动作，仅靠动画师的关键帧无法准确

完美地呈现，这使得动作捕捉技术的诞生成为可能。

在动画制作过程中，一分钟的动画动作片段交给传统动画师进行制作，可能需要一位动画师耗费十几天来手动设置关键帧，时间与人力成本较为高昂，并且需要动画师对生物的身体结构及动作规律十分了解。而动作捕捉技术的产生，使得真人演员的运动与姿态能够被捕捉与记录，相关的数据可以在后期匹配给相应的虚拟角色，不仅能够提升虚拟角色运动的真实感，同时还能在极短的时间内完成制作，从而在极大程度上节省了人力物力，解放了动画师的生产力。

动作捕捉技术随着应用中需求的不断提高，其技术发展也经历着不同时期的变革，从早期沉重繁杂的机械式系统，到如今已发展出简易轻便的光学式与惯性式系统。尽管动作捕捉技术已发展得相当成熟，其从前期准备、现场捕捉到后期加工处理，已经形成了一套完善的制作流程，得到了大批数字特效工作者的宠爱和赞赏，但同时也依然无法完全取代传统的关键帧动画。

动作捕捉技术的兴起，又催生了一种全新的表演形式——让真人演员实时控制虚拟替身并进行表演。动作捕捉，就是对演员表演动作进行实时捕捉、实时处理和实时可视化的过程。现场通常有一个或多个大屏幕显示器，对虚拟环境中经过重定向和基本处理的数据角色进行实时显示，该过程不包含复杂的后处理，因而得到的数据通常稳定性不佳，但其作为现场拍摄时一个强大的预览工具，使得导演和演员在面对虚拟角色时能够自如地进行把控。

在技术发展的同时，多种多样的创作需求对动作捕捉技术的精确程度和动作捕捉系统的多样化与复杂度也提出了更高的要求。如何适应不同的创作需求，最大程度地提升工作效率，挑选一种合适的捕捉系统，并对动作数据的捕捉、录制、处理流程进一步优化，就变得至关重要。动作捕捉系统的选择必须要能满足数据制作需求，能提供所需的捕获数据，而且无需耗时进行大量的清理工作或后期制作。针对这一问题，首先需要对动作捕捉技术的不同分类进行深入了解，并掌握动作捕捉的具体技术流程，包括动作捕捉得到的数据及其表现形式，如何捕捉与记录数据，如何对这些数据进行处理，从而得到虚拟角色制作中所需的动作姿态等信息。

7.1.2 动作捕捉技术分类

在了解动作捕捉技术的具体分类之前，首先需要知道"动作捕捉"捕捉到的是什么。众所周知，人在做运动时身体的骨骼、关节和肌肉都会产生变化，骨骼是行动的基本，并在肌肉和关节的帮助下进行日常活动。要想精确地捕捉到一个人的动作，就需要对其身体上产生运动变化的关节和骨骼进行捕捉，跟踪关键骨骼点的位置（如头、肩膀、胸骨、手臂、大腿、小腿及脚等），同时在六自由度上将运动员的动作数字化。目前获取空间中物体6DOF的方式有很多种，因此动作捕捉的技术方案也有各种各样的形式。目前，市面上主要有基于光学、惯性、磁性、机械、声学及混合式的动作捕捉技术方案，不同技术因其优缺点的差异决定了它们有不同的使用条件。因此，深入了解不同的动作捕捉系统的技术原理，是选择适合自己的动作捕捉解决方案的前提。

1. 基于光学的动作捕捉技术

基于光学的动作捕捉技术中，光学一般是指红外、紫外、可见光等，作为数据精确度最高的捕捉方式，光学式动作捕捉（Optical Motion Capture）技术对于追求高质量影像质量的制作团队来说是不二之选。在动作捕捉环境中，为了避免其他光线信息的干扰，光学式动作捕捉系统通常基于红外光，由多个红外摄像头、标定工具杆、用于跟踪的标记点、处理摄像头画面信息的软件等部分组成，如图7-1所示。其中，红外摄像头负责以每秒数十甚至数百次的频率记录场地中的画面信息，并对身上贴着标记点的演员的运动进行记录，摄像头拍摄的画面传输到软件端，动作捕捉软件以极高的速率对多个摄影机捕捉到的标记点在空间中的坐标进行计算，从而将二维图像转化成物体在空间中的三维结构。尽管技术原理相对简单，但这类系统往往需要多个红外摄像头才能工作，因为根据对极几何的计算原理，每个标记点在任何时间内都需要被至少两台摄像头拍摄到，才能计算出它的空间坐标，并且能够

拍摄到标记点的摄像头越多，计算出的位置就越精确。

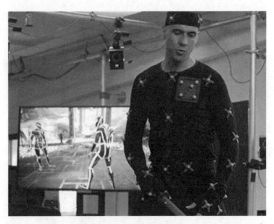

图7-1　光学式动作捕捉系统

根据摄影机捕捉的标记点是否主动发光，光学式动作捕捉技术又可以划分为被动标记点（Passive Marker）和主动标记点（Active Marker）两类。

（1）基于被动标记点的光学式动作捕捉技术。

被动标记点是目前较为主流的动作捕捉方案，被动标记点自身不发光，而是依靠其自身的材料特性，当摄像头发出的红外光照射到特殊材质的标记点上时，红外光被标记点反射再被摄像头捕获，以此来得到标记点的位置。被动标记点的材质往往较为特殊，一般以3M逆向反光材料为主，这种特殊材质具有极强的逆向反射性，能够将大部分光线直接反射回光源方向，典型的基于被动标记点的光学式动作捕捉系统有英国OML公司推出的Vicon系统，如图7-2所示，在红外摄像头看到的画面中，具有特殊材质的标记点一般呈现为边缘清晰的高亮圆形标记，而其他部分则显示为低灰度画面。

图7-2　基于被动标记点的光学式动作捕捉系统Vicon[①]

但被动标记点的方式对于捕捉区域的要求往往较高，为了避免其他反射物所反射的光线干扰，在动作捕捉区域范围内需要清除具有高反射的金属、玻璃、漆面，以及很多服饰衣物上经常会存在的3M逆向反光材质商标等其他干扰物体。此外，由于被动标记点不会自主发光，只能通过标记点识别计算出每个点在空间中的模型后再与被绑定物体进行比较，进而在多对象的情况下准确地识别出每个对象的运动轨迹，因此在被动标记点动作捕捉系统下要求每个刚体（Rigid Body）或骨骼的形状必须不同，否则将会在识别时产生错误。

（2）基于主动标记点的光学式动作捕捉技术。

基于主动标记点的光学式动作捕捉系统中，标记点一般是能够自动发光的红外LED灯，因此摄像头不需要打开红外补光灯，就能够直接捕捉到高亮标记点。由于没有红外补光灯，场景中仅仅保留了主动红外点的信息，不会记录下其他灰度内容，更不会因为特殊表面干扰而产生识别错误的情况。因此采用主动标记点的方式去进行捕捉，可以有效地避免动作捕捉区域内多余物体的反射光干扰。除了防止干扰外，主动标记点还能以不同速率的脉冲方式闪烁，从而向摄像头发送额外的信息，而动作捕捉系统通过其中的红外信号发射基站，还可以控制每个发光点以不同的频率闪烁，从而使摄像头能够精准地捕捉并识别每个标记点独一无二的ID信息。每个刚体或骨骼在绑定后不仅具有形状，还具有特殊的ID

① 图片来源：What is Motion Capture? | What Can I Use Motion Capture For? | Vicon

信息，这样对于对象的识别就会更加便利，如图7-3所示。

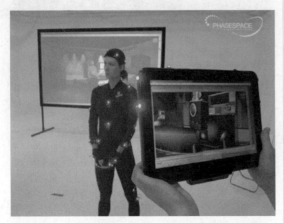

图7-3　基于主动标记点的光学式动作捕捉系统[①]

基于主动标记点的光学式动作捕捉，其中一个优点就在于可以在拍摄现场高效地结合并运用自然光。而被动标记点的动捕系统就不适用于这种情况，这是因为被动标记点的亮度与环境光之间的对比度不足。主动标记点的动作捕捉更加可靠，并且可以从更远的地方进行捕捉；但是，主动标记点的动作捕捉技术需要配备大量电子器件，导致它们比被动标记点更为笨重，而且由于需要为标记点供电，捕捉对象通常需要随身佩戴电池。

总体来说，基于光学的动作捕捉技术捕捉精确度高、应用广泛。目前国外广泛应用的光学式动作捕捉系统有OptiTrack、Vicon，国内自主知识产权研发的光学式动作捕捉系统也成功跻身于国际前列，有度量（NOKOV）、青瞳视觉、瑞立视等。

但该技术基于计算机视觉，因此要求摄像头在捕捉对象时标记点不能受到任何遮挡，在捕捉之前应对现场进行合理布局与清理，例如移除动作捕捉区域干扰物、减少同时捕捉的对象数量、合理布局摄像头位置、控制表演范围，以减少标记点被外部遮挡或彼此互相遮挡的可能性。由于动作捕捉不需要经过复杂的后处理过程，因而前期的部署对捕捉数据质量有着关键性的影响。此外，对跟踪标记点进行非对称性部署，能够使捕捉对象更容易被系统正确识别，而不至于出现位置交换或数据偏差等问题。

与此同时，动作捕捉对后处理的摒弃降低了捕捉过程的可控性，但一些专为实时动画开发的软件和插件对这一缺陷进行了改良。以动作捕捉动画插件IKinema LiveAction为例，该插件基于游戏引擎Unreal Engine进行开发，能够支持Vicon、OptiTrack和Xsens等多个动作捕捉系统的数据向不同角色骨骼模型和刚体对象进行实时传递，同时，该插件还提供了简单的实时动画清理流程。

2. 基于惯性的动作捕捉技术

基于惯性的动作捕捉系统使用一种称作惯性测量单元（Inertial Measurement Unit，IMU）的微型传感器，这种传感器包含陀螺仪、磁力仪和加速度计，能够检测身体某个位置的施力情况和旋转情况。捕捉数据通常通过无线网络传输到电脑上，但有些系统会将数据记录到演员佩戴的专用设备上。由于摄像头无需拍摄到传感器，因此无论演员采用何种姿势、是否站在场景道具后面或其他演员身后，数据都会传输到电脑中。此外，传感器还可以隐藏在衣服里，从而为演员出现在镜头中或布景中提供了便利。

IMU无法获知传感器本身在真实世界中的实际 XYZ 坐标值。相反，它们会根据现有的运动数据来估计出位置。这意味着尽管惯性捕捉系统可以精确捕捉演员的姿势，却不一定能精确计算出演员在三维空间中的位置。这类系统容易出现位置"漂移"的问题，也就是说，随着捕捉时间的增加，系统捕捉到的演员位置会与演员的实际位置逐渐产生偏移。

目前，荷兰的Xsens（见图7-4和图7-5）和中国的诺亦腾（Noitom）在这一技术上具有核心的技术优势。惯性式动作捕捉系统可实时捕捉人体全部六自由度的肢体运动，其优势在于操作简便、不受光照和遮挡的影响，从而摆脱了空间环境的限制。缺点是位置精度较低，容易出现空间漂移、滑步等问题，且会随时间变化而愈加明显。尽管如此，惯性式动作捕捉系统在独立游戏开发领域占据着越来越重要的地位，这是因为其

[①] 图片来源：PhaseSpace Motion Capture | Virtual Camera

快速而简单的搭建和设置大大提升了制作流水线的效率。

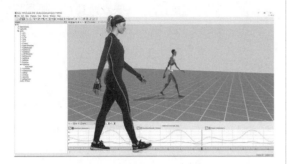

图7-4　Xsens惯性式动作捕捉系统示意

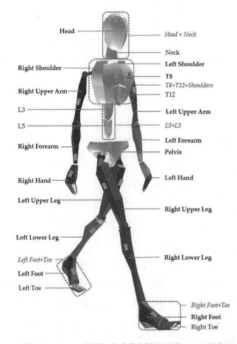

图7-5　Xsens惯性式动作捕捉系统IMU分布

3. 基于磁性的动作捕捉技术

基于磁性的动作捕捉技术是利用放置在演员关节位置的一组接收器来测量关节的相对位移和旋转，所有数据均不需要进行后处理，因而可应用于动作捕捉，如图7-6所示。

电磁式动作捕捉系统的最大优势在于成本较低，数据精度相对较高，典型的采样速率为100 Hz，且能同时对多个表演者进行捕捉，因而电磁式系统非常适合简单的动作捕捉。同时，电磁式系统的跟踪传感器不会被非金属物体遮挡，但易受到金属物体和电子元件的电磁干扰，因而高导电性的金属建筑结构会对基于磁性的动作捕捉系统的精度造成影响。此外，跟踪传感器的连接线和电池还可能会限制捕捉对象的运动，跟踪传感器的配置也不能像光学系统的标记点那样自由改变。

图7-6　电磁式动作捕捉服[1]

4. 基于机械的动作捕捉技术

基于机械的动作捕捉技术能够对捕捉对象的关节角度进行直接的测量。主流的机械式动作捕捉设备是由捕捉对象穿戴着由直杆和电位计组成的铰接装置，直杆与人体关节处的电位计相连接，在对象移动时对关节角度进行测量，如图7-7所示。此外，其他类型的机械式动作捕捉设备还包括数据手套和数字电枢。

图7-7　机械式动作捕捉设备[1]

[1]　图片来源：Rahul M. Review on motion capture technology[J]. Global Journal of Computer Science and Technology, 2018, 18(F1): 23-26.

机械式动作捕捉系统具有实时性好、价格相对便宜、无遮挡、不受电磁干扰等优点，且极易便携，无线机械式动作捕捉系统还能够支持相当大的捕捉范围。但该系统的一个显著缺点是它无法较好地测量绝对空间信息，通过加速度计测得的数据常常会出现滑步和漂移。此外，如果捕捉对象做一些节奏较快且具有高度变化的运动，比如腾空跳起，数据通常不会立即随之更新，而是只能保持在地板上的位置信息；又比如捕捉对象走上楼梯，数据也不会有垂直方向上的变化，而是看起来就像在平地上走路，因此常常需要借助电磁式传感器来对此类问题进行弥补。此外，机械式动作捕捉设备具有易碎性，也限制了演员进行自由运动，因此并不常用于连续动作的实时捕捉，而是在捕捉静态造型与确定关键帧方面有所应用。

5. 基于声学的动作捕捉技术

在基于声学的动作捕捉系统中，演员的主要关节上会放置一组声波发射器，同时在动作捕捉现场放置三个接收器，呈三角形排列。声波发射器被依次激活，产生一组特定频率的声波，接收器则用来接收发射的声波并将其输出给系统以计算出对应发射器在三维空间中的位置。具体来说，系统是利用发射器发出声波与接收器收到声波的时间间隔，以及环境中声音的传播速度，计算出声波行进的距离，从而确定发射器的三维空间位置。

但该系统存在一些较为明显的问题：首先是精度低，在某一瞬间难以获得准确的数据；其次，演员身上的电缆一定程度上限制了演员的自由运动；最后，系统可使用的发射器数量非常有限，故而无法保障动画质量。尽管该系统不会受到遮挡或金属物干扰等问题的困扰，但却极易受到声音反射或外部噪声的影响，这些问题在大多情况下相当不可控，因此该系统方案很少被应用在电影领域，在其他领域也很少被推广使用。

6. 混合式动作捕捉技术

单一的动作捕捉系统在具体应用中往往受制于现实条件，对捕捉场地要求也较高。随后，混合了多种方式的动作捕捉系统陆续出现，这种混合式动作捕捉系统既保留了各种捕捉方式的部分优点，同时相互弥补了一些缺点，使得动作捕捉系统在一定程度上达到了性能的平衡。

例如，基于光学和惯性的混合式动作捕捉系统。如果仅依靠光学式动作捕捉设备，则在捕捉对象表演复杂动作、特别是一些存在肢体折叠或被现场物体遮挡的动作时，系统无法准确地跟踪全部标记点，从而也就无法正确地还原出捕捉对象的骨骼与运动数据。与此同时，光学式动作捕捉系统所捕捉的数据在一定程度上还会受到噪声影响，出现即使在静止情况下标记点也有小范围抖动的情况。相反，如果仅依靠惯性式动作捕捉设备，捕捉到的数据没有绝对的空间位置信息，存在误差累积数据漂移的可能性，在虚拟空间中进行动作捕捉时对坐标系的校准与调整较为困难，也无法与刚体进行同时捕捉与交互。

而混合了光学和惯性的混合式动作捕捉系统，一方面可以将惯性方式捕捉到的动作数据作为主要参照，从而补全光学方式无法捕捉的被遮挡的标记点信息，以正确还原骨骼的运动信息，而依靠惯性设备的加速度计还可以为光学设备提供滤波筛选以过滤掉抖动的信息；另一方面惯性设备在综合了光学设备后，便可以确定标记点在空间中的绝对位置，从而矫正漂移的数据信息，同时还可以实现多个刚体、骨骼在同一空间中进行互动，捕捉并计算出其各自的准确位置，以模拟出真实的交互效果。

7.1.3 动作捕捉技术流程

动作捕捉技术流程可以分为前期准备、现场动作捕捉、后期数据使用三个环节。

1. 前期准备

首先，动作捕捉需要需求方与相关技术人员进行需求评估与技术对接。根据电影剧本或分镜脚本，判断动作类型，确定哪些动作需要并且适合使用动作捕捉技术来完成，然后对这些动作从类型、动作捕捉对象等方面进行前期评估。例如

① 图片来源：A performer wearing a suit for magnetic motion capture (AMM, 2010) | Download Scientific Diagram

一组动作，首先需要判断对象是人、类人（骨骼较为相似的直立行走的动物，例如猴子或熊等）还是异形生物（外星人、怪物等，需要做重定向处理），然后再对动作的类型、具体构成进行详细地拆解与分析，以评估动作捕捉的复杂程度以及所需要的设备等。

其次，需要根据评估结果进行技术预演测试。通过技术预演测试，可以提前判断哪些动作是最合适真人演员表演并进行动作捕捉的，哪些动作是真人演员难以表演的，或表演效果难以达到理想程度、并在后期处理时与动画师沟通进行进一步精修与处理的，等等。

再次，需要进行物料的准备。包括对空间大小进行规划，是否有人与物的交互，比如拿起玩偶、武器等，需要同时对物体进行捕捉，是否制作同等规格比例的物体动作捕捉替身等。将这些制作成一个类似分镜表格的动作捕捉需求表格，补充和完善关键信息，例如传统拍摄中的场镜次、文件名称、景别、对动作描述、运镜方式、道具需求（有多少道具、有多少参与交互）、捕捉人物、动作指导、有效需求多少帧等信息都进行记录，以方便查阅及与后期视效进行交接。

2. 现场动作捕捉

现场进行动作捕捉时，首先需要明确动作捕捉的演员及其捕捉动作的详细需求，提前采集相关数据。例如进行光学式动作捕捉时，需要明确捕捉对象的身形，并在需要捕捉的关键部位去贴反光点，进行标定时就会在软件中重建捕捉对象的骨骼文件信息。本质上，所有格式的动捕数据都是对人体姿态的还原，而数据的主体都是人体关键节点的旋转角，通过预设的骨骼进行帧姿态的解算和还原，如图7-8所示。

在解算位置信息时，动作捕捉的位置系统会以空间中的某处为原点(0, 0, 0)，并根据每个演员相对于其他演员和摄影机的位置数据，计算出各个演员和摄影机的 XYZ 坐标。在解算姿势信息时，姿势系统以演员骨盆或髋部的某个固定位置为原点，捕捉并计算各演员的动作与姿势。

图7-8 现场动作捕捉数据采集示意

3. 后期数据使用

一般来说，动作捕捉最终效果的好坏由硬件、软件及后期处理共同决定。因此，动作捕捉结束后的处理阶段对于角色动画的最终质量也至关重要。在数据后期处理阶段，一方面需要对动作捕捉数据进行清理，以修复动作捕捉过程中出现的技术问题，如丢帧、抖动等，另一方面还需要利用捕捉到的数据对动画或视效镜头进行进一步加工，从而使虚拟角色呈现出真实流畅的动作表现力，以满足创作团队的预设效果。

以下将从数据格式、数据清理和数据编辑三个方面详细介绍对动作捕捉数据的处理与使用过程。

1）数据格式

动作捕捉文件格式通常是由动作捕捉系统软

件开发商发布的专有格式。常见的光学式动作捕捉文件格式有Acclaim的.amc和.asf格式,Biovision的.bvh和.bva格式,魔神(Motion Analysis)的.trc和.htr格式,OptiTrack的.tak格式,Autodesk的.fbx格式等。这些数据格式通常遵循相同的结构,只在备注、特殊符号、数据、时间信息以及附加数据等方面有一些细微的差别。

在读取和处理动作捕捉数据时,会遇到一些基本的术语和关键词,具体如下。

(1)骨架(Skeleton)。

动作捕捉数据文件中包含动作的所属角色。

(2)骨骼(Bone)。

骨骼是骨架的实体组成,也是动作捕捉数据中运动表示的最小单位。骨骼在动画过程中会发生位移和旋转,而多段骨骼通过层级结构的形式组成一个骨架,其中的每段骨骼会与一个顶点网格相关联,并用来表示该捕捉对象的特定身体部位。

(3)通道(Channel)或自由度。

骨架中的每段骨骼会在动画过程中发生位移、旋转和缩放,每个变化的参数被称为通道或自由度,通道或自由度数据随时间变化从而形成动画。

(4)帧(Frame)。

一帧包含了每段骨骼的通道数据,一段动画由多个帧组成。动作捕捉通常以较高的帧率来对动作进行记录,尽管在实时回放过程中受限于硬件刷新率无法显示足够多的动作细节,但在为动画添加运动模糊和做简单的运动分析时,这些数据有着重要的参考价值。

数据格式解析——以BVH格式为例,如图7-9所示。BVH是Biovision Hierarchical Data的缩写,是由一家名为Biovision的动作捕捉公司开发的文件格式,该公司开发的另一个BVA格式是BVH的前身。BVH格式常用于表示人形角色动画的运动,其ASCII编码简单易读,在导入和存储动画数据时十分方便,因而受到国内外各大动画公司的欢迎,成为目前应用最为广泛的动作数据格式之一。

图7-9 BVH骨架结构及层级[①]

2)数据清理

动作捕捉得到的数据主要分为两种,包括标记点平移数据、骨架平移及旋转数据。由于动作捕捉系统本身的不稳定性,在捕获的数据中往往会存在数据缺失和数据抖动两个主要问题,因此均需要进行数据清理。

(1)数据缺失。

数据缺失是清理阶段最常遇到的问题,这往往是因为数据捕获过程中受外界干扰而丢失了数据。在光学式动作捕捉中,丢失数据的主要原因是标记点被遮挡,导致摄像头无法准确地识别标记点的空间位置与相对变化,使得一段数据之间产生空隙。

对此,利用相关软件做线性插值计算是最简便快捷的解决方法,可以高效地填补空白部分的数据,但该方法得到的结果通常失真较为严重。而使用样条插值的方法,可以使动画师对动画曲线进行更为精细地调整,因此这类方法有着更为广泛的应用。另外,动画师也可按照其需求,对缺失的部分数据进行手动添加,该方法虽然效率非常低,但得到的效果却是最佳的。还有一种方法是利用参考数据来进行填补,找到与丢失数据骨骼运动相似的骨骼,从而对数据进行参考设置,该方法在实际应用中非常有效,但由于骨骼和标记点的运动规律并不完全一致,所以在处理时需要格外谨慎。

(2)数据抖动。

数据抖动这一现象在数据曲线中主要表现为异常的突起,即在平缓的数据曲线中突然出现了较为剧烈的变化,数据抖动对角色动画也会造成较大的负面影响,会造成角色动画的突然跳帧或抽搐现象。这通常是由于系统软硬件本身的精度

① 图片来源:Meredith M, Maddock S. Motion capture file formats explained[J]. Department of Computer Science, University of Sheffield, 2001, 211: 241-244.

限制及捕捉过程中的累积误差，导致在捕捉数据时获取到了明显的错误数据。

但该问题的处理方式也相对简单，只要直接删除再进行插值即可。此外，利用处理软件的滤波算法也可对该现象进行有效消除。例如，利用低通滤波器可有效地滤除高频的抖动噪声，使动画曲线更为平滑，但同样需要注意，过于稳定平滑的动作数据可能会引起动画与原始动作存在较大的偏差，因而需要在调整过程中结合保真度和稳定性合理地进行调整与平衡。

目前大多数动作捕捉系统软件都提供了数据清理功能，对数据进行的清理程度可以根据实际应用需求进行调节。例如，影视、广告等后期视效镜头制作需要对数据抖动进行严格而深度的处理，但对于电影虚拟化制作中的预演来说，在动作表现可接受的范围内增强预演的实时性则是其首要目标。

3）数据编辑

即使通过动作捕捉系统得到了与真实表演相差无几的完美数据，在后期处理阶段仍然需要对其进行一些加工和编辑，以满足制作者的多样化需求。首先是动作数据的可重复使用，具体来说就是将捕捉到的动作应用于不同的骨架，例如将人形表演动画应用在一只四足动物身上，或将单个动作进行略微修改以应用于群组动画。其次是可以创建现实中无法实现的动作，动作捕捉过程中由于演员及场地的局限，很多动作无法记录，例如角色在平地上腾空旋转3周等，可通过后期对动作进行编辑来实现。

编辑阶段主要以骨架数据作为对象，骨架数据通常包括根骨骼的平移信息和各子关节的旋转信息。具体来说，对骨架的编辑处理涉及如下环节。

（1）建立动作循环。

真实动作并不一定完美，因而需要对动作进行调整，并为某些动作建立循环，以便于动画的使用。

（2）改变动作意图。

创作者在现场无法保证能够有效评判所有动作的表现意图，因此需要在后期阶段对动作表现进行再创作。

（3）增加细节表现。

例如演员衣服的挥舞及头发的飘动，这些都无法通过动作捕捉获得，因而可在基本动作的基础上对其进行细节添加。

（4）重定向。

重定向包括对相同骨架的重定向和对不同骨架的重定向。其中，对相同骨架的重定向主要是解决具有相同骨骼结构、但尺寸比例不同的骨架之间的动画传递，如将一个具有正常身高的角色骨骼动画赋予一个高个子角色，直接赋予会使角色模型网格体产生挤压变形，而经过重定向处理后，角色可实现正常的动画效果。对不同骨架的重定向则能够让基于某一骨架的动画在与之骨骼结构不同的骨架上进行复用，从而实现不同角色共享同一动画资产。一般来说，两个角色拥有两套不同的骨架资产，其骨骼命名、骨骼数量、层级结构均有差异，其动画无法直接在两套骨骼间共享，因而需要对源骨架（即产生动画的骨架）和目标骨架（即接收动画的骨架）进行骨骼映射和匹配处理，才能将源骨架每段骨骼的运动数据正确地传递给目标骨架中的对应骨骼，以产生相对一致的角色动画。

（5）动画混合。

基于同一骨架的不同动画可以经过混合处理来形成一个衔接自然、过渡流畅的动画，参与动画混合的骨骼须有一致的名称、长度和旋转方向，通过对相应的两套骨骼动画进行插值来实现混合效果。当骨骼长度不同时，进行混合会导致下肢无法接触地面或穿过地面等问题，而骨骼旋转方向不一致则会引起关节错误的旋转，因而需要确保参与混合的动画来自完全相同的骨架。

（6）反向运动学（Inverse Kinematics，IK）。

骨骼动画的驱动方式通常为前向运动学（Forward Kinematics，FK），即通过骨骼数据的传递直接完成相应运动，而 IK 则是对末端效应器进行指定，再反算出关节链中所有关节的旋转信息，这对于这些肢体动画的后期处理非常有用，例如手拿武器、脚在不平坦的地面上行走等动画效果的处理。此外，在游戏制作领域使用较多的动画循环，以及涉及人物与虚拟道具交互时的刚体动画匹配等，均需要在动作捕捉后期进行处理与加工，在整个动作捕捉行业体系里，后期处理占据了技术与艺术层面最大的工作比重。

7.2 表演捕捉技术

表演捕捉除了对身体部分的动作捕捉以外，还包括面部捕捉与手部捕捉，从而表现更为细腻的肢体语言与人物情感，创造出更为生动的角色表现。

7.2.1 表演捕捉概述

在诞生之初，动作捕捉技术只能捕捉真人演员的一些大致动作，因而导致它只适合捕捉全身动作。而随着动作捕捉系统在软硬件方面的全面进步，人们已经能够捕捉到面部表情和手指动作等各种细节。这种基于早期动作捕捉技术，将对表演者身体关节部位的捕捉扩展至全身，特别是面部表情与手指的细微动作更为全面的捕捉技术，通常被称为表演捕捉（Performance Capture）。

2005年，由彼得·杰克逊执导的电影《金刚》上映。该片首次在真人电影中创新了动作捕捉技术，即在进行动作捕捉的同时对演员进行面部表情的捕捉，从而生动地还原出怪兽金刚的动作与神态。这一电影在票房取得了成功，也为表演捕捉技术的发展奠定了良好的基础。

2006年迪士尼电影《加勒比海盗2：聚魂棺》（*Pirates of the Caribbean: Dead Man's Chest*, 2006）也通过大范围使用面部捕捉技术，呈现出被诅咒船员的怪异形态，但在当时，面部捕捉与动作捕捉技术同时使用，并没有系统性地结合起来，故而制作成本高昂。到了2009年，电影《阿凡达》通过技术团队自主研发的面部捕捉头盔，在对表演者运动进行捕捉的同时，也能够方便地记录表演者的表情变化，并进一步提升了捕捉的精度，这也为表演捕捉技术开拓了更加广阔的发展道路。

此后，从电影《霍比特人》《猩球崛起》到2019年的《阿丽塔：战斗天使》（*Alita: Battle Angel*, 2019），随着表演捕捉技术的不断发展与成熟，演员们有机会发挥他们的全部演技来将虚拟角色演活，并为制作团队开展视效制作提供了更为完善的数据。目前，包括表演捕捉在内的动作捕捉技术已逐渐在影视与动画制作、游戏创作、虚拟偶像、辅助训练、产品设计等多个领域得到广泛应用。

7.2.2 面部捕捉技术

本节将介绍面部捕捉，系统分类以及选择与应用要点。

1. 面部捕捉概述

面部捕捉技术（Facial Motion Capture）主要是指通过对演员的面部表情进行捕捉与记录，将获取的面部数据映射到虚拟角色的面部模型中，从而实现虚拟角色的面部表情及动作与真实人物的面部表情及动作的同化演绎，如图7-10所示。

图7-10 《复仇者联盟4：终局之战》（*Avengers: Endgame*, 2019）绿巨人使用的面部捕捉技术

对于人或动物，想要对其进行完整的捕捉，除了需要有肢体骨骼的捕捉，还需要对面部与手指等细节变化进行捕捉。其中，想要真实地还原人的面部表情，相对于肢体的动作捕捉而言，是一件较为困难的事情。具体而言，人的喜怒哀乐都会通过面部表情的变化反应在脸上，与肢体受坚固的骨骼驱动不同，面部表情主要是通过骨骼与肌肉结合的形式进行驱动，由于人的面部有多达42块肌肉，但面部骨骼和肌肉的变化幅度较肢体骨骼的运动自由度小得多，控制方式也有较大差异，一些面部肌肉能够被意识直接控制（称为随意肌），而一些面部肌肉不能够通过意识控制，会被其他随意肌的动作带动。因此面部表情需要更加精细地捕捉，分析与识别难度也更高。

心理学家保罗·艾克曼（Paul Ekman）通过观察和生物反馈，描绘出了不同的脸部肌肉动作以及不同表情的对应关系，从而创制了面部动作编

码系统（FACS），FACS根据人面部的肌肉将面部划分为多个活动的部位，命名为运动单元（Action Unit，AU），如图7-11所示。利用FACS可以采集到演员的各种不同表情，比如喜怒哀乐等，每一种表情又分为不同程度。总之，采集和分类的表情越多、越精细则效果越好，最终相当于构建出了一个该演员的全表情库。

上提拉的运动，具体效果如图7-12所示。

图7-12 眉头提拉运动效果示意图

一般来说，当使用专业级别的面部捕捉系统进行面部捕捉时，演员们需要在被扫描的过程中作出FACS的表情以便后期提取面部的几何特征。同时使用专业级的基于图像的处理系统，往往还需要搭配一些额外工具，以便处理演员的面部动作，并将原始数据转换为更高级的信息。

2. 面部捕捉系统分类

根据捕捉时是否需要粘贴标记点，目前较为成熟的面部捕捉系统可以分为有标记点的系统与无标记点的系统两大类，具体内容如下。

1）有标记点的面部捕捉系统

有标记点的面部捕捉系统需要在演员面部肌肉顶峰处上粘贴反光标记点或绘制标记点来确定表演者肌肉的位置，从而实现对表演者面部表情的捕捉。一般而言，对于同一演员，系统需要捕捉其40~60个表情。捕捉之前首先要在演员面部贴上标记点，标记点的数量不同，捕捉结果的精确程度不同，对此可以用均方根误差（Root Mean Square Error，RMSE）来进行衡量，如图7-13所示。

图7-11 面部动作编码示意图（Clemente，1997）

以人提起眉头的动作为例，可以将额腹（也有称额肌）的内侧肌群定义为AU1，其运动方向是从眉毛的内侧肌肉连到额骨上端，即做眉毛向

图7-13 不同数量标记点对应的RMSE值[①]

① 图片来源：Le B H, Zhu M, Deng Z. Marker optimization for facial motion acquisition and deformation[J]. IEEE transactions on visualization and computer graphics, 2013, 19(11): 1859-1871.

图7-13　不同数量标记点对应的RMSE值（续）

显然，标记点也并不是越多越好，标记点的选取与贴放主要遵循以下三个原则。

（1）避免贴放在摄像头边角变形区。

（2）演员做极端表情时标记点不会被面部褶皱处遮挡。

（3）贴放在肌肉顶峰处。

常见的有标记点的面部捕捉系统如Vicon Cara等，这类系统主要是利用四摄像头多反光球进行面部捕捉（见图7-14），数字特效大片《星球大战7：原力觉醒》（*Star Wars: The Force Awakens*，2015）、《地心引力》等均采用该系统进行面部捕捉。

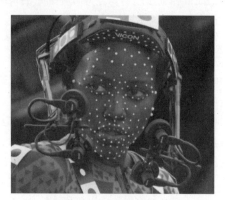

图7-14　有标记点的面部捕捉系统Vicon Cara[①]

2）无标记点的面部捕捉系统

无标记点的面部捕捉系统不依赖标记点而是基于计算机视觉，通过单目、双目、深度摄像头等摄影设备捕捉深度画面，再通过相关算法计算出面部的空间变化，从而实现面部捕捉，如图7-15所示。目前常见的基于纯视觉的面部捕捉系统有Faceware、Dynamicxyz、Cubic Motion等。

图7-15　单目（上）和双目（下）面部捕捉系统[②]

利用深度摄像头获取面部的三维信息，从而实现面部捕捉的设备还有iPhone手机。iPhone手机内置有Apple ARKit摄影系统和Apple视觉惯性里程计，使摄像头可以保持稳定，并产生50多种能够驱动虚拟面部的融合变形（Blend Shape，BS）。因此，人们现在可以把iPhone拿在手里或架设在脸前，并连接游戏引擎Unreal Engine的驱动程序，就可以实现对面部的实时捕捉，如图7-16所示。

图7-16　苹果的ARKit调试网格[③]

① 图片来源：CaraPost | Automated Tracking For Cara Facial Capture | Vicon

② 图片来源：Mark IV Wireless Headcam System - Faceware Technologies, Inc. | Award-winning, Gold Standard Facial Motion Capture Solutions. 与 Dynamixyz 官方网站

③ 图片来源：虚幻引擎助力 Kite & Lightning 在 Real-Time Live! 上呈现精彩表演 | 虚幻引擎

> 第7章 动作捕捉与表演捕捉技术

图7-16 苹果的ARKit调试网格（续）

此外，无标记点的面部捕捉系统还有基于光台的多相机扫描系统，可以对人脸进行极高质量捕捉与建模，比较典型的有MOVA Contour面部捕捉系统，以及迪士尼公司的Medusa面部捕捉系统，如图7-17所示。

图7-17 MOVA Contour面部捕捉系统（上）
　　　　Medusa面部捕捉系统（下）[1]

此外还有基于光照和纹理的无标记点的面部捕捉系统，典型的有ILM公司的FLUX面部捕捉系统，它通过主摄影机搭配左右两个红外摄影机来同时获取演员的面部细节光照与纹理，如图7-18所示。

图7-18 基于光照和纹理的无标记点面部捕捉ILM FLUX[2]

3. 面部捕捉系统的选择与应用要点

在实际工作中，结合具体应用场景，如何最大化地平衡系统的易用性和精确度是重中之重。

首先是针对易用性的考量。目前较为成熟的实时面部捕捉系统，通常会用能够固定摄影机的头盔（头戴式摄影机），摄影机悬在演员脸部的正面。这对于初次接触这种流程的演员，摄影机悬挂在演员面前，一定程度会妨碍他们的表演。但如果演员需要四处活动，那就只能用这类设备来实现实时的面部捕捉。当演员静止不动，或者捕捉的数据用于非实时流程时，也可以使用无头盔的面部捕捉系统。

其次是对捕捉精确度的要求。使用无标记点的面部捕捉系统无需在表演者面部粘贴任何标记点，主要根据面部特征对表演者的面部表情进行捕捉，进而避免了因标记点粘贴位置不准确所导致的模型表情不自然等问题。可以应用在"数字人类"等对于虚拟角色面部表情质量要求较高的场景中。但相对地，这种方式的成本与设备、场地要求均相对较高，同时还需要捕捉人物面部细节纹理光照等信息，推荐Dynamicxyz Multi-

[1] 图片来源：Mova 官方网站与 Medusa | Disney Research Studios
[2] 图片来源：De-aging the Irishman (updated) - fxguide

View STUDIO HMC 系列产品或ILM Anyma。而使用基于计算机视觉的面部捕捉系统以及基于具有深度摄像头的移动端iPhone手机进行面部捕捉，成本较低、设备结构简单，其性能主要是依赖镜头本身的参数以及面部识别算法。可以用于对面部表情精确度要求较低、周期短、投入低的制作中。目前，相关的系统与设备中，Faceware Indie Headcam System（Entry Level）、Dynamicxyz Single-View STUDIO HMC、Cubic Motion Persona、iPhone等具有较高的性价比。

7.2.3 手部捕捉技术

本节将介绍手部捕捉以及系统分类。

1. 手部捕捉概述

手指跟踪和手势识别是还原人物动作的重要环节，也是进行人机交互的重要技术基础。人类的手部包含了身体中超过四分之一的骨骼数量，使用手部和前臂上的几十块肌肉可以产生各种姿态。由于人的手部动作细微，手指骨骼及骨骼间距小，手势灵活且具有多重表现形式，所以精准地捕捉手指动作并正确识别手势是动作捕捉技术中极其重要的一环，如图7-19所示。

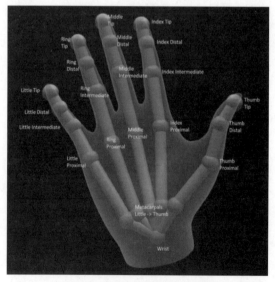

图7-19　手部与手指骨骼示意图

通常，在完整的手部捕捉（Hand Motion Capture）技术流程中，首先需要做的事情就是确定手部以及手指动作捕捉所需要的精度。大多数动作捕捉系统在基础的手腕运动和旋转方面都能提供合理的精度，对于简单的角色行为来说，例如走路或讲话，已经够用了。但如果角色需要抓取道具、比画手势，甚至是进行表演手部的舞蹈动作，则需要对手指的动作进行详细地捕捉。目前，大多数的动作捕捉系统均不同程度地支持手部捕捉，但仍然需要根据捕捉的精度，来测评是否满足需求，以及是否需要使用专业级的手部捕捉系统。

2. 手部捕捉系统分类

手部捕捉系统可以单独存在，也可以依附于动作捕捉系统，成为其系统集合的一个重要组成部分。与传统动作捕捉系统的分类相似，根据捕捉的技术原理，手部捕捉系统也可以分为光学式、惯性式、柔性传感器式、机械式等多种类型。

（1）光学式手部捕捉系统。

光学式手部捕捉系统原理与光学式动作捕捉系统一致，都是基于摄像头捕捉来自手部的反射光，从而解析手部运动的一种技术方式。根据手部是否需要添加标记点，光学式手部捕捉系统又可以进一步划分为基于标记点和无标记点两类。

基于标记点的光学式动作捕捉系统，如OptiTrack、Vicon等，不仅支持对全身的动作捕捉，同样也支持对手指动作的捕捉。这类系统一般是在每只手上做了3点、5点、10点的点位模板，以应对不同级别的捕捉需要，使微小的指关节运动都能被捕捉到，如图7-20所示。但由于大型光学式动作捕捉系统的捕捉场地较大，在有限的摄像头分辨率下，指关节的反光点标记面积较小，因而捕捉到的画面内标记点的分辨率也相对较低，因此需要提前进行测试，调整光学摄像头的分布范围及与被捕捉对象的距离，以满足在空间内精确稳定地对手指进行捕捉的需求。

无标记点的光学式手部捕捉系统通常基于计算机视觉，依靠一个或多个摄像头近距离采集手部运动画面，并利用分割算法获取视频图像中的手势目标，识别手势，分离视频背景，从而进一步检测与分析手部运动的详细姿态以及手势意义，如图7-21所示。

> 第7章 动作捕捉与表演捕捉技术

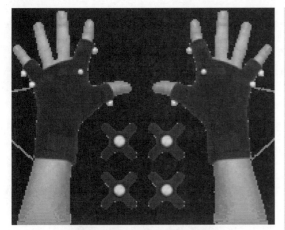

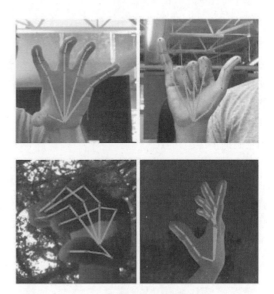

图7-21 无标记点的光学式手部捕捉（续）[②]

（2）惯性式手部捕捉系统。

惯性式手部捕捉系统一般是利用分布于每个手指段上的微型惯性传感器，读取三维空间中每个手指段的旋转，以此来捕获手指运动。将这些旋转应用于运动链，可以实时跟踪人的手部，而不会造成遮挡和无线干扰，如图7-22所示。由于惯性传感器具有灵敏度高、体积小、便于佩戴、价格低廉等特点，因而这类手部捕捉系统广泛应用于桌面级互动、VR交互、智能机器控制、医疗康复等多个领域。

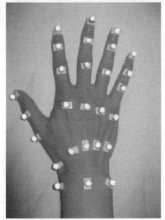

图7-20 基于标记点的光学式手部捕捉[①]

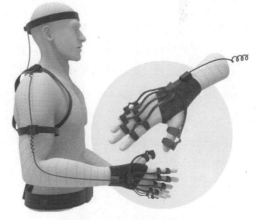

图7-22 基于惯性的手部捕捉

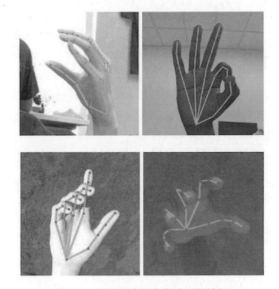

图7-21 无标记点的光学式手部捕捉

但是，惯性传感器计算出来的数据一般是每

① 图片来源：OptiTrack - Motion Capture Suits 与 Yang X, Jung K, You H. Development of an Optimization Method for Determining Human Hand Link Lengths Based on Surface Measurement[J].
② 图片来源：Hands | mediapipe

个指段的相对运动信息,因此系统还需要将这些运动信息与被捕对象的骨骼做正确匹配,才能够达到理想的捕捉效果。因此惯性式动作捕捉系统往往需要利用其他方法跟踪手掌及小臂前臂的位置之后,再结合惯性传感器的数据,才能够将手部的动作正确匹配到被捕对象的躯体上,从而得到正确的手部运动效果。

(3) 基于柔性传感器的手部捕捉系统。

柔性传感器是指采用柔性材料制成的传感器,具有良好的柔韧性与延展性,可以自由弯曲甚至折叠,而且结构形式灵活多样,不受电磁干扰,没有额外的电子元件,也不会限制人的手部运动,如图7-23所示。

图7-23 基于柔性传感器的手部捕捉系统

图7-23是苏黎世理工学院和纽约大学联合研发的可拉伸传感手套,手套使用弹性传感器,手套厚度为1.25 mm,其厚度和重量均与普通手套一样。手套上附有两层基于硅的柔性电路,并通过机器学习的方式辅助计算,提升捕捉数据的精确度,最大化地降低后期需要清理的数据。目前该技术还在科研阶段,并未在商业中进行大量应用与推广。

(4) 机械式手部捕捉系统。

机械式手部捕捉系统则是基于机械传感器,采用机械外骨骼结构将手部的弯曲动作通过一组连杆分解并且映射到旋转传感器上,旋转传感器价格低廉、灵敏度高,在外骨骼上添加力反馈组件也更加容易。具有代表性的产品是Dexmo机械式手部捕捉设备,如图7-24所示。由于此类捕捉方式对手指运动有所限制,因此目前相关的应用案例较少。

图7-24 Dexmo机械式手部捕捉设备

7.3 思考练习题

1. 运动捕捉技术有哪些分类?它们又分别有哪些优缺点?
2. 动作捕捉技术流程包含哪些环节?
3. 哪些电影在制作过程中使用过表演捕捉技术?请以具体影片为例,谈谈该技术是如何拓宽电影制作的形式与内容的。

第 8 章 摄影机跟踪技术

摄影机跟踪技术通过对真实摄影机位置、姿态等信息的跟踪，将虚拟摄影机与真实摄影机进行同步绑定，在实时渲染引擎中驱动虚拟摄影机运动渲染出位置、透视、视场等显示正确的画面，实现与真实场景的合成。摄影机跟踪技术作为电影虚拟化制作的关键技术，建立起了真实摄影机与虚拟摄影机之间的联系，是同步真实场景和虚拟场景的桥梁。

8.1 摄影机跟踪技术概述

本节将介绍摄影机跟踪技术的定义、发展，及其对电影虚拟化制作的意义。

8.1.1 摄影机跟踪技术定义

摄影机的运动作为镜头语言的一部分，是电影表达最重要的元素之一。在电影制作过程中，不管是导演、摄影还是后期视效工作人员，都需要对摄影机运动有着精准的把握，这一要求贯穿于电影拍摄制作的始终。摄影机跟踪便是记录并还原摄影机运动的技术。根据记录与跟踪摄影机运动的时间点，以及跟踪原理差异，从广义上来讲，摄影机跟踪技术包括离线跟踪与实时跟踪两种类型。

其中，摄影机的离线跟踪也即我们所熟知的"摄影机运动轨迹反求技术"或"镜头运动匹配"，主要应用于传统视效电影的后期制作流程中。这种方式往往是在拍摄期间首先由摄影机拍摄获得高质量视频素材后，再交由后期团队，通过相应的软件分析视频素材，并计算反求出摄影机的空间运动轨迹，然后再完成后续的视效合成等工作，市面上常见的摄影机运动轨迹反求软件包括PFTrack、Bonjou、Nuke等。

摄影机的实时跟踪也即狭义的摄影机跟踪技术，是本章的重点讨论对象，这一技术主要应用于电影虚拟化制作的现场拍摄阶段，是电影虚拟化制作技术的重要环节与组成部分，主要是指利用计算机视觉、光学等相关技术对真实摄影机的空间位置、运动姿态、焦点、焦距、光圈等参数信息进行实时记录的过程，这些信息被传送给计算机三维软件或实时渲染引擎的虚拟摄影机，以获得与真实空间相匹配的虚拟画面。目前市面上典型的摄影机跟踪产品有Optitrack、Ncam、HTC Vive等。

随着越来越多的电影作品视效镜头占比持续提升，不仅是科幻大片充满了数字特效内容，日常的写实类电影电视剧甚至广告中数字特效内容也开始越来越多。与此同时，观众对电影技术规格需求的日益提高，电影创作周期缩短、制作效率需要提升，后期软件进行摄影机运动轨迹反求并且三维重建时需要不断地进行人为干预、检查与矫正才能准确地还原真实摄影机运动轨迹，传统拍摄与制作方式面临着严峻的挑战。由此，在拍摄现场能够实时跟踪与记录摄影机的位置、姿态等信息，并由此促进了电影虚拟化制作的发展，并成为更为迫切的电影制作技术需求。与此

同时，越来越多的新型应用场景也对摄影机跟踪系统在跟踪范围、系统灵活性、鲁棒性及延时性方面提出了更高的要求。

8.1.2 摄影机跟踪技术发展

摄影机跟踪技术开始应用于电影制作领域，可以追溯到至20世纪70年代乔治·卢卡斯执导的电影《星球大战》，卢卡斯的技术团队通过采用计算机与机械的结合实现了对摄影机运动轨迹的记录与精确重复。2001年，由史蒂文·斯皮尔伯格导演的电影《人工智能》（*A.I. Artificial Intelligence*，2001），则通过覆盖于摄影棚顶的标记点靶标实现对摄影机的运动跟踪。到了2009年，詹姆斯·卡梅隆导演的《阿凡达》上映时，摄影机的位置与姿态已经可以通过光学的方式进行跟踪。而随着电影虚拟化制作开始获得更加广泛的应用，多种类、更先进的摄影机跟踪技术也正不断涌现。

国内最早在电影制作领域实践电影虚拟化制作技术，大约可以追溯到2016年上映的电影《封神传奇》（*League of Gods*，2016），北京电影学院影视技术系自主集成电影虚拟化制作的实时交互预演系统，并在该片中首次尝试使用，通过基于Lightcraft系统的人工标记点、以及Lightcraft的Intersence和Airtrack模块实现了对摄影机的跟踪。2017年，国产奇幻电影《三生三世 十里桃花》（*Once Upon a Time*，2017）上映，该片使得摄影机跟踪技术在实时交互预演中获得了进一步实践。此后，国内涌现出了一批以《流浪地球》为代表的科幻、奇幻题材电影，都离不开摄影机跟踪技术的发展与成熟应用。

8.1.3 对电影虚拟化制作的意义

通过摄影机跟踪可以实现跟随镜头运动变化的真实场景与虚拟场景的实时匹配，一方面可以直接在拍摄现场的LED背景墙上显示虚拟场景，另一方面在拍摄现场便能够为导演、摄影等提供视觉参考，甚至是拍摄现场直接输出合成的画面，这充分体现了电影虚拟化制作的真正魅力，可以说，摄影机跟踪技术的发展对电影虚拟化制作有着不可或缺的重要意义。

首先，它是电影虚拟化制作的重要基础与关键技术之一。电影虚拟化制作中演员的视线参考、真人与虚拟场景的匹配、真人与虚拟角色的互动、摄影机调度走位等，都将影响最终镜头的真实与准确，这些都需要基于现场的摄影机实时跟踪。而通过摄影机跟踪技术，主创在现场无需再使用鼠标操作三维软件，只依靠自己最熟悉的摄影机操作便能实现对虚拟场景进行构图采景，这有效地提高了实拍镜头与虚拟场景合成画面的创作效率与修改灵活性。同时，如果需要后期继续进行数字特效处理与更加精细的合成，现场获得的摄影机跟踪数据还可以作为后期制作中的重要数据参考。需要注意的是，在摄影机的实时跟踪过程中还应当对摄影机实拍信号和虚拟画面进行分别录制，从而避免因现场合成不够精细而引起的瑕疵，以供后期部门参考使用。

此外，摄影机跟踪技术也是电影虚拟化制作时代延续与发展电影语言艺术的核心技术手段之一。真实世界中摄影机运动往往受到空间限制，电影虚拟化制作技术则给予创作者无限的空间，在虚实结合的创作环境中为更多镜头运动提供了可能性。

8.2 摄影机跟踪技术原理

摄影机跟踪技术的核心是要实现对真实摄影机的模拟，为实时渲染引擎中的虚拟摄影机提供焦点、焦距、光圈、镜头畸变等内参信息，以及位置和姿态六自由度的外参信息。

8.2.1 真实摄影机的模拟

一个典型的真实数字摄影机如图8-1所示，其硬件结构主要包括摄影机镜头、图像传感器、控制电路、取景器，以及其他各种机身部件、运动辅助设备。其中，摄影机镜头组件中又包含了调节光圈、焦点、焦距（变焦镜头）等参数的相关构件。摄影机的最终成像效果与这些硬件结构和参数设置息息相关。

而虚拟摄影机（Virtual Camera）是电影虚拟化制作中用来模拟真实摄影机的重要概念，它是

在实时渲染引擎中集成的,用来接收、操控和输出摄影机参数的模块化组件。以UE4实时渲染引擎为例,虚拟摄影机如图8-2所示。虚拟摄影机既可以通过安装在智能手机或iPad等电子设备上的可视化界面直接拍摄虚拟场景,用于非真实场景的电影制作或电影虚拟化制作的虚拟勘景环节,也可以直接绑定真实的数字摄影机,从而实现在使用真实摄影机进行实拍的同时,同步"拍摄"虚拟场景。而这些通过虚拟摄影机"拍摄"获得的画面一方面可以与实拍画面进行实时合成,特别是可以应用于电影虚拟化制作的实时交互预演中,另一方面还可以通过现场的LED背景墙进行显示,再由真实摄影机直接拍摄获得合成效果,从而实现摄影机内视效拍摄,这类方式一般可应用于基于LED背景墙的电影虚拟化制作中。

图8-2 虚拟摄影机及其参数[2]

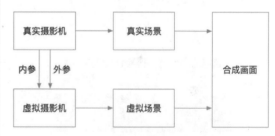

图8-3 摄影机跟踪技术原理示意图

图8-1 典型的真实数字摄影机构件(ARRI ALEXA LF)[1]

不论是以上哪一种方式,都需要实时获取来自控制设备的参数才能够实现对虚拟摄影机的驱动,技术原理从本质上是一致的。本章中我们所重点讨论的摄影机跟踪技术,其控制设备和摄影机参数均来自真实的数字摄影机,具体的技术原理如图8-3所示。

如图8-3所示,在真实摄影机运动的同时,通过跟踪设备实时获取真实摄影机的参数信息,再将这些参数映射给虚拟摄影机,并通过引擎实时渲染出虚拟摄影机镜头中的虚拟场景,从而帮助电影虚拟化制作团队实现虚拟场景的实时呈现,以及虚拟场景与摄影机拍摄真实场景的实时合成。因此,摄影机跟踪技术的内核也是要实现对真实摄影机的模拟。

为了实现这一过程,首先应确定需要获得的

[1] 图片来源:ALEXA LF - ARRI 官网
[2] 图片来源:虚拟摄像机 Actor 快速入门 | 虚幻引擎文档

摄影机参数有哪些、参数应当如何描述。这些参数能够确定摄影机内部的几何和光学特性以及摄影机在空间中的准确位置关系等，决定了实时渲染引擎在渲染二维的虚拟画面时进行不同坐标系间矩阵变换的相关参数。在目前的摄影机跟踪技术中，根据数据特性的差异，这些参数主要分为摄影机内参与外参两种类型。

8.2.2 摄影机内参

摄影机内参是指与摄影机自身几何与光学特性相关的参数，主要包括焦点、焦距、光圈、镜头畸变等，一般通过摄影机操作系统进行调节与设置，如图8-4所示。

（2）焦距也称为焦长，是光学透镜中心到焦点，也即到图像传感器CMOS的距离。当摄影机使用变焦镜头拍摄时，可以通过调节镜头组件上的变焦环来实现变焦（Zoom）。焦距影响拍摄对象的成像面积大小及其空间透视关系。

（3）光圈是摄影机镜头组件中调节镜头孔径大小的部件，可以通过调节镜头组件上的光圈环或调整光圈值（T值或F值）来改变光圈大小，进而控制镜头的进光量，光圈大小主要影响成像的景深与亮度。一般来说，光圈值越小、光圈越大，进光量越多，成像的景深越浅，反之则景深越深。

（4）镜头畸变是光学透镜固有的失真。由于真实摄影机的镜头并不是完全一致且完美的，每一个镜头都有或多或少的瑕疵，可能会存在不同程度的畸变与失真问题，常见的畸变问题包括桶形畸变、枕形畸变等。因此想要实现虚拟摄影机与真实摄影机在镜头拍摄上尽可能地匹配，就还需要测量并模拟真实摄影机的畸变等现象。

8.2.3 摄影机外参

摄影机外参是摄影机外部的物理参数，主要用来描述摄影机在空间中的位置与姿态。不同于内参本身就是可以传递的数值，外参是对摄影机运动的描述，需要抽象为刚体在世界坐标系中进行欧式变换，刚体的位置及姿态通常使用六自由度来表示，也即外参的具体内容，这正是摄影机跟踪的难点之一。

图8-4 使用变焦镜头摄影机的内参示意图[①]

（1）焦点即摄影机镜头的对焦点，一般通过调节镜头组件上的对焦环或自动对焦等方式改变焦平面的位置。焦点的变化主要影响拍摄对象的成像清晰度，一般来说，当拍摄对象在景深范围内，成像是清晰的，当拍摄对象在景深范围之外，且离焦平面距离越远，成像越模糊，也即失焦。

在电影拍摄与制作中，由于摄影机拍摄画面最终要放映给观众观看，因此摄影机在拍摄时可理解为是在模拟人眼行为，而人眼在观看时往往具有连续、平滑等特性，因此一个运动镜头也应当由连续、平滑的起幅、运动、落幅组成。具体来说，摄影机的运动镜头主要包括推、拉、摇、移、跟、升、降、甩等。因此，摄影机在进行拍摄时可被视为一个不会产生形变的、正在进行欧式变换运动的刚体。而刚体运动的特点便是，无论其位置和方向发生何种变换，无论是否在同一坐标系观察该物体，它的长度、夹角、体积、形

① 图片来源：ARRI Signature Zoom 镜头 - ARRI 官网

状和大小等都始终保持不变,如图8-5所示。由此可见,对摄影机运动的描述的实质就是在探究如何在三维空间中表示和描述刚体的运动。

图8-5　刚体的平移与旋转运动

1. 三维空间表示

对于刚体运动,首先需要表示其运动所处的三维空间,对此需要理解不同坐标系的概念,以及不同坐标系之间的转换关系。

(1)不同坐标系的概念。

目前,常用的坐标系有笛卡尔直角坐标系、极坐标系等。在三维数字内容制作中,通常会使用笛卡尔直角坐标系。又因各类数字内容生成(Digital Content Creation,DCC)工具的发展历史与应用方向不同,目前大多数三维制作软件、实时渲染引擎之间的坐标系统又存在左手坐标系(Left-hand Coordinate System)、右手坐标系(Right-hand Coordinate System)与轴向规定等方面的差异。关于左手坐标系与右手坐标系的表示如图8-6所示,在空间直角坐标系中,让左手拇指指向X轴的正方向,食指指向Y轴的正方向,如果中指能指向Z轴的正方向,则称这个坐标系为左手直角坐标系;反之,当使用右手完成上述操作时,则是右手直角坐标系。

图8-6　左手坐标系与右手坐标系

例如,游戏引擎Unity中使用Y-Up左手坐标系,而Unreal Engine中则使用Z-Up左手坐标系,Maya、Houdini等软件中使用的是Y-Up右手坐标系,而3ds Max则使用Z-Up右手坐标系,如图8-7所示。

软件	坐标系	Up轴向
UE	左手坐标系	Y-UP
Unity	左手坐标系	Z-UP
3ds Max	右手坐标系	Z-UP
Maya	右手坐标系	Y-UP
Houdini	右手坐标系	Y-UP

图8-7　各软件对应的坐标系与Up轴向

(2)不同坐标系的转换。

面对不同的软件进行位置表述时需要通过矩阵转换的方式进行转换计算。具体来说,两个坐标系之间的差异在于某一个坐标轴取反,即当一点P在空间中的位置确定,在坐标原点相同的情况下,左手坐标系中的坐标为$P_L(x, y, z)$,那么它在右手坐标系中的对应坐标为$P_R(x, y, -z)$,由此,P_L到P_R的转换公式为:

$$P_R = \begin{bmatrix} x \\ y \\ -z \end{bmatrix} \begin{bmatrix} 1 & 0 & 0 \\ 0 & 1 & 0 \\ 0 & 0 & -1 \end{bmatrix} \begin{bmatrix} x \\ y \\ z \end{bmatrix} = A_T P_L$$

2. 刚体运动表示

当摄影机在真实世界中运动时,我们便可以按照对应的刚体运动行为对其进行数字化,并表示为线性世界中的线性映射,这类映射可以通过多个矩阵加以计算和描述。

针对主要的镜头运动类型,对应到刚体运动行为可以划分为位移运动与旋转运动两类,具体描述如下。

(1)镜头的推拉(Dolly)运动,对应到刚体的位移运动中,即刚体沿正方向进行前后位移。

(2)镜头的升降(Pedestal)运动,对应到刚体的位移运动中,即刚体沿纵轴方向进行上下位移。

(3)镜头的横移(Truck)运动,对应到刚体的位移运动中,即刚体沿水平轴方向进行左右位移。

(4)镜头的横摇(Pan)运动,对应到刚体的旋转运动中,即刚体旋转运动中的绕自身的纵轴旋转。

（5）镜头的俯仰（Tilt）运动，对应到刚体的旋转运动中，即刚体绕自身的水平轴进行旋转。

（6）镜头的横滚（Roll）运动，对应到刚体的旋转运动中，即刚体绕自身的正方向的轴向进行旋转。

其中，对于刚体的位移可以通过三维空间向量表示，对于刚体的旋转则有多种表达方式，不同的表达方式适用于不同的场景，并可以相互转化。针对刚体旋转，我们一般通过绕三个坐标轴旋转的三个欧拉角来定义（α, β, γ），而旋转通常用旋转矩阵（Rotation Matrix）、旋转向量（Rotation Vector）、欧拉角（Euler Angle）、四元数（Quaternions）、李群和李代数等方式来进行表示，一个复杂的旋转矩阵可以拆分成三个轴向上依次旋转来表示：$R(\alpha, \beta, \gamma) = R_x(\alpha) R_y(\beta) R_z(\gamma)$。

具体到三维软件或实时渲染引擎中，刚体的位置及姿态通常使用6个参数来表示，即刚体Transform由3个坐标轴上的Location（x, y, z）及3个坐标轴上的Rotation（x, y, z）来定义，这也就是我们通常所说的六自由度。

8.3 摄影机跟踪技术流程

现阶段，由于LED显示屏广泛参与到电影虚拟化制作当中，实时渲染的虚拟场景可以直接显示在LED背景墙上，并且能够被摄影机同步记录下来。在进一步提升了现场制作沉浸感与制作效率的同时，也给摄影机跟踪技术带来了新的挑战，诸如虚拟场景与真实场景之间的坐标系匹配需要更加精确，动态画面和复杂闪烁的光环境变化等因素增加了跟踪难度。

在摄影机跟踪环节，从跟踪系统结构来看，目前主流的摄影机跟踪系统可以划分为硬件与软件两大部分。其中，硬件部分主要是传感器，负责对摄影机的实时位置、姿态等外参数据，以及焦点、焦距、光圈等内参数据的捕捉与记录；而软件部分主要负责对硬件收集的数据进行处理，包括摄影机标定、注册，以及对摄影机实时数据、特别是六自由度信息的转换与映射，等等。

在电影虚拟化制作的具体实践中，主创团队还需要根据电影的具体场景以及拍摄条件差异，调研与分析摄影机跟踪系统的技术要求，如对摄影机跟踪精确度、稳定性、鲁棒性和用户创作的自由度的要求，并结合跟踪技术的原理与跟踪设备的特点，选择或搭建适合实际创作的摄影机跟踪系统，才能高效进行电影创作。

从摄影机跟踪的技术流程看，摄影机跟踪作为电影虚拟化制作的重要一环，其所要实现的目标是将虚拟场景准确一致地匹配给跟随摄影机运动而产生变化的真实场景的镜头，从而实现虚拟场景与真实场景的快速甚至是实时合成。整个流程中最为关键的三个概念就是标定、注册与跟踪，如图8-8所示。

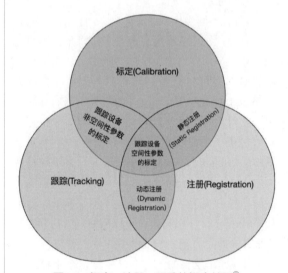

图8-8 标定、注册、跟踪的概念关系[①]

这三个概念主要来自增强现实领域，而电影虚拟化制作便是增强现实及相关技术在电影行业的应用与扩展。目前，这些技术已被日益广泛地应用于电影制作、大型演出直转播等泛娱乐行业。

标定、注册与跟踪作为三个互有重叠的概念，覆盖了摄影机跟踪的整个技术流程，但无法将其完全割裂开来，它们互相渗透、协同作业，共同支撑着摄影机跟踪系统的工作。概括来说，对摄影机的标定通常需要在现场拍摄时进行，其

① 图片来源：Schmalstieg D, Hollerer T. Augmented reality: principles and practice[M]. Addison-Wesley Professional, 2016.

目标是获取摄影机在真实世界中的内、外参以及畸变情况;此外还需要通过注册技术,将真实世界中的坐标原点、坐标系与虚拟世界中的坐标原点、坐标系进行匹配,从而将真实摄影机的参数匹配给虚拟摄影机,从而让真实世界与虚拟世界相匹配。与此同时,通过传感器等硬件设备与软件的联动,完成对真实摄影机的实时跟踪与记录,使引擎实时渲染出与真实拍摄场景的景别、透视、运动效果完全一致的虚拟画面,从而帮助技术团队完成进一步的合成操作。

8.3.1 标定

在增强现实领域,标定(Calibration)指的是将需要跟踪设备与参考物的测量结果或已知参考值进行比较并校准的过程。这是由于系统在进行跟踪之前,首先要确保跟踪设备能够获取需要的参数,并且每类参数值的初始值以及变化尺度是准确的,而标定的目标便是确保能够得到经过校准的参数。与跟踪不同的是,标定往往是利用系统运行之前或其他离散的时间进行离线测量,而通常不需要在系统运作的连续时间中进行测量。当然也有部分跟踪系统存在自动标定(Autocalibration)功能。

具体到电影虚拟化制作的摄影机跟踪,在开始操作之前首先需要将跟踪摄影机的传感器进行离线调整与校准,使其获取的参数与真实摄影机本身的参数相关联,由于摄影机的空间位置等数据需要实时获取,因此在标定环节,主要是针对非空间性参数的调整与校准。因此,摄影机标定是能够对摄影机实现准确跟踪的技术前提,也是电影虚拟化制作的非常关键的一个环节。

1. 标定的主要内容

摄影机标定的主要对象是摄影机的内参,通常包括光圈、焦点、焦距以及镜头畸变等内容。

(1)光圈、焦点、焦距的标定。

首先是对摄影机内参的标定。摄影机内参包括光圈、焦点、焦距等非空间参数。标定需要确定参数匹配的参数类型、变化尺度、参数初始值,并且确保摄影机在调节这些参数时(例如变焦镜头的焦距变化),跟踪传感器能够准确捕获

并由实时渲染引擎匹配给虚拟摄影机,从而使得通过虚拟摄影机"拍摄"到的虚拟场景的二维画面,与真实摄影机的镜头参数是完全一致的。

(2)镜头畸变校正。

此外,还需要对真实摄影机镜头存在的畸变进行标定,这是测量镜头的畸变类型与畸变程度,并反向补偿给虚拟摄影机的过程。

如图8-9所示,这是由MATLAB摄影机标定工具计算出来的摄影机参数。其中,需要标定的内参除了包含焦点、焦距、光圈等参数,还包括畸变参数(Distortion)。在有关畸变的参数设置中,镜头畸变通常被分为径向畸变(Radial Distortion)和切向畸变(Tangential Distortion)两种。径向畸变发生在摄影机坐标系转图像物理坐标系的过程中,是影响镜头畸变的主要参数,通常需要在测量后对虚拟摄影机进行补偿失真;而切向畸变是在摄影机制造过程中,由于图像传感器平面跟透镜不平行所产生的,切向畸变的影响就相对小很多,往往可以被忽略。

图8-9 MATLAB摄影机标定工具计算出的摄影机参数

2. 标定方法与算法

目前,最普遍的摄影机标定方式就是将棋盘格或点阵矩阵作为标定参考物,从而更加方便地提取出具有规则间隔的点。通常,需要使用摄影机拍摄一组关于棋盘格或点阵矩阵的点的集合,需要注意的是,获得的点的集合需要是三维空间中的点,而不能完全处在同一平面。因此当只有一个标定参考物时,需要用摄影机或者相机从不同角度拍摄多张图片,而当有两个参考物时,通常需要将参考物采用正交排列的方式然后进行拍摄。此后还需要进行标定计算,目前最为通用的标定算法是Tsai算法(Tsai[1986],

Zhang[2000])[1]，而对于摄影机跟踪系统或相关工具包，大多内置了相关的标定算法，只需要操作者完成对标定图案的获取，即可由计算机自动计算获得相应的参数信息。

对于普通的摄像头，可以用MATLAB自带的摄像头标定工具来标定。该工具箱采用的是棋盘格标定法，内置算法不仅可以标定出摄像头的内参数，还能标定出镜头畸变。

当拍摄前完成离线标定后，在现场拍摄中，对摄影机镜头进行焦距、焦点、光圈等任何调整，跟踪传感器便可通过机械跟踪方式，把变化的数据实时回传给计算机。系统会根据提前镜头标定好的镜头记录进行数据优化，然后实时渲染引擎便可将对应参数匹配给虚拟摄影机，实时渲染出与真实摄影机镜头一致的虚拟场景二维画面，以供LED背景墙进行显示或者现场实时合成。

8.3.2 注册

注册（Registration）这一概念同样引自增强现实领域，指的是建立虚拟对象和真实场景在空间属性上的对齐与匹配关系，以确保其在视觉呈现上的一致性，这是构建增强现实系统的一个必要前提。而延伸至电影虚拟化制作的摄影机跟踪系统中，注册就是将虚拟场景与虚拟对象准确定位到真实环境中的过程，它是摄影机跟踪中的一项重要的关键技术，也是电影虚拟化制作的一项重要环节。

其中，需要进行注册的虚拟对象可以划分为两类：一类是在真实空间中等比例存在的真实物体的虚拟对象，如虚拟摄影机和真实摄影机、虚拟LED显示屏和真实LED显示屏；另一类是在真实空间中不存在，需要叠加到真实空间的虚拟对象，例如需要作为虚拟背景渲染并投射至LED显示屏的虚拟场景，甚至是一些可以在实时合成中作为虚拟前景叠加在演员之前的虚拟对象。

具体来说，注册时需要根据摄影机实时跟踪数据，计算出摄影机相对于真实场景的位姿状态，然后匹配给虚拟摄影机与虚拟场景，并确定对应的虚拟场景在真实场景图像中投影位置、透视关系等情况，然后将虚拟背景直接投射至LED背景墙，或者将虚拟信息与真实场景投影信息融合输出到显示屏幕上[2]。而这一过程的实现主要是通过各类不同坐标系统的转换计算来实现的。

1. 空间坐标系类型

目前，从物理坐标到虚拟坐标的转换，主要涉及以下几类坐标系。

（1）世界坐标系。

世界坐标系也即描述真实世界的坐标系XYZ，一般的三维场景都是用这个坐标系统来表示。世界坐标系统通常用来描述和构建一个与真实世界比例一致的虚拟世界，单位为米（m）。

（2）摄影机坐标系。

摄影机坐标系也即观察坐标系或光心坐标系，其以摄影机或相机的光心为中心设定坐标系XYZ，因而摄影机或相机的光心通常便是坐标原点，光轴为Z轴，单位为米（m）。

（3）图像平面坐标系。

图像平面坐标系是二维坐标系，是摄影机或相机所拍摄的图像平面的坐标系，与摄影机坐标系的X轴与Y轴所构成的平面平行，单位为毫米（mm）。

（4）像素坐标系。

像素坐标系也是二维坐标系，其坐标原点在摄影机或相机所拍摄的图像平面左上角，X轴、Y轴分别平行于图像坐标系的X轴和Y轴，坐标值用（U, V）来表示，U、V均为离散的整数值，单位为像素（px）。

2. 坐标系变换

当摄影机在拍摄与运动过程中，跟踪系统和实时渲染引擎需要同时将捕捉的内外参数完成由世界坐标经过刚体变换、透视变换的二次变换过程，才能够渲染出与真实摄影机实拍相匹配的虚拟场景二维图像，再显示到LED背景墙上，或是与真实拍摄场景进行实时合成。图8-10所示为针

[1] Schmalstieg D, Hollerer T. Augmented reality: principles and practice[M]. Addison-Wesley Professional, 2016.
[2] 张国骞. 基于多元信息融合的增强现实三维注册技术研究与应用 [D]. 湖南大学，2019.

孔相机模型在注册中的变换过程，这是一个独立于设备的标准计算机图形学管线（Pipeline），在这一管线中主要涉及刚体变换、透视变换这两种坐标变换矩阵。

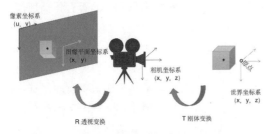

图8-10　模拟针孔相机成像坐标系转换示意图

第一个变换矩阵为刚体变换，用T表示，也称作模型变换（Model Transformation）。这一步骤确定的是目标对象在真实世界中的位置，主要涉及的是摄影机坐标系与世界坐标系之间的转换。对于摄影机跟踪系统来说，这一步主要是确定摄影机坐标与世界坐标系的相对位置关系，对应的是摄影机的外参，对于拍摄中需要运动、存在空间位置变化的摄影机来说，想要完成虚拟摄影机与真实摄影机之间的注册，就必须要实时跟踪真实摄影机的空间数据，并获取其相对于世界坐标系的位置。此外，这一步也可以是确定摄影机拍摄对象在世界坐标系的相对位置关系，例如LED屏幕、需要替换成虚拟对象的道具等。

第二个变换矩阵为透视变换，用R表示。这一步骤的目标是将三维空间的虚拟场景转换成二维图像的投影，主要涉及三维坐标系与二维坐标系之间的转换。具体到摄影机跟踪系统，透视变换确定的是摄影机镜头的虚拟场景三维空间到二维图像的投影关系，其对应的是摄影机的内参。即虚拟摄影机在同步真实摄影机的外参后，引擎还需要根据真实摄影机的光圈、焦点、焦距等内参数据，计算通过虚拟摄影机视角投射出去需要渲染到显示屏或者是叠加合成到真实画面上的二维虚拟影像，其坐标变换过程就是将投射方向在屏幕距离截去Z轴分量值以后所计算获得的二维影像。

3. 位置偏移计算

在注册中，除了需要进行坐标转换，还需要对被跟踪的摄影机位置进行偏移值计算。这是因为在实际应用中，注册技术往往根据带有传感器的外部跟踪设备所获取的位置姿态信息去代替被跟踪的摄影设备。特别是当存在多个传感器协同工作时，往往因其各自的位置差异，测量到主节点的运动信息也有所偏差，因此就需要计算跟踪设备与被跟踪对象之间的偏移值，然后将测量到的位置姿态等信息转换为摄影机的实际数据。

上述的偏移值计算同样来自于增强现实领域，这种算法被称为"手眼标定"，一般有"眼在手上"和"眼面向手"两种偏移情况，具体如下。

（1）"眼在手上"。

"眼在手上"即跟踪设备在被跟踪物体上方，解决的偏移量是摄影机和带有传感器的跟踪设备末端坐标系之间的姿态关系。在这种关系下，跟踪设备底座和校准板之间的姿态关系在两次运动后保持不变。

（2）"眼面向手"。

"眼面向手"即跟踪设备能够观察到被跟踪的摄影机，解决的偏移量是摄影机和带有传感器的跟踪设备基座坐标系之间的姿态关系。在这种关系下，跟踪设备末端和校准板之间的姿态关系在两次运动后保持不变。

在实际应用中，目前的摄影机跟踪系统如RedSpy，需要通过手动的方式测量镜头与标记红外镜头的光心距离，OptiTrack也以物理测量为主，并没有很好的方法去进行位置偏移的计算。Ncam系统则是首先通过双目鱼眼镜头进行立体视觉的标定，同时拍摄同一张棋盘格标定板，再由多组外参匹配计算出两个鱼眼摄像头的偏移量，进而找到跟踪设备的中心位置，再通过标定主摄像头和其中一个鱼眼镜头的位置偏移，找到主摄像头的光心与两个鱼眼镜头中心的偏移矩阵，最后将跟踪设备的位姿变化转换成主摄像头的位姿变化，以获得更加准确的虚实匹配效果。由此可见，基于视觉尤其是基于主动视觉的摄影机跟踪系统较为容易通过常规方法直接计算出摄影机跟踪设备与摄像头的位置偏移，而其他的跟踪方法则难以实现准确计算。

8.3.3　跟踪

跟踪（Tracking）在增强现实系统中是一

种描述动态传感和测量的术语。概括来说,跟踪就是在系统运行时,对于真实空间环境以及环境中跟踪对象的动态确定,跟踪也可以看作是对跟踪设备空间参数与部分在系统运行中产生变化的非空间性参数的实时标定,也属于动态注册。

在电影虚拟化制作的背景下,目前主流的摄影机跟踪技术,主要就是将实时跟踪设备得到的摄影机内外参数、时码发生器Genlock信号等相关数据,以FBX、BVH或XML的数据格式进行记录、存储以及相应的转换与映射计算。可以说,跟踪技术是一切虚实匹配的基础,也是国内外研究的重难点。

1. 跟踪的主要内容

摄影机跟踪从内容上主要分为摄影机内参的跟踪与摄影机外参的跟踪两大部分。

首先是对摄影机内参的跟踪,这是虚拟摄影机和真实摄影机同步的重要内容。其中需要同步跟踪的内参主要包括焦点、焦距和光圈。其中焦点、焦距的跟踪尤为重要:对焦点的跟踪可以确保应当处于同一空间位置的真实场景和虚拟场景,成像的清晰度是一致的。而虚拟摄影机的焦距则影响内视锥的画面大小,从而影响内视锥是否能完成覆盖真实摄影机画面,对焦距的跟踪还可以确保虚拟场景在渲染时其透视关系与实拍场景是一致的。光圈会影响内视锥的画面景深,对光圈的跟踪可以确保处于同一空间位置的虚拟场景与真实场景,成像的景深以及亮度是一致的。

其次是对摄影机外参的跟踪,主要是对真实摄影机位置以及姿态信息的连续测量,也即对摄影机的六自由度参数的同步获取与计算。这将影响虚拟场景的镜头运动与真实摄影机拍摄画面是否一致,由于摄影机的位置与姿态变化在拍摄中是变化最为频繁,同时也是镜头语言的一项重要内容。因此对于外参的跟踪,也是摄影机跟踪系统最核心、最主要的跟踪内容。

2. 摄影机内参的跟踪

目前较为常用的摄影机内参获取方式主要是通过机械式的跟踪设备来实现的。机械式跟踪设备主要包括镜头编码器和镜头校正系统。而跟踪设备向实时渲染引擎的实时数据传输,往往可以直接通过OpenSoundControl(以下简称OSC)控制协议来实现。OSC控制协议是一种应用程序与硬件之间进行实时消息通信的数据传输规范,具有高精度、低延时、轻量级、灵活度高等优点,常用于计算机、声音合成器和其他多媒体设备之间的通信。基于OSC控制协议的摄影机内参跟踪设备,通过旋转镜头编码器实时取得真实摄影机镜头的对焦环、变焦环、光圈环的旋转角度值,再将这些信息利用镜头标定数据映射成相应的焦点、焦距、光圈值,通过OSC协议实时传输至引擎完成跟踪与数据同步,具体过程如图8-11所示。

图8-11 摄影机跟踪的获取与映射计算过程

但是由于LED背景墙上显示带有景深的内视锥画面,会被真实摄影机的光学镜头再次虚化,会导致景深不匹配的问题,这一问题需要通过改进渲染的景深映射算法来解决。因此目前通过OSC协议公开了偏移量调整接口,并设计了相应交互控制界面,由摄影部门主管调整内视锥景深关系来缓解这一问题。

3. 摄影机外参的跟踪

1)外参跟踪方式

根据实现原理的不同,对摄影机外参的跟踪可以分为由内向外跟踪与由外向内跟踪两种不同方式。

(1)由内向外的跟踪技术。

在由内向外的跟踪技术(Inside-out Tracking)中,不需要通过外部传感器进行记录,也不需要外部标记点,传感器通常固定在被跟踪的摄影机身上,可以利用算法实时分析被跟踪摄影机所拍摄的画面,以获得摄影机在三维空间中的位置与姿态等外参。这类由内向外的跟踪

设备体积较小、携带方便，对拍摄场地的空间大小也没有额外的要求，但对于环境中的光线与可识别特征点要求较高。在目前的电影虚拟化制作中，由内向外跟踪是一种应用较为普遍的跟踪方式。

根据传感器及其跟踪方式的不同，由内向外的跟踪又可以具体被划分为：基于视觉的由内向外跟踪技术、基于惯性的由内向外跟踪技术、混合式的由内向外跟踪技术三种主要类型，具体内容如下。

● 基于视觉的由内向外跟踪

基于视觉的由内向外跟踪技术大多基于视觉传感器（Vision Sensor），依靠拍摄到图像中的人工或自然标记点，分析出深度信息，从而反求出摄影机自身的位置与姿态等信息。视觉传感器有单目摄像头、双目摄像头、色彩深度图像（RGB + Depth Map，RGB-D）摄像头等。

其中，单目摄像头在拍摄时，理论上只能得到普通的二维图像而得不到深度信息，必须移动摄像头才能通过它的运动估计出场景中物体的远近和大小。这也意味着，使用单目摄像头跟踪，首先需要进行对极几何计算，才能接着使用透视n点（Perspective-n-Point，PNP）估计特征点的空间位置，然后进行三角测量（Triangulation），进而得到二维图像之间的关系。以移动端设备为例，手机、平板等设备中视觉传感器往往只有一个摄像头。在进行自身运动及姿态估计时，单目摄像头往往具有不确定性，只用单眼视觉的系统无法恢复度量衡，因此限制了它们在真实世界中的应用。如今，应用发展的趋势是用低成本的惯性测量单元辅助单眼视觉系统。其主要优点是这种单眼视觉系统具有公制比例，且滚动和俯仰角都可以观察到，这让需要度量状态估计的导航等任务成为可能。此外，整合IMU的测量弥补了因光照变化，无纹理区域，或运动模糊而造成的视觉轨迹损失之间的差距，可以极大地提高运动跟踪性能[1]。

而RGB-D摄像头获取到的每帧图像都包含有深度信息，不再需要通过三角测量的方式求解像素点在空间中的位置，直接利用得到的深度测量值进行反投影计算即可，所以几乎不存在尺度漂移等问题。因此，深度摄像头在摄影机位姿估计技术中具有更大的精确性和鲁棒性。

当前国内外基于视觉传感器的由内向外跟踪的技术已发展非常成熟，具有代表性的产品包括HTC Vive Cosmos系列、Microsoft HoloLens、Oculus Quest/Rift系列，以及被广泛应用于电视直转播、电影虚拟化制作流程的Ncam、Lightcraft的Previzion系统、Solid Track等。

● 基于惯性的由内向外跟踪

基于惯性的由内向外跟踪技术是指将惯性传感器绑定在被跟踪摄影机的重要关节点，惯性传感器可以对物理运动做出反应的器件，如线性位移或角度旋转，从而捕捉到关节点的变换并进行算法分析，转化成摄影机的运动数据。

加速度计和陀螺仪是最常见的微机电传感器（Micro-Electro-Mechanical Systems，MEMS）[2]。其中，加速度计是将轴向加速度敏感化并将其转换成可用于输出信号的传感器；陀螺仪是能够敏感运动物体相对于惯性空间的运动角速度的传感器[3]。而惯性测量单元是指由数个加速度计和数个陀螺仪组成的组合传感器，其主要采用预积分模型，采样频率要远远高于一般摄像头的拍摄帧率，以此来实现对跟踪对象的运动测量。此类组合传感器不但能大大提升捕捉与计算的速度，还可通过重力对齐得到跟踪对象的绝对姿态数据[4]。目前，设备中常见的IMU经由APP调用详情如图8-12所示。

① Qin T, Li P, Shen S. Vins-mono: A robust and versatile monocular visual-inertial state estimator[J]. IEEE Transactions on Robotics, 2018, 34(4): 1004-1020.
② Yazdi N, Ayazi F, Najafi K. Micromachined inertial sensors[J]. Proceedings of the IEEE, 1998, 86(8): 1640-1659.
③ Ayazi F. Multi-DOF inertial MEMS: From gaming to dead reckoning[C]//2011 16th International Solid-State Sensors, Actuators and Microsystems Conference. IEEE, 2011: 2805-2808.
④ 卫文乐,金国栋,谭力宁,等. 利用惯导测量单元确定关键帧的实时SLAM算法[J]. 计算机应用, 2020, 40（4）: 1157.

图8-12　iPhone IMU传感器参数

目前，来自荷兰的动作捕捉公司Xsens使用IMU的姿态和航向参考系统（Attitude and Heading Reference System，AHRS）技术实现基于惯性的由内向外跟踪，是这一领域的典型代表，为了提高AHRS系统的性能，Xsens使用惯性导航系统INS以及全球导航卫星系统GNSS提供强大的导航和捕捉能力，以实现跟踪目的。

● 混合式的由内向外跟踪

混合式的由内向外跟踪技术主要是融合了基于视觉与基于惯性的两类技术，目前大部分由内向外的跟踪设备都是采用混合式的跟踪方式，依靠视觉捕捉的便携与高效、辅助以惯性捕捉的精确性，从而最大化地提升了摄影机跟踪系统的性能。代表性的混合式的由内向外跟踪设备有Ncam、RedSpy、Mo-Sys StarTracker等。这类设备通常是采用SLAM技术及其算法，综合视觉与惯性传感器捕捉到的数据，实现对摄影机位置的检测与姿态估计。除了能够实现对于电影摄影机的跟踪，随着传感器技术及性能的提升、算法的优化，混合式技术对于手机、平板电脑等内置有摄像头的移动设备也能够实现跟踪。具体来说，主要是使用视觉惯性里程计（Visual-inertial Odometry，VIO）技术，将摄像头画面与硬件传感器IMU数据进行融合，以实现SLAM的相关算法，从而在手机等算力欠佳的设备上完成稳定的跟踪效果。这不仅有利于电影虚拟化制作手段的进一步丰富，同时对于实现消费级的虚拟现实、增强现实等技术应用，也有着极其重要的意义。

整体而言，由内向外的跟踪技术往往不受场地大小限制，同时也没有跟踪的规定界限。此外，对基于视觉的跟踪技术而言，在使用标记的情况下，只有在能够检测到标记物时系统才能工作，标记物脱离跟踪摄像头视野时，跟踪将会受到影响；在不使用外部标记物的情况下，基于视觉的跟踪对于环境条件要求较高，特别是跟踪摄像头视场内的光线条件，需要始终确保能够获得灰度分布均匀的画面，并且场景中需要有足够明显的分界点以提供高频信息，才能够自动识别被捕捉对象的自然特征等。而对于基于惯性的跟踪技术，获得的摄影机位置信息与姿态估计都是相对数据，对于需要实时合成背景或后期合成制作，可能会存在位置偏移的问题。

（2）由外向内的跟踪技术。

由外向内的跟踪技术（Outside-in Tracking）主要是采用标记点的方式对摄影机进行跟踪。具体来说，就是在拍摄区域固定多台跟踪摄像头并面向被跟踪的摄影机，通过捕捉摄影机上的标记点来实现对摄影机位置、姿态等信息的实时记录。

目前，这类技术通常采用基于光学的跟踪方式实现，根据信号及其处理方式的区别，主要可以分为：基于红外视觉的由外向内跟踪技术、基于红外激光的由外向内跟踪技术、以及基于深度图像处理的由外向内跟踪技术，具体内容如下。

● 基于红外视觉的由外向内跟踪

基于红外视觉的由外向内跟踪系统主要包括Vicon、PhaseSpace、OptiTrack等集成系统。根据标记点是否自主发光，这类跟踪技术又可以分为主动式标记点和被动式标记点两种类型。

其中，主动式标记点的红外视觉跟踪技术是指位于被跟踪摄影机身上的标记点能够通过脉冲闪烁的方式进行自主发光，同时通过闪烁编码的方式传送每个标记点各自的ID等额外信息，从而使得跟踪摄像头检测到标记点的空间位置，并精确地计算出摄影机的位置、姿态等变化信息。主动式标记点的跟踪方式优点在于可以高效地结合并运用自然光。

在被动式标记点的红外视觉跟踪技术中，位于被跟踪摄影机身上的标记点不会自主发光，而

往往是需要在跟踪区域周围布置一组可高速发射红外光的跟踪摄像头。机身的标记点采用反光材质,从而反射跟踪摄像头发出的光线,再由跟踪摄像头捕获反射光线,从而计算出被跟踪摄影机的位置、姿态等信息。由于被动标记点并不会主动发送标记点ID等信息,所以系统需要通过分析它相对于其他标记点的运动来建立被跟踪标记点的数学模型,从而识别出各个标记点。多台跟踪摄像头同样利用对极几何原理得出标记点在空间中的坐标位姿。被动式标记点的跟踪方式优点在于安装方便,不需要对标记点进行供电。

- 基于红外激光的由外向内跟踪

在基于红外激光的由外向内跟踪技术中,HTC Vive Pro Eye系列是其典型产品,它通过Lighthouse基站实现对跟踪对象的位置检测。其中,Lighthouse基站通过配备的两个转轴互相垂直的红外激光发射器发射红外激光来定位装有多个光敏传感器的跟踪对象,由于各个传感器的位置差异在接收光线时会产生相应的时间差,由此可以计算出跟踪对象的位置与姿态等信息,并通过高频刷新的方式捕获跟踪对象的运动轨迹。

此外,基Lidar传感器也是这一技术的典型代表,它是通过激光雷达发射激光束探测目标的位置、速度等特征值的雷达系统。其基本技术原理是,通过激光雷达发射持续不断的激光束,激光束遇到物体时会发生反射,激光雷达接收到一部分反射的激光,然后通过测量激光发射和返回传感器所消耗的时间,可以计算出物体到激光雷达的距离[①]。具体的测量模型表示如下:

$$r=0.5 \times C \times t$$

其中,r:激光雷达到障碍物的距离,C:光速,t:消耗的时间。

三维激光雷达通过光学测距,可以直接采集到海量的具有角度和距离等精准信息的点,这些点的合集被称为点云,点云可以反映出真实环境中的几何信息。基于激光点云的3D SLAM技术,利用三维激光传感器(一般是多线激光雷达,也有少部分是用自制的单线激光雷达组合)可以获

取三维空间点数据,然后再通过相邻帧之间的点云扫描匹配进行位姿估计,并建立起完整的点云地图。此种方式与二维激光SLAM具有相通的技术原理。由于其建图直观、测距精度极高且不容易受到光照变化和视角变化的影响,Lidar传感器是室外大型环境的地图构建应用中必不可少的传感器[②]。

- 基于深度图像处理的由外向内跟踪

基于深度图像处理的由外向内跟踪主要通过结构光或飞行时间(Time of Flight,ToF)来计算深度信息,从而获取目标对象的位置和姿态信息。使用这一技术的典型产品有Kinect深度摄像头,它配备有RGB、结构光、以及红外镜头等三个镜头来采集目标对象的深度信息,以此获知目标对象的位置、姿态以及运动轨迹等。这类技术的优势在于设备简单、成本较低,但缺点在于可跟踪目标对象的场地范围小,且算力要求高,还存在计算偏差与运动轨迹数据的抖动等问题。

综上所述,由外向内的跟踪方式准确度往往较高,这是由于此类技术可以通过在外部空间增加更多的传感器和跟踪器来提升计算的精度,传感器和跟踪器的数量越多,跟踪范围便越广,跟踪效果也越好。在目前的电影虚拟化制作中,由外向内的跟踪方式成为摄影机跟踪技术的首选。然而,这类由外向内的跟踪技术往往存在固定的场地和范围的限制,增加传感器和跟踪器的代价巨大。例如,OptiTrack跟踪系统,其捕捉区域的半径稍有增加,所需的红外跟踪摄像头个数便会成倍增长,成本价格将以几何倍数上升;HTC Vive的跟踪系统,目前最多支持4个Lighthouse基站组成的捕捉空间,最大支持 10 m×10 m 的范围;Kinect跟踪摄像头,作为消费级的跟踪捕捉产品,由于分辨率有限,对捕捉范围有着严格要求,对于当下电影制作中表演所需要的大空间也难以满足。

2)外参跟踪算法

真实世界中的摄影机运动往往受到场地空间限制,电影虚拟化制作技术则给予了创作者无

[①] 齐继超,何丽,袁亮,等. 基于单目相机与激光雷达融合的 SLAM 方法 [J]. Electronics Optics & Control,2022,29(2):99-102,112.

[①] 周治国,曹江微,邸顺帆. 3D 激光雷达 SLAM 算法综述 [J]. 仪器仪表学报,2021,42(9):13-27.

限的空间，在虚实结合的创作环境中提供了更多镜头运动的可能性。现有的外参跟踪算法主要侧重于通过提升观测设备的刷新率以捕捉物体更加快速的变化，或提升观测设备的分辨率以捕捉更加细节的变化和更加精准的三维特征点的跟踪精度，缺乏针对摄影机位姿变化和运动规律的精准重建与优化，而过度的平滑滤波等优化会造成对摄影机运动和姿态还原的失真，因此选择适合的外参跟踪算法对摄影机跟踪系统非常重要。

目前，随着传感器技术的发展，传感器的微型化、数字化、智能化、多功能化等特点得到不断提升，单传感器对被测对象的信息检测的精确度越来越高，多传感器融合算法也越来越精确，这使得基于多传感器的融合技术能够得到长足发展。

传感器融合算法的基础是信息融合，其指的是一种信息处理过程，它将从单一和多个信息源获得的数据和信息联系起来，采用计算机技术对多传感器观测数据，在一定准则下进行分析、综合、支配和使用，获得对被测对象的一致性解释与描述，进而实现相应的决策和估计，使系统获得比它的各组成部分更充分的信息。

使用传感器融合方法，可以将从这些传感器计算出的方位角进行组合，从而获得更加准确的估计值。虽然多传感器系统能够带来更高的检测精度，却也会导致计算量大大上升，同时提升了系统复杂程度。因此，选择合适高效的融合算法至关重要。目前，常见的多传感器融合算法主要包括以下几种。

（1）加权平均法。

加权平均法是信号级融合方法中最简单直观的方法，它把一组传感器提供的冗余信息作为融合值。这种方法也是一种直接操作数据源的方法。

（2）卡尔曼滤波法。

卡尔曼滤波法主要用于融合低级别的实时动态多传感器冗余数据。这种方法利用测量模型的统计特性来确定统计意义上的最佳融合和数据估计。如果系统具有线性动态模型，并且系统和传感器之间的误差符合高斯白噪声模型，卡尔曼滤波将为融合后的数据提供统计意义上的最佳估计。卡尔曼滤波的递归特性使得系统的处理无需大量的数据存储空间和计算量。

（3）多重贝叶斯估计法。

多重贝叶斯估计法是将每个传感器视为贝叶斯估计，并将每个单独对象的相关概率分布合成为联合后验概率分布函数，它通过最小化联合分布函数的似然函数，来提供多传感器信息的最终融合值，并将信息与环境的先验模型融合，以提供整个环境的特征等。

综上所述，从整个多传感器系统的角度来看，传感器融合算法主要是基于两个融合原理，一种是传感器内部的融合——在这个系统中，融合发生在实际的传感器内部，如光学传感器利用光学跟踪功能获得位置和方向信息，并利用IMU来提高跟踪精度，防止光学传感器跟踪标记物被镜头遮挡时的数据丢失。另外一种融合方式发生在多个系统之间，例如使用两个完整的捕捉系统对同一物体状态实现检测，将两者数据流进行相互补充，以弥补两种系统之间的缺陷，获得更为准确的检测目标信息、更加鲁棒的工作性能和更高的空间、时间上的分辨率。

8.4 思考练习题

1. 什么是摄影机跟踪技术？在常见的跟踪流程中，有哪些参数需要跟踪？

2. 典型的摄影机跟踪流程包含哪些步骤？每个步骤的具体内容是什么？

3. 什么是摄影机标定？为什么要进行摄影机标定？

第 9 章 照明控制技术

电影是光与影的艺术，对光照的控制是电影艺术创作的重要手段。在电影虚拟化制作中，照明控制技术同样是决定画面质量的关键技术之一。照明控制系统（Lighting Control System）指的是使用一个或多个照明控制终端发送信号，控制不同照明设备的系统。

用于影视制作的主流灯具有钨丝灯、镝灯、荧光灯、LED灯等。其中，钨丝灯、镝灯、荧光灯在传统影视制作领域依然占据了不少份额。这些灯具大多仅能通过开关手动控制，无法通过远程控制协议改变其亮度、色彩，或实现其他特殊效果。随着电子电路领域相关技术的突飞猛进，以LED灯具为代表的智能影视灯光设备，实现了通过外部控制信号改变发光亮度和色彩的功能，同时可以制造多样化的特殊灯光效果，满足了更加丰富的创作需求，为影视照明领域带来了巨大的革新。

现如今，越来越多的现代照明灯光设备开始内置单片机（Single Chip Microcomputer），又称单片微型计算机，能够接收和处理由灯光控制台、电脑等照明控制设备发送的信号。现代照明控制设备大多依靠软件进行控制，其功能十分强大，且具备很高的自由度。

9.1 用于照明控制的光源

在电影虚拟化制作中，照明控制技术扮演着越来越重要的角色。随着电影制作流程工业化水平的不断发展，越来越多的照明灯具开始支持不同形式的照明控制技术。

9.1.1 光台

光台（Light Stage）[1]是近年来颇具代表性的一种智能光照技术。光台的主体是一个球型支架，在支架上沿各个方向规律地装有一系列LED灯具，这些灯具从四面八方照亮中间的人物，以实现对各类不同光照效果的模拟和捕捉，或直接进行重打光。

光台技术可以模拟任意方向、强度、色彩的光照条件，并通过数码相机阵列采集演员面部在这些条件下的高精度反射场数据。基于这些数据，就可以对演员面部进行逼真的合成渲染，重构基于图像的、可运动的人脸模型，且模型的光效能够随着面部表情、头部姿势、视线方向和光照条件的变化而改变，效果十分逼真。此外，借助光台技术还可以进行环境光重现、重打光、合成表演等工作。

光台技术目前已迭代了多个版本。其中Light Stage 5基于球形梯度照明进行反射场的低阶采样，是相对比较成熟的一代系统，已经在《本杰明·巴顿奇事》《蜘蛛侠2》（*Spider-Man 2*，2004）等电影的视效制作中得到应用。Light Stage 6可对人物或者物体进行多方位的信息采集，并允许对人物进行虚拟重打光，如图9-1和

[1] Light Stage - USC Stevens Center for Innovation

图9-2所示。最新的光台版本命名为Light Stage X，其相关技术更多地停留在科研领域，因此并未在影视制作领域有大范围应用。

图9-1　使用Light Stage 6进行信息采集[①]

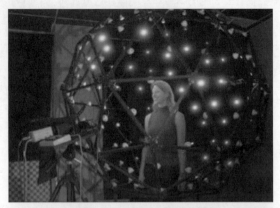

图9-2　使用Light Stage 6进行虚拟重打光

比较贴近影视行业实际应用的是Light Stage 3[②]，其利用球形包围的灯光阵列进行实时的灯光再现。如图9-3所示，演员在一侧有柱子的走廊行走，夕阳光线间歇地照在演员脸上，每当经过柱子时，光台的灯光会全部灭掉，从而实现对动态光效的模拟。然而，与在电影虚拟化制作中提供动态光照的LED背景墙类似，该技术无法营造特殊形态的阴影效果，因此能还原的光效依然有限。

在Light Stage 3中，为了实现太阳光等强光照明，往往需要将某一盏LED灯全功率开启，并设置其他LED灯以极低的功率运行，这样会在一定程度损失灯光的位深，同时要求摄影机有更好的感光性能。在Light Stage 4的工作总结中，研发人员提出借助Heliodon日影仪架设一盏可以移动的大功率聚光灯，用于模拟太阳等强光，如图9-4所示。

图9-3　Light Stage 3实景合成的灯光再现方法[③]

图9-4　使用Heliodon日影仪进行太阳光的模拟

9.1.2　LED 光源

随着LED光源技术的不断成熟以及应用范围的日益扩大，LED灯具因其高光效、耗电少、易控制等优势正逐渐替代投影机等传统方式，成为

① 图片来源：Relighting Human Locomotion with Flowed Reflectance Fields - University of Southern California
② Wenger A, Hawkins T, Debevec P. Optimizing color matching in a lighting reproduction system for complex subject and illuminant spectra[C]//Rendering Techniques. 2003: 249-259.
③ 图片来源：Live-Action Compositing - University of Southern California

新的光效模拟解决方案。2013年，在阿方索·卡隆（Alfonso Cuarón）执导的《地心引力》中，为了充分展现演员的表情神态，并真实呈现演员所处宇宙环境的动态光影效果，剧组通过196块LED面板组成了灯光箱（Lighting Box），将事先准备的场景在LED屏幕上播放，使LED屏幕的画面与灯光效果直接反映在演员身上。2017年《登月第一人》在拍摄中搭建了高34英尺（约10.4米）、长100英尺（约30.5米）、曲面直径60英尺（约18.3米）的巨型LED屏幕，将画面播放在LED屏幕上，同时配合使用其他照明设备，使影片的布光风格更加趋近于现实。

2019年8月，游戏引擎Unreal Engine发布了"摄影机内视效拍摄"解决方案，其借助摄影机跟踪系统获取真实摄影机的位置和姿态，再通过UE4游戏引擎将匹配真实摄影机运动的虚拟场景实时渲染显示在LED背景墙上，从而使得摄影机能够直接拍摄实景与虚拟场景合成的画面。得益于环绕的LED背景墙，场景内人物与高反射物体（如摩托车）的光照效果可以随时进行调整，并且能够与虚拟画面高度匹配，这可以说是照明匹配技术（Lighting Matching）的一大进步。此外，高反射物体表面反射的影像也能正确还原，这使得电影虚拟化制作中虚实结合后的真实感大大提升。工业光魔公司在美剧《曼达洛人》的拍摄制作中率先使用了该项技术，极大地提升了拍摄的效率。

王政尧（Norman Wang）在其2019年12月发表的文章《VR在虚拟影视拍摄中的应用》中分析了电影虚拟化制作的发展过程，并指出："实时交互式照明是摄影机内视效拍摄的直接产物，其主要目的是使用实时交互的虚拟世界来控制真实世界的照明。这项技术可以通过高亮度LED和LCD屏幕并配合支持DMX协议的专业灯具来实现。"

9.2 灯光控制

在电影虚拟化制作中，灯光控制是一个至关重要的组成部分，不同的灯光控制协议和灯光控制方式都具有自身的特点和优势。本节将对不同的灯光控制协议和灯光控制方式进行探讨。

9.2.1 灯光控制协议

灯光控制协议是用于控制照明系统的通信协议，通过使用灯光控制协议，可以实现对照明系统的开关、调节亮度、改变颜色等操作，从而实现对灯光的精确控制。常见的灯光控制协议包括DMX512、RDM、Art-Net、sACN等，不同的协议具有不同的特点和适用范围。

1. DMX512

DMX512照明控制协议，1986年由美国舞台灯光协会（The United States Institute for Theatre Technology，USITT）发布，随后在全球范围内获得认可。DMX是"数字多路复用"（Digital Multiplex）的缩写，而512则代表该协议利用512个通道传输数据，这512个通道被称为一个"DMX Universe"，即DMX数据包。在实际使用中，每个通道对应照明设备的一种功能，其通过传输一个8位二进制的离散数字信号（0~255）数据包实现对照明设备的控制。对仅有明暗变化的简单照明设备而言，可能只需要一个通道对其进行控制；而更复杂的照明设备可能需要多个通道进行控制，以便实现更加多样的效果。

根据美国舞台灯光协会于2008年发布的最新DMX512控制协议中的介绍，DMX512协议使用3针或5针的卡农接口进行数据传输（见图9-5），每一次的数据传输都使用全部512个通道。若通道内存在有效数据，则照明设备的对应功能将作出相关反应。但如果所传输通道并未连接相关照明设备，该通道同样也将经历一次数据传输的过程。DMX512可采用总线多点结构建立通信网络，将多个设备节点串联在一起，每一个通信网络中最大通道数为512，即DMX的通道总数，这意味着节点中所有照明设备所使用的控制通道的数量总和不得超过512，即一个Universe。

图9-5　DMX512 5针卡农接口

DMX512的重大弊端是其通道数量的限制。随着照明设备的不断更新换代，照明设备所具备的功能随之拓展，占用的通道数量也越来越多，仅仅使用传统DMX512协议的512个通道，并结合菊花链方式控制照明设备，已无法满足日益增加的控制需求，还会带来布线的困难与成本的提高。因此，一些公司陆续推出基于以太网的照明控制协议，包括Art-Net和sACN。

2. RDM

远程设备管理（Remote Device Management，RDM）是对USITT DMX512协议的增强，允许通过标准DMX线路在照明或系统控制器与连接的RDM兼容设备之间进行双向通信。该协议将允许以不干扰、不识别RDM协议的标准DMX512设备正常运行的方式，对这些设备进行配置、状态监控和管理。该标准最初由娱乐服务和技术协会（Entertainment Services and Technology Association，ESTA）指定，正式名称为"ANSI E1.20 - DMX512网络上的远程设备管理"。

当灯具数量较大时，制作现场的线路连接、通道设置更为复杂，通过RDM协议对这些灯具设备进行远程管理，能够高效地对灯具进行快速的设置与部署。

3. Art-Net

Art-Net是Artistic License公司开发的公域网络协议。Art-Net照明控制协议基于TCP/IP协议，利用网络技术实现对大量DMX512数据包的传输。从1998年首次推出至今，Art-Net控制协议已进行了四次升级，最新版本为Art-Net IV。

Art-Net支持广播和单播，理论上可同时对32 768个DMX Universe传输控制数据，最终的支持数量则需要根据网络的传播方式与带宽等实际情况决定。无论通道数值是否改变，Art-Net都会不断发送数据。

为了实现庞大数据量准确的对口传输，Art-Net采用15位二进制格式对发送目标地址进行了规定，采用逐级分组的管理方式，即Net + Sub-Net + Universe的方式进行。其中，Net（网络）表示有16个连续Sub-Net（子网，不是子网掩码）所组成的数据集合，Sub-Net（子网）表示由16

个连续的Universe组成的数据集合，Universe则代表一个DMX512的数据包。Art-Net每个接口最多可包含128个网络，通过逐级分组的方式实现对32 768个地址的控制，保证灯光数据的准确传输。此外，Art-Net的IP地址端口无论是发送端还是接收端，无论是单播还是广播，都统一使用0x1936（6454）作为端口号。

由于其推出时间较早，Art-Net在业内的使用十分广泛，一般而言对老设备兼容性更好。而sACN对老设备兼容性则较差。

RDMnet 或 Streaming-RDM 是 ANSI BSR E1.33标准的通俗名称，其允许 RDM 数据包通过网络流式传输。

4. sACN

sACN（Streaming ACN）是由 ESTA所开发的传输标准，可通过网络高效地传输大量DMX512数据。sACN 或 Streaming ACN 是 ANSI E1.31-2016 标准的通俗名称。sACN的功能与Art-Net类似，都是通过通用网络传递DMX512信号的协议。sACN支持多播和单播（见图9-6），理论上最多支持同时发送63 999个域。

图9-6 广播、单播与组播的示意图

相比于Art-Net，sACN的传输方式更为高效，对网络流量的优化也更好，其协议特性使其在实际使用中更适合大量设备的应用情况。sACN 和 RDMnet 的组合提供了与 Art-Net 相同的功能。sACN要比Art-Net的设置速度更快、更易使用。sACN的不足之处在于不支持RDM，同时有些网络交换机不能与互联网组管理协议

（Internet Group Management Protocol，IGMP）很好地协同工作。

5. CRMX

近年来，一些全新的灯光通信设备与协议不断出现，其中应用较为广泛的是LumenRadio灯光通信控制协议。LumenRadio协议可实现远程DMX信号传输，并且能够以自适应改变频道的方式保证信号的传输稳定性。认知无线电多路复用器（Cognitive Radio MultipleXer，CRMX）是LumenRadio的无线DMX专利技术，是第一个实时自动连续、不断适应周围环境的智能无线系统。CRMX是专门为可靠、易于使用、经济高效的无线照明控制的需求而开发的。

6. 其他控制协议

除上述协议以外，其他灯光生产厂商也开发了各类自有控制协议，其中大部分为无线控制。因为频率限制的问题，目前这些无线控制协议大多均在2.4 GHz等开放频段上。由于不同国家和地区法律法规的限制以及硬件的限制，目前仍无法保证无线设备大规模远距离的传输控制。

2018年ARRI发布远程灯光控制设备SkyLink，实现了远程DMX信号的传输。SkyLink可自动为设备设定DMX起始地址，并自动搜索、识别当前场景中的ARRI LED设备，获取其数据信息，从而实现对每一台ARRI LED设备的独立控制。

综上所述，由于DMX协议历史悠久、使用较为广泛，因此目前绝大多数灯具都具备DMX控制功能。少数先进的灯具增加了RJ45通用网络插口，并直接支持通过通用网络中传输Art-Net或sACN数据包完成控制。更先进的灯具则支持LumenRadio的CRMX功能，可通过无线方式实现灯光控制。

DMX在历史上是一种成功的灯光通信协议，其广泛的应用也导致了其难以被更新换代。在未来，网络化和无线化必定成为主流。随着更先进的通用网络技术的更新，在路由器、交换机带宽响应速度越来越快，无线网络传输距离更远并且使用更为稳定的背景下，DMX协议将会面临严峻挑战。

9.2.2 灯光控制方式

灯光设备的控制方式往往是使用一些灯光控制的软硬件借助网络将灯光控制协议发送至灯光设备，以此对灯光设备进行驱动，因此本节将对数控灯具的灯光控制方式进行详细的探讨。

1. 照明控制方式

目前大部分数控灯具只支持DMX512的控制，并不能直接通过Art-Net或sACN进行控制。与此同时，在电影虚拟化制作过程中，往往需要使用计算机对灯光进行控制，这一过程只能由计算机软件借助通用网络设备发送Art-Net或sACN数据包来实现。因此，目前最常见的控制方式是电脑发送控制信号至Art-Net或sACN转DMX协议的转换器，转换后的DMX数据包再通过有线或无线的方式传递到不同的灯具中，如图9-7~图9-9所示。

目前，市面上存在许多控制方法，列举如下。

（1）调光台（DMX输出）→灯具（DMX输入）。

（2）调光台（RJ45网线，Art-Net或sACN输出）→Art-Net或sACN转DMX转换器→灯具（DMX输入）。

（3）电脑（RJ45网线/无线Wi-Fi，Art-Net或sACN输出）→（无线）路由器→Art-Net或sACN转DMX转换器→灯具（DMX输入）。

（4）电脑（RJ45网线/无线Wi-Fi，Art-Net或sACN输出）→（无线）路由器→灯具（Art-Net或sACN输入）。

（5）电脑（RJ45网线/无线Wi-Fi，Art-Net或sACN输出）→（无线）路由器→CRMX转换器→灯具（CRMX输入）。

上述使用通用网络发送Art-Net或sACN的方式，均可根据具体方案连接交换机以及路由器。

2. 照明控制软件

业内有众多的照明控制软件，这些软件可以通过通用网络发送Art-Net或者sACN信号以控制灯光，或者通过USB连接的DMX收发模块进行灯光的控制。grandMA2、grandMA3、dot2、

LightFactory、SoundSwitch、Onyx、Chroma-Q、QLab等灯光控制软件在业内均占据了一定的份额。另外，在RDM调试中，需要使用到DMX-Workshop、SuperNova等调试软件。

（1）DMX-workshop。

推出Art-Net协议的Artistic License公司提供了配套调试软件DMX-workshop，其包含功能十分丰富的调试操作界面，包括节点IP、域等参数的调节，并具备RDMnet功能。

（2）MA系列软件。

由MA照明国际有限公司推出的系列软件，在舞台灯光领域应用十分广泛。其最新的第三代grandMA3调光台（见图9-10）推出了更多功能。除了MA系列专业软件以外，该公司还推出dot2作为更简易的版本，受到一些入门用户的青睐。该公司还配套推出了相应的硬件调光台，在业内得到了广泛使用。

图9-7　Art-Net转DMX

图9-8　调光台到灯具的DMX控制（有线）

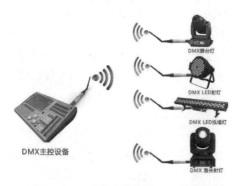

图9-9　DMX主控设备通过Wi-Fi控制灯具

图9-10　grandMA3调光台

（3）智能化灯光控制软件。

在互联网的时代，影视照明灯具通过Art-Net或是sACN协议接入网络，这就意味着任何的网络终端都有可能控制网络中的灯具，其中也包括我们常用的手机、平板电脑，甚至智能手表、智能眼镜等网络终端。

目前，Luminair（见图9-11）、Sidus Link等移动端照明控制软件功能已经十分强大，具备控制数个Universe和上千个DMX通道的能力，具备预设保存、分组设置、调色盘、色彩映射、智能灯效等强大的功能，还可以使用外部MIDI、OSC设备控制灯光，具备强大的可扩展性。

图9-11　Luminair灯光控制系统

移动端的智能化灯光控制应用，不仅具备强大易用的丰富控制功能，其小型化、无线化的控制方式也让片场布光调光工作更为便捷。

3. GDTF与MVR文件

在电影虚拟化制作、常规影视制作及舞台表演等领域中，照明灯具数量迅速增多，每个灯具可控制的功能越来越多，每个DMX通道的功能也更为多样复杂，目前一些灯具单灯即可占用上百个通道，这导致按照以往手动的方法去设置每一个灯具愈发不现实。为了应对这些设备与应用需求发展所带来的问题，GDTF和MVR应运而生。

GDTF与MVR文件是用于描述某类型照明设备的描述文件，其主要包含该类灯具的尺寸、关节等物理特性，以及不同通道对应功能的映射。利用这些描述文件，灯光师即便没有拿到实际的照明灯具，也可以随时在照明虚拟预演软件中进行灯光的布置与设计。

（1）GDTF。

通用设备类型格式（General Device Type Format，GDTF），是一种用于描述灯光等娱乐行业设备的描述文件，为智能灯具（如移动灯）的操作创建了统一的数据交换定义，为业内提供更为可靠、一致的解决方案。GDTF文件使用三维模型定义某型号设备的尺寸、形状、关节位置等物理信息，同时定义了DMX通道号所对应的功能，以方便预演软件的控制。

GDTF由MA、VECTORWORK、ROBE、ARRI、Epic Games等多家公司联合开发并提出，在德国标准化组织的"DIN SPEC 15800：2020-07，Entertainment Technology"标准中作出了详细的规定。GDTF不仅可以描述灯光设备，还可以描述烟机等娱乐设备。GDTF使用开源格式进行开发，因此更有利于推广与使用。由于大部分情况均用于对灯光设备的描述，故而业内又称其为"灯库"。

GDTF文件由一个XML文件（该文件包含描述）和多个资源文件（如几何数据和图案轮图像）组成。三维数据的格式为3DS，图像为PNG格式。这些文件捆绑在ZIP存档中，无需压缩。

在GDTF的官网中，不同的用户可以下载不同型号的灯库数据，同时灯光厂商也可以制作自家灯具的GDTF文件上传到官网中。

（2）MVR。

MVR（My Virtual Rig format）用于在照明控制台、可视化工具、计算机辅助设计（Computer Aided Design，CAD）程序或类似工具之间共享场景数据，其允许在不同的程序之间传输参数和几何数据。

MVR文件由一个XML文件（其中包含场景描述）和多个资源文件（如几何数据、纹理和GDTF文件）组成。三维数据的格式为3DS，纹理为PNG格式。这些文件捆绑在一个后缀名为".mvr"的未压缩ZIP存档。存储在存档中的所有文件都必须在原始文件旁附带一个SHA-256校验和文件，后缀名为".checksum.txt"。

4. 灯光的可视化/虚拟化制作

在舞台领域，常见的预演软件包括Vectorworks（见图9-12）、ESP Vision、WYSIWYG（见图9-13）、Capture、SoftPlot、LD Assistant等，

GDTF和MVR也可以直接导入到控制台软件如grandMA3、ChamSys MagicQ中，帮助灯光师快速完成灯具部署。在电影虚拟化制作领域，为了兼顾渲染画面的效果以及其他虚拟化制作功能，大部分情况下会使用Epic Games的Unreal Engine 4作为实时渲染引擎。

图9-12　灯光模拟软件Vectorworks

图9-13　灯光模拟软件WYSIWYG（What You See Is What You Get）

用者不再需要测量标定灯光的各种特性，而可以直接由GDTF导入标准统一的信息，这也将大大提升灯光虚拟化制作的效率。

图9-14　UE4的官方DMX插件模板工程

Unreal Engine 4在4.25的版本中推出了官方的DMX插件，如图9-14和图9-15所示。该插件在后续的版本中得到很好的完善，它支持使用Art-Net和sACN输出控制信号来控制灯光，同时也支持外部控制台或其他设备的信号输入，以实现照明虚拟预演的功能。DMX插件支持GDTF的导入，因此能够完成对大量灯具的快速设置。由此，使

图9-15　UE4的DMX插件

UE4在DMX插件中提出了灯库（DMX library）的概念，这一概念与GDTF相对应，用户可以自己创建编辑自己的DMX library，也可以直接从GDTF文件导入。如图9-16所示，DMX library可以设置不同灯具在不同模式下各个通道的定义。

图9-16　UE4的DMX library界面

UE4的DMX fixture蓝图中还定义了不同灯具的属性，用户可以通过改变蓝图类中光照组件的参数，如光照强度、色彩、衰减、光质软硬等，来达到更加真实的仿真效果。

9.3　数控照明

数控照明作为一种新型的照明方式，越来越多的受到电影虚拟化制作领域的关注。本节将深入探讨数控照明的基本原理、数控照明设备的特点，以及数控照明在电影虚拟化制作中的应用。通过对数控照明技术的全面介绍，我们将帮助读者更好地了解和掌握这一技术在电影虚拟化制作中的应用价值。

9.3.1　数控照明设备

数控照明设备在影视拍摄领域占据了越来越多的市场份额，目前数控照明设备主要包含数控影视灯具、舞台灯光、灯光阵列、投影机/媒体服务器等，与传统的照明设备相比，具有节能、安全、操控性强的特点。

1. 数控影视灯具

随着时代的发展，钨丝灯、镝灯等传统照明灯具所占据的市场份额逐步降低，甚至有可能会被逐步淘汰，取而代之的是更为先进、节能、安全的LED灯具。目前市场上常见的数控影视灯具以LED灯具为主，主要分为柔光灯、聚光灯、管灯等类型，随着科技的进步，新型影视照明灯具的类型将会更加繁多，功能也将更加强大。

- 聚光灯

聚光灯（Spot Light）是一种采用发光面积较小且功率较大的光源发出光线，并集中汇聚到目标的光源。其产生的光线较硬，故而能产生轮廓更为清晰的阴影，如图9-17所示。

图9-17　南光NANLUX Evoke聚光灯

目前最为典型的聚光灯产品是ARRI最新推出的Orbiter以及L系列产品，此外，国内还有南光、爱途士、万源光引等品牌的比较优秀的聚光灯产品。

- 柔光灯

柔光灯（Soft Light），顾名思义，是用于产生具有柔和阴影的漫射光的灯具，如图9-18所示。由于柔光灯的发光面积更大，所发出的光线照射在物体上产生不太清晰的阴影，因此，柔光灯的灯光效果在视觉上更为柔和、光质更软。

图9-18 柔光灯

LED面板灯是柔光灯的一种。以ARRI的SkyPanel系列为代表的LED面板灯正改变着影视行业的照明方式，同样地，国内众多厂商推出的LED面板灯的产品质量也越来越高，占据了相当一部分市场。目前一些LED面板灯具备区域调节亮度色彩的功能，以提供更细腻的照明。此外，布灯等新型灯具也属于柔光灯。

- 管灯

管灯（Tube light）是由LED灯珠组成的条状灯具，如图9-19所示，严格意义上也属于一种柔光灯。目前，一些管灯上的LED灯珠可以被独立控制，每一段LED灯珠都可以独立改变其亮度与色彩，这一类管灯被称为像素管灯。

图9-19 管灯

众多的像素管灯可以轻松地组成灯光阵列，用于大面积的细腻照明。在LED虚拟化制作中，像素管灯甚至可以很好地替代LED背景墙的照明作用。

2. 舞台灯光

舞台灯光已经在舞台表演领域获得了广泛的应用，且其技术十分成熟。不少舞台灯光功能强大，可以迅速地应用在电影虚拟化制作当中。

摇头灯可以很好地应用于电影虚拟化制作中，因为摇头灯具备Pan/Tilt云台，能够十分方便地改变照射位置，如图9-20所示。在未来自动化、机械化的制作环境中，这种灯具将起到十分重要的作用。

图9-20 摇头灯

在电影虚拟化制作中，虚拟场景与现实场景往往需要做到自动化的联动匹配。目前几乎所有的数控影视灯具都仅具备通过DMX或其他协议改变亮度和色彩的功能。像舞台摇头灯一样具备改变照射朝向、光线聚散程度等功能的灯具，在虚实光照自动化匹配流程中能够发挥优势，在未来的电影虚拟化制作中具备一定的应用前景。

3. 灯光阵列

在LED虚拟化制作中，LED背景墙由RGB三基色灯珠混色发光，为了保证色域足够宽广，其灯珠光谱较窄，因此当使用LED背景墙作为照明光源时，其显色性较差。针对这一问题，在LED背景墙主屏幕之外的其他方位使用灯光阵列进行补充照明，是一个可行的方法。主屏幕以外的区域作为动态照明光源时，对分辨率要求不高，因此像素数较少的灯光阵列足以完成这项需求。

灯光阵列不仅可以由众多的LED平板灯、管灯来组成，还可以由众多的聚光灯组成。数量众多的灯光阵列遍布在被摄主体周围的各个方位，当需要调节光线方向时，无需调节单个灯具的物理位置，只需控制相应区域灯光阵列的亮暗即可实现。例如，以往需要将照明方向从左边转移到右边，在灯光阵列下只需要关掉左侧的灯光并开启右侧的灯光即可实现。

基于这种照明理念，片场几乎可以全方位覆盖灯光，并实现灵活控制。

4. 投影机/媒体服务器

在电影虚拟化制作现场，无论是蓝/绿幕虚

拟化制作还是LED虚拟化制作,一些特殊照明效果是难以实现的。比如晴天阳光穿过晃动树叶的缝隙照下来的树影效果,如果使用传统的方式,就需要使用大功率聚光灯,通过照射真实的树木枝干来完成。但这种传统的方式显然具有很多缺点,如调节空间较小、调节速度较慢等。

在未来的电影虚拟化制作中,用于影视照明的投影机将可能占据一席之地。通过实时渲染引擎的特殊算法运算出这类造型光效,使用投影机投射在被摄主体上,这一方法将弥补其他照明设备难以实现的特殊照明效果。结合LED背景墙、灯光阵列、用于照明的投影机,可以将摄影棚改造成为"灯光的3D打印机",这样,几乎所有的光效就都可以在照明控制系统的控制下完成。

投影机应用于照明的方案在影视领域应用并不多,但在舞台领域应用已经十分广泛。如High End Systems公司的DL-3,其自身除了具有投影功能以外,还具备Pan、Tilt轴,保证能够最大范围地对环境进行照射,如图9-21所示。

5. 总结与展望

随着以ARRI Orbiter LED聚光灯为代表的新型照明灯具的出现,照明领域的革命悄然而至。如今,不仅仅是灯具,越来越多的影视设备都在朝着数字化、智能化的方向发展,灯具不再仅由发光元器件组成,而是增添了传感器模块、运动跟踪模块、无线物联网模块,以及与之相匹配的控制界面和远程操控软件。在特定应用场景下,一些灯具还配备运动控制系统,使灯具可以实时地根据拍摄需求快速运动到相应的位置。

未来摄影棚的灯光照明系统应该像工厂的机床一般,只需输入相应的程序指令,完整强大的灯光照明系统就会像工厂的电控加工机床、机械臂一样完成对某个场景的灯光布置——无需人力操作,只需创作者给出具体的指令,即可完成所有布光。

9.3.2 数控照明应用

在LED虚拟化制作的系统搭建中,数控照明设备是不可或缺的一部分,尽管数控灯光设备仍然具有光谱宽度较窄、显色性较差的问题,但这些问题可以通过软硬件系统进行优化。制作者可以根据自身的需求对照明控制系统进行搭建,以此利用数控照明设备为LED虚拟化制作提供照明。图9-22展示了某数控照明系统的界面。

图9-21　High End Systems公司生产的DL-3

图9-22　数控照明系统界面

1. 灯光的光谱与显色性

为了保证灯具发出的光具有更广的色域，LED光源灯珠（如R、G、B三基色）的发光光谱宽度均较窄，导致灯具显色性较差。为此，较新的LED灯具多采用多基色灯珠混合的模式，如RGBW、RGBWW（暖白、冷白）、RGBACL（red、green、blue、amber、cyan、lime）等混色模式。

在LED虚拟化制作中，LED背景墙用作照明光源时，同样会面临因灯珠光谱宽度较窄而导致显色性较差的问题。针对照明显色性优化的多基色LED灯具可以很好地弥补这一不足，且相比传统灯具而言，LED灯具具有快速便捷的调节特性，因此在LED虚拟化制作中具有更广阔的应用前景。

2. 照明控制系统的搭建

图9-23所示为照明匹配系统原理图，所有的调节和更改操作均在电脑端实时渲染引擎的虚拟场景中进行，用户只需要改变场景中的光照以及光照组件，即可同时对虚拟世界和真实世界的光照进行更改。

图9-23　照明匹配系统原理图

照明匹配系统将光源主要分为大面积的柔光和大功率的点光两类。大面积的柔光由虚拟场景渲染的三维画面以及用户自定义的"光卡"（Light Card）共同构成动态环境照明影像，该影像可以由nDisplay映射到LED背景墙上，或通过灯光像素映射为DMX信号发送给灯光阵列。最终，场景画面动态影像与用户自定义的"光卡"光照共同完成了对场景的照明。针对一些反差较低的场景（如阴天、大雾天气），仅采用LED背景墙和灯光阵列即可完成照明的匹配。点光源以及特殊光源作为场景中的具体对象，同样需要用户在实时渲染引擎中控制。当用户在实时渲染引擎中改变点光源位置，就会将信息实时传递给运动控制设备和数控影视灯具，灯具会自动化地调节至合适的位置完成照明。柔光由LED背景墙和灯光阵列完成，硬光由数控影视灯具和投影设备完成，二者结合能够实现影视拍摄中绝大部分的照明效果。

9.4 未来与展望

本节将对照明控制技术的相关知识进行了系统性的介绍和阐述。相信在未来的发展过程中，照明控制技术会与全新的技术相结合并对电影虚拟化制作产生巨大的影响。

1. 照明控制技术对电影虚拟化制作的影响

如今，许多剧组已经开始大量使用照明控制技术。在拍摄现场，大量的影视灯具只需经过调光台，甚至是一台平板电脑，就可以快速地进行控制。便捷的调整方式不仅提高了布光过程的效率，还可以实现丰富的照明效果。如图9-24所示，电影《中国医生》（*Chinese Doctors*，2021）中模拟医院停电的场景，剧组使用调光台预先设置的编程，能够十分方便地完成的医院停电的照明效果。诸如此类的使用情景有很多，如车拍及一些特殊艺术效果，照明控制系统都可以很方便地帮助剧组完成创作。

图9-24　《中国医生》中使用调光台快速调整灯光

2. 照明控制技术的发展畅想

传统的电影制作，往往需要辗转多个地点进行取景拍摄，因此设置像工业流水线一样固定的自动化照明设备显然是不切实际的。但在目前

尤其是LED虚拟化制作的加持下，所有的拍摄都可以在固定的摄影棚内完成，而这些自动化的照明设备完全可以预先放置在摄影棚内，无论拍摄何种场景的影片，都能依靠这些自动化的灯具迅速完成布光。总而言之，电影虚拟化制作和工业自动化的灯光具有一定的适配性，相信在不久的将来，这种照明形式会在电影拍摄中占据一席之地。

现代科技的发展日新月异，随着相关技术尤其是人工智能技术的发展，也许在未来的某一天，我们只需对着智能手表上的AI说一句"设置一个浪漫的光效"，智能照明系统就会将合适的光照效果自动布置出来。

9.5 思考练习题

1. 灯光可以由传统调光台或三维实时引擎控制，请问二者分别有什么优势？分别适合于哪些应用形式？

2. 请列举所有你知道的灯光控制协议，并根据不同的特性进行分类。

3. 请结合技术原理和工作逻辑，谈谈未来的照明技术将如何发展。

第 10 章 电影虚拟化制作中的虚拟现实技术

一个典型的虚拟现实系统如图10-1所示。从虚拟现实技术及制作流程上划分，虚拟现实涵盖了虚拟现实建模技术、虚拟现实全景技术、虚拟现实显示技术、虚拟现实跟踪技术、人机交互技术、虚拟现实声音技术等多种关键性技术手段，每一种技术都是为了捕获现实中的信息并将其映射到虚拟世界中，或是将虚拟世界中的内容展示给用户，它们对于电影虚拟化制作也产生了重要而深远的影响。

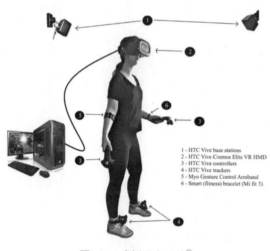

图10-1　虚拟现实系统①

10.1　虚拟现实建模技术

在电影虚拟化制作中，虚拟现实建模技术是实现真实感和视觉效果的关键之一。几何建模、运动建模、物理建模等技术的应用，可以帮助设计师和制作人员更加快速和准确地创建和呈现虚拟场景，为电影虚拟化制作提供强有力的支持。本节将深入介绍虚拟现实建模技术的基本原理和常见方法，帮助读者更好地了解这些技术的实现过程和应用场景，为电影虚拟化制作中的虚拟现实建模提供指导和支持。

10.1.1　虚拟现实建模技术概述

电影虚拟化制作当中，涉及大量的数字资产内容。数字资产其本质上是一种具有版权的二进制文件，在内容上包括图像、模型、文档等。针对电影虚拟化制作而言，数字资产包括三维模型、材质贴图、全景视频、动作数据、声音等数据类型。各种数据都有相应的数据格式，每种格式对应的元数据和规范各有不同。在电影虚拟化制作流程中，数字资产在资产管理系统、项目管理系统、电影虚拟制作平台和各种后期软件中传递，形成了电影虚拟化制作的流程。

数字资产分为（CG）虚拟资产与非（CG）虚拟资产。虚拟资产（Virtual Assets）是指在电

① 图片来源：Stanica I C, Moldoveanu F, Portelli G P, et al. Flexible virtual reality system for neurorehabilitation and quality of life improvement[J]. Sensors, 2020, 20（21）: 6045.

影虚拟化制作中为实时操作和实时显示而优化过的3D资产（任何通过3D建模软件或动画软件创建的3D对象），包括虚拟角色虚拟资产、虚拟置景虚拟资产、虚拟拍摄设备数字资产等。非（CG）虚拟资产分为：视觉资产，如影像素材、色彩查找表（LUT）、剪辑决策表（EDL）等；听觉资产，如音乐、音响、语言等；其他数字资产，如镜头畸变数据、运动轨迹数据、跟踪数据等。

在电影虚拟化制作的虚拟资产制作中，虚拟现实建模技术是其关键环节之一。按照建模方式不同，现有的虚拟现实建模技术主要可以分为几何建模技术、运动建模技术、物理建模技术等。

1. 几何建模技术

几何建模技术即基于几何造型和拓扑结构的建模技术。这类建模技术往往需要专业的设计人员掌握相关三维软件，如Maya、3ds Max、C4D等。以手动创建为主构建出物体的三维模型，对设计人员操作要求高，但效率相对较低。

（1）形状建模。

要表现出物体的三维形态，最基本的是先绘制出三维物体的轮廓，利用点和线来构建整个三维物体的外边界，即仅使用边界来表示三维物体。表示三维物体边界最普遍的方式便是使用一组包围物体内部的多边形网格（Polygonal Mesh）来存储对物体的描述，多面体（Polyhedron）的多边形表示精确地定义了物体的表面特征（Surface Properties），但对其他物体则可以通过把表面嵌入到物体中来生成一个多边形网格逼近（Polygon Mesh Approximation），曲面上采用多边形网格逼近可以通过将曲面分成更小的多边形加以改进。由于线框轮廓能够快速显示并概要地说明物体的表面结构，因此这种表示在设计和实体模型应用中均被普遍采用，设计人员构建轮廓后，再通过沿多边形表面的明暗处理来消除或减少多边形边界，以实现更真实的绘制效果。

（2）外观建模。

外观是物体区别于其他物体的质地特征，虚拟现实系统中，虚拟对象外观的真实感主要取决于它的表面反射和纹理。一般来说，只要时间足够宽裕，用增加物体表面多边形网格的方法可以绘制出十分逼真的纹理细节。但不论是传统的计算机图形图像技术，还是基于虚拟现实的建模，往往需要在渲染时间与渲染精度上找到一个平衡点。虚拟现实系统作为典型的限时计算与显示系统，对实时性要求更高。因此在配备渲染能力更强的硬件设备的基础上，省时的纹理映射（Texture Mapping）技术同样得到了广泛应用。用纹理映射技术处理目标对象的外观，一方面在维持现有多边形网格数量的同时增加了物体表面的细节层次感以及真实感；另一方面也为物体在渲染中提供了更好的三维空间线索，这一方式能够有效地增强复杂场景的实时显示效果，特别是有利于复杂场景的高帧率实时渲染。

2. 运动建模技术

几何建模只是反映了虚拟对象的静态特性，而虚拟现实中还要表现虚拟对象在虚拟世界中的动态特性，而有关虚拟对象的位置变化、旋转、碰撞、伸缩、手抓握、表面变形等属性均属于运动建模的范畴。

虚拟对象的位置属性通常涉及移动、伸缩和旋转，因此往往需要使用各种坐标系统来反映三维场景中对象之间的相互位置关系。例如虚拟现实呈现的场景是用户开着一辆汽车围绕树驾驶，从汽车内看树，树的视景就与汽车的运动模型非常相关，故而承担渲染职责的引擎和计算机就会对该树不断地进行移动、旋转和缩放等计算。此外碰撞也是一项典型的运动特性，实现碰撞效果需要进行碰撞检测，碰撞检测主要是用来检测对象甲与对象乙是否存在相互作用，并计算对象间的相对位置以及产生的形变，例如两辆汽车碰撞之前的外形模型与发生碰撞后的模型是大不一样的。在虚拟现实系统中，碰撞检测计算非常费时，研究者从省时和精确的角度出发，发明了许多碰撞检测算法。

3. 物理建模技术

在几何建模和运动建模之后，虚拟现实建模的下一步是综合体现虚拟对象的物理特性，包括重力、惯性、表面硬度、柔软度、变形模式等，这些特征与几何建模和行为法则相融合，使得所

要创建的虚拟对象更具真实感。例如，用户使用虚拟手套在虚拟空间中握住一个球，如果建立了球的物理模型，那么用户就能真实地感觉到该球的重量、硬软程度等。物理建模是虚拟现实中层次较高的建模，它需要物理学和计算机图形学的配合，涉及力学反馈问题，例如，对树的物理建模便需要体现其重量、表面变形和软硬度等物理属性。在物理建模中，分形技术和粒子系统就是典型的物理建模方法。

（1）分形技术。

分形（Fractal）技术可以描述具有自相似特征的数据集。树木便是自相似特征的典型例子，若不考虑树叶之间的区别，当靠近树梢时，树的细梢结构看起来也像一棵大树。一组树梢构成的一根树枝，从一定距离观察时也像一棵大树，这种具有自相似结构的几何形态被称作分形。自相似结构可用于构建复杂的不规则外形物体，例如水流、山体等地理特征以及树木等植被的建模。例如，可以利用三角形网格生成一个随机的地理模型，然后将三角形三边的中点按顺序连接起来，把三角形分割成4个三角形，同时再给每个中点随机地赋予一个高程值，最后递归上述过程，就可以产生随机形态且具有真实感的山体。

分形技术的优点是操作简单，一般只需要利用简单的操作就可以完成对复杂的不规则物体建模；但分形技术的缺点是计算量太大，不利于实时渲染。因此现阶段分形技术在虚拟现实中一般仅用于静态远景的建模。

（2）粒子系统。

粒子系统（Particle System）是一种典型的物理建模系统，粒子系统由大量被称为粒子的简单元素构成，每个粒子都具有位置、速度、颜色和生命期等属性，这些属性可以根据动力学计算和随机过程得到。在虚拟现实中，粒子系统常用于动态的、运动的物体建模，例如描述火焰、水流、雨雪、旋风、喷泉等自然现象。

10.1.2 虚拟现实建模技术与电影虚拟化制作

与传统的CGI技术相比，虚拟现实建模技术在制作阶段、制作手段和制作目标上都有一定的差异。而它的特点也使其在电影虚拟化制作中被大量应用。

1. 虚拟现实建模技术与传统CGI技术

虚拟现实建模技术是虚拟现实中不可或缺的重要组成部分。但其并非虚拟现实技术所独有，早在电影制作经历数字化革命的时期，后期制作中就已经开始运用CGI技术，并且已经发展得相当成熟。而在虚拟现实系统中，特别是运用于电影虚拟化制作中时，虚拟现实建模则与CGI技术产生了一定的差异，主要体现在以下三个方面。

第一，在制作阶段，区别于CGI技术重点在后期制作中的应用，虚拟现实建模在筹备阶段就需要展开，这是为了更高效地服务于前期的虚拟勘景、设计预演以及拍摄阶段的现场预演等环节，为虚拟现实系统在电影虚拟化制作中的具体应用提供最基础的虚拟场景支持。

第二，在制作手段上，传统制作中使用的CGI技术主要应用传统的数字内容生成（DCC）工具，而虚拟现实建模技术为了更好地支持虚拟现实，在传统DCC建模工具的基础上，还需要将模型导入Unreal Engine等实时渲染引擎，围绕引擎打造沉浸式虚拟空间，并在此基础上实现交互式体验。

第三，在制作目标上，相比较传统CGI技术服务于既定的镜头及其视效内容，虚拟现实建模技术的自由度则更大，更加强调沉浸性、交互性，通常可以依赖程序化建模的方式，构建出庞大的自然或城市景观，导演等主创可以通过虚拟勘景等方式，在场景中漫游，为场景选择景别乃至镜头运动的设计提供灵感。

2. 虚拟现实建模技术在电影虚拟化制作中的应用

目前虚拟现实技术在电影虚拟化制作中主要应用于虚拟勘景、设计预演以及现场预演等环节，虚拟现实建模技术则主要通过制作虚拟资产，完成对虚拟空间的构建。

例如，2019年上映的动画电影《狮子王》，电影制作期间运用了大量的虚拟现实技术，而虚拟现实建模技术正是虚拟场景和虚拟角色创建的基础。摄制组首先到非洲进行了实地采景，对影片中的场景及出现的动物角色进行记录和拍摄，

根据记录的资料制作生成后续所需的虚拟资产，如图10-2所示。

图10-2　电影《狮子王》中创建的非洲大草原虚拟场景

之后，摄制组根据故事情节、角色、关键画面等，将影片通过传统数字绘图的方式绘制出来，再根据这些绘制的脚本制作生成虚拟资产。虚拟资产制作完成后，摄制组便可以通过虚拟现实系统对虚拟环境进行修改、探索、取景等操作。

10.2　虚拟现实全景技术

虚拟现实全景技术是电影虚拟化制作中广泛应用的一种技术。它通过将多张照片或视频拼接在一起，以创造出一个逼真的全景影像，从而为观众呈现出身临其境的虚拟体验。本节将对虚拟现实全景技术的制作方式和技术流程进行介绍，并且重点探讨其在电影虚拟化制作中的应用。通过本节的学习，读者将能够全面了解虚拟现实全景技术的基本原理和实现方法，掌握全景影像制作的技术要点和注意事项，并且能够在电影虚拟化制作中熟练运用虚拟现实全景技术，创造出更加逼真和震撼的视觉效果。

10.2.1　虚拟现实全景技术概述

虚拟现实全景技术是指基于真实拍摄和拼接的全景图像创建虚拟场景，也称为全景摄影或虚拟实景技术，它是基于静态图像的虚拟现实技术。具体来说，全景（Panorama）影像需要首先使用相机环360°拍摄的一组或多组照片，或是使用摄影机环360°拍摄一组或多组视频，再使用拼接技术拼接成一个全景图像或是全景视频，然后使用虚拟现实头戴式显示器，使得观看者能够感觉到仿佛身处现场环境当中，从而实现全方位沉浸式观看。

与传统CGI技术通过建模的方式构建虚拟场景不同，虚拟现实全景技术则是利用实景照片建立虚拟环境，按照照片拍摄—数字化—图像拼接—生成场景的模式来完成虚拟现实的创建，更为简单实用。

虚拟现实全景技术具有以下几个特点：首先是需要进行实地拍摄，具备照片级的真实感，是真实场景的虚拟化重现；其次是有一定的交互性，观看者可以通过虚拟现实交互设备调整观看位置、视角，或是放大、缩小虚拟场景，有亲临现场般环视、俯瞰和仰视等沉浸感；再次是全景影像采用先进的图像压缩与还原算法，文件较小，利于网络实时传输与显示；最后是素材的准备工作简单，制作简便，不需要复杂的建模便可以创建出逼真的虚拟场景，且可反复使用，适用于较小成本的虚拟现实项目。

虚拟现实全景技术主要用于交互性要求较低的场景的展示与呈现，是迅速发展并逐步流行的一个虚拟现实分支，可广泛应用于包括网络教学领域、虚拟展厅等在内的各类虚拟化业务。例如，采用虚拟现实全景技术建立虚拟艺术馆，可以让观看者连接虚拟现实头戴式显示器参观各个展馆，每个参观点都可以在空间360°范围内观察，对于感兴趣的艺术品，还可以将其拿起来仔细观看。

10.2.2　虚拟现实全景技术与电影虚拟化制作

电影虚拟化制作是虚拟现实全景技术的另外一个重要的应用领域。在电影虚拟化制作中，虚拟现实全景技术的应用主要体现在以下两个方面。

第一，虚拟现实全景技术能够辅助构建虚拟场景。对于制作要求复杂度较高的虚拟场景，为了提高制作效率的同时还能够保证场景真实感，往往在构建虚拟场景时，对距离拍摄对象较近的场景进行较为精细地建模，而距离拍摄对象较远的场景可以直接采用全景影像贴图，这样不仅能够提供真实的环境光照以及场景效果，有效地保

证虚拟空间的真实感与沉静感,还能够缩减一部分工作量,减小整个虚拟空间的复杂度,从而有效地提高渲染效率。

第二,在电影虚拟化制作中,虚拟现实全景可以直接作为虚拟场景应用于虚拟现实系统,从而辅助于虚拟勘景、设计预演或现场预演等环节。例如影片中涉及车窗外的街景、自然风景这类对于虚拟空间本身的交互要求较低的场景,则采用虚拟现实全景技术构建虚拟空间是最为合适的制作手段。主创人员可以通过虚拟现实系统选择在虚拟空间中拍摄的位置、角度或摄影机运动轨迹,从而为电影拍摄提供最优方案。

10.3 虚拟现实显示技术

虚拟现实显示技术是电影虚拟化制作中不可或缺的一环,而虚拟现实显示设备的类型和性能参数直接影响到虚拟现实场景的呈现效果和用户体验。本节将深入介绍虚拟现实显示技术的基本原理和常见的虚拟现实显示设备,并且重点探讨其在电影虚拟化制作中的应用和技术限制。

10.3.1 虚拟现实显示技术概述

虚拟现实显示技术主要是研究如何将虚拟环境及其中的对象展示给用户,这是虚拟现实系统中极其重要的组成部分。在电影虚拟化制作中,电影创作人员可以沉浸式地进入到虚拟场景中进行创作,这主要得益于虚拟显示设备。虚拟现实效果的显示过程一般分为两个步骤:首先是将虚拟场景的内容通过实时渲染技术转化为图像,其次是借助于头戴式显示器等立体显示设备(Stereoscopic Display Device)让用户观看到虚拟场景。

人在看周围的世界时,由于两只眼睛的位置不同,得到的图像也会略有不同。这些图像在大脑中融合起来,就形成了一个关于周围世界的整体景象,这个景象中也包括了距离远近的信息。当然,距离信息也可以通过眼睛焦距的远近、物体大小的比较等方法获得。

在虚拟现实系统中,双目立体视觉起了很大作用。从对虚拟场景的呈现形式上,目前虚拟现实设备主要包括头戴式显示器、固定式立体显示器两大类。其中,头戴式显示器的主要技术原理是利用人眼的双目立体视差,将小型二维显示器所产生的影像通过光学系统放大,并在左右两块屏幕上分别显示对应两眼的影像,影像投影到人眼视网膜上,经大脑处理生成立体视觉影像。固定式立体显示器则是一种建立在人眼立体视觉机制上的新一代自由立体显示设备,它采用偏光眼镜、屏幕分割或者立体镜产生图像的左右视差等手段来生成立体视觉效果(Stereopsis Effect)。

10.3.2 虚拟现实显示设备

虚拟现实显示设备主要包括了头戴式显示器和固定式立体显示设备,其中头戴式显示器可以提供更加具有沉浸感的虚拟现实画面,而固定式立体显示设备的优势则是不需要借助任何助视设备即可获得具有完整深度信息的图像。

1. 头戴式显示器

目前最典型也最常用的虚拟现实显示设备是头戴式显示器(以下简称头显),指的是佩戴在用户头部、可以随用户头部运动并向用户眼睛显示图像信息的设备[①],它是虚拟现实应用中的虚拟现实立体显示与观察设备,可单独与主机相连以接受来自主机的虚拟现实立体图形信号。头显的使用方式为头戴式,并辅以三个(或六个)自由度的空间位置跟踪器,可从用户观看的各个角度呈现虚拟现实效果,同时用户还可以进行空间上的自由移动,如自由行走、旋转等。头显提供的虚拟现实画面沉浸感较强,其效果优于固定式立体显示器的虚拟现实观察效果。

(1)头戴式显示器类型。

根据具体实现方式的不同,现阶段的头显通常可以划分为三大类:手机盒子头显、外接式头显以及一体式头显,具体内容如下。

● 手机盒子头显

手机盒子头显是指将用户自己的手机嵌入

① 王涌天,程德文,许晨. 虚拟现实光学现实技术 [J],中国科学:信息科学,2016,46(12):1694-1710

到VR盒子中制作的简易显示设备，例如Google Cardboard VR、三星Gear VR等，如图10-3和图10-4所示。因为使用用户的手机作为显示及处理模块，因此成像效果完全取决于用户手机的屏幕分辨率、处理器速度、传感器精度等性能。这类头显最大的优点就是价格便宜，因此体验效果也最差，属于入门体验级虚拟现实头戴式显示器。

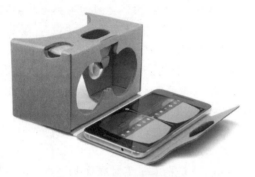

图10-3　Google Cardboard VR

图10-4　三星Gear VR

- 外接式头显

外接式头显通常作为独立的显示器，通常需要连接PC或者游戏主机等外部设备使用，利用外接设备的计算能力，实现良好的沉浸效果。连接PC称为PCVR，例如Oculus Rift S、Valve Index、HTC Vive（见图10-5）等；连接游戏主机的被称为主机VR，例如 Sony的PSVR，如图10-6所示。因为借助了外接设备的强大计算能力，以及附加的手柄、基站等的高定位精度，外接式头显的体验效果在三种头显中是最好的。但由于受到数据线长度的限制，因此活动范围有限，这在一定程度上影响了其体验效果。

图10-5　HTC Vive Cosmos VR头显[1]

图10-6　Sony PlayStation VR头显[2]

- 一体式头显

一体式头显是指不需要借助任何外部输入输出设备，依靠自身的性能完成虚拟环境的渲染、运动追踪等计算过程，实现虚拟现实效果的设备。这类头显摆脱了外部连线的束缚，十分便携，例如Oculus Quest 2，如图10-7所示。一体式头显通常使用手机芯片（例如高通骁龙系列）来进行图像和位置的计算，因此在计算能力上与外接式头显差异较大。但是一体式头显的应用场景更加广泛，更适合普通消费者的需求。因此一体化、轻量化是虚拟现实头戴式显示设备未来的发展趋势。

图10-7　Oculus Quest 2 VR一体式头显[3]

① 图片来源：HTC Vive 官网
② 图片来源：PlayStation VR | PlayStation
③ 图片来源：Meta Quest 2: Immersive All-In-One VR Headset | Meta Store

图 10-7　Oculus Quest 2 VR 一体式头显（续）

（2）头戴式显示器技术指标。

作为目前市场上最为主流的虚拟现实显示设备，头戴式显示器已经获得了非常成熟的发展，该类设备的关键技术及参数指标包括处理器性能、显示屏分辨率、刷新率、视角、光学质量、响应时间等。

- 处理器性能

处理器是VR头显计算能力的核心，一款VR头显能显示的最好效果，很大程度上取决于其搭载芯片的性能。从目前市场上的各类VR头显的配置及实际效果来看，想要获得还算不错的视觉体验，VR头显要求图像刷新率至少90 Hz、分辨率不低于4 K、系统延时低于20 ms（另一说法是7~15 ms）。目前主流的一体式VR头显使用的都是手机芯片，例如高通骁龙系列。在VR头显运算能力有限的条件下，为了能够更好地实现其显示效果，可以通过视频分片解码、注视点渲染（Foveated Rendering）等技术，降低系统运算压力，提升计算效率。

- 显示屏分辨率

显示屏是VR头显的重要组成部分。VR头显通常配备两块显示屏，分别向左右两只眼睛提供显示图像。通常情况下，我们说某款VR头显的分辨率是4 K时，指的就是左右两块显示屏组成的整体屏幕的分辨率是4 K，且4 K的分辨率指的是屏幕的长边分辨率。这也就是说，该VR头显的单目分辨率是2 K。目前市面上VR头显的分辨率基本都在2 K以上，随着技术的不断进步，4 K分辨率的VR头显日渐增多。但是4 K的VR头显依然不能真正的满足人眼的观看需求。若要人眼分辨不出明显的颗粒感，需要视场角中的每1°至少能看到60个像素，即水平和垂直两个方向各有至少60个像素。人眼的水平视场角可达200°以上（双眼水平视场角），因此水平方向的像素数需要至少达到12 000个（200°×60像素），即单目分辨率需要达到12 K才能完全满足人眼的观看需求。很显然，目前的技术水平想要实现12 K的效果还有很长一段路程要走。

- 显示屏刷新率

刷新率是指电子束对屏幕上的图像重复扫描的次数，刷新率越高，画面的稳定性越好。通常情况下，屏幕刷新率和分辨率是相互制约的，因此只有在两者同时达到较高的性能数值的情况下，才能称之为优秀的显示屏。

- 视角大小

视角大小是判定VR头显的另外一项指标。目前市面上可见的 VR头显最大的视角大概在120°左右，对比人眼的150°视角范围，还是有一定的差距。VR头显视角过小时，容易造成眩晕感，因为用户需要不停地转动头部来观察更大范围的虚拟场景。

表10-1和表10-2分别展示了部分VR一体机和部分PC VR的参数对比。

表 10-1　部分 VR 一体机参数对比表

型号	Quest 2	Vive Focus3	爱奇艺奇遇 3	Pico NEO 3	NOLO Sonic	Arpara 5K VR
产品形态	一体机	一体机	一体机	一体机	一体机	一体机
分辨率	单眼：1832×1920	4896×2448	4320×2160	3664×1920	3840×2160	5120×2560
刷新率	70/90Hz	90Hz	90Hz	90Hz	72Hz	120Hz
视场角	90°	120°	115°	98°	101°	95°
处理器	Snapdragon XR2	Snapdragon XR2	Snapdragon XR2	Snapdragon XR2	Snapdragon 845	—
屏幕	Fast-LCD	LCD	Fast-LCD	Fast-LCD	LCD	Micro-OLED

表 10-2　部分 PC VR 参数对比表

型号	Vive Pro 2	Oculus Rift S	Varjo XR-3	Pimax Vision-8K	HP Reverb G2
产品形态	PC VR	PC VR	PC VR	PC VR	PC VR
分辨率/单眼	2448×2448	1280×1440	1920×1920	3840×2160	2160×2160
刷新率	120Hz	80Hz	90Hz	90Hz	90 Hz
视场角	120°	110°	115°	200°	114°

- 光学质量

使用VR头显时，人眼距离显示屏幕的距离大约在3 cm左右，这么近距离下，人眼很难直接聚焦到显示屏幕上，因此需要通过光学组件，将显示屏上的画面映射到更广阔的视野，为用户提供更舒适的远距离焦点，从而使人眼能够看清楚贴在眼前的显示屏幕。

目前VR头显使用较多的光学元件是菲涅尔透镜（Frensnel Lens）。菲涅尔透镜又名螺纹透镜，是一种复合紧凑且轻巧的透镜，如图10-8所示。透镜一面为光滑的镜面，另外一面由大小不同的同心圆片状结构构成。通过这些不同的片状结构，菲涅尔透镜将光线集中聚焦到一处，实现聚光的效果。菲涅尔透镜的一大特点是焦距短，因此适合用在空间狭小的VR头显中。虽然菲涅尔透镜的体积很小，但是基于其成像原理，依然需要一定的空间范围保证成像质量，因此为了缩小VR头显的尺寸，便出现了以短焦光学方案取代菲涅尔透镜的方案。

图10-8　菲涅尔透镜

由于引入菲涅尔透镜，也就意味着会有影像畸变和色差出现，影响VR头显的成像质量，因此需要使用相应的算法对其进行校正。

同普通眼镜一样，VR头显也同样存在瞳距（Pupil Distance，PD）调整的问题。为了满足用户需求，大多数VR头显都配置有瞳距调节功能。瞳距调节有电子调节和机械调节两种，用户可根据自己的需求进行选择。

- 响应时间

响应时间是另一个立体显示的技术指标，主要是指每一帧立体图像显示需要花费的时间。为了保证虚拟现实影像实时显示且流畅播放，单帧立体图像的渲染时间至少不超过1000/（刷新率×2）ms，例如当刷新率为60 Hz时，单眼单帧立体图像渲染时间应至少不超过1000/（60×2）≈8.33 ms。

目前市面上的VR头显使用较多的屏幕有三种：LCD（液晶显示屏幕）、OLED（发光二极管）、Micro-OLED。三种屏幕中，LCD的技术最成熟，因此也是目前使用最多的显示方式。LCD相对成本低、成像质量好（几乎无畸变），但同时缺点也很明显：响应时间长、显色性差等。OLED按照驱动方式分为AMOLED和PMOLED两种，目前AMOLED的使用更多一些。

OLED响应时间短、功耗低、色彩对比高，但成本较高，且使用寿命短。Micro-OLED是一种新型的高阶显示技术，同OLED一样属于自发光方式。Micro-OLED具备OLED的各种优点，同时体积更小，更易于实现高像素密度，但是相对比其他两种技术，Micro-OLED的成本高出太多。表10-3总结对比了LCD、OLED、Micro-LED三种显示技术。

表 10-3 三种显示技术对比

	LCD	OLED	Micro-OLED
成像质量	优点： 成像质量好，几乎无畸变 清晰度高 无闪烁 缺点： 颜色饱和度低 无法显示纯黑色 拖影严重 漏光严重	优点： 色彩对比度高 可显示纯黑 无拖影 无失真 不漏光	优点： 色彩对比对高 色域广 可实现高分辨率
响应时间	慢	快	快
生产成本	低	高	非常高
功耗	低	低	低
其他	屏幕厚 不易弯折	屏幕薄、质量轻 易弯折	屏幕薄、质量轻 易弯折 集成度高

- 其他成像质量问题

除了上述提到的各项参数外，在评定显示屏的成像质量时，经常会用到以下几个概念：纱窗效应、Mura、混叠现象（Aliasing）。

"纱窗效应"（Screen Door Effect）是指当屏幕分辨率不足时，人眼可以直接看到显示屏的像素，就好像是隔着纱窗看东西的感觉。纱窗效应同时又会引发实时渲染时的细线条舞动、高对比度边缘出现分离式闪烁现象。

Mura，即亮度/颜色不均匀现象。造成这一现象，是因为从理论上来讲，显示器所有像素的颜色值都应该是一样的，但在实际生产和制造过程中，不可避免的存在技术、工艺等误差，导致最终在显示同一颜色时会出现亮度/颜色不均匀的情况。不同的显示技术，在涉及Mura方面的表现会有一定的差异，例如LCD技术，在减少Mura方面的表象通常要优于其他显示技术。

混叠现象是指通常所说的锯齿现象。显示屏是由一个个方形像素构成，因此在显示垂直或水平的线条时表现完美，但在显示有一定倾斜角度的直线时，就会出现锯齿现象。提高显示屏的分辨率，可以减弱混叠/锯齿现象。

2. 固定式立体显示设备

固定式立体显示器能够出色地利用多通道自动立体显示技术，而不需要借助任何助视设备（如立体眼镜、VR头显等），即可获得具有完整深度信息的图像。

固定式立体显示器采用自动立体显示（Autosterocopic）技术，即所谓的"裸眼立体显示"。裸眼立体显示器一直被公认为是显示技术发展的终极梦想，多年来有许多企业和研究机构从事这方面的研究。日本、欧美、韩国等发达国家和地区早于20世纪80年代就纷纷涉足立体显示技术的研发，并于90年代开始陆续取得不同程度的研究成果，现已开发出需佩戴立体眼镜和不需佩戴立体眼镜的两大立体显示技术体系。

平面显示器要形成立体感的影像，必须至少提供两组相位不同的图像。其中，不闪式立体技术和快门式立体技术是如今显示器中最常使用的两种。

- 不闪式立体显示器

不闪式立体显示器也即偏光式立体显示器，其显示画面是由左眼和右眼各读出540条线后，两眼的影像在大脑重合，所以大脑所认知的影像是1080条线，因此可以确定不闪式立体显示器的分辨率为全高清。

- 快门式立体显示器

快门式立体显示器主要是通过提高画面的快速刷新率（至少要达到120 Hz）来实现立体效果，这类显示技术属于主动式立体技术。当立体信号输入到显示设备（诸如显示器、投影机等）后，序列帧图像便以120 Hz的刷新率实现左右帧交替显示，通过红外发射器将这些帧信号传输出去，负责接收的立体眼镜在同步刷新实现左右眼观看对应的图像，并且保持与单目视像相同的帧数，观众的两只眼睛看到快速切换的不同画面，并且在大脑中产生错觉（摄影机拍摄不出来效果），从而能够观看到立体影像。

10.3.3 虚拟现实显示技术限制

从主观感受上看，用户在体验虚拟现实内容时或多或少地会出现晕动症（Motion Sickness），这是使用虚拟现实头显时不可避免的一个问题。所谓晕动症，是指人眼所见到的运动与人耳的前庭系统感受到的运动不相符时，产生的昏厥、恶心、呕吐等症状，日常生活中常见的晕车、晕船等，都属于晕动症。

发生晕动症的主要原因在于用户自身的身体素质，大脑接收到不同感觉器官之间的信息产生了矛盾，即眼睛接收到的视觉信息和前庭器官接收到的运动信息无法匹配，最终导致中枢神经系统产生了恶心、头晕等应激反应。过往的文献和研究表明，个人的遗传、性别、年龄等因素对于晕动症的产生有很大的影响，这一局限性很难从虚拟现实媒体的角度解决，且无法在短时间内得到解决，这将会成为较长一段时间内制约虚拟现实技术获得进一步发展的一个重要因素。

具体到虚拟现实头显所产生的晕动症，主要来源于两个方面：其一是用户不习惯虚拟空间中的运动方式；其二是VR头显成像质量差具体内容如下。

（1）用户不习惯虚拟空间中的运动方式

虚拟空间中的运动方式及感受与真实的物理世界存在一定的差异，因此在用户熟悉虚拟空间的运动方式之前，如果长时间佩戴VR头显，很容易就会产生眩晕的感觉。随着用户在虚拟时间中的体验经历的丰富，眩晕感会一定程度地减轻，但是不同的个体对引发眩晕反应的各种因素的敏感程度不同，因此最终对晕动症的适应程度因人而异。

如果想要快速适应虚拟空间的运动习惯，减弱眩晕反应，掌握一些简单的规律可以起到很大的帮助。例如，在虚拟空间中，当用户向前快速运动时，如果同时快速摆动双臂，眩晕感可以明显降低；或者当用户在快速移动的过程中转弯，如果身体相应地向同一侧倾斜，眩晕感也会降低等。

另外，借助一些辅助设备，例如跑步机等，或者避免非同步运动操作等方式，也可以在一定程度上缓解晕动症的产生。

（2）VR头显成像质量差

当用户长时间佩戴VR头显时，由于显示画质低劣，从而导致视觉疲劳，进而引发眩晕反应。VR头显的成像质量受屏幕分辨率、刷新率、视场角、影像畸变、系统延迟、跟踪精度等诸多因素影响。

前面的章节中，在介绍显示屏、运动跟踪系统等内容时，对影响VR头显成像质量的因素都进行过相关的分析，除此之外，再补充一个重要的影响因素——系统延迟。

VR系统延迟的直接结果是显示画面与人的实际运动无法完全匹配，这一现象在一定程度上也会引发用户的眩晕反应。VR系统的延迟包括刷新延迟、屏幕响应延迟、计算延迟、传输延迟以及传感器延迟等几个部分。根据Valve公司的说法，VR系统的理想延迟时间是7~15 ms。

10.3.4 虚拟现实显示技术与电影虚拟化制作

虚拟现实显示技术在电影虚拟化制作中的应用主要体现在佩戴VR头显实时感知虚拟空间，使用固定式立体显示器实时查看虚拟场景的立体效果等两个方面。

首先是通过VR头显沉浸式地查看虚拟空间，并在其中进行相关交互操作。以2019年和2020年先后上线的两季美剧《曼达洛人》为例，全片90%的镜头都是采用电影虚拟化制作的方式完成，在影片筹备与拍摄阶段，主创人员常常使用VR头显进行勘景和虚拟空间的实时观察（见图10-9），并修改和调整虚拟对象（见图10-10），设计镜头构图、拍摄方式等。这些同样是电影虚拟化制作中的重要一环。

技术的类型和原理，包括运动跟踪技术、眼动跟踪技术等，并且重点介绍它们在电影虚拟化制作中的应用。

10.4.1 虚拟现实跟踪技术概述

按照跟踪的具体对象的不同，虚拟现实跟踪技术主要包括对用户的运动跟踪与眼动跟踪两大部分，具体内容如下。

1. 运动跟踪技术

对用户的运动跟踪技术是保证虚拟现实系统沉浸式体验的关键。运动跟踪精准的虚拟现实头显，不仅能更好地提供沉浸感，其产生的眩晕感也会大幅降低。

图10-9 《曼达洛人》制作中主创通过VR头显漫游虚拟空间

虚拟现实领域的运动跟踪技术主要分为两种：3DOF和6DOF。DOF指自由度，如图10-11所示。在由X、Y、Z构成的三维直角坐标系中，物体可以沿着X、Y、Z三个直角坐标轴方向移动（空间移动），也可以围绕这三个坐标轴转动（角度转动），共计6个自由度。以虚拟现实头显为例，3DOF头显是指拥有3个自由度的头显，即只能转动头部、而不能进行空间上的位移；6DOF头显是指拥有全部包括角度和空间6个自由度的头显，即自由转动头部的同时也可以在空间上自由移动。

图10-10 《曼达洛人》制作中主创通过VR头显查看虚拟对象

显而易见，6DOF的技术成本远高于3DOF，因此在2019年Facebook发布Quest前，大多数虚拟现实设备均采用的是3DOF技术，也因此用户体验较差。但随着Quest的发布，6DOF跟踪技术成为了绝大多数虚拟现实产品的标准配置。

此外，主创团队还可以使用固定式立体显示器实时查看虚拟空间在摄影机镜头视角下的立体效果。一方面，这种显示方式可以应用于VR电影的制作中，另一方面也可以应用于含有大量视效镜头电影的虚拟化制作中。其好处在于，可以支持多人同时在拍摄现场查看拍摄场景的立体视觉效果，不仅可以帮助主创人员在现场便可实时地观看虚拟摄影机视角下具有立体感、沉浸感的虚拟场景，甚至还可以支持实现具有可视化立体效果的实时交互预演。

图10-11 自由度示意图

10.4 虚拟现实跟踪技术

虚拟现实跟踪技术是电影虚拟化制作中至关重要的技术之一。本节将详细介绍虚拟现实跟踪

从具体实现方式上来看，6DOF跟踪技术又可以分为由内向外（Inside-out）和由外向内（Outside-in）两种，如图10-12所示。

> 第10章 电影虚拟化制作中的虚拟现实技术

图10-12 Inside-out、Outside-in跟踪技术示意图①

Inside-out是指由内向外的跟踪技术。Inside-out不借助外部架设的标记点,仅依靠VR头显的摄像头拍摄用户所处的真实环境,利用视觉算法(SLAM算法)计算出虚拟现实头显的空间位置。用于环境拍摄的摄像头越多,头显的跟踪精度越高,相对应的算法复杂程度也会越高,对芯片的计算能力的要求也随之增加。Inside-out技术的优势是可移动性和便捷性。由于Inside-out对空间要求更低,大幅降低了环境配置的难度,且技术成本也更低一些,因此,随着VR计算机视觉算法的成熟、芯片计算能力的提高等综合因素,Inside-out跟踪技术也就成了目前VR设备的主流选择。

Outside-in是指由外向内的跟踪技术。Outside-in利用外部架设的标记点(通常需要2个以上),采用激光扫描跟踪、红外光学跟踪、可见光跟踪等方式,获取VR头显的空间位置。Outside-in使用多个基站,对跟踪区域进行多重高速光束扫描,确定每个传感器的位置,实现对跟踪区域的360°覆盖。Outside-in技术的优势是跟踪的精准度高。但相对于Inside-out来说,Outside-in需要设置外部标记点,操作复杂,且VR设备只有在跟踪范围内才能准确跟踪,如果

需要扩大运动范围,就需要重新设置标记点。另外,基于Outside-in的光学跟踪原理,如果跟踪范围内有遮挡物存在,也会影响到跟踪的精准度。

表10-4总结对比了Inside-out和Outside-in跟踪技术。

表10-4 Inside-out、Outside-in 跟踪技术对比

跟踪技术	Inside-out	Outside-in
优点	可移动性、便捷,对空间要求低,技术成本低	精度高
缺点	对芯片计算能力要求高,精度差,系统延迟时间长	需要架设外部标记点,操作复杂,受空间限制

2. 眼动跟踪技术

眼动跟踪(Eye Tracking)是指通过测量眼睛的注视点的位置或者眼球相对头部的运动而实现对眼球运动的跟踪。眼动跟踪的历史最早可以追溯到1989年,随着科技的进步和发展,20世纪60年代后期出现了瞳孔—角膜反射法,眼动跟踪技术逐渐成为科学研究领域广泛认可和使用的工具。在虚拟现实领域,眼动跟踪通常与注视点渲染技术相结合,能够更加精确地获悉用户的视线,从而在芯片计算能力有限的条件下,高效地利用渲染资源,为用户提供更好的使用体验。

早期的眼动跟踪技术相对比较简单,常见的是直接观察法和机械记录法。随着科技的发展,陆续出现了瞳孔—角膜反射法、双普尔钦像法、虹膜—巩膜边缘法、微电子机械系统法等方法。虽然眼动跟踪的方法多种多样,但都是基于人眼眼球的生理结构实现的,只是不同的跟踪方法依据的是眼球不同的生理特性。

(1)瞳孔—角膜反射法。

在各种眼动跟踪技术中,目前使用最普遍的是瞳孔—角膜反射法(Pupil-corneal Reflection Method,Pupil-CR)。其基本工作过程是在眼球

① 图片来源:(Price,Ben.(2020). Archaeology Ex Machina - Virtual Archaeology Accessibility: Assessing the feasibility and sustainability of minimal resource VR modelling and its applicability to small-scale archaeological research via the exploration of a Scottish Atlantic Iron Age roundhouse site on Orkney.. 10.13140/RG.2.2.21060.96642.

周围设置多个红外光源,在人眼观看物体的过程中,通过摄像头高速捕捉眼球反光的图像,利用角膜和瞳孔之间的相对位置差异,计算出眼球的注视点位置。如图10-13所示,这是SONY公司的一种基于瞳孔—角膜反射法的眼动跟踪系统的示意图。

图10-13 基于瞳孔—角膜反射法的眼动跟踪系统示意图

10 眼球　　　　　　　17 预估角膜中心
11 角膜　　　　　　　18 视轴
12 虹膜　　　　　　　19 预估注视点
13 瞳孔　　　　　　　101 光源(图中只显示
14 眼球反光图像　　　　　 了2个)
15 普尔钦斑(特征点)　103 摄像头
16 预估瞳孔中心　　　　107 显示屏

说明:光源101照射到角膜11上,产生特征点15,摄像头103捕捉到眼球的反光图像14,通过计算分析后预估瞳孔中心16及角膜中心17,从而预估人眼注视点19。

其中,对角膜的跟踪需要利用普尔钦斑(Purkinje Image)。普尔钦斑是指在光束照射进眼球的过程中,分别会在角膜外表面、角膜内表面、晶状体外表面和晶状体内表面形成四个光斑。四个光斑中,通常只有角膜外表面的第一普尔钦斑可以被直接观察到。而且由于人眼近似球形,当光线位置固定时,可以认为普尔钦斑在角膜上的位置不会随着眼球的运动而变化。因此,可以利用普尔钦斑作为角膜上的特征点,进行角膜位置的确认。通常为了增加跟踪准确度,会利用多个光源生成多个特征点。

对瞳孔中心的跟踪较常用的方式是利用亮—暗瞳现象、以及相对灰度/绝对灰度信息等方式。

其中,亮—暗瞳现象是指当光源与摄像头同轴时,拍摄的瞳孔会发亮,当光源与摄像头不同轴时,拍摄的瞳孔会发暗。

瞳孔—角膜反射法作为目前较为普及的眼动跟踪技术,跟踪精度高、误差小,但是作为捕捉人眼影像的摄像头,难免会对人眼观看虚拟影像造成一定的影响。因此,为了改进原有的瞳孔—角膜反射法,各大厂商都作出了不同的尝试。例如,Apple公司通过增加一块可以正面反射光线、背面透射光线的光学元件的方式,改变光线的传输路径,从而避免摄像头对人眼视觉造成的干扰。

(2) Magic Leap眼动跟踪技术。

除了同时兼具反射/透射功能的光学元件外,还可以利用光波导来传输影像,例如Magic Leap公司、Google公司等的产品。光波导是指引导光波在其中传播的介质装置。Magic Leap公司利用光波导元件,将光源和人眼影像进行双向传输,从而优化其眼动跟踪系统,如图10-14和图10-15所示。光波导光学显示系统体积小、重量轻、视场角大,因此相比于VR头显,光波导传输更多地应用在AR眼镜上。

在利用光波导传输光源及眼睛影像的过程中,除了角膜及瞳孔接收到光线的照射外,视网膜同样也接收了来自图像投影机及照明光源的光线,且视网膜接收的光线也一同被摄像头捕捉并记录。因此,除了利用瞳孔—角膜反射法跟踪眼球运动外,利用视网膜上的影像同样可以实现对眼球运动的跟踪。Magic Leap利用视网膜上的影像,除了对眼球运动跟踪外,还可以进行用户识别、健康检测等功能。图10-16是利用视网膜影像进行眼动跟踪的示意图。

图10-14 红外光和影像通过光波导元件传送至眼睛

第10章 电影虚拟化制作中的虚拟现实技术

图10-15　眼睛的反射图像通过光波导元件传送至摄像头

210 眼睛	图像）
900 成像系统	926 输出耦合光（眼睛
902 入射光线	图像）
904 输入耦合光	930 图像投影机
906 输出耦合光	940 光波导元件
908 视网膜接收的光线	942 光学耦合器
912 眼睛图像	944 光学耦合器
914 输入耦合光（眼睛图像）	950 目镜
	952 光学耦合器
920 摄像头	960 照明光源
924 输出耦合光（眼睛	

图 10-14 说明：图像投影机 930、照明光源 960 将入射光线 902 投射到光学耦合器 942 上，并耦合进光波导元件 940 中。输入耦合光 904 通过光波导元件 940 中传输至光学耦合器 944，被输出为输出耦合光 906，最终传送至眼睛 210。

图 10-15 说明：视网膜反射的光线经光学耦合器 944 耦合为输入耦合光（眼睛图像）914，经光波导元件 940 传输至光学耦合器 952，被耦合为输出耦合光（眼睛图像）924，传输至摄像头 920。

图10-16　视网膜成像

A/B 不同时刻眼球的位置　　962 视网膜影像图
928 发散光　　　　　　　　964/966 视网膜不同区域

图 10-16 说明：在眼睛处于不同位置时对视网膜进行成像，如图 A、B，通过处理器的计算后，找到视网膜不同区域（964、966）之间的重叠图像数据，从而确定视网膜的合成图像 962。

（3）利用反射光强度的眼动跟踪技术。

前两种眼动跟踪方式均是通过对眼球的图像进行处理、提取特征点，进而获得人眼注视点位置。人眼球对光线的反射过程中，除了会产生特征点外，还会因射入眼球的光线角度的不同，而产生不同强度的光线反射，利用人眼的这一物理特性，同样可以进行眼动跟踪。

常用的利用反射光强度进行眼动跟踪的方式有视网膜反射及角膜反射。视网膜反射的方式是利用人眼光轴和视轴重叠时，视网膜的反射光强度最强的现象，实现对眼球运动的跟踪，相关实现方式有 Facebook 的相关产品。角膜反射的方式是利用角膜中心为人眼最高点的特性（最高点对光线的反射也最强），实现对眼球运动的跟踪，相关实现方式有微软公司的相关产品。

（4）利用三维建模的眼动跟踪技术。

此外还可以通过对眼球扫描并进行三维建模的方式来实现眼动跟踪。三维建模的方式相比于简单的利用人眼反光影像计算注视点位置的方式，精准度更高。如图10-17所示，以Facebook的眼动跟踪技术为例，简单介绍三维建模实现眼动跟踪的方式。

图10-17　某款VR头显内部结构示意图

105 头显前部外框
200 内部结构示意图
205 电子显示元件
210 光学透镜
215 眼动跟踪系统
220 眼球
225 结构光发射器
230 摄像头
235 控制器
240 结构光图案
245 眼睛固定框

说明：结构光图案是具有特殊结构的图案，比如离散光斑、条纹光、编码结构光等。

215 眼动跟踪系统包括 225 结构光发射器、230 摄像头、235 控制器。

结构光发射器接受来自控制器的指令，将结构光图案照射到眼睛，摄像头捕获的一幅或多幅具有结构光特征的人眼图像，系统计算、分析人眼反射的结构光特征，确定注视点位置，如图10-18和图10-19所示。

结构光图案投射到目标区域，目标区域包括人眼角膜（图中未标出）、虹膜、瞳孔、巩膜。结构光图案的投射区域可以动态控制，例如只投射到虹膜。结构光图案由众多反射组阵列组成。反射组可以包括一个或多个不同尺寸、位置、形状的结构光特征。反射组基于其独特的结构光特征，因此可以在整个结构光图案中被唯一标识。结构光图案因其独特的结构，在投影至三维物体时会产生畸变，通过计算不同区域图案的畸变程度，对眼球结构进行建模，从而确定注视点位置。

10.4.2　虚拟现实跟踪技术与电影虚拟化制作

虚拟现实跟踪技术是电影虚拟化制作中不可或缺的一部分，无论是对观察者的运动跟踪、还是摄影设备的运动跟踪，都需要利用虚拟现实跟踪技术将观察者或摄影设备的位置、方向、运动以及视线变化精确地提供给虚拟化制作系统。

1. 运动跟踪技术在电影虚拟化制作中的应用

虚拟现实跟踪技术的主要作用是将使用者的位置、方向、运动以及视线变化等数据实时地、精确地提供给虚拟现实系统，从而使用户在虚拟空间的视觉、交互等感知与在真实世界中的感知是一致的。在电影虚拟化制作中，虚拟现实的运动跟踪主要用于对观察者的运动跟踪以及摄影设备的运动跟踪。

其中，对观察者的运动跟踪主要用于虚拟勘景环节，通过确定观察者的实时位置，在头显中实时显示相匹配的虚拟场景，帮助主创在虚拟空间中如同真的勘景一样，可以自由地行走、变换视角等，在摄影棚中便可以实现曾经需要长途跋涉进行实地考察的浩大工程。

而对于摄影设备的运动跟踪则主要用于预演环节以及虚拟摄影环节，通过跟踪摄影机及相关移动类器材的实时位置和角度，帮助引擎将虚拟场景相同的镜头视角渲染出与真实镜头拍摄场景完全一致的虚拟画面，进而实现虚拟和真实拍摄画面的实时合成。

图10-18　结构光投射至人眼

图10-19　结构光图案410的一部分

220 眼睛
410 结构光图案
420 虹膜
430 瞳孔
440 巩膜
450 反射组
460 结构光图案
470 特征点
480 特征点

以电影《狮子王》为例，其实际拍摄现场是一个大概25平方英尺（约2.3平方米）的空间，被OptiTrack跟踪系统覆盖。现场没有传统的摄影机、镜头等器材，只有一台替代摄影机的动作捕捉的设备。但是为了使虚拟摄影机的运动轨迹更加接近真实摄影机，现场有铺设轨道、移动车、斯坦尼康、伸缩炮等传统移动类器材，另外还有一架无人机。这些拍摄器材经过标定后，其运动轨迹被现场架设的OptiTrack跟踪系统捕捉并传输至虚拟场景中。创作人员在现场使用VR（HTC Vive）进行虚拟勘景，确定画面内容、拍摄角度、运镜方式等，再由摄影师、斯坦尼康师等实际操作执行（见图10-20），并通过实时合成技术将拍摄的画面呈现出来，如图10-21所示。

演实时合成中，则是目前基于虚拟现实系统有限的计算能力下，一种结合注视点渲染的最大化利用渲染资源、提升渲染能力的技术方式。具体来说，人眼在观看景物时，视觉中心点最为清晰，越往视野边缘靠近，清晰度越低。注视点渲染正是利用人眼的这一特性，利用眼动跟踪技术定位到人眼的视觉中心，并对该区域的场景进行高质量渲染，而视觉中心以外的区域，相对渲染质量低一些，从而大大节省了芯片的计算能力。

除注视点渲染外，利用眼动跟踪技术，还可以修正因VR头显复杂的结构造成的影像畸变等问题。VR头显通常包含多种复杂的光学结构，影像畸变、失真等问题不可避免。另外，当人眼的视觉中心迅速变化或跳跃时，VR头显显示的画面很容易出现模糊或者伪影，进而严重影像用户体验。因此，利用眼动跟踪技术，实时监测眼球的运动信息，对当前显示内容实时调整，保证画面显示质量，从而减少或规避眩晕感的产生。利用眼动跟踪技术捕获的眼球运动数据，还可以对眼睛的运动趋势作出预判，提前对眼睛将要观看的画面进行渲染，降低系统延迟。

为了关照众多近/远视用户的使用需求，越来越多的VR头显开始配置屈光度可调的光学组件。VR头显的屈光度，可以手动调节，也可以自动调节。自动调节屈光度的VR头显，需要借助眼动跟踪系统实现这一功能：通过动态投射具有不同深度信息的影像至视网膜进行成像，再由摄像头对视网膜的反光影像捕捉并记录，计算并分析用户何时可适当地聚焦在图像上，最终确定用户的光学屈光度。

10.5 人机交互技术

人机交互技术是电影虚拟化制作中不可或缺的重要技术之一。本节将深入探讨人机交互技术的定义和原理，对控制手柄、基于视觉的手部捕捉设备、数据手套、数据紧身衣和标记点、眼动仪、触觉和力反馈设备等常用的人机交互设备进行介绍，并探讨它们在电影虚拟化制作中的应用。通过了解不同的人机交互设备及其应用，我们可以更好地理解人机交互技术在电影虚拟化制作中的作用和意义。

图10-20 《狮子王》摄影师操作虚拟摄影机

图10-21 《狮子王》拍摄现场实时合成画面

2. 眼动跟踪技术在电影虚拟化制作中的应用

眼动跟踪技术在电影虚拟化制作的现场预

10.5.1 人机交互技术概述

人机交互技术（Human-Computer Interaction Techniques，HCI）是指通过计算机输入、输出设备，以有效的方式实现人与计算机对话的技术，同样是虚拟现实系统的重要组成部分。人机交互技术包括机器通过输出或显示设备给人提供大量有关信息及提示请示等，人可以通过输入设备给机器输入有关信息、回答问题及提示请示等。

一般而言，在用户与计算机的交互中，键盘和鼠标是目前最常用的交互工具，然而对于虚拟空间来说，它们都不太适合。因为虚拟空间中有六个自由度，很难找出比较直观的办法把鼠标的平面运动映射成三维空间的任意运动。目前的虚拟现实系统中，最主要的方式还是通过与用户手部的互动来实现交互操作，同时交互设备种类也日渐丰富。其中最常用的还是控制手柄，此外还包括基于视觉的手部捕捉设备、数据手套、数据紧身衣和标记点、眼动仪、触觉和力觉反馈设备、全身套装、万向跑步机等。此外，目前已经有一些设备可以提供六个自由度，如3Space数字化仪和SpaceBall空间球等。

另外，在使用虚拟现实系统的人机交互设备时，计算机、虚拟现实设备以及区域的情况都是虚拟现实交互效果的影响因素。从交互空间与交互操作上看，现阶段，由于大部分虚拟现实应用在个人计算机上运行，用户在现实空间中安装位置信息传感器后，佩戴虚拟现实头显、使用手柄进行交互，并且需要提前预留一定的空间和区域进行活动。此外，在设备运行和操作过程中，虚拟现实系统需要渲染超出可视范围分辨率的画面，用户也需要在虚拟环境中进行各种交互动作。例如，为了达到较好的游戏体验，《半衰期：爱莉克斯》（*Half-Life: Alyx*，2020）对显卡的推荐配置是RTX2080、5700XT或其他同级别显卡，以及Valve Index的虚拟现实设备，需要高昂的成本；同时随着硬件设备不断地更新换代，新的设备在算力和优化上总能更有优势，追求短期内的算力提升意义不大，因此活动空间成为现阶段最容易改进、提升最大的一个因素。

10.5.2 人机交互设备

在电影虚拟化制作中，VR头显想要实现完美的沉浸体验，还离不开各类辅助的人机交互设备，这类设备主要包括手柄控制器、数据手套、万向跑步机等。这些设备能够帮助导演、摄影、灯光、演员等从业者熟悉虚拟场景中的元素，并辅助进行交互，进而提高现场制作效率，提升制作过程的质量。

1. 控制手柄

控制手柄是目前VR头显配套使用最多的辅助交互设备。控制手柄的跟踪原理与VR头显一样，拥有六个自由度，跟踪方式同样分为Inside-out、Outside-in两大类。大多数VR头显购买时都配有两个控制手柄，有一些则需要用户单独进行购买。

控制手柄从外形上看基本类似，普通手握式手柄通常需要用户左右两手分别持握使用，手柄通常含有控制按钮、压力反应、振动反馈等，为用户提供丰富的交互体验，典型的手握式手柄如Oculus的Rift Touch手柄，如图10-22所示。但也有一些比较特殊的控制手柄，不需要抓握，用绑带固定在掌心即可，例如Valve Index手柄，又比如枪型PS VR Aim手柄，如图10-23所示，用于模拟枪械装置，包含用于瞄准的传感器、模拟扣动扳机的装置以及自适应控制器，用户可以使用这类VR手柄沉浸式体验枪战场景和相关游戏。

2. 基于视觉的手部捕捉设备

除了控制手柄外，现在有很多VR头显可以直接捕捉用户手部姿态，实现与虚拟场景的交互。VR头显的手部捕捉通常是基于双目视觉的方式实现的，即通过两个摄像头，利用双目立体视觉成像原理，获取使用环境的三维空间信息，分析并建立手部三维模型。此种交互方式，不需要用户手部额外穿脱设备，因此使用更加方便灵活；但同时其缺点也较为显著，主要是使用时受视场限制，同时手指跟踪没有直接的交互反馈，无法获得虚拟现实的完整体验。目前，在直接捕捉手部姿态的VR设备中，Quest的跟踪精度相

> 第10章 电影虚拟化制作中的虚拟现实技术

对较高，此外还有Leap Motion（见图10-24）、NimbleVR等设备。

图10-22　Oculus Rift Touch 手柄

图10-23　PlayStation VR Aim手柄[①]

图10-24　Leap Motion设备

3. 数据手套

数据手套是另外一种获取用户手部姿态的方式。数据手套集成了惯性传感器来跟踪用户的手指乃至整个手臂运动的手套，可以集成压力传感器、温度传感器、振动反馈等多种传感器，为用户提供丰富的交互体验。Manus VR手套（见图10-25）、Senso VR手套、Power Claw手套等都是目前市面上比较常见的数据手套。

图10-25　Manus VR数据手套

这类数据手套往往是一种多模式、可扩展的虚拟现实硬件，可以通过软件编程，进行虚拟场景中物体的抓取、移动、旋转等动作，也可以利用它的多模式性，将其作为一种控制场景漫游的工具。数据手套的出现，为虚拟现实系统提供了一种全新的交互手段，一些产品已经能够检测手指的弯曲，并利用磁定位传感器来精确地跟踪手部在三维空间中的位置。这种结合手指弯曲度检测和空间跟踪功能的数据手套被称为"真实手套"，可以为用户提供一种非常真实自然的三维交互手段。

数据手套设有弯曲传感器，但其本身不提供与空间位置相关的信息，必须与跟踪设备连用。数据手套的弯曲传感器由柔性电路板、力敏元件、弹性封装材料组成，通过导线连接至信号处理电路；在柔性电路板上设有至少两根导线，以力敏材料包覆于柔性电路板大部，再在力敏材料上包覆一层弹性封装材料，柔性电路板留一端在外，以导线与外电路连接。数据手套能够把人手姿态准确实时地传递给虚拟环境，而且还能将与虚拟物体的接触信息反馈给操作者，使操作者以更加直接、更加自然、更加有效的方式与虚拟世界进行交互，大大增强了互动性和沉浸感。同时，其也为操作者提供了一种通用、直接的人机交互方式，特别是需要多自由度手模型对虚拟物体进行复杂操作的虚拟现实系统。数据手套同样

① 图片来源：PlayStation VR Aim Controller | Control PS VR shooter games with incredible precision (US)

也有其使用的局限性，例如需要穿脱设备，使用场景受限等。

4. 数据紧身衣和标记点

数据紧身衣（Motion Capture Suits）是将标记点和传感器穿在身上的一种套装，为了保证各个部位的灵活性，套装通常是由可以充当环状魔术贴（毛茸茸的一面）的材料制成的，这样可以在衣服的任何地方放置和粘贴标记点。材料包括氯丁橡胶、尼龙和莱卡。理想情况下服装是一种尽量紧身的状态，但又不能太紧以免影响演员表演。大多数的数据紧身衣都会有各种尺寸来供选择。为演员量身打造一套数据紧身衣套装会多花费数百美元的预算，但是这些额外的成本绝对是物有所值，它会增加许多的舒适性并且可以减少标记点滑动，定做一套衣服需要几周的时间。

标记点（Marker）表面覆盖有特殊反光材料的标记物，常见形状有球形、半球形。在运动信息获取领域中（如三维动作捕捉、三维步态分析等），通常在捕捉对象上粘贴标记点，标记点可以反射设备发出的光线（通常是红外光线），反射的数据再被设备接收，然后系统对接收数据进行处理。这样，就可以实现物体/人体运动信息的获取。

5. 眼动仪

眼动的时空特征是视觉信息提取过程中的生理和行为表现，它与人的心理活动有着直接或间接的关系，这也是许多心理学家致力于眼动研究的原因所在。而眼动仪正是心理学基础研究的重要仪器。眼动仪用于记录人在处理视觉信息时的眼动轨迹特征，广泛用于注意、视知觉、阅读等领域的研究。20世纪60年代以来，随着摄像技术、红外技术（Infrared Technique）和微电子技术（Microelectronics）的飞速发展，特别是计算机技术的运用，推动了高精度眼动仪的研发，极大地促进了眼动研究在国际心理学及相关学科中的应用。当前，眼动心理学的研究已经成为当代心理学研究的一种有用范型。

现代眼动仪的结构一般包括四个系统，即光学系统、瞳孔中心坐标提取系统、视景与瞳孔坐标迭加系统、图像与数据的记录分析系统。眼动有三种基本方式：注视（Fixation）、眼跳（Saccades）和追随运动（Pursuit Movement）。眼动可以反映视觉信息的选择模式，对于揭示认知加工的心理机制具有重要意义，从研究报告看，利用眼动仪进行心理学研究常用的资料或参数主要包括注视点轨迹图、眼动时间、眼跳方向、平均速度、时间和距离、瞳孔面积或直径（以像素数为单位）、眨眼等。

6. 触觉和力反馈设备

力触觉设备是刺激人的力触觉的人机接口装置，人的力触觉包括肌肉运动觉（力、运动）和触觉（接触、刺激），力觉设备能够尽可能真实地再现远程或虚拟环境中的硬度、重量和惯量信息，而触觉设备能够再生真实的触觉要素，如纹理、粗糙度和形状等。

力触觉设备可以分为触觉再现设备（Tactile Device）和反馈运动知觉力的力觉再现设备（Kinesthetic Device）。

（1）触觉再现设备。

触觉再现设备一般用于再现触摸觉纹理信息，且通常装配在力觉再现设备上联合使用。虽然人机交互接口可以使用人体的许多部位来完成人机交互作用，但是以基于手的力触觉设备发展较为成熟且使用广泛。

触觉再现设备一般通过采用各种方法来刺激皮肤的触觉感受器，如空气风箱或喷嘴、电激励产生的振动、微型针阵列、直流电脉冲和功能性的神经肌肉刺激等。

（2）力觉再现设备。

力觉再现设备的目标是能够提供真实的作用力来阻止用户的运动，这就需要使用较大的激励器和结构，但是这类设备通常比较复杂和昂贵。根据使用时安装位置不同，力觉设备又可以区分为地面、桌面固定式的和基于身体式的。前者包括各种力反馈操纵杆和桌面式设备，后者一般指装配在操作者四肢或者手指上的设备。

根据内在的机械行为特征，力觉再现设备可以分为阻抗型和导纳型。阻抗型的设备用于再现阻抗特性，它根据输入的位移域速度床计算输出力；导纳型的设备则相反，它通过根据

输入作用力的大小来输出位移与速度量。由于阻抗型设备相对设计简单制造便宜，大部分的力觉再现设备都属于这一类型。而导纳型的设备往往应用于需要较大工作空间和较大作用力的场合。

从采用何种器件（电机或制动器）来获得力触觉再现效果，力觉再现设备可以分为有源的（能产生能量）和无源的（不能产生能量）两种。有源的设备往往采用电机作为制动器，它能够以相对较快的响应速度获得任意方向的力/力矩。但是它的这种有源性，有时候会引起系统的不稳定，严重损害力触觉再现的效果。采用制动器等无源器件的设备永远都是稳定的，因为它只消耗能量。虽然这类设备能够产生较大的力/力矩，但是该力/力矩的方向却被限定外力/力矩作用的反方向，它不能产生任意方向的力/力矩。此外，制动器的响应速度较慢也进一步限制了力触觉再现的性能。

六自由度力反馈装置代表了人机接触交互技术方面的一种革新。以往计算机用户只能通过视觉（最多又加入了听觉）与其进行交互，很明显，触觉作为许多应用场合最重要的感知方式没有被加进去，六自由度力反馈装置的出现改变了这一切。就像显示器能够使用户看到计算机生成的图像，扬声器能够使用户听到计算机合成的声音一样，力反馈装置使用户接触并操作计算机生成的虚拟物体成为可能。六自由度的力反馈触觉交互设备不是一个有着巨大体积的装置，或是一个类似触觉感知的刺激器，也不是一个振动游戏杆，而是在办公室/桌面环境下便可进行操作，提供高度逼真的三维力反馈能力，并与标准PC机兼容。

7. 虚拟现实全身套装与万向跑步机

同样集成了各种传感器（智能感应环、温度传感器、光敏传感器、压力传感器等）并可穿戴的还有虚拟现实全身套装，例如Teslasuit（见图10-26）。虚拟现实全身套装可以让用户切身感觉到虚拟现实环境的变化，例如微风的吹拂、中弹撞击等。但是目前相关产品和技术都很不成熟，因此用户体验感受较差。

图10-26　Teslasuit

在虚拟世界中实现如同真实世界中奔跑的感受，一直是很多用户期待的事情，但目前虚拟现实系统的使用都会受到环境空间的限制，因此借助万向跑步机，可以一定程度上满足用户在虚拟空间中行走、奔跑的需求。万向跑步机在普通跑步机的基础上增加了"方位"因素，可以让用户在任意方向上前进。为了保证使用的安全性，万向跑步机需要对用户的活动范围进行限定，通常是在用户腰部设置安全支架等。另外为了获得更好的体验感受，有些万向跑步机还需要搭配特制的鞋子或袜子一起使用。不过，目前的万向跑步机实际上并不能够提供接近于真实移动的感觉，因此体验效果并不好。市面上较为常见的万向跑步机有Omni、Kat Walk、Infinadeck以及Cyberith Virtualizer（见图10-27）。

图10-27　Cyberith Virtualizer

10.5.3 人机交互技术与电影虚拟化制作

虚拟勘景（Virtual Scouting）是虚拟现实技术在电影虚拟化制作中的主要应用形式之一。勘景技术在电影虚拟化制作中的特定形式，其不受环境、空间、时间的限制，可以对不同类型的场景进行勘景，例如外景、内景，或者某个具体的地点，还可以实现在不同的虚拟场景中任意的穿梭，同时可以轻易地抵达在现实环境中无法抵达的地方，因此相比真实的勘景，虚拟勘景实现的效果更为丰富。

在虚拟环境中，主创人员可以任意改变景物的大小、位置，调整季节、早晚时间、测距、做标记、与他人分享想法，虚拟镜头运动轨迹、测试画面遮挡物的效果等，这些功能无疑为导演、摄影师等提供了高效、强大的创作手段及工具，也因此，虚拟勘景越来越成为影视拍摄过程中不可或缺的重要工具。

例如在电影《黑客帝国：矩阵重启》（*The Matrix Resurrections*，2021）中，三层玻璃建筑场景的搭建便是利用了虚拟勘景技术，其中重点运用了人机交互等技术。由于该场景完全由玻璃构成，因此如何设计建筑结构、如何布光、光影反射效果如何等问题，都需要充分的考虑。摄制组首先使用CAD设计和制作了建筑结构，然后导入UE，让主创人员通过VR系统对建筑进行探索、修改和设计。通过虚拟勘景技术，摄制组在实际搭建场景前就将场景可视化，创作人员通过VR系统，观察场景中人物运动时光影如何在人的面部和身上反射，如何让画面更赏心悦目，从而选取打斗场景并设计打斗动作。当最终建筑设计方案确定并搭建出来后，能够完美达到预期效果，如图10-28所示。

图10-28 《黑客帝国：矩阵重启》实际场景与UE4中的虚拟场景

图10-28 《黑客帝国：矩阵重启》实际场景与UE4中的虚拟场景（续）

10.6 虚拟现实声音技术

虚拟现实声音技术是电影虚拟化制作的重要组成部分，它可以模拟现实世界中的声音效果，从而增强电影虚拟化制作的沉浸感和真实感。本节将对虚拟现实声音技术的定义、实现方式，以及在电影虚拟化制作中的应用进行探讨。

10.6.1 虚拟现实声音技术概述

在虚拟现实系统中，声音起着极为重要的作用，而虚拟现实声音是空间音效、沉浸式音效。虚拟现实声音系统追求的目标就是尽量地模仿人们现实生活中的声音效果，从而实现交互式和沉浸性效果。从某种意义上讲，虚拟现实声音也是电影虚拟化制作现场获得沉静感的一个关键因素，它能够为拍摄现场带来更具真实感的声音效果。

与早期的多间媒体音效技术不同，多媒体音效追求的是声音质量完美、音质高。在计算机多媒体技术发展过程中，声音播放系统从单声道发展到高保真、环绕立体声系统，接着由5.1通道的环绕立体声到7.1通道的环绕立体声，应该说，随着环绕立体声技术的进步，声音质量得到了稳步提升。

然而对于虚拟现实声音，其强调的是立体效果，因此对于声音定位和声音所具有的空间感提出了更高的要求。与传统多媒体音效相区别，根据观看者所看到的实时场景，虚拟现实的声源需要定位到观看的距离和方向所处的三维空间。如果在一个具体空间环境里，音箱播放系统呈

"一"字形摆放在一边，不管播放的音质再好，也不能算是虚拟现实声音系统，正确的虚拟现实声音系统应该是摆放在空间的四周，前、后、左、右均衡摆放，甚至包括上、下。

虚拟现实声音系统之所以要进行空间布局，其中一个重要的原因是人的双耳可以对空间声源进行定位。例如，当用户位于虚拟现实空间中时，看到头顶飞机通过，这时虚拟现实空间中用户头顶就会传来隆隆的飞机轰鸣声，当看到某个人躲在暗处从背后开黑枪时，用户就会听到从背后传来的枪声。因此，虚拟现实声音系统比环绕立体声更具立体感，沉浸感更强。

按照还放声音设备的不同，虚拟声音技术（Virtual Sound Techniques）可以分为通过扬声器还放的虚拟声音和通过耳机还放的虚拟声音。在摄影棚、室内空间或电影院，对于虚拟现实声音的还放往往需要通过扬声器实现立体环绕音效，目前主流的技术有杜比全景声和IOSONO全景声，更为先进的还放技术还有基于对象的实时空间音频渲染技术，可以摆脱音频对于声道的依赖，从而更具自由性地适用于多样化的还放设备，能够更好地体现出虚拟现实声音的立体质感。对于佩戴VR头显的用户，感知声音的最佳方式是配合使用耳机，这样可以使用户被完全沉浸在虚拟空间中。耳机不仅更加轻便，同时通过HRTF编码等方式还能够很好地还原声音所处方位和大小，更具优势的地方在于，通过耳机还放还可以解决不同用户因身高差异或是位置变化而存在的最佳听音点不同问题。此外，目前也有专门为虚拟现实系统开发的虚拟现实耳机，典型的有Ossic X，这是界上第一款可以进行实时校准的立体音频耳机。

10.6.2 虚拟声音技术与电影虚拟化制作

电影虚拟化制作不仅强调现场的视觉沉浸感，声音的沉静感同样是一项极其重要的技术指标，电影虚拟化制作对声音的空间定位也提出了更高的要求，准确地实现声音的空间定位，是主创能够在拍摄现场直观地了解到各种声源所处方位的重要基础。与传统声音表现不同，虚拟现实声音技术能够很好地满足这一要求，它能够配合虚拟场景的变化而产生与之相匹配的声音变化，例如使人感觉到火车由远及近地驶来，或是鸣笛声随着距离的越来越远逐渐消失至远方，等等，使人能够切实地体会到身处虚拟空间中声源存在的方向和距离，从而使虚拟空间更具沉静感和真实感。

目前在电影虚拟化制作中，对于虚拟现实声音技术的应用主要体现在以下两个方面。

首先是配套VR头显的使用，通过耳机还原沉浸式立体音效，既可以服务于主创团队在虚拟勘景时的真切感受，又能够提前服务于声音的设计，使主创人员在勘景的同时，还能够听到提前制作好的相应声音效果，并以此辅助判断影片的某一个场景、镜头应该如何表现以及相应的音效如何设计。

第二是通过扬声器在拍摄现场的摄影棚，配套LED背景墙还放沉浸式立体声，在为现场提供身临其境的真实感的同时，更重要的是帮助演员表演，使得最终拍摄画面呈现出来人物的动作、视线方向与音源位置实现高度的匹配。

10.7　思考练习题

1. 在虚拟现实相关应用中，涉及的建模技术有哪些种类？分别有何优缺点？

2. 全景技术在电影制作过程中有怎样的应用？请结合具体事例，谈谈这一技术是如何实现的，有何种优势。

3. 在电影虚拟化制作中，有哪些人机交互方式？这些方式对整个制作过程有何影响？

第 11 章 电影虚拟化制作中的信号处理技术

电影虚拟化制作的信号流程所涉及的设备可以分为三类，即信号的生产者、处理者和使用者；电影虚拟化制作中涉及的信号传输接口与协议也可以分为三大类，即网络接口与协议、视频信号接口与协议、同步信号接口与协议。本章将对于传统电影制作的现场信号处理流程、电影虚拟化制作的实时交互预演和基于LED背景墙的电影虚拟化制作中得信号处理技术流程进行梳理。

11.1 电影虚拟化制作信号流程概述

电影虚拟化制作的信号流程所涉及的设备可以分为三类，即信号的生产者、处理者和使用者。在实际的信号流程中，各类设备承担的职责均在这三个类别的范围之内。进一步而言，信号的处理者可以视作一种使用者和生产者的结合体。厘清这一逻辑关系后，我们就可以用更为抽象的方式来对影片制作的现场信号处理流程进行概况分析。

1. 用于传统电影制作的现场信号处理流程

在传统的电影制作片场，信号的生产者，亦即"信号源"，就是我们所使用的摄影机。摄影机拍摄的画面是信号系统处理的核心对象，也是现场信号系统存在的基础。

摄影机的信号通过一定的传输方式送达信号处理者——现场视频助理系统，例如QTAKE。它按照主创的需求对视频信号作出相应的处理后，再通过视频信号分发功能，将信号发送给信号的使用者。在最为简化的信号流中，处理者的角色是可以省略的，信号可以由生产者直达传输给使用者，而不需要经过处理。

信号的使用者，在如今的电影片场有着极为丰富的形式：无论是供各个部门监看使用的传统监视器，还是以平板、手机为代表的移动观看设备，又或者是远在地球另一边的远程监看设备，都属于信号的使用者。在信号处理流程中，使用者都是不可或缺的重要角色。

2. 电影虚拟化制作的实时交互预演中的信号处理流程

相比于传统电影制作的现场，在电影虚拟化制作的实时交互预演（以下称"实时交互预演"）流程中，增添了通过实时渲染引擎生成的虚拟化影像。这些影像可以单独供主创观看，也可以与现场摄影机所拍摄的画面实时合成后再供主创观看。从抽象的角度而言，生成虚拟化影像的图形工作站成了除摄影机以外的第二种信号生产者。

由于虚拟化影像的生成依赖于对摄影机、表演者等实体的位置和运动信息的跟踪，同时虚拟化影像的渲染输出本身也需要耗费一定的时间，因此虚拟化影像与摄影机信号之间往往会存在一定的延时，这种延时需要通过各种处理手段进行补偿。为了满足合成画面和延时补偿这两种需求，在实时交互预演流程中，信号处理者的角色可以说是必不可少的。

3. 基于LED背景墙的电影虚拟化制作中的信号处理流程

相比于实时交互预演流程，在基于LED背景墙的电影虚拟化制作（以下称"LED虚拟化制作"）流程中，需要实现摄影机直接拍摄由实时渲染引擎所生成的虚拟化影像的效果。因此，一方面增添了直接显示虚拟化影像的LED背景墙，另一方面摄影机需要直接拍摄这些背景墙。在这样的需求逻辑中，LED背景墙成为新的信号使用者。同时，LED背景墙需要一系列外围设备来支持其正常运行，如屏幕控制器、信号分发系统等，这些外围设备可以视作是额外引入的信号处理者。此外，LED背景墙显示的内容，将直接反映在信号的生产者——摄影机所输出的信号之中。

这种循环链路，对信号系统各环节的延迟和总体延迟都提出了很高的要求。若信号系统中任一环节引入了较大的延迟，或信号系统的总体延迟高于某一特定值，则摄影机所拍摄到的画面就会存在严重的漂移、卡顿等问题。同理，若摄影机的感光过程不能与LED背景墙的画面显示保持同步，则也会出现闪烁、卡顿、画面跳跃的问题。因此，在用于LED虚拟化制作的信号处理流程中，延迟和同步是值得我们加倍关注的问题。

11.2 电影虚拟化制作中涉及的信号传输接口与协议

为了方便理解后文所提到的各类信号系统，我们先在此介绍在电影虚拟化制作中常见的一些信号传输接口和协议。可将信号接口/协议分为三大类：其一是网络接口与协议，其二是视频信号接口与协议，其三是同步信号接口与协议。

11.2.1 网络接口与协议

在电影虚拟化制作的信号系统中，网络接口主要负责连通各个渲染节点和控制设备，起到传输场景数据、控制信号的作用。需要注意的是，这里的"网络"一词一般特指以太网（IEEE 802.3）和Wi-Fi（IEEE 802.11）。

1. RJ45/8P8C

8位8触点（8P8C）连接器是一种常见的以太网信号接口，一般也用RJ45来指代，后者最初指的是8P8C连接器的特定接线配置。由于外观透明，这种接口也被形象地称作"水晶头"。作为一种模块化连接器，它通常用于端接双绞线和多导体扁平电缆。一般而言，RJ45的连接方法有ANSI/TIA-568A和568B两种。一根网线若在两端都压接为T568B线序，则称其为平行线，这种线用于双机不同级连接，如交换机连电脑、交换机连路由器等。而如果一根网线在一端压接为T568A线序（见图11-1上），另一端压接为T568B线序（见图11-1下），则称其为交叉线，用于双机同级连接，如电脑连电脑、交换机连交换机等。

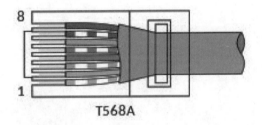

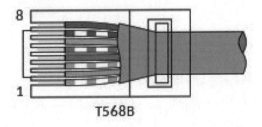

图11-1　T568A（上）与T568B（下）线序

然而，由于当前各类网络设备的连接端口一般都配备了端口自动翻转（Auto MDI/MDIX）功能，可以自动识别线序，因此在工程实践中，一般不会特意区分同级和不同级的连接线，而是直接将网线制作为平行线。

目前，使用8P8C端口的以太网连接多为千兆双工（1000BASE-T），也有部分场景会使用8P8C连接运于万兆双工（10GBASE-T）标准下。但总体而言，对于高带宽需求（千兆以上）的使用场景，SFP+连接器比8P8C更为常见。

2. SFP/SFP+

SFP接口的全称是Small Form-factor Pluggable transceiver，即小封装可插拔收发器，它是一种紧凑的、可热插拔的网络接口模块，如图11-2所示。一般而言，网络硬件上的SFP接口是一个适用于特定收发器的模块插槽，以便连接光缆（有时也可以是直连铜缆，Direct Attach Cable，DAC）。与固定接口（例如上文提到的RJ45）相比，使用SFP的优点是单个端口可以根据需要配备任何合适类型的收发器，用户无需为单个端口的需求付出升级整套硬件的成本。例如，使用RJ45接口连接的以太网线缆，有效传输距离往往短于100 m，而使用适当发射功率的光模块，SFP接口使用光缆连接的传输距离可以轻松达到1 km以上。

图11-2　SFP接口示意

在最初，以太网SFP的典型速度是1 Gbit/s，光纤通道SFP模块的速度可达4 Gbit/s。在2006年，SFP+规范将速度提高到10 Gbit/s，而SFP28设计的速度为25 Gbit/s。目前，SFP+在工程实践的中小型组网中已经十分常见，一般用于在各渲染节点之间传输大体积的文件，如场景工程、贴图、视频资源等。

3. WLAN

无线局域网（Wireless LAN，WLAN）是不使用任何导线或传输电缆连接的局域网，其采用无线电波或电场与磁场作为数据传送的介质，传送距离一般只有几十米。无线局域网的主干网路通常使用有线电缆，用户通过一个或多个无线接入点（Access Point，AP）接入无线局域网。为了摆脱线缆对摄影机、动作捕捉设备、灯光设备等器件运动的束缚，常采用WLAN方式将这些设备接入现场的网络系统中。

目前业界最常用的一种无线局域网协议是IEEE 802.11系列协议，它也常被我们称为Wi-Fi。Wi-Fi使用了IEEE 802协议系列的多个部分，并被设计为与以太网无缝衔接。兼容的设备可以通过AP相互连网，也可以连接有线设备和互联网。不同版本的Wi-Fi由各种IEEE 802.11协议标准规定，不同的协议规定了其可使用的波段和最大范围，以及可实现的速度。Wi-Fi最常用的是2.4 GHz（120 mm波长）和5 GHz（60 mm波长）无线电频段，这些频段被细分为多个频道。信道可以在网络之间共享，但在任何时候只有一个发射器可以在一个信道上进行本地发射。

表11-1列出了各级Wi-Fi协议所对应的频段、带宽等参数。

表 11-1　各级 Wi-Fi 协议对应参数

代　次	IEEE 标准	理论最大带宽(Mbit/s)	标准通过日期	所用频段（GHz）
Wi-Fi 7	802.11be	40000	暂未通过	2.4/5/6
Wi-Fi 6E	802.11ax	600~9608	2020	2.4/5/6
Wi-Fi 6	802.11ax	600~9608	2019	2.4/5
Wi-Fi 5	802.11ac	433~6933	2014	5
Wi-Fi 4	802.11n	72~600	2008	2.4/5
（Wi-Fi 3*）	802.11g	6~54	2003	2.4
（Wi-Fi 2*）	802.11a	6~54	1999	5
（Wi-Fi 1*）	802.11b	1~11	1999	2.4

*：（Wi-Fi 0、1、2、3是约定俗成的非官方说法）

11.2.2 视频信号接口与协议

视频信号是影视制作中不可或缺的一种信号。当前,影视行业中最为常用的是HDMI和SDI两种主流接口,前者多见于民用和准专业级设备,而后者多见于专业设备上。

1. HDMI

高清多媒体接口(High Definition Multimedia Interface,HDMI)是一种全数字化影像和声音发送接口,可以发送未压缩的音频及视频信号。表11-2列出了HDMI的版本和其对应的技术指标。

表 11-2 HDMI 各版本技术指标

HDMI 版本	1.0–1.2a	1.3–1.3a	1.4–1.4b	2.0–2.0b	2.1
发布日期	2002年12月(1.0) 2004年5月(1.1) 2005年8月(1.2) 2005年12月(1.2a)	2006年6月(1.3) 2006年11月(1.3a)	2009年6月(1.4) 2010年3月(1.4a) 2011年10月(1.4b)	2013年9月(2.0) 2015年4月(2.0a) 2016年3月(2.0b)	2017年11月
信号规格					
传输带宽	4.95 Gbit/s	10.2 Gbit/s	10.2 Gbit/s	18.0 Gbit/s	48.0 Gbit/s
最大传输资料速率	3.96 Gbit/s	8.16 Gbit/s	8.16 Gbit/s	14.4 Gbit/s	42.6 Gbit/s
TMDS Clock	165 MHz	340 MHz	340 MHz	600 MHz	1200 MHz
最小化传输差分信号沟道	3	3	3	3	4
编码方式	8b/10b	8b/10b	8b/10b	8b/10b	16b/18b
压缩(可选)	—	—	—	—	DSC 1.2
色彩格式支持					
RGB	是	是	是	是	是
YCBCR 4∶4∶4	是	是	是	是	是
YCBCR 4∶2∶2	是	是	是	是	是
YCBCR 4∶2∶0	否	否	否	是	是
色彩深度支持					
8 bpc(24 bit/px)	是	是	是	是	是
10 bpc(30 bit/px)		是	是	是	是
12 bpc(36 bit/px)		是	是	是	是
16 bpc(48 bit/px)	否	是	是	是	是
色彩空间支持					
SMPTE 170M	是	是	是	是	是
ITU-R BT.601	是	是	是	是	是
ITU-R BT.709	是	是	是	是	是
sRGB	否	是	是	是	是

续表

HDMI 版本	1.0–1.2a	1.3–1.3a	1.4–1.4b	2.0–2.0b	2.1
xvYCC	否	是	是	是	是
sYCC601	否	否	是	是	是
AdobeYCC601	否	否	是	是	是
Adobe RGB（1998）	否	否	是	是	是
ITU-R BT.2020	否	否	否	是	是
音频规格					
最大通道的采样率	192 kHz	192 kHz	192 kHz	192 kHz	192 kHz
总采样率	—	—	768 kHz	1536 kHz	1536 kHz
样本大小	16~24 bits	16~24 bits	16~24 bits	16~24 bits	16~24 bits
最大音频通道数	8	8	8	32	32

2. SDI

串行数字接口（Serial Digital Interface，SDI）是由美国电影电视工程师协会（Society of Motion Picture and Television Engineers，SMPTE）于1989年首次发布的标准化的数字视频接口系列。高清串行数字接口（HD-SDI）在SMPTE 292M中进行了标准化，它提供了1.485 Gbit/s的标称数据速率。

双链路HD-SDI由一对SMPTE 292M链路组成，在1998年由SMPTE 372M标准化，它提供了标称速率为2.970 Gbit/s的接口，用于需要比标准HDTV更高的保真度和分辨率的应用（如数字影院或HDTV 1080P）。3G-SDI（在SMPTE 424M中标准化）提供了一个单链路的2.970 Gbit/s串行信号接口，可以取代双链路HD-SDI。6G-SDI（SMPTE 2081）和12G-SDI（SMPTE 2082）标准于2015年3月19日发布。

这些标准用于在专业影视行业设备间传输未压缩、未加密的数字视频信号，同时可选择传输嵌入式音频、时间码，以及行辅助数据（HANC）和场辅助数据（VANC）区域内的各类元数据。SDI常用于连接不同类型的设备，如录像机、监视器和切换台。由于一般场景下SDI使用的是BNC接口，因此其可靠性被大家所广泛接受。

11.2.3　同步信号接口与协议

此处所说的同步信号是指可用于视频信号的行扫描同步信号。

1. Genlock BNC

由于同步信号一般是串行的单一波形，因此多采用同轴电缆传输，一般而言使用BNC作为同步信号的物理接口，如图11-3所示。

图11-3　Genlock BNC同步信号接口

2. Black Burst

Black Burst（BB），也被称为双电平（Bi-Level）同步，是一种用于广播的模拟信号，如图11-4所示。它是一个带有黑色画面的复合视频信号，作为参考信号用于同步视频设备，以便让它们输出具有相同扫描起始相位的视频信号。经过同步的视频信号可以无缝切换而不出现画面撕裂的现象。

BB也可用于同步彩色信号的相位，它提供

了几十纳秒数量级的计时精度，这是执行模拟视频的切换所必需的。

图11-4　双电平同步信号

BB存在于各种彩色电视标准中，如PAL、NTSC和SECAM。由于BB信号是一个正常的视频信号，它可以通过正常的视频电缆和视频分配设备来传输。

BB的模拟波形首先是一个电平为-40 IRE的负脉冲，然后是10个周期视频的彩色副载波。对于大多数PAL制式而言，副载波的频率是4.43361875 MHz。

3. Tri-Level

三电平同步（Tri-Level）同样是一种模拟视频同步脉冲，主要用于高清视频信号的Genlock同步，如图11-5所示。

图11-5　三电平同步脉冲

在高清视频环境中，它比BB更受欢迎，因为其较高的频率特性可以减少时间抖动，且其支持24 Hz、30 Hz和60 Hz的同步信号发生（相比之下BB只能支持50 Hz和59.94 Hz）。另一个原因是其脉冲是双极性的，因此不包含对信号处理不利的直流成分。

三电平主要的脉冲定义如下：一个持续40个采样时钟的300 mV的负向脉冲，然后是一个持续40个采样时钟的300 mV的正向脉冲。每个转换的允许上升/下降时间是4个样本时钟，整体时钟频率为74.25 MHz。

11.3　用于实时交互预演的信号处理手段

本节将介绍在实时交互预演流程中所能用到的信号处理手段。需要注意的是，以下手段并非不能用于传统电影制作现场或LED虚拟化制作现场，但结合电影虚拟化制作从实时交互预演到LED虚拟化制作的发展趋势，本节也将根据这些技术手段用于电影虚拟化制作现场的时间顺序来展开叙述。

11.3.1　摄影机信号的获取与传输

要对摄影机的信号做处理与分发，首先要将信号从摄影机的机头传输至近场（Near-set）的信号中心，这一信号中心往往由数字影像工程师（Digital Imaging Technician，DIT）部门负责管理。在影视制作现场，最常用的摄影机信号输出接口是SDI接口，因此以下讨论也主要是针对SDI输出信号展开。

1. 有线传输

有线传输（Wire Transmission），即摄影机机身的SDI信号输出直接使用SDI线连接至近场的信号中心。由于SDI运行的是高频的串行信号，又使用同轴电缆传输，因此其信号随传输距离变长而导致的衰减问题尤为严重。一般而言，在传输高清（HD）信号时，SDI线的有效传输距离仅有约100 m，而在传输4K信号时，SDI线的有效传输距离会降至40 m甚至更低。这样的传输距离难以覆盖一般影视制作片场的场地规模，除非串接额外的信号放大设备，但这会引入额外的延迟问题，且这些设备的供电和管理也较为烦琐。此外，SDI线还会显著地影响摄影机机位的架设、移动器械的运动轨迹，降低现场整体监看信号的

连续性（因为摄影组助理需要频繁地插拔线缆以保证摄影机顺利地改换机位、上下移动各类器械）。总体上，使用SDI线传输对于片场的工作效率是有所降低的，因而被摄影组普遍地排斥。

但有线传输也有其优点，具体如下。

（1）画质高。有线传输直接通过SDI线连接摄影机，中间不经过任何的压缩、编码、重传等环节，这意味着信号可以如实地被传输至信号中心。摄影机的信号输出是后续所有环节的基础，因此确保这一信号的高质量是很有必要的——对包括电影虚拟化制作在内的所有类型的影视制作而言，高质量的监看画面都可以帮助主创和工作人员更好地对影像质量、画面瑕疵等问题作出判断。因此，有线传输的高画质是一个很大的优点。

（2）信号稳定。由于直接连接SDI线，信号本身的传输质量较高，只要两边的端子压接质量良好，接触稳定，就不会出现信号闪烁、断连等问题。信号的传输质量一般也不会受到现场的无线电环境干扰，时序稳定，延迟也低至几乎可以忽略。

（3）支持丰富的元数据。使用有线传输，可以将SDI信号中包含的HANC和VANC两块元数据区域的信息都完整地传输到信号中心，这两块元数据区域中含有大量重要信息，比如当前摄影机的光圈、快门、EI值、俯仰角度等摄影参数，以及时码、卷名、文件名、摄影机开机触发信号（Trigger）等信息，这些数据无论对于DIT部门还是电影虚拟化制作部门都是重要的参考信息，将其保留下来非常有用。

（4）安全性高。有线传输作为一种端到端的传输方式，其本身的安全性很高，很难在摄影机到信号中心的链路中截取到信号画面。在片场使用无线图像传输设备时，由于无线信道未加密而导致被有心之人录走画面传播的新闻时有发生，因此信号的安全性在片场是非常值得关注的问题，有线传输在这一点上有其自身的优势所在。

2. 无线传输

无线传输（Wireless Communication），指的是摄影机机身输出的SDI信号，首先连接至无线图传设备的发射端，经过一系列处理和调制后通过无线电信号发送至接收端，由接收端解调并解码后再通过SDI接口连接至信号中心。无线图传的最大优势就在于其灵活性，完全解放了线缆对于摄影机的束缚，使得摄影机可以灵活自由地运动、改换机位，而无需担心SDI线的敷设以及信号的连续性。在十分重视效率的拍摄现场，这种优势使无线图传几乎完全替代了SDI，成为了最常用的传输摄影机信号的手段。当前影视行业常用的无线图传，其标称有效传输距离都可达到300 m以上，相对而言已可以满足拍摄制作的实际需要。

然而，无线图传也同样有着不可忽略的缺陷，这些缺陷恰恰与有线传输的优势相对应。

一般而言，无线图传设备都会对信号进行额外的编码和压缩，而且多是有损压缩。一些设备甚至会采用AVC/HEVC等深压缩算法，引入大量的编码伪像（Artifact）。此时如果需要进行调色、抠像等后续的信号处理，伪像将严重影响这些处理的精度，产生色带、结块、蚊式噪声等引人不悦的画面效果，且压缩的过程本身会引入明显的延迟。目前业界常见的无线图传采用5.8 GHz频段进行通信，这与Wi-Fi和一系列民用无线电设备所占用的频道重合，因此在较为复杂的无线电环境下，无线图传往往有严重的干扰问题，结合图传设备本身的重传机制、自适应码率机制，实际表现为有效传输距离变短、信号不稳定、延迟陡增、画质骤降等。由于常见的无线图传在发射端都要进行编码压缩处理，因此SDI中HANC和VANC区域的元数据信息往往都会被舍弃，一般而言能保留时间码和Trigger已经是最佳情况，这为我们自动化地配置虚拟摄影机和虚拟场景带来了很大的阻碍。此外，无线图传的安全性也有一定的弊端：由于我们使用的大多数无线图传设备都是在出厂时烧录对应的频段信息，在使用前不需要对频或交换设备密钥，任意同型号的设备只要在同一频道下即可实现信号接收功能，这虽然在客观上方便了设备的使用，但也带来了极大的安全隐患，任何人只需要有对应型号的接收机就可以直接收到现场拍摄的信号并进行录制，从而引发严重的泄密问题。

当然，上述缺陷并非不能解决，可以从以下几个方面入手。其一，使用更先进的编码技术对

图像进行压缩,例如近来业界所关注的JPEG XS技术,一方面可以在实现4∶1甚至更高压缩比的同时依然保留视觉无损的画质,另一方面可以实现数个至十数个扫描线级别的延迟,使用这样的编码技术可以有效解决无线图传与画面质量、延迟之间的矛盾。其二,针对复杂无线电环境带来的干扰问题,一方面可以寻找特殊的可用频段,另一方面可以在无线电管理限制内尽可能增大发射功率,例如Teradek的产品Ranger就采用了4.9~5.8 GHz内的可变频段规避无线电干扰。其三,针对元数据,可以在对图像进行处理前单独将HANC和VANC内的信息提取出来,单独处理和传输,保证这部分数据的无损交付。其四,针对图像传输的保密问题,可以采用设备配对的方式,在每部戏拍摄之前对所用图传设备进行统一的配对设置,让设备之间通过非对称加密方式交换密钥,防止无权限人员接触到画面。以上几点也是现在一些超高端专业图传设备所采用的技术方案。

11.3.2 现场信号的处理与录制

当信号到达近场的信号中心时,将通过视频助理(Video Assist)系统对信号进行处理和录制,满足主创所需求的抠像、合成、录制、回放、场记数据录入等需求。这里将简单以QTAKE系统为例介绍以视频助理系统为核心的信号处理与录制技术。

1. 视频助理系统

视频助理系统的雏形是胶片摄影机上所搭载的旁轴取景器,这种取景器在胶片摄影机的快门反射光路上安装了一个图像传感器,使其能够成像并将成像信号输出至外部录像机进行录制和回放。这一系统解决了胶片摄影机无法即时供剧组人员监看、无法即时回放的巨大短板。然而,当时这一系统仅能起到对构图的判断作用,而无法供主创判断曝光、焦点、色彩等问题。

随着胶片逐渐退出电影摄影的历史舞台,数字摄影机取而代之,带来的好处是数字摄影机可以直接通过SDI接口输出图像传感器所摄录到的视频信号,在拍摄现场只需使用录像机就可以控制录制和回放。由此,主创可以通过这一画面对构图、曝光、焦点、色彩等进行监看与控制。在这一阶段,视频助理依然没有成为一种系统,甚至可以认为只是对于录像和放像的一种别称。

随着技术的发展和影片制作的客观需要,逐渐出现了在片场预览合成后的画面效果、预览画面对位、预览抠绿效果等需求,在此基础上还需要将不同机位的实时画面、回放画面以及合成后的画面分发到不同的监视器上观看。一开始,合成、抠绿、对位这类需求是通过切换台来实现的,但这种对信号复用、分发、监看的需求,使得视频助理引入了一种称为"信号矩阵"的设备,这种设备可以在多个输入和多个输出之间任意路由,这极大地扩展了现场信号系统的自由度。当然,这些设备的引入也增加了视频助理系统的复杂度。

近年来,随着片场对视频助理系统要求的进一步提高,该系统又逐渐承担起了一部分元数据记录的工作,以方便各部门接戏。而随着立体电影的又一次兴起,视频助理系统还需要负责对双机立体拍摄的信号进行同步录制、回放,以供主创监看。在这么多复杂的需求结合起来时,单凭视频助理操作员的一己之力,想要高效率地操作整套系统已经变得十分困难。因此,有必要开发一套视频助理系统,把这些需求和对应的解决方案有机地整合起来。

QTAKE就是在这样的历史背景下被开发了出来。它使用计算机作为核心的控制、处理、录制单元,通过视频I/O卡采集与输出信号,通过视频矩阵中转和分发信号。典型的QTAKE系统配置如图11-6所示。

图11-6 典型的QTAKE系统配置

QTAKE使用来自第三方厂商的I/O卡采集各种格式的视频、音频和时间码信息，并录制为QuickTime封装的视频文件。每个录制的片段都被存储到计算机本地磁盘或外置的磁盘阵列中，可以立即检索，用于回放、编辑或合成。利用现代GPU的高算力优势，QTAKE还能够实时执行算力密集型的图像处理任务，包括带有实时抠像的实时合成。同时，利用广泛的元数据标记、筛选功能，QTAKE极大地改善了项目工作流程，远远超出了常规的视频助理系统所能达到的效率。

2. 现场虚拟图形渲染与视频信号系统的连接

我们可以把现场的虚拟影像内容渲染视作一种"虚拟摄影机"，从信号角度而言，虚拟影像渲染信号与普通的摄影机信号并没有什么特殊的区别，直接作为一路摄影机信号在QTAKE中正常处理合成即可。从信号接口角度而言，虚拟图形渲染工作站的信号通常由HDMI接口输出，因此接入一般的QTAKE系统时，需要使用接口转换器将HDMI信号转换为SDI信号，这一过程会引入少量延迟，但延迟量基本可以忽略。

真正不可忽略的延迟来源于虚拟影像内容的渲染过程。在实时交互预演中，最常见的需求就是将虚拟影像内容与现场实拍内容叠加合成显示，这些虚拟影像内容的渲染本身需要等待摄影机、表演者等的运动跟踪数据作为输入，另一方面图形渲染本身也需要一定的时间完成；而摄影机所拍摄的信号基本是在一帧延迟之内到达信号系统中的，这样一来摄影机信号就与虚拟影像内容有了大约2帧甚至更多的延迟。这样的延迟会让合成后的画面出现明显的错位，让观看者觉得虚拟内容"飘"在了实拍画面之上。

要处理这种延迟，一方面要尽量加速虚拟影像内容的渲染，但这一手段能起到的作用在原理上终归是有限的，因为虚拟影像不可能早于摄影机运动的瞬间渲染。因此只能从另一方面着手，通过为摄影机实拍画面增加延迟以匹配虚拟影像内容，但这又必然导致从监视器看到的合成画面与现场表演之间的延迟增大。这样的矛盾目前没有很好的解决办法，只能尽可能地减少运动跟踪系统回报数据的延迟并降低虚拟内容渲染的耗时。目前也有一些研究着眼于预测摄影机和表演者在下一帧可能的运动方向来做提前渲染，这也不失为一种解决方案。

虚拟内容与实拍信号的合成还面临另一个问题，就是色彩的匹配。虽然这些虚拟影像内容仅用于实时交互预演，并非用于最终完片，但与实景相匹配的色彩还是能帮助主创更好地预判最终完成镜头的效果，因此往往需要通过各种方式实现对虚拟信号的色彩调整。目前业界有两种主流方案，其一是使用QTAKE内置的调色功能，直接在QTAKE系统内调整信号以实现色彩匹配；其二则是在所有信号源与QTAKE的输入之间串接一套实时调色系统，往往采用硬件实现以确保低延迟，这种方案的优势在于，专业的调色师可以使用更丰富的调色工具和手段来实现对画面色彩更精细的调整。

11.3.3 信号的分发与管理

经过处理的信号，将通过各种各样的方式分发给现场各部门的监视器，或工作人员的移动观看设备，其中所用到的信号分发技术主要可以分为基带分发和IP化分发两种。

1. 基带信号分发

基带（Base Band，BB），即基带调制解调器。在影视行业的语境下，由于SDI接口的实现可以理解为一种基带信号调制，因此常用"基带"一词来描述与SDI相关的设备与接口。一般而言，基带信号都是通过视频助理系统的矩阵分发给现场的各个监视器，同时该矩阵也承担了自身系统内的信号调度任务。图11-7中列出了一个常见的带有现场调色系统的信号系统。

上图所描述的视频系统分为现场和近场两部分，其详细架构如下所述。

（1）现场信号系统：主要由摄影机、图传设备与移动监视器组成。摄影机的两路SDI输出信号分别连接至图传发射端与机身上的小型监视器。现场的移动监看设备通过图传接收端获取信号，中间经由Teradek COLR Duo调色系统加载LUT，以实现监看带有色彩风格的画面。

> 第11章 电影虚拟化制作中的信号处理技术

图11-7 带有现场调色系统的信号系统图

（2）近场信号系统：主要由图传设备、现场调色系统、视频助理系统组成。图传接收端的信号首先进入现场调色系统的视频矩阵，该矩阵为图传接收端、LUT处理设备、色彩示波设备、虚拟影像内容等提供信号调度功能。同时，现场调色系统的视频矩阵与视频助理系统的视频矩阵进行级联，由前者向后者发送调色后视频信号，由后者负责提供录制、回放、向各部门监视器发送信号等功能。

可以看到，在基带系统中，要实现复杂的信号调度分发任务，需要依赖视频矩阵作为信号的中转和路由设备。而视频矩阵接口的局限性较强，一路信号必须对应一个物理接口，当需要扩展摄影机信号接入数量或扩展系统级联规模时，都需要线性扩容系统接口数量。目前看来这样一套系统的复杂度尚可接受，但随着电影制作需求的进一步发展，这种完全基带化的信号流系统可能将被更先进的技术所替代。

2. IP化信号分发

基带化的信号分发技术存在着诸多不足——接口电气特性要求高且长距离传输受限、信号路由与处理高度依赖专用硬件设备、系统可升级可扩展性差、系统集成成本高等。而随着现代IT技术的发展，IT领域的设备已经具备了处理高带宽视频数据的潜力。因此人们考虑使用IT领域的设备和技术来对视频信号进行处理和分发，使用网络替代传统的基带来传输视频信号，这就是所谓的"IP化"。

在影视领域，目前最热门的IP化技术非SMPTE ST 2110莫属。这种技术强调严格的音视频和元数据分离传输，并使用严格的精确时间协议（PTP）来确保这些数据包的同步。目前，已经有大量的转播系统使用ST 2110作为信号调度的方案，完全使用交换机而非视频矩阵进行信号调度。但ST 2110的缺点也很明显：它的带宽占用很高，目前主流的ST 2110系统基本全部采用无压缩信号，一路高清视频就要占去约3G的带宽；而严格要求PTP同步对于需要灵活的影视拍摄片场也不太合适。因此，针对影视制作场景，更常用的IP化信号分发技术是NDI和串流技术。

NDI是NewTek公司开发的一套软件规范，将经过编码的视频通过IP网络传输。NDI的特点是带宽占用低，一路千兆以太网可以传输6路以上的高清NDI视频信号。同时，NDI在多次压缩后可以保持数学上的一致，在移动端更是可以直接观看，而QTAKE也支持NDI输入/输出。以上优势使NDI成为一种理想的IP化信号分发方案，适合在不需要无损视频流、对延迟较不敏感的场合使用。若使用NDI和以太网交换机，则上一节中的视频辅助系统可以缩减至少一半的规模，且成本也相应地可以降低一半以上。

串流技术，顾名思义就是将编码后的视频流在网络上实时传输的技术，我们常看的网络直播就是串流技术的一种应用。在影视制作现场，最常见的串流技术应用就是QTAKE的Stream功能，这一功能将编码后的视频流通过Wi-Fi网络串流至片场工作人员的移动设备，供其在移动环境下监

看。同时，在编码的过程中，QTAKE还可以为画面添加水印，以便剧组追查盗录画面的来源。

总体来说，影视制作片场对于IP化技术的应用还有很长的路要走，期待从业者在未来使用中能够找到更多可以采用IT领域通用技术替代专用设备的应用场景。

11.4 用于LED虚拟化制作的信号处理手段

LED虚拟化制作作为一种新兴的拍摄方式，仍处于研究与探索阶段，更多丰富的信号处理方式仍有待研究人员进一步测试与发展，因此本节将针对目前研究情况介绍当前采用的主要信号处理手段。

1. LED显示信号的采集与分发

由于LED虚拟化制作的背景墙屏幕像素数量极多，往往可以达到千万像素量级，且由于LED虚拟化制作需要直接拍摄屏幕作为最终素材，因此对渲染质量的要求也很高。二者结合就意味着，需要使用分布式渲染技术来实现LED背景墙显示信号的输出。而LED屏幕本身为了确保制造的良品率和屏体形状的灵活性，会将屏幕分为一个个的小型单元作为接受显示信号的最小单位。因此，在渲染节点和屏幕接口之间，一般不采用直接连接的方式实现，而是要通过一套采集分发系统实现。这套采集分发系统，有时也会集成屏体控制器的功能。

目前业界常用的采集分发方案是邦腾科技（Brompton Technology）和disguise公司提供的解决方案。它们的整体逻辑架构都比较一致，即通过视频处理器的采集板卡接收渲染节点输出的信号，在视频处理器中对画面按照屏体的形状和位置进行一定的几何映射处理，然后通过视频处理器的输出板卡输出给屏幕。在输出板卡和屏幕之间，往往还要使用交换机对视频信号进行进一步的分发和路由。这两家公司的方案区别主要体现在对画面的几何映射处理上，disguise的方案更倾向于接管所有的画面几何映射工作，而代价是放弃对像素点对点渲染的追求，并带来更高的延迟。相应地，邦腾科技的方案倾向于要求用户在渲染阶段就做好画面的几何映射工作，直接输出给视频处理器后，仅进行简单的缩放、位移、裁切处理就发送至屏幕上。

2. 屏幕显示内容与摄影机扫描的同步

由于从渲染节点至屏幕显示内容需要经过采集和分发的步骤，加上渲染本身所需耗费的时间，因此屏幕显示内容与摄影机运动的时域偏移几乎是不可避免的问题。这一问题可以通过适当提高渲染和屏幕显示的帧频有效地减轻，但无法完全消除，摄影机在快速运动时发生可见的画面延迟偏移是必然的结果。对于LED虚拟化制作的画面质量而言，更值得关注的是屏幕扫描与摄影机传感器扫描错位所导致的画面频闪、条带问题。从原理上说，电影虚拟化制作所用的LED背景墙屏幕并非如消费级显示器那样直接从上至下整屏扫描，而是每个模组自身从上至下扫描，所以摄影机在不同构图景别下所拍摄到的屏幕扫描行程也是不固定的。因此，直接将屏幕的行扫描同步信号和摄影机的行扫描同步信号二者进行同步，并不一定能解决由于二者扫描错位所导致的频闪和条带问题。对于此类情况，要求拍摄者在现场就要密切地关注所拍到的素材是否存在频闪和扫描条纹现象，并通过微调摄影机扫描相位或快门开角来解决这一问题。此外，采用全局快门摄影机以合适的快门开角进行拍摄，也可以有效改善画面频闪和条带的问题。

11.5 思考练习题

1. 传统SDI接口和基于网络的NDI、ST2110协议，分别有哪些优势与劣势？

2. 有线传输和无线传输的优缺点有哪些？在实际应用中应如何选择？

3. 试利用"生产者""处理者""使用者"的概念，分析自己拍摄习作时的现场信号架构。

4. 目前，异地超远距离（跨省、跨国）的信号传输需求越来越多。针对这样的需求，应使用怎样的信号处理技术来实现？

5. 尝试不使用线缆连接，将自己手机所拍摄的画面实时传输到电脑上观看，并分析这种传输使用了怎样的信号处理技术。

第12章 电影虚拟化制作理论与应用概述

电影虚拟化制作是一种贯穿于电影制作全过程，融合了电影、游戏、媒体及娱乐行业的最新技术，目前该技术已经被广泛地运用于影视制作之中。本章将对于电影虚拟化制作的概念、发展、分类及其常用的软硬件进行探讨。

12.1 电影虚拟化制作的概念

目前，电影虚拟化制作已成为国际上电影全数字化制作流程的最新发展趋势。与传统胶片电影制作流程和数字技术参与的数字中间片流程相比，电影虚拟化制作意味着电影技术正朝着"更多的数字化"这一方向进化和飞跃。电影虚拟化制作中的"虚拟"是指与传统真实摄影机拍摄，拍摄真实场景、真实角色表演相对应的虚拟摄影机拍摄，更多地与虚拟场景、数字虚拟角色互动拍摄。

具体来讲，电影虚拟化制作的"虚拟"主要体现在以下几个方面。

（1）电影制作从前期筹备、前期拍摄到后期制作都在全数字环境下进行。

（2）拍摄过程中涉及虚拟角色与真实角色的互动。

（3）电影虚拟化制作系统要与传统摄影相适应。

（4）预演穿插于电影制作的整个过程。

电影虚拟化制作是多种技术交汇融合的产物，它强调实时互动，在操作上强调人性化、智能化。它整合了电影、游戏、媒体及娱乐行业不同类型的新技术和新流程，以三维建模、实时渲染、动作捕捉、运动控制等技术作为支撑，创造出一种非线性、交互性的工作流程，其效果是各传统流程的简单叠加所不能匹及的。从数字虚拟角色和场景的创建开始，到前期预演、现场预演、动作捕捉、虚拟摄影、数字特效，直到最终画面的渲染，这一互动式的非线性流程贯穿于电影制作的整个工作流程当中。

电影虚拟化制作不仅仅是一系列技术或者工具的集合，在制作过程中用到了某几种技术或工具就宣称其为电影虚拟化制作是粗浅的，我们应当将目光聚焦于电影虚拟化制作所带来的更加广泛意义上的电影制作流程和技术发展在文化理念方面的转变，如逐渐消除前期预演和后期制作之间的界限，确保艺术家将更多的精力专注于影片故事挖掘和关键创意的决策等。其观念是开放包容、兼容并蓄，以促进多领域更加广泛的合作，利用一切可以为创意决策提供帮助的手段，消除部门之间的壁垒，加强创作者之间的沟通配合。电影虚拟化制作不应只关注于技术，因为技术在提供帮助的同时往往也会带来限制，最终技术的切入应以帮助艺术家专注于影像创作而非受制于技术工具为准则。

总体而言，电影虚拟化制作作为一种贯穿于电影制作全过程的新兴制作流程，融合了电影、游戏、媒体及娱乐行业的最新技术，实现了制作过程的人性化、智能化，保证了每个创作者的广泛合作、充分参与。

12.2 电影虚拟化制作的发展

通过上述电影虚拟化制作的概念我们不难看出,数字技术的发展和预演技术的发展不仅催生了电影虚拟化制作技术,更推动了这项技术的快速发展。下面就数字技术与预演技术的发展分别进行叙述,并介绍它们与电影虚拟化制作的关系。

12.2.1 数字技术的发展

纵观传统胶片电影的发展历史,其工艺从来不是搭建、拍摄全部实景,而是普遍经过成本核算和精巧的设计,使用前期真假结合、后期技术合成的方式来建构人物与场景的空间关系。在前期拍摄中,可以采用天幕背景法、动态电影背景法、局部绘景法、透视景片法等方法来实现这种"空间建构";在后期制作中,则可以利用胶片加工的手工、光学技巧,将不同时期拍摄、制作的局部空间整合成完整的电影空间,甚至直接在胶片上手绘建筑、自然前景、背景,这些做法都能够为电影制作节约大量成本。从《党同伐异》(*Intolerance: Love's Struggle Throughout the Ages*,1916)、《关山飞渡》(*Stagecoach*,1939)到《E.T.外星人》《星球大战》,此种观念、技巧由来已久。数字特效便是这一传统的继承者,它并非是新创造出的一种观念,而是这种"空间建构"观念的技术升级版。

电影进入数字化时代以后,通过数字技术手段完成场景、摄影、表演、剪辑等各个方面的内容更是变得非常普遍和通用,目前电影虚拟化制作成为大趋势,本质上意味着电影制作正向着"更多的数字化"迈进。下面将简单总结数字技术进入电影制作的发展历程。

1. 非线性剪辑

非线性剪辑(Non-Linear Editing,NLE)于20世纪70年代末引入,它是一种用于音频、视频和图像的离线剪辑形式,离线剪辑指的是原始素材不会在剪辑过程中丢失或修改。在非线性剪辑中,剪辑由专业软件指定和修改,对于视频和音频来说,用来跟踪剪辑的是一个基于指针的播放列表,即剪辑决策列表(Editing Decision List,EDL);对于静态图像来说是一个有向无环图。每次对编辑过的音频、视频或图像进行渲染、回放或访问时,都会按照指定的步骤从原始源重建,虽然这个过程比直接修改原始素材更耗费计算,但却能有效避免原始音频、视频或图像在剪辑时遭到不可逆的损耗,且更改剪辑几乎可以瞬间完成。

非线性剪辑系统通过应用程序对视频进行剪辑(Non Linear Video Editing,NLVE),或是通过数字音频工作站(Digital Audio Workstation,DAW)对音频进行剪辑(Non Linear Audio Editing,NLAE)。非线性剪辑系统对原始素材非破坏性的剪辑,与20世纪的线性视频剪辑和电影剪辑方法形成了鲜明对比。数字非线性剪辑是对传统胶片电影剪辑过程的虚拟化,数字剪辑是电影虚拟化制作的第一个代表。

2. 数字中间片

在胶片电影到数字电影的过渡时期,数字中间片(Digital Intermediate,DI)指的是通过胶转磁(数)设备将胶片上的光学信号转为磁(数字)信号,利用数字技术完成非线性剪辑、特效合成、配光调色等后期制作工序,再由专用的磁(数)转胶设备将影片转为胶片或数字发行母版的过程。随着电影数字化的普及,该概念也泛指在影片的后期制作阶段,所有对影片的处理工作完全在数字平台上进行的工艺流程。

胶转磁(Telecine)工具可以将底片影像数字化,用作电视广播。但这些数字化后的影像通常不适合转录回底片,并用作影院放映。随着1980年至1990年早期数字技术的进步,高质量的底片扫描器及记录器出现了,通过底片扫描器和记录器得出的影像可以和原底片互相剪接。

1993年,视效总监克里斯·F. 伍兹(Chris F. Woods)在电影《超级马里奥兄弟》(*Super Mario Bros.*,1993)中突破了当时的技术限制,将超过700个特效镜头以2 K的分辨率进行了数字化。此外,该片还是第一部使用Discreet Logic(即现时的Autodesk)的Flame及Inferno系统的电影,它们是早期的高分辨率及高效能的数字化特效合成系统。

自此，数字特效合成迅速地为业界采用，传统的光学技巧印片机式的特效很快没落并被淘汰。另一名视效总监克里斯·沃兹（Chris Watts），在电影《欢乐谷》（Pleasantville，1998）中，革命性地对全片实现了数字化，使之成为好莱坞第一部全数字化处理的真人电影。而第一部全面应用数字中间片处理的好莱坞电影，则是电影《逃狱三王》（O Brother，Where Art Thou?，2000），以及同年欧洲制作的《小鸡快跑》（Chicken Run，2000）。

数字中间片流程自21世纪00年代中期开始流行起来。截至2005年，约50%的好莱坞电影采用了数字中间片流程，到了2007年，这一比例更是达到了约70%。高分辨率胶片扫描使胶片转为数字化文件在技术和成本上均变得可行，为数字中间片和数字调色铺平了道路，能够创建一个高质量、高分辨率的电影虚拟化形式——最终的数字发行母版。与此同时数字特效快速发展，全部采用计算机生成图像制作的长片开始流行，数字中间片和特效在电影由胶片与数字共存时代向电影数字化流程和电影虚拟化制作时代的转变中起到了过渡和衔接作用，这是电影虚拟化制作第二个阶段的代表。

3. 电影虚拟化制作

电影虚拟化制作是将电影制作数字工具集的功能应用到整个电影制作过程中。在电影虚拟化制作中，导演及其他创意合作者可以在拍摄现场从一个完全互动的虚拟世界里看到他们的数字资产，帮助他们更好、更快地制定决策，从而改善创意过程并提高生产力。这个互动的非线性流程从数字资产的创建开始，包括虚拟角色开发、虚拟预演、动作捕捉、面部捕捉、数字特效，直到最终的渲染。该流程首先由詹姆斯·卡梅隆在其执导的影片《阿凡达》中使用，之后还被斯蒂芬·斯皮尔伯格和彼得·杰克逊等知名导演运用在他们的影片中。

当前，计算机生成角色和特效被越来越多地应用于电影制作中，不论是实拍还是虚拟场景和角色，导演都希望能够现场选取机位和指导演员表演，而不是等到后期合成后才能看到拍摄时的效果。目前的电脑制作主要用于后期过程的审查，而不是导演的直接指导经验，电影虚拟化制作将动态的创意过程融入影片制作，从前期拍摄到后期制作都实现了真正意义上的可视化和身临其境感，这样的电影虚拟化制作技术不仅实现了全数字化的制作流程，更加激发和丰富了影视制作的创意，为今后更进一步的电影发展奠定了技术基础。

12.2.2 预演技术的发展

预演（Previsulization，Previs/Previz），又称为可视化预演，指的是在某一项内容/流程在大规模实际性开展之前的预备性可视化演习。在电影制作领域，预演是指影片某项制作环节在执行之前，采用相关技术进行可视化的呈现，在无需承担实际制作成本的情况下，让创作人员可以协同地、高效地对该流程进行论证。如在影片正式开拍之前即对一些镜头或者片段进行可视化的表达和呈现，在无需承担实际生产成本的数字虚拟环境下帮助创作团队协作挖掘创意、探索叙事、规划和制定实际拍摄时的技术方案，最终形成一个能够指导真实拍摄、可在整个团队之间共享的影片愿景，以便更有效率地进行影片的制作。

1. 预演的雏形——故事板

从整个制作流程来看，电影制作中"可视化"这一核心概念的最早应用阶段是在故事板（Storyboard）阶段，也叫作动态分镜或三维故事板，它是传统的传达电影导演和制作人影片创作愿景和拍摄意图的主要手段。故事板通常是通过一系列手绘的静止图像来表达活动画面和镜头序列，突出其中比较重要的细节，表达作者的创意，可以让导演、摄影师、布景师和演员在镜头开拍之前，对镜头建立起统一的视觉概念。通过故事板，创作者能够更快地将创意构思转变为视觉化的故事，进而加快影视作品的制作进度。故事板试图传达场景拍摄的连续感，以及镜头的场景设计和剪辑特性等，是传统标准下剧组成员传达和交流想法的工具。

"故事板"一词最早起源于迪士尼工作室。根据约翰·凯恩梅克（John Canemaker）在其著作《纸上的梦：迪士尼故事板的艺术和艺

家》（*Paper Dreams: The Art and Artists of Disney Storyboard*，1999）中的说法，迪士尼的第一个故事板是由20世纪20年代创作的类似漫画的"故事草图"演变而来的。迪士尼工作室还将故事板拍摄下来，与已完成的电影配乐制作在一起，创造了被称为徕卡带（Leica Reel）的"影片"，这种技术本质上可以看作现代预演的前身。在迪士尼之后，Walter Lantz Productions、Harman-Ising和Leon Schlesinger Productions等工作室也在1935年到1936年开始效仿迪士尼使用故事板。到了1937年和1938年，所有美国动画工作室都开始使用故事板。而1939年的《乱世佳人》则是第一部完全采用故事板制作的真人电影，到20世纪40年代初，故事板开始在真人电影制作中流行起来，并成长为电影预演的标准媒介。

手绘静态故事板在一定程度上能够实现预演的功能，但仍面临一些固有缺陷：首先，静态画面无法详细展现运动的过程，复杂运动的调度更难表现；其次，为了快捷地绘制，故事板往往只是粗略的示意，无法明确许多环节及其细节；另外，故事板画面无法实现剪辑节奏和效果的模拟。当然，时间和预算允许的话，也可以细致地绘制故事板，但是由于故事板画面固定，无法解决运动和镜头剪辑等问题，因而也限制了它的作用。

为了弥补上述缺陷，动画小样（Animatic）成为改进预演效果的新形式。活动动画小样主要有两种制作手段：一种是将故事板画面拍摄记录在录像磁带上，故事板上画面的时长与镜头的时长一致，如果有计算机可以控制的小型摄影机，则可以通过简单的镜头运动拍摄故事板上的静态图像，使故事板上的图像与最终镜头的活动画面效果相近。另一种手段是利用已有的相似素材进行组接，可以将广告、电影或普通摄影机拍摄的素材剪辑在一起形成活动影像的小样，作为预演镜头画面的设计参考。20世纪70年代，随着摄影机的不断改进和非线性剪辑设备的出现，动画小样开始被广泛应用。从20世纪70年代中期开始，乔治·卢卡斯与新成立的工业光魔公司的视效艺术家合作，使用二战好莱坞电影中的空中混战镜头，为第一部《星球大战》电影中的太空战制作了动画小样。

2. 虚拟预演的产生与发展

在胶片电影时代，电影创作者一直希望有一种更直观和接近最终影片的动态影像来替代原有的静态故事板画面，这是电影人近百年的美好愿望，而数字化技术为这一愿望的实现提供了技术手段。进入数字时代后，"预演"主要指的是在数字虚拟环境下，通过三维建模和动画软件等制作生成计算机动画，并对其进行剪辑后形成影片镜头和片段的初步版本，同时可以输出实际拍摄时所需的技术参数和图纸作为实际制作过程的参考。这种在数字化虚拟环境下进行的预演一开始也被人们称为"虚拟预演"。

1988年，动画师琳达·温曼（Lynda Weinman）为电影《星际迷航5：终极先锋》（*Star Trek V: The Final Frontier*，1989）的部分镜头制作了预演片段，这也是计算机三维软件首次用于预演。同年，詹姆斯·卡梅隆的《深渊》在制作时也尝试使用实时渲染引擎对预演效果进行了探索。1993年，在史蒂文·斯皮尔伯格的《侏罗纪公园》中，工业光魔公司采用 Lightwave 3D软件对部分镜头进行了三维动画预演，并在正片中运用计算机生成图像技术创造了革命性的视觉效果。随后，计算机生成图像开始介入到影片设计阶段。

1996年，Photoshop 图像处理软件创建人、视觉效果总监约翰·诺尔（John Knoll）邀请艺术家戴维·多佐雷茨（David Dozoretz）为派拉蒙影业的影片《碟中谍》（*Mission: Impossible*，1996）的全片制作了三维预演动画。《星球大战前传1：幽灵的威胁》（*Star Wars: Episode I–The Phantom Menace*，1999）制片人里克·麦考伦（Rick McCallum）将《碟中谍》预演片展示给了乔治·卢卡斯，卢卡斯非常认可这种制作方式，也聘请多佐雷茨为《星球大战前传1：幽灵的威胁》工作，并让预演团队直接给导演汇报工作。这一变化意义重大，它第一次让预演艺术家替代视觉效果总监直接向导演汇报，预演流程和团队开始受到人们的重视。此后，虚拟预演逐渐成为大型电影制作的必备工具。

可以说，这一阶段的预演是对原来的故事板绘制在技术手段上的升级，使用各种动画软件制作预演片成为这一时期预演的主要技术手段。但

在这一时期,许多电影画面还在使用胶片拍摄,制作过程中涉及的虚拟元素也相对较少,镜头复杂度较低,预演精度和技术要求都不高。

进入21世纪以来,随着数字化技术的全面发展,电影制作也实现了全流程数字化。越来越多的电影创作人员希望利用新技术带来的丰富新颖的表现手法进行创作,灵活多样的数字化手段为电影创作带来便利的同时,也使得复杂画面的制作越来越常态化。制作越来越复杂,设计的元素越来越多,虚拟与真实场景的互动要求也越来越多。制作人员发现,拍摄前的预演影片虽然在整体效果上为制作奠定了基础、保证了影片的整体质量、规定了各个制作环节要实现的目标,但若想在拍摄制作的操作层面准确、高效、高质量地实现这些效果,则这些预演影片还不能满足要求。近年来,制作人员意识到,大量的特效镜头都是在蓝/绿幕前拍摄后再拿到后期公司制作才能看到完成效果,如果遇到运动不匹配、光效不匹配、实拍内容与虚拟角色或场景互动不匹配等诸多问题,都会导致效果无法达到要求,甚至需要返工重拍,这将极大地影响制作效率。又如,在采用复杂的运动控制设备拍摄时,如果设备存在技术限制,制作人员往往到了拍摄现场才能发现,而这也将导致无法实现预想的镜头效果,只能现场临时改变拍摄方案,继而直接影响创意的表达。同样地,使用无人机航拍时,如果制作人员拍完后发现航拍路线不是理想路线,只能选择重新拍摄。

总之,在各个环节操作的时候都会出现这样或那样的问题,例如:能不能在拍摄蓝/绿幕镜头的现场就实时看到合成好的画面?能不能在使用复杂运动控制设备拍摄之前就知道它能否实现预想的镜头效果?能不能在无人机拍摄时使它按照理想运动轨迹飞行?实际上这些都是对一种更高水平预演的需求,也是对更为细致的技术操作实现层面预演的需求。而这种预演相较于早期仅通过动画软件来实现的预演,实现起来在技术上要复杂得多。因此,在很长的一段内受限于技术条件,人们对这种预演的构想只是一种美好愿景。

12.2.3 电影虚拟化制作的发展

随着数字技术和预演技术的不断发展,电影制作者们逐渐意识到,由于现有制作技术和流程的限制,电影制作的效率和灵活性不足以满足电影制作快速的发展和越来越高的质量需求。为了满足电影制作在"实时可视化、灵活交互、快速迭代"等方面的新需求,电影虚拟化制作技术应运而生。电影虚拟化制作是完全在数字环境下进行的,可看作是虚拟预演的自然扩展和延伸,因此本节将预演技术的发展与电影虚拟化制作的发展结合叙述。

2009年詹姆斯·卡梅隆执导的影片《阿凡达》被称为"电影全虚拟化制作的诞生地"。在《阿凡达》的制作过程中,制作团队综合运用动作捕捉、面部捕捉、虚拟摄影等技术手段,创造了一种全新的制作方式。如在虚拟摄影的研发过程中,拍摄团队借鉴了用于演员的动作捕捉技术,将红外反射标记点绑定在摄影机上,摄影棚顶部的红外摄像头即可获取到摄影机的空间位置信息,将此空间位置信息进行解算后实时传入Motion Builder的三维渲染器中并绑定至计算机生成场景中的虚拟摄影机,这样卡梅隆只需操纵手中的摄影机便可控制计算机生成虚拟场景中的虚拟摄影机来拍摄虚拟角色,并且能够实时看到画面,这极大地增强了卡梅隆对于虚拟角色表演的掌控力。对于需要真人演员与虚拟角色进行交互的镜头,工作站可以实时地对摄影机实拍画面进行抠像,并与实时表演捕捉的三维虚拟场景进行合成,再将信号传送到监视器上,主创人员在拍摄现场就能看到较低质量的合成画面,这为导演和演员提供了重要的视觉参考。

《阿凡达》的成功,不仅让很多传统电影人大开眼界,惊叹于电影还可以这样制作,更让许多电影人意识到自己想要的预演已经实现。卡梅隆开拓性的电影虚拟化制作方案为一些商业公司提供了极具价值的参考。随后,市场上出现了一些集成度更高的电影虚拟化制作解决方案。例如,美国Lightcraft公司的Previzion系统在摄影机上方加装了一个竖直向上的鱼眼镜头,通过它来捕捉摄影棚顶部的二维码星云图,从而确定摄影机当前的位置信息;英国Ncam公司则基于双目视觉原理,在摄影机主镜头下方加装两个鱼眼镜头,在摄影机运动过程中通过识别场景中的特征点云,依据双目视差原理解算出摄影机的空间位

置信息，此种方法相较于需要提前搭建二维码坐标的Lightcraft系统更加方便快捷。

2011年，由史蒂文·斯皮尔伯格执导的计算机三维动画长片《丁丁历险记》上映，该片在拍摄阶段采用了在《阿凡达》基础上进一步发展而来的电影虚拟化制作技术，整合了更加完善的动作捕捉和电影虚拟化制作解决方案。2012年彼得·杰克逊执导的《霍比特人》同样采用了大量电影虚拟化制作技术，且其幕后核心制作团队维塔数字很早就参与到了《阿凡达》等影片的虚拟化制作中。

近年来，游戏引擎发展迅速，基于物理的渲染方式兼顾了运算效率与渲染的真实感，在满足实时性的同时画面质量已经向电影级画面逼近。同时，游戏引擎具有很强的可扩展性，拥有丰富的第三方软硬件的数据接口，可以很方便地将动作捕捉与摄影机跟踪等数据导入，非常适合应用于电影虚拟化制作，因此，越来越多的影视从业者渐渐放弃传统的Motion Builder等渲染模块，转而采用Unreal Engine、Unity等游戏引擎作为电影虚拟化制作中实时交互预演的三维渲染平台。

目前，好莱坞已出现非常多的独立工作室和公司专注于预演的制作，并且已经为多部大制作影片提供了高质量的预演服务。其中比较有名的包括The Third Floor、HALON、PROOF、Pixel Liberation Front等。预演艺术家（Previsualization Artist）也成为预演时代参与电影制作的新职位，它指的是制作预演项目的工作人员。在好莱坞，美国电影摄影师协会（American Society of Cinematographers，ASC）、美国视觉效果协会（Visual Effects Society，VES）、美国艺术指导工会（Art Directors Guild，ADG）在2008年联合成立了"预演委员会"（Previs Committee），主要专注于预演在电影行业的应用与推广。2009年成立的"预演协会"（Previsualization Society）是由不同行业的预演从业者组织成立的国际非盈利组织，其成员来自影视、商业、游戏、建筑等各个领域，协会将致力于制定预演的流程和标准、提供预演产品和工具、进行预演的推广等工作。

如今，随着计算机图形图像技术的发展，除了实拍的内容，电影中数字化制作的画面内容逐渐增多，电影整体画面的把控难度也越来越高，因此，预演在电影制作中的重要性日渐凸显。经过多年的快速发展，预演已成为当今好莱坞电影制作中必不可少的一个环节。从最初的《黑客帝国》《指环王》《星球大战》系列，到近年来的《阿凡达》《丁丁历险记》《少年派的奇幻漂流》《地心引力》《奇幻森林》（*The Jungle Book*, 2016）等电影，它们都雇佣了大量的视觉艺术家进行预演片制作，甚至将预演贯穿到了整个影片的制作过程中。在国内，也已经有许多影片开始采用预演技术进行制作，如2016年赵小丁导演的影片《三生三世 十里桃花》成功运用实时交互预演技术辅助拍摄制作，可以认为是虚拟预演技术在国内商业电影成功应用的标志。2021年，由路阳执导的《刺杀小说家》（*A Writer's Odyssey*, 2021）在拍摄前采用虚拟预演技术为50分钟的重点场景和情节制作了预演片段，并在拍摄制作阶段中采用电影虚拟化制作的实时交互预演技术，完成了大量虚实场景的结合拍摄。

电影虚拟化制作正在逐渐改变电影人的创作和工作方式，使原本烦琐、复杂、疏离的数字流程变得更具互动性和身临其境之感，并且电影制作人可以亲自驾驭这些流程。

12.3 电影虚拟化制作中的虚拟预演分类

如前文所述，虚拟预演在电影虚拟化制作体系中具有重要地位和作用，虚拟预演也已经融入到更广泛的电影虚拟化制作过程中。复杂的虚拟预演需要使用电影虚拟化制作技术，电影虚拟化制作也需要进行虚拟预演。本节将以电影制作流程为脉络，将不同阶段采用的预演手段根据功能分为投资预演、设计预演、技术预演、虚拟勘景、现场预演、摄影机内视效拍摄、后期预演等类别。

根据电影制作流程在不同阶段的特征，预演技术也发展出了不同的应用类型。如图12-1所示，从电影创作前期方案设计阶段的投资预演和技术预演，到拍摄阶段的现场预演，再到后期阶段的后期预演，都展现出了虚拟预演技术的重要性。

图12-1 虚拟预演应用类型与电影制作流程的关系

12.3.1 前期阶段

前期阶段是指影片实际拍摄之前的制作阶段，包括项目开发（development）、设计（design）、预制作（pre-production）阶段等。前期阶段的预演，其作用是在电影真正开始拍摄之前即对影片的一些镜头甚至全片进行可视化表达和呈现，在无需承担实际制作成本的虚拟环境下帮助创作团队挖掘创意、探索叙事、规划实际拍摄时的技术方案，具体包含构图、角色编排、布景设计、计时、步调、摄影机风格、动作、效果和灯光等内容。

前期阶段的预演是一个合作的过程，导演、摄影、美术和视效等各部门相互协作、沟通，通过传统的故事板、概念设计图、动画或视频小样等，将自己的想法转化为具体的影片和设计蓝图。在前期预演完成后，会形成可用于指导真实拍摄和后期制作的影片以及其他筹备资料，该影片以及其他筹备资料将在拍摄现场指导创作团队快速高效地完成影片拍摄，以达到节省最终的制作时间和成本的目的。

前期阶段的预演是电影工业化制作流程中的有力工具，通过具体的可视化影像，导演等创作者可以高效地对影片构思创作，快速找到影片的不足或是任何缺失的镜头或场景。具体的可视化影像，相较于书面或口头的文字，乃至手绘风景，都能更精确地表达拍摄效果，这能让影片制作的各个部门各个人员有明确并且十分一致的拍摄目标。除了对影片创作和制作本身大有裨益，前期预演还可以为项目的拍摄规划、拍摄预算等

提供关键参考。

根据功能的不同，前期阶段的预演有以下几种具体的应用形式。

- 投资预演

投资预演（Pitchvis），可以理解为样片、概念片，这种预演形式主要针对于投资方。投资预演一般是在剧本确定后，主要的投资获得批准之前进行，投资预演通过二维绘制、三维动画或实拍的形式，把剧本精彩的片段和风格演绎一遍，将尽可能展示令人兴奋的、将在最终影片中呈现的视觉元素，如图12-2所示。作为制作流程的一部分，投资预演阶段的视觉元素是概念性的，在随后的预制作中，概念模型将被进一步优化或被替换，使视觉效果变得更加精良。投资预演的目的是为了让投资人和导演对项目的风格、市场前景有大致的了解和判断，是筹集资金、测试导演的试金石。在制片人眼中，一部电影预演的效果基本上就决定了这部片子的命运。

图12-2 电影《全面回忆》（*Total Recall*，2012）的投资预演画面

图12-3所展示的是电影《300勇士：帝国崛起》（*300: Rise of an Empire*，2014）的投资预演画面。在投资预演中，画面中的模型、场景的制作是不够精良和精细的，但我们可以通过投资预演的画面看出该电影中精彩的片段及其拍摄风格，为电影定下基调，使投资者对电影的前景有所判断，这正是投资预演的最大作用。

- 设计预演

设计预演（D-vis）能够为预制作阶段提供一个虚拟的框架或平台，使得不同的电影制作者都可在该虚拟框架内提前进行更加深入的设计与协作，在该阶段建立初步的、精确的设计平台，真正制作时的各项需求可以在其中进行测试和检验，通过核准的资产设计可作为后续预演制作过程的基础素材。

图12-3 《300勇士：帝国崛起》的投资预演画面

图12-4 The Third Floor的技术预演示意图

- 技术预演

技术预演（Techvis）通常伴随着前期预演一同进行，它主要负责对电影复杂镜头所涉及的技术问题和工程因素进行预演，提前确定复杂镜头拍摄的布局和规划，使复杂镜头的拍摄更加可控，以减少现场拍摄的风险。

技术预演将整合并生成精确的摄影机、灯光、场景设计和尺寸布局等信息，以帮助确定实际的拍摄需求。技术预演通过数据的形式以及实际拍摄的术语和真实物理世界的测量来描述某个具体镜头如何拍摄，提供在真实物理场景里再现一个镜头所需的全部信息，并根据这些技术信息的描述在真实拍摄时直接现场复制。

由于虚拟化的拍摄器材、场景和道具都是按照真实世界的比例创建，所以技术预演能够很直观地描述器材、演员、场地之间的空间关系，为场面调度、动态规划提供参考信息，同时也是拍摄现场工程方案设计的一种手段，如图12-4所示。技术预演可供导演不断地演练，用很小的代价去熟悉拍摄过程，提前确定拍摄的布局和规划，包括摄影机的位置、镜头和焦距的控制、灯光、场景、蓝/绿幕、导轨乃至安全区的位置，如何加入特效、效果如何都有明确的演示，这大大避免了导演拍摄的随意性，减少了不必要的现场风险。

值得注意的是，业内还有一种称为特技预演（Stuntvis）的预演形式，在本书中我们将其归类在技术预演中。在电影拍摄中，特技（stunt）指的是高难度、高危险性的特殊物理效果，或需要特殊技能才能实现的表演，如武打格斗、高空跳落、汽车追逐等，一般由经过专业训练的特技演员（stunt performer）或特技替身（stunt double）来完成。特技镜头的拍摄是十分高难度且高危的一项工作，在这一部分工作开始前，进行有效的特技预演是十分必要的，这将极大地提高特技的成功率。

随着交互技术的不断发展和不断优化，技术预演的难度不断降低并且日益规范化，技术预演将不仅仅只针对复杂调度的镜头，而是被广泛应用到前期预演中。

12.3.2 现场拍摄/制作阶段

现场拍摄/制作阶段的预演，指的是在拍摄现场采用的预演手段，也是电影虚拟化制作中最为核心的制作手段。在这一阶段的预演应用主要分为现场预演和摄影机内视效拍摄两类。

- 现场预演

本节所述的按照功能分类的"现场预演"（On-set Previs），又称为实拍预演，一般指基于蓝/绿幕的现场实时交互预演，也是12.5节将介绍的典型流程中"实时交互预演"的核心技术手段。该流程指的是，在蓝/绿幕拍摄现场提供实时或近实时的可视画面，帮助导演、视效总监、摄影师和剧组成员快速评估捕捉的影像，使用各种可行的技术手段在现场同步和合成拍摄到的镜头画面和三维虚拟元素，提供及时的可视反馈。

电影虚拟摄影棚系统是常用的现场预演系统，可实现真实拍摄与虚拟场景的实时合成预演，在摄影棚内对拍摄前景进行实时抠像，与三维虚拟背景实时合成，并通过先进的摄影机跟踪技术保持虚拟背景与实拍画面的运动及透视关系的匹配同步，解决了蓝/绿幕拍摄过程中无法直观感受到"虚拟化表演"效果的问题，导演和演员可以通过虚拟摄影系统实时观看演员表演与虚拟背景合成后的效果，从而可以更有效地指导拍摄和表演，节约拍摄时间、降低后期制作的难度。另外虚拟摄影棚系统还可与动作捕捉系统和航拍系统相结合，导演能在全虚拟环境中自主选择拍

摄角度、镜头运动、场面调度等，极大提升了电影虚拟化制作的质量。

- 摄影机内视效拍摄

本节所述的按照功能分类的"摄影机内视效拍摄"（In-camera VFX），是拍摄阶段预演的广义应用形式，也是12.5节将介绍的典型流程中"LED虚拟化制作"的核心技术手段。摄影机内视效拍摄利用LED背景墙作为实拍背景，通过LED背景墙取代蓝/绿幕直接显示虚拟场景，并将摄影机直接拍摄得到的虚拟场景与真实场景的实时合成结果作为最终画面，具有"所见即所得"的特性。在摄影机内视效拍摄中，LED背景墙提供了可以在摄影机内捕获的真实照明和反射，还为电影制作人提供了可以即时看到的场景和反应对象，无需再等待后期制作的数字特效。对于演员来说，所处场景的可视化呈现为他们提供了更好的表演环境，不再是面对一个无限的绿色虚空进行无实物表演。对于导演来说，虚拟场景被可视化，实时场景搭建师（Real-time Artists）可以为导演提供实时、完全交互的环境设计以及拍摄场景的布景设计。虚拟的实时环境的预览能够让导演及时了解镜头的拍摄效果，并进一步演变成观众最终在屏幕前看到的效果。

12.3.3 后期阶段

后期阶段的预演，指的是在电影拍摄完成进入后期流程后采用的可视化形式。电影的后期制作是一个非常昂贵的过程，为了预先反映出最终成片的效果，可将前期预演素材和现场实拍素材混合，且无需对细节进行更多的处理，从而实现高效的后期预览，这一应用形式一般被称为后期预演。

- 后期预演

后期预演（Postvis）是一种将现场拍摄的蓝/绿幕背景拍摄的素材，通过抠像和镜头跟踪反求技术，与前期预演的三维场景进行混合，使数字虚拟角色与实际拍摄的镜头合在一起，并以此来验证画面选择、优化视觉效果设计的预演方法。

后期预演更偏重在影片剪辑和更加精细的特效制作方面的可视化，与前期阶段的预演不同的是，此时拍摄工作已经完成，进行预演的目的是使数字虚拟角色与实际拍摄的镜头合在一起，并以此来验证选择画面，优化视觉效果设计。后期预演序列的剪辑成果通常要向制作人员和创作团队进行展示并获得反馈，以及提供给制片人和视效制作公司，方便其进行制作安排和预算。

后期制作是个多次迭代的过程，流程的每一步都需要导演确定合格后才可以拍板。因此后期预演可以让导演提前看到效果尽早作出决定，而后期制作的特效团队可以根据导演的修改意见再开始真正的特效制作，否则特效的返工会给预算增加很大的压力。一部顶级大片的后期可能要花费三千人两年半的时间和近亿元美金，而后期预演需要的时间人力则少得多。最终得到的预演视频能给导演带来更多的效果把握，同时这种效果能够以协议的形式发布，把后期特效业务发包给多个后期公司制作，能给发包业务的招标、管理、沟通提供巨大便利，最终利于电影项目的高水平结项。

12.4 电影虚拟化制作中的虚拟预演制作

在电影虚拟化制作中，虚拟预演可以为主创人员提供拍摄参考，大幅度减少电影制作的成本和时间、提高拍摄的把控度。目前，常见虚拟预演软件包括了二维分镜软件、三维动画软件、实时渲染引擎等不同类型等。此外，为了更好的虚拟预演，常用的预演硬件设备摄影机跟踪设备、摄影半实物仿真等，这些设备能够使得用户更好的融入到虚拟现实场景中，更好地预演电影场景。

12.4.1 常见预演软件

目前常见的预演软件包含了Shot Designer为代表的二维分镜软件、Maya为代表的制作虚拟预演动画的软件、iClone为代表的专业虚拟预演软件、Cine Tracer为代表的针对虚拟预演的电脑游戏、Unreal Engine为代表的支持预演的游戏引擎以及FirstStage为代表的支持预演的VR攻击等。

1. 制作二维分镜的软件

用于制作二维分镜的软件主要有Shot Designer、StoryBoard Pro、StoryBoard Artist、

Boords、MovieStorm等。

- Shot Designer

Shot Designer是由HollyWood Camera Work开发的一款使用数字化设备设计并绘制场景调度的软件，软件作图替代以往的手绘设计镜头和分镜，是影视行业数字化预演的一个很好的工具。

该软件允许用户使用俯视图进行场景调度等影片设计，用户可以构建建筑环境平面图（见图12-5），快速添加摄影机、灯光以及人物道具等内容，方便创作者快速地进行影片的设计。

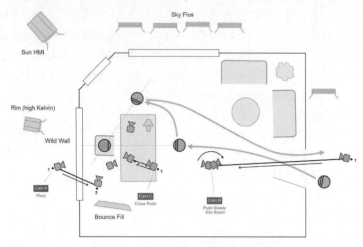

图12-5　Shot Designer构建的平面图

- Storyboard Pro

Storyboard Pro 是由一家专门从事动画制作和故事板软件开发的加拿大公司Toon Boom Animation Inc.所开发的软件，该软件是一个一体化的故事板解决方案，将绘图、剧本、摄影机控制、动画创作以及音效融为一体。

Storyboard Pro能够帮助创作者随时记录自己的想法、构思故事顺序并精心编写故事（见图12-6），作为一款面向独立的故事讲述者、工作室、机构、学校和学生的软件，它非常适合故事的布局以及积极地开展制作。

图12-6　Storyboard Pro 绘制故事板

- StoryBoard Artist

StoryBoard Artist是由PowerProduction Software公司开发的一款面向专业媒体人员的用于故事片和商业广告制作的故事板软件，该软件提供了一种快速有效的方式来创建专业的动态故事板，如图12-7所示。

该软件内置了图形和绘图工具，并且使二维图形和三维模型可以在一个应用程序中协同工作，有效地帮助了创作者制作动态场景和序列。

图12-7　StoryBoard Artist界面

- Boords

Boords是一款基于云的快速创建故事板和动画的软件，该软件具有在线共享和评论反馈功能，非常适合团队合作制作故事板，在Boords中可以随时对项目进行反馈、修订和批准，如图12-8所示。

图12-8　Boords界面

- Moviestorm

Moviestorm是由 Moviestorm Ltd. 发布的一款实时三维动画应用程序，如图12-9所示。该软件可供所有年龄段的人使用，吸引了具有不同背景和兴趣的人，从业余和专业的电影制作人，到企业家和教育家，以及只是想简单地讲故事分享视频的人们。在Moviestorm中，用户能够利用实时渲染引擎技术创建动画电影，它帮助用户从一个

169

最初的概念制作成为可以发布的影片，它既可以创建和自定义场景和角色，还可以使用多个摄影机拍摄场景。

Moviestorm 主要应用于教育领域，电影和媒体专业的学生可以将它作为发展技能和扩充作品集的一种手段，小学到高中教育部门还可以将它作为跨学科协作创意工具。

该软件的网站以Web 2.0社交媒体服务为特色，其中包括视频托管服务，以及一个在线社区，电影制作者可以在这里谈论他们的电影，寻找合作者并组织在线活动。Moviestorm 还利用Twitter、YouTube和Facebook发布有关该软件的最新消息，与当前和潜在的用户进行互动。

图12-9　Moviestorm界面

2. 制作虚拟预演动画的软件

制作虚拟预演动画的软件主要有Maya、3ds Max、Cinema 4D等这类专业技术人员所使用的软件，可以通过传统的动画制作手段完成虚拟预演画面的制作。

- Maya

Maya是Autodesk旗下著名的三维建模和动画软件，也是目前业内尤其是众多好莱坞院线影片常用的前期虚拟预演的软件。Maya可以极大地提高电影、电视、游戏等领域开发、设计、创作的工作流效率。Maya改善了多边形建模，通过新的运算法则提高了性能，多线程支持使得Maya可以充分利用多核处理器的优势，新的HLSL着色工具和硬件着色API则显著增强了新一代主机游戏的外观，在角色建立和动画方面也更具弹性。

- 3ds Max

3ds Max是Discreet公司开发的（后被Autodesk公司合并）基于PC系统的三维动画渲染和制作软件。其前身是基于DOS操作系统的3D Studio系列软件。在Windows NT出现以前，工业级的计算机图形图像制作被SGI图形工作站所垄断。3D Studio Max + Windows NT组合的出现降低了计算机图形图像制作的门槛，它们最开始应用于电脑游戏中的动画制作，之后更进一步开始参与电影数字特效制作，例如《X战警2》（*X2*，2003）、《最后的武士》（*The Last Samurai*，2003）等。

- Cinema 4D

Cinema 4D是一款由德国Maxon Computer开发的三维建模和动画软件，以极高的运算速度和强大的渲染插件著称。Cinema 4D 应用广泛，在广告、电影、工业设计等方面都有出色的表现。

Maya、3ds Max、Cinema 4D这类老牌的三维软件，拥有强大的功能以及开放式的设计，可以实现很多功能，尤其是在离线渲染这一方面有着很大的优势，早期的虚拟预演就是使用这类软件所完成。

虽然这类软件是离线渲染的三维软件，但其预览功能是实时的，尽管这些最简单的预览完全没有真实感可言，却依旧能对影片的设计、团队沟通等产生很大的帮助。

随着计算机算力的提升，这些软件可以通过安装第三方插件等方式完成一些效果优良的画面，从而实现实时渲染的功能，进一步满足虚拟预演的需求。

3. 专业虚拟预演软件

除了可用于传统动画制作的软件之外，也有专门用于虚拟预演的软件，如iClone、Sourse Filmmaker、FrameForge等，这类软件针对前期虚拟预演进行设计，为用户提供了一个优良的虚拟预演环境。

- iClone

iClone是一款由Reallusion开发和销售的实时三维动画和渲染软件。通过使用三维视频游戏引擎进行即时屏幕渲染，可以实现实时播放。

iClone最多的应用场景即为电影前期虚拟预演制作，这是因为其最开始被开发就是为了满足电影制作人对于预演的需求。

iClone拥有有利于导演创作的布局预设，支持屏幕内编辑、拖放创建、即时创建控件、动画路径和过渡。iClone还可以创建三维虚拟角色，并对其身体和面部进行变形。创建的三维角色支持通过key帧的方式控制运动，也支持通过动作捕捉设备传入数据控制运动。此外，iClone还支持软体和刚体物理动画、FLEX 和弹簧模拟、多通道材质纹理、动画 UV 道具、模块化场景构建、柔性环境系统（大气、HDR、IBL）、环境光遮蔽、卡通着色器、雾等的创建和调整，如图12-10所示。

图12-10 iClone**界面**

- Source Filmmaker

Source Filmmaker是一个三维计算机图形软件工具集，可以利用Source 游戏引擎制作成为动画电影，该工具由Valve发布，已经为Source游戏制作了50多部动画短片，包括《半衰期2》（*Half-Life 2*，2004）、《军团要塞2》（*Team Fortress 2*，2007）、《求生之路》（*Left 4 Dead*，2008）系列等。2012年6月27日，Valve通过Steam向游戏社区发布了SFM的免费公开测试版。

Source Filmmaker使用来自Source平台游戏中的资产（包括声音、模型和背景）来进行动画制作、编辑和渲染三维动画视频（见图12-11），还可以用来创建静止图像、艺术和海报。

此外Source Filmmaker还支持多种电影效果和技术，例如运动模糊、丁达尔效应、动态照明和景深等。它还允许手动制作骨骼和面部特征的动画，允许用户创建游戏中不会发生的动作等。

电影虚拟化制作

图12-11　Source Filmmaker界面

- FrameForge Storyboard Studio

FrameForge Storyboard Studio（前身为FrameForge Previz Studio）是一款预演故事板软件，供导演、摄影师、VFX主管和其他创意人员在电影制作、电视制作、广告拍摄、工业视频和其他拍摄或视频内容领域使用。

该软件使用模拟摄影机、演员和对象创建虚拟场景和位置，以精确的照片级的三维缩放场景来进行预演，如图12-12所示。

图12-12　FrameForge Storyboard Studio界面

172

FrameForge可以创建数据丰富的故事板,并支持导出这些序列,以用于传统拍摄的所有制作阶段,在推出的新版本中立体拍摄的相关功能也得到了支持。它"在通过虚拟测试节省制作时间和金钱方面成绩斐然",荣获美国国家电视艺术与科学学院授予的技术与工程艾美奖。

4. 针对虚拟预演的电脑游戏

除了上述软件之外,也有专门针对虚拟预演的电脑游戏,如Cine Tracer。在游戏中,用户可以使用各种摄影器材进行拍摄、布置灯光、编辑场景、放置道具、控制角色调度等,功能较为齐全且操作简易,电影创作者可以亲自进行虚拟预演。

- Cine Tracer

Cine Tracer是一款可以用于前期虚拟预演的游戏,发布在Steam游戏平台上。Cine Tracer中包含众多的摄影器材以及灯光器材,另外该游戏还允许用户自己搭建场景、摆放道具和控制角色,能够满足许多情况下的影片前期虚拟预演,如图12-13所示。

图12-13 Cine Tracer界面

5. 支持预演的游戏引擎

如今游戏引擎也在不断地更新和发展,比如Unreal Engine、Unity等,都能够支持电影的虚拟预演。

- Unreal Engine

虚幻引擎(Unreal Engine,UE)是一款著名的游戏引擎,它由Epic公司所开发。优秀的实时渲染引擎和丰富的交互功能使其可以很好地完成虚拟预演工作。随着近年来实时渲染技术的不断发展,UE4尤其是UE5的渲染画质已经达到十分良好的效果,在某些特殊的场景下,实时渲染的画面甚至可以以假乱真,虚拟预演的效果得到极大的提升,能够为电影创作者提供更为直观的反馈。

Unreal Engine十分重视自身在影视行业中的发展,开发了专门针对影视行业的功能,对影视行业的虚拟预演进行优化。目前,无论是在前期预演还是在实时交互预演中,UE都大放异彩,为行业的发展带来了前所未有的革新。

- Unity

Unity作为一个同样优秀的游戏引擎,它和Unreal Engine一样可以十分方便地开展虚拟预演工作。优秀的实时渲染引擎和丰富的交互功能使其可以很好地完成虚拟预演工作。

6. 支持预演的VR工具

此外还有一些软件支持通过VR进行前期虚拟预演，如FirstStage。

- FirstStage

FirstStage是一个易于使用的基于VR的预览工具，用于团队探索电影创意和分析制作风险。它支持用户通过VR进行交互控制，以此来对电影进行前期虚拟预演。

FirstStage更接近一个完整的虚拟世界，在VR世界中，它不仅可以进行角色编排和摄影镜头设计，还可以进行置景并快速调整。它的交互不是通过复杂的菜单和时间线来实现的，而是利用VR的视觉优势通过虚拟世界增强来提供自然的用户体验。

FirstStage支持自然运动、简单的游戏控制、腕式平板电脑、实时三维时间线、资产库、手持摄影机、协作互动等。FirstStage的出现让前期虚拟预演不再是大型工作室和高技术的专属，它让普通电影人也能轻易实现前期虚拟预演，如图12-14所示。

图12-14 FirstStage画面

12.4.2 常见预演硬件设备

虚拟预演离不开三维渲染软件，其中许多的虚拟预演软件或系统并不需要额外的虚拟预演设备，只需要最常规的鼠标、键盘即可完成所有操作，但这种"键鼠操作"的形式存在一定的弊端。其操作并不直观，尤其是对于导演、摄影而言，操作三维软件并不是他们的长项，为此有些时候这些电影创作者会因为"键鼠操作"而拒绝使用虚拟预演，转而继续使用传统的文字或绘画分镜。因此，在一些高端制作或者是较新的应用情景下，更为科学的交互方式就诞生了。

1. 摄影机与角色的调度

虚拟预演所使用的环境场景大多是在开始预演前就已经准备好的，而虚拟预演主要针对的是摄影机的运动调度以及角色的走位调度。

摄影机的运动调度可以通过摄影机跟踪设备进行实时的获取，比较常见的设备有OptiTrack、Vicon、RedSpy、Mo-Sys、Ncam等。

- OptiTrack

OptiTrack是一种前期虚拟预演中常见的摄影机跟踪系统，它是一种光学式摄影机跟踪系统，分为主动式和被动式两种跟踪方法。被动式就是运用一组部署在有效测量区域周围的高速红外摄像头，对测量区域发射红外光，红外光照射在被动式标记点上，会被被动式标记点反射，这组红外摄像头可以实时捕捉被动式标记点所反射的红外光，随后就可以通过计算实时地得到这组标记点的位置和运动。主动式标记点光学式摄影机跟踪系统则是使用自发光的标记点，标记点的运动直接被高速摄影机捕捉到，然后便可以通过计算实时地得到这组标记点的位置和运动。

- Vicon

与OptiTrack原理相似的摄影机跟踪设备还有Vicon，Vicon是由Oxford Metrics Limited公司研发的一种光学式摄影机跟踪系统，其原理与OptiTrack相似，主要通过红外摄像头捕捉被动式标记点的反射光，从而实现运动跟踪。

- RedSpy

RedSpy与Mo-Sys的工作原理较为相似，它们都是光学式摄影机跟踪系统。在使用前需要将标记反光贴纸部署于有效测量区域，并进行系统标定，随后通过摄像头拍摄有效测量区域的标记反光贴纸计算摄影机的实时位置和姿态。

- Ncam

Ncam属于双目光学式摄影机跟踪系统，利用两个跟踪摄像头可以实时获取图像特征值及深度值。在进行跟踪工作时，需要确保左右两台跟踪摄像头位于同一平面，且所有的参数都一致，随后通

过计算得到空间中特征点的深度，并根据画面中的大量特征点计算出摄影机的实时位置和姿态。

- HTC Vive

在预算有限的情况下，HTC Vive等VR设备往往也是一个很好的替代方案。HTC Vive是通过基站发射红外信号，而头显、手柄等设备中会有接收激光的激光接收器，以此进行位置和运动的跟踪。这些设备的跟踪通常是面向于VR游戏的，因此其标定功能通常较为简单，offset偏移的调整也较为困难。

2. 良好的交互功能

除了获取摄影机的运动位置以外，具有良好的交互也是十分重要的，充足的按钮、摇杆能为交互操作带来不少好处。为了更真实的操作，业内还可以使用"摄影半实物仿真"的形式，构建出摄影机、云台、轨道、摇臂等半实物仿真模型，将虚拟摄影中的所有操作和真实摄影完全匹配，从而让导演、摄影等创作者能够快速适应虚拟预演，如图12-15所示。

图12-15　虚拟预演中的半实物仿真

12.5　电影虚拟化制作的典型流程

电影虚拟化制作涉及许多不同领域技术的集合，在具体技术细节的实现上各有不同。目前，由于拍摄现场的预演和制作方式的不同，导致电影虚拟化制作从前期筹备阶段到后期制作阶段都产生了一定的区别，形成了两种极具代表性的制作流程，分别是电影虚拟化制作的实时交互预演、基于LED背景墙的电影虚拟化制作。

12.5.1　电影虚拟化制作的实时交互预演

电影虚拟化制作的实时交互预演（以下称"实时交互预演"）是指在基于蓝/绿幕的拍摄环境中，通过摄影机跟踪系统获取真实摄影机的实时位置和姿态，利用实时渲染引擎生成与真实摄影机运动相匹配的虚拟画面，并通过实时抠像系统合成到摄影机实拍画面中，为主创提供现场预览。

该流程在一定程度上解决了创作者无法直观感受到虚拟场景与真实世界融合的问题。应用这一流程，创作团队无需凭空想象，就可以通过监视器或寻像器现场预览到合成后的画面，从而辅助其艺术创作。但该技术仍然存在诸如现场预览画面质量低、蓝/绿幕溢色严重等问题，这些问题并不能够帮助后期制作减小工作量，仍然需要进行修补和更为精细的加工。

实时交互预演的制作流程总体可分为前期筹备阶段、前期制作阶段、现场制作阶段和后期制作阶段四个部分，具体内容如下。

（1）前期筹备阶段：在实时交互预演流程中，前期筹备阶段需要整理计划使用蓝/绿幕拍摄的镜头，设计相应的制片方案。

（2）前期制作阶段：对实时交互预演而言，前期制作阶段主要分为虚拟内容制作和前期预演两个环节。在虚拟内容制作环节中，由于实时交互预演的虚拟内容通常不直接用于后期制作，而是用于现场合成预演画面以供创作者参考，因此制作团队在通过传统数字资产生成手段制作高精度资产的基础上，还可以利用符合创作意图的低精度、现有资产库来辅助进行内容制

作。这一环节的制作流程与传统视效制作流程（含有模型、材质、灯光、绑定、动画、特效等环节）一致。在资产制作完成后，需要将实时合成所需的相关功能整合到场景中，形成实时交互预演工程。在前期预演环节中，创作者可以利用已完成的数字资产制作前期预演素材，并根据预演所反馈的结果修改剧本、完善镜头设计。前期预演包括服务于创作设计的设计预演、服务于制作测试的技术预演等。

（3）现场制作阶段：在现场制作阶段中，实时交互预演将蓝/绿幕拍摄画面与虚拟画面进行抠像合成，作为最终画面的参考。制作环境配置完毕后，创作者可进行虚拟勘景、蓝/绿幕前景美术置景、现场灯光环境搭建等工作，同时可对虚拟内容与现场环境进行调整匹配。开始蓝/绿幕拍摄后，预演团队可以将蓝/绿幕抠像合成后的画面实时输出到现场监看系统中，反馈给正在拍摄的创作者以提供参考。

（4）后期制作阶段：在后期制作阶段中，实时交互预演输出的预演画面可以作为后期视效制作的画面参考，但视效制作仍然需要按照传统流程来完成。

12.5.2　基于LED背景墙的电影虚拟化制作

为了解决实时交互预演仍存在的问题，基于LED背景墙的电影虚拟化制作（以下称"LED虚拟化制作"）应运而生。它使用LED背景墙代替蓝/绿幕，将匹配真实摄影机运动的虚拟场景实时显示在LED背景墙上，为主创提供了更为直观的创作环境，实现了真正意义上的"所见即所得"。更重要的是，主创人员直接使用摄影机拍摄LED背景墙与实景融合后的画面，从而实现摄影机内视效拍摄效果，不再需要后期视效部门进行烦琐的合成工作。该流程规避了大面积蓝/绿幕造成的溢色问题，为实景中的反射/透射物体提供了正确的反射/透射影像，同时为真实场景提供了高还原度的动态环境光照，提高了后期视效制作的效率。此外，创作团队可以快速切换不同的虚拟场景，并根据需要实时修改虚拟场景，从而使大部分后期工作前置化，有利于团队协作与

内容的实时调整，进一步优化了影片的整体制作流程。

与实时交互预演相同，LED虚拟化制作的流程总体可分为前期筹备阶段、前期制作阶段、现场制作阶段和后期制作阶段四个部分，具体内容如下。

（1）前期筹备阶段：在LED虚拟化制作的前期筹备阶段，剧本分镜创作、美术概念设计等环节与传统影视制作流程相同，按照传统流程进行。在进行拍摄计划前，需要整理计划视效镜头的拍摄，并根据镜头画面特征，汇总需要使用LED虚拟化制作方式实现的镜头场次，从而设计出合理的拍摄方案，并基于制片预算、周期、场地、团队等因素制定制片计划。

（2）前期制作阶段：在前期制作阶段，LED虚拟化制作同样分为虚拟内容制作和前期预演两个环节。在虚拟内容制作环节中，需要从数字资产出发，根据画面效果图、概念设计图等资料，通过模型、材质、灯光、绑定、动画、特效等环节，制作符合摄影机内视效拍摄质量要求、满足实时渲染需求的数字资产。在前期预演环节中，创作者将已完成的数字资产在实时渲染引擎中整合、优化，形成实时渲染引擎中的高质量、高性能场景，并结合镜头设计和现场制作的需要，在实时渲染引擎中设计开发出拍摄现场所需的各项功能，最后形成用于现场制作的实时渲染引擎场景工程。

（3）现场制作阶段：现场制作阶段，即现场拍摄得到合成后的最终镜头的过程。在制作环境配置完毕后，创作者可以利用虚拟勘景系统调整数字资产，并根据场景及其在LED背景墙上显示的实际效果，在LED背景墙前进行前景的美术置景、现场灯光环境的搭建以及虚拟内容与现场环境的调整匹配工作。拍摄过程中，仍可以根据实际拍摄的画面效果随时对上述部分进行高效调整。LED背景墙上的摄影机内视锥除了显示实时渲染画面外，还可以根据拍摄需求呈现蓝/绿幕背景，以供后期合成使用。大多数情况下，制作环境的软硬件配置相对固定，作为摄影棚的基础建设存在。而在影片项目有特殊需求时，也可以就软硬件配置进行针对性的调整。现场制作环境包括LED背景墙显示系统、实时渲染计算中心、匹

配与同步系统、交互控制系统、虚拟勘景系统。其中，在以现实搭景为主体、以LED背景墙为部分背景的高成本制作项目中，常常需要根据实景对LED背景墙显示系统的搭建形态进行调整。

（4）后期制作阶段：LED虚拟化制作极大地减少了后期制作阶段的数字资产制作需要。同时，在后期视效镜头制作环节中，制作团队仅需对使用内视锥蓝/绿幕拍摄的镜头进行合成，或对部分镜头增加前景层视效内容，这极大地减少了后期视效的制作量。

12.6 思考练习题

1. 预演有哪些种类？在电影拍摄制作的各个环节分别起到哪些作用？

2. 采用数字化手段实现的虚拟预演，相较于传统预演有哪些优势？

3. 为什么电影虚拟化制作强调非线性、实时互动？

4. 实时交互预演与LED虚拟化制作这两种代表性流程，分别解决了哪些问题？

第 13 章 电影虚拟化制作的实时交互预演

电影虚拟化制作的实时交互预演是电影虚拟化制作的两种典型流程之一，本章将针对实时交互预演的产生与发展、框架与技术进行探讨，并结合实时交互预演的应用实例分析其优势及不足。

13.1 实时交互预演的产生与发展

根据电影虚拟化制作的实际需求，实时交互预演技术应运而生。实时交互预演作为电影虚拟化制作的一种典型制作流程，具有实时性、交互性、直观性、便捷性等独特的特征。本节将针对于实时交互预演的概念、产生与发展及不足对实时交互预演技术进行探讨。

13.1.1 实时交互预演的概念

如前文所述，电影虚拟化制作是数字化时代的产物，它是包含了诸多技术实现的一个"体系"，这些技术又可以形成一系列用于电影虚拟化制作的解决方案，电影虚拟化制作的实时交互预演（以下称"实时交互预演"）即是典型解决方案之一。

实时交互预演（Real-time Interactive Previs）通常是指在能够满足实时可视化、反馈、编辑的环境下，采用多种交互方式来辅助完成镜头画面预演的技术。它作为电影虚拟化制作体系中重要的组成部分，属于虚拟预演技术的范畴。虚拟预演技术是借助数字手段来探索电影创意想法、设计技术解决方案和沟通上下游流程的重要手段，它对创意人员与制作人员之间的衔接起着重要的作用，尤其是针对复杂场景和镜头调度的设计、演员表演的节奏，虚拟预演技术能够对其提供有力的支撑。而实时交互预演技术和其他虚拟预演技术最大的不同，便是能够实现实时的反馈、修正，支持快速迭代的制作流程，并且支持运用多种交互方式实时输入来捕获和采集数据，从而更加直观、灵活与高效。

实时交互式预演技术不只是新技术结合的产物，更是电影虚拟预演技术的发展历史一脉相承的成果。随着技术的不断提高，这项技术已经逐渐能够满足以往无法满足的需求。从早期的三维动画故事板开始，便有了所谓的"虚拟"预演技术，它们在《星球大战》和《黑客帝国》系列等诸多电影中就得以应用并发挥出重要的作用。此时的虚拟预演画面只是场景简单的三维动画分镜，但对于复杂镜头的调度来说，此类预演技术已经可以起到一定的辅助作用。

三维动画的预演技术一直沿用至今，并且各大特效和动画公司都有自己的制作和开发标准，制作水准和早期相比已不可同日而语，类似The Third Floor这样专门从事三维动画预演的公司在好莱坞大片的历练中积累了相当丰富的制作经验。但三维动画故事板依旧有几个无法克服的固有弊端：一是预览画面与实拍画面相互分离，无法做到实时反馈和交互，因此创作者在现场拍摄时往往只能把握大致的概念，而无法做到精确的指

导,想完整地还原出前期设计更是难上加难;二是预览动画自适性较差,想要修改镜头画面就必须重新完成烦琐的三维动画流程,效率低、成本高,对于创作人员的创意方案变化不能做到高效的调整和及时的反馈。因此,随着与实拍画面进行实时合成与交互、拥有更灵活的适应性等需求的增加,电影虚拟化制作的实时交互预演技术应运而生。

顾名思义,实时交互预演是一种涉及虚拟元素与实拍画面、计算机虚拟环境与真实空间拍摄环境的实时交互的特殊预演形式。它能够满足实时的编辑迭代与画面反馈需求,支持多种交互的方式,为现场拍摄的创作人员实现了真正的创意可视化。与传统预演相比,实时交互预演具有更加灵活的适应性、直观性、指导性、辅助性、迭代性等,能够有效地帮助创作团队控制成本、提高效率、降低风险。

作为电影虚拟化制作中横跨虚拟与真实的桥梁,实时交互预演在传统预演的基础上,以摄影机跟踪、实时渲染、实时抠像与合成及动作捕捉等技术作为支撑,融合了游戏和交互娱乐行业中的新兴技术与流程,真正做到了电影虚拟化制作的宗旨——所见即所得。

13.1.2 实时交互预演的发展与特征

电影虚拟化制作通过整合计算机、游戏和交互媒体行业的最新技术与流程,运用动作捕捉、实时渲染引擎、虚拟摄影、虚拟预演、后期制作等技术,创造了全新的、更具交互性和创造性的能够实现现场实拍元素与虚拟场景、角色等虚拟元素实时互动的工作流程。可以看出,实时交互是电影虚拟化制作的最显著特征之一,而作为电影虚拟化制作的展现方式,实时交互预演则是实时交互应用技术最直观的应用。

实时交互技术在预演的不同阶段发挥着不同的作用:在前期预演阶段,主要由预演团队或部门对剧本进行可视化;在后期预演阶段,主要由特效团队或部门对实拍和虚拟元素进行加工处理,这两个阶段的预演在技术上对实时性与交互性并没有特别的要求,因此实时交互预演技术主要集中在设计预演、技术预演和现场预演阶段。

设计预演和技术预演阶段,也是头脑风暴进行创作的阶段,制作团队的各个部门之间进行深入的设计与协作,在每一个想法产生后,往往都需要马上通过实时交互手段将设想的效果从预演画面上展现出来。而相较于设计预演,技术预演的差异主要体现在它需要对高难度复杂镜头进行分析预演。如果没有实时性,每一次改变都需要等一段时间,这样创作工作就会受到很多限制,无法顺利开展。因此,实时交互特性是这一阶段必须满足的技术要求,否则虚拟预演技术及其效果将会大打折扣,失去其存在的必要性。预演阶段,创作人员可以通过鼠标和键盘操作来实时调整摄影机的位置与运动轨迹并在监视器上看到结果,这样就可以马上决定是否采用这样的方式来拍摄。但是,摄影师用鼠标键盘去模拟摇臂运动会非常不方便,不符合日常操作摄影机的习惯。因此,按照真实摄影机的操作习惯实时操纵虚拟预演画面、模拟真实的拍摄过程是创作者在这一阶段的迫切需求。目前的商业预演软件基本还是采用传统的计算机输入设备满足其交互功能,这更像是为动画师和后期人员设计的交互方式。而对于摄影师等负责镜头设计的创作人员,满足其操作方式和交互需求的应用多是由专门的技术团队为某个影片特别研发的系统,目前尚无成熟的商业预演产品。

现场预演对实时交互性的要求更是其存在的意义所在,失去了实时交互特性的现场预演就等同于后期制作。现场预演的实时交互特性主要体现在以下几个方面。

首先是现场特性,电影的现场拍摄阶段是整个制作团队最为集中、也是目前摄制过程中成本最高的工作阶段,这也就决定了现场预演必须高效快捷,不能影响或打破原有的拍摄计划,影响拍摄进度。所以,现场预演系统的安装调试要满足如下要求:第一是安装调试要快捷;第二是在现场实施时不能影响或干预其他部门的工作,否则会影响团队的整体配合;第三是系统的操作和使用一定要友好快捷,避免为创作人员增添技术障碍,确保合成画面能够实时地互动呈现,也能够迅速回放;此外,由于现有的现场预演系统构成较为复杂,有些系统在技术设计上有可能会干扰摄影组或灯光组的工作开展,或因构成复杂

增加了发生问题的机率，工作过程中经常"卡壳"，这些问题都可能造成创作者放弃使用现场预演系统，因此，现场预演系统还必须具备稳定性，在长时间工作过程中不能出现技术问题。

其次，现场预演是真实元素与虚拟元素首次合成的展现，是对之前在纯虚拟环境下进行的预演的实现与验证，同时还可以根据实时看到的结果作出调整，帮助拍摄画面的最终决定。现场预演的出现让真实摄影机拍摄的真实元素替代了之前预演环境中模拟出来的虚拟角色和其他虚拟元素，让人们看到了更接近最终效果的画面，而这种效果以前只能在后期阶段看到。

再次，现场预演是演员与虚拟角色或虚拟环境交流互动的平台，这也是现场虚拟预演技术最突出的亮点。传统特效拍摄的一个主要特征便是演员需要在蓝/绿幕前通过假想角色和环境进行表演，演员的表演和环境在现场是剥离的。著名导演米开朗基罗·安东尼奥尼（Michelangelo Antonioni）曾说过："没有我的环境，就没有我的演员。"演员的表演必须依赖一定的环境才能存在，并在环境中展开，环境和表演的关系应该是相互影响和渗透的，环境赋予演员的不仅是戏剧展开的背景，也是表演艺术的一部分。在数字特效技术应用之前，电影的拍摄环境主要通过美术部门制景或者寻找符合要求的拍摄环境来实现，演员在实际或搭建的环境中表演，能够直接感受到周边环境，并在表演过程中与环境产生互动，甚至临时产生一些表演的冲动，有一些出彩的发挥。有了数字特效技术之后，演员开始逐渐适应在蓝/绿幕前面表演，尽管刚开始无所适从，但经过一定的训练之后，也能够满足制作的需要，但是与在具体环境中的表演相比，表演仍相对生硬，特别是眼睛的运动、肢体运动的节奏在细节上还不够自然。如果遇到与虚拟角色互动比较多、虚拟角色有比较复杂的调度等情况，演员的表演难度就更高了。实时交互预演，让演员又重新走入了具体的环境，可以在表演的同时马上看到自己身处的环境、自己的具体位置、自己交流的虚拟角色，从而作出效果最佳的互动。

无论是实拍前的预演，还是现场的预演，实时交互特性都是最吸引人的。目前，很多有条件的电影制作人已经越来越关注这些技术，但也有不少制作团队认为预演技术并非必要，却还是对其实时互动的特性非常赞赏，特别是现场预演阶段的实时互动，极大地提高了主创人员对特效画面的把控能力，因此实时交互预演技术可以作为电影虚拟化制作技术应用推广的先期重点，通过现场预演慢慢带动整个电影虚拟化制作流程的普及。

目前，实时交互预演主要采用的技术包含摄影机跟踪技术、摄影镜头内外参匹配技术、实时渲染技术、实时抠像合成技术等，这些技术本身也正处于快速发展的阶段，总的发展趋势是集成度和性能越来越高、操作越来越方便、可靠性越来越高，同时成本逐步降低。

13.1.3 实时交互预演的现存问题

预演技术发展到今天已经有20多年的历史。目前，投资金额大的好莱坞商业大片已经在大多数环节甚至全流程采用预演技术。但不可否认，预演还存在诸多问题，具体如下。

第一，预演的技术体系和制作流程目前并没有形成统一的标准。这造成了预演的效果和水平参差不齐，让许多电影制作人望而却步。预演体系涉及很多环节，每个环节又采用了多种技术，不同的预演系统流程设计不同，各个环节采用的技术也不同，最终导致预演的服务质量差异很大。因此，预演技术自身还不够成熟是预演技术推广面临的第一个问题。

第二，缺乏高水平的预演人才队伍。今天预演团队的人员多来自于此前的动画和视效人员，能够提供高水平预演服务的人才还极度缺乏。由于预演服务相较于其他环节综合性更强，预演的服务人员除了需要熟练掌握预演技术外，还需要知晓电影基本术语、掌握电影摄制技术、电影艺术语言、电影剪辑艺术等基本知识，同时擅长与主创人员沟通交流。能够满足这些要求的人才必须经过相关的培训，同时还需要有多年的实践经验，因此加强预演人才队伍的建设，抓紧发掘和培养相关人才，也是预演技术落地的迫切要求。

第三，目前业界普遍习惯既有的电影制作模式，还未能充分认识到预演带来的好处。在影片的前期准备阶段，创作团队和制片人主要通过故

事板的方式来完成工作,有经验的主创认为故事板已经完全能够把自己的想法表达清楚,因此没有必要额外请预演团队专门制作预演片,而且在未来拍摄过程中有很大可能会改变想法,临场发挥和调整,花太多精力做预演片是一种浪费。在设计预演阶段,主创人员认为设计图已经能够起到指导各个部门工作的作用,至于细节,正好可以让各部门自己发挥其专业特长加以丰富,这同样也是一个再创作的过程。对于技术预演而言,大多是技术团队通过技术图纸了解各项参数,再凭借以往工作的经验来判断是否可以执行,能达到什么要求,对于不能确定的技术问题和没有把握实现的画面,就选择舍弃或设计其他有把握的替代方案。而在后期预演阶段,目前特效公司还多采用环节确认的方式,每完成一个步骤,都要由导演或特效总监确认,直到最终画面完成。创作者已经习惯了这种做法并积累了大量经验,认为在这之前先做一个后期预演片没有必要。而对于现场预演来说,各部门都认为这是很好的工作方式,但是现场预演需要前期阶段预演的虚拟素材作支撑,如果没有之前的工作,就无法实现现场预演。另外,虚拟摄影棚需要较高花费,现有的蓝/绿幕拍摄虽然不够直接,但对于身经百战的主创来说不是问题,对于经过了专门虚拟表演训练的演员来说,在蓝/绿幕前表演已经成为常态,也不是问题,所以,现场预演也非必须。

第四,预演需要将不同阶段的工作交叉融合,打破原来前后期的一些概念。例如,前面提到在设计预演阶段,需要在数字环境下搭建一个虚拟平台,制作加工的虚拟素材可以在平台上随时调用,前期的素材在后期预演时可以调用,如果后期有很好的素材,前面不同阶段的预演也可以使用,这样就可以将各阶段预演和特效等环节集中在一个平台,从而极大地提高工作效率。但由于目前预演部门和特效部门之间的制作目标和技术需求不同,制片部门也尚未适应交叉融合的预算安排,部门之间素材的调用共享实际上还是有较大难度。对此,首先需要完善现有的预演技术体系,提高集成度,简化操作方法,方便使用,才能真正发挥出对创作的促进作用;其次,需要革新原有制作流程,改变电影制作人的固有观念和旧有的习惯,让使用者真正体会到预演

技术对工作带来的便利;再次,需要改变原有的制片观念,真正体会到预演的全面介入为影片制作所带来的节省成本、提高效率等诸多好处;最后,需要积极学习并引进最新的预演技术,培养预演艺术与技术人才队伍,提高服务水平,通过市场手段将预演技术推广普及,只有这样,预演才能发挥其真正的作用。

13.2　实时交互预演的框架与技术

实时交互预演系统需要遵循实用性、可用性和可共享性,利用摄影机跟踪技术、实时渲染引擎技术、实时抠像与合成技术、动作捕捉技术等实时技术,根据模块化的基础框架进行搭建,并将虚拟场景、虚拟角色和虚拟道具作为交互元素与创作人员进行交互。本节将对于实时交互预演的框架与技术进行具体介绍。

13.2.1　交互元素与交互方式

实时交互预演对电影制作环节有着革命性的改变,其中交互元素及交互方式的逻辑与传统数字电影特效制作的逻辑相比,更明确、更便捷地顺应了电影工作者的创作需求。实时交互预演中主要的交互元素有虚拟场景、虚拟角色和虚拟道具,以下将详细介绍各交互元素及具体的交互方式。

1. 虚拟场景

虚拟场景是计算机勾勒出的数字化自然或人文环境,可以满足现实或者幻想空间的拍摄需要。采用虚拟场景的电影制作将不再受现场环境、气候、转场等条件的制约,能够在保证构想完整和思路统一的前提下最大程度地支持电影工作者创作,而具体空间的可视化甚至能刺激创作人员产生新的创意决策。

虚拟场景的制作方式主要可分为三维模型搭建和三维全景图像搭建两种。其中,自然界中存在的、较易获得的场景大多通过三维全景图像或视频捕获的方式在计算机中缝合再现,而自然界中不存在或不易获得的场景多由虚拟艺术家在三

维软件中进行搭建。

但在实时交互预演中，由于虚拟场景的创建和实拍存在区别，特别是构建空间关系时容易存在逻辑上的误差，所以在实际操作中需要注意以下几点：首先，虚拟场景的搭建部门应提前与现场美术部门协商，确认表演区域内需要搭建的部分，并按照协商好的效果设计标准分头制作；其次，虚拟场景的空间布局与拍摄场地及调度所需布局应尽可能地保持一致，如所需场景是纵向延伸则绝不能处理成水平延伸；此外，虚拟场景中可能与角色发生交流的物品需要明确空间位置和大致轮廓，如门、窗、演员视线方向的物品等；同时，虚拟场景中的光照环境及氛围应当尽量与拍摄现场相匹配。

上述注意事项在客观上要求了主创团队向着更为统一的目标沟通，并且在预演阶段先验性地试行具体操作。

2. 虚拟角色

在以虚拟角色作为关键角色的电影制作中，通常在前期筹备阶段，导演及概念艺术部门就对虚拟角色进行讨论及设定，并且形成雏形，不断完善其形象。有了大致设定后，虚拟部门会在三维软件中开始创建虚拟角色，并制作简单的角色风格动画；或者采用三维激光扫描系统，对真人演员进行扫描形成1∶1的三维数字替身，在这个基础模型上，完善后续制作。在实时交互预演阶段，可以直接让具有预置动画的角色参与交互，或使用动作捕捉技术驱动虚拟角色表演。

虚拟角色包括一切具有表演形态的生物或物体，其中人类或类人生物体的开发难度最大。根据表演区域和部位的不同，虚拟角色在制作精度上也可以进行相应的调整，如虚拟角色发生交互的部位集中在手部，则需要重点制作手部的细节与动画，其他部分满足适当的视觉参考需求即可。

虚拟角色极大地节约了演员的人力和时间成本。电影对角色的拍摄很多情况下决定了摄影机的运动、空间的布局，因此提前确认角色的具体细节能够让所有流程都更加精准高效。

3. 虚拟道具

在空间和角色这些主体部分确定后，虚拟道具存在的实感变得更可控、可明确。在一些电影中，真人演员有时会和计算机生成的虚拟道具发生"肢体"接触或视线接触。在一般的拍摄现场，主创们通常使用与虚拟道具形状相似的全绿色实物模型或带有跟踪标记点的物体模型予以代替，如带有数字特效效果的棍、棒、剑、盒子、机械手臂等。但这些都只能在物理层面协助演员表演，演员完成表演依旧需要大量对空间和氛围的想象。但如果采用实时交互预演，将虚拟道具实时可视化，不仅可以帮助演员实现更加具象的想象，提升其表演的准确度，甚至还可以挖掘新的创意，以及最大限度地降低特效环节的误差。

4. 交互方式

从表面看，实时交互预演是虚拟元素与实拍画面之间的交互，但实现此交互的方式，需要更加多样化的用户终端及各个终端之间的控制与配合，因此具体的交互方式既丰富又复杂。比如，用户与虚拟环境控制的人机交互、各个端口之间的端级交互等。前者是指创作人员通过操控计算机等软硬件设备得到相应的影像反馈；后者则是指实时交互预演平台中，软硬件之间数据的接收与传递所产生的交互效果。

13.2.2 实时交互预演遵循的原则

基于预演的直观性、便捷性等要求，在明确了预演要做的事之后，设计预演系统时还应遵循一些基本的原则。

第一是实时性。这体现在诸多方面：首先是对硬件速度的要求，需要从技术角度实现尽可能实时地显示预演画面，否则在设计预演时稍一调整虚拟摄影机的位置，就需要再等几分钟才能看到画面，这会极大地影响创意过程；另外在设计预演阶段，对速度的要求还体现在将创作人员的想法变成具体画面的时效性上，即系统能否便捷高效地构建场景、创建角色、设置动画，能否很快实现创作者的想法；其次现场预演对实时性要求更高，必须保证在拍摄的同时就能够看到合成画面；在现场预演阶段，对速度的要求还体现在整个系统的搭建调试过程要快捷，不能影响现场

的拍摄进度。

第二是可用性。在设计预演阶段，可用性体现在是否具有符合创作人员使用习惯的各类便捷工具，而不仅仅是鼠标键盘等通用的输入设备；在现场预演阶段，可用性体现在不能干涉或影响摄影部门、照明部门、美术部门等其他部门的工作，同时由于是在拍摄现场工作，预演系统必须具备可靠性，以免耽误拍摄进度。

第三是可共享性。预演阶段的虚拟场景、虚拟角色、虚拟道具或数据、素材等其他资产应该能与其他部门和环节共享使用，这也是电影虚拟化制作交叉融合特性的一项重要体现。在整个电影制作流程中，预演系统需要与已有系统很好地结合，并将资源共享，特别是各部门和环节的中间素材可以实现共享，进而降低沟通成本、节约制作时间，避免重复工作和资源浪费。

总体而言，无论是设计预演还是现场预演，都应当共同遵循上述原则。当然，两种预演所应用的阶段和环境不同，遵循的原则又各有侧重，如设计预演强调操作快捷，迅速将创意变成画面，并需要随时切换镜头与快速地编辑画面，而现场预演则更加强调可用性，由于拍摄现场涉及人员部门众多，系统工作必须具备较高的鲁棒性，在复杂的拍摄环境中能够正常运行各项功能。

13.2.3 实时交互预演的基础框架

实时交互预演是一门结合了众多学科的综合性技术，不同技术门类之间相互集成与配合，形成了一套庞大而复杂的体系，具体而言，实时交互预演在不同的电影制作中存在不同的具体应用和延伸，但其基础框架却是相对固定的。

1. 基础模块

按照功能的不同，实时交互预演的基础框架可以划分为六个主要模块：虚拟资产模块，实时姿态、数据捕捉模块，三维实时渲染模块，抠像与合成模块，终端演示模块，数据管理和共享模块。接下来将结合具体的图例（见图13-1），对这六个主要模块进行说明。

图13-1 实时交互预演的基础框架

（1）虚拟资产模块。

虚拟资产是电影虚拟化制作中具有核心价值的元素，主要包括三维模型、材质、角色动画、全景图像及视频等，形成了一整套电影虚拟化制作所用的数字物料供应体系。丰富的虚拟资产库能够快速提供基础创作素材，最大程度地支持虚拟艺术家进行设计和创作，为制作团队提供最初的视觉参考。

随着电影项目的制作进程的推进，虚拟资产库逐步积累和扩大，电影虚拟化制作部门需要不断优化虚拟资产库的数据管理能力，建立健全高效的查找和检索机制，为后续重复使用和迭代升级做好准备。

（2）实时姿态、数据捕捉模块。

真实人物与虚拟角色相匹配，真实空间与虚拟场景相匹配，真实摄影机与虚拟摄影机等硬件相匹配，三组真实元素与虚拟元素的匹配，都是实时交互预演得以实现的关键。其中，后两者的实现与实时姿态、数据捕捉密切相关。而真实人物与虚拟角色的匹配，则主要依赖前文提到的动作捕捉和表演捕捉技术。

对于真实空间与虚拟场景的匹配，主要有以下几个关键步骤：首先，在真实空间中进行测量，设定空间原点及对应坐标系，将真实空间的测量数据与虚拟场景相匹配，统一两者的空间坐标；然后利用摄影机跟踪技术实时采集的摄影机在空间中的运动姿态及相关数据，将真实摄影机与虚拟场景中的虚拟摄影机进行运动绑定；此外，还需要对真实摄影机进行镜头标定，以获得聚焦、变焦、光圈等元数据信息，并将这些元数据信息对应地赋予虚拟摄影机。

（3）三维实时渲染模块。

使用传统的离线渲染引擎可渲染出精致细腻的画面，但耗费时间较长，不符合实时交互预演所需求的高效性与迭代性。游戏引擎具备高质量的实时渲染能力、开放的软硬件接口以及强大的可编辑能力，是目前实时渲染模块的最佳选择。

（4）抠像与合成模块。

在传统的制作方式中，一般使用第三方软件进行抠像与合成，将真实摄影机拍摄的画面与通过实时渲染模块输出的虚拟内容相结合，再凭借视频信号将画面进行传输和呈现。如今，不少现场制作系统和设备均内置了实时抠像模块，可高质量地承担实时抠像与合成的工作。

（5）终端演示模块。

虚拟元素与实拍画面完成合成及渲染后，合成画面需要返送给创作人员。虚拟画面演示终端模块负责接收回传的画面数据信号，并实时进行显示，显示通常是通过各种监看设备实现，如监视器、投影机、头戴式VR或AR设备等。

（6）数据管理和共享模块。

实时交互预演还涉及各种数据的传输与硬件终端的交互，如何有效地进行管理并提高效率是实时交互预演的关键。

拍摄现场会产生和传递众多实时数据，如摄影机跟踪数据、动作捕捉数据、灯光数据、实时渲染画面数据等。在这些数据中，一部分为一次性产物，而另一部分数据则可在后续环节进行再利用。

利用流程管理软件、局域网、云存储等搭建的数据管理和共享平台，有利于统筹规划剧组各个部门间数据的传递与流通，从而在拍摄现场或后期制作时，使各个部门都可以同步看到合成画面及渲染效果，并分门别类地做好数据记录与整理，减少额外的沟通环节，实现高效的协同工作。

2. 现场预演的流程设计

现场预演是最新预演技术的集中体现，与产生于20世纪90年代的投资预演、设计预演相比，现场预演在本世纪初才开始获得实验性的应用，直到制作电影《阿凡达》时才逐步得到商业化的应用。由于现场预演涉及多种新兴技术和产品，所以构成每一个环节的技术变化都可能会帮助其性能升级，或者改变整个流程。由于近些年新技术持续涌现、产品不断升级，现场预演的流程也在不断改进和优化。但无论哪个时期的流程设计，对于现场预演而言，一般都需要实现如下功能：实现真实摄影机及镜头与虚拟摄影机及镜头的运动同步，实现实拍画面与虚拟场景和角色的实时合成和显示，合成画面、实拍及虚拟素材为下一步制作所使用等。具体来说，现场预演的流程及各项功能如图13-2所示。

要实现上述现场预演的各项功能，预演流程设计应包含以下环节。

（1）创建虚拟场景与虚拟角色。

在设计预演确定场景和元素之后，特效部门可以对确定的元素进行深加工，在现场预演调用这些更加精细的场景、角色和道具，使效果更加接近成片要求。

（2）制作角色动画。

如果镜头画面中的虚拟角色涉及动作要求，

可以在现场预演阶段进行动作捕捉。让身穿蓝/绿衣的动作演员在蓝/绿幕前表演,既能够同演员精确互动,又能够将动作实时赋予虚拟角色。这种真实的互动可以帮助演员更加自然地表演,也能让虚拟角色的动作更加真实。而对于交互不是很复杂的虚拟角色动画,也可以在拍摄之前进行动作捕捉。

(3)虚实摄影机及镜头运动匹配。

将实拍摄影设备的各项运动与虚拟摄影设备的各项运动进行实时匹配,实现实拍画面和虚拟画面镜头运动及各项光学指标的同步,以确保合成后不会有实拍画面与虚拟画面错位等情况发生。

图13-2 现场预演的流程与功能示意图

(4)虚实元素的实时合成。

现场预演系统将摄影机实拍画面与虚拟画面进行实时合成,使工作人员在现场能够直接看到接近最终效果的画面,从而通过画面判断实拍元素与虚拟元素的运动、光照等关系是否到位,演员的互动是否准确等。根据各个环节的功能,实时交互预演系统的技术方案设计如图13-3所示。

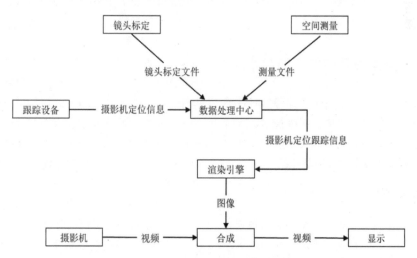

图13-3 实时交互预演系统技术方案

由于实时交互预演系统涉及实拍视频元素,对画面质量要求更高,因此技术流程要比设计预演复杂得多,设备技术性能要求也要高很多。由于设备功能实现的原理不同,设备的特性不同,所以实现实时交互预演有多种不同的技术组合。首先就摄影机运动跟踪计算而言,与设计预演采

用的运动跟踪技术类似，摄影机运动跟踪计算的核心是为了满足应用的可靠性和适应性，目前的摄影机跟踪产品往往会集合多种跟踪技术于一身，同时由于拍摄环境比设计预演的环境更加复杂多变，因而现场预演的摄影机跟踪系统应具备更强的灵活性和适应性。捕捉到摄影机和镜头的各项运动后，现场预演需要实时地得到高质量的预演画面，同时将虚拟场景实时渲染并输出高质量的虚拟画面。虚拟场景的实时渲染是实时交互预演中不可或缺的重要内容，而实时渲染引擎是虚拟预演中的画面枢纽，外部数字资产、实时捕捉到的数据信息输入引擎中后，可以将虚拟场景和实拍画面实时地进行同步，再实时地输出采集到的数据以及合成画面。

对传统的电影特效制作而言，拍摄后期有充足的时间进行虚拟场景的渲染。但是现场预演要求则不同，为了实时输出与实拍摄影机同步的虚拟画面，必须在实时交互预演系统中实时渲染三维场景与虚拟角色等内容，生成并输出较高质量的画面。得益于当下计算机软硬件的高速发展，如多 GPU 并行计算、渲染技术等，这些都有助于加快虚拟场景的渲染速度，使得虚拟角色、简单灯光布置等的渲染能够满足电影预演的需要。但是在电影虚拟化制作涉及大型场景、复杂场景时，如何在前期通过三维建模搭建虚拟场景，在现场拍摄时实时渲染生成很高质量的虚拟画面，依然非常具有挑战性。

13.2.4　实时交互预演中的实时技术

在电影虚拟化制作中，有四个保障实时性与交互性的关键核心技术：摄影机跟踪技术、实时渲染引擎技术、实时抠像与合成技术、动作捕捉技术。以下将对这些技术进行简要介绍。

1. 摄影机跟踪技术

摄影机跟踪是对摄影机的运动姿态及相关参数进行记录的技术，能够获取摄影机在拍摄空间的位置信息，包括摄影机的位移和旋转信息；同时也可以收集摄影机在拍摄时的变焦、聚焦、光圈和畸变等元数据信息。

摄影机跟踪系统一般由软件和硬件两个部分组成。软件端负责处理获取的各项摄影机的信息数据，硬件端则为跟踪设备，负责收集相关数据。跟踪设备按照工作原理可以划分为：基于光学式动作捕捉的摄影机跟踪设备、基于图像识别的摄影机跟踪设备和基于陀螺仪和传感器的机械式摄影机跟踪设备。

为了获得和实拍画面相匹配的虚拟画面，虚拟摄影机的各项数据需要与真实摄影机保持一致，才能实现画面统一。实时的摄影机跟踪结果为真实拍摄空间与三维虚拟场景的匹配架起了一座桥梁，为画面的实时渲染与合成、真实元素与虚拟元素的实时交互提供了可能性。另一方面，拍摄时获取的摄影机跟踪结果也可以为后期阶段视效制作提供精确的摄影机数据信息，从而降低后期制作跟踪的工作量。

2. 实时渲染引擎技术

实时渲染是指计算机硬件根据图形学算法将计算好的三维数据图像化，并以像素和二维位图的形式实时显示。

传统的渲染算法在发展中逐渐形成了两种主流分支：一种是实时渲染，用于互动游戏领域，追求实时互动；另一种是离线渲染，用于影视技术领域，追求精致的画面效果。两种算法相比，离线渲染可以得到更加精细的画面效果，代价则是更长的渲染时间，而实时渲染为了达到实时更新和实时观看的目的，牺牲了部分画面质量和精度。

随着计算机性能的提升和渲染算法的不断进步，实时渲染与离线渲染在生成画面质量方面的差距正逐渐缩小，以往重互动而轻画质的游戏渲染引擎渐渐走进了电影领域。与影视领域传统的离线渲染器相比，游戏引擎拥有开放的软硬件接口和更为丰富的虚拟资产库，支持包括场景、摄影机及灯光在内的实时资源编辑，满足了实时性、交互性及迭代性的制作需求。在采用虚拟摄影技术的项目中，游戏引擎可以为创作者提供实时交互的渲染画面和视觉反馈。

目前，主流的商业引擎Unreal Engine针对电影虚拟化制作优化了其传统的动画制作工具，并推出了非线性时间线剪辑和基于镜头和片段的剪辑方式，由此动画、光照、渲染、剪辑等工作都能够在同一个引擎中进行交接与反馈，游戏引擎

正逐步向工业级的电影引擎靠拢。

3. 实时抠像与合成技术

抠像最早来源于电视节目制作，即吸取画面中的某一颜色作为透明色，并将其从画面中抠除，使背景透明。合成则是指将不同视频画面按照层级进行叠加与合并的过程。

按照键源图像的成分分类，可以将键控分为亮度键控和色度键控，前者利用前后景的亮度差异进行分离，后者则利用视频图像的色度范围进行分离。其中，在影视领域最常见的是色度键控与合成。

进行抠像与合成，通常需要在拍摄中使用绿幕（绿色物体）或蓝幕（蓝色物体）辅助演员表演和拍摄，在后期处理时对画面进行色度范围选择及细节调整，并将色度在选择范围内的画面部分的颜色变为透明，再将其他画面素材对应填入，实现合成的效果。

传统的后期抠像与合成技术已经发展得非常成熟，与之相比，实时抠像与合成为了保证质量和效果，需要特别注意以下几点：第一，选择匀展性较好的绿色或蓝色幕布，避免因幕布自身褶皱导致出现阴影而无法抠除，也可使用哑光性油漆制作绿色或蓝色无影墙面；第二，保证待抠像背景区域的光照均匀，可适当增大照明灯具密度，配置调光台以备细节亮度微调；第三，注意前后景的颜色差别，尽量避免在前景中出现与待抠像背景色度相似或材料反光的物体；第四，为防止背景颜色反光到前景人物或物体上而造成误抠像，前景应与背景保持一定距离。

如今，不少用于电影虚拟化制作的系统都内置了实时抠像与合成模块，如Lightcraft、Ncam、QTAKE等，它们将传统抠像与合成技术实时应用在拍摄现场，可以及时显示抠像效果并获得创作人员的反馈，避免因前期素材的拍摄失误而导致镜头作废，从而有效保障了各个部门的工作效率。

4. 动作捕捉技术

动作捕捉是指利用外部设备对人或者其他物体的位移和活动进行记录和处理的技术。在影视和游戏领域，往往将通过动作捕捉得到的数据，映射到数字模型上，使其产生二维或者三维的计算机动画。当数据记录面向的是演员的面部或者细微表演动作时，也可以称之为表演捕捉。

根据不同的工作原理，动作捕捉的种类可划分为光学式动作捕捉、机械式动作捕捉、声学式动作捕捉、电磁式动作捕捉和惯性式动作捕捉。在影视行业，通常使用光学式有标记点的动作捕捉对演员进行动作采集。

动作捕捉即在拍摄现场对演员的表演动作进行实时捕捉，并进行实时处理及实时给予创作人员视觉反馈。由于跳过了后期数据处理的步骤，动作捕捉对现场捕捉的质量要求十分严格。为提高捕捉对象被系统识别的成功率，应注意以下几点：对跟踪标记点进行合理部署，尽量避免标记点被外部遮挡或者相互遮挡，采用非对称部署可在一定程度上避免出现位置交换等问题；对拍摄现场进行清理与合理布局，排除潜在的干扰物；对采集摄像头进行合理架设，考虑适配的分布数量及密度；根据现场捕捉空间及摄像头分布，安排同时捕捉的对象数量，等等。

采用动作捕捉技术，可以实时展示虚拟角色同真实人物和真实环境的互动效果，帮助导演指导演员更好地调整表演，甚至打破物种限制，让真人演员能够驾驭非人类生物体的表演。

13.3 实时交互预演的应用总结与发展展望

目前，实时交互预演已经在影视制作领域大量运用，本节将对实时交互预演系统在《封神传奇》《三生三世十里桃花》和《上古情歌》三部影视作品中的应用案例进行分析，探讨实时交互预演系统的优势、局限性及未来的发展趋势。

13.3.1 技术应用实例

本节将对于实时交互预演技术在《封神传奇》《三生三世十里桃花》和《上古情歌》三部影视作品中的应用案例进行详细探讨。

1. 实时交互预演系统在电影《封神传奇》中的应用

2015年年初，由北京电影学院影视技术系首

次集成研发的实时交互预演系统，参与了国内第一部真正意义上使用该技术辅助制作的电影《封神传奇》，该电影是许安导演的一部奇幻动作类影片。由于当时第一次参与实际的商业电影制作，系统本身仍有待完善，但参与的过程为日后的不断改进积累了大量的一手资料。

《封神传奇》中特效镜头占总镜头数的比例非常高，同时虚拟场景在画面中的占比较高，虽然美术部门现场的置景体量已经很大，但是最终呈现在画面中只占有很小的一部分。在电影的现场拍摄过程中，如何让主创人员较为准确地把握当前拍摄画面中的虚拟场景内容与氛围，而不是仅仅看着蓝/绿幕前很小的置景区域去想象场景，实时交互预演技术应该是最好的解决方案。

《封神传奇》由于特效部分制作工作量很大，因此合作的特效公司和特效工作室很多。总体的特效设计和关键场景的制作，由韩国特效公司Dexter Digital负责，特效总监为Jay。Dexter Digital在拍摄筹备阶段已经为影片的主要场景和高难度镜头制作了虚拟预演动画，在拍摄现场需要临时调整设计方案时，则安排后方公司临时加紧制作。现场拍摄时，导演许安和摄影指导黄岳泰等主创人员通常是先回放对应场次的预演镜头，然后再根据现场的置景进行场面调度、架设机位和安排演员走位。虚拟预演动画虽然能够呈现影片镜头设计样式，但毕竟和实拍画面元素没有直接联系，无法直观地从现场拍摄画面来断定与未来背景合成后的精确效果，因此创作人员只能凭借经验来接近预定的虚拟预演动画效果。

北京电影学院影视技术系最早集成研发的实时交互预演系统，是基于Lightcraft人工标记点识别技术的预演系统，其主要的组成部分包括摄影机跟踪、数据处理部分以及画面合成输出部分。其中，摄影机跟踪部分包含了Intersence套件、Airtrack套件和相应的跟踪标记点靶标。跟踪装置安装在摄影机上，能够实时返回摄影机的位置信息以及镜头的参数信息。摄影机的跟踪需要依赖提前预置的标记点靶标，且标记点靶标需要提前使用全站仪等测量工具勘测出每个标记点在空间中的位置坐标。这一工作流程决定了实时交互预演系统在设备搭建方面需要有一定的准备时间，跟踪摄像头只能工作在被标记点靶标所覆盖的空间范围内，因此系统使用还会有空间范围的限制。跟踪数据的处理由专门的移动工作站来负责，与前端之间的通信连线长度需保持在100米的范围之内，以保证跟踪信号稳定传输。画面合成输出部分的处理重点是实拍画面与虚拟场景实时的合成，包括蓝/绿幕的抠像处理、遮罩的绘制、画面简单调色等，最终将合成画面信号返送到主创人员及掌机的监视器上显示。图13-4所示是实时交互预演系统在电影《封神传奇》中应用的场景。

实时交互预演小组（以下简称"预演小组"）每天的拍摄工作最直接合作的部门是摄影部门，而上下游对接的主要部门是特效部门。在《封神传奇》拍摄中，预演小组所使用的相关虚拟场景主要由韩国的Dexter Digital和加拿大的Mokko两家特效公司制作。在特效团队的构成上，现场特效总监是Mokko公司的Keith，负责现场特效监督；此外还有电影主创团队聘请的特效制片Jone，Jone之前的行业经历是一位特效总监，在本片中担任特效总制片一职。另外，本片的导演许安也是特效总监出身，此前曾与徐克导演合作过多部影片。因此从专业性上讲，《封神传奇》的特效团队汇聚了业内较高水准的特效制作班底，这为预演工作的开展提供了一定的有利条件。

图13-4 《封神传奇》拍摄现场人工标记点靶标布置

在拍摄现场，预演小组的现场工作主要分为前方近摄影机工作部分和后方与导演、特效总监协调工作部分。前方近摄影机工作部分需要在不穿帮的前提下离摄影机尽可能近，以便快速地掌握现场的动态来迅速做出调整，这部分工作主要包括合成画面的实时调整与信号输出，近摄影机设备主要包括一台实时交互预演系统工作站、一部录机、一个监视器和一个UPS，为了方便在片场移动，预演小组

还专门设计了一款移动推车,以便能够随时跟随摄影部门的换位。后方的协调部分主要是负责领会主创的创作意图并转换为预演系统可执行的技术术语,通过对讲装置传达给前方的操作人员。

在工作过程中,导演经常会对某个预演画面做出调整。多数情况下,由负责对应虚拟场景制作的特效公司来按照导演要求做出相应调整,因为虚拟场景的制作是由美术部门和特效公司一起负责设计,再由特效公司具体制作完成的,特效公司了解虚拟场景未来要呈现的效果,同时也将在后期环节中对其负责。Dexter Digital公司的Jay和Mokko公司的Keith与预演小组的联系非常紧密并且始终保持沟通,Jay关注虚拟的三维背景和实拍前景的位置关系问题,而Keith则更加关心画面影调和色彩的一致问题,他认为影调和色彩一致才能让预演画面不干扰导演的判断,同时也能更加接近后期的最终风格。

在实时交互预演的诸多场景中,有三个场景的预演工作难度较大,涉及大范围移动以及实拍元素与虚拟元素的互动配合,分别是地牢、地宫,以及哪吒与杨戬、姬雷三人夺宝大战的场景。这三个场景拥有的共同特点是场景总体的设计体量很大,美术部门现场实体置景占比小,三个场景中动作戏非常多,演员有大范围的移动。在这些场景的拍摄过程中,摄影机的运动需要配合三维动画预演镜头的大致运动轨迹和运动节奏,因此各个主创部门在这类场景拍摄时参与度很高,需要实时根据预演画面的反馈来调整相关工作。图13-5和图13-6分别展示了地牢场景实时交互预演画面和最终影片画面情况。

图13-6 地牢场景在成片中呈现的最终效果

由于实时交互预演系统是在电影制作中首次应用,虽然实现了预期的多数功能,但在预演过程中,由于诸多因素干扰,很多场景预演效果不理想,暴露了一些问题,致使最终放弃相关场景的预演。这些问题具体如下。

(1)摄影机跟踪不稳定。

导致摄影机跟踪不稳定的原因主要有两点:一是依靠人工标记点的跟踪技术的抗干扰能力较差,二是标记点的布置无法兼顾多样的拍摄需求。引起系统跟踪抗干扰能力较差的原因有以下因素,包括跟踪摄像头的动态范围低、分辨率低、标记点靶标容易被现场置景和灯光器材遮挡等。由于跟踪摄像头的宽容度和分辨率限制,在光比较大的环境和标记点靶标距离过远的情况下,容易出现标记点无法识别的现象,从而导致系统无法跟踪,这是技术本身的不足之处。对于标记点的布置而言,由于标记点靶标的设置无法全方位覆盖摄影机可能活动的范围,因此导致部分机位拍摄不到标记点靶标,从而无法完成跟踪,技术本身的适应性不强是重要原因之一;另外,标记点靶标规划设置不够科学以及其他部门配合度不高也是原因之一。可以说,摄影机跟踪不稳定是本片实时交互预演中最棘手的问题。

(2)合成画面效果不佳。

合成画面最终表现出来的效果不佳,主要包括两个方面:部分场景的抠像质量存在问题、画面影调和色彩的匹配问题。抠像效果不佳有现场蓝/绿幕设置的问题,也有抠像软件自身的问题。不过现场实时抠像反映出来的问题会直接反馈给现场特效工作人员作为参考,提醒他们在后续制作中需要特别注意这些地方。Dexter Digital公司负责现场合成的工作人员会经常来到实时交互预

图13-5 地牢场景实时交互预演工作状态

演工作台前查看现场抠像效果,如果抠像有问题,他会马上到蓝/绿幕前查看幕布设置是否有问题,或者打光是否有问题,然后协调工作人员尽可能去调整。特效总监Keith在谈到现场实时抠像方面的话题时说:"这是一个有点意外的收获,可以帮我们后续制作省不少时间,以前都是靠经验来判断蓝/绿幕设置效果,现在在现场可以马上发现问题并直接在前期解决了。"在画面影调和色彩的匹配上,由于当时的预演系统调色功能较弱,所以无法满足现场使用的要求。

(3)虚拟资产准备不够充分。

在本片的预演工作中,实时交互预演部门没有承接虚拟场景的制作任务,虚拟场景基本都是由特效公司提供。但在实时交互预演过程中经常发生虚拟场景制作进度跟不上拍摄进度的情况,或者出现制作的场景无法直接使用,需要预演部门抽调人力去做大量修改的情况。在谈到虚拟资产的问题时,Dexter Digital公司的工作人员提到:"由于是初次使用实时交互预演技术,在项目筹划阶段并没有将这部分工作任务安排进入我们的制作环节中,因此需要增加额外的人力,为了尽可能快地保证完成量,我们只有从三维动画预演的资产中调用场景进行大致修改。"虚拟资产的制作是实时交互预演的关键环节,本片预演环节暴露出的虚拟资产准备不足的问题告诉我们,未来影片如果采用实时交互预演技术,虚拟资产制作工作在筹备阶段要尽早参与,纳入制作计划,协调特效公司专人负责。

(4)输出资产利用率不高。

实时交互预演输出的资产主要包括合成画面、摄影机跟踪轨迹、场景的空间测量数据等。该片制作过程中,预演合成画面是利用率相对较高的部分,在现场剪辑的粗剪过程中使用了部分预演合成画面,但由于在本片预演中场景合成效果很多未达到预期,所以预演合成画面也只有效果较好的少数镜头参与剪辑。其次是跟踪轨迹和测量数据,这些资产应该交付给对应场景的特效公司后续制作使用,但是现场跟踪的轨迹数据不能直接为后期设备识别使用,因此对于流程相对固定的特效公司来讲,他们更愿意按照传统方式去工作。

2. 实时交互预演系统在电影《三生三世 十里桃花》中的应用

电影《三生三世 十里桃花》由著名摄影师赵小丁执导,影片的拍摄从2015年12月中旬开始至2016年3月下旬结束,历时三个多月。大部分拍摄工作都在摄影棚中完成,而北京电影学院影视技术系的实时交互预演系统参与了全程的拍摄工作,为拍摄任务的顺利完成提供了不少帮助。

《三生三世 十里桃花》是一部仙侠玄幻题材的影片,期间包含大量的特效镜头(见图13-7),整部影片三个多月的拍摄任务有超过四分之三的镜头都是带有蓝/绿幕的,这对于后期特效公司和赵小丁导演来说都是巨大的挑战。拍摄现场有特效公司派驻的后期经验丰富的人员全程协同。可是即便经验再丰富的特效制作人员,在连续三个多月面对只有蓝/绿幕画面监看的情况下,心中也难免会有顾虑,担心在虚焦、运动模糊或者光线不足的情况下,蓝/绿幕镜头抠像能否抠得干净;担心运动镜头的轨迹能否在后期实现反求;担心现场的光线氛围是否在后期合成时可以与虚拟场景相匹配;担心后期完成的最终效果是否和概念设定有较大偏差。而对于需要为全片质量负责的导演来说,面对的疑虑就更多了,在很多情况下评判带蓝/绿幕的画面能否达到要求,其实并不容易做出明确判断。另外影片还需要各个部门之间大量的沟通工作,比如摄影部门、美术部门、特效部门、现场剪辑等,在只能监看蓝/绿幕画面的情况下完成这一系列沟通,要花费大量的时间和精力,而且经常会出现沟通不畅的情况,反复修改甚至重做会经常发生,而采用实时交互预演技术非常好地解决了这一问题。在拍摄期间将蓝/绿幕画面替换成一个同后期合成内容大体一致的画面,它能够正确地显示场景构成要素、比例透视关系和接近的场景氛围,各部门沟通起来会方便很多,避免很多不必要的问题。摄影指导可以根据背景画面去进行走位构图;美术指导可以明确整个制景是否存在问题,给之后的拍摄以参考,哪些可以制作实景,哪些采用虚拟场景;特效部门在现场就能很好地对整场的制作量做一个评估;同时,给到现场剪辑的画面是合成完成的画面,剪辑更加准确,导演也能更清楚拍摄的镜头

是不是达到他的要求,发现问题及时做出调整,让整个拍摄制作的过程变得可控。实时交互预演系统帮助制作尽可能地把问题解决在前期,后期节省的时间可以用来优化场景,而不是像以前的流程需要不停地修改或返工。

图13-7 实时交互预演系统在电影《三生三世 十里桃花》拍摄中的应用

预演小组在《三生三世 十里桃花》摄制组中,每天基本上都是和摄影部门第一时间抵达拍摄现场,架设各种前后端的设备,因为有Intersence套件、Airtrack套件、同步器等一些硬件设施需要与摄影机绑定,因此要与摄影部门紧密配合。绑定完成后还需要用数据线将前端采集的数据与后端的移动工作站控制端连接起来,如图13-8所示。

图13-8 设备绑定与数据传输

在《三生三世 十里桃花》的拍摄中,实时交互预演系统采用的还是Lightcraft的标记点靶标跟踪方式,每天进棚的时候需要检查固定在棚顶的靶标是否有较大移位,如果有的话还需要重新标定,棚顶的靶标布置范围是通过和美术部门、摄影部门和灯光部门的沟通协商确定的,这一步完成后基本能够满足绝大部分镜头拍摄的预演需求。

但是,拍摄期间还是会有一些特殊情况导致棚顶靶标无法满足跟踪需要。例如,在八仙摄影棚拍摄水下龙宫场景的时候,由于八仙棚的高度接近20米,并且棚顶没有太多支点可以供预演小组悬挂标记点靶标,开始靶标布设的密度不大,但是拍摄时导演需要一个在垂直和水平方向上都有很大位移的机位运动,现有靶标无法满足大范围跟踪需要。此时顶部已经没有适宜的空间可以悬挂靶标,通过对现场空间的评估,预演小组决定将靶标与墙体呈45°夹角悬挂,并迅速对其进行了标定,最后成功完成了预演。

另外,在八仙摄影棚拍摄桃林一场戏的时候,美术在地面摆设了很多真的大桃树,在地面拍摄的时候树枝会遮挡棚顶标记点靶标,此时只能采用在地上设置靶标的方法,地面靶标只能根据现场摄影机的位置来临时布设,一是不能穿帮,二是必须在摄影机运动的整个过程中都可以被识别,三是必须要很快完成设置,不能让其他部门等候过长时间。预演小组部分成员布设靶标的同时,另外一人便开始用全站仪测量,等到靶标布设完毕,测量标定也基本完毕;之后迅速将测量数据递交给后端工作站转换导入到预演软件中,由于导入了一个新的坐标系,所以虚拟场景或者虚拟摄影机也要重新定位来匹配实景的位置和几何透视关系。尽管流程有些复杂,操作步骤较多,但是预演团队整套操作一气呵成,每个人在每个环节都配合得非常默契。

采用标记点靶标进行跟踪,除了遮挡的问题以外,照明不足和各种灯光的眩光干扰也会对预演系统的跟踪效果产生影响。例如,在唐自头影视拍摄基地的摄影棚里经常拍摄夜景戏,夜景的照度比较低,靶标因为照明不足很难识别,预演小组与灯光部门协商后专门设置了一些灯用来照

亮靶标但不会影响其他区域,靶标照度提高后很容易识别,跟踪效果立刻有了显著改善。有些时候灯光部门为了给物体勾边或造出较大反差,聚光灯不做柔光处理直射出来,这样在某些角度会在跟踪摄像头上产生很大眩光,出现这种情况时可以为跟踪摄像头套上滤光材料,减小眩光干扰,改善跟踪效果。

拍摄的情况错综复杂,总会有一些时候机位正好处于看不到靶标的位置,对此预演团队反复尝试,总结出一些新的用法,比如,在无法识别靶标的时候,如果机位相对固定,可以断开Intersence跟踪摄像头套件,只使用Airtrack陀螺仪套件来对pan、tilt、roll三个方向的运动来进行跟踪。而对于有较大幅度运动的情况,只能依据情况铺设地面靶标或者带角度铺设靶标,这些都是在实践过程中不断总结出的经验。

另外,《三生三世 十里桃花》对于虚拟资产的制备和管理的工作要充分很多。这次《三生三世 十里桃花》有一个庞大的特效团队支撑,虚拟资产都交由特效团队来制作,一般先由美术部门提供场景的气氛图,特效团队依据气氛图来进行规划,哪些需要三维模型,哪些可以用二维素材,哪些可以直接将气氛图做投射,哪些需要虚拟角色。当然实时交互预演阶段的虚拟资产要求的标准不用像后期阶段那样精细,有的只需要一个粗糙的模样。由于这部戏有20多个虚拟场景需要制作,即便是精细程度要求不高也需要花很多时间去制作修改,因此美术部门会在开拍之前确认虚拟资产建设的情况,确认完成后,特效团队会按照预演小组提出的技术要求对场景打包以符合实时交互预演系统的技术要求,便于预演小组在系统中对场景做出临时调整,因为导演和主创们在拍摄现场会有新的想法,有更换虚拟场景的创作需要。

在《三生三世 十里桃花》的拍摄过程中,赵小丁导演只看两个画面,一个是实拍蓝/绿幕画面,一个是实时交互预演的合成画面(见图13-9)。预演小组的任务很重,因为预演系统毕竟集成了很多组件,使用过程中每一个组件都有可能出现问题,尽管预演小组做好了充分的备案,但还是有一定的压力。

图13-9　电影《三生三世 十里桃花》实时交互预演系统的实时合成画面

拍摄开始以后,导演部门、美术部门、摄影部门经历了从开始对预演小组的不适应到后来越来越离不开实时交互预演的过程。赵小丁导演对画面的把控非常严格,对拍摄的各项要求都很高,对很多场景他都会依据预演内容提出新的想法,预演小组和相关部门需要马上做出调整。例如有一场进攻鬼兵大营的戏,导演发现预演合成画面效果不对,经过仔细寻找,最后发现是照明的问题,于是马上就做出了调整。而对于有些有问题现场又无法解决的镜头画面,就在合成画面上做好备注,让后期人员在制作时有所参考,这样各个环节对导演的意图和各自的任务都比较明确,如图13-10所示。

图13-10　《三生三世 十里桃花》实时交互预演系统实时合成前后的画面

另外,实时交互预演系统为演员的表演提供了极大的便利。导演可以直接拿着预演小组的虚拟合成画面给演员讲戏。演员刘亦菲有场戏是踏着水母下龙宫,拍摄现场就只有一个绿色的台

子,没有其他的参考,水面在哪儿,水母什么时机出现,她应该往哪儿看,这些都不好把握,试演了几次都没通过,导演把合成画面给刘亦菲看过后,她便立刻明白了具体要求,表演一次就通过了,拍摄过程中有很多类似的情况都是依靠实时交互预演得到了顺利解决。

在拍摄过程中,美术部门和特效部门的工作人员是预演小组的常客,美术部门每次布置或调整完场景,总是第一个来到预演小组的合成画面监视器前看效果,预演小组也会给他们提供一些建议。特效部门的工作人员会过来看抠像效果、跟踪效果;有一些特写镜头,后景的元素由于景深浅而虚化严重,同时镜头的运动幅度又较大,这样的镜头在后期反求运动轨迹时难度很大,而预演小组此时已经解决了预演数据同后期特效软件兼容的问题,可以将预演系统跟踪的数据直接输出给后期使用,从而降低了他们的工作难度。

3. 实时交互预演系统在电视剧《上古情歌》中的应用

2016年,实时交互预演系统还参加了电视剧《上古情歌》(*A Life Time Love*,2017)的拍摄,在电视剧的创作中进行实用性测试,也获得了非常好的效果,如图13-11所示。

《上古情歌》几乎所有的拍摄都是在一个摄影棚内完成,摄影棚专门针对预演系统的标记点靶标在棚顶进行了规划设计,让靶标尽可能均匀地分布,避免被遮挡,并且将原本的五点靶标的模板分拆来用,提高分布的均匀度。地面专门安装了靶标照明灯具,可以在光线不足的情况下随时提高某些靶标的照度。

与电影拍摄比较,电视剧拍摄的特点就是"快",电影一般一天拍摄十几个镜头,而电视剧拍摄节奏要快很多,有时候一天要拍摄几十个镜头甚至一集的素材量,"快"是电视剧对实时交互预演系统最严峻的考验。实时交互预演系统每天只能在摄影组将摄影机架好后才能在摄影机上安装跟踪装置,安装完成后,还需要一定的时间来调试跟踪以及画面合成效果。蔡晶盛导演也是第一次接触实时交互预演流程,影片拍摄之初不太了解这套系统,没有为预演预留时间,所以刚开始拍摄的时候预演小组有些被动。但是当这套系统发挥作用后,作为有经验的导演,蔡晶盛马上意识到它会为后续制作省很多时间。

导演在拍摄过程中喜欢在片场走动,针对这种情况,预演小组将合成画面利用现场视频处理分发系统通过无线方式发送到现场的移动终端,导演只需要拿着iPad,看着合成完的画面,在片场任何位置都可以指挥和调度,其他的授权人员也可以通过自己的iPad或者手机实时查看合成的画面,图13-12所展示的是手机显示的合成画面。

图13-11 电视剧《上古情歌》实时交互预演系统实时合成前后的画面

图13-12 通过QTAKE现场视频处理分发系统将合成画面发送到手机屏幕

电视剧的很多镜头都是人物对话正反打镜头，如果再加上借位手法，一天拍摄的好几十个镜头在蓝/绿幕背景下很相似，现场剪辑师很难区分，后期制作也不方便明确具体合成内容。有了实时交互预演以后，要怎么走位，摆放什么东西，直接在现场就调整到位。拍摄完之后交给现场剪辑的是带有虚拟环境的画面，很好识别，调入剪辑时间线上后，能既方便又明确地看到剪辑效果。经历了整个拍摄过程，导演从开始阶段的不熟悉到最后阶段的变得离不开实时交互预演，最后甚至想把一些可以用实景拍摄的内容也放到虚拟棚里来拍。

上述三部商业影片对实时交互预演的应用，可以说明创作人员对实时交互预演的需求一直存在，不过由于之前的技术成熟度不高以及服务成本高的限制，使得这一市场一直未打开。实践证明，当有了稳定可靠的实时交互预演介入拍摄以后，主创团队都能很快接受甚至依赖这套系统，影片的制作效率能够得到明显提高。

同时在应用过程中也发现了实时交互预演系统仍然存在这一些不足和需要改进的地方，比如在跟踪方式上需要依赖靶标，这会带来一些局限性，不太方便在室外使用。

13.3.2　技术优势及对产业的影响

如何在更加高效、高质量、高资源利用率的平台上进行创作，一直是电影制作的重要挑战。为了追求更加完美的视听体验，电影制作的投入不断突破新的高度，而在时间与资金都极珍贵的电影创作环境下，完美与妥协之间的间隙却通常由遗憾来填补。实时交互预演技术在实际的电影制作当中为电影创作人员提供了视觉、交互与数据资产等方面的支撑，而这正是平衡效率与质量的重要"砝码"。

1. 实时交互预演的优势

实时交互预演能够帮助创作人员进行创作，主要包括以下几个方面。

（1）直观性方面。

当下的大制作电影多集中在科幻类和魔幻类题材，而这类题材的电影通常充斥着大量特效镜头，且绝大多数需要采用数字手段生成。实时交互预演技术让导演更直观地感受到现场拍摄成果是否符合前期设计，尤其是对大量需要在蓝/绿幕前拍摄的特效镜头来说显得尤为重要。演员在看画面回放时更能揣摩表演的情绪，融入电影的环境设定，而不是兀自想象。同时能让导演把握演员表演的节奏与时机，在何时何处与虚拟元素有恰当的交互。在抠像合成技术尚未取得重大突破之前，合成镜头仍然需要倚仗蓝/绿幕拍摄技术，实时交互预演还能用于检测现场布景是否妥当，做到及时修正。

（2）指导性方面。

实时交互预演技术对镜头设计有很强的辅助作用，方便摄影师设计摄影机运动轨迹，以确立前后景物的关系，保持正确的透视等，而不是凭着大概想象来模糊调度或者留给后期部门处理。此外，采用实时交互的电影虚拟化制作方式，对导演而言能够更精准地把控电影质量。在电影《奇幻森林》中，男主角毛克利作为一个孤身流浪在森林的小男孩，和自然界的动物有着非常多的交互与接触。而这些动物都是由后期生成的，因此如何让小演员能够在拍摄现场知道何时何地以何种方式来和动物进行恰当的交互，是一项重大的挑战，而该片导演正是通过监看实时的预演画面指导演员表演来克服这些挑战。

（3）辅助性方面。

实时交互预演同样能够为后期制作流程提供较多的数据支持。例如，在剪辑方面，相比传统大量蓝/绿幕镜头的剪辑，带预演的画面让剪辑师能够更精准地完成粗剪工作。对特效制作而言，实时交互预演通常能够提供摄影机跟踪数据及镜头元数据等，减少了后期的工作量。用于场景扫描的三维标记点也可用于后期场景搭建，而动作捕捉和面部捕捉数据则对计算机生成角色动画的制作至关重要。

2. 预演的价值

"内容为王"是电影作为传媒行业始终坚持不变的原则，一切技术手段都要服务于内容创作，预演技术也不例外。预演最重要的作用是帮助电影创作人员对影片创意、画面内容、镜头剪接等进行视觉化的呈现而非语言描述，这一过程

好比是电影正式拍摄前在数字虚拟环境下的低成本彩排,是一个多部门共同参与、共同协商的过程。导演、摄影、美术、视效等部门在预演期间不断产生新想法,不断去尝试,这是内容创作必须经历的过程,它决定了影片整体的内容,这一过程要在实现导演意图的前提下把多部门、多工种人员的想法和意见融合统一,是一个反复和提高的过程。预演影片一旦确定,就尽量不再做改动,它决定了影片具体的拍摄内容,后续工作便以此为基础进行。

其次,预演的一种应用是在制作难度大、场面调度复杂、涉及元素众多的复杂镜头拍摄时,亦即前面提到的操作层面的预演应用。正式拍摄之前,在制作机房的计算机提供的数字虚拟环境下通过操控板、手柄、键盘和鼠标等来进行虚拟摄影,尝试各种可能,设计出满意的预演镜头。在正式拍摄时,拍摄现场可以直接按照预演镜头的设计来进行拍摄,省去了在拍摄现场各种尝试的过程,提高了效率,节省了成本,保证了操作可行性。操作层面的预演早期主要作为视觉效果部门采用的工具,用于对复杂特效镜头的规划和试验。但今天的电影虚拟化制作让它贯穿到了电影制作的整个过程,预演成了不同制作部门交流的最好方式,提高效率的同时还提高了工作的质量。另外,通过这种预演的画面,还可以反求出实际拍摄现场布景需要搭建多大范围,道具需要多大尺寸,拍摄需要什么焦距的镜头,需要多长的摇臂等,在实际拍摄时可以尽可能地节省时间、减少浪费。同时,这种预演还能为后期制作提供明确的技术参考,提高后期的工作效率。

另外一种预演的应用是在实际拍摄的过程中,在拍摄现场实时将实拍元素与虚拟元素合成,摄制人员在拍摄的同时可以直接看到合成完的接近影片最终效果的画面,这种预演应用解决了蓝/绿幕拍摄时演员"无实物表演"或"虚拟表演"的问题,实现了更精确地与虚拟角色和场景的互动,使得导演可以更好地指导拍摄和表演,摄影师可以更直观地看到环境的构成、运动关系及光效,特效部门更直观地知道导演的意图并获得相关的制作参数直接为后期所用。

上面讲述了预演为电影内容服务的价值所在,其实,它的商业价值更为制片人、投资人所关注。《星球大战》系列电影的导演乔治·卢卡斯说:"影片预演的团队可以轻松地为我们节省数亿美元的预算",可以看到,市场的力量正推动好莱坞越来越多的影片开始使用预演这一技术。剧本的预演影片将讲故事的方式从原来的文字转变为动画,投资方能够直接看到一部完整的影片样本或者部分片段,此时画面内容、故事情节等诸多因素都已经确定下来,可以了解最终影片的整体模样,因而能够对市场做出更为准确的预期。同时投资方还可通过预演影片,了解制作团队的影片制作能力,这些都将成为投资方是否投资的重要参考。今天的投资人已经没有耐心和时间去看剧本或者听剧本的讲述,因为每个人对文字或语言描述的画面的理解和想象不同,所以有很大的不确定性,而对于投资方来讲,必须对投资项目做到心中有数才可以确定投资,要求必须看到预演影片会成为未来投资方决定投资一部电影的必要条件。

而在制片环节上,前面也有提到,通过全片预演或者实际拍摄技术操作层面的预演,整个影片制作流程中的不同环节、不同部门间能够迅速达成共识,实现无障碍合作,消除影片制作过程中各个环节和各个部门间可能产生的理解偏差,避免重复工作带来的巨大支出,最终提高效率,降低开支。另外,预演还可以协助拍摄的准备工作,通过技术操作层面的预演反求出实际拍摄现场布景需要搭建多大范围,道具大小,如何布置,拍摄需要什么设备,照明需要什么灯具,提前设计运动方式和轨迹,这些最终都会节约制作时间,降低制作成本。同时,这种预演技术环节生成的元数据也为后期制作提供了准确的制作参数,极大地提高了后期的制作效率。

3. 电影虚拟化制作技术对电影创作部门工作方式的影响

电影虚拟化制作技术对电影创作部门工作的影响主要表现为:电影创意工作逐步前移,主创人员最具价值的工作主要集中在前期创意阶段;工作环境虚拟化,电影创作部门的工作多在数字虚拟平台上完成,实际拍摄的时间缩短,虚拟环境工作时间延长;制作过程具象化,各个环节的任务都是具体而明确的,都有影像或技术参数的

要求。下面重点阐述几个主要创意部门的工作变化。

(1) 导演部门工作的改变。

导演是影片制作的统帅，是把控影片质量的决定性人物，也是制作各个环节是否通过的把关者和签字人。从这个角度看，导演的权利很大，但同时责任也很重。从具体实施过程中面对的很多问题来看，导演也很无奈，许多情况下尽管制作不够满意也只能通过，这是因为电影制作涉及的环节和部门众多，让导演控制到具体工作的方方面面是不大可能的。因此，部门有部门的负责人，具体工作要有具体的负责人。电影摄制工作由于成本控制的要求，是一种非常快节奏的工作方式，很多工作没有返工或重拍的余地。当导演看到美术部门准备的服装和道具在细节上不符合要求时，考虑到时间成本，也就妥协通过了。这种妥协在集体艺术创作过程中是一种普遍现象，也可以认为是各个合作部门之间的一种相互理解和宽容，但它最终会影响到电影的质量。

电影虚拟化制作的出现，为导演的决策提供了方便快捷的数字平台，使得多数决定都可以在拍摄之前做出，从而有效解决了上述问题。在预演阶段，场景的构成已经可以非常细化，实施要求也具体明确，再不会像以前那样因为准备不充分而无暇顾及细节，只能粗略地要求某种风格或某种感觉。虚拟化的制作平台让导演的各项决策更加从容，更能够实现自己的想法。另外，从电影虚拟化制作的流程来讲，导演部门可以说是全流程参与，与传统的导演工作比较，决定性的工作前置了，基本都是在实际拍摄之前将各项决定完成；剪辑组的工作在前期阶段的预演片制作中便开始了，在现场预演阶段也一直在工作，而传统剪辑工作一般在拍摄完成后进行。数字化之后，部分摄制组开始在现场剪辑，但对于特效画面，现场只能提供蓝/绿幕的拍摄画面，只能采用未合成的蓝/绿幕画面进行现场剪辑，剪辑效果很难把握，而虚拟预演技术在实拍阶段为剪辑组提供了合成完的画面，剪辑师在现场剪辑时再也不用带着蓝/绿幕画面剪辑了，剪辑更直观，剪辑点把握得更准确。

(2) 表演部门工作的改变。

正如前文提到，实时交互预演能够让演员重新回归在具体环境中表演的自然状态。除了演员的表演，电影还涉及虚拟角色的表演，这些虚拟角色有真实世界存在的人和动物，也有假想的怪兽、机器人、外星人等。如何让虚拟角色运动得更加自然真实，特别是模仿现实存在的人和动物的运动，使用动作捕捉技术可以很好地解决这一问题。动作捕捉技术从二十多年前便开始在电影制作中获得应用，将动作演员的表演姿态信息捕捉下来后再赋予虚拟角色，改变了原来依靠动画师依据运动规律手动调节运动的方式。由于当年的技术条件限制，动作捕捉还不够细腻，虚拟角色的运动还是不够真实。但这一技术发展到今天，已经能够实现拍摄现场实时的表情捕捉，让虚拟角色不仅能够自然地运动，而且还能够同真人演员交流互动。虽然目前的技术还无法做到完全如同真人演员一般细腻的动作，但随着相关技术的不断升级，电影虚拟化制作已然可以呈现出以假乱真的效果。

(3) 摄影部门工作的改变。

摄影部门负责影片镜头的具体拍摄与实现，涉及到景别规划、构图设计、镜头运动设计、照明设计等工作。在电影虚拟化制作环境下，摄影部门作为影片创意的主要部门，在影片前期阶段就参与到预演片镜头的设计工作中。在设计预演阶段和技术预演阶段，摄影部门更是深度参与，在电影虚拟化制作平台上，摄影指导可以具体选择使用什么型号的摄影机，设置几个机位，选择什么品牌和型号的镜头，以及是否使用移动设备等；照明师可以选择灯光设备的具体类型，这些虚拟设备的各项参数都是同实际设备完全匹配的，保证了预演的真实有效。在美术部门搭建的虚拟场景中，摄影部门设计拍摄的具体实施方案，需要多长的轨道、多长的摇臂、具体机位、现场摄影镜头用多大的光圈、采用什么滤色镜、具体的灯位等，细化程度和真实拍摄基本一致，而且能够马上看到实现的画面效果；经过不断探索尝试，摄影部门最后确定每个镜头的实现方法并输出相关技术参数，作为未来实际拍摄的技术数据；同时还会输出场景尺寸、位置等具体参数，提供给美术部门用于置景。设计预演阶段成为了摄影部门主要创作阶段，与以往不同，摄影指导的工作主要在这一阶段体现，而现场拍摄阶

段相较于传统的拍摄,主要是对设计预演和技术预演的技术实现,创意发挥的空间相对较小。由于设计预演阶段的各项设计和规划比较具体,在实拍阶段摄影部门的负责人摄影指导甚至可以不用到场,这也是我们今天提到的摄影工作前置化的体现。

(4) 美术部门工作的改变。

美术部门负责整个电影的视觉效果,具体包括故事板绘制、场景的搭建、服装、模型、道具的准备等,数字特效制作普及之后,美术部门还会承担剧本的可视化以及初级虚拟角色和场景建设的工作。而进入电影虚拟化制作时代后,美术部门的任务也会发生相应的变化,其主要构成有以下内容。

首先是前期阶段的预演片制作,这也是对之前故事板绘制工作的延伸。当然,前期阶段的预演也可以在美术部门的领导下由专门的预演公司来制作。

其次是不同阶段电影虚拟场景和角色素材的建设,如今电影制作大的趋势是实景拍摄逐渐减少,越来越多的画面需要在摄影棚中拍摄,因此会越来越多地采用虚拟场景的拍摄手法,尤其是非现实的外星球场景或天外仙境等,都需要搭建虚拟场景,此外也会因为拍摄许可或为了降低拍摄成本采用虚拟场景而非现实场景。美术部门的艺术家通过三维软件实现虚拟场景和角色的建设,对于现实中不存在的场景和角色,可以通过软件中的各种工具手动创作出符合导演要求的环境和角色;而对于现实中存在的景物或物体,则可以通过三维扫描的方式来获取,小到一个花瓶,大到一片地形地貌,都可以通过扫描的方式来获得,这极大地提高了虚拟场景的建设效率,特别是今天通过无人机按特定路线拍摄,再利用基于图像的建模技术就可以实现地形地貌、城市建筑的虚拟场景建设,效率高、成本低,三维扫描已经开始走入国内的电影制作。对于将现实存在场景转化为虚拟场景的建设,由于远处的背景在制作时没有透视要求,并不需要三维信息,所以目前采用全景摄影的方式来获取二维全景影像。这些对现实存在场景的虚拟化建设相当于今天美术部门采景工作的延伸。另外,美术部门还要负责传统的搭景、服装、化妆、模型、道具等,随着虚拟元素的增加,传统工作量在逐步减少。

从工作流程上看,在剧本可视化阶段,美术部门由原来的负责绘制故事板变为负责制作前期阶段的预演片;在采景阶段,美术部门由原来的踩点拍照变为采集三维场景和二维全景;在镜头设计阶段,美术部门由原来的负责设计图绘制转变为制作设计预演短片,由原来的制作部分模型和实物道具转变为制作虚拟道具,今天,设计预演的虚拟场景和预演短片也会在美术部门指导下由特效部门或者专门的预演部门制作,未来这部分工作会为专门的预演部门负责,但是依旧需要在美术部门指导下开展工作;在现场拍摄阶段,美术部门除了负责传统的工作外,还负责现场预演的虚拟场景调整工作;后期制作工作变化不大。可以看出美术部门的工作较以往涵盖面更广了。

(5) 特效部门工作的改变。

在一段时期内,电影制作中的特效部门被称为后期特效公司,这是因为早期的特效工作主要是在拍摄之后进行。而今天,特效制作已经发生了改变,特效公司在前期拍摄阶段都会派出人员参与,并对前期拍摄提供技术服务以满足后期制作要求。特效部门的工作一般在美术部门的指导下开展,在未来的电影虚拟化制作中,美术部门的指导关系也不会改变。特效部门会承担更多的预演工作,从设计预演、技术预演到现场预演,都要由特效部门具体负责实现。当然,预演工作也可以由专门的预演公司承担,但预演公司一定要同特效部门紧密沟通,实现素材和数据共享。由于有了设计预演和技术预演工作,对于特效部门来说,后期预演工作就失去了原来的意义,且因为有了前期预演的画面以及数据,特效部门的后期制作效率可以得到极大地提高,后期制作周期会缩短。

(6) 制片部门工作的改变。

电影虚拟化制作技术对制片部门来说是最大利好的,从寻找投资开始,明确的预演影片更容易获得投资;在影片制作过程中,电影虚拟化制作平台可以提供相较于以往精准得多的技术要求、设备清单、预算以及时间进度安排等,在项目进行过程中制片部门可以全面清晰地了解影片

制作情况；在实拍阶段，实时交互预演保证了影片高效高质量完成，避免了重复拍摄带来的成本提高。总之，从剧本到成片，全过程都是清晰具体可控的，极大降低了拍摄风险和反复更改的不确定性，让制片全程风险可控。

13.3.3　应用中的局限性与讨论

实时交互预演作为电影虚拟化制作的一种典型制作流程，具有直观性、指导性、辅助性等优势，可以帮助电影创作人员对影片创意、画面内容、镜头剪接等进行视觉化的呈现，但与此同时实时交互预演也有其不可避免的局限性。

1. 技术与艺术的关系讨论

任何事物都有其两面性，例如，我们今天早已司空见惯了彩色电影画面，但在彩色片刚刚出现时，就有创作者不认同，认为彩色电影削减了演员表演和心理的刻画，让观众更多地将注意力放到了画面中的其他事物上，对故事表现产生适得其反的效果。同样地，在电影数字化技术的普及过程中，也一直有人认为这使得电影在创作当中过于强调数字特效，过于"炫技"，反而淹没了电影的人文情怀，创作人员为了"赶时髦"，为技术而技术，技术崇拜现象较为严重。一个新技术从出现到发展成熟实际上都会面临这样的问题，电影虚拟化制作技术让电影特效制作变得更加便捷，效果更加震撼，同时也会使"炫技"更加容易，一定会产生内容空洞、视效来凑的影片。

技术从本质上来看是创作的工具，它既可以帮助优质的内容提升画面效果，同时也可以仅仅创造出空洞内容的"炫技"效果。电影艺术的核心是人文精神以及艺术感染力，对技术的运用要恰如其分、恰到好处，要能够将最新技术手段和人文精神表达有机融合。这个度如果把握不好，过度炫耀技术手法，即使观众一时觉得震撼，但时间长了也会觉得乏味，所以要始终牢记电影吸引观众的永远是好的故事。

因此，对于创作者来讲，如何更好地利用技术手段，更好地帮助创作内容的质量提升，以维持技术与艺术的动态平衡，始终是一项重要的课

题。正如《终结者2：审判日》的视觉效果总监范林（Van Ling）所说："最重要的是别忘了所有这些技术的首要目的：通过说故事进行沟通。对实现你的目的来说，这种技术提供给你的创作自由和创作约束是相等的。——DD公司在它们的一个广告中就使用了"睁着眼睛做梦"这样一句话。这实际上是对你所能做的进行了概括。不过，你只要一不小心就有可能把它变成一场噩梦，因为你能够用某种方式做一些事情并不等于你应该那么做。"

2. 照明匹配困难

随着实时交互预演技术蓬勃发展，全新的制作方式和制作流程为各项工作都带来了巨大的革新，同时也为具体的执行带来了新的挑战。光照作为人类视觉的根本，是影响视觉画面的重中之重，照明在电影制作领域一直有着举足轻重的作用。电影虚拟化制作需要对真实场景和虚拟场景进行合成，为了提高真实度、降低违和感，影片的制作需要保证照明等各个方面的虚实匹配。在传统的视效制作过程中，拍摄现场的照明匹配这一项工作均为人工手动调节，自动化程度不高，效率较为低下，在拍摄的同时需要记录环境光照，拍摄 HDRI 用于后期制作中基于图像的光照，这样的操作难以实现实时合成。而在基于蓝/绿幕的实时交互预演中，由于现场布置了大面积的蓝/绿幕，更是进一步增加了现场照明匹配的难度。

具体而言，基于蓝/绿幕的实时交互预演拍摄中，蓝/绿幕具体使用的材料、角色和道具与蓝/绿幕的位置关系、灯光照明设备及设置等有关，这些因素对照明匹配以及最后的蓝/绿幕拍摄效果来说都非常重要。就照明而言，选择合适的照明设备，合适的照明位置，合适的照明参数，能为影视制作后期的抠图、蒙版提取等环节节省大量的时间，进而提高工作效率。首先，现场照明需要保证蓝/绿幕背景被完全打上光，这是因为蓝/绿幕上的影子很难处理。其次，为了保证抠像质量，在透明物体以及细小的物体后要保证背景的灯光照明，如玻璃、液体等透明物体，汗毛等。最后，为了防止泛绿现象，拍摄的目标物体需要远离蓝/绿幕，这样能让灯光只打到物体上，从而

可以控制其曝光及光源的方向。

为了实现实时的照明匹配，实时交互预演往往需灯光师具有大量的在蓝/绿幕场景中布置灯光的经验，人工手动地调整优化，才能达到创作团队的预期，而这也会额外花费大量的人力和时间成本。

13.3.4 发展趋势与展望

在实时交互预演获得广泛应用的今天，不同剧组的电影创作者为了更加切实地利用该流程，在不同项目里挖掘出了不同的侧重点，甚至开发了衍生工具与技术。本节将从实时性与交互性两个角度入手，展开对实时交互预演未来发展趋势的分析。

1. 实时性

实时性是实时交互预演被提出和广泛应用的基础。实时交互预演需要实时地进行可视化，实时的意义在于虚拟元素与拍摄画面同步生成，并保持动作一致，尽量减少画面延迟。画面在观感上产生明显延迟的主要原因是因为实时渲染需要经历一定的时间，因此为追求实时的速度，最大程度减少延迟的出现，只能牺牲渲染图像的质量和精度。和实时交互预演的诞生一样，它的发展同样有赖于计算机技术的发展与升级。近年来，随着硬件设备的进步和计算机运算能力的增强，实时交互预演的实时性已经足以保证应用与实践，在这个情况下，不断优化画面，提高逼真程度，成了实时交互预演有待解决的新命题。

对于速度和画面的追求，除了依靠计算机强大的运算能力，也需要高效的算法参与支撑。通常，渲染器有两种赋予像素颜色的方法：光栅化和光线追踪。前者是从一个特定的像素入手，考虑的是该像素的颜色；光线追踪则是从视角和光源入手，考虑的是光线的作用及反映在人眼里的效果，可以使得渲染画面在光效上呈现出更加自然的阴影和反射效果。但由于光线追踪本身对于计算性能的要求极高，传统的光线跟踪技术只能在离线渲染中实现。2019年4月，Epic Games将虚幻引擎4与实时光线追踪相结合，针对硬件与软件进行了优化，使光线追踪技术进入了实时渲染领域。

实时渲染技术使得制作实时的视觉效果成为可能。随着实时生成的影像在表现力与逼真程度上日益获得提升，经由实时渲染引擎获得的影像可以被引申至全流程的制作，直接作为最终画面或者接近最终制作的画面，参与到剪辑等后续工作中。在视效制作环节，接近最终制作结果的画面只需要进行技术性优化和镜头修正，与传统的离线渲染相比节省了不少时间，数字特效的制作效率得到了提高。

实时摄影机内的视效合成则是实时性的另一个广为热议的拓展方向。实时渲染引擎渲染的实时图像通过投影或者实时显示屏幕作为背景，并跟随摄影机的运动相应地进行景别、透视等的匹配。这个背景被摄影机直接捕获同真人演员一起显示在画面中，从而作为实拍镜头的一部分完成了虚拟场景的合成制作。2019年，在星球大战真人剧集《曼达洛人》中，创作团队尝试开发大型LED实时背景墙协助制作，在虚拟摄影棚中挑战较为困难的虚拟"外景"拍摄，以适应电视剧集制作的快节奏。诚然，电视剧集播放屏幕的分辨率较小，对于画面质量及镜头调度的要求远没有电影那么严格与复杂，实时摄影机内的视效合成目前可满足部分电视剧集及广告的需求，但应用到大银幕放映的电影制作时，仍存在一些不容忽视的问题，如实时渲染和数据传递造成的显示画面的细微延迟与不同步、用于显示虚拟场景的屏幕的显示精度、色域和摩尔纹问题等。未来，这项技术能否推广至更为精细的电影制作，创作人员都拭目以待。

2. 交互性

实时交互预演并非某个单一、固定的技术，而是不同元素、技术与终端高度集成的产物。强大而灵活的交互性正是它的灵魂与核心。实现面向更多层级的用户及软硬件交互，是创作人员和技术人员不断追求的目标，也是实时交互预演中交互概念在未来的明显发展趋势。未来的研究重点，倾向于更加自然的人机交互方式与更加丰富的终端配合。

用户与虚拟环境间的人机交互，可以看作电影创作者进入虚拟世界的入口。目前，有如摄影机跟踪、动作捕捉等技术帮助创作者打破真实与

虚拟世界间的壁垒，但将真实元素与对应虚拟元素（真实摄影机与虚拟摄影机、真人演员与虚拟角色）相匹配之后，仍需要依靠实物驱动虚拟元素，或者使用鼠标、键盘等中间设备以较原始的二维机器语言输入信息。

如今人机之间对话的形式十分丰富，计算机可以通过各种方式读取用户行为。比如，通过用户佩戴或触碰的各类型传感器感知用户在交互空间中的位置、方向、速度、加速度等信息的变化；以非接触的视觉捕获方式探测用户的动作，包括肢体、手势、面部表情等；利用麦克风采集用户的指令语音，或者编写程序让计算机主动询问用户意图等。在影视领域，已经出现了可迭代的简易中间工具的应用，如触碰式传感器、虚拟摄影机的补偿控制器、交互式灯光照明、各式各样的半实物仿真系统等，这些工具的开发使机械设备的控制更加智能化，从而降低了电影创作者的工作量，提高了实时交互预演的效率。

同时，实时交互预演中存在着大量数据生成与存储的问题，各个端口的端级交互也由此得到了关注，多个部门之间的协同合作，迫切地需要一条合理高效的管理系统来负责数据流的收集、

导向以及使用。随着互联网和远程控制在电影工业生产线上的活跃，云端的概念悄然兴起。理想情况下，将电影制作上载至云端，可以调用无限的资源，包括数据库、储存空间、计算能力等；在面对需要异地协同的工作时，可以共享以及更加高效准确的沟通，对于各端口可以进行科学的数据与权限管理等。而拓展终端设备，搭载便携移动端，简化繁重复杂的设备，也可以使创作者在现场的操控更加灵活和便捷。

13.4　思考练习题

1. 在传统的蓝/绿幕视效拍摄流程中，蓝/绿幕会带来哪些消极影响？如何改善这些影响？

2. 实时交互预演为传统蓝/绿幕视效拍摄带来了何种提升？

3. 随着电影制作技术的发展，你认为在未来实时交互预演中的合成画面能否直接作为最终画面？请从不同技术角度分析是否可行。

4. 实时交互预演流程中产生的素材与数据，如何更好地服务于后期视效制作？

第 14 章 基于 LED 背景墙的电影虚拟化制作

近年来，随着实时渲染引擎和 LED 显示技术的不断提高，电影虚拟化制作技术也有了快速发展。基于 LED 背景墙的电影虚拟化制作（以下称"LED 虚拟化制作"），指的是在拍摄现场通过摄影机跟踪系统和实时渲染引擎，将匹配真实摄影机运动的虚拟场景实时显示在 LED 背景墙上，演员在 LED 背景墙形成的环境中表演，主创直接使用摄影机拍摄 LED 背景墙与实景融合后的画面，从而实现摄影机内视效拍摄的技术流程。这一技术流程可以极大地提高电影虚拟化制作的效率，降低拍摄风险，摆脱传统拍摄过程中的诸多限制，为创作者营造出更加友好的创作环境。

从美剧《曼达洛人》到电影《新蝙蝠侠》（*The Batman*，2022），越来越多的影视项目都开始尝试使用这一技术。北美及欧洲上百个摄影棚目前都开始针对 LED 虚拟化制作进行改造。这一技术代表着电影制作技术发展的未来，将极大地丰富创作的手段并改变未来电影的制作流程。

14.1 LED 虚拟化制作的产生与发展

与实时交互预演相同，LED 虚拟化制作也是电影虚拟化制作的一种典型制作流程。随着 LED 照明产业的发展，以及实时交互预演所暴露出的局限性逐渐凸显，LED 虚拟化制作产生并在近年来不断发展。本节将针对 LED 虚拟化制作这一全新的电影虚拟化制作技术进行探讨。

14.1.1 实时交互预演中的蓝/绿幕拍摄

电影虚拟化制作的概念起源于电影《阿凡达》，它首次采用了基于蓝/绿幕实时合成的电影虚拟化制作技术，这种技术又称为实时交互预演，也称为现场预演（见图14-1），详见本书第13章的介绍。这一技术是指在能够满足实时可视化、反馈、编辑的环境下，采用多种交互方式来辅助完成镜头画面的预演。实时交互预演作为电影虚拟化制作体系中重要的组成部分，为现场导演与演员提供了实时的可供参考的画面，摆脱了前后期分离导致前期创作者失去对影片整体控制的情况。《阿凡达》的重要地位不仅体现在商业上的成功和艺术创作上的优秀，也体现在它发起和推广了一系列革新的电影制作技术，这其中就有电影虚拟化制作中的诸多组成部分。

图14-1 现场预演

到了2011年，由史蒂文·斯皮尔伯格执导的计算机三维动画长片《丁丁历险记》上映，该片在拍

摄阶段采用了在《阿凡达》基础上进一步发展而来的电影虚拟化制作技术，整合了更加完善的动作捕捉和虚拟摄影解决方案。2012年彼得·杰克逊执导的《霍比特人》同样采用了大量电影虚拟化制作技术，且其幕后核心制作团队维塔数字很早就参与了《阿凡达》等影片的虚拟化制作中。2016年由乔恩·费儒（Jon Favreau）执导的《奇幻森林》夺得当年奥斯卡的最佳视觉效果奖，而这部电影的幕后制作，同样投入了大量的电影虚拟化制作技术，拍摄现场也采用了实时交互预演方案，从而辅助了这部奇幻电影精良的视觉效果。同年9月，由郭敬明导演的国产电影《爵迹》（*L.O.R.D*，2016）上映，全片采用了虚拟场景与虚拟角色，使用了类似动画电影《丁丁历险记》中的电影虚拟化制作方式，结合了动作捕捉和虚拟摄影等技术。

除了这些具有代表性的见证了电影虚拟化制作技术不断进步与发展的电影，期间还涌现出诸多借助了电影虚拟化制作技术的大制作电影。在此背景下，电影虚拟化制作技术逐渐成为大制作电影的重要制作手段，而这些电影往往都由大量的特效镜头组成，大部分视觉元素也都是通过计算机图形图像技术制作而成的。

该类电影的现场制作阶段，大多数在蓝/绿幕摄影棚中进行，其拍摄背景为整体的蓝/绿幕环境。摄影师只能凭借经验想象与蓝/绿幕背景元素相匹配的灯光颜色；并且在蓝/绿幕环境中，金属、玻璃等会产生镜面反射或折射的材质都会极大地增加后期阶段的工作量。与此同时，演员在表演时无法得到实时环境的参考，只能通过现场预演画面的回放了解具体环境。

14.1.2 LED 光源在影视照明效果光中的应用

随着LED照明产业的发展，LED灯在近十年来开始进军影视行业。在行业翘楚ARRI公司推出了SkyPanel 系列和Orbiter系列后，影视照明行业掀起了"数字革命"。在大功率的主光领域，LED仍在奋起直追，但是在效果光或者一些特殊的拍摄场景里，LED有着传统灯具不可比拟的优势。

LED如今受到影视行业青睐，是因为它在光色、显色性、发光效率上不输于传统钨丝灯和金属卤化物灯，且能够进行计算机编程控制，给影像创作开辟了全新的思考方式。

根据单元类型的不同可以将LED划分为以LED影视灯为基础单元和以微小的LED发光芯片作为基础单元两种。

以LED影视灯为基础单元的照明系统，由DMX或者LAN协同控制，这套技术是由舞台灯光系统演变而来的，它给影视制作带来了全新的思考方式。2017年，由伍迪·艾伦（Woody Allen）执导、维托里奥·斯托拉罗（Vittorio Storaro）摄影的《摩天轮》（*Wonder Wheel*，2017）就给我们提供了这样一种可能（见图14-2上）。这部电影的光线与颜色几乎每时每刻都在流动，创造出了一种奇妙的意识流体验。同年，由陈凯歌执导、曹郁摄影的《妖猫传》（*Legend of the Demon Cat*，2017）也开始进行了这方面的尝试（见图14-2下）。影片采用了偏戏剧舞台风格的布光思路，随后场景的气氛陡然一转，变为阴郁可怖，等到旁白结束，再转回先前金碧辉煌的影调。当然，最适合体现这种变化的方法就是长镜头，这意味着灯光部门必须事先就设计好这两种气氛的方案，并作为元数据保存，然后在拍摄过程中，跟随摄影机的运动而做出变换。

图14-2　《摩天轮》（上）和《妖猫传》（下）的灯光布置

> 第14章 基于LED背景墙的电影虚拟化制作

以微小的LED发光芯片作为基础单元的照明系统，由此组成的LED点阵屏能够播放视频、图片素材。这种发光屏经常被用在拍摄一些特殊的场景。我们经常能在影视作品里看到许多车戏、飞机戏与飞船戏（见图14-3）。除了汽车还有实景拍摄的可能，其他的交通工具一般需要美术部门将载具内部置以实景，而窗外则铺以蓝/绿幕，然后需要灯光部门另外架设灯具来模拟窗外的光线，一般来说，这些架设在蓝/绿幕前面的灯具需同样也以蓝/绿幕覆盖，操作起来比较烦琐。LED屏幕使创作者有了另一种选择，它们一般被放置在实景的窗口，滚动播放着事先获取的素材，这样做的好处是既能直接将背景拍摄入画，同时LED屏幕变化的光线也能给场景提供真实变化的氛围质感。灯光师只需要另外单独再给人物主光、副光、修饰光即可。

图14-3 《地心引力》的灯光布置

在电影《社交网络》（*The Social Network*，2010）中，在酒吧的对话戏很明显就是用了SkyPanel做主光（见图14-4），这盏灯被调整成聚会灯模式，放在桌子底下，透过玻璃照射到人脸。这是Mark和Sean的第一次见面，有很长的对话戏，信息量不小。而周围又是如此嘈杂的环境，不断变换的光线，是非常容易让观众分心的。因此，"乱中有序"是这场戏灯光设计的主要思路。灯光师没有采取爆闪的效果，而是使用一种渐隐渐显的过渡，类似于在清吧的感觉，虽然在现实生活中这种节奏的酒吧不太可能有这么温柔的灯，但是为了叙事节奏无可厚非，况且它本身颜色的多样是和酒吧这种气氛非常符合的，

这也是观众能相信他们是在一家很吵的酒吧，讨论着非常重要的事情。选用SkyPanel做主光还有一个很大的原因，就是它拥有较高的显色性和柔光，能带来令人舒服的层次，这是日常商用照明所不具备的特点。

图14-4 《社交网络》的灯光布置

而在影片《小丑》（*Joker*，2019）中，电视机对于亚瑟来说，一直代表希望，屏幕上一共出现过三种画面，韦恩集团、莫瑞Show、游行示威。每一种画面出现的时候，电视机的闪烁频率和亮度变化范围都是不一样的，根据剧情我们可以知道，亚瑟对于韦恩集团的幻想是最早破灭的，随后是莫瑞Show，这两者变化频率较慢，亮度变化也很小，但是一播放到游行示威的画面时，亚瑟脸上的光线就开始变得剧烈起来，他在这里找到了真正的希望和自我价值。

《小丑》的一大特点就是华金·菲尼克斯（Joaquin Phoenix）的即兴表演，摄影指导劳伦斯·谢尔（Lawrence Sher）为华金·菲尼克斯出彩的表演留下了极大的空间，影片中我们常能看到亚瑟在房间里独舞，摄影机跟随他的动作自由抓拍，灯光不停地闪烁（特别是地铁行凶后在公厕里那一幕，见图14-5），这时候我们就需要单独在场外控制这些灯光。而LED能很好地满足我们的需要。

图14-5 《小丑》的灯光布置

14.1.3 LED 虚拟化制作

基于实时抠像渲染的技术还是停留在实时交互预演阶段,往往采用较低质量的虚拟资产,仅仅能给现场的创作人员提供具象的参考,而非最终电影所用的高质量画面;并且在蓝/绿幕环境中(见图14-6),金属、玻璃等会产生镜面反射或折射的材质都会极大地增加后期阶段的工作量。与此同时,演员在表演时无法得到实时环境的参考,只能通过现场预演画面的回放了解具体环境。借鉴LED光源在影视照明中的应用,能否找到一种替代蓝/绿幕的电影虚拟化制作方式,在解决上述问题的同时,还能够提高制作效率。经过多年的研究和探索,人们将目光转移到了LED显示屏。

随着 LED 技术的快速发展,其点间距、亮度、显色性、对比度、动态范围等技术指标均得到大幅提高,已经能够满足直接作为电影摄影背景和提供光照环境的要求。LED背景墙相比于传统采用投影还原环境的技术具有高亮度、高对比度的特点,从而能够带来更加逼真的环境还原效果,如汤姆·克鲁斯(Tom Cruise)主演的《遗落战境》(Oblivion,2013)中采用环形幕布背投技术还原云端场景,背景亮度和对比度较低(见图14-7);相比于仅仅将LED用来给被摄主体提供动态光照而非背景影像,如电影《地心引力》(Gravity,2013)(见图14-8),LED虚拟化制作能够将LED显示的影像直接拍摄入画,给现场拍摄和演员表演都带来了极大的便利和沉浸感,减小了后期制作的工作量和难度。

图14-6 基于蓝/绿幕实时合成的电影虚拟化制作片场示意图

图14-7 《遗落战境》中以投影画面为背景示意图

2019 年,由迪士尼电影公司出品,工业光魔公司、Epic Games等多家公司合作的美剧《曼达洛人》上线,将LED虚拟化制作变成现实,同时也标志着LED虚拟化制作时代的来临。该片有过半镜头使用了基于 LED 背景墙的魔幻影棚(StageCraft)系统进行拍摄,极大地减少了对外景地的依赖。StageCraft 系统包括一组高约 6 m、由多个 LED 屏幕组成的 270° 环幕,提供了直径约 23 m 的实际表演区域(见图14-9)。2020年,《曼达洛人》第2季上线,在第一季的基础上,其LED背景墙的电影虚拟化制作技术更为成熟,如图14-10所示。

图14-8 《地心引力》中用CAVE型LED面板提供动态照明

> 第14章 基于LED背景墙的电影虚拟化制作

图14-9 《曼达洛人》使用StageCraft拍摄系统

图14-10 《曼达洛人》第2季中LED虚拟化制作技术

迄今为止，LED虚拟化制作在全世界范围内迅速推广，LED虚拟化制作摄影棚也如雨后春笋般出现在世界各地。在全球疫情持续的形势下，LED虚拟化制作有效避免了人员的大规模流动，剧组减少了跨区域拍摄，在固定的摄影棚内就能完成"无限转场"，实现影片的高质量拍摄。因此，更多的电影人开始尝试选择这种拍摄制作方式。

14.2 LED 虚拟化制作的框架与技术

LED虚拟化制作系统，整体制作框架如图14-11所示，其关键技术可以大致分为LED背景墙显示技术、虚拟场景的渲染技术、摄影机内外参跟踪技术、灯光照明、人机交互技术等，本节分别就上述关键技术进行介绍。

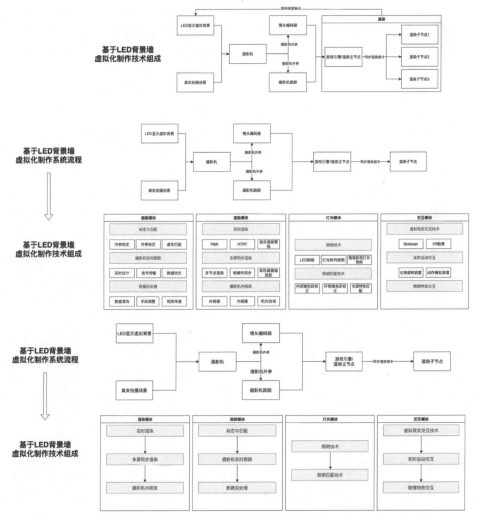

图14-11 LED虚拟化制作系统框架

14.2.1 LED背景墙显示技术

LED背景墙的基础是LED显示技术。伴随着半导体技术的发展，具有高亮度、广色域的小间距LED产品逐渐开始作为显示设备进入影视行业。动态范围广、亮度高、寿命长、工作稳定可靠等特点，使得LED逐渐成长为能够满足高质量影像显示需求的显示设备。可以说不断进步的LED显示技术是虚拟化制作得以快速发展进入影视制作领域的硬件基础。

1. LED背景墙的原理与组成

LED屏幕由紧密排列的像素组成，每颗像素由R、G、B三颗灯珠组成，每颗灯珠都可以独立控制。通过树脂或者塑料面板将LED像素封装为像素阵列，若干像素阵列与驱动芯片、PCB电路板构成一个显示模块（Display Module），若干个显示模块连同控制电路及相应的构件构成一个显示模组（Display Panel）。LED背景墙由多个显示模组拼接而成，并可按需求组合为不同规格和分辨率，形成CAVE式四面环绕或180°以上环形排列的大型背景墙结构，服务于电影虚拟化制作。

由多块显示模组构成的LED背景墙，需采用配套的LED控制器和拼接器实现多屏显示。LED控制器可将HDMI、SDI等不同格式的输入视频信号，通过网线或光纤输出给LED屏幕模组序列，模组间以网线连接传递信号，驱动LED屏幕进行显示。同时，控制器具备本地及远程控制接口，可通过软件对屏幕显示特性进行控制和校正。此外，控制器还提供Genlock接口，以满足信号同步需求。LED拼接器可将完整的图像输入信号划分为多块后分配给多个视频显示单元，常与控制器配合使用，其功能也可集成在控制器内。

在LED虚拟化制作中，多台计算机实时渲染输出的虚拟场景视频信号，通过视频接口输入给对应的LED控制器，控制器驱动LED屏幕进行显示。根据控制器带载限制，可按需求分配计算机与对应LED屏幕区域的映射关系。

2. LED背景墙的关键参数指标

LED屏幕性能在评价时的主要指标包括像素间距、白场峰值亮度、色域、亮度和色度均匀性、电光转换函数（EOTF）、位深、最小有效黑位水平等。这些指标也是LED虚拟化制作中选择LED屏幕的重要参考。对上述参数的详细介绍，可以参考6.3.3节。

LED显示技术正快速发展着，不论是像素间距还是各项评价性能指标都在不断地得到提升，如今我们已经可以通过LED屏幕呈现具有高分辨率、高动态范围和广色域的画面，使得电影虚拟化制作呈现出的可视化场景与匹配的自然光照更加逼近真实世界，LED虚拟化制作将为影视发展带来更多的可能性。

3. LED背景墙应用中存在问题与解决思路

在LED背景墙的安装过程中，应关注功耗问题。大面积的自发光LED背景墙通常每平方米峰值功耗为700 W~800 W，以一个长25 m高4 m的LED背景墙为例，峰值功耗约70~80 kW。接线时，需要对电源线进行分组，以免输出过载。高功耗也伴随着较高的发热量，因此搭建LED背景墙对现场的通风散热也有一定的要求。

在LED虚拟化制作的拍摄过程中，LED模块会随着点亮时间和温度的增加出现白场亮度衰减与色度坐标偏移的情况。因此，在拍摄前，需要将LED预热至稳定状态，并开启控制器内的白点色温动态校正功能。

在亮度与色度均匀性方面，由于受RGB灯珠排列和封装方式的影响，因此相对于屏幕法线方向而言，在水平和垂直离轴方向常出现亮度衰减及色度坐标偏移问题，这使得倾斜拍摄屏幕时会发生偏色的现象。解决该问题首先需要尽量避免极端的拍摄角度，其次是更多地采用弧形背景墙结构，增加可用的拍摄角度。

当被摄LED背景墙像素点的空间频率与摄影机CMOS图像传感器像素的空间频率接近时，容易出现不规则的高频干扰条纹，称为摩尔纹。在5.4.2节中，已对摩尔纹的原理与影响因素做了详细介绍。在实际拍摄中，镜头光心到屏幕距离、镜头焦段、光圈大小、对焦距离、拍摄方向与法线的垂直和水平夹角等因素，都会对摩尔纹的多少产生影响。在LED虚拟化制作中，应在预算范围内尽量选取像素间距较小的LED背景墙，同时应注意让拍摄主体与LED背景墙保持一定距离，并将LED

背景墙置于焦外，从而规避摩尔纹的出现。

此外，LED虚拟化制作还面临LED基板吸光能力不足带来的反光问题、使用LED屏幕构建的环境光照因为光谱窄显色能力弱带来的偏色等问题。在LED虚拟化制作中，一般可以通过采用数字灯光矩阵照明作为光照补充等方式来一定程度地规避这些问题。

14.2.2 渲染技术

计算机渲染技术是指利用计算机算法和软件工具对三维模型进行处理，以生成逼真的图像和动画的过程。它是数字艺术、电影制作、建筑设计、游戏开发等领域的重要技术之一。而在LED虚拟化制作中，LED背景墙上的画面也是通过实时渲染技术进行渲染的，因此渲染技术是LED虚拟化制作中不可或缺的一部分，本节将对于渲染技术进行探讨。

1. 实时渲染技术

LED虚拟化制作技术建立在实时渲染的基础上，它要求虚拟场景随着真实摄影机的运动、用户的交互控制实时地渲染画面。

实时渲染较离线渲染速度要求高、质量要求低，较多应用于游戏等对画面要求相对低的领域，而动画与影视特效则往往使用渲染速度慢、质量高的离线渲染方式。随着计算机硬件与渲染技术的发展，实时渲染的质量不断提升，尤其是基于物理的渲染（Physical Based Rendering，PBR）与实时光线追踪技术（Real-Time Ray Tracing）的引入，为实时渲染在影视制作中的应用带来了可能性。

渲染基本分为两类，一种是以渲染影视级画面为主的离线渲染，另一种是以游戏画面渲染为代表的实时渲染。离线渲染主要依托CPU强大的计算能力，耗费大量时间，渲染非常精细的画面，尤其是光影、反射折射等绚丽的效果。与之相反，实时渲染则为了在线看到画面，不需要过多地关注纹理光影细节，可以牺牲一些画面的精细度，大多依托GPU，生成实时画面。随着计算机软硬件和渲染算法的发展，如今多硬件协同进行渲染，渲染效率不断提升，画面质量不断提高，实时渲染与离线渲染所得的画面质量界限也日益模糊。

当前，实时渲染技术在传统的离线渲染技术基础上，使用了降低精度、提高计算速度的加速算法与数学近似技巧，以及大量离线计算的预计算数据。例如LED虚拟化制作中使用的实时渲染引擎，采用了光线追踪与光栅化混合的渲染管线，结合预计算处理和针对采样的多种后处理技巧，如屏幕空间采样、深度学习超采样、低采样次数光追渲染的降噪技术等，带来了更加精细的实时渲染画面与更加真实的光照。

多年前，基于蓝/绿幕的电影虚拟化制作已经将实时渲染画面用于现场预演，随着渲染技术的进步和渲染效果的提升，现如今的技术已经能够保证LED虚拟化制作中背景画面和光照效果更加真实。

2. 多机同步渲染

在LED虚拟化制作中，将小点间距的LED屏幕多块拼接，作为拍摄背景使用，其面积大，范围广，然而由于拍摄需要，要求其画面质量高，分辨率高，而且要求所有光照细节都进行逼真的刻画。如果使用单台计算机渲染，将无法满足实时渲染的要求。故此需使用多台性能强大的计算机，在同一局域网下，实时获取交互信息（包括摄影机位置姿态、交互控制信息、同步信号等），通过硬件进行同步，渲染完全一致的虚拟资产与环境。实时渲染得到的精细、绚丽的画面作为LED虚拟化制作的现场背景来使用，渲染节点结构如图14-12所示。

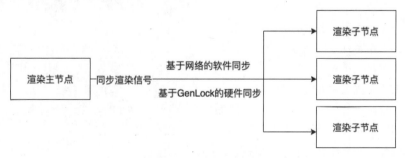

图14-12 渲染节点结构

渲染任务的分配取决于对应计算机所渲染的LED屏幕。与传统的实时渲染不同，渲染画面的显示介质LED屏幕很多时候并不是一个矩形、平直的屏幕，而是环绕拍摄现场的多块屏幕或者曲面屏。这是因为影视拍摄中，LED屏幕的可视角度大约在140°左右，摄影机垂直拍摄屏幕效果最佳，从斜侧方拍摄LED屏幕会产生偏色和摩尔纹现象。使用弧形屏可以使摄影机的拍摄角度尽可能接近垂直于屏幕。

渲染的观察视点也并不在屏幕的中心垂线上，而是根据内外视锥有所不同，外视锥的视点相对于LED屏幕不会移动，因此大约在摄影机、演员活动的中心位置，内视锥则是摄影机镜头的主节点位置。因此需要将摄影机拍摄到的虚拟场景投影到LED背景墙上，再根据投影关系进行逐像素的渲染。

3. 内外视锥渲染技术

LED虚拟化制作技术的核心概念是摄影机内视效拍摄，即摄影机直接拍摄得到真实画面与虚拟背景的合成结果。在LED屏幕上，我们使用内视锥作为摄影机直接拍摄的背景，使用相对固定的外视锥形成光照环境来模拟真实的光照与色彩匹配，如图14-13所示。

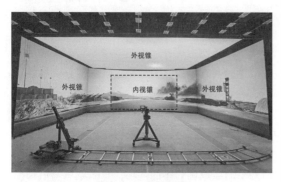

图14-13　内外视锥

外视锥是各屏幕上渲染的主要视口，主要起到照明作用。对每一块独立渲染的屏幕，都有一个外视锥视口；但所有外视锥仅有一个视点，该视点一般为固定视点，在整个场景中很少移动，或是在拍摄交通工具内视角等特殊镜头时以相对稳定的运动方式移动。外视锥会渲染在环绕拍摄环境中的所有LED屏幕上甚至应用于灯光矩阵，从而再现视点处接收到的所有方向的照明效果，

以模拟角色、道具身处环境之中的观看效果和光照效果。解决了传统流程中蓝/绿幕拍摄时反射绿色难以移除、灯光匹配需要大量重复机械式调参劳动、高反射材质的照明匹配等问题。

内视锥是叠加在外视锥上层的独立视口，与摄影机内外参数强关联，主要覆盖摄影机取景范围，作为拍摄画面的合成背景使用。内视锥主要用于机内合成，即摄影机直接拍摄到的画面就是合成后的效果，替代了后期抠像合成的方式，能够带来更好的合成效果，同时减少了抠像、擦除等人力劳动。但同时也会受到摄影机位置更新、渲染带来的延迟，LED屏幕像素精度不够出现欠采样导致摩尔纹等问题的干扰，所以往往只能采取提高计算设备性能、减缓摄影机移动速度、将LED屏幕上背景内容进行较高程度的虚化后再作为远景使用等方法来解决。

此外，内视锥还可以根据需要设定为蓝/绿幕，来进行传统抠像合成制作，如图14-14所示。由于此时外视锥仍渲染虚拟内容，拍摄主体的光照仍然是与虚拟场景匹配的，而不需要在合成时再次进行复杂的溢色、重打光等匹配工作。内视锥设定为蓝/绿幕的原理是将一块材质为自发光蓝/绿色的平面置于内视锥虚拟摄影机前，并与虚拟摄影机位置关系绑定。绿色平面的形状、大小均可自由地自定义；甚至可以通过深度识别、人像识别等方式，构建一个基于角色轮廓、会随着角色在摄影机中的位置而移动的动态蓝/绿幕，来进一步减少溢色等情况。同时，可以在内视锥中添加基于LED背景墙形状与位置的标记点，标记点的位置与大小相对于LED背景墙静止，内视锥在LED背景墙上运动时将会显示这些标记点，这对后期获取摄影机轨迹提供了备用方案，也可以直接记录摄影机实时跟踪的数据。

图14-14　内视锥显示为绿幕

14.2.3 跟踪技术

摄像机跟踪技术被大家广泛关注与研究已久，在传统电影虚拟化制作中常常通过计算机视觉、光学等方法进行摄像机跟踪，然而以LED屏幕作为背景显示设备时，场景光线复杂多变，给电影虚拟化制作中的摄像机跟踪与注册环节带来了极大影响。传统跟踪方式会受复杂环境光干扰，因此新型应用场景又为跟踪设备在跟踪范围、系统灵活性、鲁棒性及延时性方面提出了更高的要求。

1. 标定与匹配

在LED虚拟化制作过程中，我们通过摄像机跟踪设备得到真实世界中摄像机的运动，通过各种空间转换，得到变换矩阵，计算得到摄像机的位置与姿态，最终驱动三维场景中虚拟摄像机运动。实时渲染引擎根据摄像机靶面、焦距、焦点等内参计算摄像机取景范围，将虚拟摄像机渲染的画面映射到LED背景墙上，如图14-15所示。

图14-15　跟踪设备在LED背景墙中

摄像机跟踪的前提是摄像机的标定，通过计算机视觉技术利用张正友标定法得出变焦镜头不同焦段下摄像机k1、k2畸变等内参，这些光学特性由矩阵形式表示，其数值信息可由实时渲染引擎即时读取，使虚拟摄像机与真实摄像机画面更加匹配。由于LED背景墙是对"真实"环境与光照的还原，摄像机位置和LED背景墙的距离与虚拟摄像机位置和虚拟场景中LED背景墙的距离需要完全相等，因此跟踪系统的坐标系需要与虚拟场景中的坐标系完全一致。为了实现一致，首先需要对LED屏幕按照真实尺寸进行建模导入到实时渲染引擎中，在使用不同的跟踪系统时，需将跟踪系统世界坐标系定义至屏幕区域中间位置，利用全站仪等设备测量该坐标原点到屏幕的距离，在实时渲染引擎中将LED背景墙模型的原点位置与跟踪原点重合。这样一来摄像机在真实空间中的移动轨迹相对于LED背景墙的距离将与虚拟摄像机相对于虚拟LED背景墙的距离完全相同，从而得到良好的对应效果。

2. 摄像机跟踪技术

摄像机跟踪的本质是估计每一帧的摄像机位姿矩阵，目前现有的对摄像机进行姿态估计的方法侧重于提升观测设备的刷新率，以捕捉物体更加快速的变化；提升观测设备的分辨率，以捕捉更加细节的变化和更加精准的三维特征点。

摄像机跟踪技术从实现原理上可分为由内向外跟踪和由外向内跟踪。由外向内的跟踪通过分析外部设备所监听到的机械或光学系统在空间中的变化，计算出物体在空间中的运动。由外向内跟踪广泛应用于LED虚拟化制作，其方式有基于多个红外摄像头环绕捕捉的OptiTrack、基于红外Lighthouse基站的小成本跟踪方式HTC VIVE等，如图14-16所示。

由内向外的跟踪技术，其跟踪设备通常固定于被跟踪物体上，方便携带安装，空间限制较小，更符合技术现代化发展的需求。该技术主要通过视觉、惯性或视觉与惯性混合的SLAM技术进行自身的位置检测和姿态估计。目前大部分的由内向外跟踪设备都基于混合传感器技术，尤其是以视觉为主，以惯性为辅。这种利用协作传感器融合进行摄像机姿态估计的方法，往往受场地限制较小，为创作带来了更大的自由，但对于环境要求较高，要求视场内光线适中，场景中有足够的明显特征可供识别等。这类设备包括Ncam、RedSpy、Mo-Sys StarTrack等。

图14-16 多种跟踪设备

3. 实时跟踪与数据后处理

在实际的拍摄制作流程中，我们往往需要对摄影机轨迹进行两部分操作：第一，对摄影机的位置及姿态进行实时的估计，将该数据实时地传输到三维软件或游戏引擎中，驱动虚拟摄影机获取相应的虚拟画面；第二，在需要内视锥进行色键抠绿或对拍摄到的画面进行后期处理的情况下，将现场拍摄时跟踪软件捕捉到的轨迹进行数据清洗、滤波优化等操作，将处理后的摄影机运动轨迹数据赋值给虚拟摄影机。

其中，因各类数字内容制作工具、实时渲染引擎之间的坐标系统不尽相同，数据传输或进行后处理时往往首先要进行坐标系的转换，例如Unity为Y-Up左手坐标系，Unreal Engine 4为Z-Up左手坐标系，MAYA、Houdini为Y-Up的右手坐标系，3ds Max为Z-Up右手坐标系等。针对刚体的跟踪数据用三轴位置（Location）及三轴旋转（Rotation）进行表示。大多动作捕捉或摄影机跟踪软件均支持数据直接传输至三维软件3ds Max、Maya与实时渲染引擎，同时支持利用软件SDK进行深度开发或通过VRPN（Virtual-Reality Peripheral Network）接口对跟踪数据进行接收与

处理。例如，在由外向内跟踪系统OptiTrack面向Unreal Engine的插件中，软件端Motive就开放了Natnet SDK，可以以传输的形式从Mocap服务端向本地或同一子网下的多个主机客户端广播数据。同时，跟踪设备均接受多种形式的时间码（Timecode）、锁相同步（Genlock）信号输入，允许外部输入信号同步触发录制功能，并且能将时间码信息与对应的跟踪数据以FBX、BVH或CSV的数据格式进行存储。录制的摄影机轨迹经过数据清洗、平滑处理等操作之后，导入后期软件进行下一步视效阶段的处理。

14.2.4 照明技术

在当前的电影制作中，照明逐渐智能化、自动化。LED屏幕不仅可以实现摄影机机内合成，其自身还可以提供基础的环境照明，同时能为画面中透射和反射的区域还原丰富的环境细节。除此之外，LED屏幕可以通过接收不同的视频信号实时地改变任意像素的亮度与色彩，极大提高了影片制作的效率，为创作者提供了自由的创作环境，同时也在影响着传统影视照明技术不断发生变化。

LED虚拟化制作的照明除了LED屏幕以外，还能通过灯光阵列、数控灯光设备和照明匹配技术来实现。

1. LED屏幕

在LED虚拟化制作中，LED屏幕除了承担作为背景的显示工作以外，其照明的作用也不容小觑，LED屏幕的每一个像素点都是一个独立可控的光源，基于现今强大的实时渲染引擎，创作者可以实时、便捷、精细地调节光照，无须手动调节照明灯光设备，只需通过电脑、平板即可完成照明的创作。

LED屏幕作为照明光源而言具有分辨率高、无缝拼接、面积大等特点，能够提供不同角度的照明，以还原更真实的环境光照。但LED屏幕设计之初的用途在于显示，因此LED屏幕作为照明光源存在许多问题：首先是自身亮度不高，小间距LED面板最大亮度一般不超过2000 nits，较影视照明面光灯（换算后单位面积下的亮度能达到

100 000 nits）照明功率低，因此在实际的影视制作中仍需要其他灯光设备进行辅助；其次，LED屏幕的照明显色性较差，如图14-17所示，LED屏幕的发光光谱较为单一，会导致色彩还原不准确的问题。并且由于三基色RGB灯珠排布具有规律性，在不同角度下对LED屏幕进行观测会有相应不同的偏色。LED屏幕中LED灯珠的可视角度大，光照方向难以控制，当屏幕间夹角较小时会对其他屏幕产生影响，导致画面对比度降低；在价格方面，目前LED屏幕作为照明光源价格比较昂贵，而小成本制作难以承担如此高昂的费用。

图14-17　某款LED屏幕显示白场的光谱

2. 灯光阵列

灯光阵列是指由数量众多带有通信控制功能的数控灯光设备所组成的大面积灯光阵列，每一个灯光设备均能独立控制，但相较于LED屏幕的每一个像素而言更为分散且数量更少，相比之下，对灯光调整的精细度有所降低，但依然能满足大部分影视制作的需求，如图14-18所示。

图14-18　灯光矩阵

为避免离散的照明设备可能导致照明的不连续不柔和，可以在灯光矩阵前安装大面积的柔光布使得光线产生散射变得柔和。但无论是否添加柔光布，被摄对象上的透射与反射区域均无法与LED屏幕一样还原真实而细腻的环境细节。

灯光矩阵具有更强的照明功率和更好的照明显色性，能在拍摄中获得更好的照明效果，同时其价格相对低廉，从而成为一种广受欢迎的新型照明解决方案。

3. 数控影视灯光设备

带有DMX、Art-net、sACN等控制功能的灯光设备被称为数控影视灯光（Numerical Control Film Lighting）设备，能够对LED屏幕与灯光阵列都难以实现的大功率强光、聚光、点光等效果进行补充。

在LED虚拟化制作中，数控影视灯光设备能与实时渲染引擎进行通信，以达到虚实联动的效果，实时渲染引擎可以实时监测捕捉虚拟环境中的光照效果，并映射相应的参数到真实世界中的数控影视灯光设备。为了匹配虚拟世界与真实世界中灯光设备的位置，可以在真实灯光设备上安装跟踪设备，实时获取灯光设备的位置。

4. 照明匹配技术

在LED虚拟化制作中，由于同时使用LED屏幕显示与照明，并且在系统中存在其他照明设备，因而需要匹配校正的内容较多；LED屏幕自身的发光特性会导致色彩偏差，要让电影虚拟化制作系统准确地还原色彩，也需要进行色彩校正与照明匹配。LED灯珠光谱较窄，在不同的摄影机CMOS的不同滤色器阵列下颜色会产生不同的偏移，因此内视锥的画面需要根据不同的摄影机进行色彩校准。而外视锥的校准则需要一定程度考虑被摄物体的反射特性，外视锥的色彩校准的参考依据往往是被摄物反射后的色彩，为了适用于不同被摄物体的拍摄，可以选择使用显色性更高的灯光阵列以及数控影视灯光设备作为主要光源。例如：在利用LED虚拟化制作技术拍摄的剧集《曼达洛人》中，更多地使用了LED屏幕作为照明光源，LED屏幕光源同色异谱的特性导致了"被LED屏幕照射的实物道具"和"LED屏幕所显示的虚拟道具"在摄影机中看起来并不一致。

因此，在实际拍摄中，我们需要尽可能地将"被拍摄到摄影机内的内视锥画面"与"作为照明以及反射作用的外视锥"区分开来。因此，需要尽可能减少内视锥对被摄主体的影响，再分别对两部分进行独立的色彩校正，如图14-19所示。

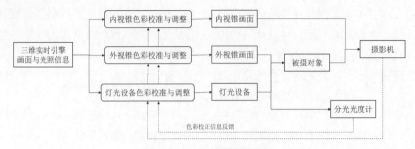

图14-19　照明匹配流程图

在经过色彩校正后，光源的其他特性也需要进行匹配，比如光源的强度、位置、方向、软硬等。一个强大的照明控制系统能让创作者在实际拍摄中对现场光线进行调整、匹配，并且对照明效果进行艺术创作，最终呈现出逼真的画面。

14.2.5　人机交互技术

在当前的电影制作中，人机交互是非常重要的环节，人机交互可以使创作者在拍摄期间能够实时地对虚拟场景进行控制，并且可以借助虚实结合的交互设备对拍摄主体的运动数据进行交互。这可以极大提高影片制作的效率，并为创作者提供了自由的创作环境。

1. 虚拟场景控制

虚拟场景控制指的是创作者在拍摄期间能够实时编辑虚拟场景，并借助虚拟现实设备进行VR勘景、编辑、确定机位等工作。

在实时编辑虚拟场景时，创作者可以操作渲染节点中的任意一个节点，来修改虚拟场景中的资产，如场景元素的位置、旋转、缩放、增减、灯光的方向、照度、颜色等。并将修改信息通过UDP协议发送至其他渲染节点进行同步，并实时渲染更新在LED背景墙上。这使得虚拟内容创作者真正实现了编辑、渲染、拍摄的连续性。

对渲染节点的虚拟场景的控制也可以使用外部设备来实现。例如通过公开资产属性的网络接口，使用移动设备如iPad等直接访问网页来控制；使用虚拟现实设备如VR头显与手柄来直接进入虚拟场景（见图14-20），进行身临其境的观察，进行场景完成度的判断、选取镜头取景等工作，并可以直接在VR环境中修改场景，从而实现在真正的三维空间中进行创作。这些技术能够极

大提高现场拍摄制作的效率，同时也为创作者提供了更大的创作空间。

图14-20　VR勘景

2. 虚实结合交互

虚实结合交互包含两方面的内容，分别是通过不同的传感器获取真实拍摄环境中的场景信息，实时传递到虚拟场景中实现虚拟匹配，以及使用虚拟场景中的动态信息驱动现场的装置来实现虚实结合的效果。

虚实结合的交互设备可以支持拍摄主体的运动数据交互。例如，实时将运动装置的数据传递给实时渲染引擎，来更新虚拟背景，以模拟角色在场景中移动的效果；使用智能数控运动平台将设定好的运动轨迹在实时渲染引擎和现实中同步复现，来实现诸如骑马、驾车、飞行等运动效果；使用动作捕捉设备实时捕捉人体动作，在实时渲染引擎中驱动虚拟角色，如图14-21所示。

此外，其他影视特殊效果设备的交互控制也是人机交互的重要部分，如场景中烟机、鼓风机、造雪机等物理特效设备的虚实同步，拍摄时可以通过实时渲染引擎来控制这些设备的开关、功率、范围等参数，并通过传感器监测相关数据

返回实时渲染引擎进行实时地处理和调节。

图14-21 《曼达洛人》中Motion Base的应用

这些交互方式大大提高了LED虚拟化制作的虚实结合程度，使得在面积有限的摄影棚中，创作者可以设计并实现更多类型的镜头。

14.3 LED 虚拟化制作的应用总结与发展展望

目前，LED虚拟化制作已经在影视制作领域被广泛运用，本节将根据北京电影学院影视技术系对LED虚拟化制作的研究及应用，对该技术的应用方式及应用优势进行探讨。

14.3.1 技术应用实例

自2019年起，北京电影学院影视技术系开始对LED虚拟化制作相关系统及流程进行研究，并于2020年11月自主集成了一套LED虚拟化制作系统（见图14-22），自建立以来，系统模块及相关流程已进行了四次迭代升级。

图14-22 北京电影学院影视技术系LED虚拟化制作系统

在2021年7月，为了让该系统更贴近实践创作，影视技术系组织拍摄了一组测试影片，影片分为5个典型测试场景：森林、办公室、火车站、公路、战场，展现了LED虚拟化制作的不同特点。LED背景墙在展示虚拟世界的同时，可以作为光源为拍摄环境提供基础照明，可以通过添加"光卡"增强区域亮度，再配合真实片场中的数控灯光，带来了照明方式的革新，森林、公路的场景很好地应用了这种虚实联动的动态照明。办公室场景针对具有反射属性的物体和具有透射属性的透明体进行了测试，展现了摄影机内视效拍摄相较于蓝/绿幕拍摄的优势。火车站场景实现了真实世界和虚拟世界的景深控制。战场场景则体现出LED虚拟化制作所带来的身临其境的拍摄环境的优越性。

1. 创新的照明方式

LED屏幕的每一个像素点就是一个独立的光源，创作者可以任意改变其亮度与颜色，成千上万个灯珠组成的LED屏幕能够从不同位置照射到被摄体上，与传统电影照明灯具相比，其调整的自由度更高、调节方式更方便。

在森林场景中，演员在丛林中行走，丛林中雾气沉沉，短时间内，云开雾散，阳光普照森林和大地，穿过枝叶的斑驳光影照射在演员身上，阴沉的画面忽然间变得明亮，如图14-23所示。该场景中，演员是真实元素，其余为虚拟元素。

图14-23 阴森的森林（上）、阳光照射下的森林（下）

类似的场景在真实世界中很难遇到，但在LED虚拟化制作中却可以轻易实现。创作者只需要通过手机或是平板电脑就可以对虚拟世界的面貌快速地进行修改。

与此同时，创作者不仅可以在筹备阶段调整场景的各项参数，还可以在拍摄的过程中通过Muilt-User、Remote Control Web Interface、OSC等插件或协议（见图14-24），实时地改变光照、大气等各项参数；通过编写程序或录制序列的方式，可以让虚拟场景中的环境实现动态变化，以满足创作需求。

图14-25　斑驳的树影照射在人身上

图14-26　使用投影机作为照明工具

图14-24　通过基于网页的远程控制界面控制场景变化

LED屏幕显示影像的同时可以作为面光源，能够实现场景中基础环境光的布设，但无法实现硬光的照明，比如太阳被树林遮挡所产生的光斑。在森林场景中，为了模拟太阳光透过树叶照射在演员的身上的斑驳的树影（见图14-25），该片在拍摄时选择使用投影机来实现动态的树影照明，如图14-26所示。实时渲染引擎生成的动态树影画面，通过投影机照射演员实现效果。这种照明方式与LED背景墙有异曲同工之处，它能任意改变照明的亮度、色彩以及形状。以树影为例，不同形状、疏密度不同的树影，树影的软硬，树影摇晃的幅度，均可在实时渲染引擎中任意修改，更重要的是这些效果可以实时地与虚拟世界的内容相匹配，实现更为全面的虚实联动。

除了投影机以外，也可以使用传统的点光源照明灯具来实现硬光的照明，甚至使用电控云台配合数控点光源实现移动光源的模拟，如图14-27所示。实时渲染引擎会根据虚拟场景的情况，发送Art-net或sACN协议控制照明灯具的参数与电控云台，场景中的虚拟灯具与真实灯具、电控云台联动，以达到虚实结合的光源移动效果。

图14-27　电控照明系统

当然，创新的照明方式还有更自由的选择，这就是"光卡"。由于LED屏幕小面积的灯珠发光强度较低，当虚拟世界画面整体偏暗时，亮部就不足以照亮LED屏幕前的真实物体，这时可以通过添加大面积的"光卡"来补充照明。

以公路场景为例，演员驾驶一辆摩托车飞驰在跨海大桥上，其后跟随了一辆汽车，大桥两旁

的路灯间断地照亮演员和摩托车。该场景中，演员和摩托车是真实元素，其余为虚拟元素。

景物后移可以通过改变虚拟世界中LED背景墙所处的位置来实现，如图14-28所示。LED背景墙在虚拟世界中并非一直固定在某个地方，它可以在虚拟世界中快速移动，模拟车拍场景便是一个典型的例子。

图14-28　虚拟世界中LED背景墙可以快速移动

场景中的大桥上有路灯照明，路灯快速后移所带来的演员和摩托车光照的明暗变化效果，如果仅仅通过LED屏幕上的快速移动的虚拟场景中的路灯小面积的照明是无法达到的，因为LED屏幕中的路灯面积小，又是面光源，无法提供足够的照明，所以演员和摩托车始终处于黑暗状态下很细微的明暗变化，如图14-29所示。

图14-29　演员和摩托车的光照随着车辆移动而变化

为了实现充分的照明和路灯快速变化的效果，在LED虚拟化制作中，可以在屏幕两侧虚拟路灯所在的位置添加两个圆形光斑，即"光卡"，"光卡"会随着车辆的行驶往后移动，如图14-30所示。更大面积的"光卡"提供了足够的

照度，让演员获得真实的动态照明。可以看到，使用这种方式完成车拍效果方便且高效。当然，大面积的"光卡"在使用时要避免在反射物体表面穿帮。

图14-30　LED背景墙上的大面积灯光

2. 真实的透射、反射光效

传统蓝/绿幕拍摄中，蓝/绿幕反射的绿色光会照到被摄物体上，影响被摄体的正常色彩再现，而消除物体上溢出的绿色是一件艰难且繁复的工作，而LED虚拟化制作可以非常好地解决这一问题。

为了展现这一制作特点，实验团队在场景设计中使用了办公室场景，该场景中，演员、桌椅和桌上的道具是真实元素，其余为虚拟元素。高调的画面风格下，透过透明的玻璃杯能够清楚地看到后方虚拟墙面上的装饰和摆件，也可以在反光的酒瓶以及桌子表面看到虚拟场景的反射（见图14-31），这些效果在蓝/绿幕拍摄中都是难以实现的。

图14-31　经过透射和反射看到LED背景墙所显示的虚拟画面

此外，为了应对一些需要后期合成的镜头拍摄需求，LED虚拟化制作也可以在被摄演员背后生成包围演员和真实道具的小区域蓝/绿幕，并且蓝/绿幕还能够跟随演员和真实道具同步移动，而小区域蓝/绿幕外依然显示虚拟场景（见

图14-32），这样就保证了演员肤色和服饰不被绿色溢色干扰，具有反射属性的被摄主体表面依然能正确反射虚拟场景的画面内容，同时后期还能够将被摄体完美地抠像分离。

图14-32 在LED背景墙中使用小区域蓝/绿幕

此外，实验团队还将LED虚拟化制作直接拍摄效果同传统的全局蓝/绿幕拍摄、以LED背景墙为基础的小区域蓝/绿幕拍摄效果作了对比，比较被摄体的色彩和光照还原情况，在图14-33中，上图为LED虚拟化制作直接拍摄的画面，酒杯和酒瓶的反射和透射效果，都能被真实地还原；中图为小区域蓝/绿幕，蓝/绿幕外依然显示虚拟环境所拍摄的画面，周围环境在玻璃杯的两侧形成反射效果，同时演员的肤色基本未受到绿色干扰，整体效果较为真实；下图为传统绿幕环绕的拍摄环境下拍摄的效果，具有透明和反射属性的玻璃杯在绿幕中难以被分辨出来，同时演员肤色受到明显的干扰。

图14-33 LED虚拟化制作与小区域绿幕拍摄和全局蓝/绿幕拍摄效果对比

图14-33 LED虚拟化制作与小区域绿幕拍摄和全局蓝/绿幕拍摄效果对比（续）

3. 灵活的景深控制

相较于电视、舞台等领域的应用，电影拍摄所使用的摄影机靶面一般较大，画面景深较浅，且由于创作需要，大多数镜头画面需要进行景深调度。

在电影制作中，景深的控制不可或缺，但由于LED背景墙是二维表面，因此无论虚拟世界中的物体所处位置如何，虚拟画面显示在LED背景墙上后，均会被光学镜头相同程度虚化，如图14-34所示。

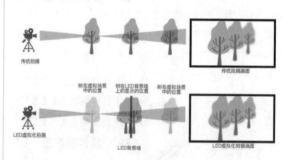

图14-34 传统拍摄与LED虚拟化拍摄中景深关系的区别

为了解决上述景深关系问题，故而需要将虚拟画面内容也进行一定的处理。此时需要获取镜头的焦距、焦点、光圈信息，影视技术系自主开发的镜头信息获取单元（见图14-35），可以获取镜头当前的焦距、焦点、光圈数据，并使用镜头标定信息映射出实际的数值赋予虚拟摄影机，然后渲染出具有景深效果的内视锥画面。火车站场景应用了这一技术，实现了焦点从真实世界的人到虚拟世界的火车的转变，如图14-36所示。该场景中，演员是真实元素，其余为虚拟元素。

> 第14章 基于LED背景墙的电影虚拟化制作

同时需要考虑避免摩尔纹的出现，将LED背景墙略微虚焦不仅有利于避免摩尔纹，同时还能在一定程度上规避目前实时渲染的画面真实感不足的问题。

4. 身临其境的拍摄环境

LED背景墙的出现，不仅能为摄影机拍摄提供背景画面的显示，更重要的是，它能为演职人员提供一个接近真实的环境。我们测试的战场场景很好地展现了LED虚拟化制作的这一优势。该场景中，演员和前景道具是真实元素，其余为虚拟元素。

在蓝/绿幕时代，演员在完成和虚拟角色以及虚拟物体交互的镜头时，大多是依靠其他人的提示来做出相应反应的，而在LED虚拟化制作中，可以直接将虚拟画面显示在LED背景墙上，让演员清晰地了解自己所处的环境以及需要交互的虚拟物品和角色。测试片中，演员可以看到场景中快速飞过的飞机，并将目光跟随着飞机移动，如图14-38所示。另外，测试片还引入了声音元素的音响测试，通过沉浸式的音响播放环境音与动效，这些在视觉与听觉上的刺激，能让演员做出更加到位的反应，如图14-39所示。

图14-35 镜头信息获取设备

图14-36 焦点在人身上（上）焦点转移到火车上（下）

在实际拍摄中，虚拟摄影机所渲染的内视锥画面已经经过一次虚化处理，在真实摄影机的拍摄下又再进行一次光学虚化，因此真实摄影机所拍摄到的最终画面景深关系存在一定问题。在实际拍摄中仍需要对内视锥的画面景深进行人为主观的调节，由北京电影学院影视技术系开发的景深控制系统（见图14-37），可供摄影指导在手机平板上进行快速调整，以实现创作人员希望得到的景深效果。

图14-38 战斗机经过提供观察视点更利于演员表演

图14-37 用平板电脑控制景深

在LED虚拟化制作中，焦点和景深的改变

图14-39 LED背景墙中的爆炸效果与音响的爆炸音效

217

14.3.2 技术优势及对产业的影响

电影虚拟化制作中最重要的特征是"后期前置化",即现场拍摄之前,就需要完成大量的数字资产和虚拟场景制作任务。在LED虚拟化制作中,前期制作的虚拟内容直接用于现场制作,通过摄影机内视效拍摄直接得到合成后的画面,大大减少了后期视效制作的工作量,提高了制作效率,但同时也存在一些亟待解决的问题。LED虚拟化制作在前期筹备的环节与传统制作流程中相似,以下从前期、现场、后期三个制作环节出发,分析LED虚拟化制作优势以及对产业发展的影响。

1. 前期制作的优势

LED虚拟化制作,将传统后期制作阶段的数字资产制作环节前置,数字资产的制作可以更加贴近美术概念设计和影片画面内容的构思,不受到现场拍摄内容的限制。

在传统制作流程中,常常会因为现场拍摄的环境等限制,拍摄内容在一定程度上偏离了创作者的最初意图,后期制作数字资产时也需要为了匹配现场拍摄的画面而与创作者想法产生偏差。在LED虚拟化制作中,数字资产是组成拍摄环境的重要部分,因此在数字资产制作环节,创作者可以拥有更大的表达空间,也可以通过动态预演的方式更加直观地看到预期结果并进一步迭代调整创作。

2. 现场制作的优势

现场制作中,各部门创作者都能从LED虚拟化制作中受益。

对导演和美术而言,虚拟场景不再是一个固定的陈设,移动一张桌子、一棵树、甚至一栋楼都只需要简单拖动物体坐标轴就能实现。在正式拍摄之前,根据摄影机取景内容,再进一步调整场景非常便捷,这给电影制作者带来了极大的创作自由。导演还可以利用虚拟勘景设备沉浸式地进入虚拟场景,观察场景细节,选取表演区域、拍摄位置角度,从而提高创作效率。

灯光、机械组也可以通过这种方式,根据LED背景墙显示效果和现场环境,调整现场灯光、机械的位置、参数,使得现场照明、器械运动、特殊效果与虚拟场景相匹配,带来更加沉浸式的拍摄制作体验。借助LED背景墙上的环境照明和数字灯光照明,还可以直接为现场道具提供丰富的环境光照,甚至为具有反射、透射材质的道具提供正确的反射、透射图像。还可以通过实时渲染引擎设计动态光照、互动光照,为前景带来更加丰富、更加逼真的照明效果。

摄影部门则可以真正实现"所见即所得"。摄影机的内外参均能够实时反馈到实时渲染引擎中,使得内视锥的背景画面以正确的透视关系显示在背景墙上,与前景运动相匹配,因此摄影机可以直接拍摄到前后景合成后的画面,即所谓的"摄影机内视效拍摄"。如此,摄影师就可以通过取景器内的画面效果来选取构图、光照关系,甚至自由选择摄影机内视效拍摄或是内视锥蓝/绿幕拍摄,从而得到符合创作意图的画面。

而对在LED背景墙环境中的演员而言,表演时不再需要对着蓝/绿幕凭空想象,而是直接面对背景墙上的虚拟画面表演,带来了"身临其境"的真实体验。这样场景中的参考物、环境变化都可以直观地在LED背景墙上呈现,演员可以直接看到不存在于真实场景中的太阳、飞船、爆炸、外星人等,从而使表演更加真实自然。

3. 后期制作的优势

LED虚拟化制作方式大大减轻了后期制作的压力。后期制作阶段,视效部门获得摄影机内视效拍摄画面,不再需要传统视效制作中耗时费力的抠像、照明匹配等环节,仅需要对部分镜头进行前景视效内容的合成;对内视锥蓝/绿幕方式拍摄的镜头,也可以得到非常纯净均匀的绿色背景,同时外视锥的虚拟场景还保障了光照的匹配,因此抠像工作相对简单,无需处理复杂的溢色等问题。

总体而言,LED虚拟化制作是影视制作形式的一次革命性探索,也是漫长的电影工业化道路中的重要一步。这一制作方式与技术手段突破了传统蓝/绿幕实时交互预演的诸多束缚,革新了传统影片的制作方式与制作流程,为创意及合作带来了无限的可能性,为摄影棚中虚拟世界提供了更加真实和更具沉浸感的创作环境,相信越来越多的电影人将会选择这种能够自由地"改天换地"的拍摄制作方式。

14.3.3 应用中的局限性与讨论

目前，虽然LED虚拟化制作热度不减，但在具体应用与制作实践中，仍然存在一定的局限和尚未发展成熟之处，需要在不断地实践中进行优化升级。具体从前期制作、现场制作到后期制作的各个阶段，目前存在的局限性具体包括以下方面。

1. 前期制作的局限性

在前期制作中，实时渲染技术的特点也为数字资产带来了一些挑战。例如，实时渲染的画面直接作为成片背景使用，对背景墙显示内容观感要求接近于离线渲染，需要极高的画面质量与精度，而实时渲染本身建立在降低计算精度的基础上，这对数字资产的"性能"也提出了更高的要求。如需要在满足渲染画面精度要求的情况下对不同的资产做层次细节（Levels of Detail，LOD）处理，对材质做贴图烘焙、纹理映射，对静态光照预烘焙等。这要求制作人员在关注美术观感与精细程度的基础上，还要更进一步地了解实时渲染的处理管线和优化方法。

2. 现场制作的局限性

在现场制作中，LED背景墙的拍摄环境也带来了一些问题。其局限性在于拍摄环境、照明环境、背景真实感、虚实匹配多个方面。

（1）LED背景墙的拍摄限制。

LED屏幕要求拍摄距离距屏体有3 m以上（针对点间距2~3 mm的LED屏幕），且焦点不能在屏上，否则会出现摩尔纹，因此对拍摄区域带来了一定限制；摄影机运动过快时，也会因为系统延迟产生内视锥位置未覆盖摄影机、内视锥视角有所偏差的情况。同时对演员而言，表演区域受到了一定的限制；由于LED屏幕的特点，LED背景墙围绕的环境中温度相对较高，且拍摄期间不能使用大功率噪声电器，表演环境相对受限。

（2）LED背景墙的环境光照局限。

LED窄光谱等特征则会带来现场光照环境的问题，窄光谱照明内容在摄影机中的颜色可能与LED背景墙上的显示效果不一致，尤其是在人体皮肤上呈现的光照效果不自然等问题较为显著。

此外，LED背景墙仅能作为基础环境光照，光源不具备方向性，无法满足硬光等光线塑造手段的创作需求。因此LED虚拟化制作现场会大量利用数字灯光或数字灯光阵列补充照明，但这也会产生数字灯光、LED背景墙、摄影机画面之间的色彩管理与匹配问题。

（3）实时渲染画面的局限。

因为背景需要实时渲染并映射投影到LED背景墙上，因此背景画面的真实感距离传统视效制作中的离线渲染画面还存在一定差距。常见的实时渲染引擎提供了大量针对渲染效率的优化方法，但同时也牺牲了画面内容的真实感，如渲染优化导致的远景存在闪烁，材质渲染精度不足导致的画面游戏感重、动画播放不够流畅、特效模拟缺乏细节等问题。

（4）使用LED背景墙呈现背景的真实性局限。

最后一点则是LED背景墙作为背景可能存在显示效果与前景不匹配、景深与前景不匹配等问题。由于LED屏幕在显示性能和面板吸光能力上仍存在不足，LED背景墙上显示的背景画面往往很难达到前景的真实场景的效果，如动态范围不足、色彩过渡不平滑等问题，使之很难与前景完全匹配。尤其是景深问题，实时渲染引擎对景深的模拟是基于对焦距离的，没有对LED屏幕的物理空间关系进行映射，前后景经过真实镜头拍摄后，以镜头主节点距前景物和真实屏体的距离形成景深效果，而背景墙上显示的内容又仅能以镜头到虚拟场景中被摄物的距离来计算，因此真实成像的背景画面是两次景深效果的叠加，而真实的景深效果并不能通过这种简单叠加来抵消，目前实时渲染引擎也无法通过简单的偏移量来消除这种叠加效果，且由于对焦到屏体上又会带来摩尔纹的问题，不能通过真实摄影机选取大景深来消除影响，因此出现了前后景景深难以匹配的问题。在纵深明显的制作内容中，就会产生背景看起来像"贴片"的虚假感。

3. 后期制作的局限性

色彩、照明匹配和景深匹配上存在的问题，目前来说尚无较完善的解决方案，需要通过多种特殊的后期，如风格化的调色、适度的画面模糊

等处理来减缓观感上的不适。

LED虚拟化制作自诞生以来，各项关键技术得到了深入研究和探索，但仍存在需要进一步改进的问题，比如焦点对到LED背景墙会产生摩尔纹，摄影机跟踪信息发送给实时渲染引擎再呈现在LED背景墙上会产生延迟等。这些问题随着硬件的迭代升级、实时渲染引擎的优化、计算机性能的提升，会逐步得到解决。

14.3.4 发展趋势与展望

在LED虚拟化制作技术发展如火如荼的今天，该项技术不仅在海外的影视制作中获得了影视行业的重视与实践，在国内，也开始有使用该技术的短片出现，并获得了如电视、广告等相关行业的青睐与重视，我们相信在不远的将来，这项技术在国内也将会获得更进一步的发展。本节将从便捷性、自由度、真实性、协同性等角度，具体分析LED虚拟化制作及其发展趋势。

1. 便捷性

LED虚拟化制作技术的出现与发展，为整个电影制作带来了更大的便捷性。例如，创作人员的新的想法通过这一技术，可以马上在拍摄的画面中体现出来，让思维和执行近乎同步。在传统的拍摄中，调整照明、更换道具等，都需要耗费较长的时间，更不用说移动一座山、一栋楼，改变太阳的方向，控制天气的变化等导演想实现但又不可能完成的情况。而在LED虚拟化制作中，只需要相关技术人员移动鼠标，或者戴上VR设备、使用VR手柄，即可调整场景中的各项事物，完成在传统片场中需要花费大量精力才能完成，甚至无法完成的工作。

"快"，将越来越成为未来影视制作的一个关键词。因为"快"，导演等创作人员可以做更多的尝试，并且能够马上看到最终的画面效果，而这些在传统蓝/绿幕视效拍摄时是无法实现的，后者需要等待漫长的后期制作过程后才能看到画面效果。

2. 自由度

随着LED虚拟化制作技术的持续发展，现场拍摄时虚拟场景随时切换和修改的自由度将越来越大。电脑屏幕面前的电影创作人员就是虚拟世界的掌控者，他们可以自由地改变这个虚拟世界的各项事物，比如场景构造、光照、大气等。电脑屏幕上的虚拟世界画面能够直接显示在摄影棚中的LED背景墙上。

3. 真实性

LED虚拟化制作将更加"真实"，这主要体现在几个方面。首先是LED背景墙展现的虚拟世界具有真实感，LED背景墙显示的内容不是简单的图片或者视频，而是1∶1的三维场景，通过摄影机跟踪的方式，能够保证摄影机所拍摄的画面中，三维场景中的景物等具备正确的透视关系，正确的透视关系能够保证在拍摄中，如果你站在窗前，蹲下会看到天空，踮起脚能看到楼下的街道，在不同的角度可以看到不一样的景色。LED背景墙是一个连通真实世界与虚拟世界的窗口，跟踪系统会实时获取摄影机的位置坐标传送给实时渲染引擎，引擎会渲染出与真实摄影机位姿及内参相匹配的透视关系正确的画面，并投射在LED背景墙上相应的位置形成内视锥（见图14-40），从而实现真实的拍摄。

图14-40　LED屏幕上显示的内视锥画面的透视关系与摄影机的位置与姿态相匹配

图14-40　LED屏幕上显示的内视锥画面的透视关系与摄影机的位置与姿态相匹配（续）

其次是环境光照具有真实感，LED背景墙上显示的环境画面提供了自然正确的环境光照效果，这在传统蓝/绿幕拍摄时是无法实现的。LED背景墙能让具有反射、透明属性的物体表面呈现出对应的环境的正确画面，同时还有效解决了蓝/绿幕拍摄存在的溢色问题。另外，LED屏幕上的每一个像素都是一个独立的光源，相当于给摄影棚全方位安装了照明灯具，这也改变了传统电影照明的方式，LED屏幕不仅可以提供基础的环境光，也可以通过添加面积大小、形状和位置不同的光斑，即"光卡"来补充照明，再配合一些亮度和色彩可调的让照明更加细腻的数控影视灯光设备，让照明更加方便和真实。

再次是利用高质量制作的环境声营造真实感，LED虚拟化制作在声音制作方面，其理念与传统制作相比，声音的创作需要被前置，环境音效、虚拟角色的对白动效等，大多都应该在开拍之前录制完成，在现场拍摄时根据虚拟画面同步播放，能够进一步增强虚拟场景的真实感。

最后是演职人员在工作时具备了临场的真实感受。蓝/绿幕一直给演员的表演带来困扰，尤其是在虚拟交互的镜头中，演员只能对着蓝/绿幕依靠自己的想象完成表演。而有了LED背景墙营造的虚拟空间，演员就能够身临其境般看到虚拟世界的一切，无需凭空想象，表演也就更加的自然真实。创作人员在接近真实的环境中创作，会有在蓝/绿幕环境中无法感受到的真实体验。

4. 协同性

LED虚拟化制作改变了传统影视制作流程，部门之间的关系不再是层次化的，而是网状的结构，创作团队以一种更紧密的方式进行合作。在控制端的实时渲染引擎中，有多用户编辑Multi-User这一功能，它能让制作团队在虚拟世界中协同合作。在美术调节场景的同时，摄影可以调整stage的位置以改变构图，灯光师可以调整光效，导演可以在场景中漫游并指挥着虚拟片场中的创作团队。

在今后的几年里，LED虚拟化制作将会与传统制作相得益彰。未来，随着工业4.0进程的推进，相信电影制作在技术上将会更好的解决"虚"与"实"、"真"与"假"的问题。想象有一天，我们也许会像电影《头号玩家》（*Ready Player One*，2018）中那样，戴上VR设备，遨游在虚拟片场之中，像《盗梦空间》中的主角一样创造我们大脑中想象的世界，并在这个世界里无拘无束地创作电影。

14.4　思考练习题

1．在基于LED背景墙的电影虚拟化制作中，LED屏幕扮演着怎样的角色，发挥着怎样的作用？

2．在当前的LED虚拟化制作中，有哪些亟须解决的技术问题？如何避免这些问题？

3．从技术与观念的角度谈谈，LED虚拟化制作与传统影视制作的区别有哪些？

第15章 电影虚拟化制作技术发展现状及展望

电影虚拟化制作通过整合计算机、游戏和交互媒体行业的最新技术与流程，运用动作捕捉、摄影机跟踪、实时渲染引擎、LED背景墙显示、计算机视觉等技术，创造了全新的电影制作工艺流程。在电影虚拟化制作流程中，拍摄前可实现仿真环境下更具交互性和创造性的预演；现场拍摄时可实现真实环境和光照再现，实拍元素与虚拟场景、角色等虚拟元素实时互动；制作时可实现拍摄时各项数据传递和复用等。电影虚拟化制作有如此多的优势，但在实际应用时也面临一些问题，当前市场对该技术的应用状况是怎样的？未来它会向着怎样的方向发展？

15.1 发展现状

自电影虚拟化制作概念提出十几年以来，其实现手段不断更新，功能不断优化和完善，效率也不断提高。在此过程中，已有很多影片采用这一技术进行拍摄制作，并取得了非常好的效果。市场需求的增加促使电影虚拟化制作技术不断迭代升级，相关技术团队在满足传统需求的基础上，还在不断开发新的功能，在为创作提供全新手段的同时，也推动着制作观念的革新。

从2009年上映的电影《阿凡达》到2022年上映的电影《新蝙蝠侠》，从电影虚拟化制作的实时交互预演（以下称"实时交互预演"）到基于LED背景墙的电影虚拟化制作（以下称"LED虚拟化制作"），我们见证了电影虚拟化制作技术的迭代升级，也看到将其应用于拍摄制作的影片数量不断增加。自2020年以来，由于新型冠状病毒肺炎疫情的暴发，电影从拍摄制作到影院放映都受到了严重的影响，很多电影无法正常赴外景拍摄，在这种情况下，电影人更加意识到电影虚拟化制作的优势所在，于是更多从业者开始接受并采纳这一技术。

如今，特效大片在拍摄制作的不同阶段，都会全部或部分采用电影虚拟化制作技术。从前期预演、现场预演到LED虚拟化制作，每部特效大片的制作流程都包含了电影虚拟化制作的成分，它已经成为电影特效制作普遍采用的手段。而其中的区别则主要体现为采用该技术的占比多少，以及将该技术应用于哪些环节。

对于当前的好莱坞特效大片而言，多数在全流程均采用电影虚拟化制作技术，而不同场景又会根据具体需求采用相应的电影虚拟化制作手段。哪些镜头适合用LED虚拟化制作技术拍摄，哪些镜头适合用实时交互预演技术拍摄，虚拟技术团队会针对相应需求制定详细的方案来指导工作。对电影而言，并非最新的技术就是最好的技术，一定是适合的技术才是最好的技术。我们统计了2019年以来近三年16部特效大片，其中只有4部影片采用了最新的基于LED背景墙的电影虚拟化制作技术。

对于国内而言，电影虚拟化制作技术的应用也取得了很大的进展。从2011年国内建成最早的虚拟摄影棚开始，到现在，已经陆续有国产电影

开始采用电影虚拟化制作技术拍摄制作,虽然在数量上不多,但是对该技术的研究和应用工作始终没有停止过。国内的几大电影制片厂、影视院校和一线制作单位很早就意识到了电影虚拟化制作的重要意义,一直在探索电影虚拟化制作的新技术、新方案。目前,在北京、上海、杭州、无锡、金华、宁波等地都建设了电影虚拟化制作摄影棚,并在近年积极进行LED虚拟化制作系统升级改造。

虽然国内的电影技术工作者一直在研究和推广该技术,少数特效大片也采用了该技术,但电影虚拟化制作技术在国内还没有形成广泛的应用,其发展还存在着以下问题。

(1) 缺少系统完整的高技术指标的电影虚拟化制作硬件环境。

仅从前期拍摄的虚拟摄影棚看,国内的虚拟摄影棚还处在初级阶段,有些只是采用了摄影机跟踪技术,实现了真实摄影机与虚拟摄影机的同步,完成现场拍摄画面与虚拟场景的实时合成效果。目前,国内的很多制作人员都简单地认为具备摄影机跟踪、四周是LED背景墙或蓝/绿幕的摄影棚就是虚拟摄影棚。实际上,虚拟摄影棚是电影虚拟化制作技术的集中体现,电影虚拟化制作技术是电影、游戏、媒体及娱乐行业最新技术的交叉融合,虚拟摄影棚也一定是多项技术的交叉融合应用,仅仅是采用了一种摄影机跟踪技术的摄影棚仍处于虚拟化应用的起步阶段。今天的虚拟摄影棚应用了摄影机跟踪技术、动作捕捉技术、LED背景墙显示技术、灯光控制技术、实时渲染及合成技术、现场音视频管理分发技术、音视频处理及播放控制技术等,而且摄影棚还具备很强的功能扩展能力和兼容特性。而未来的虚拟摄影棚还会吸收更多的新技术、新理念,包括最新的人工智能技术等。

(2) 电影虚拟化制作的技术体系和流程目前并没有形成统一的标准,导致制作效果和水平参差不齐,让许多电影人望而却步。

电影虚拟化制作体系涉及环节很多,每个环节又采用了多种技术,不同的电影虚拟化制作系统技术流程设计不同,各个环节采用的技术也不同,最终让制作和服务的质量差异很大。此外,电影虚拟化制作技术自身在技术上没有统一标准和模式,大多是每部电影都有自己的定制方案和特殊需求,这是电影虚拟化制作技术推广面临的首要问题。

(3) 缺乏高水平的电影虚拟化制作人才队伍。

今天的电影虚拟化制作团队的人员多由原来的动画和视效人员转变而来,满足高水平电影虚拟化制作服务需求的人才还极度缺乏。由于电影虚拟化制作服务相较于其他环节综合性更强,服务人员除了熟练掌握相关技术外,还需要知晓电影基本术语、掌握电影摄制技术、电影艺术语言、电影剪辑艺术等基本知识,同时擅长与主创人员沟通交流。能够满足这些要求的人才必须经过相关的培训,同时要积累多年的实践经验,因此加强人才队伍的建设、抓紧发掘和培养相关人才、从游戏等行业引进人才,也是电影虚拟化制作技术推广应用的迫切要求。但目前的现实情况是,电影行业对人才的吸引力弱于游戏、交互媒体和一些计算机图形图像相关行业,因此人才队伍建设任重道远。

(4) 国内目前还是习惯于既有的电影制作模式。

在前期阶段,我们的创作团队和制片人还主要通过故事板的方式来完成工作。有经验的主创们认为故事板已经完全能够把自己的想法表达清楚,没有必要额外请预演团队专门制作预演片,而且在未来拍摄过程中有很大可能要改变想法,现场发挥,花太多精力做预演片是一种浪费。而国内的制片团队也认为这不是必须的工作,能省则省。在设计预演阶段,主创人员认为设计图已经能够起到指导各个部门工作的作用,至于细节,正好让各个部门自己发挥专业特长,是一个再创作的过程。对于技术预演而言,大多是技术团队通过技术图纸了解各项参数,再凭借以往工作的经验来判断是否可以执行,能达到什么要求,对于不能确定的技术问题和没有把握实现的画面,就舍弃或设计其他有把握的替代方案。而就实时交互预演和LED虚拟化制作而言,各部门都认为这是很好的工作方式,但并未必要手段,原因如下:首先,这些流程需要提前制作虚拟资产作为支撑,如果没有大量前序工作的基础则无法进行;其次,虚拟摄影棚的花费较高,这也是

制约选择的核心因素;再次,在制作习惯方面,传统蓝/绿幕拍摄虽然不够直接,但对于身经百战的主创们来说不是问题,对于经过了专门虚拟表演训练的演员来说,在蓝/绿幕前表演已经成为常态,也不是问题。以上种种没必要、非必须,让许多制片团队认为电影虚拟化制作不仅不是为剧组节省成本的技术手段,反而成了额外的花费。由此可见,既有的电影制作模式和习惯一时还很难改变,电影虚拟化制作技术的普及还有很长的路要走。

(5)电影虚拟化制作需要将传统的不同阶段的工作交叉融合,打破原来前后期的一些概念。

如前文所述,在设计预演阶段需要在数字环境下搭建一个虚拟平台,制作加工的虚拟资产可以在平台上随时调用,而这些资产在后期制作时也可以参考调用。传统流程中后期才开始精细制作的虚拟资产,如果采用LED虚拟化制作技术,在拍摄前就需要将精细资产制作完成。当然,这些高质量的虚拟资产,不同阶段的预演也可以使用,因此电影虚拟化制作技术可以将各阶段预演、拍摄和特效等环节集成在一个平台,这样能够极大地提高工作效率。但由于目前预演部门、虚拟化制作部门和视效部门之间制作目标和技术需求不同,目前的制片部门也尚未适应交叉融合的预算安排,两者之间的交叉融合实际上还是有较大难度。

针对以上现状,应完善现有的预演技术体系,提高集成度,简化操作方法,方便使用,真正发挥出对创作的促进作用;打破原有制作流程,改变电影制作人的固有观念和旧有习惯,让使用者真正体会到电影虚拟化制作技术为工作带来的便利;改变原有的制片观念,真正体会到电影虚拟化制作的全面介入会为影片制作节省成本、提高效率;积极学习并引进最新的电影虚拟化制作技术,培养电影虚拟化制作艺术与技术人才队伍,提高服务水平,通过市场手段将电影虚拟化制作技术推广普及。唯有如此,才能推动电影虚拟化制作发挥其真正的作用。

15.2　未来展望

电影虚拟化制作技术虽然还需完善,但它代表电影制作技术未来的发展趋势已经成为业内共识,越来越多的国内外电影制作人开始接触和学习这一系列技术,并在创作中尝试使用。

未来的云计算、大数据、人工智能、物联网、5G、区块链等新兴技术会逐步应用到各个领域,影视制作领域也不例外,相关支撑技术的迭代变化也推动着电影虚拟化制作技术不断完善和提高。今后的电影虚拟化制作技术将是更多新兴技术的融合应用,它将更加便捷、智能、高效,能够更好地为电影制作人服务。在可预期的未来,该技术将有以下的变化。

(1)未来十年,电影虚拟化制作技术将在更多的电影中应用。

当前,电影虚拟化制作技术还没有被广泛采用,很多电影人还在观望,很重要的原因是技术本身还不够完善,技术成本相对高。未来几年,电影虚拟化制作各个环节关键技术将更加完善,硬件成本会逐渐降低,服务团队会更加成熟,由此促使更多的电影制作人接受新的电影制作模式。

(2)电影是"拍"出来的,但未来的电影虚拟化制作技术让电影变为"做"出来的。

拍电影是大众对电影生产过程的通俗叫法。电影是拍摄出来的,特别是在电影拍摄及放映的全胶片时代,电影"做"的成分很少,拍摄完成的画面内容就是最终放映的内容,个别镜头可能会采用一些光学特效,但是少之又少,因此称电影是拍摄出来的。随着数字技术的引入,电影除了拍摄决定画面内容,数字制作也可以改变画面内容,电影画面开始成为既有拍摄成分,又有制作成分的综合体。随着电影虚拟化制作技术的发展,电影的制作成分会越来越多。今天,我们需要千里迢迢跋涉到特定地点去拍摄;未来,电影虚拟化制作的基础——虚拟资产库的建设将逐步完善,我们在虚拟资产库中便可以得到某一地点的真实环境以及光照信息。今天,只要有真人表演的电影就离不开拍摄,因为虚拟的演员还无法实现以假乱真的表演;未来,虚拟角色的表演会更加接近真实演员,以至于观众无法区分真假,目前看来这只是时间问题;当有一天虚拟演员取代了真人表演,电影也就能够实现全程无实拍了,这时的电影叫"做"出来更为贴

切。而传统的拍摄这一环节也不会消失，但拍摄手法和拍摄内容有所不同，在未来拍摄将变为影像和数据的采集。今天的电影虚拟化制作技术还离不开数字摄影机进行二维影像的拍摄，但人们已经开始认识到，影像获取还有更加丰富的手段，摄影的过程不仅仅可以获得二维的影像，还可以获得被摄对象的三维信息。这项技术已不算新鲜，很多智能手机的拍照系统已经利用多镜头在获取空间深度信息。通过多角度摄影获得影像的同时获得三维数据信息，从而重新构建完全一致的三维场景或物体，也就是重新产生一个与现实一样的三维虚拟世界，这一技术已经开始普遍使用。因此，未来的影像摄取得到的不仅仅是二维影像，更是三维数据，这些影像和数据能够复制一个三维世界，而这会为摄影带来革命性的变化。一个最直观的变化是原来摄影创作一个很重要的过程是机位的选择，拍摄角度不同，拍摄对象会呈现不同的样貌。但是有了带有空间信息的影像技术，拍摄过程完成后，得到的是一个再生的数字被摄体和空间，可以通过计算机选择任意角度，通过虚拟摄影机获取符合要求的画面。体现摄影水平和审美能力的过程不在拍摄时，而在后期的选择过程了，前期拍摄变成了一个信息采集的过程。前期拍摄功能的变化正好符合电影虚拟化制作的理念，将创意过程尽量在虚拟环境中"做"完。

（3）从整体和长远看，电影虚拟化制作技术向着智能制作方向发展。

电影作为诸多艺术形态之一，其突出特点是作品产生要求工业体系支撑，因此，电影工业的发展一定遵循整体工业发展的规律。电影从无声到有声、从黑白到彩色、从胶片到数字的发展变化实际也是从工业1.0、工业2.0到工业3.0的体现。未来的工业正向着智能化发展，德国人提出了工业4.0，美国人提出了工业互联网；为了实现智能制造，我国也提出中国制造2025，工业的智能化发展趋势自然会影响到电影虚拟化制作的手段。这里的工业4.0和工业互联网都离不开信息物理系统（Cyber-Physical System，CPS）。CPS可以理解为现实与虚拟的融合，虚拟是现实的"数字孪生"，现实是虚拟的物理呈现，CPS把现实与虚拟对象双向互联：以虚控实，如生产品，从数字环境中设计虚拟产品转化为真实物理产品；以实控虚，如产品在使用过程中，把各项参数反馈到数字环境中的虚拟产品端，并分析优化产品。可以看到，未来的工业生产就是在解决虚拟与现实的融通，实现柔性和智能化生产。而电影虚拟化制作解决的也是现实和虚拟的关系问题，今天的电影虚拟化制作技术可以说是电影制作技术智能化的起步，随着未来CPS和数字孪生（Digital Twin）技术在各个领域的发展完善，电影虚拟化制作技术将更加智能化，电影创作的技术门槛会降低，电影创作人员会将更多的精力放在创意上。当然，电影智能制作系统还会为电影人提供很多创意工具，甚至在创作者才思枯竭时为其提供创意选择。

（4）电影虚拟化制作技术会催生出新的电影产业模式和展现方式。

电影虚拟化制作技术融合了最新的视听娱乐技术，开放、共享、交叉、融合是它的特征。这一技术不仅提高了电影的质量和制作效率，同时也改变着电影的产业模式和展现方式。虚拟的制作环境及相关的虚拟资产，都为电影的再开发和资源复用提供了多种可能。除了制作传统意义上的电影外，电影虚拟化制作过程中的虚拟角色和虚拟场景等各项数据，可用于同步制作VR电影、交互电影，甚至更多形式的视听娱乐产品以及文旅产品等。当然，新形式的电影并不能取代传统形式的电影，但是它可以作为电影市场的有益补充部分。

工欲善其事，必先利其器，电影虚拟化制作技术将为电影创作提供最有利的工具。未来，随着电影虚拟化制作技术的逐渐普及，相信会有越来越多的高质量的电影诞生，这是技术推动艺术创作的必然结果。当然，电影制作人还需要提高对新事物的学习能力，适应虚拟化的工作环境，不断学习最新的技术手段，提高在新环境下的叙事和视听表达能力。同时，任何事物都会有它的两面性，电影数字化技术在普及过程中也出现了过于"炫技"的情况，创作人员为了"赶时髦"，为技术而技术，却忽略了电影的人文情怀。当我们觉得电影虚拟化制作技术方便又好用，是不是会有多做几个"炫技"镜头的想法，而这就会背离技术

的初衷。电影艺术的核心是人文精神以及艺术感染力，对技术的运用要恰如其分，这个度把握不好，过度炫耀技术手法，观众们一时觉得震撼，时间长了便会觉得乏味。要始终牢记，电影最吸引观众的永远是好的剧情。但无论如何，电影虚拟化制作技术让电影创作的技术手段更加丰富，创作环境更加友好，必然会对未来的电影内容产生积极且深远的影响。

15.3 思考练习题

1. 电影虚拟化制作流程的应用推广，主要受到哪些因素的影响？

2. 你认为当下哪些新兴技术在电影虚拟化制作中会有良好的应用前景？

3. 你认为电影在未来的形态将如何演变，这一演变趋势将如何影响电影制作技术流程？

附录 1

中英文术语对照及释义

首字母	序号	英　文	中　文	释　义
0-9	1	3D Modeling	三维建模	利用三维制作软件，在虚拟三维空间中建立具有三维数据的几何模型，用于表现物体和角色
	2	3D Registration Technology	三维注册技术	增强现实语境中最重要的技术之一，指的是三维虚拟场景准确定位到真实环境中的过程，也是电影虚拟化制作中最为重要的技术步骤之一
A	3	Action Unit，AU	动作单元	面部动作编码系统从人脸解剖学的角度定义了一组面部动作单元，用于精确刻画人脸的表情变化。每个面部动作单元描述了一组脸部肌肉运动产生的表观变化，其组合可以表达任意人脸表情
	4	Active Marker	主动标记点	在动作捕捉系统中，主动标记点指的是利用能够自动发光的红外 LED 灯，让摄像头不需要打开红外补光灯，直接就能够捕捉到的高亮标记点。因为没有 LED 补光灯，场景中仅仅保留了主动红外点的信息，不会记录下其他灰度内容，更不会因为特殊表面干扰而产生识别错误的情况
	5	Aliasing	混叠现象	指取样信号被还原成连续信号时产生彼此交叠而失真的现象
	6	Ambient Occlusion，AO	环境光遮蔽	是工业界常用的一种技术，它描述了环境中物体之间相互遮挡的关系
	7	American Society of Cinematographer，ASC	美国电影摄影师协会	是一个于 1919 年在好莱坞成立，旨在推进电影摄影的科学和艺术，聚集广泛的摄影师来讨论技术和想法的文化、教育专业组织
	8	Animatic	动画小样	是一种将活动影像进行预演的手段，可以通过多种方式采集图像，并将其进行组装和拼接，以此作为预演的镜头画面的设计参考
	9	Animation	动画	泛指一些数值随时间变化的结果，在特效制作中具体指在逐帧基础上创建移动图像的过程，可以使用传统制作技术或计算机技术来完成
	10	Anisotropic	各向异性度	迪士尼原则的 BRDF 中的一个参数，用于描述材质具有根据测量方向不同而不同的属性（如颜色或反射率）

续表

首字母	序号	英文	中文	释义
A	11	Aperture	光圈	是摄影机或相机内用来控制镜头孔径大小的部件。对于已经制造好的镜头，不能随意改变镜头的直径，但是可以通过在镜头内部加入多边形或者圆形，并且面积可变的孔状光栅来达到控制镜头通光量，这个装置就叫作光圈。光圈大小通常用F值或T值表示，光圈值影响成像景深、镜头成像质量，同时可与快门协同控制进光量
	12	Application	应用程序（阶段）	图形渲染管线的第一个阶段，主要任务是碰撞检测、动画、用户数据输入、几何变形、视锥体裁切等
	13	Application Programming Interface，API	应用程序接口	应用程序编程接口的缩写。一种由软件程序实现的接口，使其能够与其他软件进行交互，就像用户界面促进人与计算机之间的交互一样。API 由应用程序、库和操作系统实现，应用程序开发人员无需访问源码即可获得某些数据或功能。它可能包括例程、数据结构、对象类和用于 API 使用者和实现者之间通信的协议的规范
	14	Art Directors Guild	美国电影艺术指导工会	是由59名艺术总监于1937年5月6日在好莱坞罗斯福酒店举行的一次会议上成立的工会，涵盖了跟电影美术相关的许多工种，致力于提升相关行业的技术含量和荣誉感
	15	Artificial Intelligence，AI	人工智能	计算机科学的一个分支，是研究模拟和扩展人的智能的理论、方法及应用的一门技术科学
	16	Art-Net	/	是一种通过以太网传输多个DMX512信号的灯光控制协议。用于在"node"（例如智能照明仪器）和"server"（调光台或运行照明控制软件的通用计算机）之间进行通信
	17	Attitude and Heading Reference System，AHRS	姿态和航向参考系统	由三个轴上的传感器组成，这些传感器提供飞机的姿态信息，包括侧倾、俯仰和偏航。有时也被称为MARG传感器，由固态或微机电系统陀螺仪、加速度计和磁力计组成。它们旨在取代传统的机械陀螺仪飞行仪表
	18	Augmented Reality，AR	增强现实	又称为扩增现实，是指在不破坏人体对真实世界感知的前提下，将虚拟世界的信息（视觉、听觉、触觉等）叠加到现实世界中，与现实环境进行融合。增强现实不要求虚拟物体与真实环境之间的交互，而是只要将虚拟物体叠加到真实世界之上，就可以称之为增强现实
B	19	Back Buffer	后置缓冲区	存储下一帧的渲染图像，当渲染完成后与前缓冲区进行交换
	20	Banding	断层现象	又称为色带现象，在显示数字影像色彩过渡（渐变）区域时，由于位深不足产生的条带状分层现象
	21	Base Band，BB	基带	全称为基带调制解调器，在视频信号传输的语境下，一般代指使用同轴电缆传输视频信号的技术，如SDI接口就是一种基带接口
	22	Bayer Pattern	拜耳阵列	是一种将RGB滤色器排列在光传感组件方格之上所形成的马赛克彩色滤色阵列。数码相机、扫描仪等使用的单片机数字图像传感器大多数用这种特定排列的滤色阵列来制作彩色影像

续表

首字母	序号	英 文	中 文	释 义
B	23	Bidirectional Path Tracing，BDPT	双向路径追踪	即针对路径追踪作出的改进，通过从视点出发和从光源出发的两类子路径的连接进行路径追踪，来进一步改善了蒙特卡洛路径追踪中随机发射光线的噪声问题
	24	Bidirectional Reflectance Distribution Function，BRDF	双向反射分布函数	描述了物体表面与光交互的能量分布，即从某一方向入射到着色点上的光线在各个反射方向上的反射能量分布的函数，这也是描述材质的一种方式
	25	Bilateral Filtering	双边滤波	结合图像的空间邻近度和像素相似度的滤波方法，用于降噪中保持物体边缘
	26	Bit Depth	位深	存储和显示数字影像的每个像素的每个颜色通道所用的位数
	27	Black Burst，Bi-Level，BB	双电平同步	是一种用于广播的模拟信号。它是一个带有黑色画面的复合视频信号，作为参考信号，它用于同步视频设备
	28	Blend Shape，BS	融合变形	数字制作行业中制作表情动画的一种标准方法。Blend Shape 模型被表示为目标面孔的线性加权和，它体现了用户定义的面部表情或近似的面部肌肉动作
	29	Bounding Volume Hierarchy，BVH	包围盒层次结构	三维场景中的图元数据结构。在光线追踪算法中加速光线与物体求交运算
C	30	Camera Tracking	摄影机跟踪	指对摄影机的运动姿态及相关参数进行记录的技术，能够获取摄影机在拍摄空间的位置信息，包括摄影机的位移和旋转信息；同时也可以收集摄影机在拍摄时的变焦、聚焦、光圈和畸变等元数据信息
	31	Cathode Ray Tube，CRT	阴极射线管	又称显像管，是将电信号转变为光学图像的一类电子束管，主要由电子枪、偏转线圈、荫罩、荧光粉图层、玻璃外壳组成
	32	Chroma Key	色度抠像	一般是指通过颜色差异从电影或视频镜头中获取遮罩的方式
	33	Clearcoat	清漆强度	迪士尼原则的 BRDF 中的一个参数，用于描述清漆材质的强度
	34	Clearcoat Gloss	清漆光泽度	迪士尼原则的 BRDF 中的一个参数，用于描述清漆材质的光泽度
	35	Clipping	裁剪	剔除视锥体外图元的过程，可以避免渲染一些不可见的模型
	36	Color Buffer	颜色缓冲区	保存 RGB 通道颜色信息的缓冲区
	37	Color Correction	色彩校正	利用计算机技术，对画面中各个元素的色彩进行调节与修正，从而形成统一的画面风格和质感
	38	Compositing	合成	是将不同视频画面或不同来源的视觉元素按照层级进行叠加与合并的过程
	39	Computer Generated Imagery，CGI	计算机生成图像	借助计算机、计算机软件绘制图像和动态影像的相关技术的总称

续表

首字母	序号	英　文	中　文	释　义
C	40	Computer Graphics，CG	计算机图形/计算机图形学	泛指用计算机所创造的图形。也指研究如何基于计算机软硬件，在计算机中进行图形的表示、计算、处理和显示的学科，是计算机科学的一个分支领域
	41	Computer Image Processing	计算机图像处理	基于计算机软硬件，对图像进行分析、加工和处理，使其满足视觉、心理或其他要求的技术
	42	CRT Projector	CRT投影机	使用小型、高亮度的阴极射线管（CRT）作为图像生成原件，将镜头置于CRT正前方以聚焦图像并放大到大银幕上的投影技术
D	43	Dataglove	数据手套	虚拟现实中的一种硬件，基于计算机科学技术，可以跟踪模拟真实角色的手部运动，进行虚拟场景中的物体抓取、移动、旋转等
	44	Deferred Rendering	延迟渲染	先渲染灯光，后渲染场景的渲染管线。也泛指利用屏幕空间的G-Buffer多次渲染的渲染管线
	45	Degree Of Freedom，DOF	自由度	系统中独立或能自由变化的数据个数。在三维运动系统中，指的是独立坐标的个数。在笛卡尔空间中，完全自由运动物体的自由度为6，分别是指空间位置信息X、Y、Z和姿势信息Pan（横摇）、Tilt（俯仰）、Roll（横滚）六个自由度
	46	Denoising	降噪	减少、去除图像中噪声的过程
	47	Depth Test	深度测试	渲染管线中的深度检测机制，可以将不满足深度条件的片元剔除，从而节省渲染资源
	48	Digital Imaging Technician，DIT	数字影像工程师	在电影制作片场负责对成像、传输、监看等相关环节做技术保障的一个工种
	49	Digital Intermediate，DI	数字中间片	在胶片电影到数字电影的过渡时期，数字中间片指的是通过胶转磁（数）设备将胶片上的光学信号转为磁（数）字信号，利用数字技术完成非线性剪辑、特效合成、配光调色等后期制作工序，再由专用的磁（数）转胶设备将影片转为胶片或数字发行母版的过程。随着电影数字化的普及，该概念也泛指在影片的后期制作阶段，所有在数字平台上进行的影片处理工艺流程
	50	Digital Light Processing，DLP	数字光处理技术	由美国德州仪器（Texas Instrument，TI）公司开发的显像技术，利用数字微镜器件（Digital Micromirror Device，DMD）将影像信号转换为细节丰富的灰阶图像，是当前数字电影放映机的主流技术
	51	Digital Micromirror Device，DMD	数字微镜器件	一种采用机械和电子技术结合制造的芯片，其上整齐排列着数百万块微型反光镜片，微镜片可在数字驱动信号的控制下高速改变其朝向光源的角度，从而控制其对应投影像素的亮度
	52	Direct View Display	直视型显示技术	是一种和投影型显示技术相对应的显示技术类型，分为两种类型。一种是利用电能使器件发光，显示文字和图像的主动发光型；另一种是借助太阳光或背光源的光，用电路控制外来光发射率和透射率实现显示非主动发光型

续表

首字母	序号	英文	中文	释义
D	53	Disney Principled BRDF	迪士尼原则的 BRDF	迪士尼发布的艺术家友好的 BRDF 系统
	54	DMX512	/	由美国舞台灯光协会（United States Institute for Theatre Technology，USITT）提出的一种灯光控制协议，它给出了一种灯光控制器与灯具设备之间通信的协议标准
	55	Double Buffering	双缓冲	渲染管线的显示机制，可以避免观众观察到渲染管线处理和发送图元的过程
	56	D-vis	设计预演	在预制作阶段提供一个虚拟的框架或平台，不同的电影制作者可在该虚拟框架内提前对资产进行深入的设计协作
	57	Dynamics	动力学系统	利用三维软件中的复杂物理引擎，基于真实世界的物理规则，计算和模拟作用于物体的力及其对物体运动造成的影响
E	58	Electroluminescencent，EL	电致发光	指电流通过物质时或物质处于强电场下发光的现象，在消费品生产中有时也被称为冷光
	59	Electro-Optical Transfer Function，EOTF	电光转换函数	规定了将非线性电信号转换为线性显示光信号的方式，应用于显示设备中
	60	Environment Lighting	环境光照	环境光照是一种较为简单的光照模型，它假设所有的光线都来自无限远处，因此对于场景中的任意物体来说，它们接收到的光照方向和强度都是恒定的
	61	Euler Angle	欧拉角	用来描述刚体在三维欧几里得空间的取向，可以用三个基本旋转矩阵来决定。换句话说，任何关于刚体旋转的旋转矩阵是由三个基本旋转矩阵复合而成的
	62	Extended Reality，XR	扩展现实	泛指通过计算机将真实与虚拟相结合，打造一个人机交互的虚拟环境的技术，也是虚拟现实（VR）、增强现实（AR）、混合现实（MR）等多种技术的统称
	63	Eye Movement Technique	眼动技术	眼动技术是认知心理学领域的重要研究技术之一，广泛应用于感知领域，也开始应用于一些高级认知过程的研究，如思维研究、决策研究等。其通过眼睛的运动来研究人类思维、认知、决策等过程
	64	Eye Tracker	眼动仪	心理学基础研究中的一种重要仪器，常用于记录人在处理视觉信息时的眼动轨迹特征等
	65	Eye Tracking	眼动跟踪	是指通过测量眼睛的注视点位置或者眼球相对头部的运动而实现对眼球运动的跟踪
F	66	Facial Action Coding System，FACS	面部动作编码系统	一种基于解剖学的系统，用于描述每种情绪的所有可观察到的面部动作。由心理学家保罗·艾克曼（Paul Ekman）和研究伙伴华莱士·V. 弗里森（W.V.Friesen）于 1976 年研发。使用 FACS 测量系统，可以描述动作单元激活的任何表情及其活跃强度

续表

首字母	序号	英文	中文	释义
F	67	Facial Motion Capture	面部捕捉	主要是指通过对演员的面部表情进行捕捉与记录，将获取的面部数据映射到虚拟角色的面部模型中，从而实现虚拟角色的面部表情及动作与真实人物的面部表情及动作的同化演绎
	68	Filtering	滤波	消除信号中特定频率分布的方法。通常使用低通滤波作为图像降噪的方法
	69	Fixed-Function Pipeline	固定渲染管线	早期的渲染管线形式，能够实现的功能有限，提供给程序员的接口也较少
	70	Focal Length	焦距	是光学系统中衡量光的聚集或发散的度量方式，指平行光入射时从透镜光心到光聚集之焦点的距离
	71	Focus	焦点	凸透镜能使跟主轴平行的光线会聚在主光轴上的一点，这点叫透镜的焦点
	72	Forward Kinematics，FK	前向运动学	根据各个关节的已知关节角度/关节位移求解刚体系统末端的位置和姿态，这一过程即为前向运动学
	73	Forward Rendering	前向渲染	逐个物体渲染的传统渲染管线
	74	Foveated Rendering	注视点渲染	是指利用眼动跟踪技术定位到人眼的视觉中心，并对其进行高质量渲染，而对该区域之外进行低质量渲染的技术
	75	Fractal	分形	能够以非整数维形式充填空间的形态特征，具有自相似的性质
	76	Fragment	片元	着色计算的最小单元，通常指三角形内的像素
	77	Fresnel Lens	菲涅尔透镜	又名螺纹透镜，是一种复合紧凑且轻巧的透镜。透镜一面为光滑的镜面，另外一面由大小不同的同心圆片状结构构成。通过这些不同的片状结构，菲涅尔透镜将光线集中聚焦到一处，实现聚光的效果
	78	Fresnel Effect	菲涅尔效应	指视线与物体表面夹角越小，镜面反射越强的现象
	79	Fresnel Equation	菲涅尔方程	由法国物理学家奥古斯汀·让·菲涅尔（Augustin-Jean Fresnel）推导出的一组光学方程，用于描述光在两种不同折射率的介质中传播时的反射和折射。方程中所描述的反射因此还被称作"菲涅尔反射"
	80	Front Buffer	前缓冲区	存储最终观众看到的图像的缓冲区
	81	Front Projection	正面投影合成拍摄	一种特效摄影手法，将预先拍摄的背景素材片，通过投影机从正面投影在定向反射幕上，摄影机在幕前将演员、道具与银幕反射的影像合成拍摄在同一画面中
	82	Frustum	视锥体	一个空间中的虚拟锥体，用于表达观测摄影机的视野范围，由近平面与远平面裁切而成
G	83	Gas-discharge Light Source	气体放电光源	利用气体电致发光原理制成的光源，以氙灯为典型代表，是数字电影放映机的常用光源
	84	G-Buffer	G缓冲	在延迟渲染中，存储屏幕空间的光照、世界空间坐标、法线等信息的缓存，以帮助后续计算
	85	General Device Type Format，GDTF	通用设备类型格式	是一种用于描述灯光等娱乐行业设备的描述文件，为智能灯具（如移动灯）的操作创建了统一的数据交换定义

> 附录1　中英文术语对照及释义

续表

首字母	序号	英文	中文	释义
G	86	Genlock	同步锁定/锁相同步	指图像传感器、视频信号源、显示设备等通过特定脉冲信号在同一时间获取、发送、显示图像的一种技术
	87	Geometry	几何（阶段）	将应用程序阶段提供的数据进行计算处理，包括MVP变换、顶点着色、投影和裁切等
	88	Global Illumination	全局光照	包含直接光照与间接光照的光照技术，描述了光线在场景中多次反射后的光照效果
	89	Graphics Rendering Pipeline	图形渲染管线	三维场景或模型渲染到二维平面上的过程
H	90	Hand Motion Capture	手部捕捉	指利用动作捕捉原理和设备，实现手指跟踪、手势识别等手部捕捉功能的技术。手部捕捉的原理分为光学式、惯性式、柔性传感器式、机械式等多种类型，手部捕捉系统可以单独存在，也可以是动作捕捉系统集合的组成部分
	91	HD-SDI	高清串行数字接口	在SMPTE 292M中进行了标准化的一种数字接口，它提供了1.485 Gbit/s的标称数据速率
	92	Head Tracker	头部跟踪器	跟踪头部运动信息的设备，可以获得头部的移动、旋转等信息
	93	Head-mounted Display，HMD	头戴式显示器	通常简称为"头显"，是用于显示图像及色彩的设备，其外型通常是眼罩或头盔的形式，把显示屏贴近用户的眼睛，通过光路调整焦距以在近距离中对眼睛投射画面。一般单独与虚拟现实主机相连，接受虚拟现实的图像信号，以供用户观看
	94	High Definition Multimedia Interface，HDMI	高清多媒体接口	一种全数字化影像和声音发送接口，可以发送未压缩的音频及视频信号
	95	High Dynamic Range，HDR	高动态范围	在电影制作中，指的是在影像记录、存储、制作、播映的全流程中，能够实现比普通数字图像技术更大动态范围（更高明暗对比度），从而更加真实地重现自然界动态范围的一系列技术。在计算机图形学中，也指对自然界真实亮度范围及色彩的动态映射技术
	96	Human-Computer Interaction Techniques，HCI	人机交互技术	通过计算机输入输出设备，高效实现人与计算机对话的技术
I	97	Image-Based Modeling，IBM	基于图像的建模	通过相机等设备对物体进行采集照片，经计算机进行图形图像处理以及三维计算，从而全自动生成被拍摄物体的三维模型的技术
	98	Imaged-Based Lighting，IBL	基于图像的光照	使用环境光照贴图产生全局光照的技术
	99	Importance Sampling	重要性采样	一种基于不同重要性的采样方法，可用于蒙特卡洛方法中

233

续表

首字母	序号	英　文	中　文	释　义
I	100	In-Camera VFX	摄影机内视效拍摄	通过 LED 背景墙取代蓝/绿幕直接显示虚拟场景，并使用摄影机直接拍摄得到虚拟场景与真实场景的实时合成结果作为最终画面的电影虚拟化制作方法，具有"所见即所得"的特性
	101	Inertial Measurement Unit，IMU	惯性测量单元	一种微型传感器，这种传感包含陀螺仪、磁力仪和加速度计，能够检测身体某个位置的施力情况和旋转情况
	102	Infrared Technique	红外技术	研究红外辐射的产生、传播、转化、测量及其应用的技术科学
	103	Inner Frustum	内视锥	在 LED 屏幕上，使用内视锥作为摄影机直接拍摄的背景，使用相对固定的外视锥形成的光照环境来模拟真实的光照与色彩匹配。内视锥是叠加在外视锥上层的独立视口，与摄影机内外参数强关联，主要覆盖摄影机取景范围，作为拍摄画面的合成背景使用
	104	Inside-out Tracking	由内向外跟踪	是指不借助外部架设的标记点，仅依靠 VR 头显的摄像头拍摄用户所处的真实环境，利用视觉算法（SLAM 算法）计算出 VR 头显空间位置的跟踪技术
	105	Intra-Frame Contrast Ratio	帧内对比度	又称同时对比度，是当 LED 屏幕放映棋盘格信号时，白块（100% 白场）中心平均亮度与黑块（0% 黑场）中心平均亮度的比值，也即 LED 屏幕中心白场亮度与最小有效黑位水平的比值
	106	Inverse Kinematics，IK	反（逆）向运动学	多刚体系统中，根据已知的末端位置和姿态，求解各关节角度，这个过程就是反（逆）向运动学
	107	IP RAN	无线接入网 IP 化	使用 IT 领域的设备和技术来对视频信号进行处理和分发，使用网络替代传统的基带来传输视频信号的解决方案
	108	Irradiance	辐照度	受照面单位面积上的辐射通量，单位为瓦每平方米（W/m^2）
J	109	Joint Bilateral Filtering	联合双边滤波	在双边滤波基础上增加其他参考的滤波方法
K	110	Keying	抠像	将画面中的某些部分分离出来，用于与其他画面中的前景、后景或对象进行画面合成的工序
	111	Kinesthetic Device	力觉（再现）设备	刺激人的力觉的人机接口装置
L	112	Laser Light Source	激光光源	通过刺激原子导致电子跃迁释放辐射能量而产生的具有同调性的增强光子束，具有定向发光、单色性极好、亮度极高、能量密度极大等优点
	113	LCD Projector	LCD 投影机	一种基于液晶板的投射式投影技术，在电场作用下改变液晶单元对光源的透光率或反射率，产生具有不同灰度层次及颜色的图像。按内部液晶板的片数可分为单片式和三片式两种，现代 LCD 投影机大都采用三片式 LCD 板
	114	LED Display Technology	LED 显示技术	是一种通过控制半导体发光二极管的显示方式，用来显示文字、图形、图像、动画、行情、视频、录像信号等各种信息的显示技术

> 附录1 中英文术语对照及释义

续表

首字母	序号	英文	中文	释义
L	115	LED Wall	LED背景墙	LED背景墙是电影虚拟化制作中最为核心的硬件设备。若干个LED显示模块（display module）连同控制电路及相应结构构件构成一个LED显示模组（display panel）。服务于电影虚拟化制作的LED背景墙通常由多个LED显示模组拼接而成，可按需求组合为不同规格和分辨率，形成多种排列模式的大型背景墙结构
	116	Left-hand Coordinate System	左手坐标系	左手坐标系是指在空间直角坐标系中，让左手拇指指向X轴的正方向，食指指向Y轴的正方向，如果中指能指向Z轴的正方向，则称这个坐标系为左手直角坐标系
	117	Leica Reel	徕卡带	是一种用于制作故事板的设备，由动画剧照制成
	118	Lens Distortion	镜头畸变	畸变是镜头的一种像差，会引起物体成像的变形，但是对成像的清晰度没有影响
	119	Lidar	激光雷达	光学雷达，又称光达或激光雷达，是一种光学遥感技术，它通过向目标照射一束光，通常是一束脉冲激光来测量目标的距离等参数。激光雷达在测绘学、考古学、地理学、地貌、地震、林业、遥感以及大气物理等领域都有应用
	120	Light-Emitting Diode，LED	发光二极管	一种可将电能转化为光能的固态半导体元件。当电流流过发光二极管时，半导体中的电子与电子空穴复合，以光子的形式释放能量。是一种可将电能转化为光能的固态半导体元件
	121	Light Leaking	漏光现象	阴影算法的常见瑕疵，体现为阴影处有不合理的亮光
	122	Light Matrix	灯光阵列	灯光阵列使用数量众多的、规律且均匀的、网状排布的数控灯光组成，灯光阵列中的每一盏数控灯光都会被实时渲染引擎集中控制，从而使灯光阵列匹配还原出虚拟世界的光照情况
	123	Light Stage	光台	一种智能光照技术，其主体是一个球形支架，在支架上沿各个方向规律地装有一系列LED灯具，这些灯具从四面八方照亮中间的人物，以实现对各类不同光照效果的模拟和捕捉，或直接进行重打光
	124	Lighting Control System	照明控制技术	指的是通过使用一个或多个照明控制终端的输入和输出控制信号，来达到对不同照明设备进行控制的技术
	125	Lighting Matching	照明匹配技术	通过匹配虚实光源的位置与朝向、照度、色彩、光质以及配光等性质，以达到不虚拟或是真实环境中的照明效果趋于一致
	126	Liquid Crystal Display，LCD	液晶显示技术	一种基于液晶材质的背光显示技术，通过改变液晶分子的偏转角度控制对应像素的明暗，实现彩色显示
M	127	Mapping	映射/投影	将图像内容投影到不规则表面的投影方法
	128	Marker	标记点	标记点是动作捕捉的基础，是图像中易于识别和跟踪的点
	129	Match Moving	运动匹配	一种将计算及图形插入实拍镜头中，并使其与实拍物体的位置、大小、运动轨迹等相匹配的技术。一般指从图像序列中"提取"出一个三维空间，计算摄影机运动轨迹等数据，并用于在三维软件中制作与上述条件相匹配的CG元素的一类特效技巧

续表

首字母	序号	英 文	中 文	释 义
M	130	Material	材质	通过赋予模型在渲染时的各方面参数,来模拟真实世界中物体的表面属性,决定模型的光照模型,从而体现模型的质感
	131	Matte Painting	绘景	又称"接景",是一种融合虚拟场景与实拍场景的特效合成技术。传统的接景是在一片玻璃上绘制,并通过光学方法与原始镜头合成。数字特效制作中,可借助计算机绘制二维或三维场景,再与实景进行数字合成
	132	Merging	融合	融合颜色缓冲区与顶点着色器中的颜色的过程
	133	Meta Universe	元宇宙	基于高新科技创造出的虚拟世界,可以链接到真实世界并进行映射与交互,具备新型社会体系
	134	Metallic	金属度	迪士尼原则的 BRDF 中的一个参数,用于描述材质的金属强度
	135	Metropolis Light Transport,MLT	马尔可夫链光线传播	则同样利用了概率论的研究成果,马尔可夫链来解决采样问题,通过当前样本和概率分布生成下一个目标样本
	136	Micro LED	微发光二极管显示器技术	指以自发光的微米量级的 LED 为发光像素单元,将其组装到驱动面板上形成高密度 LED 阵列的显示技术
	137	Micro-Electro-Mechanical Systems,MEMS	微机电传感器(微机电系统)	在微电子技术基础上发展起来的多学科交叉领域中,采用微电子和微机械加工技术制造出来的新型传感器
	138	Microelectronics	微电子技术	研究半导体材料、器件、工艺、集成电路设计等内容的技术
	139	Mini LED	Mini LED 芯片	尺寸介于 50~200 μm 之间的 LED 器件
	140	Minimum Black Level	最小有效黑位水平	LED 屏幕在规定的均匀度容差内,码值大于 0 时的最低亮度级别
	141	MipMap	多级渐进纹理	一种纹理贴图处理方法,将纹理信息进行多次滤波,以便在不同的级别下使用合适的纹理
	142	Mixed Reality,MR	混合现实	是虚拟现实的进一步发展,指的是将虚拟物体与真实环境融合到一起,创造出一种可视化的虚拟与现实混合的环境,在真实世界、虚拟世界和用户之间搭起一个交互反馈的信息回路。混合现实的关键是虚拟物体与真实环境之间的交互,如果一切事物都是虚拟的则归为狭义的虚拟现实领域,如果展现的虚拟信息只能简单叠加在现实事物上,则归为增强现实领域
	143	Model Transform	模型变换	将局部坐标空间转换为世界坐标空间
	144	Moiré Pattern	摩尔纹	被摄物条纹或屏幕像素点的空间频率与摄影机图像传感器像素的空间频率接近时,出现的不规则高频干扰条纹
	145	Monte Carlo Method	蒙特卡洛方法	一种以概率统计理论为指导的数值计算方法。在光线追踪算法中解决数值积分问题
	146	Morphing	扭曲变形	将画面中某些部分的图像进行拉伸、挤压、扭曲等处理,以达到理想的造型效果

续表

首字母	序号	英 文	中 文	释 义
M	147	Motion Capture Suits	数据紧身衣	数据紧身衣是指将标记点和传感器穿在身上的一种套装，可以保证动作捕捉/表演捕捉中演员各个部位的灵活性
	148	Motion Capture，Mocap	动作捕捉	又称为运动捕捉、动态捕捉，是指记录并处理人或其他物体动作的技术。在电影制作和电子游戏开发领域，它往往需要先记录真人演员的动作，再将运动数据赋予虚拟角色，并生成二维或三维的计算机动画
	149	Motion Control System，MoCo	运动控制系统	是由计算机或单片机控制的移动摄影控制系统，用于影像合成或高精度、逐格摄影工作，可达到多人复制、超长距离运动、前（后）景不变而后（前）景变化替换、不同大小主体合成等各类视觉效果
	150	Motion Sickness	晕动症	是指人眼所见到的运动与人耳的前庭系统感受到的运动不相符时，产生的昏厥、恶心、呕吐等症状，日常生活中常见的晕车、晕船等，都属于晕动症
	151	Multi Devices Synchronous Rendering	多机同步渲染	多台主机同步计算渲染的方式
	152	Multimedia Technology	多媒体技术	通过计算机对文字、数据、图形、图像、动画、声音等多种媒体信息进行处理和管理，使用户可以通过多种感官与计算机进行实时信息交互的技术
N	153	Near-set	近场	在电影制作语境下，指贴近现场但又有一定距离的位置，一般在此设置监视器帐篷、主创坐席、梳化室等
	154	Non-Linear Editing，NLE	非线性剪辑	非线性编辑是借助计算机来进行数字化制作的概念。计算机中对影视制作素材的调用是瞬间实现，不用反反复复在磁带上寻找，突破单一的时间顺序编辑限制，可以按各种顺序排列
	155	Non-Uniform Rational B-Spline，NURBS	非均匀有理B样条曲线	一种制作曲面物体的建模方法，比传统的多边形建模方式能够更好地控制物体表面的曲线度，从而创建出更逼真、生动的造型
	156	Normal Distribution Function，NDF	法线分布函数	BRDF中的一项，描述的是微表面模型下，每个微表面的法线方向的分布情况，可以表示物体表面的粗糙程度
	157	Numerical Control Film Lighting	数控影视灯光	支持通过DMX、Art-Net等方式进行数控的影视灯具
O	158	Off-axis Projection	离轴投影	观察方向不通过视口中心位置的投影方法
	159	Off-axis Rendering	离轴渲染	在MVP变换的投影变换中，利用离轴投影的方法完成变换并完成渲染的方式
	160	On-set	现场	在电影制作语境下，指表演者、摄影机等所处在的"第一现场"的位置
	161	On-set Previs	现场预演	是处于电影的实拍制作阶段，帮助导演和摄影师完成前期预演的镜头，同时辅助剪辑师剪辑和为后期制作提供有价值的资产
	162	Optical Effects	光学特效	使用光学技巧印片机、化学洗印等光学合成的方式对胶片进行创作或二次加工，使其呈现出预期的画面视觉效果

续表

首字母	序号	英　文	中　文	释　义
O	163	Optical Motion Capture	光学式动作捕捉（光学捕捉）	基于计算机视觉技术进行动作捕捉的方式，依靠一整套精密而复杂的光学摄像头，从不同角度跟踪目标特征点，实现对物体（刚体）在室内三维空间运动信息的跟踪与记录
	164	Organic Light-Emitting Diode, OLED	有机发光二极管	是有机半导体材料和发光材料在电场的驱动下，通过载流子注入和复合而导致发光的器件
	165	Orthographic Projection	正交投影	一种投影方式，由平移与缩放操作组成，平行线正交投影后仍然保持平行
	166	Outer Frustum	外视锥	外视锥是各屏幕上渲染的主要视口，主要起照明作用
	167	Outside-in Tracking	由外向内跟踪	是指利用外部架设的标记点（通常需要2个以上），采用激光扫描跟踪、红外光学跟踪、可见光跟踪等方式，获取VR头显空间位置的跟踪技术
P	168	Panorama	全景技术	也称为全景摄影或虚拟实景，是基于静态图像的虚拟现实技术。也称为全景摄影或者实景虚拟，是一种基于静态图像绘制技术生成真实感图形的虚拟现实技术。全景技术使用摄影机环绕周围（甚至是360°）拍摄获取图像序列，然后用特定软件进行图像处理，最后拼接生成可供观看和交互的三维全景图，使用户感到身在其中
	169	Particle System	粒子系统	三维计算机图形学中模拟一些特定的模糊现象，通常用简单的元素来描述复杂的内容的系统
	170	Passive Marker	被动标记点	被动标记点是指自身不发光，依靠摄像头发出的红外光照射到特殊材质的标记点上，由于标记点自身的材料特性，将红外光反射回摄像头中
	171	Path Tracing	路径追踪	一种基于辐射度量学和光线传播理论的光线追踪算法
	172	Penumbra	半影	一种自然现象，描述影子中半透明的区域
	173	Performance Capture	表演捕捉	通过对表演者的面部表情进行捕捉与记录，将获取的面部数据映射到虚拟角色的面部模型中，从而实现虚拟角色的面部表情及动作与真实人物的面部表情及动作的同化演绎
	174	Perspective Projection	透视投影	一种投影方式，模仿了人眼近大远小的透视关系，平行线投影后会在极远处相交
	175	Photon Mapping	光子映射	是指从光源开始，进行多轮计算，每一轮计算完成后直接将反射面作为下一轮的光源计算处理，其处理过程类似于光子在物体表面的积累过程
	176	Physically-Based Rendering, PBR	基于物理的渲染	一种计算机图形学方法，旨在以模拟真实世界中的光流的方式来渲染图像
	177	Pitchvis	投资预演	在剧本基本成形后，以三维动画（或实拍结合）预演的方式，探索和阐述故事的核心理念，同时给潜在投资人一个直观的感受，便于理解导演的意图，判断故事价值大小、导演的水准高低，分析投资规模等
	178	Pixel	像素	是指由一个数字序列表示的图像或影像中的一个最小单位，在显示领域也指显示设备的最小显示单位

> 附录1　中英文术语对照及释义

续表

首字母	序号	英　文	中　文	释　义
P	179	Pixel Pitch	像素间距	指LED显示屏相邻两个像素点中心的距离，记作P，单位为毫米
	180	Pixel Processing	像素处理阶段	像素处理是对图元内的像素或样本进行每像素或每样本计算和操作的阶段
	181	Pixel Shading	像素着色	使用顶点着色中的数据进行插值并计算光照，结果一般是一个或多个颜色值
	182	Pixels Per Inch，PPI	像素密度	又称每英寸像素，是一个表示打印图像或显示器单位长度上像素数量的指数（并非单位面积的像素量）。通常情况下，每英寸像素值越高，能显示的图像也越精细
	183	Polygon Modeling	多边形建模	一种常见的建模方式，将对象转化为可编辑的多边形对象，然后通过对该多边形对象的各个子对象进行编辑和修改来实现建模过程
	184	Postvis	后期预演	应用在电影后期制作阶段，是概念性合成阶段，主要用来预演验证不同的画面设计方案，来达到有效利用预算和确定创作人员最终想法
	185	Practical Camera	真实摄影机	与虚拟摄影机相对，指现实生活中的实体摄影机
	186	Precomputed Radiance Transfer，PRT	预计算辐射度传递	预计算阶段，生成在空间中以体素存储的球谐函数压缩的辐射度信息，实时渲染阶段直接读取辐射度着色的全局光照技术
	187	Previsualization Society	预演协会	一个于2009年9月30日在加利福尼亚州洛杉矶成立的致力于推进预演流程的非营利性跨学科组织
	188	Previsualization（Previs/Previz）	预演（可视化预演）	指的是在某一项内容/流程在大规模实际性开展之前的预备性可视化演习。在电影制作领域，预演是指影片某项制作环节在执行之前，采用相关技术进行可视化的呈现，在无需承担实际制作成本的情况下，让创作人员可以协同地、高效地对该流程进行论证
	189	Projection Transform	投影变换	将三维空间坐标投影至二维平面上的过程
	190	Prosthetic Makeup / Special Effects Makeup	特效化妆	使用假体雕刻、成型和铸造等技术，制作受伤、增减年龄、异形生物等高级化妆效果，用于特效镜头拍摄
	191	Pulse Width Modulation，PWM	脉冲宽度调制	通过改变电流的脉冲宽度（占空比），实现对LED亮度的调节
	192	Pupil Distance，PD	瞳距	是指人正常平视事物时瞳孔间的距离
	193	Pupil-corneal Reflection Method，Pupil-CR	瞳孔-角膜反射法	是指使用近红外光射向眼睛中心（瞳孔），在瞳孔和角膜中引起可检测的反射，并使用红外摄像头跟踪并记录这些反射
	194	Purkinje Image	普尔钦斑	是指在光束照射进眼球的过程中，分别在角膜外表面、角膜内表面、晶状体外表面和晶状体内表面形成的光斑
Q	195	QLED	量子点显示技术	是一种基于量子点（Quantum Dot，QD）的特殊光电性质而产生红、绿、蓝三原色以作为显示应用的技术，分为光致发光量子点（非自发光）和电致发光量子点（自发光）技术

续表

首字母	序号	英文	中文	释义
Q	196	QTAKE	/	一种视频助理系统，使用计算机作为核心的控制、处理、录制单元，通过视频IO卡来采集与输出信号，通过视频矩阵来中转和分发信号
	197	Quaternions	四元数	作为用于描述现实空间的坐标表示方式，人们在复数的基础上创造了四元数并以 $a+bi+cj+dk$ 的形式说明空间点所在位置
R	198	Radiance	辐射度	描述表面对某一方向出射的辐射通量，即每单位面积每单位立体角上的功率
	199	Rasterization	光栅化	光栅化是将几何阶段产生的顶点数据转换成二维图像的过程。其计算过程是逐像素的，需要对渲染窗口的每个像素进行判断，确定其是否在片元内部
	200	Ray Marching	光线步进	一种光线与场景求交的算法，其思路是光线沿着某一步长逐步前进，并同时检查是否存在交点
	201	Ray Tracing	光线追踪	模拟光线传播过程的渲染算法
	202	Real-time Compositing	实时合成	是指在进行现场实拍的同时，将真实画面与虚拟场景进行合成的方法
	203	Real-time Interactive Previs	电影虚拟化制作的实时交互预演（实时交互预演）	通常指在能够满足实时可视化、反馈、编辑的环境下，采用多种交互方式来辅助完成镜头画面预演的技术
	204	Real-time Ray Tracing	实时光线追踪	利用现代GPU加速求交计算实现1~2次采样，并加以降噪方法实现的实时光线追踪方法
	205	Real-time Rendering	实时渲染	是计算机图形学的子领域，专注于实时生成和分析图像。实时渲染更加注重"实时"性，因此对于渲染速度有着很高的要求
	206	Real-time Shadow	实时阴影	实时渲染中的阴影技术
	207	Rear Projection	背面投影合成拍摄	一种特效摄影手法，将预先拍摄的背景素材片，通过投影机从背面投影在透光漫射幕上，摄影机在幕前将演员、道具与银幕透射过来的影像合成拍摄在同一画面中
	208	Reflector	反射物	被光源直接照亮的物体
	209	Remote Device Management，RDM	远程设备管理	是对USITT DMX512的协议增强，允许通过标准DMX线路在照明或系统控制器与连接的RDM兼容设备之间进行双向通信。该协议将允许以不干扰不识别RDM协议的标准DMX512设备的正常运行的方式对这些设备进行配置、状态监控和管理
	210	Rendering	渲染	指利用计算机程序从场景文件生成图像的过程，是计算机图形图像制作的最终工序
	211	Rendering Equation	渲染方程	描述了图形渲染精确解的方程，由吉姆·卡吉雅（Jim Kajiya）提出
	212	RGB + Depth Map，RGB-D	色彩深度图像	是同时包含RGB图像和深度图像两种信息的图像组合

> 附录1 中英文术语对照及释义

续表

首字母	序号	英文	中文	释义
R	213	Rigging	绑定	使用一系列相互连接的数字骨骼来表示三维角色模型的技术
	214	Right-hand Coordinate System	右手坐标系	右手坐标系是指把右手放在原点的位置，使大拇指、食指和中指互成直角，当大拇指指向 X 轴的正方向，食指指向 Y 轴的正方向时，中指所指的方向就是 Z 轴的正方向
	215	Rigid Body	刚体	刚体是指在运动中和受力作用后，形状和大小不变，而且内部各点的相对位置不变的物体
	216	Root Mean Square Error，RMSE	均方根误差	均方根误差是一种常用的测量数值之间差异的量度，其数值常为模型预测的量或是被观察到的估计量。均方根偏移代表预测的值和观察到的值之差的样本标准差
	217	Rotation Matrix	旋转矩阵	是在乘以一个向量的时候有改变向量的方向但不改变大小的效果并保持了手性的矩阵
	218	Rotation Vector	旋转向量	用一个三维向量来表示三维旋转变换，该向量的方向是旋转轴，其模则是旋转角度
	219	Rotoscoping	手动抠像	为手工绘制遮罩进行的抠像，通常用于抠除在拍摄时没有使用蓝/绿幕的情况
	220	Roughness	粗糙度	迪士尼原则的 BRDF 中的一个参数，用于描述材质的粗糙程度
S	221	Screen Door Effect	纱窗效应	指当屏幕分辨率不足时，人眼可以直接看到显示屏的像素，就好像是隔着纱窗看东西的感觉。纱窗效应同时又会引发实时渲染时的细线条舞动、高对比度边缘出现分离式闪烁现象
	222	Serial Digital Interface，SDI	串行数字接口	是由美国电影电视工程师协会（SMPTE）在 1989 年首次标准化的数字视频接口标准
	223	SFX Model / Miniature	特效模型	用于特效镜头拍摄的仿制模型，采取物理方式将模拟对象等比例缩小制成，根据形态大致可以划分为人物模型、动物模型、建筑模型、机械模型等
	224	Shader	着色器	用来实现图像渲染的、替代固定渲染管线的可编辑程序，负责计算正在被渲染的图像中某个像素对应的表面对照射在其上的光作出的反应，通常分为顶点着色器和像素着色器两种
	225	Shading	着色	计算每个采样点的最终输出颜色值并将结果存储起来
	226	Shadow Mapping	阴影贴图	是图形学中的一种十分经典的阴影计算方法，它将阴影信息渲染到图像空间中，生成一张阴影贴图，贴图中记录了当前从光源位置观测场景中各个着色点的深度值
	227	Sheen	光泽度	迪士尼原则的 BRDF 中的一个参数，用于描述材质的光泽度，主要用于布料
	228	Sheen Tint	光泽颜色	迪士尼原则的 BRDF 中的一个参数，用于描述材质的光泽颜色，控制 Sheen 效果的颜色
	229	Signed Distance Field，SDF	有向距离场	是定义在空间上的一个标量场，即对于空间内的任意一点都存储一个浮点值，其数值代表的含义为该点距离场景中所有曲面的距离中的最小距离

续表

首字母	序号	英 文	中 文	释 义
S	230	Simultaneous Localization and Mapping，SLAM	同步定位与地图构建技术	是指依靠自身传感器捕获在环境中的位置信息，递增的创建周围环境的地图，利用创建的地图实现自主定位的技术
	231	Single Chip Microcomputer	单片机	又称单片微型计算机，能够接收、处理甚至发送照明控制信号
	232	Soft Light	柔光灯	是用于产生阴影不那么清晰的漫射光的灯具
	233	Spatial Dithering	空间抖动	在 LED 屏幕显示数字影像时，利用空间混色效应，通过随机点亮不同位置的像素，实现对更高位深的模拟，提升低灰区域平滑程度，减少断层现象
	234	Special Effects Cinematography	特效摄影	指运用相应的特效工艺技术，以普通的或特殊的摄影设备，完成特效镜头摄制的方法的总称
	235	Special Effects，SFX	电影特效	指在影片拍摄过程中，使用非常规的特效摄影手段来实现的"特殊效果"，如特效摄影、光学特效、传统特效模型等
	236	Specular	高光度	迪士尼原则的 BRDF 中的一个参数，用于描述材质的高光强度
	237	Specular Tint	高光颜色	迪士尼原则的 BRDF 中的一个参数，用于描述材质的高光颜色
	238	Spherical Harmonics	球谐函数	一系列定义在球面的特殊函数，通常用于求解偏微分方程
	239	Spill	溢色	蓝绿色背景总是会反射一定数量的额外光到前景的被摄体上，这种影响就是所谓的溢色，它是蓝/绿幕拍摄所具有的一个无法避免的问题
	240	Spot Light	聚光灯	是一种将发光面积较小且功率较大的发光光源发出光线，并较为集中地汇聚到目标的光源
	241	Stencil Buffer	模板缓冲区	保存模板信息的缓冲区，通常每个模板值用 8 bit 存储
	242	Stereopsis Effect	立体视觉效果	基于人眼获取空间相对位置关系的原理，让人能够辨别物体的空间方位，从而形成的一种能分辨距离、前后、高低等相对位置的效果
	243	Stereoscopic Display Device	立体显示设备	产生立体视觉效果的设备统称
	244	Stereoscopic Movies	立体电影	立体电影是利用人双眼的视角差和会聚功能制作的可产生立体效果的电影
	245	Storyboard	故事板	是一种安排电影拍摄程序的记事板，由图表、图示的方式说明影像的构成，将连续画面分解成以一次运镜为单位，并且标注运镜方式、时间长度、对白、特效等，让导演、摄影师、布景师和演员在镜头开拍之前，对镜头建立起统一的视觉概念
	246	Streaming ACN，sACN	/	是由 ESTA 所开发的传输标准，通过网络高效地传输大量的 DMX512 数据

续表

首字母	序号	英文	中文	释义
S	247	Stunt	特技	指的是高难度、高危险性的特殊物理效果，或需要特殊技能才能实现的表演，如武打格斗、高空跳落、汽车追逐等，一般由经过专业训练的特技演员（stunt performer）或特技替身（stunt double）来完成
	248	Stuntvis	特技预演	技术预演的一种特殊形式，即通过数据形式，以实际拍摄的术语和真实物理世界的测量值，描述某个高难度且高危的物理特技镜头如何拍摄，极大地提高了特技的成功率与效果，并且降低了特技失败的风险
	249	Subdivision Surfaces	细分曲面	一种从任意网格创建光滑曲面的建模技术，通过反复细化初始的多边形网格，产生一系列网格趋向于最终的细分曲面
	250	Substitution Splice	停机再拍	一种电影特效拍摄手法，固定摄影机的机位，拍摄一段画面后停机，对被摄景物进行位置的调整或数量的增减，然后再开机拍摄
	251	Subsurface Scattering，SSS	次表面散射	一种光线传播的自然现象，即光线穿过半透明表面时在物体内部发生散射，从而导致光线从表面的不同方向出射
T	252	Tactile Device	触觉（再现）设备	虚拟现实领域中，刺激人触觉的人机接口装置，通常利用摩擦力、震动等方式向用户再现各种触觉
	253	Techvis	技术预演	通常是为了完成复杂的场景画面，提前在实时渲染的计算机生成图像平台上，探索可行的现场执行方案（通常包括置景的方式、机位的调度、灯光的设置等），以保证镜头的效果达到预期
	254	Temporal Dithering	时间抖动	在 LED 屏幕显示数字影像时，利用时间混色效应，控制每个像素的闪烁频率，实现对更高位深的模拟，提升低灰区域平滑程度，减少断层现象
	255	Texture	纹理	表示物体表面细节的一幅或多幅二维图形，用于模拟物体表面的纹路，给模型表面添加更为丰富的细节和视觉效果
	256	Texture Pixel，Texel	纹素	纹理贴图中的最小单元，通常指纹理中的一个像素
	257	Texture Sampling	纹理采样	从 GPU 中读取纹理信息的过程
	258	Time of Flight，ToF	飞行时间	通过测量摄影机提供的人造光信号的往返时间来确定摄影机与拍摄对象之间每个图像点距离的一种方式。通常使用激光或 LED
	259	Travelling Matte	活动遮片	一种将电影画面中的背景和前景利用分离的方法分别拍摄，再合成到一个画面的特效合成拍摄方法
	260	Triangle Setup	三角形设定	计算三角形的边缘方程和其他数据，以供三角形遍历阶段使用
	261	Triangle Traversal	三角形遍历	检查每个像素是否被三角形覆盖，并生成片元
	262	Triangulation	三角测量	三角测量在三角学与几何学上是一借由测量目标点与固定基准线的已知端点的角度，测量目标距离的方法

续表

首字母	序号	英文	中文	释义
T	263	Tri-Level	三电平同步	同样是一种模拟视频同步脉冲，主要用于高清视频信号的 Genlock 同步
	264	Tube light	管灯	是由 LED 灯珠组成的条状灯具，严格意义上属于柔光灯的一种
U	265	Umbra	本影	一种自然现象，描述影子中完全不透明的区域
V	266	Vertex Shading	顶点着色	计算并存储每个顶点中保存的数据，比如位置、纹理坐标等信息
	267	Video Assist	视频助理	在电影制作片场负责对摄影机信号进行处理、录制、回放、路由的工种，一般隶属于 DIT 部门
	268	View Angle	视角	观察方向的亮度下降到 LED 显示屏法线方向的二分之一时，同一平面的两个观察方向与法线方向所成的夹角，分为水平视角和垂直视角。在行业应用中也指光强为法线方向一半时的半值角（半功率角）的两倍
	269	View Transform	视图变换	转换世界坐标空间的坐标基，使其原点位于观察点处，观测方向为 -Z 轴，垂直向上方向为 Y 轴方向
	270	Virtual Camera	虚拟摄影机	相对于真实摄影机，指的是三维软件中的摄影机
	271	Virtual Cinematography	虚拟摄影	指的是在计算机图形环境中执行的一组电影摄影技术，是涉及虚拟元素（包括虚拟角色、虚拟场景、虚拟灯光、虚拟摄影机等）的摄影过程。结合动作捕捉和表演捕捉系统、摄影机跟踪技术、半实物仿真的虚拟摄影套件等，可将其应用于真实世界，在真实物理环境中拍摄虚拟场景和人物
	272	Virtual Movie Making / Movie Virtual Production	电影虚拟化制作	广义上讲，指的是电影制作过程中涉及虚拟角色而非拍摄的真实人或生物、涉及虚拟场景而非拍摄的真实场景时，相应的制作技术。狭义上讲，是新兴电影制作技术的特指概念，又称为现代电影虚拟化制作技术，指的是以动作捕捉、实时渲染引擎、摄影机跟踪等技术作为支撑，创造出的一种涵盖虚拟场景构建、前期预演、现场预演、虚拟摄影、角色开发、数字资产制作管理等环节的数字电影制作流程，具有非线性、交互性、创造性、超越各个流程简单相加的特点，其代表性应用包括实时交互预演与 LED 虚拟化制作等
	273	Virtual Previsualization, Virtual Previs	虚拟预演	指的是应用虚拟技术的数字化预演流程，即在数字虚拟环境下通过三维建模和动画软件等制作生成计算机影像，形成影片镜头和片段的初步版本，同时可以输出实际拍摄时所需的技术参数和图纸作为现场拍摄参考。虚拟预演是借助数字手段来探索电影创意想法、设计技术解决方案和沟通上下游流程的重要手段
	274	Virtual Production Based-on LED Wall	基于 LED 背景墙的电影虚拟化制作（LED 虚拟化制作）	指的是在拍摄现场通过摄影机跟踪系统和实时渲染引擎，将匹配真实摄影机运动的虚拟场景实时显示在 LED 背景墙上，演员在 LED 背景墙形成的环境中表演，主创直接使用摄影机拍摄 LED 背景墙与实景融合后的画面，从而实现摄影机内视效拍摄的技术流程

> 附录1 中英文术语对照及释义

续表

首字母	序号	英文	中文	释义
V	275	Virtual Reality，VR	虚拟现实	又称为灵境、虚拟环境。从基本概念层面看，指由计算机实时生成的一个虚拟的三维空间，用户可以通过多种专用设备"沉浸"其中并与虚拟环境产生一系列交互操作，从而实时地获得视觉、听觉、触觉等多种维度的感官体验，产生身临其境的"真实"感觉。从技术实现上看，是融合了计算机图形学、计算机图像处理、人工智能、多媒体技术、传感器技术等多个领域成果的综合性技术体系，包含了硬件（头戴式显示器、数据手套、交互设备、数据库）、软件（虚拟现实环境、增强现实辅助界面、人机交互系统等）和参与者的计算机环境，使参与者从多个维度上与计算机软硬件维护的三维虚拟世界进行互动
	276	Virtual Scenes	虚拟场景	虚拟场景是计算机勾勒出的数字化自然或人文环境，可以满足现实或者幻想空间的拍摄需要
	277	Virtual Scouting	虚拟勘景	是指利用虚拟勘景工具，如 VR 等交互设备，在虚拟环境中探查数字环境，让电影制作人使用新方法在电影虚拟化制作环境中导航和交互，帮助他们做出更有创意的决策的方法
	278	Virtual Sound Techniques	虚拟声音技术	模拟声音在虚拟空间中传播效果的技术，常用于增加虚拟现实用户的沉浸感
	279	Vision Sensor	视觉传感器	指通过摄影机拍摄到的图像进行处理来计算对象的运动路径从而反求出自身的运动姿态，视觉传感器有单目摄像头、双目摄像头、RGB-D 摄像头等
	280	Visual Effects Society	视觉效果协会	是一个娱乐行业组织，在 42 个国家拥有约 4000 名成员，代表所有视觉效果从业者，包括艺术家、动画师、技术人员、模特制作人、教育工作者、工作室负责人、主管、公关/营销专家，以及电影、电视、广告、音乐视频和视频游戏的制片人
	281	Visual Effects，VFX	视觉效果	简称视效，区别于传统特效（SFX），指以数字技术为基础的电影特效技术，如利用计算机生成图像技术创造真实拍摄中不存在的场景或角色
	282	Visual-inertial Odometry，VIO	视觉惯性里程计	即将摄影机画面与硬件传感器 IMU 数据进行融合，以实现 SLAM 的算法
	283	Volume Pixel，Voxel	体素/体积像素	是三维空间数据的最小单位，使用恒定的标量或者向量表示一个立体的区域，与二维空间的像素概念类似
W	284	Wire Transmission	有线传输	即摄影机机身的 SDI 信号输出直接使用 SDI 线连接至近场的信号中心
	285	Wireless Communication	无线传输	指的是摄影机机身输出的 SDI 信号，首先连接至无线图传设备的发射端，经过一系列处理和调制后通过无线电信号发送至接收端，由接收端解调并解码后再通过 SDI 接口连接至信号中心
	286	Wireless LAN，WLAN	无线局域网	是指不使用任何导线或传输电缆连接的局域网，而使用无线电波或电场与磁场作为数据传送的介质，传送距离一般只有几十米
X	287	XR Real-time Compositing	XR 实时合成	指在摄影机内视效拍摄的基础上增加虚拟背景、虚拟前景，实现对场景的虚实结合扩展的合成技术

附录2

书中出现的影视、书籍、游戏作品列表

影视作品

《苏格兰玛丽女王的行刑》(*The Execution of Mary, Queen of Scots*,1895)
《胡迪尼剧院的消失女子》(*Escamotage d'une dame chez Robert-Houdin*,1896)
《橡皮头》(*L'Homme à la tête en caoutchou*,1901)
《月球旅行记》(*Le Voyage dans la Lune*,1902)
《火车大劫案》(*The Great Train Robbery*,1903)
《花之绽放》(*The Birth of a Flower*,1910)
《一个国家的诞生》(*The Birth of a Nation*,1915)
《党同伐异》(*Intolerance: Love's Struggle Throughout the Ages*,1916)
《失落的世界》(*The Lost World*,1925)
《大都会》(*Metropolis*,1927)
《金刚》(*King Kong*,1933)
《关山飞渡》(*Stagecoach*,1939)
《乱世佳人》(*Gone with the Wind*,1939)
《公民凯恩》(*Citizen Kane*,1941)
《海底两万里》(*20 000 Leagues Under the Sea*,1954)
《宾虚》(*Ben-Hur*,1959)
《斯巴达克斯》(*Spartacus*,1960)
《出埃及记》(*Exodus*,1960)
《埃及艳后》(*Cleopatra*,1963)
《万世流芳》(*The Greatest Story Ever Told*,1965)
《2001太空漫游》(*2001: A Space Odyssey*,1968)
《国际机场》(*Airport*,1970)
《第三类接触》(*Close Encounters of the Third Kind*,1977)
《星球大战》(*Star Wars*,1977)
《超人》(*Superman*,1978)
《黑洞》(*The Black Hole*,1979)

《星际迷航1：无限太空》（Star Trek: The Motion Picture，1979）

《异形》（Alien，1979）

《E.T.外星人》（E.T. the Extra-Terrestrial，1982）

《电子世界争霸战》（Tron，1982）

《星际迷航2：可汗之怒》（Star Trek II: The Wrath of Khan，1982）

《谁陷害了兔子罗杰》（Who Framed Roger Rabbit，1988）

《深渊》（The Abyss，1989）

《星际迷航5：终极先锋》（Star Trek V: The Final Frontier，1989）

《终结者2：审判日》（Terminator 2: Judgment Day，1991）

《超级马里奥兄弟》（Super Mario Bros.，1993）

《侏罗纪公园》（Jurassic Park，1993）

《阿甘正传》（Forrest Gump，1994）

《真实的谎言》（True Lies，1994）

《阿波罗13号》（Apollo 13，1995）

《玩具总动员》（Toy Story，1995）

《碟中谍》（Mission: Impossible，1996）

《第五元素》（The Fifth Element，1997）

《泰坦尼克号》（Titanic，1997）

《星河战队》（Starship Troopers，1997）

《虫虫危机》（A Bug's Life，1998）

《欢乐谷》（Pleasantville，1998）

《美梦成真》（What Dreams May Come，1998）

《蚁哥正传》（Antz，1998）

《埃及王子》（The Prince of Egypt，1998）

《黑客帝国》（The Matrix，1999）

《木乃伊》（The Mummy，1999）

《泰山》（Tarzan，1999）

《玩具总动员2》（Toy Story 2，1999）

《星球大战前传1：幽灵的威胁》（Star Wars: Episode I – The Phantom Menace，1999）

《逃狱三王》（O Brother, Where Art Thou?，2000）

《完美风暴》（The Perfect Storm，2000）

《小鸡快跑》（Chicken Run，2000）

《怪物史莱克》（Shrek，2001）

《人工智能》（A.I. Artificial Intelligence，2001）

《最终幻想：灵魂深处》（Final Fantasy: The Spirits Within，2001）

《速度与激情》系列（Fast & Furious Film Series，2001）

《指环王》三部曲（The Lord of the Rings Trilogy，2001—2003）

《角斗士》（Gladiator，2002）

《X战警2》（X2，2003）

《海底总动员》（Finding Nemo，2003）

《最后的武士》（The Last Samurai，2003）

《加勒比海盗》系列（Pirates of the Caribbean Film Series，2003—2017）

《蜘蛛侠2》（*Spider-Man 2*，2004）

《金刚》（*King Kong*，2005）

《超人归来》（*Superman Returns*，2006）

《加勒比海盗2：聚魂棺》（*Pirates of the Caribbean: Dead Man's Chest*，2006）

《U2乐队3D演唱会》（*U2 3D*，2007）

《变形金刚》系列（*Transformers* Film Series，2007—2017）

《地心历险记》（*Journey to the Center of the Earth*，2008）

《本杰明·巴顿奇事》（*The Curious Case of Benjamin Button*，2008）

《钢铁侠》系列（*Iron Man* Film Series，2008-2013）

《阿凡达》（*Avatar*，2009）

《盗梦空间》（*Inception*，2010）

《社交网络》（*The Social Network*，2010）

《丁丁历险记》（*The Adventures of Tintin*，2011）

《猩球崛起》（*Rise of the Planet of the Apes*，2011）

《权力的游戏》剧集（*Game of Thrones* TV Series，2011—2019）

《少年派的奇幻漂流》（*Life of Pi*，2012）

《全面回忆》（*Total Recall*，2012）

《霍比特人》三部曲（*The Hobbit Trilogy*，2012—2014）

《地心引力》（*Gravity*，2013）

《遗落战境》（*Oblivion*，2013）

《300勇士：帝国崛起》（*300: Rise of an Empire*，2014）

《星球大战7：原力觉醒》（*Star Wars: The Force Awakens*，2015）

《救援》（*HELP*，2015）

《封神传奇》（*League of Gods*，2016）

《爵迹》（*L.O.R.D*，2016）

《奇幻森林》（*The Jungle Book*，2016）

《东方快车谋杀案》（*Murder on the Orient Express*，2017）

《美女与野兽》（*Beauty and the Beast*，2017）

《摩天轮》（*Wonder Wheel*，2017）

《亲爱的安杰丽卡》（*Dear Angelica*，2017）

《三生三世 十里桃花》（*Once Upon a Time*，2017）

《上古情歌》（*A Life Time Love*，2017）

《妖猫传》（*Legend of the Demon Cat*，2017）

《登月第一人》（*First Man*，2018）

《头号玩家》（*Ready Player One*，2018）

《游侠索罗：星球大战外传》（*Solo: A Star Wars Story*，2018）

《侏罗纪世界VR探险》（*Jurassic World VR Expedition*，2018）

《阿丽塔：战斗天使》（*Alita: Battle Angel*，2019）

《爱尔兰人》（*The Irishman*，2019）

《复仇者联盟4：终局之战》（*Avengers: Endgame*，2019）

《流浪地球》（*The Wandering Earth*，2019）

《曼达洛人》（*The Mandalorian* TV Series，2019—2023）

《狮子王》（*The Lion King*，2019）
《小丑》（*Joker*，2019）
《刺杀小说家》（*A Writer's Odyssey*，2021）
《黑客帝国：矩阵重启》（*The Matrix Resurrections*，2021）
《中国医生》（*Chinese Doctors*，2021）
《新蝙蝠侠》（*The Batman*，2022）

书籍

《皮格马利翁的眼镜》（*Pygmalion's Spectacles*，1935）
《纸上的梦：迪士尼故事板的艺术和艺术家》（*Paper Dreams: The Art and Artists of Disney Storyboard*，1999）

游戏

《半衰期2》（*Half-Life 2*，2004）
《孤岛危机》（*Crysis*，2007）
《军团要塞2》（*Team Fortress 2*，2007）
《求生之路》（*Left 4 Dead*，2008）
《我的世界》（*Minecraft*，2011）
《半衰期：爱莉克斯》（*Half-Life: Alyx*，2020）